한국전각서예사론집
고재식

2019년 11월 22일 초판 1쇄 발행

지은이 고재식
펴낸이 조동욱
기 획 고은비 고은솔 이동원 임은경 조기수
펴낸곳 헥사곤 Hexagon Publishing Co.
등 록 제 2018-000011호 (2010. 7. 13)
주 소 경기도 성남시 분당구 성남대로 51, 270
전 화 010-7216-0058 | 010-3245-0008
팩 스 0303-3444-0089
이 메 일 joy@hexagonbook.com
웹사이트 www.hexagonbook.com

ISBN 979-11-89688-22-6 93600

이 도서의 국립중앙도서관 출판예정도서목록(CIP)은 서지정보
유통지원시스템 홈페이지(http://seoji.nl.go.kr)와 국가자료
종합목록 구축시스템(http://kolis-net.nl.go.kr)에서 이용하
실 수 있습니다. (CIP제어번호 : CIP2019045973)

한국전각서예사론집

韓國篆刻書藝史論集

고재식

WWW.HEXAGONBOOK.COM

1부
전각론

서문 | 정민
_ 9 _

3

서문

　고재식 선생이 홀연 우리 곁을 떠난 지 1년이 지났다. 누구도 예상치 못한 일이어서 인생의 허무를 깊이 느꼈다. 더욱이 그가 오랜 정성을 쏟아온 칸옥션이 이제 막 웅비의 도약을 시작하던 시점이어서 아쉬움은 더 컸다. 지금도 인사동 건국빌딩 입구를 들어설 때면 그가 여전히 담배를 물고 입구에 서 있을 것만 같아 한번 씩 발길을 멈추게 된다.

　처음엔 나는 그를 식견과 매너를 갖춘 신상紳商으로 생각했다. 이따금 실물 자료를 앞에 놓고 대화를 나눌 때는 그 해박함과 진지함에 빠져 나는 학생처럼 그의 얘기를 들었다. 지금도 생각난다. "치원에게 추사가 준 글입니다. 일본에 있는 걸 벗이 아침에 보내줘 가을 문턱 안부로 삼습니다." 내 핸드폰에 저장된 2015년 8월 30일의 문자다. 다산의 제자 황상을 위해 추사가 써준 글씨였다. 그는 늘 이런 식으로 정을 건넸다. 내 연구에 도움이 될 만한 새 자료가 입수되면 먼저 연락해서 활용할 수 있도록 도와주었다. 아직도 지우지 못하고 있는 그의 문자함에는 둘 사이에 오간 사진과 사연이 적지 않다. 가끔 그의 생각이 날 때마다 한번 씩 꺼내보곤 한다.

　그는 호락호락한 사람이 아니었다. 수틀린 꼴은 못 보는 성정이라 그 때문에 적도 많이 만들었다. 옳다고 생각하면 두 말 없이 따랐고, 아닌 것은 끝까지 아니었다. 이래도 좋고 저래도 좋고는 그의 사전에는 없었다. 그는 겸손했지만 주견이 뚜렷했고, 목청을 높이지는 않았어도 할 말은 끝까지 다 했다.

　특별히 화제가 전각에 미치면 그는 눈이 반짝 빛났다. 이따금 인사동 걸음을 할 때마다 나는 으레 칸 옥션에 들르곤 했다. 도움 받은 자료로 논문을 써서 별쇄본을 건네면, 그는 예의 무뚝뚝한 표정으로 말했다. "연구는 선생님이 하세요. 저 같은 장사꾼은 연구를 도와드리는 것이 보람이지요." 그가 떠난 뒤로 인사동이 갑자기 낯설어져서 내가 인사동에 나오는 횟수는 이전에 비해 절반으로 줄었다.

이번에 그의 유고논집 간행을 준비하면서 유족과 함께 그간 그가 쓴 글을 한자리에 모아보니, 나는 그가 타고난 학자였다는 사실을 새삼 깨달았다. 그의 문제 제기는 늘 신선했고, 자료를 매만지는 노력은 실로 감탄스러웠다. 논문 한 편을 쓰기 위해 수백방의 인영印影을 일일이 매만져 갈무리하는 정성은 한숨이 절로 나오는 시간을 들이고 나서야 가능할 일이었다. 그는 지나치다 싶을 만큼 꼼꼼했다. 하나하나 표를 만들고 그 빈칸을 수 십 수 백의 실물자료에서 따온 인문印文으로 채운 뒤, 출전을 일일이 밝혀서 각주로 표시했다. 큰 판형으로 500쪽에 달하는 면수에 1천 5백 개를 상회하는 엄청난 각주가 그이의 노고와 성정을 잘 보여준다. 그 엄청난 인고의 시간 속에서 그의 내면을 돌아나갔을 생각들이 나는 참 궁금하다.

나 또한 전부터 전각에 관심이 많아 그와 함께 인문을 읽고 의견을 주고받은 세월이 짧지 않다. 내가 구한 인보 자료와 그가 소장한 인보 자료를 맞바꿔 보기도 했다. 2012년에 내가 하버드 대학교 옌칭연구소에 초청을 받아 1년간 머물 때는, 옌칭도서관 희귀본실에 소장된 중국과 일본의 귀중본 고인보 수십 책을 일일이 촬영해 와서 귀국 인사로 그에게 선물한 적도 있다. 그때 환해지던 그의 표정이 생각난다.

그는 생전에 무비당無非堂이란 호를 즐겨 썼다. 이덕무가 『이목구심서耳目口心書』에 인용한 "문 나서면 모두 다 욕스런 일뿐, 책을 펴니 부끄럽지 않음이 없네.出門都是辱, 開卷無非羞."에서 취해온 글자다. 그는 세상 일로 바빠 책을 펼쳐 연찬하는 몰입의 시간을 갖지 못하는 것을 늘 부끄러워했다. 이제 그가 남긴 유고를 한 자리에 모아보니 10편의 옹근 글이 그가 꾸었던 꿈의 자락들을 넉넉히 보여준다. 그와 생전에 나눈 우정을 떠올리면서 전체 글을 꼼꼼하게 교정보았다. 글은 가급 손대지 않았고, 지나친 만연체의 문장만 전달력을 위해 조금씩 잘랐다. 논문의 체제가 지면에 따라 제각금인 것은 한권의 형식에 맞춰 통일시켰다. 부

인 임은경 여사, 은비 은솔 두 영애와 제자인 이동원 화백이 자료 수집과 출판에 이르는 모든 과정을 함께 했다. 그의 논고를 모으는 데는 과천 추사박물관 허홍범 선생의 도움이 있었다. 이 자리를 빌어 고마운 뜻을 전한다.

그가 생전에 남긴 10편의 논문을 제 1부 전각론과 제 2부 서예론으로 나눠 배치하니 말 그대로 '한국전각서예사론집'에 걸맞는 묵직한 학술 저작이다. 목차만 보더라도 그가 특별히 추사 김정희에게 쏟은 정성과 사랑이 드러난다. 소치 허련의 인장에 관한 연구는 달리 유례를 찾기 힘들만큼의 꼼꼼한 정리다. 전각 연구의 모범 사례로 삼아 마땅하다. 하지만 다른 사람이 또 이렇게 할 수 있을 것 같지는 않다. 한국전각사를 개관한 글에는 그가 구상한 한국 전각사의 전망이 그대로 담겨 있다. 추사의 제자 3인의 전각 세계를 논한 논문은 피피티로만 남은 미완성 원고인데, 학술적으로 중요한 내용이어서 그대로 실었다. 후학의 이어지는 연구를 기대한다. 『근역인수槿域印藪』를 비롯해 각종 인보 속의 모든 인영 자료를 DB화 하려던 생전의 포부와 열정 또한 그의 논문 곳곳에서 확인된다.

한국의 전각학은 아직 이렇다 할 체계를 갖추지 못했다. 그가 우리 곁을 홀연 떠남으로써 전각사를 체계화 하려던 그의 꿈은 다시 오랜 기간 미완의 상태에 놓이게 되었다. 그래도 이 책에 그의 구상이 명확하게 드러나 있어, 훗날의 양자운揚子雲을 기대해 본다. 남은 넋이 있다면 이 책을 보고 혹 공연한 일을 벌였다고 머쓱한 표정을 짓지는 않을까? 이 책이 유족에게는 작은 위로가 되고, 모두가 그를 기억하는 징표로 빛나기를 희망한다. 사람은 가고 글만 남았다. 떠난 그를 기억하며 책의 출간을 기뻐한다.

2019 국추
한양대학교 국문과 교수
정민 쓰다.

1

전각론

篆刻論

제1장

한국 전각사 개관

「한국 전각사 개관」, 『印, 한국인과 인장 : 한양대학교 개교 72주년 기념 특별전(도록)』,
한양대학교 박물관, 2011, 140-151쪽.

1장
한국 전각사 개관

I. 머리말

이 글은 인장이 한국인의 삶 속에서 갖는 기능을 조명하면서 사인私印의 사용이 보편화된 조선시대 및 근·현대 전각사篆刻史를 개관하기로 한다. 이를 통해 신표信標로서의 인장이 전각예술로 발전하는 과정과 근대를 거쳐 현대로 이어지는 계보系譜와 맥락을 살펴보겠다.

I장의 머리말에 이어 II장에서는 15세기부터 18세기까지 각 세기별로 대표적인 전각가와 인보印譜, 19세기는 『보소당인존寶蘇堂印存』의 편찬과 추사 김정희秋史 金正喜 1786-1856의 계몽과 지도를 중심으로 한 조선시대 전각의 흐름을 검토한다. III장에서는 『근역인수槿域印藪』를 편찬한 위창 오세창葦滄 吳世昌 1864-1953 등을 중심으로 근·현대 전각의 흐름을 개략적으로 살펴보겠다.

인장印章은 보통 도장圖章이라고 부르며, 시대에 따라 새璽, 인印, 도서圖書, 圖署, 낙관落款, 전각篆刻 등 다양한 명칭을 사용하였다.[1] 특히 인장은 개인과 기관의 신표信標라는 1차적 기능뿐만 아니라, 학문과 예술기법의 발전에 따라 자법字法·장법章法·도법刀法, 인뉴印鈕(꼭지)와 인신印身(몸돌)의 조각까지 포괄하는 전각예술로 발전하였다.

인장은 방촌方寸(사방 한 치, 3.03㎝)의 공간 속에 인장의 공예미학적인 부분과 더불어 인문印文의 문예미학적인 부분까지 감상할 수 있는 종합예술품이다. 문서의 신뢰와 서화書畵의 진위眞僞를 판단하는 중요한 근거자료로 활용하였으며, 작품의 심미 기능을 확대하는 요소로도 인식하였다.

인장이 신분의 상하 없이 보편적으로 사용된 것은 일제강점기인 1914년 조선총독부령으로 발효된 '인감증명규칙印鑑證明規則'이 시행된 이후이다. 전각과 인장이 신표信標라는 기

능적인 측면에서는 차이가 없지만, 예술적 측면에서는 그 학습의 연원과 기법에 따라 예술이냐 생활공예냐 하는 아속雅俗의 차이를 드러낼 수 밖에 없다.

전각예술篆刻藝術은 새기고자 하는 글을 고르는 일(선문選文), 새기고자 하는 인문의 글자를 고르는 일(자법字法), 방촌의 공간에 글자를 배치하는 일(장법章法), 새기는 일(도법刀法) 뿐만 아니라, 인재印材의 종류(산지, 크기, 무늬, 색깔), 새긴 사람(전각가篆刻家)과 때, 그리고 이에 담긴 사연을 알 수 있는 측관側款과 그 기법, 그 시대의 공예미를 파악할 수 있는 인재印材의 몸돌(인신印身) 조각彫刻과 인장꼭지(인뉴印鈕)의 양식 등을 종합적으로 파악해야 하는 종합예술[2]이다.

II. 조선시대 전각의 흐름

조선시대 이전의 고구려, 백제, 신라는 말할 것도 없고, 인부랑印符郞이라는 벼슬이 있던 고려시대에도 관인官印이나 기타 인장은 기록과 실물이 존재하지만, 사인私印의 보편적인 사용은 실증하기 어렵다. 특히 고려시대의 인장은 불교의례용으로 쓰인 것으로 추정되는 인문 미상의 청동인장靑銅印章과 청자인장靑磁印章만 남아 있어 그 실체를 정확히 파악하기가 쉽지 않다. 다만 현전하는 고려인 가운데 성명인은 '○씨지보○氏之寶'로 별호인別號印은 보이지 않는다.[3] 그러나 '낙금서이소우樂琴書以銷憂'라는 문장이 새겨진 사구인詞句印이 발견된 기록[4]과 15세기 인장을 살펴볼 때 성명인姓名印, 자호인字號印과 더불어 사구인도 사용했을 것이란 추측만 할 수 있을 뿐이다.

1. 15세기의 전각

1392년 조선의 건국 이후 사회 전분야에서 신왕조의 제도 정비가 이루어졌다. 특히 세종대왕(재위 1418-1450)의 치세 시기는 한글 창제와 더불어 학문과 예술, 과학 발전의 전성기였으며, 서화 분야도 예외는 아니었다. 15세기는 인장 실물뿐만 아니라 서화書畫 자료도 매우 적은 편이다. 그 가운데 1447년 안견安堅 1418-1452의 「몽유도원도夢遊桃源圖」에 안견

의 '가도可度' 1방[5], 제발을 남긴 21명 가운데 안평대군의 '낭간琅玕', '청월이장淸越以長' 2방[6], 하연량河淵亮 1386-1453의 '진양세가晉陽世家', '하연河演', '연량淵亮'[7] 3방이 찍혀 있으며, 3명 이외에는 관서款署만 남기고 있다. 대조적으로『비해당소상팔경시첩匪懈堂瀟湘八景詩帖』은 이영서李永瑞 ?-1450, 하연河演 1376-1453, 강석덕姜碩德 1395-1459, 최항崔恒 1409-1474, 박팽년朴彭年 1417-1456, 성삼문成三問 1418-1456, 신숙주申叔舟 1417-1475, 만우卍雨 1357-?의 인장 22방이 찍혀 있어[8] 15세기의 인장 사용 형식을 파악하는데 좋은 참고자료이다. 또한 정육화鄭堉和가 편찬한『공후인사公厚印史』에는 박팽년과 성삼문의 인장이 실려 있다.

현전하는 15세기 서화를 검토한 결과[9] 이 시기에는 사인이 보편화되지 않은 것으로 생각된다. 그러나「몽유도원도」와『비해당소상팔경시첩』의 예로 보아 본관인本貫印, 성명인姓名印, 자호인字號印과 더불어 부분적이기는 하지만 '청월이장淸越以長 : 그 소리가 맑으면서도 길다', '여조물유與造物游 : 조물주와 더불어 노닐다' 인장을 보면 일부 문사들이 사구인詞句印을 사용했음을 알 수 있다. 특히 '○○세가○○世家' 인장은 '여러 대를 이어 나라의 중요한 자리를 맡아온 집안'이란 뜻으로 자신의 본관本貫을 나타내며, 조선 말기까지 장서인藏書印 용도로 많이 사용하였다. 이 시대 인장의 자법은 소전小篆을 중심으로 하였고, 장법과 도법의 변화없이 평이하게 새긴 것이 특징이다.

[표 1-1] 15세기의 인장

可度 가도	琅玕 낭간 淸越以長 청월이장	河演 하연 淵亮 연량 晉陽世家 진양세가	玉蘊山輝 옥온산휘	李永瑞印 이영서인 錫類 석류 平昌世家 평창세가 金坡雅詠 금파아영	碩德 석덕 姜氏子明 강씨자명
안견 安堅	이용 李瑢	하연 河演	이영서 李永瑞		강석덕 姜碩德

[표 1-2] 15세기의 인장

崔恒 최항 貞父 정보 嶂梁世家 동량세가	朴彭年印 박팽년인 忍叟 인수 平陽世家 평양세가	成三問謹甫氏 성상문근보씨 夏山樵夫 하산초부	泛翁 범옹 與造物游 여조물유	千峯 천봉 釋氏卍雨 석씨만우
최항 崔恒	박팽년 朴彭年	성삼문 成三問	신숙주 申叔舟	만우 卍雨

2. 16세기의 전각

조선시대의 대표적인 서예가인 석봉 한호石峰 韓濩 1543-1605는 많은 작품을 남겼다. 탁본 등에도 '석봉石峰'이란 인장이 찍혀 있으나, 이 시대 인장의 사용 현황은 작품을 통해 살펴 볼 수 밖에 없다. 이암李巖 1499-?은 솥鼎형 명인名印 '암巖', 봉호인封號印 '두성杜城', 자인 '정중靜仲'을 사용했다. 양송당 김시養松堂 金禔 1524-1593는 '양송헌養松軒'이란 향로香爐형 인장과 천원지방天圓地方을 나타내는 둥근 모양 안의 정방형에 '취면거사醉眠居士'라고 새긴 인장을 썼다. 낙파 이경윤駱坡 李慶胤 1545-1611은 작품에 제시題詩는 있지만 인장이 찍힌 작품이 거의 남아 있지 않다. 탄은 이정灘隱 李霆 1541-?이 니금泥金으로 그린 「죽도竹圖」에는 '탄은灘隱', '석양정정石陽正霆', '중섭仲燮', 사구인 '의속醫俗 : 속됨을 버리다', '수분운격水分雲隔 : 물로 나뉘고 구름에 가리다'란 5방의 인장이 찍혀 있다.[10] 한음 이덕형漢陰 李德馨 1561-1613은 서간에 두인頭印으로 아호인雅號印 '한음거사漢陰居士'를, 서간의 끝에 본관인 '광릉(세가)廣陵(世家)', 자인字印 '명(보)明(甫)', 성명인 '이덕(형인)李德(馨印)'[11]을 사용하였다.

그러나 16세기에 활동한 작가들의 작품에는 인장이 찍혀 있지 않은 경우가 많다. 몇몇 작가를 제외하고는 15세기와 마찬가지로 개인적인 용도나 서화용 인장으로만 사용했을 뿐

전각예술이 보편화되지 않은 시기로 보인다. 16세기에도 본관인本貫印, 성명인姓名印, 자호인字號印을 중심으로 사용하였다. 서화에 인장을 찍는 방식이 작품의 첫머리에 찍는 두인頭印, 관서를 하고 끝에 찍는 성명인, 아호인이 있다. 그러나 작품의 공간미학적 구성을 위해 찍은 두인頭印(작품의 우측 상단에 찍는 인장), 유인遊印(작품의 중간에 찍는 인장)의 구분이 없었다.

자법은 15세기와 마찬가지로 소전小篆을 중심으로 하였고 장법과 도법의 변화없이 평이하게 새겼다. 이 시기의 특징은 인면印面을 솥鼎형 또는 향로香爐형이나 안을 둥글게 하고 테두리를 네모나게 한 천원지방天圓地方형 인장이 사용된 점이다. 향로형 인장은 16세기말부터 17세기를 거쳐 18세기 전기까지 인면印面 구성의 한 양식으로 유행하였다.

[표 2] 16세기의 인장

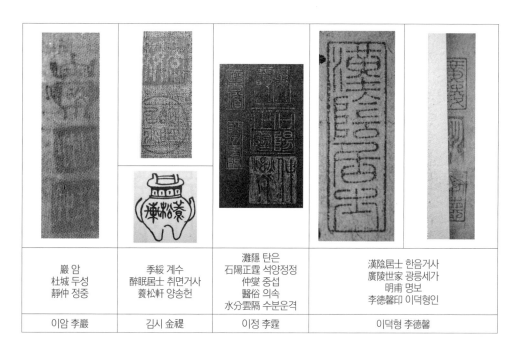

巖 암 杜城 두성 靜仲 정중	季綏 계수 醉眠居士 취면거사 養松軒 양송헌	灘隱 탄은 石陽正霆 석양정정 仲燮 중섭 醫俗 의속 水分雲隔 수분운격	漢陰居士 한음거사 廣陵世家 광릉세가 明甫 명보 李德馨印 이덕형인
이암 李巖	김시 金禔	이정 李霆	이덕형 李德馨

3. 17세기의 전각

중국에서는 원나라 때 매화를 잘 그렸던 왕면王冕 1287-1359이 화유석花乳石(납석蠟石 계통의 돌)을 처음으로 전각에 사용하였다고 한다. 명나라의 문팽文彭 1498-1573과 하진何震 1530-1604에 이르러 전각예술은 새로운 발전기를 맞이하게 된다.[12] 조선도 임진왜란 이후

명나라로부터 들어온 인장과 자료의 영향을 받아 전각예술의 전환기를 맞이하였다.

이 시기는 한국 전각의 본격적인 실험기이다. 병자호란 이후 1641년 청나라의 심양瀋陽에 압송되어 4년여를 머물다 1645년 소현세자와 함께 귀국한 청음 김상헌淸陰 金尙憲 1570-1652은 척화신斥和臣으로 경기도 남양주시 석실石室의 '군옥소群玉所'에서 전각을 하고 인장을 완상玩賞하며 본격적인 한국 전각의 첫 물길을 열었다.[13] 그는 인장 한 방 한 방의 인문, 각법(주문, 백문), 크기, 풍격과 운치 등을 글로 남겼다.[14] 그는 생부인 사미당 김극효金克孝 1542-1618, 형인 선원 김상용仙源 金尙容 1561-1637뿐만 아니라 집안 사람들의 많은 인장을 새겼다.

김상헌이 새긴 인장의 자법은 자형字形이 세로로 긴 소전小篆이 주를 이룬다. 이 밖에 옥가락처럼 획이 균일한 옥근전玉筋篆[15], 글자의 세로 획 끝이 이슬방울이 맺힌 모양으로 된 수로전垂露篆, 글자의 세로 획 좌우가 칼날 모양인 전도전剪刀篆 등 다양한 자법을 활용하였다. 이시기의 인장은 인면도 정방형뿐만 아니라 직사각형, 원형, 팔괘八卦가 들어간 솥鼎 또는 향로香爐형, 천원지방天圓地方형, 호리병형, 주자注子형 등으로 다양하다. 또 한 인면에 주문(양각)과 백문(음각)을 함께 새긴 주백문상간인朱白文相間印 등 다양한 미학적 실험을 시도했다. 인문의 내용은 주로 본관, 성명, 자호, 당호와 일부 유학적 경구 '명철보신明哲保身 : 총명하고 사리에 밝아 일을 잘 처리하여 자기 몸을 보존하다'를 담은 사구인 등이 있다.

김상헌의 인풍印風은 이후 안동 김문의 인장 양식으로 이어졌다.[16] 김상헌의 손자인 문곡 김수항文谷 金壽恒 1629-1689도 전서를 좋아하는 벽癖과 전각篆刻에 대한 애호[17]가 있었고, 18세기 전기까지 걸쳐 활동한 이송제李松齊는 당대 최고의 전각가였다.[18]

이 시기 김상헌과 함께 전각예술을 이끈 사람은 상고尙古 지향의 한 방법으로 미수전眉叟篆과 이를 적용한 인장을 남긴 미수 허목眉叟 許穆 1595-1682[19]과, 이를 이은 낭선군 이우朗善君 李俁 1637-1693, 그리고 영남 남인南人 계열의 남록 권규南麓 權珪 1648-1723, 미수전眉叟篆의 추종자였던 식산 이만부息山 李萬敷 1664-1732[20]가 있다. 특히 무덤에서 93방의 인장이 발견된 동호 홍석구東湖 洪錫龜 1621-1679는 김상헌의 뒤를 이어 회화적인 인면印面 구성과 예서隸書 자법을 활용하거나 거북형 인면 등 다양한 변화를 모색 하여[21] 조선 전각예술의 다양한 가능성을 실험한 것으로 보아 인장을 예술적 차원으로 인식한 것으로 보인다.

다선 목대흠茶仙 睦大欽 1575-1638은 종鍾형 인면에 아호 '다선茶仙'을 새긴 인장을[22], 허주 이징虛舟 李澄 1579-1662은 솥鼎형 인면에 아호 '허주虛舟'를 새긴 인장을 사용하였다.[23] 이는 17세기 인장의 한 형식으로 유행하였다.

이 시기 다양한 자법의 활용은 송계 김진흥松溪 金振興 1621-?이 전서篆書 38체로 쓴 『대학장구大學章句』 『금강반야바라밀경金剛般若波羅蜜經』 『전해심경篆海心鏡』에서 많은 영향을 받았

을 것으로 생각한다. 이 밖에 공재 윤두서恭齋 尹斗緖 1668-1715가 시서화에 모두 뛰어났을 뿐만 아니라 전각을 겸하여 호남湖南의 예단을 이끌었다.[24] 자학字學에 밝았던 병와 이형상甁窩 李衡祥 1653-1733도 이 시대 전각예술의 발전에 기여하였다.

1701년 인재印材를 손질하는 치석治石, 인면에 전서를 포자하는 사전寫篆, 문자를 새기는 각자刻字, 인장을 종이 위에 찍는 인지印紙 등의 전각론을 제시한 홍계우洪啓祐의 『사난보제四難譜題』에 등장하는 사류헌 김공四留軒 金公[25]도 이 시기 전각가로 활동하였다. 그러나 허목을 제외하고는 아직 자법과 장법과 도법의 다양한 변화보다는 소전을 바탕으로 전아典雅한 맛이 나는 인장 양식이 유행하였다. 이 시기는 전문적인 장인匠人이 아니라 문인文人들이 전각계를 이끌었다. 금석학金石學과 자학字學 의 연구를 통해 전각의 예술적 발전을 염두에 두었다기 보다는 김상헌과 허목 모두 인장에 철학적 의미를 부여하고 교육적 의미와 함께 상고尙古 정신의 회복[26]을 위한 것이었다.

[표 3] 17세기의 인장

安東世家 안동세가	淸陰 청음	明哲保身 명철보신	淸陰 청음	白雲山 백운산	安東 안동
김상헌 金尙憲				김상용 金尙容	김상복 金相宓
孔巖許穆眉叟 공암허목미수	日新 일신	第一江山 제일강산	洪錫龜章 홍석구장	茶仙 다선	
허목 許穆		홍석구 洪錫龜		목대흠 睦大欽	

4. 18세기의 전각

17세기는 1626년 정묘丁卯·병자호란丙子胡亂 이후 1644년 명나라가 망한 뒤, 조선은 조선중화주의朝鮮中華主義, 대명의리론大明義理論, 북벌론北伐論을 견지했다. 청나라와의 사대외교는 형식에만 치우쳤다. 이 시기 중국은 강희제康熙帝(재위 1661~1722)의 『고금도서집성古今圖書集成』편찬과 『강희자전康熙字典』출판, 옹정제雍正帝(재위 1722~1735)의 영토 확장, 1781년 고증학의 발전을 배경으로 한 건륭제乾隆帝(재위 1735~1795)의 『사고전서四庫全書』완성 등으로 학술과 과학, 문화·예술 방면에서 비약적인 발전을 이룬 시기였다. 특히 담헌 홍대용湛軒 洪大容 1731-1783, 연암 박지원燕巖 朴趾源 1737-1805, 청장관 이덕무靑莊館 李德懋 1741-1793[27], 영재 유득공泠齋 柳得恭 1749-1807, 초정 박제가楚亭 朴齊家 1750-1805 등의 연행과 중국 인보印譜의 유입[28]은 조선 전각 발전에 큰 영향을 미쳤다.

직접 인재를 다듬기까지 한 수재 홍현보守齋 洪鉉輔 1680-1740는 김상헌풍 인장의 추종자로 이 시기 전각예술의 첫머리를 열었다.[29] 김상헌의 현손 김익겸金益謙 1701-1747[30]도 전각에 뛰어난 솜씨를 보였다. 김정희의 어머니 기계 유씨杞溪 兪氏 1766-1801의 집안으로 전서를 잘 썼던 지수재 유척기知守齋 兪拓基 1691-1767는 김정희의 증조부 월성위 김한신月城尉 金漢蓋 1720-1758의 「월성위김한신묘표음기月城尉金漢蓋墓表陰記」를 찬서撰書하고 『지수재인보知守齋印譜』[31]를 남겼다. 이 집안은 기원 유한지綺園 兪漢芝 1760-1834 등의 인장이 실린 『기계유씨인보杞溪兪氏印譜』가 있으며, 지산 유춘주芝山 兪春柱 1762-1838도 가학家學으로 전서와 예서를 잘 써 이 시기 전각예술 발전에 기여하였다.

김정희가 200년 이래에 소자인小字印으로 비할 바가 없으며, 오규일吳圭一(?-?), 한응기韓應耆 1821-1892같은 이들은 꿈에도 미치지 못할 것이라는 평가[32]를 한 능호관 이인상凌壺館 李麟祥 1710-1760[33]은 조선과 중국의 인장, 그리고 자신의 인장과 한정당 송문흠閑靜堂 宋文欽 1710-1752 등의 인장을 담은 인보를 남기고 있다.

이인상과 강세황은 18세기 전각계를 주도적으로 이끌어간 사람들이다. 인장론印章論을 제시하고 『해암인소海巖印所』에 100여방의 인장을 남겼다. 뿐만 아니라 1575년 명나라 고종덕顧從德의 『고씨집고인보顧氏集古印譜(인수印藪)』6권卷에 대한 평을 남기기도 했다.[34] 이 밖에 1670년 간행된 『광금석운부廣金石韻府』를 소장하고 이 책에 수록된 자법을 전각에 적극 활용했던[35] 표암 강세황豹菴 姜世晃 1712-1791[36], 영재 유득공의 숙부로 『유씨도서보柳氏圖書譜』를 남겼던 기하실 유련(금)幾何室 柳璉(琴) 1741-1788[37], 청장관 이덕무가 철필鐵筆에 능했다고 한 중유 남덕린仲有 南德隣(생몰년미상)[38]이 있다. 오세창이 그림의 제발에서 '지우재 정 선생의 유묵은 그 인장 또한 모두 손수 새긴 것이다.之又齋鄭先生遺墨, 其印亦皆出手鎪者矣'[39]라고

한 점과 작품에 찍힌 인장[40]으로 보아, 지우재 정수영之又齋 鄭遂榮 1743-1831은 18세기 후반에서 19세기 전반기에 활동한 전각가의 계보에 넣어야 마땅하다. 또한 원교 이광사圓嶠 李匡師 1705-1777의 아들 신재 이영익信齋 李令翊 1740-?, 조카 초원 이충익椒園 李忠翊 1744-1816[41]도 이 시기 문인 전각가로 활동하였다.

 18세기는 다양한 자법의 활용과 변화를 추구한 각법, 사구인의 유행, 18세기에 이은 문인 전각의 확산 등 19세기의 본격적인 전각예술 발전을 위한 충분한 이론과 기법상의 토대가 축적된 시기이다. 특히 이익정李益炡 1699-1782의 인장이 많이 실려 있는『시한재인보是閒齋印寶』등 다양한 인보가 전하고 있어 18세기 인장 및 전각사를 규명하기 위한 자료의 DB화 및 분석 작업이 진행되어야 할 것이다.

[표 4] 18세기의 인장

元靈 원령	宋文欽印 송문흠인	豹菴老子 표암노자	三世耆英 삼세기영	綺園 기원
이인상 李麟祥		강세황 姜世晃		유한지 兪漢芝

5. 19세기의 전각[42]

 19세기 전각예술의 특징은 추사 김정희의 계몽활동과 다양한 인보의 편찬, 인장론의 전개[43]를 들 수 있다. 김정희는 청나라의 왕희손汪喜孫 1786-1847에게 명나라의 정수程邃 1602-1691와 하진何震 1530?-1604의 전각은 한인漢印과 더불어 보배로 여길 만하다. 동순董洵 1740-1809과 진홍수陳鴻壽 1768-1822와 가까운 사이이니 그들이 새긴 인장을 사용하고 있는지와 동순, 진홍수 그리고『비홍당인보飛鴻堂印譜』(1776년)를 펴낸 왕계숙王啓淑 1736-1795의 인보가 출간된 것이 있는지를 물었다. 또 이병수伊秉綬 1754-1815의 아들인 이념증伊念曾 1790-1861의 전각 솜씨도 장언문張彦聞과 겨룰 만하다는 글을 남긴바 있다.[44] 김정희가 전각과 인장에 대해 많은 관심을 갖고 있었음을 알 수 있다.

또한 당시 청나라와의 빈번한 교류를 통해 실인實印뿐만 아니라『집고인보集古印譜』『비홍당인보』 등과 같은 자료가 조선에 들어와 전각 기법과 문예 발전에 기여하였다. 자하 신위紫霞 申緯 1769-1847는 정육화鄭堉和 1718-1769가 편찬한『고금인장급화각인보古今印章及華刻印譜』에 대하여 별도의 서문을 쓰고,[45] 큰아들 소하 신명준小霞 申命準 1803-1842에게 모인摹印을 시켰을 뿐만 아니라,[46] 헌종憲宗 1827-1849의 명으로『보소당인존』의 편찬에 참여했다. 김정희, 권돈인, 오규일이 맺은 철필 묵연의 중심에 있었던 이재 권돈인彝齋 權敦仁 1783-1858과, 그의 곁에 있었던 또 다른 전각인으로[47], 김정희와 함께『고연재인보古硯齋印譜』[48]를 편찬한 것으로 전하는 황산 김유근黃山 金逌根 1785-1840의 존재도 포착된다.

이 밖에 많은 인장을 사용한 우봉 조희룡又峰 趙熙龍 1789-1866은 소향小香이라는 사람에게 보낸 편지에서 상대방의 아들(영랑令郞, 윤랑允郞)의 철필鐵筆이 문팽과 하진의 삼매三昧에 들었고, 그 법이 곡원谷園(청나라 허용許容 1635-1696의『곡원인보谷園印譜』로 추정) 가운데서 나왔다고 말한 바 있다. 이렇듯 전각 인장과 관련된 많은 내용뿐만 아니라「소실蘇室」, 조희룡의 당호인 '일석산방一石山房'[49] 인장 등을 통해 당시 전각의 흐름과 경향을 알 수 있다.[50] 조희룡이 남긴 간찰첩에는 그가 오규일의 전각을 칭찬하는 것으로 추정되는 글이 있는데, 유사한 내용이 전집에도 실려 있다.[51] 조희룡은『호산외기壺山外記』의「오창열전吳昌烈傳」에서도 오규일에 대해 언급[52]을 하였을 뿐 아니라, 두 사람은 1851년 왕실의 전례典禮 문제로 김정희와 권돈인이 견책을 받았을 때 심복으로 지목되어 조희룡은 임자도荏子島로 오규일은 고금도古今島로 함께 유배를 가기도 했다. 당시 조희룡은 오규일에게 시를 주고[53], 간절히 안부를 묻는 편지를 보냈으며[54], 오규일을 회인시의 첫머리에 쓰고[55], '은황발자銀潢潑滋' 인장을 새기게[56] 할 정도로 가까운 사이였다. 특히 '홍란음방紅蘭吟房' 인장은『강거한람絳居閒覽』 간찰첩의 내용을 실증[57]하는 자료이다. 이 밖에도 조희룡은 '장륙철신丈六鐵身'과 '수지고연능청안 오위매화도백두誰知古硯能青眼 吾爲梅花到白頭'란 인장을 오규일에게 새기게 하였다.[58] 조희룡은 작품에 다양한 인장을 사용하였을 뿐만 아니라 전각에 대한 높은 안목을 갖고 있었으며, 19세기 전각예술 발전에 많은 기여를 하였다.

또한 19세기 청나라와의 교류를 통해 많은 인장과 서화 문물을 조선에 전한 우선 이상적藕船 李尙迪 1804-1865, 김정희 제자인 위당 신헌威堂 申櫶 1810-1888『일호당도서기一濠堂圖書記』를 남긴 일호 남계우一濠 南啓宇 1811-1888, 많은 인장을 사용한 흥선대원군興宣大院君 석파 이하응石坡 李昰應 1820-1898[59] 등이 있다. 전재 김석경篆齋 金石經[60]은 전각을 잘 했을 뿐만 아니라 중국 오대五代 송나라 거연居然의「횡산도橫山圖」를 소장했고 장황裝潢을 잘 했다.[61] 또 누군가 만든 인보에 제첨題籤을 한 것으로 추정되는 기록[62]이 있는 것으로 보아 당대 전각 명인名人으로 서화를 애호하는 수장가 및 장황사粧潢師로 다양한 능력을 지녔던 인물이다. 이 밖에

전각가로서 뿐만 아니라 서화감식書畵鑑識에도 뛰어나 귤산 이유원橘山 李裕元 1814-1888에게 담계 옹방강覃谿 翁方綱 1733-1818의 시사詩詞와 박제가의 기문記文이 있는 원나라 사람이 그린 「백안도百雁圖」를 보냈는데 그 품격이 뛰어나다고 한 기록[63]을 남긴 소산 오규일小山 吳圭一도 있다. 그는 이재 권돈인을 방문하기도 하였고[64], 권돈인은 번계樊溪에 '우일란정又一蘭亭'을 지으며 그에게 먼저 알릴[65] 정도로 측근이었다. 또한 역관으로서 청으로부터 많은 인장을 받아 사용한 역매 오경석亦梅 吳慶錫 1831-1879, 소당 김석준小棠 金奭準 1831-1915, 화재로 소실된 『보소당인존』의 보각補刻에 참여했던 몽인 정학교夢人 丁學敎 1832-1914와 해관 유한익海觀 劉漢翼 1844-1923, 우관 유한춘愚觀 兪漢春 1848-?, 청운 강진희菁雲 姜璡熙 1851-1919[66], 정학교의 아들 우향 정대유丁大有 1852-1927 등이 19세기 전각 발전을 이끈 작가들이다.

헌종은 자신의 인장과 수집한 인장, 왕실에 보관 중인 인장을 자하 신위와 심암 조두순心庵 趙斗淳 1796-1870에게 정리케 하여 『보소당인존』을 편찬하였다. 이 시기는 김정희의 연행과 고증학의 발전에 따라 서법書法과 금석학金石學뿐만 아니라 인장, 전각에 대한 관심이 고조되고 있었다. 특히 『보소당인존』의 편찬은 고금의 인장을 수집하고 본떠 새기는 가운데 조선과 중국의 좋은 인장을 통해 안목을 넓히고, 전각 능력(인재印材의 선택과 다듬는 치석治石, 글자를 고르는 자법字法, 배치하는 장법章法, 새기는 도법刀法)을 향상시킬 수 있는 매우 좋은 기회와 교본이 되었음에 틀림없다. 중국에서 들어온 인보와 부탁이나 기증을 통해 받은 인장[67]은 전각에 대한 인식 전환과 예술적 기량의 발전을 촉진하였다.

또한 개별적으로는 김정희와 신위, 또 김정희와 같이 소산 오규일을 문하에 두고 80 여 방의 인장을 새기고 사용하였을 뿐만 아니라 문팽의 모각摹刻 인보를 소장했던 이재 권돈인[68], 우봉 조희룡 그리고 귤산 이유원[69] 등도 전각방면에 높은 안목을 지녔던 이들이다.

다양한 인보印譜의 유입과 청나라 전각가들과의 교류에 힘입어 조선의 전각예술은 일대 중흥기를 맞이하였다. 동재 안재복桐齋 安在福이 소장했던 청나라 정조경程祖慶 1785-1856의 「몽암노인인품십이夢庵老人印品十二」[70] 등은 조선 말기 인학印學에 대한 높은 관심을 잘 보여준다. 더불어 호남 지방에서 시서화詩書畵를 겸비한 창작자이면서 이론가였던 석정 이정직石亭 李定稷 1840-1910도 전각을 잘 했으며, 호남 지방의 전각 계몽가로서의 역할을 하였다.[71] 이 시기 28세의 짧은 생애를 산 태선 전학기台仙 全鶴基 1849-?[72]도 이 시대 전각가로서 이름을 남겼다.

이 시기의 또 다른 특징은 개인과 집안 인보, 역대 인장을 모은 인보의 편찬이 활발했다는 점이다. 청나라와의 활발한 인장, 전각 교류[73]가 19세기 전각예술 발전의 원동력이 되었다. 특히 19세기에 활동한 남종화의 거장 소치 허련小癡 許鍊 1808-1893같은 경우는 130 방에 가까운 인장을 작품에 사용[74]하고 있어 인장 전각 문화의 전성기였음이 확인된다. 이

시기는 문인 전각뿐만 아니라 서화와 전각을 주로 하는 중인 예술가의 활동이 두드러진 시기이며, 김상헌과 허목이 가졌던 인장에 대한 상고 정신의 발양을 넘어서 예술로서의 전각으로 발전한 시기였다.

[표 5] 19세기의 인장

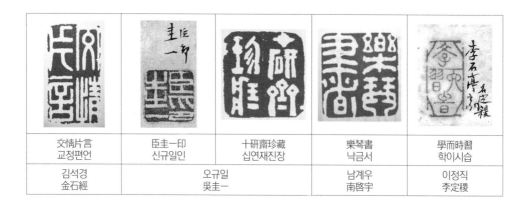

交情片言 교정편언	臣圭一印 신규일인	十研齋珍藏 십연재진장	樂琴書 낙금서	學而時習 학이시습
김석경 金石經	오규일 吳圭一		남계우 南啓宇	이정직 李定稷

Ⅲ. 근·현대 전각의 전개

19세기에는 김정희의 전각예술에 대한 계몽과 전각가 양성, 왕실과 개인 그리고 역대 인장 집대성을 통한 인보 편찬, 연행 사신을 통한 다양한 자료의 수입과 기량 연마를 통해 20세기 전각예술 발전의 토대가 마련되었다. 특히 위창 오세창葦滄 吳世昌 1864-1953은 독립운동가로서 『근역서화징槿域書畵徵』을 편찬하며 최초로 한국서화사의 체계를 세우고, 역사 이래의 인장을 집대성한 『근역인수槿域印藪』를 편찬했다. 스스로도 서예와 전각을 병행하며 현대 전각 발전의 큰 물길을 열었다. 국립중앙도서관 위창문고에 1830년에 간행된 소석산방인보小石山房印譜 등 많은 자료가 소장되어 있는 것으로 보아, 아버지 역매 오경석이 연행을 통해 입수한 여러 자료를 소장했음을 알려준다. 전각에 대한 계몽은 가학과 더불어 이른 시기에 시작되었지만, 1897년 9월부터 1898년 10월까지 일본 문부성文部省 초청 조선어 교사로 머물 때와, 1902년 개화당 사건으로 일본에 망명하여 1906년 귀국75할 때까지 일본에 머물며 일본 전각계의 동향을 견문한 이후 본격적인 창작 활동이 이루어진 것으로 보인다.

특히 중국 상해上海에서 오창석吳昌碩 1844-1927 등과의 교유를 통해 오창석의 인장 300여방을 수장했던 운미 민영익芸楣 閔泳翊 1860-1914[76]의 인장과 인보의 유입[77]은 한국의 근현대 전각의 발전을 촉발하였다. 이 시기 단우 이용문丹宇 李容汶이 자신의 인장과 민영익의 인장을 중심으로 1928년에 편찬한 『전황당인보田黃堂印譜』 또한 현대 전각 발전에 미친 영향이 매우 컸다.

현대 전각은 1969년 '한국전각학연구회'와 1974년 '한국전각협회'의 창립으로 그 기틀이 마련되었다. 이후 일본을 통한 자료의 수입, 1980년대부터 본격화된 중국 자료의 유입과 1992년 이후 한중간의 직접 교류를 통해 비약적인 발전이 이루어졌다. 특히 『훈민정음訓民正音』, 완판完板본 한글 소설 「심청전」 등의 자법을 도입한 한글 전각의 발전과 「광개토대왕비廣開土大王碑」 자법의 도입 등으로 전각의 예술적 외연이 확장되었다.

이 글에서는 현대 전각의 흐름을 개략적으로 알아보기 위하여 1900년 오세창의 『찬화실인보粲花室印譜』 편찬 이후부터 한국전각협회의 『대동인보大東印譜』의 출간 전후까지 전각계의 주요 전시와 출간된 인보 그리고 전각가의 계보[78]를 표로 제시한다. 현대 전각의 2세대에서는 한문 전각뿐만 아니라 한글 전각이 비약적인 발전을 이루었으며, 2세대의 노력을 이은 3세대의 지속적인 노력[79]을 통해 한글 국새國璽 제작 등의 성과로 이어졌다. 그리고 1980년대 이후의 전각예술은 전각의 조형 기법이 다양한 예술 영역으로 확대되고, 다른 장르와의 상호 교섭을 통해 전각을 현대 예술로 재해석하는 방향으로 전개되고 있다.

[표 6] 근·현대의 인장

高句麗新羅刻石室主人 고구려신라각석실주인	恭賀新禧 공하신희	蘇阮齋主人 소완재주인	靜觀 정관	효뎨례의	非原不流 비원불류
오세창 吳世昌	김태석 金台錫	유희강 柳熙綱	이기우 李基雨	김응현 金膺顯	정문경 鄭文卿

[표 7] 근·현대 전각계 주요 연보 近現代 篆刻界 主要 年譜

연도	편저자	서명	출판사
1900	오세창 吳世昌	『찬화실인보 粲花室印譜』	
1908	김태석 金台錫	『승사인보 乘槎印譜』 『청유인보 淸遊印譜』	
1910	오세창 吳世昌	『철필잔영 鐵筆殘影』	
1928	이용문 李容汶	『전황당인보 田黃堂印譜』	
1929	오세창 吳世昌	『위노인고 葦老印臯』	
1930	오세창 吳世昌	『오씨단전 吳氏丹篆』	
1931	김태석 金台錫	『남유인보 南遊印譜』	
1937	오세창 吳世昌	『근역인수 槿域印藪』원고 완성	
1941	정해창 鄭海昌	'수모인정해창서도전각전 水母人鄭海昌書道篆刻展'	
1943	김태석 金台錫	『성재수집한국명사인보 惺齋蒐集韓國名士印譜』	
1944	김태석 金台錫	『동유인보 東遊印譜』	
1955	이기우 李基雨	'철농전각소품전 鐵農篆刻小品展'	
1966	김광업 金廣業	『여인존 如印存』	
1968	오세창 吳世昌	『근역인수 槿域印藪』국회도서관	국회도서관
1969		한국전각학연구회 창립 : 회정 정문경 懷亭 鄭文卿	
1970	안광석 安光碩	'판각서예전 板刻書藝展'	
1971	문화재관리국 장서각	『고궁인존 古宮印存』	
1972	이기우 李基雨	『철농인보 鐵農印譜』	
1972	이태익 李泰益	『기원인존 畸園印存』	보진재
1973	문화재관리국 장서각	『완당인보 阮堂印譜』	
1974		한국전각협회 창립 : 청강 김영기 晴江 金永基	
1975		『이조회화 별권 李朝繪畫 別卷』: 인보	지식산업사
1976	한국전각협회	『대동인보 大東印譜』	인전사
1977	이기우 李基雨	'철농이기우서예전각전 鐵農李基雨書藝篆刻展'	
1977	안광석 安光碩	『법계인류 法界印留』	
1978	정기호 鄭基浩	『석불전각집 石佛篆刻集』	바른손
1978	이가원 李家源 한국전각학연구회	『정암인보 貞盦印譜』	인전사
1978		『한국서화가인보 韓國書畫家印譜』	지식산업사
1978	동아일보사	'동아미술제 東亞美術祭' : 서예,전각,문인화 포함	1979 개최
1979	김응현 金膺顯	『여초인존 如初印存』	일심서예
1983	정문경 鄭文卿	『정문경인집 鄭文卿印集』	한국전각학연구회

[표 8] 근현대 전각가의 계보 近現代 篆刻家의 系譜

1세대	2세대	3세대
석정 이정직 石亭 李定稙(1842-1910) 성재 김태석 惺齋 金台錫(1875-1953)	효산 이광열 曉山 李光烈(1885-1966) 설송 최규상 雪松 崔圭祥(1891-1956)	
□ 오창석 吳昌碩(1844-1927)	무호 이한복 無號 李漢福(1897-1940)	
△중국만주봉천서탑전각 中國滿洲奉天西塔篆刻	석불 정기호 石佛 鄭基浩(1899-1989)	의석 김재화 猗石 金在化(1918-1998)
□ 오창석 吳昌碩(1844-1927)	기원 이태익 畸園 李泰益(1903-1975)	
△북전정천래 北田井天來(1872-1939) △하정전려 河井荃廬(1871-1945)	석봉 고봉주 石峰 高鳳柱(1906-1993)	석헌 임재우 石軒 林裁右(1947-) 청람 전도진 靑藍 田道鎭(1948-)
△加藤刀牛	운여 김광업 雲如 金廣業(1906-1976)	
성재 김태석 惺齋 金台錫(1875-1953)	무허 정해창 舞虛 鄭海昌(1907-1967)	
해강 김규진 海岡 金圭鎭(1868-1933)	설해 민택기 雪海 閔宅基(1908-1936)	
해강 김규진 海岡 金圭鎭(1868-1933) △제백석 齊白石(1860-1957) △육화구 陸和九(1883-1958)	청강 김영기 晴江 金永基(1911-2003)	
설송 최규상 雪松 崔圭祥(1891-1956)	검여 유희강 劍如 柳熙綱(1911-1976)	○ 남전 원중식 南篆 元仲植(1941-?)
성재 김태석 惺齋 金台錫(1875-1953)	심당 김제인 心堂 金齊印(1912-2005)	
설송 최규상 雪松 崔圭祥(1891-1956)	학정 백홍기 鶴汀 白洪基(1913-1990)	
△하정전려 河井荃廬(1871-1945)	시암 배길기 是庵 裵吉基(1917-1999)	
위창 오세창 葦滄 吳世昌(1864-1953) 무호 이한복 無號 李漢福(1897-1940)	청사 안광석 晴簑 安光碩(1917-2004)	
	철농 이기우 鐵農 李基雨(1921-1993)	모암 윤양희 茅菴 尹亮熙(1942-) 근원 김양동 近園 金洋東(1943-) 소정 황창배 素丁 黃昌培(1947-2001)
□ 齊白石	회정 정문경 懷亭 鄭文卿(1922-2008)	○농산 정충락 農山 鄭充洛(1944-2010)
□ 석정쌍석 石井雙石(1873-1971) □ 하정전려 河井荃廬(1871-1945)	한면자 석도륜 寒眠子 昔度輪(1919-)	
소택정 小澤正	우석 김봉근 于石 金鳳根(1924-)	
소전 손재형 素筌 孫在馨(1903-1981)	학남 정환섭 鶴南 鄭桓燮(1926-2010)	
일본 유학	해정 박태준 海汀 朴泰俊(1926-2001)	
가학 및 독학	여초 김응현 如初 金膺顯(1927-2007)	구당 여원구 丘堂 呂元九(1932-) 초정 권창륜 艸丁 權昌倫(1943-)
	중국 유학	도곡 김태정 道谷 金兌庭(1938-)
강암 송성용 剛菴 宋成鏞(1913-1999)	△독옹 이대목 獨翁 李大木(1926-2002)	○ 하석 박원규 何石 朴元圭(1947-)

• 2-3세대 수록 작가는 1976년에 간행된 『대동인보』를 기준으로 하였다.
• □ : 사숙私淑, △ : 외국 작가 사사師事, ○ :『대동인보』에는 수록되지 않았으나 계보 파악을 위해 제시한 작가이다.
• 3세대에 속하더라도 연령이 65세 미만이거나, 4세대에 속하는 작가는 수록하지 않았다.

제2장

추사 김정희의 인장 자료 개관

「추사 김정희의 인장 자료 개관」『추사의 삶과 교유』, 과천시 추사박물관, 2013, 171~234쪽.

2장
추사 김정희의 인장 자료 개관

Ⅰ. 머리말

　이 글은 그 동안 김정희秋史 金正喜 1786-1856와 관련된 인보, 연구서, 전시와 도록을 통해 확보한 인장 자료를 토대로 김정희가 사용한 인장 자료를 조사하고 개관하는데 그 목적이 있다. 서화를 감상하거나 감정하는데 있어서 필치, 재료와 더불어 가장 중요한 요소로 활용하는 수단은 인장이며, 날인 여부에 따라 평가의 차등이 발생한다. 특히 추사 김정희 작품 연구의 첫 출발은 작품의 진위를 판단하는데서 출발한다.

　그 동안 김정희 연구의 기초 자료로 활용할 수 있는 전시[80]와 도록 발간[81]이 있었고, 김정희 글씨의 형성과 변화 과정을 살펴본 논문[82]과 전각과 인장에 관한 연구[83]가 있었다. 단순히 인보나 인영[84]을 실은 경우가 대부분이지만, 특별히 작품에 찍혀 있는 인장을 판독하여 김정희가 사용한 인장을 작품과 연관 지어 이해할 수 있는 바탕을 마련한 중요한 전시[85]도 있었다. 이후 대부분의 전시에서 이 예를 따르고 있으며, 서화 연구에 있어서 인장의 중요성을 재인식하고 서화를 이해하는 자료로 활용하는 새로운 계기가 되었다.

Ⅱ. 자료의 조사 방법

　작품 연구의 첫걸음은 작품의 진위를 판단하는 것이며, 전시에 출품되었거나 도록[86]에 실

렸다고 해서 모두 진작이라고 할 수는 없다. 또한 작품은 진작인데 인장은 위작인 경우도 있다. 뒤에 소장인이나 감장인을 찍은 경우, 소장자가 여러번 바뀐 경우도 있어 김정희의 인장만을 채록하는 것은 매우 어려운 일이다. 특히 기존의 도록이나 전시에서 유사한 서풍이나 화풍畵風에 유사한 호와 인장을 사용한 경우 작자를 잘못 판단한 예도 있었다.

이 글에서는 인장 채록을 위한 문헌과 작품의 선택에 있어 필자의 안목과 감정을 바탕으로 아래와 같은 방법론을 사용하여 김정희의 인장을 채록採錄하고, 향후 사용례 등을 정밀하게 검토하여 실제 김정희가 사용한 인장을 확정하고자 한다. 실물 인장이 전하는 경우 인재印材와 변관邊款 등 당대 인장의 풍격뿐만 아니라 작가에 대한 문헌 연구도 병행하여 판단하여야 한다. 즉 김정희가 사용한 인장을 개략적으로 파악할 수 있도록 진작으로 판단되는 작품에 찍혀 있는 인장, 김정희가 사용한 것으로 추정되는 인장은 모두 채록하였다. 그러나 이 가운데 확실히 김정희가 사용한 인장도 있지만, 사용례 등을 더 정밀하게 검증해야 할 인장도 있다.

또한 임의의 인장을 새긴 경우나, 변형이 되었을 수도 있지만 서각書刻 작품에 새겨진 인장도 채록하였다. 이는 원본과 서각이 함께 전하는 경우 일치하는 경우[87]도 일단 배제하지 않고, 추후 사용례를 통한 검증을 거치기 위해서이다.

1. 작품에 찍힌 인장의 양상

- 작품과 인장 모두 진작인 경우
- 진작에 위작 인장을 찍은 경우
- 위작에 전래된 진작 인장을 찍은 경우
- 위작에 위작 인장(모각, 동판, 수지 등)을 찍은 경우
- 타인의 작품에 진작 또는 위작 인장을 찍은 경우
- 진작에 인장을 그려 넣은 경우(여행 중 또는 다른 사람의 서재 방문 시)
- 위작에 인장을 그려 넣은 경우
- 진작에 함께 참여한 다른 사람의 적당한 인장을 찍은 경우
 (여행 중 또는 타인의 서재 방문 시 작품의 전체적인 미적 구성을 고려)
- 진작에 진작 인장을 오려 붙인 경우
- 위작에 위작 인장을 오려 붙인 경우
- 기타 사용례가 보이지 않는 위작 인장

2. 인장의 진위 판단 시 고려할 사항

- 작품의 진실성
- 인장의 진작 여부, 사용례
- 인장의 자법字法, 장법章法, 도법刀法
- 당대 전각계의 동향과 한중 인장 교류 사례
- 사용례가 보이지 않는 경우 시대별 인장의 양식과 양상
- 재료(먹, 안료)를 포함한 재질(종이, 비단, 모시)의 특성
- 인주의 재료와 제조법을 알 수 있는 인주색과 변색의 정도
- 당초 날인 인장, 오려 붙인 인장의 판단
- 날인捺印 상태

3. 작품에 찍힌 인장의 분석 방법

- 사용 빈도와 기간에 따른 모서리와 자획의 깨짐, 굵기 변화
- 인주의 품질 및 유분 함유도 추정
- 날인 시 인주를 묻힌 양 추정
- 인재의 종류(돌, 나무, 쇠, 동 등)에 따라 다른 유분의 확산과 집중 형태 분석
- 날인하는 재질(종이, 비단, 모시)과의 조화 및 시대미
- 날인할 때 받친 재료에 대한 고려
- 날인한 강도에 대한 고려
- 인주가 묻어나지 않도록 인주의 유분 제거 여부
- 작품의 보존 이력과 상태 고려

서화 작품에 찍힌 인장은 위의 방법 등을 토대로 실제 작품에 사용된 사례를 살피고 상호 정밀하게 비교·분석하여 진위를 판단하여야 한다. 진작만이 진실한 연구를 보장하기 때문에 인장을 채록할 때 가장 중요한 점은 진작을 선별할 수 있는 안목과 감정 능력이다. 또한 실물 인장이 전하는 경우, 작품에 찍힌 인장과의 비교뿐만 아니라 당시 전각가와 전각계의 인풍印風, 한중 전각교류 사례, 사용례, 변관과 더불어 전각가에 대한 문헌 연구도 빼놓을 수 없는 필요 조건이다.

이러한 인장 연구를 통하여 파악할 수 있는 사항은 다음과 같다.

4. 인장 연구를 통해 파악할 수 있는 사항

- 작품의 진위 여부
- 작가의 이명異名, 아명, 자호, 별호, 당호, 제작시기, 생몰년, 등과시기, 거소居所 등
- 사구인詞句印 및 기타 인장의 인문 분석을 통한 작가의 의식세계와 지향점
- 인장의 사용 시기 분석을 통한 제작 시기 판단과 작품 편년
- 감장인의 선후 관계를 분석하여 작품의 세전世傳내력 파악
- 작가와 교류한 사람, 작품을 소장한 사람, 작품을 감상한 사람 파악
- 당대 전각가와 전각계의 인풍印風, 인장 및 전각사 연구 기초자료 구축
- 인장의 시대별 양식

이 글은 위의 내용을 바탕으로 김정희 생존 당대에 추원 박종구秋畹 朴宗九[88]가 편찬한 『완당인보阮堂印譜』를 기본 자료로 삼고, 실제 작품과 기존의 자료를 참고하여 필자가 진작이라고 판단하는 작품에서 김정희가 사용한 인장을 채록하는 것을 원칙으로 한다. 그리고 이 작업은 향후 김정희가 사용한 인장의 확정뿐만 아니라, 19세기 김정희를 중심으로 한 학예인들의 인장 사용 양상과 인문 내용(사구인)에 대한 연구의 기초 자료로 활용할 것이다.

III. 김정희의 인장 자료 개관

김정희가 사용한 인장[89]은 인보뿐만 아니라 작품과 장서에 광범위하게 나타나므로 그 전모를 파악하기가 쉽지 않다. 기준이 되는 『완당인보』 조차도 다른 사람의 인장이나 모인摹印 등 덜어 낼 부분이 많다. 그래도 다른 작가에 비해 사용한 인장이 인보[90] 등에 체계적으로 실려 있어 김정희 서화 작품의 진위를 판단하거나 인장 사용례 등을 파악하는데 많은 도움이 된다.

그러나 『완당인보』에 실려 있는 인장이 모두 김정희가 사용한 인장[91]은 아니다. 이 글에서는 현재 김정희 인장에 접근할 수 있는 자료를 중심으로 각 자료의 특징을 개관하여, 향후 김정희가 사용한 인장을 확정하는 연구의 기초자료로 삼고자 한다. 그리고 향후 인문 내용을 중심으로 본관인本貫印, 성과 이름을 새긴 성명인姓名印, 자 또는 호를 새긴 자호인字

號印, 거소의 이름을 새긴 당호인堂號印, 주로 쓰던 호 이외에 아취를 더하기 위해 사용한 별호인別號印, 성어나 길상어를 새긴 사구인詞句印, 편지 봉투를 붙이고 기밀과 신표로 사용한 봉함인封緘印[92], 서화를 감상·감정하거나 도서를 소장하고 찍은 감장인鑑藏印[93]으로 분류하여 각 인문 내용에 대한 고석考釋을 시도하고자 한다. 다만 장서인[94]의 경우 후대에 소장자가 바뀐 경우 누가 사용한 인장인지를 정확하게 판단하기 어려우므로 사용례를 신중하게 검토하여 판단할 것이다.

[표 1] 김정희 인장이 수록된 대표적인 문헌과 작품[95]

편저자	서명	연대	출판사, 쪽수	인영 (실인)
-	『도정절시집 陶靖節詩集』외	19C	『추사를 보는 열 개의 눈 (화봉책박물관, 2010)』 64~66쪽	23
장경	『국조화징록 國朝畵徵錄』	18C	박철상 『세한도 (문학동네, 2010)』 117쪽	5
-	『도화정의지 圖畵精意識』	19C	위 같은 책, 120쪽	5
김정희	「비해당서법발 匪懈堂書法跋」	19C	『추사 김정희 학예 일치의 경지 (국립중앙박물관, 2006)』 24~25쪽	3
김정희 권돈인	『완염합벽첩 阮髥合璧帖』	1854	위 같은 책, 72~74쪽	6
-	『대운산방문고통례 大雲山房文稾通例』	-	위 같은 책, 104~105쪽	11
김정희	「함추각 涵秋閣」 대련	19C	위 같은 책, 116~117쪽	5
-	「종정문 鍾鼎文」해석	〃	위 같은 책, 140~141쪽	6
김정희	『완당의고예첩 阮堂擬古隷帖』	〃	위 같은 책, 151~157쪽	12
-	「이가율존 二家律存」	〃	위 같은 책, 170~171쪽	3
김정희	「문형산서평 文衡山書評」	〃	위 같은 책, 194~195쪽	1
김정희	「영위가장첩 永爲家藏帖」	〃	위 같은 책, 196~203쪽	4
김정희	「송운경입연시 送雲卿入燕詩」	1811	위 같은 책, 208~209쪽	3
김정희	「묵소거사자찬 默笑居士自讚」	19C	위 같은 책, 212~213쪽	2
김정희	「황한산수도 荒寒山水圖」	19C	위 같은 책, 280~281쪽	3
김정희	「세한도 歲寒圖」	1844	위 같은 책, 288~291쪽	3
김정희	「석도화첩발 石濤畵帖跋」	19C	위 같은 책, 298~299쪽	2
김정희	「중국인물화발 中國人物畵跋」	19C	위 같은 책, 300~301쪽	11
김정희	「제치원고후 題梔園稾後」	1856	『다산 정약용과 치원 황상 梔園 黃裳의 만남 (2010)』	9
-	『보진재법서찬 寶眞齋法書贊』	19C	개인소장	12
-	『소문충칠언율초 蘇文忠七言律抄』 『원유산칠언율초 元遺山七言律抄』 『우문정칠언율초 虞文靖七言律抄』 「발문」	19C	사진 개인소장	20

–	『향산칠절 香山七絶』	19C	『추사박물관 개관도록 (추사박물관, 2013)』228~229쪽	3
–	『용대별집 容臺別集』	19C	개인소장	27
옹방강	『복초재시집 復初齋詩集』	19C	개인소장	31
김정희	「불이선란도 不二禪蘭圖」	19C	『추사연행 200주년기념 –김정희와 한중묵연 (과천문화원, 2009)』200쪽	5
옥영정	「추사가의 장서에 관한 일고」 : 동빈문고 소장본을 중심으로	2003	서지학보 제27호 (한국서지학회)	22
구자현	『조선조의 장서인·장서가 연구』	2011	고려대학교 대학원 국어국문학과 박사학위논문	22
박종구	『완당인보(추사 김정희 명작전)』	1992	예술의전당, 144-178쪽	206
박종구 (유홍준)	『완당인보(완당평전 3)』	2002	학고재, 209~243쪽	206
미상	『완당인보』	19C	장서각 귀 K3-573	101
미상	『완당선생인보 전』	미상	국회도서관 고736.3	16
미상	『완당선생인보 전』	미상	국립중앙도서관 고433-11	24
미상	『경방고졸 勁方古拙』	미상	『추사를 보는 열 개의 눈 (화봉책박물관, 2010)』67쪽	11?
*미상	『완당인보』	미상	개인소장	91
오세창	『근역인수』	1968	국회도서관	65
최완수	『간송문화』서예 II 완당(2) 제3호	1972	한국민족미술연구소	83
문화재 관리국	『완당인보』	1973	문화재관리국	222
김우정	『이조회화 별책』	1975	지식산업사	229
김경희	『한국서화가인보』	1978	지식산업사	232
*이가원	『정암인보』	1978	인전사	41
임창순	『추사 김정희』: 한국의 미 17	1981	중앙일보사	89
최완수	『추사정화』	1983	지식산업사	193
*장우성	『반룡헌진장인보 盤龍軒珍藏印譜』	1987	홍일문화사	49
국립민속 박물관	『한국의 인장』	1988	국립민속박물관	10
*송암 미술관	조계연 블로그		송암미술관 소장	21
최순타	『추사와 서화세계』	1996	학문사	73
부국 문화재단	『완당과 완당바람』 : 추사 김정희와 그의 친구들	2002	동산방, 학고재	3
국립중앙 박물관	『추사 김정희 학예 일치의 경지』	2006	국립중앙박물관	31 (29)
국립고궁 박물관	『조선 왕실의 인장』	2006	국립고궁박물관	11

1. 『도정절시집陶靖節詩集』 『주역전의합정周易傳義合訂』 『어정역대제화시류御定歷代題畵詩類』
『강희자전康熙字典』 『능엄강록楞嚴講錄』

　　　『도정절시집』에 사용한 '동국유생東國孺生', '사마천司馬遷'은 『완당인보』에 실려 있
　　지 않다. '사마천'은 중국의 한인漢印을 본떠 새긴 것으로, 이 시기 문하인의 모인이
　　거나 중국에서 전래된 것으로 생각된다. 『능엄강록楞嚴講錄』에 찍힌 '주운구主雲句'는
　　사용례가 없으며 김정희의 인장이 아니다.

2. 『국조화징록國朝畵徵錄』: 『완당인보』 수록 인장

3. 『도화정의지圖畵精意識』[96]: 『완당인보』 수록 인장

4. 「비해당서법발匪懈堂書法跋」, 1824년 이후
　　　첫머리에 '산해숭심山海崇深' 이 찍혀 있다.

5. 『완염합벽첩阮髥合璧帖』, 1854년
　　　김정희의 글씨에 찍힌 '저묵존엄고향습인楮墨尊嚴古香襲人'은 『보소당인존寶蘇堂印存』
　　에도 수록된 인장으로, 편찬 당시 '지담풍월止談風月' 인장 등과 함께 모인하여 수록
　　한 것으로 생각된다.[97] '방랑연운放浪烟雲' 인장과 더불어 김정희의 작품에 처음 등장
　　하는 '해외문인海外文人' 인장은 이재 권돈인彝齋權敦仁1783-1859도 거의 비슷한 인장
　　을 사용하였다.

6. 『대운산방문고통례大雲山房文橐通例』
　　　김정희의 '소재蘇齋', '김金', '동이지인東夷之人', '일로향실一爐香室', '어석於石' 인장
　　이 찍혀 있으며, '소재蘇齋'는 옹방강 인장의 모인이다.

7. 「함추각涵秋閣」 행서 대련
　　　40대 전반에 쓴 것으로 추정되는 작품으로 김정희의 '예당사정禮堂寫定', '조선국
　　인朝鮮國人', '내각학사內閣學士' 등이 찍혀 있다.

8. 「종정문鍾鼎文 해석」
　　　'성추星秋'는 옹방강의 아들 옹수곤, '김석경인金石經印'[98]은 김정희의 제자인 전재

김석경篆齋 金石經의 인장이다. '시과무심구부귀時過無心求富貴 신한불몽견공경身閒不夢見公卿'과 '소○素○' 인장은 김정희가 사용한 인장인지 향후 사용례 등의 비교 검토가 필요하다.

9. 『완당의고예첩阮堂擬古隷帖』

김정희의 '동국유생東國儒生', '예당사정禮堂寫定', '우연욕서偶然欲書' 등이 찍혀 있다.

10. 『이가율존二家律存』

'김정희인金正喜印'과 '화지華之', '일편문자일로향一編文字一鑪香', 원형의 '화지華之'가 찍혀 있다.

11. 「문형산서평文衡山書評」

이 작품에 찍힌 '완당인阮堂印'은 사용례가 발견되지 않는 것으로 보아 나중에 찍은 인장으로 생각된다.

12. 『영위가장첩永爲家藏帖』

'동해한구東海閒鷗', '추사묵연秋史墨緣', '동이지인東夷之印'이 찍혀 있다.

13. 「송운경입연시送雲卿入燕詩」, 1811년

어떤 인보에도 보이지 않는 김정희의 '한묵연翰墨緣', '시암詩盦', '홍두산장紅豆山莊' 인장이 찍혀 있어, 작품 편년의 기준자료가 된다.

14. 「묵소거사자찬默笑居士自讚」

'완당阮堂', '김정희인金正喜印'이 찍혀 있는데, 이 인장이 진작인지는 작품의 사용례 등에 대한 정밀한 비교 검토가 필요하다.

15. 「황한산수도荒寒山水圖」

흔히 사용되지 않은 '척암惕菴', '장무상망長毋相忘', '김정희인金正喜印'이 찍혀 있으며, 20대 말에서 30대 초반의 작품으로 편년의 중요한 참고자료가 된다.

16. 「세한도歲寒圖」

김정희 인장으로 알려져 있으나, 실제 우선 이상적藕船 李尙迪이 사용한 인장인 '장무상망長毋相忘'이 찍혀 있다.[99]

17. 「석도화첩발石濤畵帖跋」

흔히 사용하지 않은 '한묵翰墨'이 찍혀 있다.

18. 「중국인물화발中國人物畵跋」

흔히 사용하지 않은 '완당인阮堂印' 등 여러 인장이 찍혀 있다.

19. 「제치원고후題梔園藁後」

1856년 김정희가 글을 짓고 아들 서농 김상무書農 金商懋 1819-1865가 치원 황상卮園 黃裳 1788-1870의 시집을 위해 쓴 발문에 찍혀 있는 인장이다. '가구재중화佳句在中華(花)', '낙교천하사樂交天下士', '조선열수지간朝鮮洌水之間', '동이지인東夷之印', '오계梧溪', '금문지가今文之家', '역무득亦无[無]得', '추사秋史', '보담재인寶覃齋印'의 9과가 실려 있다. 이 가운데 '오계'는 뒤에 소장자가 찍은 인장으로 보이며, 다른 인장을 포함하여 '가구재중화', '역무득'은 김정희가 세상을 떠나던 해에 사용한 인장으로 추정된다.

20. 『보진재법서찬寶眞齋法書贊』

김정희의 '정·희·喜' 인장 이외에도 '동해달인東海達人', '춘우루春雨樓', '화외청산 죽외운華[花]外靑山竹外雲', '차중유진의此中有眞意', '경시동산려經始東山廬' 등이 찍혀 있으나, 사용례가 없어 이후 소장자인 오정묵吳定默, 김석환金碩桓 또는 다른 사람의 인장으로 생각된다.

21. 『명칠절鳴七截』

이 책은 김정희가 말년에 사공도司空圖 837-908의 7언절구를 뽑아 직접 쓴 것으로 '천축고선생댁天竺古先生宅', '봉치지인逢侈之印'과 더불어 사용례가 처음 보이는 '수육예지방윤漱六藝之芳潤', '필신무기畢薪茂忌', '고古', '노과老果' 인장이 찍혀 있다.

22. 『소문충칠언율초蘇文忠七言律抄』『원유산칠언율초元遺山七言律抄』 『우문정칠언율초虞文靖七言律抄』「발문」

'사마천司馬遷', '동국유생東國孺生', '홍두산인紅豆山人', '대아大雅', '의이자손宜爾子孫', '척암惕闇', '산해숭심山海崇深', '김정희인金正喜印', '묵연墨緣' 등이 찍혀 있다. 이 가운데 '의이자손宜爾子孫' 인장은 우선 이상적藕船 李尙迪이 사용하던 인장과 유사하다.

23. 『향산칠절香山七絶』

사용례가 많지 않은 '칠십이구초당七十二鷗艸堂'이 찍혀 있다.

24. 『용대별집容臺別集』

김정희의 '산숭해심山崇海深', '대아大雅', '소재묵연蘇齋墨緣', '척암惕闇', '묵연墨緣', '동경추사동심정인東卿秋史同審定印', '정운停雲' 등이 찍혀 있다. '재수일방在水一方'은 사용례 등의 검토가 필요하다.

25. 『복초재시집復初齋詩集』

옹수곤의 인장으로 김정희도 사용한 '홍두산인紅豆山人', '실사구시재實事求是齋', '홍두산장紅豆山莊', '김정희인金正喜印', '화지華之', '원춘元春', '보담재寶覃齋' 등 김정희가 사용한 인장과 '석교난맹石交蘭盟', '시불각사詩佛閣史' 등 김정희가 사용한 것으로 추정되는 인장, 위당 신헌威堂 申櫶이 사용한 '홍란음관묵연紅蘭唫[吟]館墨緣', '이우음사二雨吟社', '육경재六經齋'[100] 인장, 아직 그 사용자를 알 수 없는 '일편빙심재옥호一片氷心在玉壺', 백운일담白雲一擔', '유루서화留屢書畵'가 찍혀 있다. 추후 사용례를 바탕으로 정밀한 비교 검토가 필요하다.

26. 「불이선란도不二禪蘭圖」

인보에 실려 있지 않은 '고연재古硯齋', '묵장墨莊', '낙교천하사樂交天下士'가 찍혀 있다.

27. 「추사가의 장서에 관한 일고」 - 동빈문고 소장본을 중심으로

김정희가의 장서 가운데 인보에 실려 있지 않은 '우연욕서偶然欲書', '길상여의吉祥如意', '저묵존엄고향습인楮墨尊嚴古香襲人', '호봉護封', '견한遣閒', '장의자손長宜子孫', '정금재鼎金齋', '한묵청연翰墨淸緣', '일편문자일로향一編文字一鑪香'이 찍혀 있으며, 사용례가 보이지 않는 '과지초당瓜地艸堂', '차중유진의此中有眞意', '완운서옥浣雲書屋', '경

시동산려經始東山廬', '춘우루春雨樓', '화외청산죽외운華[花]外靑山竹外雲'이 찍혀 있으나 비교 검증이 필요한 인장이다. '과지초당瓜地艸堂'은 유당 김노경酉堂 金魯敬 1766-1840, 김정희와 이재 권돈인이 함께 사용한 호인데, 이 인장은 김노경의 인장이다.

28.『조선조의 장서인·장서가 연구』

고려대학교 소장 김정희가 장서 가운데 인보에 실려 있지 않은 '예당사정禮堂寫定'과 '보담재寶覃齋', '동국유생東國儒生', '홍두산장紅豆山莊', '실사구시재實事求是齋', '원춘元春', '추사秋史', '김정희인金正喜印', '동국유자東國儒子' 등의 인장이 찍혀 있다.

29.『완당인보』:『추사 김정희 명작전』,『완당평전』3

박종구가 편찬한『완당인보』전체를 처음 공개한 것으로 작품, 장서와 더불어 김정희가 사용한 인장을 검증하는데 가장 유용한 자료이다. 유홍준의『완당평전』3 : 자료편에 실린 인장은『추사 김정희 명작전』의 인보를 전재하고 일부 인문만 다르게 판독하여 실었다.

30.『완당인보』: 장서각 소장

박종구가 편찬한『완당인보』에 실려 있지 않은 '추사秋史', '심정금석문자審定金石文字', '운화거雲華居', '완당인阮堂印', '시암詩盦', '정금재鼎金齋', '완당阮堂', '추사秋史' '오誤', '실사구시實求是', '추사秋史'가 실려 있으며, '화인畵印', '북관야시北關夜市', '합동合同', '화길상龢[和]吉祥', '원풍재인願豐齋印'은 그 사용례를 파악할 수 없는 인장으로 추후 사용례에 대한 검토가 필요하다.

'시제심정금석문자始濟審定金石文字'는 김시제金始濟 1814-1867의 인장이며, 김시제는 김태제金台濟 1827-1906[101]의 형으로 본관은 경주이며 김상일金商一 1794-1858의 아들이다. 이런 점으로 보아 김정희가의 누군가가 편찬한 인보로 추정되며, '옹방강翁方綱' 인장의 모인도 수록되어 있다.

31.『완당선생인보 전』: 국회도서관 소장

'숭양묵연嵩陽墨緣', '거사기居士記', '실경實境', '염髥'과 '조중헌인趙重獻印' 등 다른 사람의 인장과 수준이 떨어지는 인장이 실려 있어 추후 정밀한 검토가 필요하다.

'거사기居士記', '염髥' 인장은 장택상 구장으로 현재 영남대학교에 소장되어 있는 인장으로 추정된다.

32. 『완당선생인보 전』: 국립중앙도서관 소장

국회도서관 소장 인보와 유사한 인장이 실려 있어 같은 사람이 만든 동일한 계통의 인보로 생각된다.

33. 『경방고졸勁方古拙』

옹수곤의 '성원계사星原啓事', '성추하벽지재星秋霞碧之齋' 인장을 포함하여 김정희가 사용한 인영印影 13개가 실려 있으나, 전체를 확인하지는 못하였다.

34. 『완당인보』

추사고택 인장을 모인하고, 연원을 알 수 없는 위작 인장들이 수록되어 있다.

35. 『근역인수』

유식劉栻이 새겨 보낸 '농장인農丈人'뿐만 아니라 '침사한조沈思翰藻', '자전가의육지지학自傳賈誼陸贄之學', '결한묵연結翰墨緣', '김정희인金正喜印', '완당阮堂', '분향관焚香館', '매화구주梅華[花]舊主', '추사秋史', '완당인阮堂印', '염髥', '비불비선非佛非仙' 등이 실려 있다.

36. 『간송문화』 서예II 완당(2), 제3호

해붕대사영찬에 찍혀 있는 '동해서생東海書生', '동국유생東國儒生', '보담재寶覃齋', '백정암百鼎盦', '실사구시재實事求是齋', '예당사정禮堂寫定', '심정금석문자審定金石文字', '현비縣[懸]臂', '한묵청연翰墨淸緣', '우연욕서偶然欲書'가 실려 있다. 「난맹첩」에 찍혀 있는 '회당悔堂' 이외에 '우염又髥', '전당지가專[塼]當之家', '강거장자絳居長者', '내관초당內觀艸堂' 『완염합벽첩』에도 찍혀 있는 '비운각飛雲閣', '내대褋襪', '부귀여불가구종오소호富貴如不可求從吾所好', '묵연墨緣', '여차석如此石', '인추란이위패紉秋蘭以爲佩', '지가자이열불감지증군只可自怡悅不堪持贈君', '김정희인金正喜印', '추사秋史', '완당인阮堂印', '완당阮堂', '완당추사阮堂秋史', '동국유생東國儒生'이 실려 있다. '강거장자絳居長者'는 우봉 조희룡又峰 趙熙龍 1789-1866의 인장이고, '우염又髥', '내관초당內觀艸堂', '동국유생東國儒生', '여차석如此石'은 이재 권돈인의 인장이다. '오흥吳興'은 중국 인장의 모인이다.

37.『완당인보』: 문화재관리국 장서각

『근역인수』에 실린 64점『간송문화』3집에 실린 84점, 장서각 소장『완당인보』에 있는 107점, 추사고택 소장 실인의 인영, 여러 사람의 장서와 유적 등에서 모은 총 222개의 인영을 수록하였다. 김정희의 인장을 망라하였지만 아버지 유당 김노경酉堂 金魯敬의 인장 '월성지김야月城之金也'와 아들 서농 김상무書農 金商懋의 인장 '서농書農'이 실려 있는데, 박종구가 편찬한『완당인보』, 실제 작품, 장서 등을 중심으로 재검증하여야 할 부분이 많다.

38.『이조회화 별책』

문화재관리국 장서각에서 발행한『완당인보』에 '김정희인金正喜印', '지가자이열불감지증군只可自怡悅不堪持贈君', '인추란이위패紉秋蘭以爲佩' 등 서예II 완당(2) 제3호에 실린 9개의 인영을 추가하여 재편집하였으며『추사정화』에 실린 인장과 많은 연관성을 갖고 있다.

39.『한국서화가인보』

『이조회화 별책』에 '묵장墨莊', '낙교천하사樂交天下士' 인영을 넣고 가감하여 재편집하여 실었으며『추사정화』에 실린 인장과 많은 연관성을 갖고 있다.

40.『정암인보』

'한묵연翰墨緣'(157쪽) 인장은 사용례가 보이지 않으며, '금문지가今文之家'(170쪽) 인장도 인장 실물과 인영에 대한 정밀한 검증이 필요하다. 나머지 인영은 자법字法, 각법刻法, 사용례 등에 비추어 볼 때 김정희가 사용한 인장이 아니다.

41.『추사 김정희』한국의 미 17

앞에 추사고택에 소장되어 있는 인장의 인영 32개와『근역인수』에 실려 있는 인장의 순서를 바꾸고 인문이 흐린 9개의 인영을 빼고 실었다.

42.『추사정화』

이 책에 실린 인보는『이조회화 별책』『한국서화가인보』와 밀접한 관계를 갖고 있다. 작품에서 채록한 인장이 많아 중요한 자료이지만, 작품 사용례 등을 중심으로 비교 검증이 필요한 인장이 많다.

43. 『반룡헌진장인존』

'김정희인金正喜印', '완당阮堂', '완당추사阮堂秋史'(63쪽), '추사진장秋史珍藏'(65쪽), '추사심정秋史審定'(69쪽), '완당阮堂'(73쪽), '완당阮堂', '완당인阮堂印', '추사秋史'(79쪽)는 검토할 필요성은 있으나, 김정희의 실인인지는 확실하지 않다. 추후 실물 인장과 실제 사용한 인장의 인영과 정밀한 비교 검토가 필요하다.

옹방강翁方綱 1733-1818의 변관邊款이 있는 '우일소교강상외사又一小橋江上外史'(71쪽), '장수청신지거長壽淸神之居'(77쪽), '홍두산인紅豆山人', '삼고당三古堂', '향원익청香遠益淸'(99쪽), '삼호어수三湖漁叟', '길상여의관吉祥如意館'(103쪽)[102], 완옹阮翁이란 변관이 있는 '부용추수비린거芙蓉秋水比隣居'(101쪽), '장수청신지거長壽淸神之居'(105쪽)[103], '무용도인無用道人' 등 모든 인장은 사용례가 없으며 김정희가 사용한 인장이 아니다.

44. 『한국의 인장』

추사고택에 있는 실물 인장 9과와 인영, 사용례가 보이지 않은 '예당사정禮堂寫定' 실물 인장과 인영이 실려 있다.

45. 송암미술관 소장

송암미술관 소장 인장은 모두 사용례가 보이지 않는 인장으로, 후인의 위작으로 생각된다.

46. 『추사와 서화세계』

문화재관리국 장서각에서 발행한 『완당인보』 가운데 73과를 선별하여 실었다.

47. 『완당과 완당바람』: 추사 김정희와 그의 친구들

창랑 장택상滄浪 張澤相 1893-1969 구장으로 영남대학교 박물관에 소장되어 있는 '동국유자東國儒子', '염髥', '거사기居士記'의 실인과 인영이 실려 있다. '염' 인장에 변관이 있지만 사진으로 정확하게 확인할 수는 없으며, 국립중앙도서관과 국회도서관소장의 『완당선생인보』에 실려 있는 인장과 같은 계통의 인장으로 생각된다. 국립중앙도서관 소장 인보에는 변관에 새겨진 내용을 '이당보도怡堂寶刀', '추사수각秋史手刻'이라고 기록해 놓았다.

48. 『추사 김정희 학예 일치의 경지』

추사고택에 남아 있는 실인 29과와 인영 31개를 수록하였다. 이 도록은 작품에 찍힌 인장을 채록하여 김정희 작품 및 서화 연구의 기초 자료로 제공한 점에서 매우 중요하다.

49. 『조선 왕실의 인장』

『보소당인존』에 싣기 위하여 모각摹刻한 인장 가운데 현존하는 인장과 인영을 실었다. 이는 김정희가 실제 사용한 인장과 비교하면 정확히 알 수 있으며, 인보에 실려 있지는 않지만 김정희가 사용한 인장의 실례를 확인할 수 있는 참고 자료가 된다. '보담재인寶覃齋印', '장의자손長宜子孫', '해당화하희아손海棠華[花]下戲兒孫', '치여경훈薍薈經訓', '이신怡神', '묵장墨莊'(추정), '삼고당三古堂', '독서자홍범이하讀書自洪範以下', '지담풍월止談風月', '저묵존엄고향습인楮墨尊嚴古香襲人'의 실인과 인영이 실려 있다. 이 가운데 '이신怡神', '삼고당三古堂'은 사용례를 확인하기 어려우며, '지담풍월止談風月', '저묵존엄고향습인楮墨尊嚴古香襲人'은 사용례와 더불어 더욱 정밀한 비교 검증이 필요하다. 특히 '묵장墨莊' 인장은 헌종대왕憲宗大王의 호인 '향천香泉', '보설시즐寶雪詩櫛' 인장과 함께 찍혀 있어 헌종대왕이 사용한 인장인 것으로 추정해 볼 수 있으며, 이 세 인장 모두 『보소당인존』에 실려 있다.

[표 2] 김정희 인장을 채록하는데 참고한 문헌[104]

편저자	서명	출판사	발행년도
-	『완당김정희선생 유묵유품전시회목록』	삼월三越 백화점	1932
오세창	『근역인수』	국회도서관	1968
-	『간송문화』 서예 I 완당 제2호	한국민족미술연구소	1972
-	『간송문화』 서예 II 완당(2) 제3호	한국민족미술연구소	1972
문화재관리국	『완당인보』	문화재관리국	1973
김우정	『이조회화 별책』	지식산업사	1975
등총린(등총명직)	청조문화 동전의 연구	국서간행회	1976
최완수	『추사명품첩』	지식산업사	1976
-	『추사유묵도록』	문화공보부 문화재관리국	1977

김경희	『한국서화가인보』	지식산업사	1978
*이가원	『정암인보』	인전사	1978
−	『간송문화』 서예 V 추사서파 제19호	한국민족미술연구소	1980
임창순	『추사 김정희』 한국의 미 17	중앙일보사	1981
이원재	『완당진묵』 제 1집	규문각	1981
−	『영남대학교박물관도록』	영남대학교	1982
−	『간송문화』 서화 I 추사묵연 제24호	한국민족미술연구소	1983
최완수	『추사정화』	지식산업사	1983
고미술동호인	『추사탄생이백주년기념전』	백악미술관	1986
−	『간송문화』 서예Ⅶ 추사탄신이백주년기념호 제30호	한국민족미술연구소	1986
국립민속박물관	『한국의 인장』	국립민속박물관	1988
이영재	『추사진묵』	홍문당	1989
임명석	『추사와 그 유파』	대림화랑	1991
박종구	『완당인보(추사 김정희 명작전)』	예술의전당	19c(1992)
등총린(박희영)	『추사 김정희 또 다른 얼굴』	아카데미하우스	1994
최순탁	『추사 김정희의 서화』	원광대학교 출판부	1994
−	『간송문화』 서화 II 추사를 통해 본 한중묵연 제48호	한국민족미술연구소	1995
최순탁	『추사와 서화세계』	학문사	1996
김승호	『추사서작집』 하:김정희법서선집 권7	대명	2000
−	『간송문화』 60 서화 VI 추사와 그 학파	한국민족미술연구소	2001
부국문화재단	『완당과 완당바람』 : 추사 김정희와 그의 친구들	동산방, 학고재	2002
박종구(유홍준)	『완당인보 (완당평전 3)』	학고재	19c(2002)
−	『간송문화』 63 서화 VII 추사명품	한국민족미술연구소	2002
정병삼 외	『추사와 그의 시대』	돌베개	2002
옥영정	「추사가의 장서에 관한 일고」 : 동빈문고 소장본을 중심으로	한국서지학회 서지학보 제27호	2003
−	『추사글씨탁본전』 추사체의 진수 : 과천시절	과천시 한국미술연구소	2004
김일근	『추사의 한글편지』	우일출판사	2004
이영재	『추사진묵』	두리미디어	2005
	『추사 김정희 학예 일치의 경지』	국립중앙박물관	2006
	『간송문화』 71 서화8 : 추사150주기기념호	한국민족미술연구소	2006
	『산은 높고 바다는 깊네』 : 추사 김정희 서거 150주기 특별기획	제주특별자치도	2006
	『조선 왕실의 인장』	국립고궁박물관	2006
−	『추사 글씨 귀향전』 : 후지츠카 기증 추사 자료전	과천문화원	2006
	『추사특선』: 화풍진진, 명가명품컬렉션7, 이헌서예 관 소장	예술의전당	2006

	『추사 문자반야』한국서예사특별전25, 모든 강은 바다로 흐른다	예술의전당 서예박물관	2006
–	『추사의 작은 글씨』: 붓 천 자루와 벼루 열 개를 모두 닳아 없애고	과천문화원	2007
–	『추사와 한중묵연』: 후지츠카 기증 추사자료전 II	과천문화원	2007
이영재, 이용수	『추사정혼』추사 작품의 진위와 예술혼	선	2008
	『추사 자료의 귀향』	과천문화원	2008
–	『후지츠카의 추사연구자료』: 후지츠카 기증 추사자료전 III	과천문화원	2008
–	『다산 정약용』: 마파람이 바다 위에 불어	강진군	2008
등총린 (윤철규, 이충구, 김규선)	『추사 김정희 연구』 청조문화 동전의 연구 완역본	과천문화원	2008
–	『남종화의 거장 소치 허련 200년』	국립광주박물관	2008
–	『후지츠카 기증 고서류 목록집』	과천문화원	2009
–	『후지츠카 기증 자료목록집 II』	과천문화원	2009
과천문화원	『추사연행 200주년기념』: 김정희와 한중묵연	과천문화원	2009
–	『해국에 먹물은 깊고』: 제주추사관개관전	제주특별자치도	2010
–	『다산 정약용과 황상의 만남』: 사제지간에서 가문으로	강진군다산기념관	2010
박철상	『추사를 보는 열 개의 눈』: 추사 연행 200주년 기념 전시회	화봉책박물관	2010
박철상	『세한도』	문학동네	2010
–	『추사파의 글씨』제7회 추사작품전시회	과천문화원	2010
김현권	『김정희파의 한중회화교류와 19세기 조선의 화단』	고려대학교 대학원 문화재학 협동과정 박사학위논문	2010
필자	『소치 허련의 인장 연구』	동국대학교 문화예술대학원 석사학위논문	2010
구자현	『조선조의 장서인·장서가 연구』	고려대학교 대학원 국어국문학과 박사학위논문	2011
–	『한국인과 인장』	한양대학교박물관	2011
최준호	『추사, 명호처럼 살다』	아미재	2012
성인근	『한국인장사』	다운샘	2013
–	『추사박물관 개관도록』	과천시추사박물관	2013

[표 3] 『완당인보』와 작품 등에 수록된 김정희 관련 인장의 인영

- 이 표는 박종구가 편찬한 『완당인보』를 기준으로 하여 '가나다' 순으로 배열하였으며, * 표시가 있는 것은 인보에 없는 인장이다.
- 이 표에 제시된 인장은 진작으로 추정되는 작품에서만 채록하였다. 그러나 이 작품에 찍힌 인장이 모두 진작이거나 김정희가 사용한 인장이라는 의미는 아니다.
- 비고의 설명과 인장은 이해를 돕기 위한 것, 모인은 설명하기 위한 것, 해당 인장과 짝을 이루는 인장으로 고석을 할 때 자세히 논증할 것이다.
- 이 표의 인장은 앞으로 김정희가 사용한 인장을 확정하고, 인문(사구인) 고석과 유형별 분류를 위한 기초 자료이다.
- 인장을 채록한 문헌과 작품 명칭을 간략하게 표기하였다.

인영	자해	수록 문헌·작품	비고
	佳句在中華[花]* 가구재중화*	「제치원고후」 『영련총화』	
	家香賤記* 가향전기*	추사고택 실인	김정희가 인장
	甘谷圖 감곡도		모인 추정
	甲天下[105] 갑천하	『완당인보』 장서각	
	絳居長者[106] 강거장자*	『간송문화』 3 서예 Ⅱ 『추사정화』	 조희룡 인장
	江南春 강남춘		 나빙 모인[107 108]

48

	居士記 거사기	『근역인수』 영남대학교박물관	
	擧燭 거촉		
	乾坤六子縱橫 건곤육자종횡*	『난운관법첩』	
	遣閒 견한	추사고택 실인	
	遣閒 견한*	『해동금석존고』 『완당인보』장서각	
	結翰墨緣 결한묵연*	『근역인수』	
	經經緯史 경경위사	추사고택 실인 『난맹첩』 『근역인수』	
	古* 고	『명칠절鳴七截』	
	古雞[鷄]林人 고계림인	추사고택 실인 『근역인수』	

	古雞[鷄]林人 고계림인*	「석노시」	
	古硯齋 고연재*	「불이선란도」 「권돈인 세한도」 『간송문화』3 서예 III	
	穀人 곡인	「서원교필결후」 『대운산방문고통례』 「소치묵국도제」	
	果老 과노*	「부람난취」	
	瓜地艸堂[109] 과지초당*	『남뢰』 「서간」 등전밀에게	김노경 인장
	觀史氏[110] 관사씨	『완당인보』장서각	
	軍假司馬[111] 군가사마	『완당인보』장서각	한인 모인[112]
	君憲 군헌	『완당인보』장서각	모인 추정
	今文之家 금문지가	『강희자전』「제치원고후」 『완당인보』장서각『근역인수』	

	金石交[113] 금석교	「연광잔비」 『완당인보』 장서각 『간송문화』 3 서예 II	
	金石交 금석교*	「계첩고」 「오무반일」 대련	 권돈인 인장[114]
	琹泉 금천*	추사고택 실인 『완당인보』 장서각	김정희가 인장
	及讀石經殘字 급독석경잔자*	『복초재시집』 『완당인보』 국회도서	
	幾生修得到[115] 기생수득도	「절성」 『완당인보』 장서각	
	寄岳雲[116] 기악운	『용대별집』	
	吉祥室 길상실		
	吉祥如意 길상여의*	「반야심경」[117] 「묵란도」 「남뢰」	
	吉羊[祥]如意館 길상여의관	「묵란도」 「쌍수암고장법서」	

	金 김*	『대운산방문고통례』	 동주인[118]
	金 김*	「송나양봉시」 선면	 한와당 모인[119]
	金石經眼 김석경안	「종정문 해석」	김석경 인장
	金氏秋史 김씨추사	『남뢰』 『완당인보』 장서각	
	金正喜 김정희*	「부람난취」	
	金正喜 김정희		
	金正喜 김정희		
	金正喜 김정희	『완당인보』 장서각 『근역인수』	
	金正喜氏 김정희씨*	「인정향투란」	

	金正喜印 김정희인	「직성수구」 대련 「함추각」 행서 대련 『우문정칠언율초』	
	金正喜印 김정희인	추사고택 실인 「해붕대사영찬」 「계산무진」	
	金正喜印 김정희인	『근역인수』	
	김정희인 金正喜印	추사고택 실인 『근역인수』	
	金正喜印 김정희인	「불이선란도」 「별래」	
	金正喜印 김정희인	『복초재시집』 「이위정기」 『근역인수』	
	金正喜印 김정희인	『완당의고예첩』 『난맹첩』 『보진재법서찬』	
	金正喜印 김정희인*	「조화접」	
	金正喜印 김정희인	『복초재시집』 『예서강목』 「소영은」「묵란도」	

	金正喜印 김정희인	『근역인수』	
	金正喜印 김정희인	『복초재시집』「임지지당첩」 「송자하입연시」『근역인수』	
	金正喜印 김정희인	『설문해자』 『완당인보』장서각	
	金正喜印 김정희인		
	金正喜印 김정희인		
	金正喜印 김정희인*	『이가율존』 「석란도」	
	金正喜印 김정희인*	『복초재집』	
	金正喜印 김정희인*	「묵소거사자찬」 「해서대련」	
	金正喜印 김정희인*	「석도화첩발」	

	金正喜印 김정희인*	「황한산수도」	
	金正喜印 김정희인*	『서산선생진문충공문장정종』 「양왕노락」	
	金正喜印 김정희인*	『용대별집』	
	金正喜印 김정희인*	「해저니우」 『간송문화』 3 서예 II	
	金正喜印 김정희인*	「서결」 「계첩고」 『간송문화』 3 서예 II	
	金正喜印 김정희인*	「사야」 『간송문화』 3 서예 II	
	金正喜印* 김정희인	『추사정화』	
	金正喜印 김정희인*	「은지법신」	
	金正喜印 김정희인*	「완당진적」 학문지도	

	金正喜印 김정희인*	「난정서석각탁본」	
	金正喜印[120] 김정희인*	「숭정금실」 「난정천지」 대련 「절구삼매」	
	金正喜印 김정희인*	「만수일장」 대련 『완당인보』 문화재	
	金正喜印 김정희인*	「허천소초발」 「추수녹음」 대련	
	金正喜印 김정희인	『능엄강록』 『완당의고예첩』 「제월노사안계」	
	金正喜印 김정희인	『용대별집』 『설문해자』 『어초합벽』	
	金正喜印 김정희인	『경방고졸』	
	金正喜印 김정희인	「칠언율초발」 『복초재시집』 『근역인수』	
	金正憙[喜]印 김정희*	「화화도인실」	

	金正喜印 김정희인*	「강산여화발문」	
	金正喜印 김정희인*	「부지노지장지실」	
	金正喜印 김정희인	『도정절시집』 『완당의고예첩』 『예서강목』	
	金正憙[喜]印 김정희인	『국조화징록』 「산수」 「화법서세」	
	金正喜印 김정희인*	「모질도」	
	金正喜阮堂氏 김정희완당씨		
	金正喜阮堂氏 김정희완당씨	『완당인보』 장서각	
	金正喜攷藏金石文字 김정희고장금석문자		
			왕희손 모인
	金正喜氏考定之印 김정희씨고정지인	「권돈인오언칠언시」 「쌍수암고장법서」 「난정서석각탁본」	

	金正喜印 宜身至前 迫事毋閒 願君自發 封完印信 김정희인 의신지전 박사무한 원군자발 봉완인신[121]	『근역인수』	
			모인[122]
	金正喜印 宜身至前 迫事毋閒 願君自發 封完印信 김정희인 의신지전 박사무한 원군자발 봉완인신		
	金氏秋史 김씨추사		
	金漢濟印 宜身至前 迫事毋閒 願君自發 封完印信 김한제인 의신지전 박사무한 원군자발 봉완인신*	추사고택	
			김한제 인장 양면인
	那伽山人 나가산인	『남뢰』 『난맹첩』 『근역인수』	
	南無三寶 나무삼보	『간송문화』 3 서예 II	
	樂交天下士 낙교천하사*	「불이선란도」 「제치원고후」	
	落華[花]水面皆文章 낙화수면개문장*	「송풍산월」 대련	

	內閣學士 내각학사	「직성수구」 대련 「함추각」 대련 『근역인수』	
	內觀艸堂[123] 내관초당*	「이무아유」 대련 「치아간담」 대련 『간송문화』 3 서예 II	 권돈인 인장
	�襪 내대*	『간송문화』 3 서예 II	
	老果* 노과*	『명칠철명七截』	
	老漁樵 노어초		
	老阮[124] 노완*	추사고택 실인	 양면인
	老阮之印 노완지인*	『추사유묵도록』 「수류화개공산무인」	
	老吃 노흘*	「오언고시」	
	農丈人* 농장인*	『일석산방인록』 『근역인수』	

	茶熟香溫且自看* 다숙향온차자간*	「김정희 글씨, 묵란」 「장생법」 「오언고시」		
	覃齋 담재	『도정절시집』 『간송문화』 3 서예 II		
	覃齋 담재*	『난맹첩』 『완당인보』 문화재		
	大雅 대아*	『소문충공칠언율초』 『용대별집』	모인[125]	권돈인 인장[126]
	大雅扶輪 대아부륜*	『완당인보』 국회도서		
	大閒天上 대한천상	『완당인보』 장서각		
	讀書自洪範以下[127] 독서자홍범이하*	「소원학공자」 「송창석정」 대련 「묵소거사찬」 예서		
	東卿秋史同鑒[鑑]定印 동경추사동감정인*	『한간』	섭동경 인장	
	東卿秋史同審定印 동경추사동심정인	『용대별집』 『완당인보』 장서각 『근역인수』	섭동경 인장 김정희	

	東國孺生 동국유생*	『도정절시집』 『완당의고예첩』 「제월노사안게」	
	東國孺生 동국유생*	「치아간담」 대련 『간송문화』 3 서예 Ⅱ	
			권돈인 인장
	東國孺子[128] 동국유자*	『설문해자』 『손자』 영남대학교 실인	
	東方有一士 동방유일사	추사고택 실인 『근역인수』	
	東夷之印 동이지인	『도화정의지』 「중국인물화발」 『향산칠절』	
	東夷之印 동이지인	「잔서완석루」 「곽유도비」 「한경명」	
	東夷之印 동이지인	『영위가장첩』	
	東夷之印 동이지인*	『대운산방문고통례』	
	東夷之印 동이지인*	『행서첩』	

	東海琅嬛 동해낭현		
	東海書生 동해서생*	「대팽고회」대련, 「무쌍제일」대련, 『영련총화』『해붕대사영찬』	
	東海循吏 동해순리	『일석산방인록』 『유예부집』 『대운상방문고통례』	
	東海第一通儒 동해제일통유	「제난설기유16도시」 『간송문화』3 서예 II	
	東海閒鷗 동해한구*	『영위가장첩』 『잔서완석루』 「중국인물화발」	
	冬華盦 동화암	『근역인수』	
	梅華[花]舊主 매화구주	『이가율존』 『완염합벽첩』 『완당인보』장서각	
	某[梅]華[花]舊主 매화구주*	『근역인수』 『완당인보』문화재	
	無用129 무용		

	墨緣 묵연*	『용대별집』	
	墨緣 묵연*	『우문정칠언율초』 『난맹첩』 『간송문화』 3 서예 II	
	墨緣 묵연*	『난운관법첩』	
	墨莊 묵장*	「불이선란도」 「행서」 선면	
	物新人惟舊 물신인유구*	『현지』	김정희가 인장 김노경
	放浪烟雲 방랑연운*	『완염합벽첩』	
	方外逍遙 방외소요	『완당인보』 장서각	
	放情丘壑 방정구학	『도화정의지』 『완당인보』 장서각	 모인[130]
	芳艸年年 방초연년	『완당인보』 장서각	

	白雲一漚 백운일담*	『복초재시집』	
	百鼎盦 백정암*	『난맹첩』 「제월노사안게」	
	丙午 병오	『난맹첩』「황산괴석도발」 「왕희손수찰첩」 『간송문화』 3 서예 Ⅱ	
	丙午人 병오인*	「송나양봉시」 선면	
	丙午老人 병오노인	「지인지심여주」 『완당인보』 장서각	
	寶覃齋 보담재	『복초재시집』 「소영은」	
	寶覃齋* 보담재*	『복초재시집』	
	寶覃齋 보담재*	『예서강목』 『난맹첩』 『어초합벽』	
	寶覃齋印 보담재인	『용대별집』, 표지 「제치원고후」 「경학예림」	

	寶覃齋藏 보담재장	『용대별집』	
	寶蘇齋 보소재*	「시고」 김시인에게	
	報平安[131] 보평안*	「서간」	 진조망 각[132]
	封丘令印 봉구령인*	『완당인보』 장서각	 한인 모인[133]
	蓬萊楓岳 봉래풍악*	「제묵암고」 「결성지영」 「난운관법첩」	
	逢侈之印 봉치지인*	「예서선면」 소당에게	
	富貴如不可求從吾所好 부귀여불가구종오소호*	「제난설기유16도시」 『추사정화』	
	芙蓉秋水比鄰居 부용추수비린거		
	北關夜市 북관야시*	『완당인보』 장서각	

	焚香館 분향관*	『근역인수』	
	不計工拙 불계공졸*	추사고택 실인	김정희가 인장
	不能作楷學東坡 불능작해학동파*	「임지지당첩」 「석란도」	
	佛奴 불노	『완당인보』 장서각	 모인[134]
	非仙非佛 비선비불*	『근역인수』	
	飛雲閣 비운각*	「사십노각」 「완염합벽첩」 『간송문화』 3 서예 II	
	士大夫當有秋氣 사대부당유추기	추사고택실인	
	司馬遷 사마천*	『도정절시집』 「소문충칠언율초」	 한인 모인
	思無邪 사무사*	「서간」	

	山海崇深 산해숭심*	「비해당서법발」 『원유산칠언율초』 『용대별집』	
	三十六鷗艸堂 삼십육구초당	영남대 소장 도서 추사고택실인 『근역인수』	
	書農 서농*	『완당인보』 문화재	김상무 인장
	書畫舡[船] 서화선*	「왕사정 진주절구」	
	釋巨然畫氣槪 雄遠墨暈神奇 석거연화기개 웅원묵운신기	「자자손손영보용지」 『완당인보』 장서각	
	石經閣 석경각*	『용대별집』 『경방고졸』 『경학예림』	
	石交蘭盟 석교난맹*	『복초재시집』	
	石人前 石橋過 六角黃牛二頃田 帶經躬耕三十年 석인전 석교과 육각황우이경전 대경궁경삼십년	『완당인보』 문화재 『근역인수』	
	雪臘秋月之室 설랍추월지실	『완당인보』 장서각	

	星秋 성추*	「종정문 해석」 『용대별집』 『복초재시집』	옹수곤 인장
	小蓬萊 소봉래	『완당인보』 장서각	
	小蓬萊閣 소봉래각	『국조화징록』 『복초재시집』 「소영은」	 옹방강 인장 모인[135]
	小蓬萊學人 소봉래학인	『복초재시집』 『정간보주동파화도시화』 「원사현진적」	
	所·雅 소·아*	「지란병분」 「칠언시」 석추에게	권돈인 인장
	蘇齋 소재*	「대운산방문고통례」	 옹방강 인장 모인[136]
	蘇齋 소재*	「시고」 김시인에게	
	蘇齋 소재*	「동파입극상찬」	
	蘇齋墨緣 소재묵연	『용대별집』	 옹방강 인장 모인[137]

	素○* 소○*	「종정문 해석」	
	率眞 솔진	추사고택 실인 『일석산방인록』 「중국인물화발」	
	守本分學喫虧 수본분학끽휴		
	壽如金石 수여금석		
	漱六藝之芳潤 수육예지방윤*	「명칠절鳴七截」	
	隨齋鑒賞 수재감상*	추사고택 실인 『완당인보』 문화재	김정희가 인장
	守拙山房 수졸산방*	추사고택 실인	 김한제 인장 양면인
	嵩陽居士 숭양거사*	『용대별집』	
	嵩陽墨緣 숭양묵연	『용대별집』 『근역인수』	

	勝雪 승설*	「수미변」	
	時過無心求富貴 身閒不夢見公卿 시과무심구부귀 신한불몽견공경*	「종정문 해석」	
	詩佛 시불*	「송나양봉시」 선면	
	詩佛閣史 시불각사*	『복초재시집』	
	詩盦 시암*	「송운경입연시」 『용대별집』 『복초재시집』	
	實事求是 실사구시*	「중렴고연」 대련 『완당인보』 장서각	
	實境 실경	『완당인보』 문화재	
	實事求是齋 실사구시재*	『복초재시집』 『예서강목』 「죽포유고습유서」	
	審定金石文字 심정금석문자*	「영상황정잔자」 「제난설기유16도시」 『완당인보』 장서각	

	我念梅華[花][138] 아념매화	영남대 소장 도서 추사고택실인 『완당인보』 문화재	김정희 김상희
	楊柳當年 양류당년	『용대별집』 추사고택 실인	
	楊柳當年 양류당년	『완당인보』 장서각	
	於石 어석*	『대운산방문고통례』	
	言情 언정*	추사고택 실인	 양면인
	餘事作詩人 여사작시인*	「칠언율초발」	
	如印印泥 여인인니	「황허주 제화시」	
	如此石[139] 여차석*	「지란병분」 『간송문화』 3 서예 I	권돈인 인장
	亦无[無]得 역무득*	「제치원고후」	

	髥[140] 염	『근역인수』 『간송문화』 3 서예 II	 김정희가 인장
	禮堂 예당	『완당인보』 장서각	
	禮堂寫定 예당사정	『완당인보』 장서각	
	禮堂寫定 예당사정	「함추각」 대련 『완당의고예첩』 『보진재법서찬』	
	禮堂寫定 예당사정*	『난맹첩』 「경학예림」 『완당인보』 장서각	
	禮堂寫定[141] 예당사정*	『한국의 인장』	
	禮堂紹苑 예당소원	「묵소거사찬」 예서 「영상잔정잔자」 「가정유예첩」	
	令人古 영인고*	「난정영상탁본」 「서간」	
	誤 오*	『완당인보』 장서각	

	烏山讀畫樓 오산독화루	추사고택 실인	
	吳興 오흥*	「초석단성」 대련 『간송문화』 3 서예 II	 한인 모인[142]
	玉笈三山記 金箱五岳圖 옥급삼산기 금상오악도		
	阮堂 완당	『완당인보』 장서각 『간송문화』 3 서예 II	
	阮堂 완당*	『영위가장첩』 「금석존」 「범물어인」 대련	
	阮堂 완당*	『완당인보』 문화재	
	阮堂 완당*	「초석단성」 대련 『간송문화』 3 서예 II	
	阮堂 완당*	「묵란도」 「황정견제자첨화죽석」	
	阮堂 완당*	『양산주서첩』	

	阮堂 완당*	「은지법신」	
	阮堂 완당*	「낙의론」 유묵도록	
	阮堂 완당	추사고택 실인 「해붕대사영찬」 「노규황량사」	
	阮堂 완당	『근역인수』	
	阮堂 완당	『대운산방문고통례』 「세한도」 「잔서완석루」	
	阮堂 완당	「산수」 『근역인수』 『간송문화』 3 서예 II	
	阮堂 완당	「유덕장 묵죽도 발」 「조화접」 『완당인보』 장서각	
	阮堂 완당		
	阮堂 완당	『손자』 「소치산수도제시」 『완당인보』 장서각	

	阮堂 완당*	『완당의고예첩』 『예서강목』	
	阮堂 완당	추사고택 실인 『근역인수』	
	阮堂 완당*	「축옥탈모」	
	阮堂[143] 완당*	「시고」『서간』	
	阮堂 완당*	「묵소거사자찬」 「해서대련」	
	阮堂 완당*	「왕허주 제화시」 「옹성원 시」 「양왕노락」	
	阮堂 완당*	「칠언시」	
	阮堂 완당*	「가재서방」	
	阮堂 완당*	『추사정화』	

	阮堂 완당*	「삼십만매수하실」 『간송문화』 3 서예 II	
	阮堂 완당*	「완당법첩」 학문지도	
	阮堂 완당*	「무량수」	
	阮堂 완당*	「도서문자」	
	阮堂 완당*	「시고」	
	阮堂考正金石文字 완당고정금석문자	「제난설기유16도시」 「쌍수암고장법서」 『완당인보』 장서각	
	阮堂讀本 완당독본	『완당인보』 장서각	
	阮堂史書 완당사서	「정수에 관한 글」 『간송문화』 3 서예 II	
	阮堂詩艸 완당시초*	『완당일가묵첩』	

	阮堂隸古 완당예고	「강성동자」 대련 「노화천수」 『완당인보』 장서각	
	阮堂印 완당인	『도화정의지』 「묵란도」 김시인에게 「쌍수암고장법서」	
	阮堂印 완당인	『향산칠절』 「별래」 『간송문화』 3 서예 II	
	阮堂印 완당인*	「중국인물화발」 「문산백주」 『완당인보』 장서각	
	阮堂印 완당인*	「문형산 서평」	
	阮堂秋史 완당추사*	「무쌍제일」「대팽고회」, 대련「단사」 『간송문화』 3 서예 II	
	阮堂秋史 완당추사*	「서간」 유명훈에게 「약방문」「활수은」	
	阮堂八分 완당팔분*	『완당일가묵첩』	
	元貞士[144] 원정사	「서원교필결후」 『간송문화』 3 서예 II	

	阮叟[叟] 완수	「중국인물화발」 「화화도인실」 『설문해자』	
	沅有芷兮 澧有蘭 思公子兮 未敢言[145] 원유지혜 풍유란 사공자혜 미감언		
	汪喜孫敊藏金石文字 왕희손고장금석문자		왕희손 인장 모인
	龍丁[146] 용정	「신선기거법」행서 「중국인물화발」 「반야심경」 「김구오동독기」	
	龍喜神迹 용희신적*	「사졸암선사혜지」	
	又琅嬛僊[仙]館 우낭현선관	「수선화부」 「소치지두화권」 『완당인보』문화재	
	又狼䍺 우낭경		
	右史氏 우사씨		
	偶然欲書 우연욕서*	『남뢰』 『완당의고예첩』 『난맹첩』	

	又髯[147] 우염*	「치아간담」대련 『간송문화』 3 서예 II	
			권돈인 인장
	雲華居 운화거*	『완당인보』 장서각 『추사정화』	
	鴛鴦 원앙		
			모인[148]
	元春 원춘*	『복초재시집』 『예서강목』 『경방고졸』	
	元春 원춘	『완당인보』 장서각 『근역인수』	
	元春 원춘*	「초릉시」 「증언」	
	願豊齋印 원풍재인*	『완당인보』 장서각	
	月城金氏珍藏 월성김씨진장*	『완당인보』 문화재	
	月城之金也 월성지김야*	『근역인수』 『완당인보』 문화재	김노경 인장

	遊於藝 유어예	『완당인보』 장서각	
	柳汀蓮浦 유정연포	「중국인물화발」 『완당인보』 장서각	
	吟自在詩[149] 음자재시	영남대 소장 도서 추사고택 실인	
	宜子孫 의자손	『완당인보』 장서각	 모인[150]
	怡神 이신*	『완당인보』 문화재	
	怡神[151] 이신*	『추사정화』	 강진 인장
	二隺[鶴] 이학	『난맹첩』 『완당인보』 문화재 『근역인수』	
	一丘一壑 일구일학	영남대 소장 도서 추사고택 실인 『완당인보』 문화재	
	一盧[爐]香室 일로향실*	『대운산방문고통례』	

80

	一盧[爐]香齋 일로향재	『대운산방문고통례』	
	紉秋蘭以爲佩 인추란이위패*	「제난설기유16도시」 『간송문화』 3 서예 II	
	紉秋蘭以爲佩 인추란이위패*	『난맹첩』	
	一編文字一鑪香 일편문자일로향*	「서간」 등전밀에게 『현지』 『이가율존』	김노경 김정희
	一編文字一鑪香 일편문자일로향*	「해서」 대련	
	一片氷心在玉壺 일편빙심재옥호*	『복초재시집』	
	一片心 일편심	『완당인보』 장서각 『간송문화』 3 서예 II	
	入木三分 입목삼분*	「예서」 선면 소당에게	
	子孫世寶 자손세보	추사고택 실인 『완당인보』 문화재	김노경 김정희

	自傳賈誼陸贄之學 자전가의육지지학*	『완당인보』 문화재 『근역인수』	
	腸肚欲斷腸肚欲斷[152] 장두욕단장두욕단	『완당인보』 장서각	
	長毋相忘 장무상망*	「송나양봉시」 선면	 한와당 모인[153]
	長毋相忘 장무상망*	「황한산수도」	
	長壽神清之居 장수신청지거	『완당인보』 장서각	
	長楊縣伯之印 장양현백지인		고인
	長掩柴門愧老僧 장엄시문괴노승*	「송나양봉시」 선면	
	長宜子孫 장의자손	추사고택 실인 『용대별집』	
	長宜子孫[154] 장의자손*	『해동금석존고』 『완당소독』 김정희 「예기 제의」 김명희	김정희 김명희

	褚墨尊嚴古香襲人 저묵존엄고향습인*	『남뢰』 『보진재법서찬』 『완염합벽첩』	
	在水一方 재수일방*	『용대별집』	
	專[塼·甎·磚]當之家 전당지가*	「하정진비」 「가두북두」대련 『간송문화』3 서예 II	
	篆靑山人 전청산인*	「황산괴석도」제	
	鼎金齋 정금재*	·『해동금석존고』 『완당인보』장서각	
	靜禪 정선	『완당인보』장서각 『간송문화』3 서예 II	
	亭[停]云[雲] 정운		
	亭[停]雲 정운	『완당인보』장서각	
	停云[雲] 정운*	『용대별집』	
			모인[155]

	正定[*] 정정	「소치묵국도제」	
	靜坐第一 정좌제일		
	正喜 정희	『원유산칠언율조』 추사고택 실인	
	正喜 정희[*]	「세한도」 「쌍수암고장법서」 「천관산제영」 「수선화부」	
	正喜 정희	「산수」 『완당인보』 장서각	
	正喜 정희	『완당인보』 장서각 「근역인수」	
	正喜 정희[*]	「유리병시화축」 『완당인보』 장서각 『간송문화』 3 서예 II	
	正喜 정희[*]	『난맹첩』	
	正喜 정희	「산수」 『근역인수』	

	正喜 정희	「산수」 『도화정의지』	
	正, 喜 정, 희	『완당의고예첩』 「중국인물화발」 「왕허주 제화시」	
	正喜私印 정희사인	「남뢰」 『완당인보』 장서각 『근역인수』	
	正喜手拓* 정희수탁*	「백월서운탑비」 탁본	
	正喜印 정희인	「소동파초상」 「제난설기유16도시」 『완당인보』 장서각	
	正喜校讀 정희교독	『완당인보』 장서각	
			왕희손 인장 모인
	正喜讀本 정희독본	『예서강목』 『완당인보』 장서각	
	朝鮮國書畫家 조선국서화가	『완당인보』 장서각	
	朝鮮國人* 조선국인*	「함추각」 대련 『완당의고예첩』	

	朝鮮洌水之間[156] 조선열수지간*	「숭정금실」 「제치원고후」	
	種果栽華[花] 종과재화	「차호호공」 대련 『간송문화』 3 서예 II	
	左琴右書 좌금우서*	「길상여의실」	
	竹爐之室 죽로지실*	「형모미륵」 유묵도록	
	中鋒[鋒][157] 중봉	「서원교필결후」 「수선화부」 『간송문화』 3 서예 II	
	只可自怡悅 不堪持贈君 지가자이열 불감지증군*	『현지』 「주역 수풍정 구」 『간송문화』 3 서예 II	
	止談風月 지담풍월*	『완염합벽첩』	
	祗受珍藏 지수진장*	『완당인보』 국회도서	
	且今且古[158] 차금차고	『대운산방문고통례』	

	且住爲佳 차주위가*	『일석산방인록』 표지	
	羼提居士 찬제거사	「동파산곡기」 「시우란」 『간송문화』 3 서예 II	 159
	尺素傳心 척소전심		
	惕闇 척암	『완당인보』 장서각	
	惕菴 척암*	「황한산수도」	
	惕闇 척암*	『원유산칠언율초』 『용대별집』	
	天祿永昌 천록영창*	「허천소초발」	
	千里如面 천리여면	「권돈인오언칠언시」	
	天寶齋 천보재	『완당인보』 장서각	

	天竺古先生 천축고선생	「서결」 「수선화부」 『근역인수』	
	淸風細雨雜香來 청풍세우잡향래	「중국인물화발」 「자자손손영보용지」	
	寸心千古 촌심천고	『영련총화』	
	秋史 추사	『국조화징록』 「산수」	
	秋史 추사*	「초릉시」	
	秋史 추사	추사고택 실인 「입극권염」 대련 『근역인수』	
	秋史 추사	「함추각」 대련 『예서강목』「소영은」 「죽포유고습유서」	
	秋史 추사	추사고택 실인 『우문정칠언율초』	
	秋史 추사	『능엄강록』 「세한도」 『용대별집』	

	秋史 추사	『소문충공칠언율초』 『복초재시집』 『경방고졸』	
	秋史 추사	「산수」 『간송문화』3 서예 II	
	秋史 추사	『도화정의지』 『간송문화』3 서예 II	
	秋史 추사	『완당인보』장서각	
	秋史 추사*	「권돈인 세한도발」 「불이선란도」 「제치원고후」	
	秋史 추사*	『설문해자』 『동문민진적』표지 『완당인보』장서각	
	秋史 추사*	『손자』 『근역인수』 『완당인보』장서각	
	秋史 추사*	「조맹부시」 「수선화부」	
	秋史 추사*	『간송문화』3 서예 II 『완당인보』문화재	

	秋史 추사*	「난원혜무」	
	秋史 추사*	「소동파상제사」	
	秋史 추사*	「해저니우」 행서	
	秋史 추사*	「시경루」「무량수각」	
	秋史 추사*	「제단전관악산시」	
	秋史 추사*	「소원학공자」 추사유묵	
	秋史 추사*	『추사유묵도록』 「수류화개공산무인」	 실인
	秋史金秳[石] 추사금석	『완당인보』 장서각	
	秋史墨緣 추사묵연	『완당의고예첩』 『소문충공칠언율초』 『난맹첩』	

	秋史賞觀 추사상관	『도정절시집』 「종정문 해석」 『용대별집』	
	龝[秋]史手拓 추사수탁	『백월서운탑비』 탁본 『완당인보』 장서각	
	秋史詩畵 추사시화	『난맹첩』 『근역인수』	
	秋史審正 추사심정	『완당인보』 장서각	
	秋史審正 추사심정	『국조화징록』 「영상황정잔자」 『완당인보』 장서각	
	秋史審定 추사심정	『용대별집』 「이병수시고발」	
	秋史隸書 추사예서	「연광잔비」「괴석매화」『근역인수』 『간송문화』 3 서예 II	
	秋史日事 추사일사	「시례고가」	
	秋史珍藏 추사진장	『어정역대제화시』 『용대별집』 『복초재시집』	

	秋史翰墨 추사한묵	『영위가장첩』 「산수」 『간송문화』 3 서예 II	
	秋史合縫 추사합봉		
	秋水長天一色 추수장천일색*	『용대별집』	
	醉臥一片雲 취와일편운*	『현지』	김정희가 인장 김노경
	畓畲經訓 치여경훈	「종정문 해석」	
	癡絶 치절*	『추사정화』	
	癡絶 치절	「산수」『난생유분』 『간송문화』 3 서예 II	 석도 인장 모인[160]
	癡趣 치취	「송풍산월」 대련 『간송문화』 3 서예 II	
	七十二鷗艸堂 칠십이구초당*	『향산칠절』 「청리래금」 선면 「서론」「묵란도」	

92

	七十二鷗艸堂 칠십이구초당*	『추사정화』	
	沈思翰藻 침사한조	『근역인수』	
	沈思翰藻[161] 침사한조*	영남대 소장 도서 추사고택 실인	김상희 인장
	沈思翰藻 침사한조*	『근역인수』	
	卓犖觀羣[群]書 탁락관군서	『이가율존』	
	痛飲讀離騷 통음독이소		
	平安[162] 평안		
	畢龍葳忌 필룡위기*	『명칠절鳴七截』	
	學仙 학선	「연수로정」 「논왕연객화」 『간송문화』 3 서예 II	

	翰墨 한묵*	「석도화첩발」	
	翰墨 한묵*	「묵란도」	
	翰墨時間作 한묵시한작*	「만허시」	
	翰墨緣 한묵연*	「송운경입연시」	
	翰墨緣 한묵연*	「신선기거법」 「서한예서」	
	翰墨淸緣* 한묵청연*	『잡시문초』 『완당인보』 문화재 『간송문화』 3 서예 II	김정희 김명희
	漢瓦齋 한와재	『대운산방문고통례』 「구오복일왈수」	
	漢廷老吏[163] 한정노리*	「시고」 김시인에게	
	海內存知己 해내존지기*	「허천소초발」 「제장모산첩」 「계첩고」	 권돈인 인장[164]

	海內存知己 해내존지기	『완당인보』 장서각	
			이상적 인장[165]
	海棠華[花]下戱兒孫 해당화하희아손	추사고택 실인 『보진재법서찬』	
	海外文人[166] 해외문인	『완염합벽첩』	
			권돈인 인장
	合同[167] 합동*	『완당인보』 장서각	
	虛明烓香地[168] 허명주향지	『도정절시집』	
	玄對 현대		
	縣[懸]臂 현비*	「서원교필결후」 「임비오관비」 『간송문화』 3 서예 II	
	護封 호봉*	장서 『완당인보』 문화재	김정희가 인장

	護封[169] 호봉*	「한글서간」	 이하응 인장[170]
	紅묘 홍두	『대운산방문고통례』	
	紅묘山人 홍두산인*	『소문충공칠언율초』『복초재시집』 『경방고졸』	옹성원 김정희
	紅묘山人 홍두산인*	「산씨반명」	
	紅묘山莊 홍두산장*	「송운경입연시」 『복초재시집』 『예서강목』	
	紅蘭唫[吟]館墨緣 홍란음관묵연*	『복초재시집』	신헌 인장
	紅藥軒[171] 홍약헌	「중국인물화발」	
	火官后人 화관후인	『용대별집』	
	龡利[和]吉祥 화길상*	『완당인보』 장서각	

	黃華[花]復朱實 食之壽命長 황화부주실 식지수명장*	『현지』	김정희가 인장
	華之 화지*	『이가율존』	
	華之 화지*	『이가율존』 『진서산문충공문장정종』 「석란도」	
	華之 화지*	『복초재시집』	
	黃山 황산		한와당 모인[172]
	悔堂[173] 회당*	『난맹첩』 『간송문화』 3 서예 II	김정희 김명희
	喜孫校讀 희손교독		왕희손 인장 모인
	畫印 화인*	『완당인보』 장서각	
	封緘印 봉함인*	「한글서간」	

	始濟審定金石文字 시제심정금석문자*	『완당인보』 장서각	김시제 인장
	翁方綱 옹방강*	『완당인보』 장서각	옹방강 인장

 김정희 인장의 인영은 위 자료와 작품을 토대로 작성한 것이며 김정희가 사용한 인장, 가르침을 받기 위해 보낸 인장擧印, 고인古印, 다른 사람의 인장(옹성원, 섭지선, 김한제, 김시제, 김정희가, 권돈인, 조희룡의 인장 등)을 모두 포함하였다. 이러한 인영을 제외한다고 하더라도, 우리가 일반적으로 알고 있는 것보다 훨씬 많은 수의 인영이 확보되었다는 점에서 의미가 있다. 사용자의 구분 없이 인영을 모두 제시한 이유는 지금까지 인보에 수록되거나 작품에 찍혀 있어 김정희가 사용한 것으로 알려져 왔던 인장들을 엄정하게 선별하는 작업이 필요하였기 때문이다.

 사용례에서 알 수 있듯이 자주 사용한 인장이 있는 반면에, 사용 빈도수가 매우 적거나 인보에만 실려 있는 인장도 있다. 이런 경우 빈도수만으로 그 진위와 가치를 잘못 판단할 위험성이 있기 때문에 주의하여야 한다. 그러므로 김정희가 실제 사용한 인장을 확정하는 작업은 위에 제시한 인장 하나하나를 작품을 통해 실증적으로 비교 연구하는 것이 필요하다. 특히 아직 김정희의 작품 전체를 망라하는 도록이나, 시기별 작품의 특성을 파악할 수 있는 편년도록이 제작되지 않은 상황에서 김정희가 사용한 인장 전체를 망라하는 분야별 연구는 김정희 작품 연구의 기초 작업으로써 매우 의미가 크다고 생각한다.

IV. 맺음말

서화 연구의 기본은 작품에서 출발한다. 김정희가 사용한 인장 자료를 개관하면서 실제 김정희는 우리가 알고 있는 것보다 더 다양한 종류의 인장을 사용하였음을 알 수 있었다. 이 작업을 통해서 얻은 결과는 다음과 같다

- 김정희가 사용한 인장은 인보와 조사한 자료 모두 다른 사람이 사용한 인장으로, 덜어낼 부분이 있다. 그러나 연구대상 자료의 확보라는 측면에서 박종구가 편찬한 『완당인보』에 206방, 작품과 장서를 통해 연구 대상이 되는 인장 총 445방을 확인하였다.
- 지금까지 김정희의 인장을 실은 여러 인보에 김정희의 인장이 아닌 다른 사람의 인장도 포함되어 있음을 확인하였다.
- 70 평생을 산 김정희의 인장 사용례를 보면, 시기별로 사용한 인장이 다르며 초기에만 사용한 인장이 있는 반면에 말년에만 사용한 인장이 있어 작품 경향과 인장 사용례를 통해 작품 편년에 활용할 수 있음을 확인하였다.
- 단순한 모인과 작품에 사용한 모인, 문하인들이 가르침을 받기 위해 보낸 인장, 소장한 인장으로 추정되는 인장을 파악하였다.
- 이 글에서 확정하지는 않았지만 사용례와 인장의 풍격으로 볼 때 앞선 시기부터 후대의 위작 인장을 찍은 작품이 존재함을 확인하였다.
- 『완당인보』에 김정희가의 인장 또는 아버지 김노경, 동생 김명희, 김상희가 함께 사용한 인장이 포함되어 있음을 확인하였다.
- 박종구가 편찬한 『완당인보』에 실린 인장 가운데 제주도 유배 기간 중에만 사용한 것이 상당수 있음을 확인하였다.
- 김정희가 사용한 인장만을 채록할 경우(난관일 수도 있지만) 함께 찍혀 있는 인장을 통해 교류 상황이나, 작품과 장서의 이동 등 당시 학예단의 동향과 교류를 파악하는 소중한 자료로 활용할 수 있음을 확인하였다.
- 『보소당인존』[174]은 이본에 따라 수록된 인장의 개수가 다르지만 김정희가 사용한 인장으로 알려진, '지담풍월止談風月', '양류당년楊柳當年', '매화구주梅華[花]舊主', '척암惕闇', '지가자이열불감지증군只可自怡悅不堪持贈君', '동국유생東國儒生', '조선국인朝鮮國人', '비운각飛雲閣', '황산黃山', '천리여면千里如面', '독서자홍범이하讀書自洪

範以下’, ‘일편문자일로향一編文字一鑪香’, ‘보담재寶覃齋’, ‘해내존지기海內存知己 : 음각’, ‘저묵존엄고향습인楮墨尊嚴古香襲人’, ‘이신怡神 : 음각’, ‘치절癡絶 : 음각’, ‘실사구시재實事求是齋’, ‘자손세보子孫世寶’, ‘보담재인寶覃齋印’, ‘한묵연翰墨緣 : 음각’, ‘갑천하甲天下’, ‘인추란이위패紉秋蘭以爲佩’, ‘소재蘇齋’, ‘대아大雅’, ‘유정연포柳汀蓮浦’, ‘장의자손長宜子孫’, ‘결한묵연結翰墨緣’, ‘소봉래학인小蓬萊學人’, ‘소재묵연蘇齋墨緣’, ‘치여경훈黹畬經訓’, ‘침사한조沈思翰藻’, ‘장무상망長毋相忘’, ‘석경각石經閣’, ‘수육예지방윤漱六藝之芳潤’ 인장, 김정희가 인장으로 추정되는 ‘황화부주실식지수명장黃華[花]復朱實食之壽命長’, ‘물신인유구物新人惟舊’, ‘취와일편운醉臥一片雲’ 인장, 김정희의 장서에 찍혀 있는 ‘춘우루春雨樓’, ‘완운서옥浣雲書屋’, ‘차중유진의此中有眞意’ 인장, 김정희가 사용한 호로 알려진 ‘삼고당三古堂’ 인장, 옹방강의 인장을 모인한 ‘소재蘇齋’ 인장, 김노경의 ‘독서지재성형讀書志在聖賢’ 인장 등이 실려 있음을 확인할 수 있었다.

그러나 아직 김정희 작품의 편년도록 등 작품 전체를 개관할 수 있는 자료가 없는 상황에서 정밀한 사용례 분석, 진위 여부 판단은 쉬운 일이 아니다. 이런 상황에서 김정희가 사용한 인장 전체를 파악하는 것 또한 매우 어려운 일이다.

인장은 서화 작품을 제작하는 가장 마지막 단계에 작품의 품격을 높이고 제작한 사람이 누구인가를 드러내는 행위이다. 앞으로 더 많은 자료를 발굴하고 실제 작품을 통한 비교 연구를 진행하여, 인장을 통해 작품의 이해를 높이는 방향으로 연구를 진행할 필요가 있다. 특히 김정희가 기년작에 사용한 인장의 유형 분석, 인장의 조합 유형 분석을 통해 작품 진위 판단의 기준을 마련하고, 사구인의 인문 해석을 통해 김정희와 19세기 학예인들의 의식세계에 접근하는 통로를 마련하고자 한다. 또한 김정희의 인장론, 한중 전각 교류, 당대 전각가에게 미친 영향과 그들의 활동 양상 등을 종합적으로 연구하여 19세기 전각 미학의 핵심을 규명하고자 한다.

제3장

인장을 통해 본
추사 김정희와 한중묵연韓中墨緣

「인장을 통해 본 추사 김정희와 한중묵연」『김정희와 한중묵연(도록)』, 과천문화원, 2009, 201~226쪽.

3장

인장을 통해 본
추사 김정희와 한중묵연韓中墨緣

Ⅰ. 머리말

추사 김정희秋史 金正喜 1786-1856는 19세기 학예단學藝壇의 종장宗匠으로서 많은 호(號 : 당호堂號 포함)와 인장印章을 사용하였고, 인장 및 전각예술篆刻藝術에 대한 높은 식견을 갖고 있었다.[175] 지금까지의 논의는 김정희가 실제 전각을 했다는 사실을 전제로 그의 인장예술印章藝術에 대하여 논한 것[176], 청淸나라 석도石濤 1641-1720?의 인장과 각풍刻風의 유사함을 들어 그 영향에 대해 논한 글[177]이 있다. 또 김정희의 제자인 소산 오규일小山 吳圭一과 김석경金石經[178] 그리고 한응기韓應耆 등 당대 그의 문하에 있던 전각예술가를 발굴하고 전각 계몽가와 지도자로서의 김정희를 규명한 글[179]이 있다. 이 밖에 한국전각사韓國篆刻史의 통시적인 고찰과 더불어 당대 전각예술의 수준과 경향뿐만 아니라 「불이선란도不二禪蘭圖」를 통해 화제畵題와 인장印章이 갖는 미학적 가치까지 논의한 것[180]이 대표적이다. 이후 김정희가 전각을 하지 않았다고 확정했다가[181], 김정희가 누군가에게 보낸 편지 속에 나오는 '졸인삼과拙印三顆'[182]를 근거로 김정희가 실제 전각篆刻을 했다는 결론을 내린 글[183]도 있다.

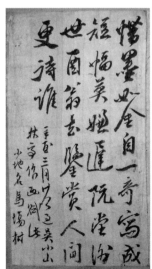

도 1. 『운림묵연雲林墨緣』
남농미술문화재단 소장

도 2. 『고인일정 古印一幀』[184]

하지만 아직 김정희가 전각도篆刻刀를 잡고 직접 각인刻印을 했느냐 하는 문제는 기록 및 측관側款이 남아 있지 않아 단언할 수 없으며, 김정희가 새긴 인장이라고 확정할 수 있는 인장은 현재로선 없다고 보는 것이 타당하다고 생각한다. 이 글은 김정희 인장의 전모를 파악하기 위하여 실인實印과 인보, 작품과 서책에 찍혀 있는 인장의 인영印影을 수집하여, 그 본질과 연원, 가치 등을 규명하고 분류와 고석을 진행하는 가운데, 한국과 중국 인보印譜의 광범위한 조사와 문헌 연구 그리고 그 동안 연구자들이 이룬 성과를 토대로 향후 김정희 인장의 총체적인 실체를 규명하기 위한 시론적인 성격의 글임을 밝혀 둔다.

II. 김정희를 중심으로 한 인장 전각篆刻 자료

[표 1] 김정희를 중심으로 한 인장 전각 자료

연도	관련 인물	내용	비고	인영
1816	옹방강 翁方綱 옹수곤 翁樹崑	옹방강은 아들 옹수곤이 1815년 죽은 후, 자이당 김한태 自怡堂 金漢泰의 인장을 진남숙 陳南叔(植夫), 오문정 吳文徵(南籬)에게 부탁하였으나 사정(벼슬살이, 무소식)이 있음을 김정희에게 말함	pp.233-234*	陳南叔 진남숙[185]
1819	섭지선 葉志詵	김정희에게 석인 石印 3매, 정인 晶印 1매 보냄	p.307	
1820	주달 周達	김정희에게 옥인 玉印 5방 보냄	p.285	
1820	섭지선 葉志詵	김정희에게 '시경 詩境' 옥인 玉印 1매, 정 소인 晶 小印 1매, 죽근인 竹根印 1매 보냄 ※김경연 金敬淵에 아인 牙印 3매, 유화지산 柳訸芝山에게 석인 石印 1매 보냄	p.311	
1822	주달 周達 진필 陳苾	김정희에게 진필(陳苾 : 소실 少室)의 전각이 정교하여 김정희의 인장을 새기도록 부탁했다고 말함	p.287	
1823	등전밀 鄧傳密	김노경 金魯敬에게 아버지 등석여 鄧石如의 전문 傳文을 청함	pp.335-336 p.446	鄧傳密 등전밀[186]
1824	이장욱 李璋煜 단위렴 單爲鐮	김노경에게 염천 단위렴 廉泉 單爲鐮이 새긴 인장 및 『염천인보 廉泉印譜』1책을 보내며 서문을 써 돌려주기를 부탁함	p.333	
1824	진남숙 陳南叔	김명희 金命喜에게 부탁받은 수정 水晶 인장 印章 2방 등의 증정의사 표현	pp.388-389	
1826?	유식 劉栻	김명희 부탁한 석인 石印 2방과 스스로 새긴 소인 小印 2방을 보내며, 옥인 玉印 3방은 금강찬 金剛鑽이 없어 돌려 보냄[187]		
?	유식 劉栻	유식(백린 柏鄰)이 김명희에게 『일석산방인록 一石山房印錄』을 보냄 (이 인보에는 김정희 '솔진 率眞', '농장인 農丈人', '권돈인인 權敦仁印', '이재 彛齋'인의 인영 印影이 실려 있다.[188]) 김정희가 『일석산방인록』에 제서 題書함[189]		
1827	이장욱 李璋煜 단위렴 單爲鐮	김명희에게 단위렴單爲鐮의 '우연욕서 偶然欲書' 인印을 보내며, 김정희와 김명희에게 단위렴의 인보에 서문을 청함	p.346	
1829~	유식 劉栻	김명희에게 『선집한인진적 選集漢印眞蹟』 보냄[190]		

1830	유희해 劉喜海	김명희가 부탁한 인장은 다음 해 봄에 보답할 것을 언급하고, 인니 印泥를 보내옴	p.393, 396	
1831	진남숙 陳南叔	김명희가 부탁한 인장이 늦어짐을 사과함	p.390	
1837	왕희손 汪喜孫 장요손 張曜孫	김명희가 김정희에게 '동해순리 東海循吏' 인 印을 보냄[191]	p.433	
1838	김정희 金正喜	왕희손에게 보내는 편지에서 인각 印刻의 근원과 정수 程邃, 하진 何震, 동순(董洵 : 소지 小池), 진홍수(陳鴻壽 : 만생 曼生), 왕계숙 汪啓淑, 이념증(伊念曾 : 소기 小沂), 장언문 張彦聞에 대해 언급함[192]		伊念曾이념증[193]
1840 -1848	김정희 金正喜 오규일 吳圭一	오규일에게 적소(謫所, 제주 濟州)에서 보낸 편지에 정수 程邃와 하진 何震을 언급하고 무전 繆篆이 인전 印篆의 비법임과 묘경에 도달할 수 있음을 말함. 양문 陽文에 더욱 힘쓸 것을 말하며 작은 '완당 阮堂' 인 印을 새겨 보낼 것을 부탁함[194]		董洵동순[195]
1840 -1848	김정희 金正喜	김구오 金九五에게 제주에서 중국의 옛날 인장이 찍힌 족자 簇子를 줌「고인일정기여김구오 古印一幀寄與金裘五」		陳鴻壽진홍수[196]
1843?	장요손 張曜孫	장요손(중원)이 이상적에게 4조 組로 된 투인 套印을 보냄	p.489	
?	김정희 金正喜 오규일 吳圭一 김석준 金奭準	오규일과 김석준 등이 김정희의 인장 속에 기이한 경관이 있다고 생각하는 것에 대해 경계함[197]		
?	김정희 金正喜 권돈인 權敦仁 이인상 李麟祥 오규일 吳圭一 한응기 韓應耆	권돈인의 각인 刻印 수준이 향상되었으며, 이인상이 소자인 小字印에 능한 것에 비유하여 권돈인의 소자인이 200년 이래로 없던 것을 말하고, 오규일과 한응기는 꿈에도 미치지 못할 것임을 말함[198]		權敦仁권돈인[199] 韓應耆한응기[200]
?	주당 周棠 이유원 李裕元 오규일 吳圭一 권돈인 權敦仁 정학교 丁學敎	김석경이 철필 鐵筆에 능하다는 언급과 주당이 이유원에게 인장을 보낸 일, 이유원이 오규일에게 인장을 새기게 하여 주당에게 보내니 주당은 자기가 새긴 인장을 찍어 보낸 일, 주당이 각인을 할 수 없자 정학교에게 새기도록 한 일이 있으며 정학교의 각법은 오규일과 주당의 여파라 이름[201]		周棠주당[202]
?	김정희 金正喜 권돈인 權敦仁 오규일 吳圭一	김정희가 권돈인의 인축 印軸에 문팽 文彭, 하진 何震, 임보 林甫, 동순 董洵, 장요손 張曜孫, 유식 劉栻, 성발 成勃등의 인장이 찍혀 있음을 말하고, 오규일이 깊은 경지에 이르렀다고 언급함[203]		
?	김정희 金正喜 정동지 鄭同知	김정희가 누군가에서 실제 인장 또는 인영 印影을 통해 전각을 지도함. 정동지 鄭同知라는 사람의 각법 刻法에 영향을 준『인보 印譜』에 대해 언급하며, 오규일이『인보』를 빌려간 것이 아닌가 의심함[204]		
1861	오규일 吳圭一 허련 許鍊	허련이 오규일을 방문하여 스승인 김정희와 정학연이 돌아가셔서 두 분을 모시고 묵연 墨緣을 이어갈 수 없음을 안타까워함「도 1」[205]		吳圭一오규일[206]

- 쪽수만 있는 것은 등총린(박희영 역)『추사 김정희 또 다른 얼굴』(아카데미하우스, 1994) 참조(이하『추사 김정희 또 다른 얼굴』이라고 한다.)

- 이 표는 김정희와 관련된 인장 전각 자료를 정리한 것으로, 향후 김정희 인장 연구의 기초자료로 삼는다.

III. 중국에서 보내온 김정희의 인장

1. 옹수곤이 보낸 인장

[표 2] 옹수곤이 보낸 인장

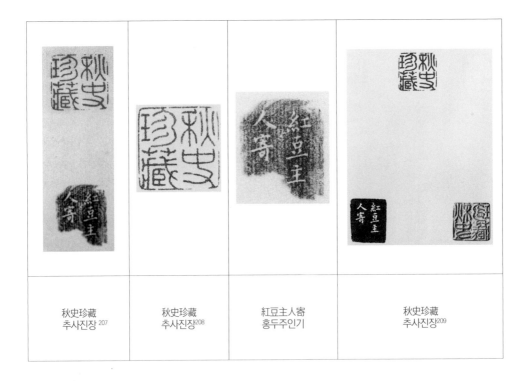

秋史珍藏 추사진장 207	秋史珍藏 추사진장208	紅묘主人寄 홍두주인기	秋史珍藏 추사진장209

이 인장은 무호 이한복無號 李漢福 1897-1940의 손을 거쳐 월전 장우성月田 張遇聖 1912-2005 이 수장했던 인장이다. 옹방강翁方綱 1733-1818의 아들로 홍두주인紅묘主人이란 당호를 썼던 성원 옹수곤星原 翁樹崑 1786-1815이 김정희에게 보낸 인장으로 보이는데, 새긴 사람은 옹수곤이 아닐 것으로 생각된다. 김정희가 소장한 여러 서책書冊 및 작품에 찍혀 있다.[210]

2. 유식劉栻이 보낸 인장

'率眞(진솔하다)', '農丈人[농사(글씨)를 짓는 늙은이]', '權敦仁印', '彝齋' 인장은 유식이 김명희에게 보낸 『일석산방인록』에 수록되어 있다.

[표 3] 유식이 보낸 인장

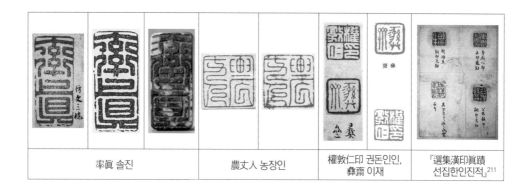

率眞 솔진			農丈人 농장인		權敦仁印 권돈인인, 彝齋 이재	『選集漢印眞蹟 선집한인진적』[211]

3. 이장욱^{李璋煜}이 보낸 단위렴^{單爲濂}의 인장

'偶然欲書 : 문득 글씨를 쓰고 싶다'는 뜻으로 인위가 아닌 자연적으로 이루어지는 글씨와 그 글씨의 '불계공졸^{不計工拙}(잘 됨과 못 됨을 헤아리지 않는다)'을 추구한 말이다.

[표 4] 이정욱이 보낸 단위렴의 인장

偶然欲書 우연욕서[212]	偶然欲書 우연욕서[213]

4. 장요손^{張曜孫}이 보낸 인장

[표 5] 장요손이 보낸 인장

東海循吏 동해순리[214]	東海書生 동해서생	意與古會 의여고회[215]	滄蔗書堂 창자서당[216]
김정희 金正喜 (장요손 張曜孫 각 刻)	김정희 金正喜 (장요손 張曜孫, 등전밀 鄧傳密 각 刻 추정)	등석여 鄧石如 각 刻	

이 '東海循吏'인장은 장요손張曜孫 1807-1863이 새겨 보낸 인장으로『대운산방문고통례大雲山房文藁通例』와「영상난정잔자潁上蘭亭殘字」[217]에 찍혀 있다. 이와 각법이 거의 같은 '東海書生'인장은「해붕대사영찬海鵬大師影讚」[218]에 찍혀 있다. 등석여鄧石如 1743-1805의 인장과 비교해보면 세련洗練되고 유려流麗한 환파 각법刻法의 진수를 정통으로 이어 받았다는 김정희의 말에 틀림이 없다. 특히 김정희는 장요손으로부터 장혜언張惠言 1761-1802(자 : 고문皐文)의『전역주원실유고箋易注元室遺稿』를 받아 조선에서는 처음으로 '우씨역虞氏易'을 연구할 수 있었다.[219] 김정희는 한대漢代 무전繆篆을 바탕으로 한 졸박拙朴한 맛을 풍기는 절파풍浙派風뿐만 아니라 고전古篆을 위주로 하는 미려美麗한 휘파풍徽派風의 인장에 대해서도 높은 평가를 하여, 치우치지 않은 미감美感을 갖고 있었음을 알 수 있다.[220]

5. 김정희의 인장 가운데 보이는 중국 인장의 모인摹印

[표 6]「통음독리소」와「원유지혜」모인 예시

痛飲讀離騷 통음독리소[221]	痛飲讀離騷 통음독리소[222]	痛飲讀離騷 통음독리소[223]	痛飲讀離騷 통음독리소[224]	痛飲讀離騷 통음독리소[225]	痛飲讀離騷 통음독리소[226]	痛飲讀離騷 통음독리소[227]	痛飲讀離騷 통음독리소[228]
김정희 金正喜 『완당인보 阮堂印譜』	문팽 文彭	김광선 (金光先 : 일보 一甫)	소선 蘇宣		정원 程遠	왕관 汪關	감양 甘暘
痛飲讀離騷 통음독리소	痛飲讀離騷 통음독리소[229]	痛飲讀離騷 통음독리소[230]	痛飲讀離騷 통음독리소[231]	痛飲讀離騷 통음독리소[232]	痛飲讀離騷 통음독리소[233]	痛飲讀離騷 통음독리소[234]	痛飲讀離騷 통음독리소[235]
오형 吳迵	양천추 梁千秋	유위경 劉衛卿	전정 錢楨	『학산당인보 學山堂印譜』	유정괴 俞庭槐	? 1750 간행	정충빈 鄭忠彬
痛飲讀離騷 통음독리소[236]			沅有芷兮澧有蘭 思公子兮未敢言 원유지혜풍유란 사공자혜미서언[237]				

그리고 자법字法 등이 유사한 '楊柳當年'[238], 특히 이름만 바꾼 '金正喜攷藏金石文字'와 '汪喜孫攷藏金石文字' 인장[239]은 김정희와 왕희손汪喜孫 1786-1847의 친교와 서신 교환, 자료 기증[240]을 감안하면 모인의 또 다른 예가 될 수 있을 것이다.

[표 7] 「양류당년」외 중국인 모인 예

楊柳當年 양류당년			汪喜孫攷藏 金石文字 왕희손고장 금석문자	金正喜攷藏 金石文字 김정희고장 금석문자	正喜校讀 정희교독[241]	喜孫校讀 희손교독[242]	熙龍校讀 희룡교독
김정희 金正喜		562-2-9a 전 傳 문팽 文彭	왕희손 汪喜孫	김정희 金正喜	김정희 金正喜	왕희손 汪喜孫	조희룡 趙熙龍
『추사 김정희』	『완당인보 阮堂印譜』	『보소당인존 寶蘇堂印存』	『완당인보 阮堂印譜』		『완당인보 阮堂印譜』		『근역인수 槿域印藪』
'楊柳當年 양류당년', '~攷藏金石文字 고장금석문자', '~校讀 교독' 인장							

이를 더 구체적으로 규명하기 위하여 김정희의 인장, 중국의 인장, 김정희 유파 학예인들의 인장을 비교하여 그 연원과 그 실체를 일부 규명해 보고자 한다. 편의를 위해 인장의 자세한 출처를 생략한다.

[표 8] 김정희 인장의 연원 일례

인문 印文	김정희 金正喜	중국 인장 中國 印章	김석경 金石經	조희룡 趙熙龍	신명연 申命衍	유재소 劉在韶	중국인장 수록문헌 中國印章 收錄文獻
軍假司馬 군가사마							『인암집고인보 訒庵集古印譜』
君憲 군헌							

~攷藏金石文字 ~고장금석문자						
~印 宜身至前迫事毋聞願君自發封完印信 ~인 의신지전 박사무한 원군 자발 봉완 인신	 金漢濟 김한제	 				『인암집고인보 訒庵集古印譜』 『감양집고인보 甘暘集古印譜』 『청대절파인보 清代浙派印譜』
封丘令印 봉구령인						『감양집고인보 甘暘集古印譜』
佛奴 불노						『인암집고인보 訒庵集古印譜』
小蓬萊閣 소봉래각						『화중인 畵中印』, 옹방강 翁方綱
蘇齋 소재						『중국서화가인감관식 中國書畵家印鑑款識』, 옹방강 翁方綱
蘇齋墨緣 소재묵연						『중국서화가인감관식 中國書畵家印鑑款識』, 옹방강 翁方綱
吳興 오흥						『당송원사인압기집존 唐宋元私印押記集存』
鴛鴦 원앙						『인암집고인보 訒庵集古印譜』

宜子孫 의자손						『뇌고당인보 賴古堂印譜』 『인암집고인보 訒庵集古印譜』
長毋相忘 장무상망						『중국서화가인감 관식 中國書畫家 印鑑款識』, 옹방강 翁方綱, 옹수곤 翁樹崑
止談風月 지담풍월						『비홍당인보 飛鴻堂印譜』
癡絶 치절						『청대휘파인풍 淸代徽派印風』
黃山 황산[243]						『황사릉인보 黃士陵印譜』
其萬年 子子孫孫永寶 기만년 자자손손 영보						『고인일정기여 김구오古人一幀 寄與金裘五』 『선집한인진적 選集漢印眞蹟』
~隸古 ~예고						
~讀本 독본						

이를 통해 김정희뿐만 아니라 당시 학예인들의 인장이 순전한 창작품인 경우, 스승이나 선배 또는 이름난 『인보』의 모인인 경우, 부자간에 스승과 제자 사이에 모인을 하거나 물려받아 쓴 경우, 친구사이에 공동으로 사용한 경우, 형편에 따라 빌려 쓴 경우도 있었음을 추측할 수 있다. 이는 김정희가 살던 시대의 인장 양식의 유형을 파악하고 그 학예 유파와 묵

연墨緣의 범위를 파악하는 단서로도 활용할 수 있을 것으로 생각한다. 특히 조희룡의 '梅花舊主', 허련의 '金石交', '吉祥如意', '南無三寶', '無用', '方外逍遙', '放情丘壑', '游於藝', '一片心', '寸心千古', '翰墨緣'인장 등의 경우[244]는 모인으로서의 의미뿐만 아니라 그 안에 담긴 스승과 제자의 정과 묵연을 살펴보는 중요한 자료로서 의미가 있다. 이 부분은 편의를 위해 자세한 출처를 생략한다.

[표 9-1] 김정희의 인장과 유파 학예인들의 인장 1

구분	梅華舊主 매화구주	金石交 금석교	吉祥如意 (館) 길상여의 (관)	南無三寶 나무삼보	無用 무용	方外逍遙 방외소요	放情丘壑 방정구학
김정희 金正喜							
조희룡 趙熙龍							
이한철? 李漢喆?							
허련 許鍊							

[표 9-2] 김정희의 인장과 유파 학예인들의 인장 2

구분	游於藝 유어예	唫詩入畵中 음시입화중	宜子孫 의자손	一片心 일편심	寸心千古 촌심천고	翰墨 한묵
김정희 金正喜						
권돈인 權敦仁						

조희룡 趙熙龍		[인장]					
이인문 李寅文 김득신 金得臣					[인장]		
허련 許鍊	[인장]			[인장]	[인장]	[인장]	[인장]

Ⅳ. 인장을 통해 본 한중묵연韓中墨緣

1. 보소寶蘇, 보담寶覃

'보소寶蘇'는 '송宋나라의 대문인인 소식蘇軾 1036-1101(동파東坡)을 보배롭게 여긴다.'는 뜻이다. 추사 김정희는 연행燕行 이후부터 스스로를 '소재제자蘇齋弟子'라 이름하고[245] 자신의 삶을 소식에 비유하기도 하였다.[246] 또 스승인 담계 옹방강覃溪 翁方綱의 당호인 '蘇齋(소식을 흠모하는 사람의 집)'와의 인연을 옹방강과 함께 '蘇齋墨緣'이라는 인장을 사용하여 나타내었다. 또한 「소동파입극도蘇東坡笠展圖」[247]를 걸고, 제자인 허련許鍊은 「완당선생해천일립상阮堂先生海天一笠像」[248]을 그려 스승을 따르고 기렸다. 청나라의 옹방강을 중심으로 소식의 생일인 12월 19일 소식의 『천제오운첩天際烏雲帖』과 「소동파상蘇東坡像」을 모셔놓고 행하던 '배파제拜坡祭' 모임 등이 행해졌다.[249] 이 호가 김정희 유파 학예인들을 중심으로 광범위하게 쓰인 것은 옹방강과 김정희의 묵연과 한중 학예교류에서 비롯된 19세기 조선朝鮮 문인정신文人精神의 한 흐름으로 보아야 할 것이다.

이러한 예는 추사 김정희, 자하 신위紫霞 申緯 1769-1847[250], 우봉 조희룡又峰 趙熙龍 1789-1866, 육교 이조묵六橋 李祖默 1792-1840[251], 애춘 신명연靄春 申命衍 1808-?, 헌종憲宗 1827-1849이 '蘇齋', '寶蘇'를 넣어 쓴 호와 인장과 『보소당인존寶蘇堂印存』에 실려 있는 다양한 인장을 통해서도 확인 할 수 있다. 더 나아가 조선에서는 옹방강을 존숭하는 의미를 담아 김정희는 보담재寶覃齋, 신위는 우보담재又寶覃齋라 하여 '寶覃'[252]이라는 호를 사용하였는데, 이는 '담계 옹방강을 보배롭게 여긴다'는 뜻이다. 더하여 신위는 자신의 서재를 옹방강의 서재 이름

과 같은 '石墨書樓'로 쓰고,[253] 이를 본받은 인장을 사용하였다. 옹방강은 송宋나라의 미불米芾 1501-1107을 더하여 '소미재蘇米齋'라는 당호를 사용하였고, 흥선대원군 석파 이하응興宣大院君 石坡 李昰應은 '曾結蘇米墨緣(일찍이 소식, 미불과 묵연을 맺다)'이라는 인장을 작품에 사용하였다. 이재 권돈인彛齋 權敦仁은 옹방강이 초년에 쓴 이재彛齋[254]라는 호를 사용하였는데, 이재彛齋는 원元나라 조맹견趙孟堅 1199-1267?이 썼던 호이다.

또한 김정희는 옹방강이 쓴 '小蓬萊閣'이란 당호도 사용하였다. 이처럼 학문이 높은 사람 또는 스승의 호나 당호堂號를 빌어 쓰고, 같은 인장을 새겨 사용한 사실은 이 시기 소식과 미불을 존숭하는 가운데 옹방강과 김정희를 중심으로 형성된 한중묵연韓中墨緣('소재묵연蘇齋墨緣')의 큰 흐름과 범위를 파악할 수 있는 소중한 자료로써 의미가 있다. 특히 이 한중묵연의 중심에는 역관으로서 1829년부터 1864년까지 35년 동안 12차례 중국을 다녀오며 문명文名을 떨쳤던[255] 우선 이상적藕船 李尙迪이 자리하고 있다. 청나라의 문사들이 이상적에게 보낸 편지를 모은 『해린척소海隣尺素』의 내용과 『근역인수』에 남아 있는 140방에 가까운 인장을 보면 그가 미친 영향도 지대하였을 것으로 생각한다. 『해린척소』에 나타나는 이상적과 청교를 나눈 중국 학예인들의 인장 관련 기사를 간략하게 정리하면 다음과 같다. 특히 소산 오규일의 각법이 한漢나라 사람의 유풍遺風이 극에 달했다는 언급과 그의 전각 작품이 청나라의 문사 들에게 전해져 애호되었음을 알 수 있다.

[표 10] 『해린척소』에 나타난 중국 학예인들의 인장 관련 기사 (『난언휘초』 (장서각藏書閣)[256]의 순서에 의함)

관련인물	연도	내 용	인장
장요손 張曜孫	?	부탁한 인장의 지체에 대한 용서를 구함	
	1849(己酉)	동인 銅印 4매에 포함된 작은 인장 17매를 새겨 증정함	
	1840(庚子)	부탁한 인장은 양연경 楊蓮卿에게 대신 새기게 하였는데 받았는지 여부와 부탁한 인장을 새겨 보냄	
	1850(庚戌)	전서인석 篆書印石은 모두 왕우성 王右星이 만든 것이라 함	
	?	소산 오규일의 전각 篆刻은 한 漢나라 사람의 유풍이 극에 달했음을 말함	
	?	인장(도서 圖書) 2방을 보냄	
	1840(庚子)	여요선 呂堯仙이 부탁한 인장 등을 가져옴을 말함	
	?	'해내존지기 천애약비린 海內存知己 天涯若比隣' 인장을 보냄[257]	
여전관 呂佺倌 [손(孫)]	?	인장 2방을 보냄	
	?	보내는 인장 3방은 친구에게 부탁하여 대신 새긴 것이라고 말함	
	?	석인 石印과 이재 彛齋의 글씨 건은 초 6, 7 일에 다시 보낼 것을 말함	
오정진 吳廷鉁 [찬(贊)]	1839(己亥)	장요손이 벼슬에 나갈 때 인장 4방과 인주 2합을 수행사를 통해 보냈음을 말함	

왕곡 王鵠	1843(癸卯)	사매곡 沙梅谷 선생의 각인 刻印 2방을 보냄	
	?	방소동 方小東 자사 刺史는 전각에 능하고, 금석문자와 전예를 잘한다고 말함	
	?	부탁한 인석 印石은 사매곡이 새긴 '조산루 艁山樓'[258] 인장을 보냄	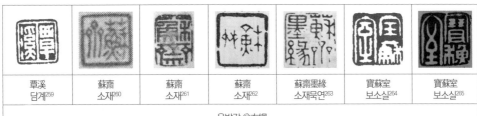
양송 楊淞	?	보내주신 소산 오규일의 인장을 올 봄에 또 받았다고 말함	
	?	석인 石印은 이미 새기도록 부탁하였고, 유하 游荷 등 2방을 전해달라고 말함	
등이항 鄧爾恒	1840(庚子)	인장 1방과 인주 1합을 보냄	
왕헌성 王憲成	1863(癸亥)	겨울 사이에 장요손이 죽었다는 소식을 들었음을 말함	
왕희손 汪喜孫	1839(己亥)	양련경이 장요손에게서 추사 김정희의 인석 印石을 가져왔음을 말함	
한해운 韓海韻	1831(辛卯)	창화석 昌化石 3방 등을 보냄을 말함	
풍지기 馮志沂	1853(癸丑)	인석 印石 3방은 왕에게 부탁하고 새기는 것을 재촉하겠다고 말함	

[표 11] 옹방강과 김정희, 기타 사람의 '보소 · 보담' 관련 인장

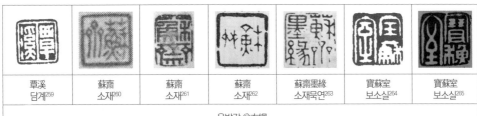

覃溪 담계[259]	蘇齋 소재[260]	蘇齋 소재[261]	蘇齋 소재[262]	蘇齋墨緣 소재묵연[263]	寶蘇室 보소실[264]	寶蘇室 보소실[265]
옹방강 翁方綱						

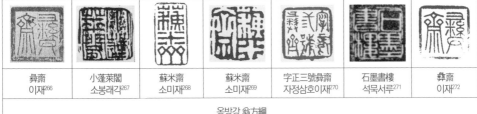

彝齋 이재[266]	小蓬萊閣 소봉래각[267]	蘇米齋 소미재[268]	蘇米齋 소미재[269]	字正三號彝齋 자정삼호이재[270]	石墨書樓 석묵서루[271]	彝齋 이재[272]
옹방강 翁方綱						

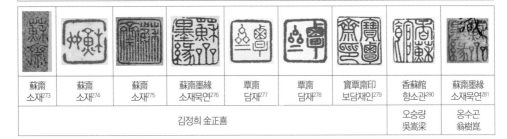

蘇齋 소재[273]	蘇齋 소재[274]	蘇齋 소재[275]	蘇齋墨緣 소재묵연[276]	覃齋 담재[277]	覃齋 담재[278]	寶覃齋印 보담재인[279]	香蘇館 향소관[280]	蘇齋墨緣 소재묵연[281]
김정희 金正喜							오숭량 吳嵩梁	옹수곤 翁樹崑

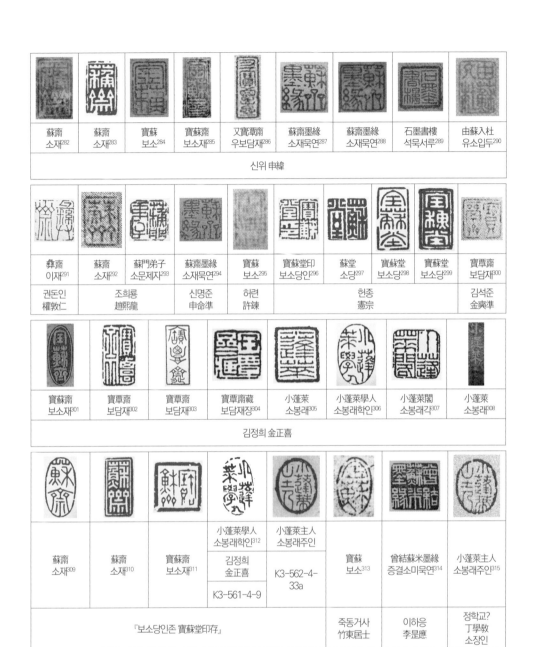

蘇齋 소재282	蘇齋 소재283	寶蘇 보소284	寶蘇齋 보소재285	又寶覃齋 우보담재286	蘇齋墨緣 소재묵연287	蘇齋墨緣 소재묵연288	石墨書樓 석묵서루289	由蘇入杜 유소입두290	
신위 申緯									
蠡齋 이재291	蘇齋 소재292	蘇門弟子 소문제자293	蘇齋墨緣 소재묵연294	寶蘇 보소295	寶蘇堂印 보소당인296	蘇堂 소당297	寶蘇堂 보소당298	寶蘇堂 보소당299	寶覃齋 보담재300
권돈인 權敦仁	조희룡 趙熙龍	신명준 申命準	허련 許鍊	헌종 憲宗				김석준 金奭準	
寶蘇齋 보소재301	寶覃齋 보담재302	寶覃齋 보담재303	寶覃齋藏 보담재장304	小蓬萊 소봉래305	小蓬萊學人 소봉래학인306	小蓬萊閣 소봉래각307	小蓬萊 소봉래308		
김정희 金正喜									

			小蓬萊學人 소봉래학인312	小蓬萊主人 소봉래주인			
蘇齋 소재309	蘇齋 소재310	寶蘇齋 보소재311	김정희 金正喜 K3-561-4-9	K3-562-4-33a	寶蘇 보소313	曾結蘇米墨緣 증결소미묵연314	小蓬萊主人 소봉래주인315
『보소당인존 寶蘇堂印存』					죽동거사 竹東居士	이하응 李昰應	정학교? 丁學敎 소장인

이 외에도 『보소당인존』에 수록된 인장을 살펴보면 대부분 헌종의 인장으로 추정되지만, 사구인 당호인 등에 김정희 등의 것을 모인摹印한 것으로 알려진 인장도 많아 추후 현존하는 이본의 완벽한 대조를 통한 정밀한 검토가 필요하다. 하지만 이를 통해 이 시기에 옹방강과 김정희를 중심으로 소식에 대한 존숭尊崇의 폭과 그 학연學緣의 깊이를 살펴볼 수 있는 자료로써 의미가 있다.

또한 우봉 조희룡이 소향小香이라는 사람에게 보낸 편지 속에 상대방의 아들(영랑令郎, 윤랑允郎)의 철필鐵筆이 문팽과 하진의 삼매三昧에 들었고, 그 법이 '곡원谷園'(청나라 허용許容 1635-1696의 『곡원인보谷園印譜』로 추정) 가운데서 나왔다는 등 전각 인장과 관련된 많은 내용뿐만 아니라 '蘇室', 조희룡의 당호인 '一石山房'[316] 인장 등이 실려 있어 당시 전각의 흐름과 내용을 알 수 있는 좋은 자료[317]가 된다. 이 간찰첩에는 조희룡이 오규일의 전각을 칭찬하는 것으로 추정되는 글이 있는데, 유사한 내용이 전집에도 실려 있다.[318] 조희룡은 그가 지은 『호산외기壺山外記』에도 「오창열전吳昌烈傳」에서 오규일에 대한 언급[319]을 하였을 뿐 만 아니라, 두 사람은 1851년 왕실의 전례典禮 문제에 김정희

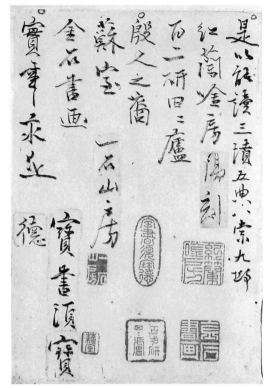

도 3. 『강거한람 絳居閒覽』 간찰첩 簡札帖 중 인장 부분

와 권돈인의 심복으로 지목되어 조희룡은 임자도荏子島로, 오규일은 고금도古今島로 유배를 떠나기도 했다. 당시 조희룡은 오규일에게 시를 주고[320], 간절히 안부를 묻는 편지를 보냈으며[321], 오규일을 회인시의 첫머리에 쓰고[322], '銀潢潑滋' 인장을 새기게[323]도 하였다. 특히 '紅蘭唵房' 인장은 『강거한람絳居閒覽』 간찰첩의 내용을 실증[324]하게 하는 자료이다〈도 3〉. 조희룡은 손수 그린 매화 병풍을 두르고, 매화연을 쓰고, 먹은 매화서옥장연梅花書屋藏煙을 썼다. 시는 매화백영梅花百詠을 본떠 짓고, '매화백영루梅花百詠樓'라는 편액을 달고, 시를 읊다가 목이 마르면 매화편차梅花片茶를 마셨다.[325] '絳梅樹屋', '梅花舊主', '梅花境', '梅叟', '梅花詩境', '萬幅梅花萬首詩', '紅蘭唵房'이란 인장을 사용[326]하였으며, '丈六鐵身'과 '誰知古硯能靑眼 吾爲梅花到白頭'란 인장을 오규일에게 새기게 하였다.[327] 김정희뿐만 아니라 조희룡과 오규일 그리고 권돈인과 오규일의 묵연과 교류에 대해서는 별도의 상론이 필요하다.

[표 12] 『보소당인존』에 보이는 소재 관련 인장

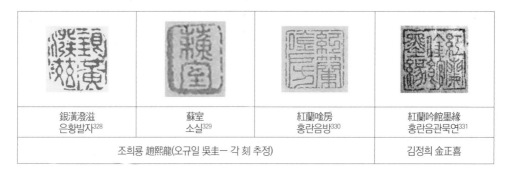

銀漢潑滋 은황발자[328]	蘇室 소실[329]	紅蘭唫房 홍란음방[330]	紅蘭吟館墨緣 홍란음관묵연[331]
조희룡 趙熙龍(오규일 吳圭- 각 刻 추정)			김정희 金正喜

寶蘇堂 보소당	寶蘇堂 보소당	寶蘇堂 보소당	寶蘇堂 보소당	寶蘇齋 보소재	寶蘇堂印 보소당인	寶蘇堂印 보소당인	寶蘇堂印 보소당인	寶蘇堂印 보소당인	寶蘇堂圖書記 보소당도서기	寶蘇堂鑑定書畵之記 보소당감정서화지기
7-16b	7-14a	헌종 憲宗 7-17b	12-11b	K3-562-6-15a	헌종 憲宗 4-16b	11-13b	11-14b	11-1a	7-16b	11-1b

『보소당인존 寶蘇堂印存』

蘇堂 소당	蘇堂 소당	蘇堂 소당	蘇堂 소당	蘇堂 소당	蘇堂 소당
8-18a	7-19a	K3-562-6-20a	헌종 憲宗 9-10b	12-13a	12-12a
蘇堂 소당	蘇堂 소당	蘇堂 소당	蘇堂印 소당인	蘇堂讀本 소당독본	蘇堂讀本 소당독본
10-7b	12-8b	12-9b	8-6b	7-19b	7-8b

『보소당인존 寶蘇堂印存』

蘇堂珍弆 소당진거	蘇堂珍藏 소당진장	蘇室 소실	蘇室蘇齋 소실소재
12-2a	12-10a	9-11a	8-16a
香蘇館 향소관	香蘇館 향소관	香蘇館 향소관 오숭량 吳嵩梁	香蘇館書畫記 향소관서화기
7-7b	8-3a	9-17a	10-12b
覃齋 담재	寶覃齋 보담재 김정희 金正喜	寶覃齋印보담재인 김정희 金正喜	石墨書樓 석묵서루 / 彛齋 이재
8-5a	3-16a	5-6b	9-12a / K3-562-6-21a
『보소당인존 寶蘇堂印存』			

2. 시경詩境

　'시경詩境'은 '시가 이룬 경지, 또는 시흥詩興을 불러일으키거나 시정詩情이 넘쳐 흐르는 아름다운 경지境地'를 말한다. 옹방강을 비롯하여 시서화詩書畫 일치사상을 공유한 추사 김정희 유파의 황산 김유근, 우봉 조희룡, 초산 유최진, 고람 전기 등 많은 학예인들이 사용한 인장이다. 김정희는 충남 예산 화암사華巖寺에 「시경루詩境樓」 편액을 썼으며, 초의선사草衣禪師 등과 승속을 넘나드는 사귐332을 통해 시선일여詩禪一如와 시경선심詩境禪心의 삶 속에서 우러나온 「시경詩境」 석각 글씨를 남겼고333, '시암詩盦'이란 호를 사용하였다.

[표 13] 시경 관련 각종 인장

詩境 시경[334]	詩盦 시암[335]
옹방강 翁方綱	

詩境 시경[336]	詩境樓 시경루[337]	詩盦 시암[338]
김정희 金正喜		

詩境 시경[339]	詩境 시경[340]	詩境 시경[341]
김유근 金逌根		?

梅華詩境 매화시경[342]	詩境 시경[343]	詩境 시경[344]	詩境 시경[345]
조희룡 趙熙龍	유최진 柳最鎭	허련 許鍊	전기 田琦

詩境 시경	詩境 시경	詩境 시경	梅華詩境 매화시경	詩境盦 시경암
김유근 金逌根				
4-5b	6-5a	6-15a	10-5b	5-17b
『보소당인존 寶蘇堂印存』				

120

3. 묵장墨莊, 시림詩林

'묵장墨莊'은 『서언고사書言故事』에 나오는 말로 책이 많은 것을 말한다. '한묵림翰墨林', '묵해墨海'는 '한묵翰墨의 숲과 바다'라는 뜻으로 '시림詩林'과 뜻이 잇닿아 있다. '묵장墨莊'과 '묵림墨林'은 호로도 사용하였다.[346] '시림詩林'은 '시를 모아 놓은 책, 시인의 모임 또는 많은 시'를 뜻한다. 여기에서는 김정희가 달준達俊에게 그려준 「불이선란도不二禪蘭圖」의 인장을 읽어 작품의 이해를 돕고자 한다.

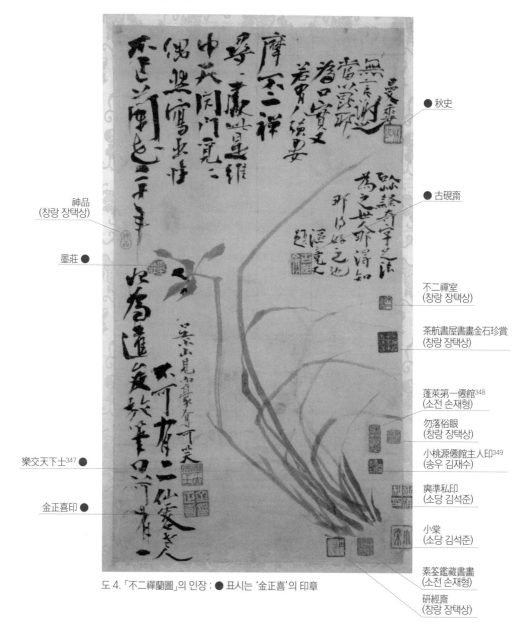

● 秋史

● 古硯齋

不二禪室
(창랑 장택상)

茶航書屋書畵金石珍賞
(창랑 장택상)

蓬萊第一僊館[348]
(소전 손재형)

勿落俗眼
(창랑 장택상)

小桃源僊館主人印[349]
(송우 김재수)

爽準私印
(소당 김석준)

小棠
(소당 김석준)

素筌鑑藏書畵
(소전 손재형)

研經齋
(창랑 장택상)

神品
(창랑 장택상)

墨莊 ●

樂交天下士[347] ●

金正喜印 ●

도 4. 「不二禪蘭圖」의 인장 : ● 표시는 '金正喜'의 印章

[표 14] 묵장·시림 관련 인장

墨莊 묵장[350]	墨莊 묵장[351]	墨莊 묵장[352]	墨莊 묵장	墨莊 묵장[353]
			5-13a	2-3
김정희 金正喜	傳 김정희 金正喜	?헌종 憲宗	『보소낭인존 寶蘇堂印存』	

翰墨林 한묵림[354]	翰墨林 한묵림[355]	詩林 시림[356]	墨海 묵해[357]
죽동거사 竹東居士	신명연 申命衍	허련 許鍊	지운영 池雲英

墨林 묵림[358]	墨林 묵림[359]	墨莊 묵장[360]	墨莊 묵장[361]
명 明 항원변 項元汴		청 淸 고봉한 高鳳翰	『뇌고당인보 賴古堂印譜』

4. 홍두紅豆, 장무상망長毋相忘

'홍두紅豆'는 '해홍두海紅豆', '상사자相思子(두豆, 수樹, 자子)'라고도 하며, 붉은 열매 빛깔 때문에 '홍두紅豆'라는 이름을 얻었다. '친구간의 우정이나, 남녀간의 사랑을 상징'하며, 서로 그리워하는 뜻을 담고 있다. 당唐나라 왕유王維 699?-759의 시 「상사相思」의 '紅豆生南國, 春來發幾枝. 願君多採擷, 此物最相思'로 인해 이런 상징을 갖게 되었다.

허련은 스승인 김정희가 사용한 '紅豆'인장을 본떠서 사용하였다. 옹방강의 아들 옹수곤은 '홍두주인紅豆主人'을 당호로 사용하였으며 그는 동갑인 김정희에게 '홍두산장紅豆山莊' 편액을, 섭지선葉志詵 1779-1863은 '홍두음관紅豆吟館' 편액을 보내 서로 그리는 마음과 깊은 묵연墨緣을 나타내었다. 특히 『보소당인존』에는 '홍두紅豆'와 관련된 '紅豆山房', '紅豆山莊', '紅豆唫館'(16 방) 등의 많은 인장이 수록되어 있어, 헌종憲宗 1827-1849이 이를 당호로 사용하였음을 알 수 있다. 하지만 '홍두紅豆'를 포함하여 '소재蘇齋', '보소寶蘇', '보담寶覃'을 쓴 호나 당호가 어느 한 사람의 전유물이라기 보다는, 사사師事든 사숙私淑을 막론하고 그 시대 소식을 존숭한 옹방강과 김정희를 비롯한 조선 학예인들과의 학연과 묵연에서 비롯된 의식의 공감대로 보는 것이 타당하다고 생각한다.[362]

또한 여기에는 정묘丁卯(1616년)·병자丙子(1627년) 양란 이후 대의명분大義名分을 내세운 척화斥和(주전主戰)와 현실과 실리를 내세운 주화主和 논쟁 속에 배척한 청조문화淸朝文化의 실상에 접근하면서, 실사구시實事求是의 정신을 표방한 고증학考證學과 시서화詩書畵 일치 사상의 수용을 통해 조선 사회의 학예 발전을 지향하고자 했던 정신이 내포되어 있다고 볼 수 있다. '장무상망長毋相忘(오래도록 서로 잊지 말자)'과도 통하는 말이다. 아울러 김정희와 『보소당인존』의 '紅豆山莊', 옹수곤과 『보소당인존』의 '紅豆主人'인장 그리고 조희룡과 신헌의 '紅豆山人'인장은 모인摹印의 예로써 추후 별도의 논의가 필요하다.

이 시기는 옹방강을 중심으로 한 김정희 및 신위의 묵연墨緣, 소식과 옹방강을 존숭하는 보소寶蘇(소식에 대한 존숭)와 보담寶覃(담계 옹방강에 대한 존숭) 풍조, 조선과 청나라 문사들의 학예 교류와 청연淸緣 속에 싹튼 홍두상사紅豆相思의 정이 이어지고 있었다. 더불어 조선에서는 학예단의 종사宗師인 추사 김정희를 존숭하는 '보추寶秋'의 큰 흐름이 있었다. 인장은 작지만 깊은 언어적 의미와 함께 홍두紅豆와 같은 붉은 색으로 그 정을 나타내고 이어가는 끈이었다고 생각한다.

[표 15] 홍두·장무상망 관련 인장

紅豆 홍두[363]	紅豆 홍두[364]	紅豆山人 홍두산인[365]	紅豆山人 홍두산인[366]	紅豆山莊 홍두산장[367]
김정희 金正喜				

紅豆山人 홍두산인[368]	紅豆室 홍두실[369]	紅豆主人印信 홍두주인인신[370]	紅豆主人 홍두주인[371]	紅豆山人 홍두산인[372]
?	신위 申緯	옹수곤 翁樹崑		조희룡 趙熙龍

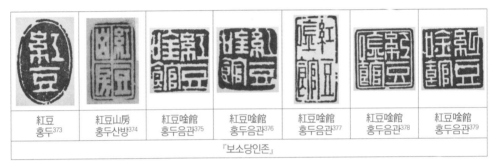

紅豆 홍두[373]	紅豆山房 홍두산방[374]	紅豆唫館 홍두음관[375]	紅豆唫館 홍두음관[376]	紅豆唫館 홍두음관[377]	紅豆唫館 홍두음관[378]	紅豆唫館 홍두음관[379]
『보소당인존』						

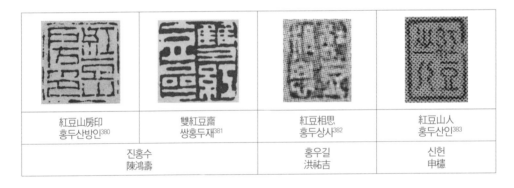

紅豆山房印 홍두산방인[380]	雙紅豆齋 쌍홍두재[381]	紅豆相思 홍두상사[382]	紅豆山人 홍두산인[383]
진홍수 陳鴻壽		홍우길 洪祐吉	신헌 申櫶

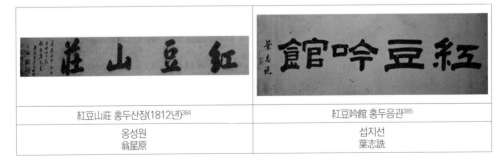

紅豆山莊 홍두산장(1812년)[384]	紅豆吟館 홍두음관[385]
옹성원 翁星原	섭지선 葉志詵

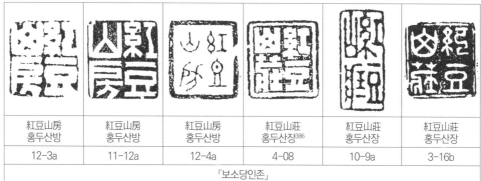

紅豆 홍두	紅豆主人 홍두주인	紅豆相思 홍두상사	紅豆山房 홍두산방	紅豆山房 홍두산방	紅豆山房 홍두산방
6-15a	7-3a	7-5a	11-11a	12-2b	12-6a
『보소당인존』					

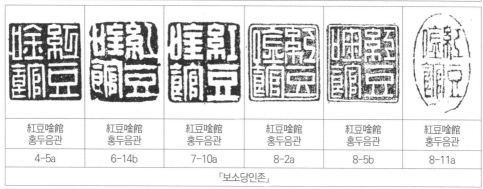

紅豆山房 홍두산방	紅豆山房 홍두산방	紅豆山房 홍두산방	紅豆山莊 홍두산장386	紅豆山莊 홍두산장	紅豆山莊 홍두산장
12-3a	11-12a	12-4a	4-08	10-9a	3-16b
『보소당인존』					

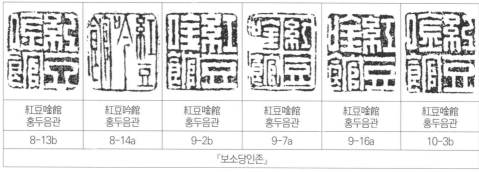

紅豆唫館 홍두음관	紅豆唫館 홍두음관	紅豆唫館 홍두음관	紅豆唫館 홍두음관	紅豆唫館 홍두음관	紅豆唫館 홍두음관
4-5a	6-14b	7-10a	8-2a	8-5b	8-11a
『보소당인존』					

紅豆唫館 홍두음관	紅豆吟館 홍두음관	紅豆唫館 홍두음관	紅豆唫館 홍두음관	紅豆唫館 홍두음관	紅豆唫館 홍두음관
8-13b	8-14a	9-2b	9-7a	9-16a	10-3b
『보소당인존』					

紅豆唫館 홍두음관	紅豆吟館 홍두음관	紅豆吟館 홍두음관	紅豆唫館 홍두음관	長毋相忘 장무상망	長毋相忘 장무상망
10-5a	10-11a	10-11b	10-12a	8-9a	8-12a
『보소당인존』					

長毋相忘 장무상망	長毋相忘 장무상망	紅豆 홍두[387]	紅豆 홍두[388]	長毋相忘 장무상망[389]	長毋相忘 장무상망[390]
8-13a	8-20b				
『보소당인존』		허련 許鍊		옹방강 翁方綱	중국 인장

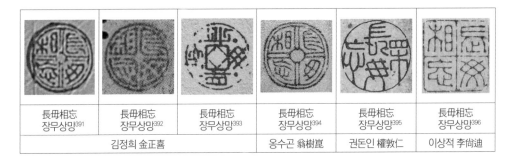

長毋相忘 장무상망[391]	長毋相忘 장무상망[392]	長毋相忘 장무상망[393]	長毋相忘 장무상망[394]	長毋相忘 장무상망[395]	長毋相忘 장무상망[396]
김정희 金正喜			옹수곤 翁樹崑	권돈인 權敦仁	이상적 李尙迪

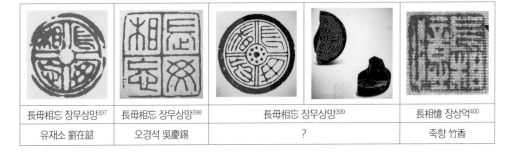

長毋相忘 장무상망[397]	長毋相忘 장무상망[398]	長毋相忘 장무상망[399]	長相憶 장상억[400]
유재소 劉在韶	오경석 吳慶錫	?	죽향 竹香

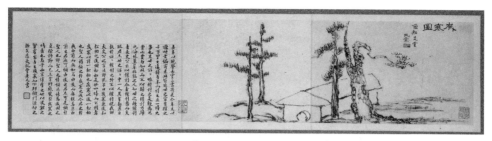

도 5.「세한도 歲寒圖」: 김정희 金正喜

V. 맺음말

　서화가書畵家가 시, 글씨, 그림 등의 작품을 완성하는데 있어서 그 정점은 관서款署를 하고, 어떤 위치에 어떤 인장印章을 찍느냐 하는 낙관落款의 문제일 것이다.

　한 작가는 일반적으로 자신이 소장한 인장 가운데서 자신의 아취와 작품의 제작 의도와 맞고 화면에서 작품성을 높일 수 있는 인장을 선택하여 찍는다. 하지만 각각의 인장은 제작된 시기가 다를 뿐만 아니라, 그 가운데서도 작가가 평생을 선호하여 사용한 것, 일정 시기에만 사용한 것, 소장은 했지만 전혀 사용하지 않은 것이 있을 수 있다. 이런 가정은 기년紀年 작품의 인장 사용 유형을 분석한 자료가 제작 시기가 없는 작품의 편년編年 기준으로 활용할 수 있는 근거가 된다고 할 수 있다.

　시기별로 일정 부분의 정형성을 보일 수도 있으며, 기년紀年 작품을 중심으로 성명인과 자호인 뿐만 아니라 당호인, 별호인, 사구인 등에서 인장 사용의 유형을 살펴보는 것은 작품의 경향과 연관하여 기년이 없는 작품의 제작 시기를 추정하는 등의 보조 자료로 활용 할 수 있다는 의미이다. 특히 글씨나 그림 모두 작가의 생애 시기별로 작품 경향과 특징이 존재하는 반면에 심회나 상황에 따라 변화의 폭이 심한 편이지만, 이와 달리 인장은 한 번 새기면 마모나 변형 또는 보각補刻 이외에는 원형을 보존하고 있기 때문에 유형 파악의 한 방법론이 될 수 있는 이유이기도 하다.

　전각 예술은 인문印文, 새기고자 하는 인문印文의 글자를 고르는 일(자법字法), 방촌方寸(사방 1치 : 3.03㎝)의 공간에 글자를 배치하는 일(장법章法), 새기는 일(도법刀法)뿐만 아니라 인재印材의 종류(산지, 크기, 무늬, 색깔), 새긴 사람(전각가篆刻家)과 때, 그리고 이에 담긴 사연을 알 수 있는 측관側款과 그 기법, 그 시대의 공예미를 파악할 수 있는 인재印材의 몸

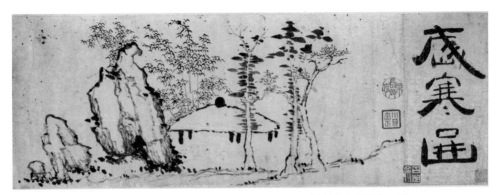

도 6. 「세한도 歲寒圖」 : 권돈인 權敦仁 '장무상망 長毋相忘' 인장이 찍혀 있는 그림

돌(인신印身) 조각彫刻과 인장꼭지(인뉴印鈕)의 양식 등을 종합적으로 파악해야 하는 종합예술이다.

아울러 인장에 관한 연구는 전각예술 그 자체만으로도 의미가 있지만, 회화예술의 공간미학에 대한 총제적 규명이라는 측면에서 또는 진위의 판단을 위한 감정이라는 측면에서 미술사와 미학, 서예와 전각학, 감정학의 학제간 연구가 필요하다.

추사 김정희가 학예단의 종장으로 자리하던 이 시기에 문예군주인 헌종 재위 기간 (1834-1849) 중에 자신의 인장과 수집한 인장, 왕실에 보관 중인 인장을 자하 신위紫霞 申緯 1769-1847와 심암 조두순心庵 趙斗淳 1796-1870이 집대성하여 『보소당인존』을 편찬하였다. 신위는 1825년에 역효 정육화亦囂 鄭堉和 1718-1769가 편찬한 『고금인장급화각인보古今印章 及華刻印譜』에 대해 따로 서문을 쓰기도 하였다.[401] 특히 신위는 옹방강과의 인연을 이어 '소재蘇齋', '석묵서루石墨書樓', '우보담재又寶覃齋'라는 호를 썼으며,[402] 이 시기는 김정희의 연행과 고증학의 발전에 따라 서법書法과 금석학金石學뿐만 아니라 인장印章 전각篆刻에 대한 관심이 고조되고 있었다.

바로 전대의 표암 강세황豹菴 姜世晃 1712-1791은 전각에 대한 식견[403]과 더불어 스스로 각刻을 하여 인보印譜를 남기기도 하였으며[404], 김정희 문하에서는 김석경金石經, 오규일吳圭一 등의 걸출한 전각가를 배출하였고, 몽인 정학교 등이 그 여맥을 근대에 이어 주었다. 특히 『보소당인존』의 편찬은 고금古今의 인장을 수집하고 본떠 새기는(모각摹刻) 가운데 조선朝鮮과 중국中國의 좋은 인장印章을 통해 안목을 넓히고, 전각篆刻 능력(인재印材의 선택과 다듬는 치석治石, 글자를 고르는 자법字法, 배치하는 장법章法, 새기는 도법刀法)을 향상시킬 수 있는 매우 좋은 기회와 교본敎本이 되었음에 틀림없다. 또한 중국에서 들어온 인보[405]와 부탁이나 기증을 통해 받은 인장[406]은 전각에 대한 인식 전환과 예술적 기량의 발전을 촉진하였을 것이다.

또한 개별적으로는 김정희를 비롯하여 신위, 김정희와 같이 소산 오규일을 문하에 두고 80여방의 인장을 새기고 사용하였던 이재 권돈인[407], 우봉 조희룡 그리고 귤산 이유원橘山 李裕元 1814-1888의 안목과 지도[408], 다양한 인보의 유입과 청나라 전각가들과의 교류에 힙입어 조선의 전각예술은 일대 중흥기를 맞이하고 있었다. 동재 안재복桐齋 安在畐이 소장했던 정조경程祖慶 1785-1856의 「몽암노인인품십이夢庵老人印品十二」[409]로 보아 조선 말기 인학印學에 대한 관심은 매우 높았던 것으로 생각된다.

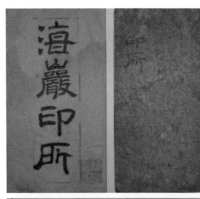

특히 조선 전각예술의 중흥기이며, 조선 말기와 근대를 거쳐 현대로 이어준 19세기 전각예술에 대한 연구는 많은 과제가 남겨져 있다. 앞으로 추사 김정희의 인장 조사 및 고석뿐만 아니라 한국인장 전각사의 체계를 세우기 위해서는 '군옥소群玉所'에서 전각을 하고 인장을 완상하며 한국 전각의 첫 물길을 연 청음 김상헌淸陰 金尙憲 1570-1652[410], 상고尙古 지향의 한 방법으로 미수전眉叟篆과 이를 적용한 인장을 남긴 미수 허목眉叟 許穆 1595-1682[411], 분묘에서 93 방의 인장이 발견된 동호 홍석귀東湖 洪錫龜 1621-1679의 전각에 대한 심층적 연구가 필요하다. 또한 낭선군 이우朗善君 李俁 1637-1693, 김정희의 증조부인 「월성위김한신묘표음기月城尉金漢藎墓表陰記」를 찬서撰書하고 전서篆書를 잘 썼을 뿐만

도 7. 『해암인소 海巖印所』 표지 表紙, 유경종 柳慶鍾 서 序, 강세황 姜世晃 서書 (임본 臨本), 인영 印影

아니라 『지수재인보知守齋印譜』[412]를 남긴 유척기兪拓基 1691-1767, 김정희가 200년 이래에 소자인小字印으로 비할 바가 없으며 오규일, 한응기 같은 이들은 꿈에도 미치지 못할 것이라는 평가를 한 능호관 이인상凌壺館 李麟祥 1710-1760[413], 영재 유득공泠齋 柳得恭 1749-1807의 숙부로 『유씨도서보柳氏圖書譜』를 남겼던 기하실 유련幾何室 柳璉 1741-1788[414], 청장관 이덕무靑莊館 李德懋 1741-1793가 철필鐵筆에 능했다고 한 남덕린南德隣(자 : 중유仲有)[415] 등도 빼놓을 수

없다. 이밖에 인장론印章論을 제시하고『해암인소海巖印所』에 100여방의 인장을 남기고 고종덕顧從德의『고씨집고인보顧氏集古印譜』(인수印藪)에 대한 평을 남긴 표암 강세황[416], 큰 아들 소하 신명준小霞 申命準 1803-1842에게 모인摹印을 시키고[417]『보소당인존』의 편찬에 참여했던 자하 신위, 뿐만아니라 소산 오규일 곁에 또 다른 전각인[418]이 있었고, 김정희, 권돈인, 오규일이 맺은 철필 묵연의 중심에 있었던, 이재 권돈인도 중요한 인물이다. 그리고 김정희와『고연재인보古硯齋印譜』[419]를 편찬한 것으로 전하는 황산 김유근, 많은 인장을 사용한 우봉 조희룡[420]을 비롯하여 청나라와의 교류를 통해 많은 인장과 서화 문물을 조선에 전한 우선 이상적[421], 위당 신헌『일호당도서기一濠堂圖書記』를 남긴 일호 남계우一豪 南啓宇 1811-1888, 흥선대원군 석파 이하응도 전각사에서 한자리를 놓칠수 없다. 전재 김석경篆齋 金石經은 전각을 잘 했을 뿐만 아니라 중국 오대五代 송宋나라 거연居然의 「횡산도橫山圖」를 소상했고 장황裝潢을 잘 했으며[422] 누군가 만든 인보에 제첨題籤을 한 것으로 추정되는 기록[423]으로 보아 그는 당대 전각 명인名人으로서 서화를 애호하는 수장가 및, 장황사粧潢師로 다양한 능력을 지녔던 것이 분명하다. 또 소산 오규일은 전각가로서 뿐만 아니라 서화감식書畵鑑識에도 뛰어났다. 귤산 이유원에게 담계 옹방강의 시사詩詞와 초정 박제가의 기문記文이 있는 원元나라 사람이 그린 「백안도百雁圖」를 보냈는데 그 품격品格이 뛰어나다고 한 기록[424]을 남겼고 이재 권돈인을 방문하기도 하였다.[425] 권돈인이 번계樊溪(지금의 서울시 장위동 부근)에 '우일란정又一蘭亭'을 지으며 오규일에게 먼저 알릴[426] 정도로 측근이었다. 이밖에도 역관으로서 청으로부터 많은 인장을 받아 사용한 역매 오경석, 소당 김석준, 화재로 소실된『보소당인존』의 보각補刻에 참여했던 몽인 정학교와 해관 유한익과 청운 강진희菁雲 姜璡熙 1851-1919[427], 독립운동가로서 최초로 한국서화사의 체계를 세우고 현대 전각의 물꼬를 연 위창 오세창, 중국 상해上海에서 오창석吳昌碩 1844-1927과의 교류를 통해 오창석의 인장 300 방을 수장했던 운미 민영익芸楣 閔泳翊 1860-1914[428]의 인장도 잊을 수 없다. 이들의 인장이 한국의 근현대 전각에 미친 영향 등 19세기를 중심으로 활동한 학예인들의 인보, 작품과 서책 속에 찍혀 있는 인장, 실물이 존재하는 인장과『파평세가인보坡平世家印譜』[429] 등 사가의 인보 등을 총망라하는 작업으로 확대되어야 한다고 생각한다.

이를 위해서는 개인 인보뿐만 아니라 많은 인장 자료를 수록하고 있는『고금인장급화각인보』『보소당인존』『근역인수』등의 분류·색인 및 고석 작업이 선행되어야 하며『보소당인존』의 경우는 정밀한 이본간 대조와 인영印影 실측, 분류·색인 작업 및 고석, 작품과 문헌 조사, 중국에서 발간된 인보와의 대조, 인장의 종합과 전각가 및 사용자에 대한 개별 연구 등이 필요하다고 생각한다. 필자는 이러한 작업과 인장자료의 DB화, 디지털화 작업을 진행하고 있으며, 지속적인 연구과제로 삼을 것을 기약한다.

선인들은 인장을 새기는 전각을 벌레를 새기는 보잘 것 없는 솜씨나 남의 글귀를 꿰어맞춰 쓰는 서툰 재간을 조충소기彫蟲小技(조충전각彫蟲篆刻)라는 말로 그 가치를 깍아 내리기도 했지만 실제로는 아취를 더하기 위해 칼(전각도篆刻刀)을 잡았으며, 특히 인장은 서화 작품에 없어서는 안되는 미학상 필수적인 요소로서 이어져 왔다. 필자의 이러한 작업이 인장 자료의 종합을 통한 민족문화 유산의 보존·계승과 발전, 한국 인장사印章史 정립, 전각예술 자체의 미학적 규명, 인장이 서화 작품안에서 수행하는 미학적 기능 규명, 작품의 진위眞僞 감정鑑定, 전각 조형미의 현대적 응용 등에 기여할 수 있기를 희망한다.

제4장
추사 김정희의 인장 소고小考

「추사 김정희 인장 일고」『추사연구』 7호, 추사연구회, 2009, 167-176쪽.

4장
추사 김정희의 인장 소고 小考

Ⅰ. 머리말

지금까지 김정희의 인장 전반에 관한 검토와 이를 통한 김정희 인장의 연원과 후대에 미친 영향[430], 인문印文 내용에 대한 연구[431]는 없었다. 이는 김정희의 인영印影이 실려 있는 인보印譜[432]와 서책, 작품 등에 찍혀 있는 인장과 실인實印, 당대 학예인의 인장을 종합적으로 검토해야만 가능한 작업이다. 한 작가의 인장 연구는 작품의 진위 문제뿐만 아니라 작품의 편년 문제와도 맞물려 있는 중요한 문제여서 쉽게 접근할 수 있는 부분은 아니다. 이 글은 이런 관점에서 김정희의 인장과 문하 학예인의 일부 인장을 검토코자 한다.

Ⅱ. 김정희와 문하 학예인의 인장 검토

1. 김정희 자각自刻으로 알려진 인장

[표 1] 김정희가 직접 새겼다는 '염髥' 인장

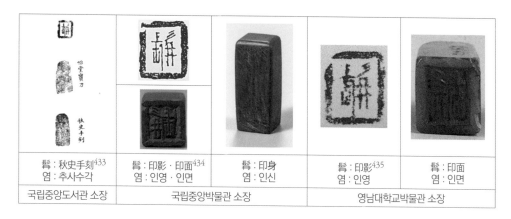

髥：秋史手刻[433] 염：추사수각	髥：印影·印面[434] 염：인영·인면	髥：印身 염：인신	髥：印影[435] 염：인영	髥：印面 염：인면
국립중앙도서관 소장	국립중앙박물관 소장		영남대학교박물관 소장	

국립중앙도서관 소장 『완당선생인보阮堂先生印譜』에 실려 있는 '髥' 인영 아래의 '이당보도怡堂寶刀', '추사수각秋史手刻'이라고 한 측관 석문側款 釋文은 어떤 인장에 해당하는 것인지 확인하기 어렵다. 또한 사용례로 볼 때, 이 인보 가운데 '숭양묵연嵩陽墨緣', '실경實境', '동국유자東國孺子', '거사기居士記' 인장을 제외한 다른 인장이 김정희의 인장인지도 확실하지 않다. 다만 인재印材를 다듬은 방법(치석治石), 각법刻法 등을 볼 때 김정희 또는 문하인의 솜씨로 추정되는 것이 몇 방方 있을 뿐이다. 추후 각법, 측관의 존재 여부, 사용례 등에 대한 정밀한 검토가 필요하다. 특히 국립중앙도서관 소장 『완당선생인보』의 인영과 영남대학교 소장의 '髥' 인장은 '髥' 자의 세로 획과 하변下邊이 붙은 점, 터럭 삼(彡)의 길이 비례가 같은 점으로 볼 때 같은 계통의 것으로 생각된다.

[표 2] 완당인

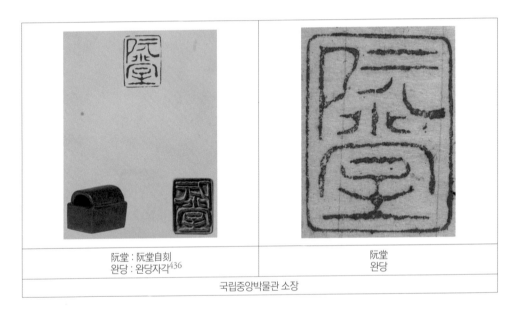

阮堂 : 阮堂自刻 완당 : 완당자각[436]	阮堂 완당
국립중앙박물관 소장	

'완당阮堂' 인장은 「세한도歲寒圖」 「잔서완석루殘書頑石樓」 등의 여러 작품과 『대운산방문고통례大雲山房文藁通例』[437]에 찍혀 있다. '阮' 자는 서한 고예西漢 古隸의 자법字法을 본받아 새긴 인장이다. 자법과 질박質朴한 선질線質에서 김정희 글씨와 통하는 고졸미古拙美와 금석기金石氣를 느낄 수 있다. 그리고 『반룡헌진장인보盤龍軒珍藏印譜』에서 '완당자각阮堂自刻'이라고 하였으나, 이런 느낌을 바탕으로 추측한 것으로 생각되며, 아직 김정희가 새겼다는 증거는 확인할 수 없다.

2. 전재 김석경의 인장

[표 3] 전재 김석경이 새긴 인장

				金石經印 宜身至前 迫事勿閑 願君自發 封完印信 김석경인 의신지전 박사물한 원군자발 봉완인신[442]
金石經眼 김석경안[438]	金石經印 김석경인[439]	交情片言 : 金石經篆齋作 교정편언 : 김석경전재작[440]	交情片言[441] 교정편언	

　전재 김석경篆齋 金石經 ?-?의 인장은 『근역인수槿域印藪』에도 실려 있지 않으며, 김정희를 위해 새긴 인장도 알려져 있지 않다. 이때문에 위 자료는 향후 김석경 전각의 실체를 규명하기 위한 자료로써 의미가 있다. 김석경의 인장은 자법字法과 장법章法, 각법刻法 모두 전아典雅한 맛을 풍긴다. '交情片言'은 '정을 나누는 한마디 말'이란 뜻으로, 인장의 모양은 다르지만 『보소당인존寶蘇堂印存』에도 같은 인문印文의 인장이 실려 있어 비교 자료가 된다. 또한 헌종憲宗 1827-1849(재위 1834-1849) 때 헌종 자신의 인장과 조선과 중국의 인장, 왕실에 보관 중인 인장을 토대로 자하 신위紫霞 申緯 1769-1847와 심암 조두순心庵 趙斗淳 1796-1870에게 『보소당인존』을 편찬[443]하게 할 때, 김석경이 각수刻手로 참여했는지는 확인할 수 없다. 그러나 『반룡헌진장인보』에 실려 있는 인장을 통해 김석경의 호가 '전재篆齋'이며, 전각을 잘 했음이 확인된다. 그는 중국 오대·송五代·宋나라 거연居然의 「횡산도橫山圖」를 소장하였고 장황裝潢을 잘 했다는 기록[444]도 보인다. 그는 전각의 명인으로 서화를 아름답게 꾸밀 줄 아는 또 다른 문화 역량의 소유자였음이 확인된다.

3. 소산 오규일이 새긴 김정희의 인장

[표 4] 소산 오규일이 새긴 김정희인

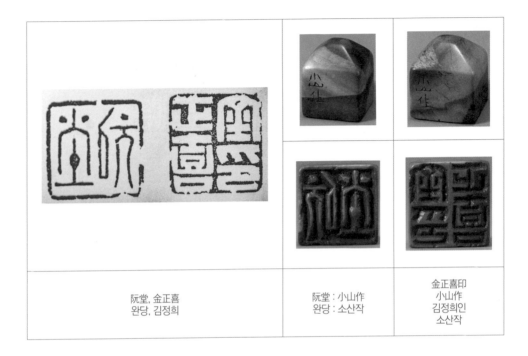

阮堂, 金正喜 완당, 김정희	阮堂 : 小山作 완당 : 소산작	金正喜印 小山作 김정희인 소산작

이 인장은 소산 오규일小山 吳圭一 ?-?의 작품 중 측관側款이 남아 있는 유일한 인장이다. 특히 오규일은 전각가로서 뿐만 아니라 서화감식에도 뛰어났다. 귤산 이유원橘山 李裕元 1814-1888에게 담계 옹방강覃谿 翁方綱 1733-1818의 시사詩詞와 초정 박제가楚亭 朴齊家 1750-1805의 기문記文이 있는 원나라의 「백안도百雁圖」를 보냈는데 그 품격이 뛰어나다고 한 기록[445]이 남아 있다. 그는 단순한 전각의 명인이 아니라 김정희 문하의 높은 감상안鑑賞眼을 가진 학예인이었음을 알 수 있다. 추후 오규일에 관한 연구는 그의 생애 복원과 아버지인 대산 오창열大山 吳昌烈 ?-?의 인장과 그가 자용自用한 인장을 면밀히 분석하여 인풍印風의 경향을 규명하는 작업으로 확대하여야 한다. 『근역인수槿域印藪』에 실려 있는 자용인自用印과 당대 학예인들의 작품, 특히 그의 아버지 대산 오창열大山 吳昌烈, 스승 김정희, 가깝게 모신 이재 권돈인彝齋 權敦仁 1783-1859, 유배길을 함께 떠난 우봉 조희룡又峰 趙熙龍 1789-1866등의 인영 가운데 오규일의 작품으로 추정되는 것이 적지 않다. 추후 문헌 조사와 개별 인영의 비교 검토를 통해서 규명할 수 있을 것으로 생각한다.

4. 김정희의 인장이 아니거나 논의가 필요한 인장

이 외에도 앞에서 제시한 김정희의 인영이 수록된 모든 자료와 작품 사용례, 실인의 정밀한 비교 검토가 필요하지만, 제한적으로 '예산禮山 추사 김정희 종가 전래 인장' 가운데 일부 문제점을 안고 있는 인장을 살펴보면 다음과 같다.

[표 5] 김정희의 인장이 아니거나 논의가 필요한 인장

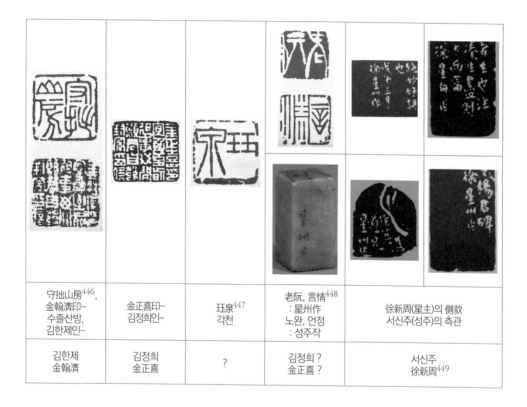

守拙山房[446], 金翰濟印~ 수졸산방, 김한제인~	金正喜印~ 김정희인~	珏泉[447] 각천	老阮, 言情[448] : 星州作 노완, 언정 : 성주작	徐新周(星主)의 側款 서신주(성주)의 측관
김한제 金翰濟	김정희 金正喜	?	김정희 ? 金正喜 ?	서신주 徐新周[449]

'守拙山房', '金翰濟印 宜身至前 迫事毋閒 願君自發 封完印信' 인장은 위아래 인면印面을 모두 새긴 양면인兩面印이다. 『집고인보集古印譜』[450]에 실려 있는 인장을 모각摹刻한 조부 김정희의 것과 같은 계통의 인장이다. '珏泉' 인장은 해장 신석우海藏 申錫愚 1805-1865의 '금천별서琴泉別墅'를 근거로 그의 인장으로 보았으나[451], 자법상 '珏泉'에 가깝다. 특히 양면인 '言情', '老阮' 인장은 첫째, 봉함인封緘印의 성격이 짙은 '言情 : 마음 속 뜻을 말하다'을 중심으로 측관을 한 점. 둘째, 중국 근대 전각가인 성주 서신주星州 徐新周 1853-1925의 측관 기법과 유사한 점에서 의문이 가는 인장의 하나이다. '老阮' 인장이 찍혀 있는 「필묵시筆墨詩」[452]

〈도 1〉는 1836년 취미 신재식翠微 申在植 1760-?이 동지정사冬至正使로 연행을 떠날 때 지은
여러 사람의 시를 김정희가 쓴 『신취미태사잠유시첩申翠微太史蹔游詩帖』[453]〈도 2〉과 '금襟',
'성成' 자 그리고 칼 도(刂), 새 추(隹)부와 결구結構, 운필運筆, 장법章法이 유사하여 비슷한
시기에 쓴 작품임을 알 수 있을 뿐이다〈도 3〉. 이 인영에 대한 명확한 해명은 '言情', '老阮'
인장이 찍힌 다른 작품의 사용례를 더 확보하여야만 가능하다.

[표 6] 김정희의 「필묵시」와 신재식의 필첩에 실린 글씨

도 1. 김정희 金正喜,
「필묵시 筆墨詩」[454]

도 2. 김정희 金正喜,
『신취미(재식)태사잠유시첩 申翠微(在植)太史蹔游詩帖』[455]

『신취미(재식)태사잠유시첩 申翠微太史蹔游詩帖』

도 3. 도 1과의 글씨 비교 금 襟, 성 成, 도 刂, 추 隹

Ⅲ. 맺음말

필묵筆墨으로 모든 문자생활이 이루어지던 시대에 한 작가가 남긴 작품을 모두 조사하는 일은 매우 어려운 일이지만, 작품의 제작 시기와 연유 등을 알 수 있는 관서款署와 제발題跋, 인장을 모두 남긴 경우는 작품 감상이나 진위 판단에 큰 문제가 없다. 그러나 관서와 인장이 없는 작품에 후낙後落을 하는 경우가 있으며, 전래하는 진품 인장을 찍는 경우와 이를 모방하거나 위작을 만들어 찍는 경우 모두 작품 감상과 진위 판단에 문제를 일으킨다. 특히 이런 작품의 진위 판단과 기년紀年이 없는 작품의 편년編年을 위해서는 시기별 작품 경향 연구, 인장의 진위 연구, 인장 사용 유형 분석을 통한 인장 사용례 연구가 필요하다고 생각한다. 이 소고小考는 『김정희와 한중묵연 : 추사연행 200주년기념』에 발표한 논고 「인장을 통해 본 추사 김정희와 한중묵연」의 보론補論임을 밝혀 둔다.

제5장
추사 김정희 문하의 전각가
- 전재 김석경, 소산 오규일, 소정 한응기 -

이 글은 2016년 5월 25일(수)에 과천 추사박물관에서 열린 세미나에서 발표한 미완성 원고이다.
하지만 전각사의 중요한 문제를 거론한 내용이어서 당시의 PPT 자료를 그대로 옮겨 실었다.

5장

추사 김정희 문하의 전각가
- 전재 김석경, 소산 오규일, 소정 한응기 -

I. 머리말

추사 김정희秋史 金正喜 1786-1856는 19세기 학예단의 종장으로서 서화 뿐만 아니라 금석 고증학과 전각篆刻 분야에서도 탁월한 식견을 갖고 있었다. 이는 김정희가 인장과 전각에 대해 언급한 내용과 그 동안의 연구 성과를 통해 일부 확인할 수 있다.

여기에 김정희가 수집한 것으로 추정되는 『길금재고장吉金齋攷藏:내제 길금재인吉金齋印』과 『지산인보芝山印譜』 등을 덧붙여, 김정희 문하에서 배출된 전재 김석경篆齋 金石經, 소산 오규일小山 吳圭一, 소정 한응기小貞 韓應耆 1821-1892의 인장 자료를 개관하고자 한다.

II. 19세기 전각문화 발전의 배경

1) 외할아버지 유준주兪駿柱 1746-1793 등 전예篆隸와 전각에 능했던 기계杞溪 유씨 집안의 기원 유한지綺園 兪漢芝 1760-1834, 지산 유춘주芝山 兪春柱 1762-1838 등의 영향

2) 1804년 연행과 중국 학예단과의 지속적인 교류

3) 『학산당인보學山堂印譜』『집고인보集古印譜』『비홍당인보飛鴻堂印譜』『곡원인보谷園印譜』『염천인보廉泉印譜』 등 중국 인보의 유입

4) 능호관 이인상凌壺觀 李麟祥 1710-1760, 표암 강세황豹菴 姜世晃 1713-1791 등 전대를

이은 김정희의 전각예술 계몽활동과 인장론의 전개

5) 헌종憲宗 1827-1849의 명에 의한 자하 신위紫霞 申緯 1769-1847와 심암 조두순心庵 趙斗淳 1796-1870의 『보소당인존寶蘇堂印存』 편찬

6) 여항인을 이끈 우봉 조희룡又峰 趙熙龍 1789-1866 등의 지도와 관심

III. 김정희 문하의 세 전각가

1. 전재 김석경篆齋 金石經

1) 김석경이 새로 꾸민 그림을 꺼내 보여주니······석경은 철필(전각)을 잘했고 또한 장황에 정묘하였다. (신위 『경수당전고』)

2) 이 인권(인보)의 제첨을 김석경이 쓴 것 같은데, 과연 그런지 알 수 없습니다. (조희룡 『강거한람絳居閒覽』)

3) 추사의 문인으로서 철필(전각도)을 잘 썼으니 한때 사대부들의 도장이 모두 그의 손에서 새겨져 나왔다. 나도 그에게 도장을 새기게 한 것이 많은데, 석묵서루石墨書樓의 각법刻法에 비하면 격이 떨어져서 별 신기한 법이 없는 편이었다. (이유원 『임하필기』)

[표 1] 전재 김석경의 인장

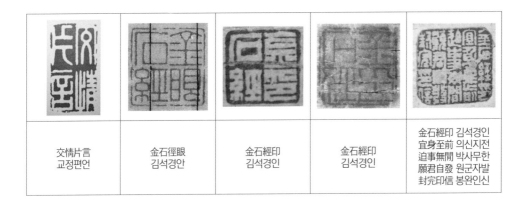

| 交情片言
교정편언 | 金石徑眼
김석경안 | 金石經印
김석경인 | 金石經印
김석경인 | 金石經印 김석경인
宜身至前 의신지전
迫事無閒 박사무한
願君自發 원군자발
封完印信 봉완인신 |

 	素 소	時過無心求富貴 身閒不夢見公卿 시과무심구부귀 신한부몽견공경	七十二鷗艸堂 칠십이구초당
石洛侯印 석락후인 (모인 摹印)			

2. 소산 오규일小山 吳圭一

1) 세 명의 자식을 두었는데 맏아들 규일은 새김칼질을 정밀하게 하여 내부에 소장된 것 중에는 그의 손으로 새긴 것이 많다. 지금은 가각감假閣監으로 있다. (조희룡『호산외기』)

2) 소산에게 부탁하여 은황발자銀潢潑滋 네 글자를 도장으로 새겼는데, 무릇 한만한 글씨를 쓰는 경우에는 이 도장을 사용하지 않습니다. 서로 깊이 여기는 터라 이런 얘기를 언급했습니다. (조희룡『수경재해외적독』)

3) 윤랑(아드님)의 철필은 어찌 우리나라 사람들이 꿈에서조차 볼 수 있는 것이겠습니까? 전에 각한 것을 보니 대개 삼교를 본뜬 것이면서 운치는 혹 그보다 더 뛰어나, 사람으로 하여금 놀라고 감탄하게 할 만한 것이었습니다. 금인으로서 고인에게 겸양하는 것은 그렇지 않을 수 없는 것이지만, 만약 이 작품을 삼교 이전에 있게 했다면 지금의 논의가 어떠할지 모르겠습니다. 이것은 비록 소기이나 또한 치세의 한 도구이니 다른 날 입신에 이것이 한 계제가 될 줄 어찌 알겠습니까? 비록 지도할 필요는 없지만 또한 그만두도록 꾸짖을 필요도 없는 것입니다. 이 말이 어떤지 모르겠습니다. (그의 철필이 고법에 뒤지지 않음을 칭찬한 글 : 조희룡『수경재해외적독』)

4) 자랑스러운 그대의 전각 솜씨 세상에 빛나는
 묘법을 헛되이 바닷가 산에 썩인단 말인가.
 길금정석의 글자 아끼지 말고
 배편으로 다소간 내게 부쳐 주시게.
 (갈림길에서 소산 오규일에게 준 것임 : 조희룡 『우해악암고』)

5) 동병상련의 오소산
 일찍이 인권印卷을 건네 주며 아까워하지 않았네.
 금석의 한가한 문자 지니고 와서
 스스로 천 년의 위 아래를 대하노라.
 (소산이 준 한인漢印의 족자를 여기까지 가지고 왔다 : 조희룡 『우해악암고』)

6) 오소산(고금도로 유배를 가게 되었는데, 나와 죄안이 같았다.)
 장기 낀 굴을 집으로 삼았으니 둘 다 가련하고
 봄바람에 한 가닥 꿈이 서로 이끌려 가네.
 고래 숨쉬고 거북 뒹구는 것 금석학 밑천이 될 터이니
 푸른 바다에 바다가 다시 진한 시절로 돌아가네.
 (조희룡 『우해악암고』)

7) 꿈에 붉은 난초가 뜰에 가득한 것을 보고 이윽고 사내아이를 낳는 기쁨이 있었
 다. 나의 서재에 「홍란음방紅蘭吟房」이란 편액을 걸고, 겸하여 크고 작은 석인石印
 두 개를 새겼다. 난을 그릴 때면 이 인을 사용한다. (조희룡 『한와헌제화잡존』)

8) 불상 중에 장육금신丈六金身이 있는데 나는 대매大梅를 일컬어 장육철신丈六鐵身이
 라 하였다. 대개 장륙매화는 나로부터 시작된 것이다. 한 인장을 오소산에게 줄
 만하다. (오소산에게 부탁하여 새길만하다 : 조희룡 『한와헌제화잡존』)

9) 나의 시에 이런 구절이 있다.
 누가 나의 벼루가 청안靑眼을 보일 줄 알리요!
 나는 매화를 그리면서 백발이 되기에 이르렀네.
 소산에게 부탁하여 이것을 도장에 새겨 서폭에 찍었다.
 (조희룡 『석우망년록』)

10) 오소산 형의 전각은 한나라 사람의 유풍이 극에 달했으며 공경하여 감사드립니다. …… (장요손『난언휘초』:이상적에게)

11) 부쳐주신 오소산 선생의 철필은 올 봄에 또 받았고,
(양송『난언휘초』: 이상적에게)

12) 1854(갑인甲寅) 추정 지월至月(11월) 6일 어제 오규일 군이 마침 왔다 갔고
(권돈인『이재척독』)

13) '…완당 선생도 돌아가시고 유산 선생도 가셨으니, 감상할 이 다시 누굴 기다릴까' 신유년(1861년) 3월 28일 소산 오규일의 산림 정자를 지나며, 그림을 그리고 시를 덧붙이다. 마을 이름은 마장촌馬場村이다. (허련『운림묵연』)

14) 헌묘어인憲廟御印
命吳圭一刻進 幷石印玉印銀印竹根印 共一百三方
오규일에게 새겨 바치도록 하였다. 석인, 옥인, 은인, 죽근인 합하여 103방이다. 이 인장은 『보소당인존寶蘇堂印存』에 포함되어 있는 인장이 다수이며, 다산茶山 인문이 들어간 인장은 『근역인수』에 수록된 다산 정약용茶山 丁若鏞 1762-1836의 것을 제외하고는 모두 헌종의 인장이다.

[표 2] 소산 오규일의 인장(*지산인보芝山印譜)

家在北山下 가재북산하	古硯齋印 고연재인	內閣監書 내각감서	東國孺生 동국유생	萬初 만초	小山 소산
小山 소산	小山 소산	小山 소산	小山審定 金石文字 소산심정 금석문자		小山貞山 同審正印 소산정산 동심정인

*小山珍藏 소산진장	*吳圭一印 오규일인	吳圭一印 오규일인	吳圭弍印 오규일인	吳圭一印 오규일인	臥看雲 와간운
鼎緣艸堂 정연초당	寸心言不盡 촌심언불진	金正喜印 김정희인	阮堂 완당	小山作 소산작	

[표 3] 『고연재인사』, 소산 오규일이 한인漢印을 모각摹刻한 사실을 알 수 있다.

3. 소정 한응기小貞 韓應耆

한응기는 정산 한홍원貞山 韓弘遠의 아들로 본관은 청주이며, 1821년에 태어나 72세 (1892)년까지 살았다. 『근역인수』와 『근역서화징』에 김정희와 조희룡이 글씨(예서 등)에 재주가 뛰어나나 세속에 물들었다고 평한 것 이외에는 자세히 알려진 것이 없다.

[표 4] 소정 한응기의 인장

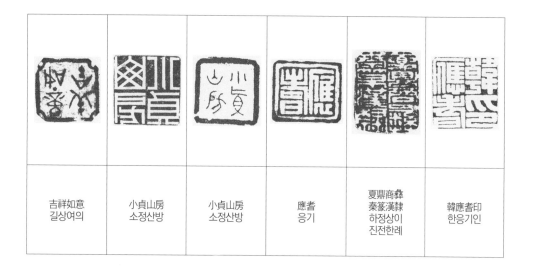

吉祥如意 길상여의	小貞山房 소정산방	小貞山房 소정산방	應耆 응기	夏鼎商彝 秦篆漢隸 하정상이 진전한례	韓應耆印 한응기인

[표 5] 정산 한홍원의 인장

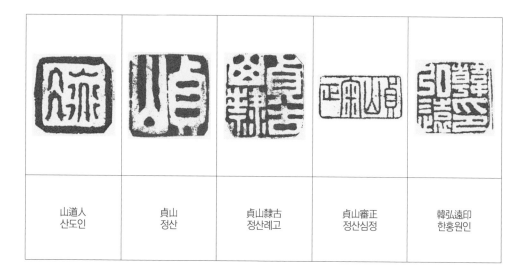

山道人 산도인	貞山 정산	貞山隸古 정산례고	貞山審正 정산심정	韓弘遠印 한홍원인

[표 6] 『길금재인보』 중 한응기가 새긴 인장

신 한응기印 韓應耆

헌종의 인장 총 13방이 수록되어 있다.

1책 5방,

2책 2방,

3책 5방이라 기록되어 있어,

헌종의 인보 또는 『보소당인존寶蘇堂印存』에 수록된 한응기가 새긴 인장임을 알 수 있다.

IV. 맺음말

　김정희 문하의 전재 김석경, 소산 오규일, 소정 한응기는 김정희와 조희룡의 지도와 계몽, 문예군주인 익종과 헌종의 지우와 『보소당인존寶蘇堂印存』의 조성 참여 등을 통해 19세기 전각의 큰 흐름을 열었으며, 근대 전각의 싹을 몽인 정학교夢人 丁學敎 1832-1914등에 이어 주었다.

　앞으로 각 전각가의 자법·도법·장법의 특징과 차이 『보소당인존寶蘇堂印存』 제작의 참여 정도, 이들이 19세기 전각사에서 차지하는 비중 등에 대한 정밀할 연구를 진행할 예정이다.

제6장

소치 허련의 인장연구

「소치 허련의 인장 연구」, 동국대학교 문화예술대학원 석사학위논문, 2010.

6장
소치 허련의 인장연구

I. 머리말

소치 허련小癡 許鍊 1809-1893은 추사 김정희秋史 金正喜 1786-1856의 제자로 스승의 제주도 유배 시에 세 차례나 적소謫所를 방문하여 제자의 도리를 지키고 가르침을 받았다.[456] 김정 희로부터는 '그 사람됨이 매우 좋으며, 화법畵法은 우리나라 사람들의 고루한 습기習氣를 떨 쳐 버렸고, 압록강 동쪽에는 이런 작품이 없을 것'[457]이라는 평가를 받았다. 허련은 이처럼 김정희의 의발衣鉢을 이은 조선 말기 남종화南宗畵의 거장[458]으로서 그 면면한 맥을 현대 한 국화에 이어 주었다.

그 동안 허련의 삶과 예술세계에 대해서는 종합 연구[459]와 도록 발간[460], 전시회[461] 등을 통해 많은 부분이 밝혀졌다. 앞으로 허련의 자전적 일대기인 『소치실기小癡實紀』와 방대한 기록문학인 『운림묵연雲林墨緣』에 대한 심도 있는 연구는 허련의 삶과 예술세계에 대한 이해뿐만 아니라, 19세기 학예사學藝史의 저변과 공간 확대에 기여할 수 있을 것이다.

본 논문은 『소치공인보小癡公印譜』[462]와 허련이 작품 등에 사용한 인장의 조사[463], 분류와 고석考釋[464] 등 인장印章을 통해 허련의 삶과 예술세계에 대한 이해의 폭을 확장하는데 1차적인 목적이 있다. 더 나아가 인장의 문예미학적文藝美學的 고찰을 통해 서화 작품에 대한 이해의 폭을 넓히고, 서화 감정 및 한국인장사韓國印章史 정립을 위한 기초 자료를 구축하는데 있다.

인장의 발생이 처음에는 실용예술로부터 감상예술로, 부차적 예술로부터 독립된 예술로 발전한 역사[465]를 볼 때, 본 논문은 허련이 활동했던 시기의 전각예술의 풍격과 특색, 인장에 대한 허련의 인식과 심미관 그리고 인장이 전통 회화 속에서 갖는 의미도 함께 살펴보

는 작업이 될 것이다.

스승인 추사 김정희가 소산 오규일小山 吳圭一 ?-?에게 인각印刻의 중요성에 대하여 여러 번 언급[466]하고, 이재 권돈인彛齋 權敦仁 1793-1859에게는 품격이 높은 인장을 많이 얻을 수 없는 안타까움을 토로한 것[467]을 보면, 김정희의 영향을 가장 많이 받았던 허련도 인장의 중요성과 전각 미학에 대한 인식이 적지 않았을 것이다. 그리고 청나라 학예인과의 교류가 거의 없었던 것으로 추정되는 허련의 삶에 비추어 볼 때, 허련의 인장은 당시 조선 전각예술의 흐름과 수준을 파악할 수 있는 중요한 단서가 될 것으로 본다.

이러한 예는 허련과 오규일이 김정희의 동문 제자로서 1861년辛酉 음력 3월 28일 허련이 오규일의 산림 정자山林 亭子가 있는 마장촌馬場村(조선 초기부터 말을 기르던 양마장養馬場이 있던 곳으로 지금의 서울특별시 성동구 마장동으로 추정된다)을 지나다 그림을 그리고 7언 절구 한 수[468]〈도 1〉를 지어 김정희와 유산 정학연酉山 丁學淵 1783-1859과의 묵연墨緣을 이을 수 없음을 안타까워 한 일을 통해서도 알 수 있다. 이는 허련과 오규일의 교유뿐만 아니라 허련이 사용한 인장 가운데 많은 작품이 당대 전각의 명가名家였던 오규일의 손에서 나왔을 가능성을 보여준다.

본 논문의 연구 대상은『소치공인보小癡公印譜』, 허련의 작품과 저술, 기타 허련의 인장이 실려 있는 인보와 도록, 개인 소장 작품 전체를 대상으로 한다. 여기에는 충실한 인영 자료 채록을 위해 연구서나 전문 전시회가 아닌 경매회사에서 상업적 용도로 발행한 도록도 포함하였다.

위의 자료를 대상으로 사진촬영과 스캔을 통해 인영印影을 확보한 후, 이미지 처리 프로그램을 통해 구체적인 인영 자료를 만들었다. 그러나 심하게 변색된 경우, 인영이 글자와 겹치는 경우, 인문 판독이 어려운 경우를 제외하고는 원본 인영을 그대로 사용하였다.

또한 본 논문에서는 허련 인장의 수집과 분류, 고석考釋을 위주로 할 것이므로 인장의 기원과 역사, 제작 방법과 기법, 전각 미학의 방면에 대해서는 다루지 않았다.

Ⅰ장의 머리말에 이어 Ⅱ장에서는 관인官印과 사인私印 가운데 사인의 종류를 살펴보고, 인문印文의 내용에 따라 허련의 인장을 분류하는 기준을 제시할 것이다. 또한 인장이 서화 작품에서 갖는 의미를 진위眞僞 판단의 기준, 기년紀年이 없는 작품의 편년編年 기준, 작가의 심미의식 파악의 자료, 개인사個人史 복원의 자료, 미술사 연구의 자료로 활용할 수 있는 이론적 근거를 제시하겠다.

Ⅲ장에서는 인장의 고석考釋에 앞서 허련의 인장 자료를 개관하고, 고석의 전단계로 허련이 사용한 인장 현황을 살펴보겠다. 아울러 허련의 기년작紀年作과 인장 사용례를 제시하여 기년이 없는 작품의 편년 가능성을 검토하겠다. 허련의 의식세계와 심미의식을 파악하

기 위하여 인문印文을 내용별로 분류하고, 허련의 성명姓名, 자호字號, 당호堂號, 별호別號를 유형별로 살펴보겠다.

Ⅳ장에서는 허련이 사용한 인장의 본격적인 고석考釋을 하겠다. 먼저 인문印文을 해석解釋한 후 출전出典을 밝히고, 자법字法이 난해한 인문印文에 대한 설명을 통해 유사한 인장 간의 차이를 변별하겠다. 이를 위해 간단한 용어 정의를 하고 설명을 할 것이다. 또한 해당 인장을 어떤 작품에 사용했는가를 밝히겠다. 스승 김정희뿐만 아니라 허련을 전후하여 활동했던 학예인, 허련 당대에 편찬된『보소당인존』, 조선에 많은 영향을 미친 것으로 추정되는 중국의 인보 등에 수록된 인장을 비교하여 해당 인장의 연원과 그들이 인장을 통해 공유했던 인식의 공감대 즉, 인장을 통해 맺은 묵연墨緣의 실체가 무엇인가에 대해서도 살펴보겠다. 아울러 유사한 의미를 갖는 어구나 인장을 참고자료로 제시하겠다.

1970년 이후 발간된 주요 인보는 철농 이기우鐵農 李基雨 1921-1993가 자신이 새긴 인장을 모아 펴낸『철농인보鐵農印譜』(보진재, 1972)와 위창 오세창葦滄 吳世昌 1864-1953이 역대의 인장을 모아 편찬한『근역인수槿域印藪』(국회도서관, 1968), 이를 토대로 편집한『이조회화 별권李朝繪畵 別卷』(지식산업사, 1975)과 이를 확대한『한국서화가인보韓國書畵家印譜』(지식산업사, 1978), 그리고 오창석吳昌碩 1844-1927이 운미 민영익芸楣 閔泳翊 1860-1914에게 새겨 준 인장을 모아 놓은『부려각운미인집缶廬刻芸楣印集』(한국전각학회, 1993)가 있다. 또 1980년대 이후 근래에 이르기까지 현대 전각가의 수많은 인보가 발간되었다.

또한 미술사 분야에서 작가의 그림이나 글씨, 작가의 생애와 예술세계에 대한 전문적인 연구서나 도록의 말미에 단순히 작품에 찍힌 인장의 인영印影을 실어 놓은 경우[469]와 전각에 대한 전문적인 연구는 많은 편이다.[470] 그러나 지금까지 서화가가 평생 사용한 인장을 집대성하고, 이를 체계적으로 조사, 분류하고 고석考釋을 한 전문적인 연구는 없다. 이 점이 본 논문이 갖는 가장 중요한 의의라고 할 수 있다.

Ⅱ. 서화에 있어서 인장의 의미

인장은 크게 관인官印과 사인私印으로 구분할 수 있으며, 본 논문에서 다루는 허련이 사용한 인장은 사인의 범주에 속한다. 사인은 일반적으로 인문印文의 내용에 따라 명인名印, 표자인表字印, 신인臣印, 호인號印, 서간인書簡印, 소장인所藏印, 재당관각인齋堂館閣印으로 분류[471]한

다. 또는 성명인姓名印, 재관인齋館印, 별명·도호인別名·道號印, 미칭인美稱印, 지명인地名印, 감장인鑒藏印, 보·밀인寶·祕印, 진완인珍玩印, 관·견인觀·見印, 서화인書畵印, 사구인詞句印, 생진인生辰印, 압인押印으로 분류[472]하거나, 성명인姓名印, 자인字印, 별호인別號印, 지명인地名印, 합칭인合稱印, 재관인齋館印, 서간인書簡印, 감장인鑒藏印, 길어인吉語印으로 분류[473]한 경우, 이밖에 성명인姓名印, 표자인表字印, 호인號印, 연호인年號印, 수장감상인收藏鑒賞印, 서간인書柬印, 성어인成語印, 재당관각인齋堂館閣印, 화압인花押印으로 분류[474]한 경우도 있다. 그러나 아직 통일된 분류법은 없으며, 본 논문에서는 여러 분류법을 토대로 허련이 사용한 인장의 인문印文 내용을 중심으로 하여 분류한다.

본 논문에서는 허련의 인장을 자신의 본관을 나타낸 본관인本貫印, 성과 이름을 새긴 성명인姓名印, 자 또는 호를 새긴 자호인字號印, 거소의 이름을 새긴 당호인堂號印, 주로 쓰던 호 이외에 아취를 더하기 위해 사용한 별호인別號印, 성어成語나 길상어吉祥語를 새긴 사구인詞句印, 편지 봉투를 붙이고 기밀機密과 신표信標로 사용한 봉함인封緘印으로 분류한다. 그러나 허련은 감장인鑒藏印을 사용하지 않아 제외하였으며, 각 인장이 서화에서 갖는 의미를 살펴보면 다음과 같다.

1. 본관인本貫印, 성명인姓名印, 자호인字號印, 당호인堂號印

'○○후인○○後人', '○○세가○○世家' 등의 본관인[475]을 작품에 찍는 경우도 있으며, 호나 성명인만을 찍는 경우도 있다. 그러나 서화 작품에는 일반적으로 성명인[476]과 자호인[477]을 함께 찍는다. 또한 빈 공간을 적절히 활용하여 당호인[478](재齋[479], 당堂, 암庵, 헌軒, 정亭, 실室, 관館, 각閣, 정亭, 루樓, 원院, 암菴, 원園, 로廬, 와窩, 초당草堂, 시옥詩屋, 서옥書屋, 산방山房 등)을 찍어 아취雅趣를 나타내거나 누가 제작했다는 신표信標와 작품 완성의 증거로 삼는다. 특히 본관과 성, 이름과 자 그리고 호와 당호는 한 사람의 가계와 출생, 기호와 아취 등을 담고 있는 개인의 고유한 언어상징이라고 할 수 있으며, 이들 인장이 서화 작품에서 갖는 의미는 다음과 같다.

첫째, 작품이 '진짜냐 가짜'냐 하는 진위眞僞 판단의 기준으로 삼을 수 있다. 작품 제작 당시에 관서款署와 인장印章 등을 모두 남긴 경우는 문제가 없다. 그러나 인장이 없는 진품眞品에 진짜 인장을 찍거나 가짜 인장을 만들어 찍는 경우(후낙後落 또는 후낙관後落款이라고 한다), 작품 경향이 유사함을 빌어 인장이 없는 작품에 진짜 인장을 찍거나 가짜 인장을 만

들어 찍은 경우, 위작僞作과 임모작臨摹作 또는 방작仿作(모방작模倣作)에 진짜 인장을 찍거나 가짜 인장을 만들어 찍은 경우가 있다. 이는 단순한 작품 감상鑑賞을 넘어선 전문적인 감식鑑識과 감정鑑定의 영역으로 별도로 논의해야 할 문제이다. 그러나 진위가 분명할 경우 본관, 성명(아명兒名, 보명譜名, 개명改名 포함), 자(별자別字 포함), 호(별호別號 포함), 등과登科 시기, 관직 이력, 생년월일시, 교유 관계 등 작가의 다양한 생애정보를 파악할 수 있다.

둘째, '어느 때 제작한 작품'이냐 하는 편년의 기준으로 삼을 수 있다. 평생 사용한 인장을 제외하고, 사용 빈도가 적고 한정된 시기에 사용한 인장은 작품 경향, 관서款署[480]의 내용, 제발題跋 등을 종합적으로 고려하여 작품의 제작 시기를 추정하는 기준으로 활용할 수 있다. 개명改名이나 개호改號를 한 경우도 마찬가지이다.

셋째, 다양한 당호와 별호를 사용한 경우 이를 통해 기호, 정신 세계와 이상, 인품과 아취, 경험과 심회, 거소居所, 기호嗜好 등 작가의 심미의식을 파악하는 자료로 활용할 수 있다.

넷째, 누락된 개인사를 복원하는 자료로 활용할 수 있다. 호나 당호는 부모나 스승으로부터 받는 경우, 친지나 선배로부터 받는 경우, 친구에게 받는 경우, 스스로 짓는 경우가 있다. 또한 다양한 별호와 당호를 사용한 경우 문집 등에서 시문詩文, 기記, 설說 등의 문헌조사와 병행하여 그 연유와 시기 가계家系, 사승師承과 교유 관계 등을 규명할 수 있다. 특히 본관, 성명, 자호, 당호, 생년, 등과登科 시기 등을 한 인면에 새긴 인장의 경우는 누락된 개인사 복원의 매우 중요한 자료로 활용할 수 있다.

2. 사구인詞句印

사구인[481]은 자호인, 당호인과 함께 한 짝으로 상용하는 경우와 별개인 경우, 해당 작품을 위해 특별히 제작하는 경우가 있다. 일반적으로 사구인은 작품 속에서 작품 내용의 일부로 존재하며, 작가의 정신세계와 아취를 표현하는 방법의 하나라고 볼 수 있다. 특히 그 내용은 창昌, 리利, 길상吉祥, 수복壽福, 강녕康寧에 대大, 영永 등의 수식어를 붙여 축원이나 행복한 일상을 기원하거나 시사부詩詞賦 가운데 나오는 좋은 글귀, 고사성어, 격언, 명언 등을 새겨 넣은 것[482]이 대부분이며, 자연의 아름다움에 대한 영탄, 정신적 지향점, 도덕적 권면, 의지, 삶의 모습, 기호 등 다양한 내용을 담고 있다.

전각을 할 때 인문 내용을 작가가 정해서 부탁하는 경우와 새기는 사람이 작가의 작품 경향이나 운치와 풍격을 고려해서 새기는 경우, 스스로 선문選文을 하고 새기는 경우로 나눠

볼 수 있다. 그러나 작가의 사용이 전제된다면 인문印文 내용을 통해 작가의 인생관, 자연관, 문학관 등 작가의 의식세계와 심미의식을 이해하는 자료로 활용할 수 있다.

3. 감장인鑑藏印

감장인[483]은 작가가 작품을 제작한 후 다른 사람의 감상과 평가, 소장 내력 등을 인장으로 표현한 것이다. 작품을 제작할 당시뿐만 아니라 함께 활동하던 시기와 후대의 사람들이 남긴 것까지 포함한다. 특별한 경우 작가가 훗날 자신의 작품에 다시 작품의 제작 이유와 소회所懷를 담은 제발題跋을 하고 감장인을 찍은 경우도 있다. 그러나 감상과 평가의 개념이 포함되는 품평品評이 아닌 단순한 소장일 경우라도, 수장자가 일정한 안목을 갖춘 경우 소장인所藏印(수장인收藏印)도 작품 공간을 적절하게 활용할 경우 작품의 미감 확대에 기여할 수 있다. 그러나 감장인과 단순한 소장인을 엄밀하게 구분하기는 쉽지 않다.

또한 감장인은 작품의 품평과 소장 내력 등의 다양한 정보를 담고 있어 미술사 연구의 매우 소중한 자료로 활용할 수 있다. 아울러 이 정보는 진위 판단의 기준으로 활용할 수 있으며, 제발題跋이 포함되어 있을 경우 품평 당시의 심미관, 교유 관계 등을 파악할 수 있는 자료가 된다. 그러나 위조僞造한 경우나 품평자의 안목에 따라 치명적인 오류가 발생할 수 있으므로 연구자의 세심한 주의가 필요한 부분이다.

4. 관서款署, 인장印章, 낙관落款

일반적으로 그림이나 글씨의 관서와 제관題款에는 언제(연월일 : 연호年號, 간지干支), 나이, 벼슬, 날씨, 시간 등), 어디서(서재, 도중, 객관. 모임, 시회 등), 무엇을(산수, 난죽, 시 등), 왜(스스로, 위해서, 부탁으로, 흥에 겨워서 등), 어떻게(내 법으로, 본떠서, 장난삼아 등), 어떤 상황에서(취해서, 병중에, 바쁜 가운데), 어디에(빈 첩, 비단 등), 어떤 재료로(먹, 채묵彩墨 등), 어떤 도구로(지두指頭 : 손가락 끝, 독필禿筆 : 몽당붓), 누가[혼자, 함께(누구는 시를 쓰고, 누구는 그림을 그리고) 제작했다는 등 작가의 심회와 작품 제작상의 다양한 정황을 담고 있는 제관題款, 동석한 사람의 시문, 감상 및 품평, 배관기拜觀記도 포함된다.

결국 글씨로 쓰는 관서와 인장은 화면과 독립적으로 존재하거나 일방적으로 종속된다기 보다는 작품의 내용을 더 풍부하게 해주는 작품 속의 또 다른 의경意境이다. 특히 마지막에 찍는 인장의 예술성, 그 형태와 크기, 찍는 위치와 인주색, 찍는 방법 등에 따라 또 다른 감흥을 불러 일으키는 요소로 작용한다고 할 수 있다. 찍는 위치에 따라 두인頭印 또는 수인首印, 인수인引首印, 관방인關防印, 유인游印 등으로도 불리는 사구인은 작품 속에서 조화와 균형을 이룰 경우 작품의 미감 확대에도 기여한다.[484]

이외에도 편지(서간書簡) 봉투를 붙이고 기밀機密과 신표信標의 의미로 사용하는 봉함인封緘印[485], 동물의 특징적인 모양을 새겨 길상吉祥을 나타내는 초형인肖形印 등으로 나눠볼 수 있다.

III. 허련許鍊 인장의 조사와 분류

1. 허련의 인장 자료 개관

[표 1] 허련의 인장이 수록된 문헌

저자	서명	출판사	연도	쪽수	수록 인장 (인영)
미상	『소치공인보 小癡公印譜』[486]	서문당 瑞文堂 소장	1893-	18엽 葉	74(76)
오세창 吳世昌	『근역인수 槿域印藪』[487]	국회도서관	1968	405	2(2)
김우정 金宇正	『이조회화 별권 李朝繪畵 別卷』[488]	지식산업사	1975	123	2(2)
김영호 金泳鎬	『소치실록 小癡實錄』[489]	서문당	1976	205-211	70(72)
	『한국서화가인보 韓國書畵家印譜』[490]	지식산업사	1977	86-89	68(70)
	『운림산방화집 雲林山房畵集』[491]	전남매일신문사	1979	190-191	70(72)
장우성 張遇聖	『반룡헌진장인보 盤龍軒珍藏印譜』[492]	영창서림	1987	113	3
허문 許文	『소치일가사대화집 小癡一家四代畵集』[493]	양우당	1990	411-412	63(65)
	『소치 허련 200年』[494]	국립광주박물관	2008	358-366	『소치공인보』 와 동일
	『소치 허련 탄생 200년 특별 기념전』[495]	진도군 珍島郡	2008	204-208	『소치공인보』 와 동일

[표 1]과 같이 허련의 인장을 종합적으로 소개한 것은 『소치공인보』를 토대로 한 『소치실록』이 처음이지만 이 책은 11 엽 전체(11-1 '허련許鍊', 11-2 '소치小癡', 11-3 '가교난맹可交蘭盟', 11-4 '소치小癡') 4 개의 인영印影이 누락되었다. 이후 발간한 책은 이를 그대로 편집 활용하거나, 인문의 해독이 어려운 인장을 빼거나, 편집자의 주관에 따라 일부 인영을 빼고 수록하였다. 이는 국립광주박물관의 『소치 허련 200년』전을 통해 『소치공인보』 전체가 공개되면서 확인할 수 있었다. 이 인보에 실린 인장은 허련이 작품에 사용한 것을 전제로 했을 때, 허련 인장의 진안眞贗을 구분하는 기준이 될 수 있으며, 본 논문에서는 이 인보를 분류의 기본 자료로 활용한다.

허련의 인장 분류는 전술한 바와 같이 본관인, 성명인, 자호인, 당호인(별호인 포함), 봉함인, 인문 해독이 불가능한 대고待考로 구분하였다. 배열은 성명인 자호인은 『소치공인보』에 수록된 인영을 먼저 싣고, 기본적으로 각각 가나다순, 음각, 양각 순으로 하며, 수록된 실제 인영印影을 예시하였다. 사구인은 이해를 돕기 위하여 인문印文을 해석하고 간략하게 전거典據를 밝혔다. 또한 김정희 유파 학예인뿐만 아니라 허련의 전후 시대에 활동한 작가들의 인장 『보소당인존』과 중국의 인보에 실린 인장을 비교 및 참고 자료로 예시하였다. 이는 인장을 통해 작가의 정신세계와 미의식의 연원, 교유 관계 그리고 인장 예술의 역사성을 이해하는 한 방법이 될 수 있을 것이다.

허련은 일생 동안 많은 작품을 남겼을 뿐만 아니라, 아직 일반에 널리 공개되지 않은 작품도 많이 있다. 그러나 공식 출판된 자료가 아니라 사진 자료로만 접할 수 있는 작품의 경우도 인장 자료 채록採錄의 기초 자료로 활용하였으며, 진위 판단과 작품 제명題名은 모두 필자의 주관과 판단에 의하였다. 특히 미공개 작품의 제명은 일반적인 「산수화山水畵」를 포함하여 제시題詩나 관서款署에 나타나는 작품을 특징할 수 있는 글귀를 사용하였고, 사정상 제작 시기, 작품의 재질, 작품의 크기, 소장처를 밝힐 수 없는 작품은 미상으로 표기하였다.

인장 채록의 가장 이상적인 방법은 인장의 재질과 인신印身과 인뉴印鈕의 조각뿐만 아니라 실제 인장의 크기를 실측하고 인면印面을 원형 크기대로 수록하는 것이다. 그러나 허련이 사용했거나 『소치공인보』에 수록된 인장의 실물은 현재 존재하지 않는 것으로 알려져 있다.[496] 본 논문에서는 『소치공인보』에 수록된 인장을 통해 허련 작품의 진위 감정과 인장 예술 감상의 자료로 제공하기 위하여 인장의 크기를 ㎝ 단위(가로×세로)로 실측하고, 원본을 부록으로 실었다. 그러나 동일한 인장을 인보나 다른 작품에서 실측한 결과, 경우에 따라 0.5-1.5㎜의 차이가 존재한다.

작품에 찍혀 있는 인장도 실측이 가능하지만 현실적으로 전시장의 사정이나 소장자의 의사에 따라 쉬운 일이 아니며, 특히 도록과 사진으로만 볼 수 있는 작품은 비교가 불가능하

여 모든 인장을 비슷한 크기로 편집하였다. 또한 인영印影은 인재印材, 인주印朱의 종류와 보관 상태, 인주를 묻히는 정도, 찍을 당시의 습도, 깔판의 종류와 두께, 인장의 사용 기간에 따른 마모와 변형, 찍는 방법과 강도, 찍는 대상의 재질, 찍는 사람의 기량 등에 따라 변화가 심하기 때문[497]에 인재의 크기가 비슷하고 인문印文의 자법字法, 장법章法, 도법刀法까지 유사한 경우는 그 차이에 대한 설명을 덧붙였다.

또한 인문의 고석考釋뿐만 아니라 실제 작품에 사용한 예를 토대로 허련의 인장 사용 특성과 어떤 인장이 짝을 이루는 것인가에 대한 부분도 다루었다. 이는 기년작紀年作인 경우 작품의 경향과 인장 사용 유형의 분석을 통해 작품의 제작시기를 추정할 수 있다는 전제 아래, 기년작을 중심으로 인장 사용의 유형을 분석하고 허련이 시기별로 어떤 인장을 주로 사용했는가를 표로 제시하였다. 이러한 시도는 앞으로 허련뿐만 아니라 다른 작가의 작품을 분석하거나 감정하는데 있어 작품 제작 연대가 없는 작품의 편년에 일부 단서를 제공할 수 있을 것으로 생각한다.

아울러 『보소당인존』에 실린 인장과 중국의 인장은 인문印文의 자법字法과 장법章法 그리고 도법刀法이 유사한 것뿐만 아니라, 이해를 돕기 위하여 유사한 의미를 담고 있는 인장도 참고자료로 제시하였다.

허련이 사용한 인장은 『소치공인보』뿐만 아니라 많은 작품에서 발견되며 그 현황을 정리하면 다음의 「표 2」와 같다.

『소치공인보』에는 연주인連珠印 2 방을 포함하여 74 방 76 개의 인영이 실려 있으며, 작품 등에서 채록한 결과 미해독자가 있는 인장 2과를 포함하여 56 개의 인영이 더 조사되었다. 그러나 아직 공개되지 않은 자료가 많기 때문에 완벽하다고 할 수 없으며, 특히 분류 방법과 인장 하나하나에 대한 진위眞僞 여부와 고석考釋에 대한 이견이 존재할 수 있다. 작품에 사용된 예가 없어 인장 실물의 검토가 필요한 인장을 다룬 것은 이 인장의 진위 여부를 떠나 충실한 자료 채록을 위한 한 방법이었다. 검토가 필요하다는 단서를 붙여 논의의 여지를 남겨 놓았지만, 허련의 인장이 아닐 가능성이 매우 높다.

[표 2] 허련의 인장 현황

구분			각법	『소치공인보』	『반룡헌진장인보』	작품	소계	총계	
본관인 本貫印			음陰				1	1	1
			양陽						
성명인 姓名印		허련 許鍊	음	4		3	7	8	
			양	1			1		
		허련인 許鍊印	음		1		1	1	
			양						
		허련지인 許鍊之印	음	2		3	5	5	
			양						
		구명유 舊名維	음			1	1	1	
			양						
		허유 許維	음	1			1	2	
			양			1	1		
		허유사인 許維私印	음	1			1	1	
			양						
		허유사인 許維私印	음		1		1	1	
			양						
자호인 字號印	자 字	정일 精一	음	1			1	1	
			양						
		정일 晶一	음					2	
			양			1	1		
		마힐 摩詰	음			1	1	2	
			양	1			1		
	호 號	소치 小癡	음	6		2	8	31	
			양	8	1	14	23		
당호인, 별호인 堂號印, 別號印			음	3		3	6	13	
			양	3		4	7		
사구인 詞句印			음	31		9	40	60	
			양	11		6	17		
			주백문	1		2	3		
봉함인 封緘印			음					2	
			양	1		1	2		
대고 待考			음					2	
			양			2	2		
총계				75	3	54	132	132	

『소치공인보』에 수록된 것 이외에 새롭게 발견된 인장은 다음과 같다. 본관인本貫印은 '공암후인孔巖後人', 성명인姓名印은 '허련지인許鍊之印'(15번), '허유許維'(18번), '구명유舊名維'(20번) 등이다. 자인字印은 '정일精一'과 동음이자인 '정일晶一', '마힐摩詰'(24번)이다. 호인號印은 '소치小癡' 인장에서 미세한 차이를 보이는 것이 세부 분류되고, 17개의 인영이 추가되어 총 31개로 확인되었다. 당호인堂號印과 별호인別號印은 '낙시유실樂是幽室', '매화구주梅華舊主', '보소寶蘇', '신재身齋', '음향각吟香閣', '의추宜秋', '혜경蕙卿'의 7개의 인영이 새로 확인되었다. 특히 사구인詞句印은 가장 많은 '명월회인明月懷人', '묵연墨緣'(81번), '문자지상文字之祥'(83번), '반일한半日閒', '시경詩境', '시림詩林', '심담월징心澹月澄', '역자부득亦自不得', '일구일학一丘一壑', '일소一笑'(105번), '일일사군십이시一日思君十二時'(109번), '일편단심一片丹心', '일편심一片心', '자이백운自怡白雲', '증군贈君', '지두指頭', '지하생춘指下生春'의 17개이며, 봉함인封緘印은 '상송相送' 1개이다. 결국 인문印文을 해독하지 못한 2방을 포함하여, 허련의 인영은 총 132개로 확인되었다.

허련은 시서화詩書畵 일치 사상에 바탕을 둔 남종 문인화풍南宗 文人畵風의 회화 세계를 최고의 가치로 추구하였다. 또한 화면畵面에 다양한 인장을 사용하여 회화적 구성뿐만 아니라 인문印文의 문학적 의경을 통해 자신의 예술 세계를 구축적으로 표현하였다. 허련이 사용한 인장 일람표는 [표 3]과 같다.

[표 3] 허련의 인장 일람표

일련 번호	인문	각법	『소치공인보』 일련번호	짝을 이루는 인장	크기: cm (세로×가로)
1	孔巖後人 공암후인	음 陰			
2	許鍊 허련	음	2-2	26 小癡 소치	0.7×0.8
3	許鍊 허련	음	3-1	27 小癡 소치	0.9×1.2
4	許鍊 허련	음	4-1	28 小癡 소치	1.3×1.5
5	許鍊 허련	음	11-1	33 小癡 소치	1.7×1.8
6	許鍊 허련	음		42 小癡 소치	
7	許鍊 허련	음		45 小癡 소치	
8	許鍊 허련	음		52 小癡 소치	
9	許鍊 허련	음		41 小癡 소치	
10	許鍊 허련	양 陽	2-1	25 小癡 소치	0.7×0.8
11	許鍊印 허련인	음			
12	許鍊之印 허련지인	음	9-1	32 小癡 소치	2.7×2.8
13	許鍊之印 허련지인	음	13-1	36, 40, 42 小癡 소치	1.7×1.7
14	許鍊之印 허련지인	음		46 小癡 소치	

15	許鍊之印 허련지인	음		36 小癡 소치	
16	許維 허유	음	1-1		1.0×1.7
17	許維私印 허유사인	음	1-3	29 小癡 소치	1.4×1.7
18	許維 허유	양		50 小癡 소치	
19	許維之印 허유지인	음		51 小癡 소치	
20	舊名維 구명유	음			
21	精一 정일	음	2-4		1.2×0.7
22	晶一父 정일부	양			
23	摩詰 마힐	양	1-2		1.2×1.6
24	摩詰 마힐	음			
25	小癡 소치	음	2-1	10 許鍊 허련	0.7×0.8
26	小癡 소치	음	2-2	2 許鍊 허련	0.7×0.8
27	小癡 소치	양	3-2	3 許鍊 허련	0.9×1.2
28	小癡 소치	양	4-2	4 許鍊 허련	1.3×1.5
29	小癡 소치	양	4-3	17 許維私印 허유사인	1.4×1.7
30	小癡 소치	음	4-6		1.2×1.2
31	小癡 소치	양	8-2		2.7×2.7
32	小癡 소치	양	9-2	12 許鍊之印 허련지인	2.7×2.8
33	小癡 소치	양	11-2	5 許鍊 허련	1.8×1.8
34	小癡 소치	양	11-4		1.3×1.9
35	小癡 소치	음	12-2		1.5×1.6
36	小癡 소치	양	13-2	13 許鍊之印 허련지인	1.7×1.7
37	小癡 소치	음	14-2		2.0×1.6
38	小癡 소치	음			
39	小癡 소치	음			
40	小癡 소치	양		13 許鍊之印 허련지인	
41	小癡 소치	양			
42	小癡 소치	양		6 許鍊 허련	
43	小癡 소치	양			
44	小癡 소치	양			
45	小癡 소치	양		7 小癡 소치	
46	小癡 소치	양		14 許鍊之印 허련지인	
47	小癡 소치	양			
48	小癡 소치	양			
49	小癡 소치	양			
50	小癡 소치	양		18 許維 허유	
51	小癡 소치	양		19 許維之印 허유지인	
52	小癡 소치	양		8 許鍊 허련	
53	小癡 소치	양			
54	癡叟 치수	음	15-1		1.5×1.5
55	古狂 고광	음	2-7		1.8×1.2
56	樂是幽室 낙시유실	양			

57	老漁樵 노어초	양	14-4		1.6×2.1
58	東夷之人 동이지인	음	3-5		0.9×0.8
59	梅華舊主 매화구주	양			
60	寶蘇 보소	음			
61	守口人 수구인	음	3-6		1.0×0.7
62	升山(斗山 ?) 승산(두산?)	양	1-5		1.5×1.6
63	身齋 신재	음			
64	吟香閣 음향각	음			
65	宜秋 의추	양			
66	長作溪山主 장작계산주	양	15-4		3.0×2.0
67	閒意亭主人 한의정주인	음	5-2		3.5×2.9
68	蕙卿 혜경	음			
69	可交蘭盟 가교난맹	양	11-3		2.0×1.7
70	空谷香 공곡향	음	2-5		1.2×0.5
71	金石交 금석교	양	16-3		3.2×1.6
72	吉祥如意 길상여의	양	17-1		2.6×1.1
73	南無三寶 나무삼보	음	3-4		0.9×0.8
74	亂山喬木碧苔芳暉 난산교목벽태방휘	음	2-3		1.7×1.0
75	老去新詩 노거신시	朱白文相間印 주백문상간인	12-3		2.2×1.8
76	讀古人書 독고인서	음	18-4		2.8×0.9
77	獨惺 독성	음	7-1		1.7×1.8
78	明月懷人 명월회인	음			
79	無用 무용	음	1-4		1.8×1.2
80	墨緣 묵연	음	3-3		1.7×1.0
81	墨緣 묵연	음			
82	文字之祥 문자지상	음	12-1		3.2×1.5
83	文字之祥 문자지상	양			
84	半日閒 반일한	음			
85	方外逍遙 방외소요	음	7-3		1.5×1.3
86	放情丘壑 방정구학	음	6-3		1.8×1.7
87	不材而壽 불재이수	음	7-2		1.5×1.5
88	非少壯時 비소장시	음	13-4		1.8×1.6
89	書生習氣 서생습기	음	10-2		3.8×2.1
90	所懷健 소회건	양	17-2		2.4×1.1
91	詩境 시경	음			
92	詩林 시림	양			
93	神仙富貴五雲之端 신선부귀오운지단	음	18-2		3.2×1.6
94	心澹月澄 심담월징	주백문상간인 朱白文相間印			

95	十日一山五日一水 십일일산오일일수	음	4-5		2.3×0.9
96	兩地一信 양지일신	양	5-1		2.7×2.4
97	亦自不得 역자부득	음			
98	游於藝 유어예	음	14-1		3.4×1.6
99	吟詩 음시	음	16-4		1.3×1.5
100	吟風弄月 음풍농월	음	17-4		1.6×1.6
101	宜子孫 의자손	음	10-3		1.6×1.9
102	一丘一壑 일구일학	음			
103	一生多得秋氣 일생다득추기	음	16-1		3.3×1.5
104	一笑 일소	음	2-6		1.1×0.5
105	一笑 일소	양			
106	一笑千山靑 일소천산청	음	15-2		2.1×1.5
107	一日思君十二時 일일사군십이시	양	6-1		2.0×0.9
108	一日思君十二時 일일사군십이시	음	7-4		2.0×1.0
109	一日思君十二時 일일사군십이시	양			
110	一片丹心 일편단심	음			
111	一片冰心在玉壺 일편빙심재옥호	음	14-3		2.0×1.6
112	一片心 일편심	양			
113	一片雲 일편운	양	6-4		1.6×0.9
114	自怡白雲 자이백운	양			
115	自眞 자진	음	17-3		1.6×1.6
116	坐看雲起時 좌간운기시	음	6-2		2.3×2.3
117	贈君 증군	음			
118	指頭 지두	음			
119	指下生春 지하생춘	주백문상간인			
120	祗侯內庭 지후내정	양	10-1		2.7×1.9
121	此中有眞意 차중유진의	음	15-3		2.8×1.9
122	寸心千古 촌심천고	양	12-4		2.1×1.7
123	出入大吉 출입대길	음	16-2		1.3×1.6
124	翰墨緣 한묵연	양	13-3		3.2×1.5
125	翰墨緣 한묵연	음	18-1		2.6×1.1
126	紅豆 홍두	음	4-4		1.8×1.7
127	紅豆 홍두	음	10-4		2.3×2.4
128	興到 흥도	음	18-3		1.5×1.6
129	封 봉	양	8-1		2.8×2.8
130	相送 상송	양			
131	미상	양			
132	미상	양			

2. 허련의 기년작紀年作과 인장 사용례

본 논문에서는 허련 인장의 조사, 분류와 고석을 목적으로 하였기 때문에 성명인, 자호인, 당호인, 별호인이 사구인과 어떤 조합을 이뤄 사용되었는가에 대한 세부 분석을 하지 않았다. 그러나 조사 과정에서 한 작가의 인장 사용 유형의 분석은 기년이 없는 작품의 편년에 의미있는 자료로 활용될 수 있음을 확인하였다. 다만 이 사용례가 허련의 작품 전체를 대상으로 한 것이 아니므로 일부 오차가 발생할 수 있으며, 이는 추후 작품에 사용례가 발견 되는대로 보완하여야 할 사항이다.

'난산교목벽태방휘亂山喬木碧苔芳暉' 인장은 1846년(39세)과 1853년(46세)의 작품에만 보이며, 이외에도 기년이 없는 「산수도山水圖」[498] 3점에 보이는데 모두 농묵濃墨을 사용한 까실한 붓질과 소산疏散한 풍경을 표현하고 있어 비슷한 시기의 작품으로 추정하는 단서가 될 수 있다. 이외에 기년이 없는 작품의 제작 시기를 추정할 수 있는 단서가 되는 기년작 목록과 여기에 찍힌 인장을 표로 제시한다.

기년작의 인장 사용 유형을 분석한 자료가 기년이 없는 작품의 편년 자료로 활용되기 위해서는, 먼저 허련의 기년작 전체에 대한 조사와 작품 분석이 선행되어야만 한다. 본 논문은 현재 발간된 문헌 자료 전체와 공개되지 않은 개인 소장품까지 조사하였다.

[표 4] 허련의 기년작 목록과 인장[499]

제작 연대			작품명	수록 인장(『소치공인보』 일련 번호)					
연대	나이·간지	왕력		許鍊 허련	許鍊 之印 허련 지인	許維 허유	許維 私印 허유 사인	小癡 소치	함께 사용한 인장
1839	32 기해 己亥	헌종 5	『채과도첩 菜果圖帖』[500]			16	17	29	放情丘壑 방정구학 (김정희)
1843	36 계묘 癸卯	헌종 9	『소치화품 小癡畵品』[501]					44,48	
1846	39 병오 丙午	헌종 12	『산수화첩 山水畵帖』[502]			16			亂山喬木碧苔芳暉 난산교목벽태방휘
1847	40 정미 丁未	헌종 13	「소동파입극도 蘇東坡笠屐圖」[503]						小癡許維摹 소치허유모

1850	43 경술 庚戌	철종 1	「산수도팔곡병풍 山水圖八曲屛風」[504]			16	17	孔巖後人 공암후인, 舊名維 구명유, 晶一父 정일부, 摩詰(23) 마힐, 亂山喬木碧苔芳暉 난산교목벽태방휘, 贈君 증군
1851	44 신해 辛亥	철종 2	「산수도 山水圖」[505]				49	
			「산수도 山居圖」[506]	25			10	精一(21) 정일
1853	46 계축 癸丑	철종 4	「산수도팔곡병풍 山水圖八曲屛風」 개인 소장	4			28	亂山喬木 碧苔芳暉 난산교목 벽태방휘, 讀古人書 독고인서, 坐看雲起時 좌간운기시, 詩境 시경, 十日一水五日一山 십일일수오일일산, 一日思君十二時 일일사군십이시(107), 自怡白雲 자이백운 紅豆 홍두(126)
			「부춘산도 富春山圖」개인 소장	6			42	讀古人書 독고인서
1854	47 갑인 甲寅	철종 5	「산수도십폭병풍 山水圖十幅屛風」[507]		14		46	
1861	54 신유 辛酉	철종 11	「산수도십곡병풍 山水圖十曲屛風」[508]		14		46	
1862	55 임술 壬戌	철종 13	「산수도 山水圖」[509]				28	吉祥如意 길상여의, 老漁樵 노어초, 老去新詩 노거신시, 讀古人書 독고인서, 放情丘壑 방정구학, 所懷健 소회건, 吟風弄月 음풍농월, 一日思君十二時 일일사군십이(107), 一片雲 일편운
1863	56 계해 癸亥	철종 14	「귤수소조 橘叟小照」[510]	6			42	吉祥如意 길상여의, 出入大吉 출입대길, 紅豆 홍두(127)
1866	59 병인 丙寅	고종 3	「산수도 山水圖」[511]		14(?)		46(?)	?
1867	60 정묘 丁卯	고종 4	「죽석도 竹石圖」개인 소장		14		46	

서기	나이·간지	왕력	작품명			번호	비고
1868	61 무진 戊辰	고종 5	『호로첩 葫蘆帖』[512]		13	40	翰墨緣 한묵연(125)
			『산수화첩 山水畫帖』[513]	7		45,48	
1869	62 기사 己巳	고종 6	『천태첩 天台帖』[514]	13		40, 45, 46	空谷香 공곡향, 讀古人書 독고인서, 非少壯時 비소장시, 一笑 일소(104), 一日思君十二時 일일사군십이시(107), 一片雲 일편운
			『제씨효행도첩 蔡氏孝行圖帖』[515]	7		45	
1871	64 신미 辛未	고종 8	「산수·목단도첩 山水·牧丹圖帖」[516]	13		39,40	游於藝 유어예
1872	65 임신 壬申	고종 9	『노치희적老癡戲蹟』 남농미술문화 재단소장	7	14	40,45	
1873	66 계유 癸酉	고종 8	「산수도십곡병풍 山水圖十曲屛風」[517]	7		45	
1874	67 갑술 甲戌	고종 11	「산수도 山水圖」[518]	3			
			「묵매도 墨梅圖」[519]	6 7		40, 42, 45	讀古人書 독고인서, 所懷健 소회건, 詩林 시림, 吟詩 음시, 一片心 일편심, 一片雲 일편운, 紅荳 홍두(127)
1877	70 정축 丁丑	고종 14	「노매구석도 老梅癯石圖」[520]	6		42	
			『연화도첩蓮花圖帖』, 「연화시경蓮花詩境」[521]	7		45,46	翰墨緣 한묵연(124)
			「십군자도 十君子圖」[522]		14	46	
			「수매도 壽梅圖」 개인소장		14	46	翰墨緣 한묵연(124)
			「화론육곡병풍 畫論六曲屛風」[523]		14	46	明月懷人 명월회인
1878	71 무인 戊寅	고종 15	「무이구곡도병풍 武夷九曲圖屛風」[524]	7		45	
			「금강산도 金剛山圖」[525]			45	
			「석란도 石蘭圖」[526]		14	46	

1879 기묘 己卯	72 기묘 己卯	고종 16	「고목죽석도 枯木竹石圖」개인 소장	14			46	游於藝 유어예
			「괴석도팔곡병풍 怪石圖八曲屛風」[527]	14			46	游於藝 유어예
			「괴석도팔곡병풍 怪石圖八曲屛風」개인 소장	14			46	
			「괴석도육곡병풍 怪石圖六曲屛風」[528]	14			46	翰墨緣 한묵연(124)
			「괴석도팔곡병풍 牧丹圖八曲屛風」[529]	14			46	翰墨緣 한묵연(124)
			「연하도蓮蝦圖」, 「기명도器皿圖」[530]	13			40, 45	
			「괴석도육곡병풍 怪石圖六曲屛風」[531]	14			46	
			「괴석도육곡병 怪石圖六曲屛」[532]	14			46	翰墨緣 한묵연(124)
			「산수도팔곡병풍 山水圖八曲屛風」[533]	15			36	梅華舊主 매화구주, 吟香閣 음향각, 十日一水五日一山 십일일수오일일산, 一日思君十二時 일일사군십이시 (108), 指下生春 지하생춘, 翰墨緣 한묵연(125)
1881 신사 辛巳	74 신사 辛巳	고종 18	「산수도십곡병풍 山水圖十曲屛風」[534]	14			46	
1882 임오 壬午	75 임오 壬午	고종 19	「완당소필 阮堂小畢」[535]				46	
			「목단도육곡병풍 牧丹圖六曲屛風」[536]	14			46	
1884 갑신 甲申	77 갑신 甲申	고종 21	「괴석도팔곡병풍 怪石圖八曲屛風」 개인 소장				46	
			「괴석도팔곡병풍 怪石圖八曲屛風」[537]	14			46	游於藝 유어예, 翰墨緣 한묵연(124)
			「수선화도 水仙花圖」[538]				45	
			「매석도 梅石圖」[539]	14			46	
			「산수도팔곡병풍 山水圖八曲屛風」[540]	14				
			「묵매도팔곡병풍 墨梅圖八曲屛風」[541]				46	

서기	나이·간지	왕조	작품					
1885	78 을유 乙酉	고종 22	「설초도 雪蕉圖」 개인 소장	14(?)			46(?)	?
			「산수인물도 山水人物圖」[542]				46	
			「산수도 山水圖」[543]	?			?	
			「산수도팔곡병풍 山水圖八曲屛風」[544]	14			46	
			「괴석도 怪石圖」[545]	14			46	
			「무이구곡도병풍 武夷九曲圖屛風」[546]	14			46	翰墨緣 한묵연(124)
			「괴석모란도 怪石牧丹圖」[547]	14			46	
1886	79 병술 丙戌	고종 23	『치옹만록癡翁漫錄』 개인 소장				45	
1887	80 정해 丁亥	고종 24	「매화도십곡병풍 梅花圖十曲屛風」[548]	14			46	
			「묵모란도 墨牧丹圖」[549]	14(?)				
			「여산폭포도 廬山瀑布圖」[550]	14			46	游於藝 유어예
			「묵죽도 墨竹圖」[551]				46	
			「사군자십곡병풍 四君子十曲屛風」[552]	14			46	
			「홍백매도팔곡병풍 紅白梅圖八曲屛風」 [553]	14(?)			46(?)	
			「무이구곡도병풍 武夷九曲圖屛風」[554]	14(?)			46(?)	?
			「묵매도팔곡병풍 墨梅圖八曲屛風」[555]	14			46	
			「수 壽」 글씨 개인 소장	14			46	
1888	81 무자 戊子	고종 25	「괴석도 怪石圖」 개인 소장	13			36	
1890	83 경인 庚寅	고종 27	「묵매도십곡병풍 墨梅圖十曲屛風」 개인 소장				?	
1893			「산수도 山水圖」[556]				45	

• '?' 는 사진 자료의 인문印文이 불확실하여 추정하거나 미상이며, 빈 칸은 해당 인장이 없는 것이다.

　　서화가書畫家가 시, 글씨, 그림 등의 작품을 완성하는데 있어서 그 정점은 관서款署를 하고, 어떤 위치에 어떤 인장을 찍느냐 하는 낙관落款의 문제일 것이다.

　　추사 김정희가 학예단의 종장으로 자리하던 이 시기는 김정희의 연행과 고증학의 발전에 따라 서법과 금석학뿐만 아니라 인장 및 전각에 대한 관심이 고조되고 있었다. 특히 헌

종 대에 신위申緯와 조두순趙斗淳 1796-1870이 편찬한 것으로 전하는 『보소당인존』은 고금古今의 인장을 수집하고 본떠 새기(모각摹刻)는 가운데 조선朝鮮과 중국中國의 좋은 인장印章을 통해 안목을 넓히는 자양분이 되었다. 특히 『보소당인존』의 편찬은 새기고자 하는 인문印文의 글자를 고르는 일(자법字法), 방촌方寸(사방 1치 : 3.03㎝)의 공간에 글자를 배치하는 일(장법章法), 새기는 일(도법刀法)뿐만 아니라 인재印材의 종류(산지, 크기, 무늬, 색깔, 강도), 새긴 사람(전각가篆刻家)과 때 그리고 이에 담긴 연유을 알 수 있는 측관側款과 그 기법, 그 시대의 공예미를 파악할 수 있는 인재印材의 몸돌(인신印身) 조각彫刻과 인장꼭지(인뉴印鈕)의 조각에 대한 안목과 기량을 진일보시키는 기회가 되었을 것이다. 또한 청淸나라에서 들어온 인보印譜[557]와 부탁이나 기증을 통해 받은 인장[558]은 전각에 대한 인식 전환과 예술적 기량의 발전을 촉진하였을 것이다.

이처럼 조선의 전각 예술이 일대 중흥기를 맞이하고 있던 시기에 추사 김정희의 제자로서 헌종 앞에서 그림을 그렸고, 오규일과도 교유했던 허련 또한 동시대 예단藝壇의 일원으로서 전각 미학의 중요성을 인식하고 있었음을 추측하는데 큰 무리가 없다. 허련은 실제로 130여 방의 인장을 사용하였고, 인장을 작품에 찍어 작품공간을 경영하고 인문印文을 통해 자신의 문학관, 자연관, 인생관 등 자신의 심미의식을 표현하였다.

한 작가는 일반적으로 자신이 소장한 인장 가운데서, 자신의 아취와 작품의 제작 의도에 맞고 화면에서 작품성을 더 높일 수 있는 인장을 선택하여 찍는다. 그러나 각각의 인장은 제작된 시기가 다를 뿐만 아니라, 그 가운데서도 작가가 평생을 선호하여 사용한 것, 일정 시기에만 사용한 것, 소장은 했지만 전혀 사용하지 않은 것, 사용 중에 손상되거나 분실한 것이 있을 수 있다. 이런 가정은 기년紀年 작품의 인장 사용 유형을 분석한 자료가 제작 시기가 없는 작품의 편년編年 기준으로 활용할 수 있는 근거가 된다.

특히 허련처럼 많은 인장을 사용하고, 일생을 한 곳에 머물지 않으며 주유周遊를 일삼은 경우에는 시기별로 일정 부분의 정형성을 보일 수도 있기 때문에, 기년 작품의 인장 사용례를 살펴 보는 것은 의미있는 작업이 될 수 있다.

현실적으로 허련이 남긴 모든 작품을 다 접할 수는 없으며, 또한 사진 자료를 이용하기 때문에 그 해상도에 따라 미해독자未解讀字나 인문印文의 난해함으로 인하여 판독의 오류가 발생할 소지도 있다. 그러나 작품에 사용한 성명인과 자호인, 당호인, 별호인, 사구인에서 허련의 인장 사용의 유형을 일부라도 추출해낼 수 있다면, 기년이 없는 작품의 제작 시기를 추정하는 중요한 자료로 활용할 수 있을 것이다.

특히 글씨나 그림 모두 작가의 생애 시기별로 작품 경향과 특징이 존재하는 반면에 심회나 상황에 따라 변화의 폭이 심한 편이다. 그러나 이와 달리 인장은 한 번 새기면 마모나 변

형 또는 보각補刻 이외에는 원형을 보존하고 있기 때문에, 인장 사용의 유형을 파악하는 것이 작품 편년의 한 방법론이 될 수 있는 이유이기도 하다.

이러한 전제를 토대로 기년 작품에 허련이 사용한 성명인, 자호인, 당호인, 별호인, 사구인의 사용 유형을 살펴보면 아래의 표와 같다.

[표 5] 허련의 인장 사용유형

인문	연도(나이)	함께 사용한 인장(일련번호)	비고(기간)
許維 허유 (16)	1839(32)	許維私印 허유사인(17), 放情丘壑 방정구학	1839-1850(12년)
	1846(39)	亂山喬木碧苔芳暉 난산교목벽태방휘	
	1850(43)	許維私印 허유사인(17), 摩詰 마힐(23), 晶一父 정일부	
許維私印 허유사인 (17)	1839(32)	許維 허유(16), 放情丘壑 방정구학	1839-1850(12년)
	1850(43)	許維 허유(16), 摩詰 마힐(23), 晶一父 정일부	
小癡 소치 (44)	1843(36)	小癡 소치(48), 指頭 지두, 紅豆 홍두(127)	1843(1년)
小癡 소치 (48)	1843(36)	1843년(36세), 1868년(61세) ※빈도수는 많지 않으나 초기작부터 오랜 기간 사용	1843-1868(26년)
亂山喬木 난산교목 碧苔芳暉 벽태방휘	1846(39)	許鍊 허련(16)	1846-1853(8년)
	1850(43)	許鍊 허련(16). 許鍊之印 허련지인(17)	
	1853(46)	許鍊 허련(4). 小癡 소치(28)	
小癡 소치 (49)	1851(44)		1851(1년)
許鍊 허련 (10) 小癡 소치 (25)	1851(44)	精一 정일(21)	1851(1년)
許鍊 허련 (4) 小癡 소치 (28)	1853(46)	1853년(46세) : 亂山喬木碧苔芳暉 난산교목벽태방휘, 讀古人書 독고인서, 坐看雲起時 좌간운기시, 詩境 시경, 十日一水五日一山 십일일수오일일산, 一日思君十二時 일일사군십이시(107), 自怡白雲 자이백운, 紅豆 홍두(126)	1853-1862(10년)
	1862(55)	1862년(55세) : 吉祥如意 길상여의, 老漁樵 노어초, 讀古人書 독고인서, 放情丘壑 방정구학, 吟風弄月 음풍농월, 一日思君十二時 일일사군십이시(106), 一片雲 일편운 ※ 許鍊 허련(4) 인장은 사용하지 않음	

	1853(46)	讀古人書 독고인서	
許鍊 허련 (6) 小癡 소치 (42)	1863(56)	吉祥如意 길상여의, 出入大吉 출입대길, 紅豆 홍두(127)	1853-1877(25년)
	1874(67)	許鍊 허련(7), 小癡 소치(45) 讀古人書 독고인서, 所懷健 소회건, 詩林 시림, 吟詩 음시, 一片心 일편심, 一片雲 일편운, 紅豆 홍두(127)	
	1877(70)	※許鍊(6) 인장은 사용 빈도수가 적으며, 小癡(42) 인장만 사용한 경우가 많음	
許鍊之印 허련지인 (14) 小癡 소치 (46)	1854(47)	1854년(47세)부터 1887년(80세)까지 가장 많이 사용	1854-1887(34년)
許鍊之印 허련지인 (15) 小癡 소치 (36)	1862(55)	梅華舊主 매화구주, 吟香閣 음향각, 十日一水五日一山 십일일수오일일산, 一日思君十二時 일일사군십이시(108), 指下生春 지하생춘, 翰墨緣 한묵연(125)	1862(1년)
許鍊 허련 (7) 小癡 소치 (45)	1868(61)	1869년(62세), 1872년(65세), 1873년(66세), 1874년(67세), 1877년(70세) : 翰墨緣 한묵연(124), 1878년(71세) ※ 小癡 소치(45) 인장만 사용한 경우는 1878년(71세), 1886년(79세). 1893년(86세)	1868-1878(11년)
許鍊之印 허련지인 (13) 小癡 소치 (40)	1868(61)	1868년(61세) : 翰墨緣 한묵연(125)	1868-1879(12년)
		1871년(64세) : 游於藝 유어예	
		1879년(72세) : 小癡 소치(45)	
小癡 소치 (40)	1874(67)	小癡 소치(48), 紅豆 홍두(127), 讀古人書 독고인서, 詩林 시림, 一片心 일편심, 一片雲 일편운	1874(1년)
小癡 소치 (45)	1884(77)	1886년(79세), 1893년(86세)	1884-1893(10년)
許鍊之印 허련지인 (13) 小癡 소치 (36)	1888(81)		1888(1년)

[표 5]를 통해 기년작을 중심으로 한 허련의 인장 사용 유형을 시기별로 파악하였다. 그러나 허련의 작품은 기년작보다 제작 시기를 알 수 없는 작품이 대부분이기 때문에 유형적인 사용례를 파악하는 단서와 허련의 작품 편년을 위한 기초 자료라는 측면에서 의미가 있다. 이런 문제를 완벽하게 해결하기 위해서는 실제 허련의 작품에 나타나는 회화 기법상의 특징과 시기별 화풍畵風, 관서款署의 내용과 형식, 글씨의 조형 등에 관한 미학적 연구[559]등을

종합[560]하여야만 가능하다. 앞으로 한 작가에 대한 심도있는 연구가 진행되기 위해서는 다양한 연구 방법을 동원하여 기년이 없는 작품의 편년을 시도해야 할 것이다. 또한 한 작가의 편년 도록을 제작하는 것도 작가 연구의 중요한 방법이 될 수 있을 것이다.

시기적으로 보았을 때 1853년(46세), 1862년(55세), 1869년(62세), 1879년(72세)에 제작한 병풍 형식의 작품에 사구인을 많이 사용하였다.

[표 6]은 허련이 성명인과 호인 또는 호인과 성명인을 조합하여 사용한 예이다. 허련은 대부분 짝을 이루는 성명인과 호인을 조합하여 작품에 찍었다. 그러나 일부 예외(13번 '허련지인許鍊之印'과 42번 '소치小癡' 인장)와 성명인과 호인을 조합하지 않고 개별적으로 사용한 경우가 많으며, 당호인을 두인의 형식으로 찍은 경우, 사구인을 일반적으로 성명인과 호인이 위치할 자리에 찍은 경우 등 매우 다양하다.

[표 6] 허련의 성명인과 자호인의 조합예

17번-29번	6번-42번	46번-14번	40번-13번
『채과도첩 菜果圖帖』	「노매구석도 老梅癯石圖」	「산수도 山水圖」	『연운공양첩 煙雲供養帖』
7번-45번	13번-36번	118번-44번	48번-118번
「연북화남 研北華南」	「괴석도 怪石圖」	『소치화품 小癡畵品』	『소치화품 小癡畵品』

9번-41번	18번-50번	8번-52번	15번-36번
「산수도 山水圖」	「고목쟁영도 枯木崢嶸圖」	「쏘가리 鱖魚圖」	「산수도팔곡병풍 山水圖八曲屏風」

3. 허련 인장의 인문印文 내용과 자호字號

허련이 사용한 인장을 인문의 내용에 따라 유형적으로 분류하는 것은 매우 어렵다. 이는 인문印文이 문자 그대로의 의미뿐만 아니라 문자를 넘어서는 상징과 비유 그리고 삶의 이야기를 담고 있어 그 함의含意가 매우 깊고 다양하기 때문이다. 특히 진도珍島라는 궁벽한 섬 출신으로 초의선사의 소개를 받아 조선 학예단의 거장인 김정희 문하에서 수련을 받았던 일과 헌종의 어전에서 그림을 그리고 품평을 했던 일, 개인적인 삶의 곡절(큰 아들 미산 허은米山 許瀛의 죽음, 경제적인 어려움과 유랑流浪, 중혼重婚) 등 다양한 삶의 편린이 담겨 있기 때문이기도 하다.

본 논문에서는 허련이 시서화詩書畵 일치사상과 사의적寫意的 자연관을 가진 남종 문인화가南宗 文人畵家였으며, 스승에 대한 도리와 신의를 소중하게 여기고, 초의의순草衣意恂 1786-1866뿐만 아니라 범해각안梵海覺眼 1820-1896 선사와도 평생 인연을 이어 불교적 세계관을 갖고 살았던 점을 토대로, 허련의 인장을 다음과 같이 분류한다.

[표 7] 허련 인장의 내용별 분류

구분	내 용
한정 閒靜	空谷香 공곡향, 樂是幽室 낙시유실, 亂山喬木碧苔芳暉 난산교목벽태방휘, 老漁樵 노어초, 梅華舊主 매화구주, 半日閒 반일한, 非少壯時 비소장시, 升山(斗山?) 승산(두산?), 吟風弄月 음풍농월, 吟香閣 음향각, 一丘一壑 일구일학, 一笑 일소, 一笑千山靑 일소천산청, 一片雲 일편운, 自怡白雲 자이백운, 坐看雲起時 좌간운기시, 此中有眞意 차중유진의, 閒意亭主人 한의정주인, 蕙卿 혜경, 興到 흥도

신의 信義	可交蘭盟 가교난맹, 金石交 금석교, 明月懷人 명월회인, 兩地一信 양지일신, 守口人 수구인, 一日思君十二時 일일사군십이시, 一片丹心 일편단심, 一片冰心在玉壺 일편빙심재옥호, 一片心 일편심, 贈君 증군, 寸心千古 촌심천고, 紅豆 홍두
긍지 矜持	東夷之人 동이지인, 祗候內庭 지후내정
지향 志向	南無三寶 나무삼보, 獨惺 독성, 鍊(萬) 련(만), 無用 무용, 方外逍遙 방외소요, 放情丘壑 방정구학, 不材而壽 부재이수, 所懷健 소회건, 身齋 신재, 心澹月澄 심담월징, 亦自不得 역자부득, 自眞 자진, 長作溪山主 장작계산주, 晶一 정일, 精一 정일
길상 吉祥	吉祥如意 길상여의, 神仙富貴五雲之端 신선부귀오운지단, 宜子孫 의자손, 出入大吉 출입대길
학예 學藝	古狂 고광, 老去新詩 노거신시, 讀古人書 독고인서, 摩詰 마힐, 文字之祥 문자지상, 書生習氣 서생습기, 小癡 소치, 詩境 시경, 詩林 시림, 十日一水五日一山 십일일수오일일산, 維 유, 游語藝 유어예, 吟詩 음시, 指頭 지두, 指下生春 지하생춘
묵연 墨緣	寶蘇 보소, 墨緣 묵연, 宜秋 의추, 一生多得秋氣 일생다득추기, 翰墨緣 한묵연

　한 작가의 의식세계를 규명하거나 학예學藝의 한 유파로 분류하는 것은 기법과 양식, 동시대성만을 가지고는 해결할 수 없는 부분이 많다. 말하자면 새로운 유파는 양식의 유사성뿐만 아니라 사상(의지)과 행동(실천)의 결사체이기 때문이다. 허련은 김정희 유파의 제자 가운데 가장 충실한 계승자로서 그 답습의 한계를 넘어서는 경계에 위치하였지만, 허련의 삶과 예술을 한마디로 표현하면 스승 김정희와의 '묵연墨緣'이라 이름할 수 있을 것이다.

　본 논문에서 사구인으로도 분류할 수 있는 인장을 당호인, 별호인으로 분류한 것은 존재하는 언어로 정의된다는 생각을 바탕으로 한 것이며, 이 안에 허련의 정체성 즉 고유성이 담겨 있다고 생각했기 때문이다.

　인장과 작품 속의 관지에서 발견되는 허련의 자호字號, 당호堂號, 별호別號를 정리[561]하면 다음과 같다.

[표 8] 허련의 성명, 자호, 당호, 별호 일람표

성명 姓名		鍊 련, 維(舊名) 유(구명), 鍊萬(譜名) 연만(보명)
자字		精一 정일, 晶一 정일, 摩詰 마힐
자호 字號	소치 小癡	小癡 소치, 小癡居士 소치거사, 小癡狂夫 소치광부, 小癡老居士 소치노거사, 小癡老叟 소치노수, 小癡老人 소치노인, 小癡山人 소치산인, 小癡生 소치생, 小癡翁 소치옹, 七十小癡 칠십소치, 七七小癡 칠칠소치, 八耋小癡 팔질소치, 八十小癡 팔십소치, 八十翁小癡 팔십옹소치
		癡老 치로, 癡老人 치노인, 癡夫 치부, 癡叟 치수, 癡翁 치옹, 癡傖 치창, 又癡 우치, 老癡 노치, 峯癡 봉치, 笑癡 소치 [562], 俗癡 속치, 八十癡 팔십치, 八十癡叟 팔십치수, 八十老癡 팔십노치
		峰笑 봉소
		石癡 석치, 七十二石癡 칠십이석치, 石癡七十八 석치칠십팔

별호 別號	古狂 고광, 老漁樵 노어초, 蘭叟 난수[563], 東夷之人 동이지인, 梅華舊主 매화구주, 寶蘇 보소, 守口人 수구인, 升山(斗山 ?) 승산(두산?), 雲林老樵 운림노초, 雲林老人 운림노인, 宜秋 의추, 二峰 이봉, 長作溪山主 장작계산주, 竹翁(升翁?) 죽옹(승옹?), 七七翁 칠칠옹, 竹傖 죽창, 蕙卿 혜경
당호 堂號	樂時幽室 낙시유실, 梅二小屋 매이소옥, 梅花屋 매화옥, 墨掎軒 묵기헌[564], 碧溪靑嶂館 벽계청장관, 碧環堂 벽환당, 別有亭 별유정, 小許庵 소허암, 身齋 신재, 雲林閣 운림각, 吟香閣 음향각, 淸閟閣 청비각, 閒意亭(主人) 한의정(주인)

허련은 스승 김정희처럼 많은 호와 별호, 당호를 사용하였으며, '소치小癡'를 토대로 나이를 덧붙이거나, 당시의 소회에 따라 '小'자의 동음이자同音異字를 활용하여 '笑'자로 쓰거나, 그림의 종류에 따라 '난蘭', '혜蕙', '죽竹', '석石' 자를 붙이거나, 스님께는 속세俗世의 '소치小癡'란 의미로 '속치俗癡'[565]란 호를 사용하였다. 또한 스승 김정희가 짓고 써준 '벽환당碧環堂'[566], '벽계청장관碧溪靑嶂館'[567], '소허암小許庵'[568] 이란 당호가 있으며, 오늘날 '운림산방雲林山房'의 시원이 되는 '운림각雲林閣'이란 당호도 사용하였다.

Ⅳ. 허련 인장의 고석考釋

1. 본관인本貫印

번호	孔巖後人 공암후인	『소치공인보』	비고
1			

허련의 본관이 공암孔巖(양천陽川)[569]임을 나타내는 인장이며, '후인後人(후인后人)'은 후손이란 뜻이다. 1850년에 그린 개인 소장의 「산수도팔곡병풍山水圖八曲屛風」[570]에는 5폭에 '공암후인孔巖後人'(1번) 이외에도 1폭에 '구명유舊名維'[571](20번), 2폭에 '허유許維'(16번), 3폭에 '난산교목벽태방휘亂山喬木碧苔芳暉'(74번), 4폭에 '허유사인許維私印'(17번), 6폭에 '마힐摩詰'(23번), 7폭에 '증군贈君'(117번), 8폭에 '정일부ㅏ一父'(22번)의 인장이 찍혀 있다. 현재 '공암후인孔巖後人'(1번), '구명유舊名維'(20번), '마힐摩詰'(23번), '증군贈君'(117번), '정일부ㅏ一父'(22번) 인장은 현재 이 작품에서만 사용례를 확인할 수 있다.

2. 성명인姓名印

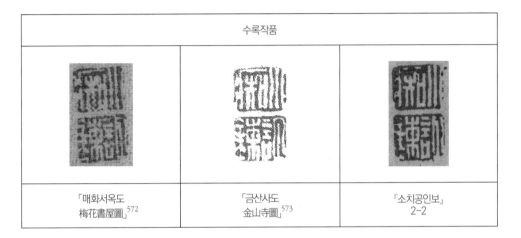

번호	許鍊 허련	『소치공인보』	비고
2		2-2	

수록작품		
「매화서옥도 梅花書屋圖」[572]	「금산사도 金山寺圖」[573]	『소치공인보』 2-2

　‘許鍊’(2번)과 ‘小癡’(26번) 인장[574], ‘許鍊’(10번)과 ‘小癡’(25번) 인장[575]은 각각 짝을 이루며, 이 두 방은 장방형 인재의 위아래를 반으로 나누어 새긴 연주인連珠印이다. 이는 한 인재에 새긴 인장으로 인영印影이 일정하게 한 방향으로 기운 것으로도 확인할 수 있다. 인장의 크기가 작아 선면扇面 등 소품에 사용한 인장이다.

번호	許鍊 허련	『소치공인보』	비고
3		3-1	

　‘許鍊’(3번)과 ‘小癡’(27번) 인장[576]은 짝을 이루며, 아직 두 인장을 한 작품에 사용한 예나 ‘허련許鍊’(3번) 인장을 작품에 사용한 예가 확인되지 않는다.

번호	許鍊 허련	『소치공인보』	비고
4		4-1	

'許鍊'(4번)〈도 10〉과 '小癡'(28번)〈도 9〉 인장[577]은 짝을 이루며, 1853년(46세)에 그린 개인 소장의 「산수팔곡병풍山水圖八曲屛風」 등에 두 인장이 모두 보이지만 한 폭에 같이 찍은 예는 확인되지 않는다. 이 그림에는 이외에도 1폭에서 7폭까지 '小癡'(30번), 1폭〈도 3〉에 '讀古人書'(76번), '蕙卿'(68번), 2폭〈도 4〉에 '樂是幽室'(56번), '坐看雲起時'(116번), 3폭〈도 5〉에 '詩境'(91번), '自怡白雲'(114번), 4폭〈도 6〉에 '十日一水 五日一山'(95번), '紅豆'(126), 5폭〈도 7〉에 '一日思君十二時'(107번), '宜秋'(65번), 6폭〈도 8〉에 '樂是幽室'(56번), '蕙卿'(68번), 7폭에 '讀古人書'(76번), '亂山喬木碧苔芳暉'(74번), 8폭에 '十日一水 五日一山'(95번)이 찍혀 있다.

번호	許鍊 허련	『소치공인보』	비고
5		11-1	

'許鍊'(5번)과 '小癡'(33번)[578] 인장은 짝을 이룬다. 현재 '소치小癡'(33번) 인장은 「석죽도石竹圖」[579]에 찍혀 있지만, '허련許鍊'(5번) 인장은 아직 사용례가 확인되지 않는다.

번호	許鍊 허련	『소치공인보』	비고
6			

'許鍊'(6번)과 '小癡'(42번) 인장은 짝을 이루며『근역인수』에 실려 있다. 「노매구석도老梅癯石圖」[580]「귤수소조橘叟小照」[581]「운림필의산수도雲林筆意山水圖」[582]「주죽이시朱竹垞詩」행서[583]「고목죽석도枯木竹石圖」[584] 등의 작품에 찍혀 있다.『소치공인보』뿐만 아니라 평생 많은 인장을 사용한 허련의 인장이『근역인수』에 2 방밖에 실려 있지 않은 것과 당대 전각의 명인名사이었던 소산 오규일의 인장이 불과 18 방 밖에 수록되지 않은 것은 의문이다. 이에 대해서는 문헌과 인장 작품에 대한 광범위한 연구 조사를 통하여 규명해야 할 문제이다.

번호	許鍊 허련	『소치공인보』	비고
7			

'許鍊'(7번)과 '小癡'(45번) 인장은 짝을 이루며, 남농미술문화재단 소장의『노치희묵첩老癡戲墨帖』과『산수도첩山水圖帖』[585]「연북화남硏北華南」예서[586]「독화讀畵」예서[587]「행서화론일칙行書畵論一則」행서[588] 등의 작품에 찍혀 있다.

번호	許鍊 허련	『소치공인보』	비고	
8				
			許鍊(7번)	小癡(52번)

'許鍊'(8번)과 '小癡'(52번) 인장은 짝을 이루며, 현재「쏘가리鱖魚圖」[589] 에서만 그 사용례가 보인다. 7번 '許鍊' 인장과 테두리를 새긴 인면의 형태나 자법이 비슷해 보이지만, '鍊'자 '金' 부의 '人' 부분의 '一'자 형태, 자획의 공간 구성, 획의 굵기, 전체적으로 'ㄱ' 획의 어깨를 꺾는 부분이 비대칭인 점이 다르며, 인장의 크기가 가로 세로 1.3㎝ 내외이다. 허련의 주요 화목畵目과 필치筆致, 인장 등을 함께 검토할 필요가 있다.

번호	許鍊 허련	『소치공인보』	비고	
9				
			小癡 소치(41번)	

　'許鍊'(9번)과 '小癡'(41번) 인장은 짝을 이루며, 현재 「산수도山水圖」[590]에서만 그 사용례를 확인할 수 있다. 41번 '小癡' 인장은 위의 「산수도山水圖」와 「석란도石蘭圖」[591]에서만 사용례를 확인할 수 있다.

번호	許鍊 허련	『소치공인보』	비고
10		2-1	

　'許鍊'(10번)과 '小癡'(25번)[592] 인장은 장방형 인재의 위아래를 반으로 나누어 새긴 연주인連珠印으로 아직 「산거도山居圖」[593]〈도 2〉에서만 그 사용례를 확인할 수 있다. 성명인을 음각으로 호인을 양각으로 하는 것이 일반적이지만 이 인장은 반대로 새겼다.

번호	許鍊印 허련인	『소치공인보』	비고
11			

　'許鍊印'(11번) 인장은 『반룡헌진장인보』[594]에 실려 있는 허련의 인장 3 방 가운데 하나이다. 『소치공인보』나 다른 작품에 사용례가 보이지 않으며, 추후 실물 등의 정밀한 검토가 필요한 인장이다.

번호	許鍊之印 허련지인	『소치공인보』	비고
12		9-1	

'許鍊之印'(12번)과 '小癡'(32번) 인장[595]은 짝을 이룬다. 「김정희 자화상金正喜 自畵像」으로 알려진 작품의 찬문贊文과 같은 내용이 실려 있는 『산호벽수珊瑚碧樹』[596], 개인 소장의 「과향적사過香積寺」 행서 등에 짝을 이뤄 사용하였지만 빈도수가 매우 적다.

번호	許鍊之印 허련지인	『소치공인보』	비고
13		13-1	

'許鍊之印'(13번)과 '小癡'(36번) 인장[597]은 『소치공인보』에 위 아래로 실어 놓았지만 두 인장이 짝인지는 확정하기 어렵다. 실제 작품에는 40번, 42번의 '小癡' 인장과 함께 사용하고 있으며, 『천태첩天台帖』[598] 「심석전시沈石田詩」 행서[599] 등의 다양한 사용례로 보아 '許鍊之印'(13번)은 '小癡'(40번)의 짝일 가능성이 높으며, '許鍊之印'(13번)과 '小癡'[600](36번)이 짝을 이뤄 사용한 작품[601]도 있어 사용례를 더 검토할 필요가 있다.

사용례		
36번	40번	42번

번호	許鍊之印 허련지인	『소치공인보』	비고
14			

'許鍊之印'(14번)은 '小癡'(46번) 인장과 짝을 이루며, 개인 소장의 「괴석도怪石圖」「연화도팔곡병풍蓮花圖八曲屛風」[602] 「추경산수도秋景山水圖」[603] 등의 작품에 사용하였다. 이 인장은 1854년(47세) 즈음부터 1887년(80세)의 말년까지 가장 오랜 기간, 가장 많이 사용한 인장이다.

번호	許鍊之印 허련지인	『소치공인보』	비고	
15			 13번	 14번

'許鍊之印'(15번) 인장은 '梅華舊主'(59번), '吟香閣'(64번), '指下生春'(119번) 인장 등과 함께 개인 소장의 「산수도팔곡병풍山水圖八曲屛風」에서만 그 사용례를 확인할 수 있다. 13번, 14번 '許鍊之印' 인장과 일부 비슷해 보이지만 13번 '許鍊之印' 인장과는 모든 글자의 자법字法이 14번 '許鍊之印' 인장과는 '許' 자의 '言'변과 '印'자의 자법이 완전히 다르다. 36번 '小癡' 인장과 짝을 이루어 찍혀 있다.

번호	許維 허유	『소치공인보』	비고
16		1-1	

번호	許維私印 허유사인	『소치공인보』	비고
17		1-3	

　'許維'[604](16번)와 '許維私印'[605](17번) 인장 2방은 허련이 김정희의 문하에 입문한 32세 (1839년)에 그린『채과도첩菜果圖帖』[606]과 43세(1850)에 그린「산수도팔곡병풍山水圖八曲屛風」[607] 에 모두 찍혀 있다. '許維'(16번) 인장만 사용한 예는 원元나라 왕몽王蒙 1308?-1385(자 : 숙명叔 明)의 필의筆意로 그린「산수도山水圖」[608]「산수도山水圖」[609]와「고목죽석도枯木竹石圖」[610]「조옹 귀소도釣翁歸巢圖」[611]가 있으며「고목죽석도」에는『소치화품첩小癡畵品帖』에 보이는 '小癡'(44 번) 인장과 '小癡'(48번) 인장이 함께 찍혀 있다.

　'許維私印'(17번)은『소치공인보』에는 따로 수록되어 있지만『채과도첩』으로 미루어 볼 때 '小癡'(29번) 인장과 짝을 이루는 인장이다.

　두 인장 모두 허련이 1839년 김정희 문하에 들어간 후 사용한 인장이며, '許維私印'(17 번) 인장은『채과도첩』「산수도팔곡병풍」「우경산수도雨景山水圖」[612]「묵매도墨梅圖」[613]「동파 입극도東坡笠屐圖」[614] 등의 초기 작품에 사용하였다.

번호	許維 허유	『소치공인보』	비고
18			

　'許維'(18번)와 '小癡'(50번) 인장은 짝을 이루며, 선면扇面으로 된「고목쟁쟁영도古木崢崢 嶸圖」[615]에서만 사용례를 확인할 수 있다. '許維'라는 이름을 사용한 점, 간담簡淡한 필치, 화 풍畵風 등으로 보아 김정희 문하에 입문한 즈음에 그린 초기 작품으로 생각된다. 성명인을 음각으로 호인을 양각으로 하는데 이 인장은 모두 양각으로 새겼다.

번호	許維之印 허유지인	『소치공인보』	비고
19			

『반롱헌진장인보』[616]에 실려 있는 허련의 인장 가운데 하나로 '許維之印'(19번)와 '小癡'(51번) 인장은 짝을 이루는 것으로 생각된다. 그러나 『소치공인보』나 작품에 사용한 예가 보이지 않으며, 추후 실물 등의 정밀한 검토가 필요한 인장이다.

번호	舊名維 구명유	『소치공인보』	비고
20			

'舊名維'(20번) 인장은 유일하게 「산수도팔곡병풍」[617]에서만 사용례를 확인할 수 있으며, 허련의 이름이 초명初名(보명譜名) '연만鍊萬'에서 '維'로 다시 '鍊'으로 변화한 과정을 알 수 있는 인장이다.

3. 자호인字號印

자인字印

번호	精一 정일	『소치공인보』	비고
21		2-4	

번호	晶一父 정일보	『소치공인보』	비고
22			

허련의 자는 '精一'(21번)과 동음이자同音異字인 '晶一'(22번)로도 썼다. '父'는 '보'로 읽어야 하며 '상대방 남자에 대한 미칭美稱'으로 '甫'와 같은 뜻이다. '精'의 '精鍊'과 '晶'은 '結晶'이라는 뜻이 한 곳에서 만나며, 이름의 '鍊'자와 연결되어 '정련한 결정체'[618] 라는 의미이다. 현재 '精一'(21번) 인장은 『소치공인보』와 「산거도山居圖」[619]〈도 2〉에서, '晶一父'(22번) 인장은 「산수도팔곡병풍」[620]에서만 사용례를 확인할 수 있다. '殷仲父'는 죽은 허련의 아들로 큰 미산米山이라 불리는 허은許瀗의 인장으로 개인 소장의 「산수도팔곡병풍山水圖八曲屛風」에 찍혀 있다.

번호	摩詰 마힐	『소치공인보』	비고
23		1-2	

번호	摩詰 마힐	『소치공인보』	비고
24			

'摩詰'은 스승 김정희로부터 받은 허련의 또 다른 字이다. 23번 '摩詰' 인장은 현재 「산수도팔곡병풍山水圖八曲屛風」[621]에서만, 24번 '摩詰' 인장은 「산수도山水圖」[622] 「조옹귀소도釣翁歸巢圖」[623]에서만 사용례를 확인할 수 있다.

호인號印

'小癡'는 스승 김정희에게 받은 허련의 대표적인 호이다.

번호	小癡 소치	『소치공인보』	비고
25		2-1	

번호	小痴[癡] 소치	『소치공인보』	비고
26		2-2	

'小癡'(25번)와 '許鍊'(10번) 인장[624] 그리고 '小癡'(26번)와 '許鍊'(2번) 인장[625]은 각각 짝을 이루며, 장방형 인재의 위아래를 반으로 나누어 새긴 연주인連珠印이다. '小癡'(25번), '許鍊'(10번) 인장은 아직 「산거도山居圖」[626]에서만 그 사용례를 확인할 수 있으며, 성명인을 음각으로 호인을 양각으로 새기는 것이 일반적이지만 이 인장은 반대로 새겼다. '小癡'(26번)', '許鍊'(2번) 인장은 「매화서옥도梅花書屋圖」[627] 「금산사도金山寺圖」[628] 등에 찍혀 있으며, 성명인과 호인 모두 음각으로 새겼다. 인장의 크기가 작아 소품에 많이 사용하였다. '痴' 자는 '癡' 자의 속자이다.[629]

번호	小癡 소치	『소치공인보』	비고
27		3-2	

'小癡'(27번)와 '許鍊'(3번) 인장[630]은 짝을 이루며, 아직 두 인장을 한 작품에 사용한 경우나 '許鍊'(3번) 인장을 사용한 예가 확인되지 않는다. '小癡'(27번) 인장만 찍은 작품은

1874년(67세)에 그린 「산수도山水圖」[631] 「방완당의산수도倣阮堂意山水圖」[632] 「승주심매도乘舟尋梅圖」[633] 「추산청상도秋山淸爽圖」[634] 등이 있다.

번호	小癡 소치	『소치공인보』	비고
28		4-2	

'小癡'(28번)〈도 9〉와 '許鍊'(4번)〈도 10〉[635] 인장은 짝을 이룬다. 1853년(46세)에 그린 개인 소장의 「산수도팔곡병풍山水圖八曲屛風」에 두 인장이 각 폭에 모두 보이지만 한 폭에 같이 사용한 예는 확인되지 않는다.

번호	小癡 소치	『소치공인보』	비고
29		4-3	

'小癡'(29번)'와 '許維私印'(17번) 인장[636]은 『소치공인보』에는 따로 수록되어 있지만 『채과도첩』으로 미루어 볼 때 두 인장은 짝을 이룬다. 허련이 김정희의 문하에 입문한 32세(1839년)에 그린 『채과도첩』[637]과 43세(1850)에 그린 「산수도팔곡병풍山水圖八曲屛風」[638], 「산수도첩山水圖帖」[639]에 찍혀 있다.

번호	小癡 소치	『소치공인보』	비고
30		4-6	

'小癡'(30번) 인장[640]은 1853년(46세)에 그린 개인 소장의 「산수도팔곡병풍」〈도3-10〉 1폭에서 7폭까지의 그림 부분과 「산수도山水圖」[641] 등에 보이지만 사용례가 많은 편은 아니다.

번호	小癡 소치	『소치공인보』	비고
31		8-2	

'小癡'(31번) 인장은 개인 소장의 「미가산색도米家山色圖」[642]〈도 11〉 등에 찍혀 있다.

번호	小癡 소치	『소치공인보』	비고
32		9-2	

　'小癡'(32번)은 '許鍊之印'(12번)[643] 인장과 짝을 이룬다. 「김정희 자화상」으로 알려진 작품의 찬문贊文과 같은 내용이 실려 있는 『산호벽수』와 당唐나라 왕유王維 699?-759의 「과향적사過香積寺」시를 쓴 행서 「춘목春木」[644] 예서 작품에 보이지만 사용 빈도수가 적은 편이다.

번호	小癡 소치	『소치공인보』	비고
33		11-2	

　'小癡'(33번)는 '許鍊'(5번) 인장[645]과 짝을 이루며, 현재 「석죽도石竹圖」[646]에서만 사용례를 확인할 수 있다. 하지만 '許鍊'(5번) 인장의 사용례는 확인되지 않는다.

번호	小癡 소치	『소치공인보』	비고
34		11-4	

'小癡'(34번) 인장은 아직 사용례가 확인되지 않는다.

번호	小癡 소치	『소치공인보』	비고
35		12-2	

'小癡'(35번) 인장은 아직 사용례가 확인되지 않으며, '치癡' 자의 좌우를 반대로 새겼다.

번호	小癡 소치	『소치공인보』	비고
36		13-2	

'小癡'(36번)와 '許鍊之印'(13번) 인장은 『소치공인보』에 위 아래로 실어 놓았지만 다른 '小癡'(40번, 42번) 인장과도 짝을 이뤄 사용한 예가 있다. '一片丹心'(110번)과 함께 찍힌 「선면산수도扇面山水圖」[647]와 「서화합벽書畵合璧」[648] 「괴석도怪石圖」 「공강어가空江漁歌」[649] 「선면산수도扇面山水圖」 등의 작품에 찍혀 있다.

번호	小癡 소치	『소치공인보』	비고
37		14-2	

'小癡'(37번) 인장은 「매난도梅蘭圖」[650]와 제주도에서 스승 김정희 명을 받아 그렸던 「설초도雪蕉圖」를 회상하며 그린 개인 소장의 또 다른 「설초도雪蕉圖」〈도 12〉에 찍혀 있다.

번호	小癡 소치	『소치공인보』	비고
38			

'小癡'(38번) 인장은 현재 「모란괴석도牧丹怪石圖」[651]에만 보이며, '癡' 자의 좌우를 반대로 새겼다.

번호	小癡 소치	『소치공인보』	비고
39			

'小癡'(39번) 인장은 현재 「모란도牧丹圖」[652]에서만 사용례가 확인된다.

번호	小癡 소치	『소치공인보』	비고
40			

'小癡'(40번) 인장은 「산수도팔곡병풍山水圖八曲屛風」[653]과 42번 '소치小癡' 인장이 함께 찍혀 있는 「황한간담도荒寒簡淡圖」〈도 13〉, 1869년(62세)에 그린 『천태첩天台帖』[654] 「완당소필阮堂小畢」[655] 등에 찍혀 있다. 13번 '許鍊之印' 인장과 짝을 이뤄 사용하기도 하였으며, 일정 기간 동안 사용례가 많은 인장이다.

번호	小癡 소치	『소치공인보』	비고
41			

'小癡'(41번) 인장은 현재 「석란도石蘭圖」[656]와 15번 '許鍊之印' 인장이 함께 찍혀 있는 개인 소장의 「산수도팔곡병풍山水圖八曲屛風」에서만 사용례를 확인할 수 있다.

번호	小癡 소치	『소치공인보』	비고
42			

'小癡'(42번)는 '許鍊'(6번) 인장과 짝을 이루지만 개별적으로 찍은 작품이 대부분이다. 「노매구석도老梅癯石圖」[657], 개인 소장의 「부춘산도富春山圖」「비류계각도飛流溪閣圖」[658], 40번 '小癡' 인장과 함께 찍혀 있는 「황한간담도荒寒簡淡圖」〈도 13〉「산광야수도山光野樹圖」〈도 14〉「죽수소정도竹樹小亭圖」〈도 15〉「귤수소조橘叟小照」[659] 등의 작품에 보이며, 비교적 사용례가 많은 인장이다.

번호	小癡 소치	『소치공인보』	비고
43			

'小癡'(43번) 인장은 「화론육곡병풍畵論六曲屛風」[660]에서만 사용례를 확인할 수 있다.

번호	小癡 소치	『소치공인보』	비고
44			

번호	小癡 소치	『소치공인보』	비고
45			

44번과 45번의 '小癡' 인장은 '병 역(疒)' 자의 왼쪽 어깨 부분에서 내려 긋는 획의 굽은 정도, 획의 길이와 비례, '小'자 가운데 갈고리 'ㅣ'의 길이 차이, 인문印文의 글자 획과 모서리(邊)의 붙고 떨어짐, 획의 기울기, 획과 획 사이의 여백 등이 다른 인장이다.

44번 '小癡' 인장은 허련이 김정희의 문하에 들어간 1839년 직후에 그린 「소림모옥도疏林茅屋圖」〈도 16〉, 일본 개인 소장의 『소치화품첩小癡畵品帖』〈도 17〉 등의 초기 작품에 사용하였다. 45번 '小癡' 인장은 7번 '許鍊' 인장과 짝을 이루며 『천태첩』[661] 『산수화첩山水畵帖』[662] 「무이구곡도병풍武夷九曲圖屛風」[663] 등의 작품에 비교적 사용례가 많은 인장이다.

번호	小癡 소치	『소치공인보』	비고
46			

'小癡'(46번)는 '許鍊之印'(14번) 인장과 짝을 이룬다. '老癡'라고 관서를 한 「석란도石蘭圖」[664] 「난초도蘭草圖」[665] 「여산폭포도廬山瀑布圖」[666] 등 많은 작품에 보이며, 1854년(47세) 즈음부터 1887년(80세)의 말년까지 가장 오랜 기간, 가장 많이 사용한 인장이다.

번호	小癡 소치	『소치공인보』	비고
47			

'小癡'(47번) 인장은 현재 「죽수계정도竹樹溪亭圖」[667]에서만 사용례를 확인할 수 있다.

번호	小癡 소치	『소치공인보』	비고
48			

'小癡'(48번) 인장은 일본 개인 소장의 『소치화품첩小癡畵品帖』〈도 17〉「고목죽석도枯木竹石圖」[668]「청장징강도靑嶂澄江圖」[669]〈도 18〉「추경산수도秋景山水圖」[670] 등의 초기 작품에 찍혀 있다. 사용 빈도는 많지 않지만 1843년(36세)부터 1868년(61세) 즈음까지 사용한 인장이다.

번호	小癡 소치	『소치공인보』	비고
49			

'小癡'(49번) 인장은 현재 선문대학교 소장의 「산수도山水圖」[671]에서만 사용례를 확인할 수 있다.

번호	小癡 (소치)	『소치공인보』	비고
50			

'小癡'(50번)는 '許維'(18번) 인장과 짝을 이루며, 선면扇面으로 된「고목쟁영도古木崢嶸圖」[672]에서만 사용례를 확인할 수 있다. '許維'라는 이름을 사용한 점, 간담簡淡한 필치와 소산疏散한 풍경 등으로 보아 김정희 문하에 입문한 초기 즈음의 작품으로 생각된다. 일반적으로 성명인을 음각으로 호인을 양각으로 새기는데, 이 인장은 모두 양각으로 새겼다.

번호	小癡 소치	『소치공인보』	비고
51			

'小癡'(51번)와 '許維之印'(19번) 인장은『반룡헌진장인보』[673]에 실려 있으며 짝을 이루는 것으로 생각된다. 그러나『소치공인보』나 작품에 사용한 예가 보이지 않으며, 추후 실물 등의 정밀한 검토가 필요한 인장이다.

번호	小癡 소치	『소치공인보』	비고	
52				
			45번	8번

'小癡'(52번)와 '許鍊'(8번) 인장은 짝을 이루며, 현재「쏘가리鱖魚圖」[674] 그림에서만 사용례를 확인할 수 있다. 45번 '小癡' 인장과 인면印面의 형태나 자법字法이 비슷해 보이지만, '癡'자의 병 역'疒' 부분과 안 쪽 '疑' 자 내부의 공간 구성, 획의 기울기 등이 다르다. 인장의 크기가 가로 세로 1.3㎝ 내외로 비교적 작다. 허련의 주요 화목畵目과 필치筆致, 인장 등을 함께 검토할 필요가 있다.

번호	小癡 소치	『소치공인보』	비고
53			
			42번

'小癡'(53번) 인장은 현재 선면 형태인 개인 소장의 「죽석도竹石圖」[675]에서만 사용례를 확인할 수 있다. 42번 '小癡' 인장과 비슷해 보이지만 '小'자 좌우 획의 높이, '癡' 자의 '병 역(疒)' 부분 좌측의 공간구성, 안 쪽의 '疋' 자 부분, '口' 자의 좌우 세로획이 올라온 부분이 다르다. 가로 세로 1.5㎝ 내외의 작은 인장이다.

번호	癡叟 치수	『소치공인보』	비고
54		15-1	

'癡叟'(54번) 인장은 '소치 늙은이'란 뜻이다. '癡翁'이라고 관서를 한 작품이나 허련의 『치옹만록癡翁漫錄』이란 책은 있지만, 아직 작품에 사용한 예는 확인되지 않는다. '癡' 자의 좌우를 반대로 새겼으며, '완수阮叟'는 스승인 김정희 인장이다.

4. 당호인堂號印, 별호인別號印

자字(별호別字), 호號(별호別號), 당호堂號는 한 작가를 상징하는 고유명사로 쓰이지만. 선인先人의 호나 일반명사를 가져다 쓴 경우나 동시대의 다른 사람과 중복하여 쓴 경우도 많다. 본 논문에서는 허련이 사용한 자, 호, 당호에 그의 심회心懷와 아취雅趣, 정신 세계의 지향점 등이 담겨있다는 전제 아래, 위에서 언급한 모든 경우를 당호인, 별호인의 범주에 넣어 다룬다.

번호	古狂 고광	『소치공인보』	비고
55		2-7	

'古狂'(55번) 인장은 도가적道家的 표현으로 '옛 적의 미친' 즉, '옛 적 미친 사람(古狂人, 古狂子)'이란 뜻이다. 명明나라의 화가 두근杜菫 ?-?과 지두화指頭畵를 잘 그렸던 청淸나라의 고기패高其佩 1662-1734 등이 별호別號로 사용하였으며, 명明나라의 설명익薛明益 ?-1538은 '고광생古狂生'이라고 하였고, 정섭鄭燮 1693-1765 도 유사한 인장을 사용하였다. 「산수도山水圖」[676]「화훼도花卉圖」[677] 등의 작품에서 사용례를 확인할 수 있다. 고기패가 지두화를 잘 그렸기 때문에, 지두화를 즐겨 그린 허련이 이런 의취를 본받아 사용한 인장이다.

古狂 고광	古狂 고광	古狂 고광	古狂 고광	古狂 고광 [678]	古狂 고광 [679]	古狂生 고광생[680]	古狂生 고광생 [681]
고기패 高其佩[682]				왕훵 王鑅	정섭 鄭燮	설명익 薛明益	미상

번호	樂是幽室 낙시유실	『소치공인보』	비고
56			
	낙시유거 樂是幽居[683]		

'樂是幽室'(56번)은 '속세를 멀리하는 삶(유거幽居)을 즐거움으로 삼는 집'이란 뜻이다. 도잠陶潛(연명淵明 365-427)의 「답방참군答龐參軍」 가운데 '衡門之下, 有琴有書. 載彈載咏, 愛得我娛. 豈無他好, 樂是幽居. 朝爲灌園, 夕偃蓬廬 : 지게문 밑엔 거문고 있고 책도 있어. 타기도 하고 읊조리기도 하며 나만의 즐거움 얻네. 다른 좋은 일 없겠는가마는 그윽한 삶이 즐거움일 뿐. 아침엔 울밭에 물주고 저녁엔 쑥대 우거진 오두막에 몸을 뉘고' 의 '낙시유거樂是幽居'에서 가져온 말이다. 현재 개인 소장의 「산수도팔곡병풍山水圖八曲屛風」〈도 4, 8〉에서만 볼 수 있는 인장이다.

번호	老漁樵 노어초	『소치공인보』	비고
57		14-4	

'老漁樵'(57번)는 '물고기나 잡고 땔나무나 하는 늙은이'란 뜻으로, 은거隱居하는 사람이나 벼슬에서 물러난 사람이 자신을 낮춰 호에 쓰는 겸사謙辭이기도 하며, 이런 삶은 세속에 얽혀 사는 모든 사람들의 꿈이기도 하다. '樵' 자를 보면 추사 김정희의 인장을 본뜬 것으로 생각된다. 이는 '詩書本業 漁釣生涯 : 시서를 일삼고 고기잡이 하는 삶', '放浪山水間 與漁樵 雜處 : 산수 사이에 떠돌며, 고기잡이 땔나무꾼과 섞여 지내다'라는 뜻과 통하며, '煙波釣徒 : 물안개 속 낚시하는 사람들'로 살고자 하는 꿈을 표현한 인장이다. '어수漁叟', '어은漁隱', '초수樵叟'라고도 쓰며 「산수도山水圖」[684]에 찍혀 있다.

老漁樵 노어초[685]	踚洲漁樵 순주어초[686]	詩書本業 漁釣生涯 서서본업 어조생애[687]	煙波釣徒 연파조도[688]	漁隱 어은[689]
김정희 金正喜	남양래 南養來	윤순? 尹淳?	허련 許鍊	미상

放浪山水間 與漁樵雜處 방랑산수간 여어초잡처[690]	煙波釣徒 연파조도[691]	煙波釣叟 연파조수[692]	臣本煙波釣徒 신본연파조도[693]
임고 林皋	소선 蘇宣	『인암집고인보 訒庵集古印譜』	왕이수 王詒壽

번호	東夷之人 동이지인	『소치공인보』	비고
58		3-5	

　'東夷之人'(58번)은 중국을 중심으로 동쪽나라 사람, 즉 '조선朝鮮 사람'이란 뜻이다. '동이'란 조신만을 특정한 민족 개념이 아니라 방위개념을 덧붙여 한족漢族의 상대적 개념으로 동서남북의 민족을 부르는 가운데 동방 민족을 부른 범칭이다. 예로부터 조선을 '동국東國', '동방東方', '해동海東', '청구靑丘', '근역槿域', '계림鷄林', '삼한三韓' '소화小華(소중화小中華)', '천동天東'이라고도 불렀으며, 허련과 추사 김정희를 중심으로 우선 이상적藕船 李尙迪 1804-1865, 위당 신헌威堂 申櫶 1810-1884 등도 같은 인문印文의 인장을 사용하였다.

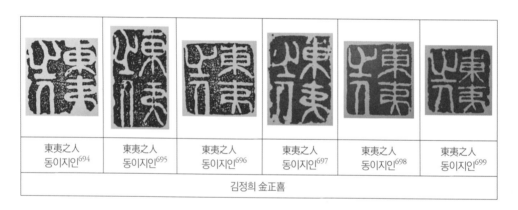

東夷之人 동이지인[694]	東夷之人 동이지인[695]	東夷之人 동이지인[696]	東夷之人 동이지인[697]	東夷之人 동이지인[698]	東夷之人 동이지인[699]
김정희 金正喜					

海東朝鮮之人 해동조선지인[700]	東夷之人 동이지인[701]	海東之人 해동지인[702]	東夷之人 동이지인[703]	東夷之印 동이지인[704]	東夷之人 동이지인[705]	東夷之人 동이지인[706]
3-14a						
『보소당인존』	이상적 李尙迪	방희용 方羲鏞	신헌 申櫶		김윤식 金允植	지창한 池昌翰

번호	梅華舊主 매화구주	『소치공인보』	비고
59			

'梅(楳, 楳, 某)華(花)舊主'(59번)[707]는 '매화의 오랜 주인'이란 뜻이다. 이 시기 학예인들 가운데 김정희는 청나라의 '매은중서梅隱中書'라 불리는 난설 오숭량蘭雪 吳嵩梁 1766-1834과의 교류를 통해 그가 매화를 좋아함을 알고 '매화감실梅花龕室'을 만들고 그 밖 둘레에 매화를 심어 서로 경모敬慕하는 정을 다하였으며 「매은중서梅隱中書」 대련과 「구리매화촌사도九里梅花村舍圖」에 제시題詩를 보내기도 하였다.[708] 우봉 조희룡又峰 趙熙龍 1789-1866, 허련, 희원 이한철希園 李漢喆 1808-?, 고람 전기古藍 田琦 1825-1854 등은 「매화도梅花圖」와 「매화서옥도梅花書屋圖」를 그려[709] 문인의 아취와 시흥을 높이었고, 이재 권돈인彝齋 權敦仁 1783-1859은 '강매서옥絳梅書屋', '강매수하絳梅樹下'라는 인장을 사용하였다. 특히 조희룡은 매화를 몹시 좋아하여 손수 그린 매화 병풍을 두르고, '매화시경연梅花詩境硯'을 쓰고, 먹은 '매화서옥장연梅花書屋藏煙'을 쓰고, 시는 '매화백영梅花百詠'을 본떠 짓고, '매화백영루梅花百詠樓'라는 편액을 달고, 시를 읊다가 목이 마르면 매화편차梅花片茶를 마시고[710], '강매수옥絳梅樹屋', '매화구주梅華舊主', '모화경某華竟', '모수某叟', '모화경某華境', '만폭매화만수시萬幅梅華萬首詩'란 인장을 사용하였으며, '장육철신丈六鐵身'과 '수지고연능청안 오위매화도백두誰知古硯能靑眼 吾爲梅花到白頭'란 인장을 오규일에게 새기게 하였다.[711] 또한 흥선대원군 석파 이하응興宣大院君 石坡 李昰應 1820-1898은 '매화경梅花境' 인장을, 매화를 잘 그렸던 역매 오경석亦梅 吳慶錫 1831-1879은 '매암梅龕', '매암주인梅龕主人', '기생수득도幾生修得到'란 인장을 사용하였다.

'기생수득도幾生修得到'는 남송南宋 때 사방득謝枋得 1226-1289이 지은 절구 「무이산중武夷山中」가운데 한 수로 '十年無夢得還家 , 獨立靑峰野水涯. 天地寂寥山雨歇 , 幾生修得到梅花 : 10년을 집에 돌아갈 꿈 꾸지 못했고, 들판 물 가 푸른 봉우리에 홀로 서 있네. 산중에 비 그치고 천지는 고요한데, 몇 생을 닦아야 매화에 이를 수 있을까?'에 나오는 구절이다. 허련이 살던 시기 시서화詩書畵뿐만 아니라 매화벽梅花癖과 애석愛石 문화[712]는 문인들의 아취를 더 하던 취미 가운데 하나였으며『보소당인존』에도 매화와 관련된 많은 인장이 실려 있다. 이 인장은 현재 개인 소장의 「산수도팔곡병풍山水圖八曲屛風」〈도 22〉「화훼도花卉圖」[713], 호정 박문영湖亭 朴文泳이 허련에게 준 「송허군소치남귀서送許君小癡南歸序」에 '一日思君十二時'(108번), '墨緣'(81번) 인장과 함께 찍혀 있다.[714] '楳' 자는 '梅(楳)자와 '某' 자의 고자古字로 이

글자는 모두 매화梅花란 뜻으로 쓰인다.

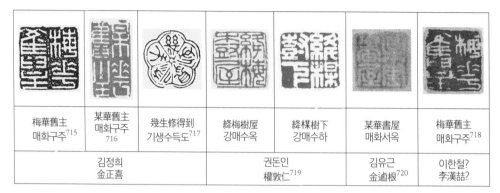

梅華舊主 매화구주[715]	某華舊主 매화구주 [716]	幾生修得到 기생수득도[717]	絳梅樹屋 강매수옥	絳楳樹下 강매수하	某華書屋 매화서옥	梅華舊主 매화구주[718]
김정희 金正喜			권돈인 權敦仁[719]		김유근 金逌根[720]	이한철? 李漢喆?

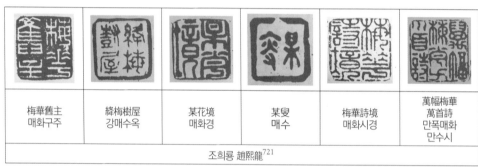

梅華舊主 매화구주	絳梅樹屋 강매수옥	某花境 매화경	某叟 매수	梅華詩境 매화시경	萬幅梅華 萬首詩 만폭매화 만수시
조희룡 趙熙龍[721]					

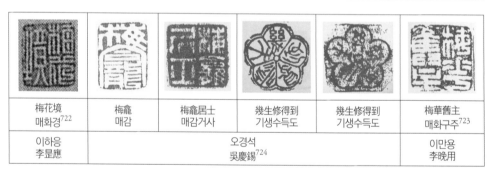

梅花境 매화경[722]	梅龕 매감	梅龕居士 매감거사	幾生修得到 기생수득도	幾生修得到 기생수득도	梅華舊主 매화구주[723]
이하응 李昰應	오경석 吳慶錫[724]				이만용 李晩用

楳花書屋 매화서옥[725]	幾生修得到某華 기생수득도매화[726]	梅華盦 매화금[727]	梅華舊主 매화구주	楳華亭長 매화정장	某華盦 매화암
윤종삼, 윤종진? 尹鍾三, 尹鍾軫?	진예종 陳豫鍾	오진 吳鎭	k3-562-2-9a	k3-562-4-34a	k3-562-10-8a
			『보소당인존』		

					某庵 매암	梅華舊主 매화구주[728]
某華盦 매화암	某盦 매암	梅華溪館 매화계관	某花詩竟[境] 매화시경	我梅念華 아매념화		
k3-562-8-32a	k3-562-5-28a	k3-562-7-4a	k3-562-10-11a	k3-562-2-12a		
『보소당인존』					철보 鐵保[729]	미상

번호	寶蘇 보소	『소치공인보』	비고
60			

'寶蘇'(60번)는 '송宋나라의 대문인인 소식蘇軾 1036-1101(동파東坡)을 보배롭게 여긴다'는 뜻을 인장으로 나타낸 것이다. 김정희는 연행燕行 이후부터 스스로를 '소재제자蘇齋弟子'라 이름하고,[730] 자신의 삶을 소식에 비유하기도 하였으며[731], 스승인 담계 옹방강覃溪 翁方綱 1733-1818의 당호인 '蘇齋'(소식을 흠모하는 사람의 집)와의 인연을 옹방강과 함께 '蘇齋墨緣'이라는 인장을 사용하여 나타내었다. 또한 김정희는 「소동파입극도蘇東坡笠屐圖」[732]를 걸고, 제자인 허련은 「완당선생해천일립상阮堂先生海天一笠像」[733]을 그려 스승을 기리고 가르침을 받았다. 청淸나라의 옹방강을 중심으로 소식蘇軾의 생일인 음력 12월 19일 소식의 『천제오운첩天際烏雲帖』과 「소동파상蘇東坡像」을 모셔놓고 행하는 '배파제拜坡祭' 모임 등이 행해졌다.[734] 이 호가 김정희 유파 학예인들을 중심으로 광범위하게 쓰인 것은 옹방강과 김정희의 묵연과 한중 학예교류에서 비롯된 19세기 조선 문인정신朝鮮 文人精神의 한 흐름이자 그 정화精華로 보아야 할 것이다.

이러한 예는 김정희의 소개로 옹방강과 묵연을 맺은 자하 신위紫霞 申緯 1769-1847[735] 그리고 우봉 조희룡又峰 趙熙龍 1789-1866, 육교 이조묵六橋 李祖默 1792-1840[736], 애춘 신명연靄春 申命衍 1808-?, 헌종憲宗 1827-1849(재위 1834-1849)이 '蘇齋', '寶蘇'를 넣어 쓴 호와 인장, 『보소당인존』에 실려 있는 다양한 인장을 통해서도 그 큰 흐름을 확인 할 수 있다. 더 나아가 조선에서는 담계 옹방강을 존숭하는 의미를 담아 김정희(보담재寶覃齋), 신위(우보담재又寶覃

齋)는 '보담寶覃'[737]이라는 호를 사용하였는데, 이는 '담계 옹방강을 보배롭게 여긴다'는 뜻이다. 더하여 신위는 자신의 서재를 옹방강의 서재 이름과 같은 '석묵서루石墨書樓'로 쓰고,[738] 이를 본받은 인장을 사용하였다. 옹방강은 송宋나라의 미불米芾 1051-1107을 더하여 '소미재蘇米齋'라는 당호를 사용하였고, 이하응은 '증결소미묵연曾結蘇米墨緣(일찍이 소식, 미불과 묵연을 맺다)'이라는 인장을 작품에 사용하였다. 권돈인은 옹방강이 초년에 쓴 이재彝齋[739]라는 호를 사용하였는데, 彝齋는 원元나라 조맹견趙孟堅 1199-1267?이 썼던 호이다.

또한 김정희는 옹방강이 쓴 '小蓬萊閣'이란 당호와 옹방강의 인장을 모인摹印하여 사용하였다. 이처럼 학문이 높은 사람 또는 스승의 호나 당호를 빌어 쓰고, 같은 인장을 새겨 사용한 예는, 이 시기 소식과 미불을 존숭하는 가운데 옹방강과 김정희를 중심으로 형성된 한중묵연韓中墨緣(소재묵연蘇齋墨緣)의 큰 흐름과 범위를 파악할 수 있는 소중한 자료로써 의미가 있다.

특히 이 한중묵연의 중심에는 역관譯官으로서 1829년부터 1864년까지 35년 동안 12차례 중국을 다녀오며 문명文名을 떨쳤던[740] 「세한도歲寒圖」의 주인공 우선 이상적藕船 李尙迪이 자리하고 있으며, 특히 청나라의 문사들이 이상적에게 보낸 편지를 모은 『해린척소海隣尺素』의 내용과 『근역인수槿域印藪』에 남아 있는 140방에 가까운 인장을 보면 그가 조선 말기 전각계에 미친 영향은 지대하였을 것으로 생각한다. 『해린척소』에 나타나는 이상적과 청교를 나눈 중국 학예인들의 인장 관련 기사 속에, 허련과 교유를 했던 오규일의 각법이 한漢나라 사람의 유풍遺風이 극에 달했다는 언급과 그의 전각 작품이 청나라의 문사들에게 전해져 애호되었음을 알 수 있다.[741]

그리고 누구인지는 확실하지 않지만 '추사 김정희秋史 金正喜를 존숭하는 사람이 사는 집'이라는 의미의 '寶秋齋'와 '寶秋齋印'을 사용했으며, 이 인장이 찍힌 작품이 추사 김정희[742]〈도 19〉와 다산 정약용茶山 丁若鏞 1762-1836[743]〈도 21〉의 작품으로 알려지고 있어, 인장을 사용한 사람에 대한 추후 조사가 필요하다. 두 작품 모두 김정희의 사란법寫蘭法이나 필법筆法과 다르다.〈도 20〉본 논문에서는 '寶'자의 특이한 용례만 참고자료로 제시한다.

[표 9] '보寶' 자 자법의 일례

寶覃齋印 보담재인[744]	寶覃齋藏 보담재장[745]	寶覃齋 보담재[746]	寶書 須寶德 보서 수보덕 [747]	寶蘇 보소[748]	寶蘇齋 보소재 [749]	寶蘇齋 보소재[750]
김정희 金正喜			조희룡 趙熙龍	죽동거사 竹東居士	신위 申緯	김정희 金正喜

寶	宝				宝	金
	寶 보[751]				寶 보	寶 보
	한운 漢韻				금석소 金石索	서청고람 西淸古鑑
『금석대자전 金石大字典』[752]						

보추재 寶秋齋	寶秋齋印 보추재인	
선차파당 仙茶波堂	仙茶波堂 선차파당	
다산 茶山		
정약용 전칭 丁若鏞 傳稱, 「괴석지기 怪石知己」	김정희 전칭 金正喜 傳稱 『묵란도 墨蘭圖』	

현대에 들어 완당阮堂 (추사秋史) 김정희를 존숭하는 의미로 썼던 창랑 장택상滄浪 張澤相 1893-1969의 '覃阮齋', 소전 손재형素筌 孫在馨 1903-1981의 '尊秋史室', '崇阮紹田室', 검여 유희강劍如 柳熙綱 1911-1976의 '蘇阮齋' 등도 이런 흐름의 여맥이다. 이 인장은 「노송도老松圖」[753] 「연화도蓮花圖」에서만 사용례를 확인할 수 있다.

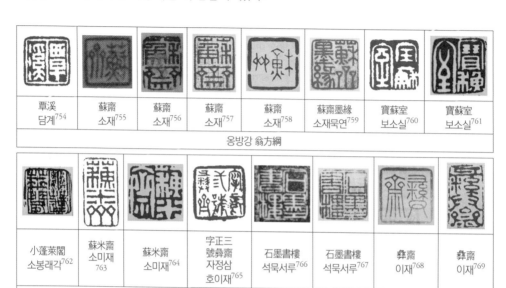

覃溪 담계[754]	蘇齋 소재[755]	蘇齋 소재[756]	蘇齋 소재[757]	蘇齋 소재[758]	蘇齋墨緣 소재묵연[759]	寶蘇室 보소실[760]	寶蘇室 보소실[761]
옹방강 翁方綱							
小蓬萊閣 소봉래각[762]	蘇米齋 소미재 763	蘇米齋 소미재[764]	字正三 號彝齋 자정삼 호이재[765]	石墨書樓 석묵서루[766]	石墨書樓 석묵서루[767]	彝齋 이재[768]	彝齋 이재[769]
옹방강 翁方綱							

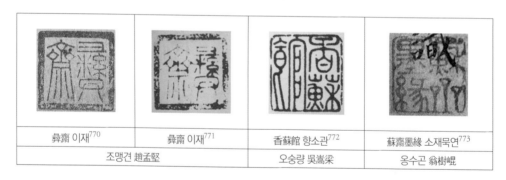

彝齋 이재[770]	彝齋 이재[771]	香蘇館 향소관[772]	蘇齋墨緣 소재묵연[773]
조맹견 趙孟堅		오숭량 吳嵩梁	옹수곤 翁樹崐

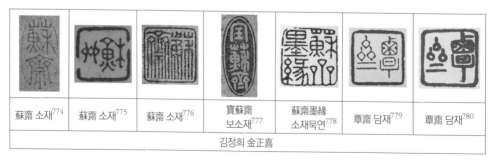

蘇齋 소재[774]	蘇齋 소재[775]	蘇齋 소재[776]	寶蘇齋 보소재[777]	蘇齋墨緣 소재묵연[778]	覃齋 담재[779]	覃齋 담재[780]
김정희 金正喜						

寶覃齋 보담재[781]	寶覃齋 보담재[782]	寶覃齋 보담재 783	寶覃齋印 보담재인 784	寶覃齋藏 보담재장[785]	小蓬萊 소봉래[786]	小蓬萊 소봉래 787	小蓬萊學人 소봉래 학인[788]	小蓬萊閣 소봉래각[789]
김정희 金正喜								

蘇齋 소재[790]	蘇齋 소재[791]	寶蘇 보소[792]	寶蘇齋 보소재[793]	又寶覃齋 우보담재 794	蘇齋墨緣 소재묵연 795	蘇齋墨緣 소재묵연[796]	石墨書樓 석묵서루[797]	由蘇入杜 유소입두[798]
신위 申緯								

彝齋 이재[799]	蘇齋 소재[800]	蘇門弟子 소문제자[801]	蘇齋墨緣 이재묵연[802]	寶蘇堂印 보소당인[803]	蘇堂 소당[804]	寶蘇堂 보소당[805]	寶蘇堂 보소당[806]	
권돈인 權敦仁	조희룡 趙熙龍		신명준 申命準	헌종 憲宗				

蘇齋 소재[807]	蘇齋 소재[808]	寶蘇齋 보소재[809]	小蓬萊學人 소봉래학인	小蓬萊主人 소봉래주인	寶蘇 보소[810]	曾結 蘇米墨緣 증결소미묵연 811	小蓬萊主人 소봉래주인[812]
			金正喜 김정희 K3-561 -4-9	K3-562 -4-33a			
『보소당인존』					죽동거사 竹東居士	이하응 李昰應	정학교? 丁學敎?

이외에도 『보소당인존』에는 헌종憲宗의 '元憲', '香泉', '寶蘇堂', 표암 강세황豹菴 姜世晃 1712-1791이 사용한 '癸巳人', '胸中成竹' 등을 비롯하여 김정희, 권돈인 등이 사용한 인장, '茶山' 문구가 들어가 정약용丁若鏞의 인장으로 알려진 여러 방의 인장이 수록되어 있다.

그러나 다산 정약용茶山 丁若鏞 1762-1836과 헌종憲宗 1827-1849(재위 1834-1849)의 생존 시기 『보소당인존』에 개인의 호인 등을 많이 싣지 않은 점, 기해己亥(1791년), 신유辛酉 (1801), 기유己酉(1839년)의 천주교天主敎(서학西學) 박해 등의 시대적 상황, 정약용이 서간 이나 작품에 인장을 많이 사용하지 않은 점 등을 고려해 볼 때, 여기에 실린 인장을 정약용의 인장으로 보기에는 어려운 점이 많다. 이 인장은 헌종의 인장일 가능성이 많지만, 이외에도 사구인, 당호인 등에 김정희 등의 것을 모인摹印한 것으로 알려진 인장이 많기 때문에 현전하는 모든 『보소당인존』의 이본 대조와 정확한 선후관계의 확정을 통해서만 명확한 규명이 가능하리라 생각된다.

'寶蘇', '寶覃' 이 포함된 인장을 통해 이 시기 옹방강과 김정희를 중심으로 소식蘇軾과 옹방강翁方綱을 존숭尊崇하는 시대 흐름이 있었으며, 김정희와 그 유파 학예인들은 이런 의식의 공감대를 통해 학연學緣과 묵연墨緣의 깊이를 넓혀갔음을 확인할 수 있다. 『보소당인존』에 실린 관련 인장은 다음과 같다.

蘇齋 소재	蘇齋 소재	蘇齋 소재	蘇齋 소재	蘇齋 소재	蘇齋 소재	蘇齋眞鑒 소재진감	寶蘇齋 보소재
옹방강 翁方綱 김정희 金正喜	김정희 金正喜	미상	신위? 申緯?	8-17a	10-1a	12-7b	7-14b
7-3b	7-7b	10-8a	5-10b				

『보소당인존 寶蘇堂印存』

寶蘇堂 보소당	寶蘇堂 보소당	寶蘇堂 보소당	寶蘇堂 보소당	寶蘇堂 보소당	寶蘇堂 보소당	寶蘇齋 보소재	寶蘇堂印 보소당인	寶蘇堂印 보소당인
7-12b	헌종? 憲宗?	7-16b	7-14a	헌종 憲宗	12-11b	K3-562-6-15a	헌종 憲宗	11-13b
	7-20a			7-17b			4-16b	

『보소당인존』

寶蘇堂印 보소당인	寶蘇堂印 보소당인	寶蘇堂圖書記 보소당도서기	寶蘇堂鑒定書畫之記 보소당감정서화지기	蘇堂 소당	蘇堂 소당	蘇堂 소당	蘇堂 소당	蘇堂 소당
11-1a	11-14b	7-16b	11-1b	7-19a	8-18a	K3-562-6-20a	헌종 憲宗 9-10b	12-13a
『보소당인존』								

蘇堂 소당	蘇堂 소당	蘇堂 소당	蘇堂 소당	蘇堂印 소당인	蘇堂讀本 소당독본	蘇堂讀本 소당독본	蘇堂珍弆 소당진거	蘇堂珍藏 소당진장
12-12a	10-7b	12-8b	12-9b	8-6b	7-19b	7-8a	12-2a	12-10a
『보소당인존』								

蘇室 소실	蘇室蘇齋 소실소재	香蘇館 향소관	香蘇館 향소관	香蘇館 향소관 오승량 吳嵩梁	香蘇館書畫記 향소관서화기	覃齋 담재	寶覃齋 보담재 김정희 金正喜	寶覃齋印 보담재인 김정희 金正喜	石墨書樓 석묵서루	彛齋 이재
9-11a	8-16a	7-7b	8-3a	9-17a	10-12b	8-5a	3-16a	5-6b	9-12a	K3-562-6-21a
『보소당인존』										

번호	守口人 수구인	『소치공인보』	비고
61		3-6	

'守口人'(61번)[813]은 '비밀을 다른 사람에게 말하지 않는 사람' 또는 '쓸데 없는 말을 삼가
는 사람'이란 뜻이다. '守口攝意 : 말을 삼가하여 뜻을 지키다', '群居守口 獨處防心 : 많은
사람 속에선 말을 삼가하고, 홀로 있을 때는 마음을 방비하다' 『주자어류朱子語類』에 나오
는 '守口如瓶 防意如城 : 말을 삼가기를 병 안에 든 것처럼, 뜻을 방비하기를 성처럼 하다'
와 통하는 말이다.

守口 수구 (如瓶 여병)[814]	守口 수구 (如瓶 여병)[815]	守口攝意 수구섭의[816]	群居守口 獨處防心 군거수구 독처방심 5-11a	守口如缾 防意如城 수구여병 방의여성[817]	
서종석 徐宗奭	홍석구 洪錫龜	『비홍당인보 飛鴻堂印譜』	『보소당인존』	운현궁 雲峴宮	

번호	升山[斗山 ?] 승산[두산?]	『소치공인보』	비고
62		1-5	

'升山'(62번) 또는 '斗山'은 허련의 별호이다. '竹翁'이라고 쓴 개인 소장의 「묵죽도墨竹
圖」[818]〈도 23〉가 있는데, 이 작품에 쓴 호는 '竹' 자의 초서草書 형태로 보이며, 묵죽도墨竹
圖임을 고려하면 '竹翁'으로 보는 것이 타당하다. 그러나 허련이 화제畵題로 쓴 여러 예의
'竹' 자에서 그 용례를 찾을 수 없으며, 이 호를 '升山'으로 읽을 수 있다면 이 인장을 '升'
자로 볼 수 있다.

그 뜻은 '날실 80올을 자신의 나이 여든에 비유'한 것인지 '말(斗)의 10분의 1인 작다는
뜻의 되(升)'인지 확실하지 않다. 전서篆書에서 '斗' 자와 '升' 자는 문장 속에서 분명한 경
우가 아니면 구별하기 어려우며, 이 인문印文은 확정하지 않는다. 이 인장은 아직 사용례가
확인되지 않는다.

번호	身齋 신재	『소치공인보』	비고
63			

'身齋'(63번) 인장은 개인 소장의 「산수도山水圖」에 두인頭印 형태로 찍혀 있으며, 45번 '小癡' 인장과 함께 사용하였다. '身' 자의 좌우를 반대로 새겼으며(비고 참조), 허련이 쓴 또 다른 호로 생각된다.

번호	吟香閣 음향각	『소치공인보』	비고
64			

'吟香閣'(64번) 인장은 허련의 당호이며, 현재 개인 소장의 「산수도팔곡병풍山水圖八曲屛風」〈도 24〉에서만 사용례를 확인할 수 있다. 이 그림에는 1폭에 '小癡'(36번), 2폭에 '吟香閣'(64번), 3폭에 '十日一山五日一水'(95번), 4폭에 '梅華舊主'(59번), 5폭에 '指下生春'(119번), 6폭에 '翰墨緣'(125번), 7폭에 '一日思君十二時'(108번), 8폭에 '小癡'(36번)와 이 작품에 처음 보이는 '許鍊之印'(15번) 인장이 함께 찍혀 있다. '吟香'[819](비고)은 '향기를 음미하다'라는 뜻이다. 퇴계 이황退溪 李滉 1501-1570이 「도산십이곡陶山十二曲」 4수 초장에서 '유란幽蘭이 재곡在谷하니 자연自然이 듣디 됴해'라고 한 것처럼 공감각적 표현인 '聞香 : 향내를 맡다'의 뜻이나 '시의 운치를 음미하다'의 뜻으로 볼 수 있으며, '향기나 詩의 운치를 음미하는 사람이 사는 집'이란 뜻이다.

번호	宜秋 의추	『소치공인보』	비고
65			

'宜秋'(65번)는 허련의 별호로 본다. 추사 김정희의 호에서 '秋' 자 한 글자를 따와 '스승의 뜻[가르침]에 걸맞도록[마땅하도록] 하는 사람'이란 뜻을 담은 것으로 생각된다. 현재 개인 소장의 「산수도팔곡병풍山水圖八曲屛風」〈도 7〉에서만 사용례를 확인할 수 있다.

번호	長作溪山主 장작계산주	『소치공인보』	비고
66		15-4	

'長作溪山主'(66번)는 '길이 자연(산천)의 주인이 되다'라는 뜻이다. 송宋나라 황승黃升(?-?)의 사詞「뇌강월醉江月 : 희제옥림戱題玉林」 가운데 '多少甲第連雲, 十眉環座, 人醉黃金塢. 回首邯鄲春夢破, 霧落珠歌翠舞. 得似衰翁, 蕭然陋巷, 長作溪山主. 紫芝可采, 更尋岩谷深処. 화려한 집들 늘어서고, 열 미인들 둘러 앉아, 황금 언덕에서 사람들 취해 있네. 뒤돌아보니 邯鄲의 봄꿈 깨지고, 주옥 노래 비취 춤이 사라졌네. 마치 노쇠한 늙은이, 허름한 집에 살며, 오래도록 강산 주인이 된 것 같네. 자지紫芝를 캐러, 다시 깊은 골짜기를 찾네'에서 가져온 말이다. '祇候內廷'(120번), '寸心千古'(122번) 인장처럼 인면印面의 모양을 서화의 두루마리[卷]처럼 만들었다. 인면의 모양만 다를 뿐 권돈인, 위당 신헌威堂 申櫶 1810-1884의 인장과 같은 자법字法의 인장이며 모두 한 원본에서 나온 것으로 생각된다. 권돈인과 신헌의 인장은 '長' 자의 두번째 가로 획의 길이, '幺' 아랫 부분과 '厶'아랫 부분의 크기 등에서 미세한 차이가 있다. 『보소당인존』 K3-563-2-3b에도 같은 인장이 실려 있고, 이본 K3-562-2-7a에는 명明나라 문팽文彭 1498-1573의 작으로 실려 있다.[820] 추후 이 인장의 연원과 수용 및 확산에 대한 검토가 필요한 인장이다.

長作溪山主 장작계산주[821]	長作溪山主 장작계산주[822]	長作溪山主 장작계산주 K3-563-2-3b	長作溪山主 장작계산주 K3-562-2-7a
권돈인 權敦仁	신헌 申櫶	『보소당인존 寶蘇堂印存』	

번호	閒意亭主人 한의정주인	『소치공인보』	비고
67		5-2	

'閒意亭主人'(67번)은 '뜻을 한가롭게 하는 집의 주인'이란 뜻이다.

번호	蕙卿 혜경	『소치공인보』	비고
68			

'蕙卿'(68번)은 허련이 별호로 '혜전蕙顚'[823]과 상관성이 있는 호이다. 줄기 하나에 여러 갈래로 꽃이 달리는 것을 것을 '혜蕙(일경다화혜一莖多花蕙)'라고 하고, 한 송이만 피는 것을 '난蘭(일경일화혜一莖一花蘭)'이라고 한다. '혜선생蕙先生'이란 뜻이다.

5. 사구인詞句印

번호	可交蘭盟 가교난맹	『소치공인보』	비고
69		11-3	

'可交蘭盟'(69번)은 '난의 향기와 자태를 지닌 君子佳人과 아름다운 사귐(모임)을 맺을 만하다'는 뜻이다. '금석난맹金石蘭盟 : 쇠나 돌처럼 굳고 난의 향기와 자태같은 모임', '蘭盟 : 난같은 자태와 향기가 있는 모임', '石交蘭盟 : 돌처럼 굳은 사귐과 난같은 자태와 향기가 있는 모임', '난맹옥연蘭盟玉緣 : 난같은 자태와 향기가 있는 모임과 구슬처럼 빛나는 인연'

과도 통하는 말이다. 그러나 전서篆書에서 '可' 자는 '一' 자 아래 오른쪽 끝에 일정 부분의 여백을 두고 'ㅣ' 자를 붙여 쓰며, '石' 자는 '一' 자와 'ノ' 자를 한 획으로 이어 쓴다. 이 인장은 '可交蘭盟'이나 '石交蘭盟'으로 하여도 모두 뜻은 통한다. 69번 '可交蘭盟' 인장은 전서篆書 '石' 자의 좌우를 바꿔 새긴 것으로도 볼 수 있지만 '可交蘭盟'으로 읽고 『인보첩印譜帖』과 위당 신헌威堂 申櫶 1810-1884이 사용한 인장은 글자 모양 그대로 '석교난맹石交蘭盟'으로 읽는다.

蘭盟 난맹 824	石交蘭盟 석교난맹[825]	石交蘭盟 석교난맹	蘭盟 난맹	蘭盟 난맹	石交蘭盟 석교난맹 826	蘭盟之居 난맹지거[827]	四海蘭盟 사해난맹[828]	蘭盟玉緣 난맹옥연[829]
김상순 金相舜	김정희 金正喜	『인보첩 印譜帖』[830]				신헌 申櫶	이하응 李昰應	유숙 劉淑

번호	空谷香 공곡향	『소치공인보』	비고
70		2-5	

'空谷香'(70번)은 '텅 빈 골짜기의 향기'라는 뜻으로 깊은 골짜기에서 나는 난초 향기(幽谷香)를 의미하기도 한다. 「시옹득의도詩翁得意圖」[831] 등 많은 작품에 보이며, 황산 김유근黃山 金逌根 1785-1840도 비슷한 인장을 사용하였다.

空谷香 공곡향[832]	空谷香 공곡향[833]
김유근 金逌根	황이 黃易

번호	금석교 金石交	『소치공인보』	비고
71		16-3	

'金石交'(71번)는 '쇠나 돌처럼 굳고 변치 않는 사귐'을 말한다. 스승인 김정희의 인장을 본 떠 새긴 것으로, 이하응 등도 같은 글귀의 인장을 사용하였다. 함축적 의미에서 '금석난 맹金石蘭盟', '금석계金石契'와도 통하는 말이다.

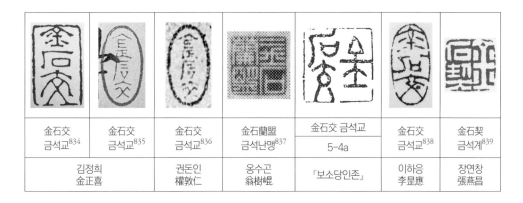

金石交 금석교[834]	金石交 금석교[835]	金石交 금석교[836]	金石蘭盟 금석난맹[837]	金石交 금석교 5-4a	金石交 금석교[838]	金石契 금석계[839]
김정희 金正喜		권돈인 權敦仁	옹수곤 翁樹崐	『보소당인존』	이하응 李昰應	장연창 張燕昌

번호	吉祥如意 길상여의	『소치공인보』	비고
72		17-1	

'吉祥如意'(72번) 인장은 은주殷周시대 금문金文의 도상문자圖象文字처럼 '亞' 자형 안에 인문印文을 배치하였으며, '아름답고 좋은 일이 뜻과 같이 되다'라는 뜻이다. 72번 '吉祥如意' 인장은 「산수도山水圖」[840] 「침석전시沈石田詩」 행서[841], 『난석첩蘭石帖』[842] 등 많은 작품에 사용례가 있으며, 김정희의 '吉祥如意館' 인장 등과 동일한 솜씨의 작품으로 생각된다. 그러나 이 인장뿐만 아니라 조선시대 인장은 대부분 측관側款이 없어 작가를 확인할 수 없다.

吉祥如意館 길상여의관 [843]	吉祥如意館 길상여의관 [844]	吉祥如意 길상여의 [845]	吉祥室 길상실 [846]	龢(和)吉祥 화(화)길상 [847]	竹如意老人 죽여의노인 [848]	吉祥如意 길상여의 [849]
김정희 金正喜						傳 분팽文彭

吉祥如意 길상여의 [850]	吉祥如意 길상여의 [851]	吉祥如意 길상여의 [852]	吉祥如意 길상여의 [853]	如意 여의 [854]	吉祥如意 길상여의 [855]	吉祥如意 길상여의 [856]
김유근 金逌根	조희룡 趙熙龍			이상적 李尙迪	신헌 申櫶	한응기 韓應耆

大吉祥 대길상 [857]	如意 여의 [858]	大吉祥 대길상 [859]	一切吉祥 일체길상 [860]	萬事亨通 吉祥如意 만사형통 길상여의 [861]	吉祥如意 길상여의 [862]	大吉祥 대길상 [863]	吉祥如意 길상여의	大吉祥 대길상 [864]
이하응 李昰應		운현궁 雲峴宮		정학교 丁學教	지운영 池運永	김옥균 金玉均	민병석 閔丙奭	안중식 安中植

			吉祥如意 길상여의 865	吉祥 如意館 길상 여의관	吉祥 如意 길상 여의	吉祥 如意 길상 여의 866	大吉祥 대길상 867	大吉祥 대길상 868
吉祥如意 길상여의	吉祥如意 길상여의	吉祥如意 길상여의	吉祥如意 길상여의 865	吉祥 如意館 길상 여의관	吉祥 如意 길상 여의	吉祥 如意 길상 여의 866	大吉祥 대길상 867	大吉祥 대길상 868
			문팽 文彭	김정희 金正喜				
3-10a	8-4a	2-6a	k3-562-2-12a	7-3a	k3-561-2-5a			
『보소당인존』						미상	조지침 趙之琛	

19세기 김정희 유파 학예인들의 인영印影이 모두 순수하게 창작한 인장은 아니며, 이 가운데는 김정희의 자각自刻 또는 용인用印, 이름 있는 인보印譜 및 조선朝鮮 및 청淸나라 전각가의 작품과 모인摹印 등이 혼재되어 있을 수 있으며,[869] 전각 학습의 한 방법이 모인摹印(모각摹刻)[870]이기도 하다. 인문印文의 내용 또는 새김이 아름다운 고인古印이나 스승의 것을 모인摹印하여 쓴 일은 조선이나 중국에서 모두 일반적인 일이었으며, 고인古印을 얻고 자字나 호號, 당호堂號 등을 본받아 쓴 경우도 있다. 김정희가 누군가에게 보낸 서간〈도 25〉 속에서 찍어 보낸 인장에 대해 품평을 유보하고 찍어서만 보내도 된다는 내용『완당인보阮堂印譜』[871]에 실려 있는 '痛飮讀離騷 : 흠뻑 마시고 굴원屈原의 『이소경離騷經』을 읽다'[872]와 '沅有芷兮澧有蘭, 思公子兮未敢言 : 원수沅水에 지초芷草가 있고, 풍수澧水에 난초蘭草가 있으며, 공자公子(상부인湘夫人)를 사모하나 감히 말하지 못하네'[873] 인장이 이 『인보印譜』의 인장을 모인한 것이라는 내용,[874] 정동지鄭同知(?)의 각법刻法이 이 『인보』로부터 나왔다는 내용, 오규일이 인보를 빌려간 것이 아닌가 의문하는 내용[875] 등을 볼 때, 이 시기 모인이 전각 학습의 한 방법이었으며, 전각 기량의 발전의 중요한 수단이었음을 알 수 있다. 이는 서화뿐만 아니라 인장을 통해 김정희 유파 학예인들이 맺은 철필묵연鐵筆墨緣의 한 사례이다. 향후 연구 자료로 삼기 위하여 '통음독이소痛飮讀離騷'의 모인 사례[876]와 허련의 김정희 인장의 모인 사례[877], 중국 인학 연표中國 印學 年表[878]를 제시한다.

[표 10] 고인古印의 모인摹印 사례 : '痛飮讀離騷', '沅有芷〜'

痛飮讀離騷 통음독이소[879]	痛飮讀離騷 통음독이소[880]	痛飮讀離騷 통음독이소 [881]	痛飮讀離騷 통음독이소 [882]	痛飮讀離騷 통음독이소 [883]
『완당인보 阮堂印譜』	문팽 文彭 (1488-1573)	김광선 金光先 (一甫, 1554?-?)	소선 蘇宣(1553-?)	
痛飮讀離騷 통음독이소[884]	痛飮讀離騷 통음독이소[885]	痛飮讀離騷 통음독이소[886]	痛飮讀離騷 통음독이소	痛飮讀離騷 통음독이소[887]
정원 程遠 (?-1611?)	왕계 汪關 (1573-1631)	감양 甘暘 (1573-1620)	오형 吳迥 (1588-1636)	양천추 梁千秋 (?-1644)
痛飮讀離騷 통음독이소[888]	痛飮讀離騷 통음독이소[889]	痛飮讀離騷 통음독이소[890]	痛飮讀離騷 통음독이소[891]	痛飮讀離騷 통음독이소[892]
유위경 劉衛卿 (1655?-1694?)	전정 錢楨 (1679?-?)	『학산당인보 學山堂印譜』	유정괴 俞庭槐 (1716-1780?)	『인암집고인보 訒庵集古印譜』
痛飮讀離騷 통음독이소[893]	痛飮讀離騷 통음독이소[894]	沅有芷兮澧有蘭 思公子兮未敢言 원유지혜풍유란 사공자혜미감언		
鄭忠彬 정충빈 (-1765-)	李漢喆 이한철 (1808-?)	『완당인보 阮堂印譜』		

[표 11] 허련의 김정희 인장 모인摹印 사례

구분	인 장					
김정희 金正喜	金石交 금석교	吉祥如意館 길상여의관	南無三寶 나무삼보	無用 무용	方外逍遙 방외소요	放情丘壑 방정구학
	游於藝 유어예	宜子孫 의자손	一片心 일편심	寸心千古 촌심천고	秋史翰墨 추사한묵	
허련 許鍊	金石交 금석교	吉祥如意 길상여의	南無三寶 나무삼보	無用 무용	方外逍遙 방외소요	放情丘壑 방정구학
	游於藝 유어예	宜子孫 의자손	一片心 일편심	寸心千古 촌심천고	翰墨 한묵	

[표 12] 중국 인학印學 연표

연대	내 용
1501	문징명文徵明, '山中何所有, 嶺上多白雲. 只可自怡悅 不堪持贈君' 인장을 새김
1572	고종덕顧從德, 『집고인보集古印譜』 6권 : 진한秦漢의 원인原印을 찍어 20부를 만들었으며 2종이 있음
1575	고종덕顧從德, 『집고인보集古印譜』의 목각본 『인수印藪』 6권 간행
1589	장학예張學禮, 『고고정문인수考古正文印藪』 5권 : 20년 동안 하진 何震(雪漁) 등의 인장을 모인摹印하여 만든 것으로 전각가가 고인古印을 모각摹刻하여 인보를 만든 시원始原이 됨

1596	내행학 來幸學, 『선화집고인사 宣和集古印史』(『선화인사 宣和印史』) 8책 : 2책본도 있음 ; 감양 甘暘, 『집고인보 集古印譜』 5권
1597	오원만 吳元滿, 『집고인선 集古印選』 4책
1600	범대철 范大澈(범여동 范汝桐 편), 『집고인보 集古印譜』 10책 ; 하진 何震, 『하진어인선 何震漁印選』; 인인 印人이 각인 自刻印으로 인보 印譜를 만든 선하 先河가 됨 ; 소선 蘇宣, 『소씨집고인보 蘇氏集古印譜』 1책
1602	정원 程遠 『고금인칙 古今印則』 4책
1603	방용광 方用光 『고금인선 古今印選』 4책
1604	하진 何震, '煙波釣叟' 새김
1605	소선 蘇宣 『소선인보 蘇宣印譜』 2책
1610	호정언 胡正言(十竹齋) 『호씨전초 胡氏篆草』 1책(1673)
1613	송간 宋侃 『고금인장 古今印章』 1책
1617	소선 蘇宣 『소씨인략 蘇氏印略』 4책 ; 장호 張灝 『승천관인보 承淸館印譜』, 초독집 初續集 2책
1619	진구경 陳九卿 모 摹 『하설어인수 何雪漁印藪』 3권
1621	정원 程原·정박 程朴 『하설어인해 何雪漁印海』 4권
1631	장호 張灝 『학산당인보 學山堂印譜』, 6책·10책본
1633	장호 張灝 『학산당인보 學山堂印譜』, 10책본 중집重集
明末 淸初	주운 朱雲 『금석운부 金石韻府』 4책 : 주묵이색정사본 朱墨二色精寫本
1636	오문상 吳文尙 『모고인보 摹古印譜』
1641	김현 金賢 『집하설어인보 集何雪漁印譜』 2권
1645 1647	호정언 胡正言(십죽재 十竹齋), 『인존초집 印存初集』 2책 4권
1660	민제급 閔齊伋 『육서통 六書通』 초고 草稿 이룸
1667	주량공 周亮工 『뇌고당인보 賴古堂印譜』 3책본 25부를 찍음 ; 주량공 周亮工 『뇌고당가인보 賴古堂家印譜』 4책본 : 3책본 『뇌고당인보 賴古堂印譜』보다 1천여 방이 많음
1670	『광금석운부 廣金石韻府』 5권 5책 : 청淸 임상규 林尙葵 광집 廣輯 이근 李根 교정 校正, 뇌고당 賴古堂 주량공 周亮工의 중정본 重訂本
1673	주량공 周亮工 『뇌고당인인전 賴古堂印人傳』『인인전 印人傳』 3권 25부 찍음 ; 주량공 周亮工 『뇌고당가인보 賴古堂家印譜』 4책본 : 『뇌고당인보 賴古堂印譜』보다 1천여 방이 많음
1674	胡正言 호정언(十竹齋 십죽재) 『인수 印藪』
1685	오관균 吳觀均, 『계고채인보 稽古齋印譜』 5책 10집
1686	호개지 胡介祉가 허용 許容이 새긴 인장을 모아 『곡원인보 谷園印譜』편찬 : 4책, 6책, 9책본
1691	임고 林皋 『보연재인보 寶硯齋印譜』 1책
1707	『호일종인보 胡日從印存』
1711	임고 林皋 『보연재인보 寶硯齋印譜』 2책
1714	풍일린 馮一麐 『집고인보 集古印譜』 4책 2권
1718	고애길 顧藹吉 『예변 隸辨』 8권
1720	필홍술 畢弘述 증정 增訂 『육서통 六書通』『전자회 篆字匯』 10권
1724	소농 巢農 『소씨집고인보 巢氏集古印譜』
1735	유정괴 劉庭槐, '痛飮讀離騷' 새김
1740	유정괴 劉庭槐 『공산인략 巩山印略』 1책

1744	『설어인보 雪漁印譜』
1745	왕계숙 汪啓淑 『비홍당인보 飛鴻堂印譜』
1750	왕계숙 汪啓淑 『비홍당인인전 飛鴻堂印人傳』(독인인전『續印人傳』) 8권, 왕계숙 汪啓淑 『인암집고인보 訒庵集古印譜』
1752	왕계숙 汪啓淑 『한동인총 漢銅印叢』 12권 4책 ; 왕계숙 汪啓淑, 『고동인총 古銅印叢』 4책(1766) ; 왕계숙 汪啓淑, 『한동인원 漢銅印原』 16책(1769)
1758	왕계숙 汪啓淑 『인암집고인존 訒庵集古印存』 16책 32권
1759	왕계숙 汪啓淑 『임학산당인보 臨學山堂印譜』 2책 4권·6권본
1760	왕계숙 汪啓淑 『비홍당진한인존 飛鴻堂秦漢印存』 10책
1762	양등용 梁登庸 『누실명구여백수인보 陋室銘九如百壽印譜』 2책
1767	장연창 張燕昌 『기당각인 芑堂刻印』 1책 ; 섭제무 聶際茂 『사공표성시품인보 司空表聖詩品印譜』
1776	왕계숙 汪啓淑 『비홍당인보 飛鴻堂印譜』 5집, 40권 20책 최종 완성
1776	정증 程增, '幾生修得到梅花' 새김
1778	계복 桂馥 『속삼십오거 續三十五擧』 1권 (무술본 戊戌本), 경정본 更定本(1785)
1779	여균헌 麗筠軒 『문삼교선생인보 文三橋先生印譜』 1책 ※위품 偽品
1787	정돈 程敦 『진한와당문자 秦漢瓦當文字』 1권 2책
1789	왕계숙 汪啓淑 『비홍당인인전 飛鴻堂印人傳』 중정본 重訂本 권8
1796	계복 桂馥 『무전분운 繆篆分韻』 6권
1799	나빙 羅聘 졸 卒 『나양봉인존 羅兩峰印存』 『농운인존 農雲印存』
1801	필성해 畢星海 『육서통척유 六書通摭遺』 10권
1802	동순 董洵 『석수헌송원인보 石壽軒宋元印譜』 『동순모송원인보 董洵摹宋元印譜』 2책 ; 황이 黃易 『황소송인존黃小松印存』 1책
1803	장병예 張秉銳, 『모속뇌고당인보 摹續賴古堂印譜』 2책 ; 사경경 謝景卿 『속집한인분운 續集漢印分韻』 2권
1804	조석수 趙錫綬 『인향각인보 印香刻印譜』 12책
1810	완원 阮元 『속금낭인림 續錦囊印林』 2책
1812	동순 董洵 『동순인식 董洵印式』 ; 왕자춘 王字春 『삼연재인보 三硯齋印譜』 2책
1814	장연창 張燕昌 『문어인고 文魚印稿』 1책 ; 화극창 華克昌이 허용 許容의 인장을 모아 『곡원인보 谷園印譜』 1책 편찬
1815	단옥재 段玉裁 『단씨설문해자주 段氏說文解字注』 15편 ; 전동 錢侗 『집고인존 集古印存』 8권
1818	진홍수 陳鴻壽 『종유선관인보 種楡仙館印譜』 8책, 황낭촌 黃朗村 『시품인보 詩品印譜』를 이 즈음에 완성
1820	주위필 朱爲弼 『서경당집고인보 鋤經堂集古印譜』 2책 ; 섭지선 葉志詵 『고인보 古印譜』 4책
1825	전영 錢泳 『이원인선 履園印選』 1책(1835)
1826	왕자춘 王字春 『삼연재금석면 三硯齋金石編』 6책본, 10책본(1828) ; 조지침 趙之琛 『보나가실인보 補羅迦室印譜』 2책 : 장정제 張廷濟 『청의각고인우존 淸儀閣古印偶存』 6책·중정본 重訂本(1835)
1829	허련 許槤 『허씨집고인보 許氏集古印譜』 5책
1831	고상 顧湘·고호 顧浩 『소석산방인보 小石山房印譜』 6책
1834	장정제 張廷濟 『고인철존 古印綴存』 1책
1836	임홍 林鴻, '明月前身' 새김
1840	고상 顧湘 『전학쇄저 篆學瑣著』 12책 ; 오식분 吳式芬 『척우호재인존 隻虞壺齋印存』 4책·7책·8책·15책본
1846	진식금 陳式金, 『완백산인전각우존 完白山人篆刻偶存』 2책
1849	완원 阮元 『속고재장인보 積古齋藏印譜』 ; 고상 顧湘 『학산당인존 學山堂印存』 8권

1850	고상 顧湘『소석산방인원 小石山房印苑』6책 12권
1851	장상하 張祥河『진한옥인십방 秦漢玉印十方』; 하소기 何紹基『이소재인보 頤素齋印譜』2책
1852	진개기 陳介祺『보재인집 簠齋印集』2책·6책·12책본
1854	전송 錢松, '明月前身' 새김
1856	오식분 吳式芬 졸 卒 ; 오식분 吳式芬『도가서옥진한인장 陶嘉書屋秦漢印章』 ; 조지겸 趙之謙 운 輯(정경 丁敬 각 刻)『용홍거사각인집 龍泓居士刻印集』
1861	이념증 伊念曾(1790-1861) 졸 卒
1863	섭지선 葉志詵(1779-1863) , 장요손 張曜孫(1807-1863) 졸 卒

번호	나무삼보 南無三寶	『소치공인보』	비고
73		3-4	

'南無三寶'(73번)는 '나무삼보'로 읽어야 하며, '불법승佛法僧 삼보三寶에 귀의歸依하다'라는 뜻이다. '나무南無'는 범어梵語 '나모스(NAMOS)'의 음을 빌어 적은 것으로 '돌아가 의지하여 구원을 청한다'는 의미이며, 김정희의 인장을 본받아 새긴 인장이다. 주자 성리학이 조선사회의 정치제도와 치세의 틀이었던 시대에 허련은 초의선사 의순草衣禪師 意恂의 소개로 김정희 문하에 입문하였으며『동사열전東師列傳』을 지은 범해각안梵海覺岸 스님과도 편지를 주고 받으며 평생 승속僧俗을 넘나드는 인연을 이었다.

더불어 말년에 경기도 과천果川의 '과지초당瓜地艸堂'과 서울 봉은사奉恩寺를 오가며 절필絶筆「판전板殿」과 「대웅전大雄殿」 편액扁額, 이외에도 해남 대둔사海南 大屯寺의 「무량수각無量壽閣」 편액, 예산 화엄사禮山 華巖寺의 「일로향실一爐香室」 편액, 양산 통도사梁山 通度寺의 「일로향각一爐香閣」 편액, 영천 은해사永川 銀海寺에 '불광佛光' 글씨 등을 남긴 스승 김정희, 합천 해인사陜川 海印寺(「수다장라修多羅藏」 편액), 밀양 표충사密陽 表忠寺(「무량수각無量壽閣」 편액), 해남 대둔사海南 大屯寺(「보연각寶蓮閣」 편액) 등의 사찰에 많은 글씨를 남긴 신헌, 예산의 가야사伽倻寺를 불태우고 모신 부친 남연군南延君 1788-1836묘역 아래에 보덕사報德寺를 세우게 하고, 고종高宗 1852-1919이 즉위하던 해에 '소석시경少石詩境' 편액을 쓰게 하였을 뿐만 아니라, 합천 해인사(대적광전大寂光殿 「주련柱聯」 : 고종과 합작), 서울 화계사華溪寺(「사액寺額」), 흥천사興天寺 (「사액寺額」), 남양주南楊州 흥국사興國寺(「사액寺額」) 등에 많은 글씨를 남긴 이하응[895], 큰 매화를 장육불상丈六佛像에 비유하여 장육매화丈六梅花라 이름하고, 매화 그리는 일을 도화불사圖畵佛事라고 하여 매화의 몸을 부처의 화신으로 묘사한 조희룡, 불제자佛弟子를

자처한 오경석과 허련 모두 불심佛心에 귀의한 삶이었던 것으로 생각한다. 이 인장은 「부춘산도富春山圖」[896] 등에 찍혀 있다.

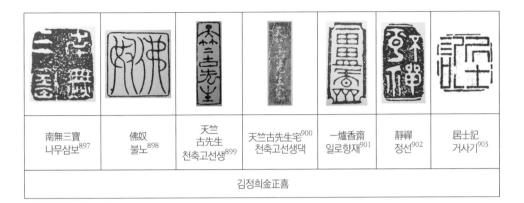

南無三寶 나무삼보[897]	佛奴 불노[898]	天竺 古先生 천축고선생[899]	天竺古先生宅[900] 천축고선생댁	一爐香齋 일로향재[901]	靜禪 정선[902]	居士記 거사기[903]
김정희金正喜						

佛弟子 불제자	鏡虛子 경허자	奢摩佗庵 사마타암[904]	印迦居士 인가거사[905]	南無三寶 나무삼보[906]	自心是佛 자심시불[907]	山水軒 有髮頭陀 산수헌 유발두타[908]
오경석 吳慶錫[909]				운현궁 雲峴宮		남궁필南宮弼

病維摩 병유마[910]	雲煙靠山僧 운연고산승	讀孔孟書 存菩提心 독공맹서 존보리심	圓悟 원오	卽心是佛 즉심시불	長掩柴門 聽老僧 장엄시문 청노승 [911]	直心 道場 직심 도장(량)[912]	髥頭陀 염두타[913]
	6-1-2b	11-11b	12-14a	12-6b			
윤천구 尹天衢	『보소당인존』				김유근 金逌根	신헌 申櫶	이하응 李昰應

南無三寶 나무삼보	無非佛事 무비불사 金逌根? 김유근?	三寶弟子 삼보제자[914]	佛弟子 불제자[915]	佛奴 불노[916]	佛奴 불노[917]	佛弟子 불제자[918]
『어보제가인보장 御寶諸家印譜藏』[919]		도융 屠隆	양천추 梁千秋	『인암집고인보 訒庵集古印寶』		

佛弟子 불제자[920]	以詩爲佛事 이시위불사[921]	心卽是佛 심즉시불[922]	在家出家 재가출가[923]	佛弟子 불제자[924]
『학산당인보 學山堂印譜』	정경 丁敬	『비홍당인보 飛鴻堂印譜』		조지침 趙之琛

번호	亂山喬木碧苔芳暉 난산교목벽태방휘	『소치공인보』	비고[925]
74		2-3	

'亂山喬木碧苔芳暉'(74번)는 당唐나라 사공도司空圖 837-908의 『시품詩品』 가운데 「초예超詣」의 한 구절로 '어지러이 많은 산에 높이 솟은 나무, 푸른 이끼에 꽃다운 봄빛'이라는 뜻이다. 초기 작품인 『산수도첩山水圖帖』[926] 「산수도山水圖」[927] 「산수도팔곡병풍山水圖八曲屛風」[928] 등의 작품에서 사용례를 확인할 수 있다.

번호	老去新詩 노거신시	『소치공인보』	비고
75		12-3	

'老去新詩'(75번)는 '나이 들수록 새로워지는 시'란 뜻이며, 음·양각을 한 인면에 새긴 주백문상간인朱白文相間印이다. 당唐나라 두보杜甫 712-770의 시 「인허팔봉기강녕민상인因許八奉寄江寧旻上人」가운데 '노거신시수여전老去新詩誰與傳 : 나이 들수록 새로워지는 시 누구에게 전할까'에서 가져온 말로 「산수도山水圖」[929] 등에 찍혀 있다.

번호	讀古人書 독고인서	『소치공인보』	비고
76		18-4	

'讀古人書'(76번)는 '옛 성현聖賢의 글을 읽다'라는 뜻으로 「산수도山水圖」[930] 등 많은 작품에 찍혀 있다. 『보소당인존』과 형당 유재소蘅堂 劉在韶 1829-1911가 그리고 고람 전기古藍 田琦 1825-1854가 화제畵題를 쓴 『이초당합작화첩二草堂合作畵帖』의 「아사고인도我思古人圖」에도 같은 인문의 인장이 찍혀 있으며, 이 첩은 시정詩情, 화의畵意, 인문印文이 한 화면에서 완벽한 조화와 일체감을 이룬[931] 보기 드문 작품이다. 글은 고전을 읽어야 하며, 독서의 지향이 성현(공자와 맹자)의 말씀과 행동을 본받는 데 있음을 말하는 것이다. '友天下士: 세상의 선비와 벗하다' 또는 '樂交天下士 : 세상 선비와의 사귐을 즐기다' 와 짝을 이루는 글귀이다. 특히 이런 생각을 '讀書志在聖賢', '讀周易', '國風', '我思古人', '離騷', '左氏傳', '太史公書' 등의 인장을 통해 나타냈다.

讀古人書 독고인서[932]	讀古人書 독고인서	讀書志 在聖賢 독서지 재성현	我思 古人 아사 고인	讀書自 洪範以下 독서자 홍범이하	讀離騷左氏 太史公書 독이소좌씨 태사공서	讀孔孟書 存菩提心 독공맹서 존보리심	師魯 사노
	6-13b	3-1a	12-1b	2-14a	10-13a	11-11b	k3-564-2-19a
『보소당인존』							

樂交天下士 낙교천하사[933]	朝出而耕夜歸讀古人書 조출이경야귀독고인서[934]	我思古人 아사고인[935]	讀古人書 독고인서[936]	友天下士 우천하사
김정희 金正喜	이주한 李柱漢	이상적 李尙迪	『이초당합작화첩 二草堂合作畫帖』 (전기 田琦, 유재소 劉在韶)	6-26a 『보소당인존』

我思古人 아사고인[937]	我思古人實獲我心 아사고인실획아심[938]	讀古人書友天下士 독고인서우천하사[939]	讀古人書 독고인서[940]	笑讀古人書 소독고인서[941]
율산 栗山(미상)	소선 蘇宣	하진 何震	유위경 劉衛卿	『비홍당인보』

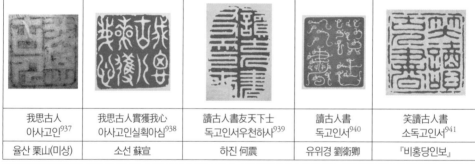

讀書志在聖賢 독서지재성현	我思古人 아사고인	讀周易 독주역	國風 국풍	離騷 이소	左氏書 좌씨서	太史公書 태사공서
『어보제가인보장 御寶諸家印譜藏』[942]						

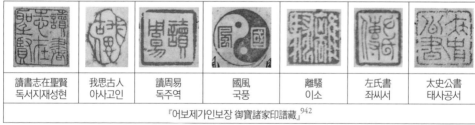

번호	獨惺 독성	『소치공인보』	비고
77		7-1	

'獨惺'(77번)은 '마음이 홀로 깨어 있다'는 뜻이다.

번호	明月懷人 명월회인	『소치공인보』	비고
78			

'明月懷人'(78번)은 '밝은 달을 보며 님(사람)을 생각하다'라는 뜻이다. 몽인 정학교夢人丁學敎 1832-1914의 그림에 있는 인장[943]은 크기, 위치, 각풍刻風으로 보아 소장인일 가능성도 있다. 아래 표에 있는 두 인장의 인문印文의 포치법布置法이 유사한 점이 특이하며「화론육곡병풍畵論六曲屛風」[944]「행서첩行書帖」[945] 등의 작품에 찍혀 있다.

5-13b	丁學敎 ?
『보소당인존』	정학교 ?

번호	無用 무용	『소치공인보』	비고
79		1-4	

'無用'(79번)[946]은 '쓸모 없다'라는 뜻이다. 그러나 속 뜻은 '不材而壽'(87번)와 같이 장자莊子가 말한 쓸모 없어 보이나 도리어 크게 쓰이는 '無用之用'일 것이다.『장자莊子』「인간세편人間世篇」의 '人皆知有用之用, 而莫知無用之用也 : 사람들은 모두 유용有用의 쓰임은 알지만, 무용無用의 쓰임은 알지 못한다'와 「외물편外物篇」의 '則無用之爲用也, 亦明矣 : 무용無用한 것이 쓸모있게 되는 것 또한 분명하다'에 나오는 말이다. 김정희의 인장을 음양陰陽만 달리 새겨 사용한 것으로 생각된다. 김정희의 인장으로 알려진 '無用道人' 인장은 사용례를 확인할 수 없다. 인장의 형태나 각풍刻風으로 볼 때 후대의 것으로 생각되며, 사용례와 실물 등의 정밀한 검토가 필요하다.

無用 무용[947]	乾坤無用人 건곤무용인[948]	無用道人 무용도인[949]
김정희 金正喜	미상	『반룡헌인보 盤龍軒印譜』

번호	墨緣 묵연	『소치공인보』	비고
80		3-3	

번호	墨緣 묵연	『소치공인보』	비고
81			

‘墨緣’(80번, 81번)은 ‘붓(먹)으로 맺은 인연’이란 뜻이다. 80번 ‘墨緣’ 인장은 사용례가 확인되지 않는다. 81번 ‘墨緣’ 인장은 호정 박문영湖亭 朴文泳이 허련에게 준 「송허군소치남귀서送許君小癡南歸序」에 ‘一日思君十二時’(108번), ‘梅華舊主’(59번) 인장과 함께 찍혀 있다. 허련을 비롯하여 스승인 김정희의 벗과 문하의 제자들이 유달리 많이 사용한 인장으로 김정희 유파 학예인들의 ‘墨緣’을 살펴볼 수 있는 자료이며, 김정희는 ‘墨緣盦’이란 당호를 사용하기도 하였다.[950] 이 인장은 간단하게 ‘墨緣’만 쓴 경우, 스승과의 묵연을 나타낸 경우(蘇齋墨緣 등), 자하 신위紫霞 申緯 1769-1847처럼 당호로 쓴 경우(墨緣堂), 자신의 작품임을 나타내기 위해 앞에 호를 덧붙인 경우(秋史墨緣 등), 우선 이상적藕船 李尙迪 1804-1865처럼 온 세상 사람들과 묵연을 나타낸 경우(四海墨緣)로 나뉘볼 수 있다. ‘墨緣’은 ‘翰墨緣’, ‘翰墨因緣’, ‘翰墨淸緣’, ‘文字因緣’, ‘金石因緣’과도 통하는 말이다.

김정희 金正喜

墨緣 묵연[951]	蘇齋墨緣 소재묵연[952]	嵩陽墨緣 숭양묵연[953]	秋史墨緣 추사묵연[954]	秋史墨緣 추사묵연[955]	紅蘭唫館墨緣 홍란음관묵연[956]

墨緣 묵연[957]	墨緣 묵연[958]	墨緣 묵연[959]	墨緣堂 묵연당[960]	墨緣 묵연[961]	壺山墨緣 호산묵연[962]	文字因緣 문자인연[963]	竹坨墨緣 죽타묵연[964]
신위申緯				조희룡趙熙龍		유최진 柳最鎭	서미순 徐眉淳

墨緣 묵연965	墨緣 묵연966	四海墨緣 사해묵연967	墨緣 묵연968	墨緣 묵연969	墨緣 묵연970	墨緣 묵연971	墨緣 묵연972
오창열 吳昌烈	조면호 趙冕鎬	이상적 李尙迪	신헌 申櫶	남계우 南啓宇	조성하 趙成夏	김수철 金秀哲	김경근 金慶根

墨緣 묵연973	墨緣 묵연974	文字因緣 문자인연975	墨緣 묵연976	墨緣 묵연977	墨緣 묵연978	墨緣 묵연979	墨緣 묵연980
죽동거사 竹東居士	유재소 劉在韶		김옥균 金玉均	박기양 朴箕陽	나수연 羅壽淵	안중식 安中植	

四海墨緣 사해묵연981	墨緣 묵연	墨緣 묵연	墨緣 묵연	墨緣 묵연	墨緣 묵연	墨緣堂 묵연당
						신위 申緯
11-8a	11-8a	12-12a	10-1a	12-11a	7-18b	3-2b
헌종? 憲宗?	『보소당인존』					

文字因緣 문자인연	文字因緣 문자인연	文字因緣 문자인연	文字因緣 문자인연	寶蘇墨緣 보소묵연	香泉墨緣 향천묵연	四海墨緣 사해묵연
					헌종 憲宗	?(헌종) ?(憲宗)
7-6a	8-5a	9-10a	12-6b	12-9a	8-15b	3-3b
『보소당인존』						

<table>
<tr><td colspan="1"></td></tr>
</table>

墨緣 묵연	墨緣 묵연
백은배? 白殷培?	미상
『어보제가인보장 御寶諸家印寶藏』[982]	

번호	文字之祥 문자지상	『소치공인보』	비고
82		12-1	

번호	文字之祥 문자지상	『소치공인보』	비고
83			

'文字之祥'(82번, 83번)은 '문자의 상서로움'이란 뜻이다. 82번 '文字之祥' 인장은 아직 사용례를 확인할 수 없다. 83번 '文字之祥' 인장은 남농미술문화재단 소장 『제화초선題畵抄選』의 마지막 장에 찍혀 있으며, '吉祥如意'(72번)와 인장 양식의 유사성, 다른 사람의 작품에 자신의 인장을 찍은 허련의 습관 등으로 미루어 허련의 인장으로 본다. 오규일의 아버지 대산 오창열大山 吳昌烈 ?-? 등도 같은 인문의 인장을 사용하였으며 『보소당인존』에 한 솜씨에서 나온 것으로 보이는 음각陰刻 인장이 실려 있다.

文字之祥 문자지상[983]	文字大吉 문자대길[984]	文字之祥 문자지상[985]	文字之祥 문자지상 6-16b	文字之祥 문자지상 5-17b	文字吉祥 문자길상[986]
오창열 吳昌烈	신헌 申櫶	『보소당인존』			정대유 丁大有

번호	半日閒 반일한	『소치공인보』	비고
84			

'半日閒'(84번)은 '반나절의 한가로움'이란 뜻이다. 청淸나라 순치황제順治皇帝 1638-1661 의 「출가시出家詩」가운데 '百年三萬六千日 不及僧家半日閒 : 백년 삼만육천 일도 절집 반나절의 한가로움에 미치지 못하네'에서 가져온 말이다. 「매난도梅蘭圖」[987] 작품에서 사용례를 확인할 수 있다.

半日閒 반일한[988]	半日閒 반일한[989]
정경 丁敬	오세창 吳世昌

번호	方外逍遙 방외소요	『소치공인보』	비고
85		7-3	

'方外逍遙'(85번)는 '세속을 벗어난 곳 또는 틀(격식) 밖에서 노닐다'라는 뜻이다. 인문印文과 자법字法이 같은 스승 김정희의 인장을 본받아 새긴 것이다. 이렇게 사는 사람을 방외지사方外之士 또는 방외사方外士, 방외(유)인方外(游)人, 방외산인方外仙人이라고도 하고, 이처럼 사는 것을 방외유方外游, 유방지외游方之外라고 한다. 당唐나라 사공도司空圖 837-908의 『시품詩品』의 「웅혼雄渾」에서 말한 '超以象外 得其環中 : 형상 밖에 벗어나 그 묘리를 얻는' 것과 같은 길일 것이다. 긍원 김양기兢園 金良驥와 희원 이한철希園 李漢喆의 인장은 유사하여 구분하기가 쉽지 않다. 「산수도山水圖」[990] 등의 작품에서 사용례를 확인할 수 있다.

方外逍遙 방외소요[991]	方外士 방외사[992]	游方之外 유방지외[993]	超以象外 초이상외 9-3a	方外士 방외사[994]	方外游人 방외유인[995]
김정희 金正喜	김양기 金良驥	조희룡 趙熙龍	『보소당인존』	이한철 李漢喆	운현궁 雲峴宮

物外人 물외인[996]	游方之外 유방지외[997]	方外逍遙 방외소요[998]	方外仙史 방외선사[999]	爲方外游 위방외유[1000]	斿[游]方之外 유방지외[1001]
미상	소선 蘇宣	『비홍당인보』			『뇌고당인보 賴古堂印譜』

번호	放情丘壑 방정구학	『소치공인보』	비고
86		6-3	

'放情丘壑'(86번)은 '자연(언덕과 골짜기)에 마음을 놓아 두다'라는 뜻이다. 현재 「산수도山水圖」[1002]에만 보이며 『채과도첩菜果圖帖』에 '秋史審正' 인장과 함께 찍혀 있는 '放情丘壑' 인장은 『완당인보阮堂印譜』에 실려 있는 김정희의 인장이다. '寄情丘壑 : 자연에 마음을 붙이다', '恣情丘壑 : 자연에 마음을 맡기다'과도 통하는 말이다. 나수연羅壽淵과 청淸나라 주문진朱文震의 것은 김정희 및 허련이 사용한 인장과 자법, 장법이 유사한 인장으로 분류할 수 있다.

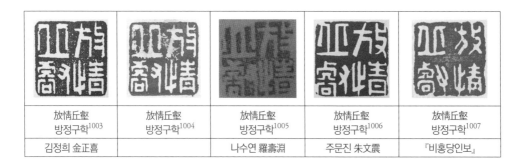

放情丘壑 방정구학[1003]	放情丘壑 방정구학[1004]	放情丘壑 방정구학[1005]	放情丘壑 방정구학[1006]	放情丘壑 방정구학[1007]
김정희 金正喜		나수연 羅壽淵	주문진 朱文震	『비홍당인보』

寄情邱壑 기정구학[1008]	寄情丘壑 기정구학[1009]	恣情山水 자정산수[1010]	恣情山水之間 자정산수지간[1011]	寄情邱壑 기정구학[1012]	丘壑獨存 구학독존[1013]	丘壑獨存 구학독존[1014]
매덕 梅德	왕응수 王應綏	주분 周芬	주장태 朱長泰 『비홍당인보 飛鴻堂印譜』	추덕 椎德	정원 程遠	진극서 陳克恕

번호	不材而壽 부재이수	『소치공인보』	비고
87		7-2	

'不材而壽'(87번)는 '쓸모가 없어 천수를 누리다'라는 뜻으로, '등 굽은 소나무가 선산先山을 지킨다'는 말과 '無用'(79번)의 '無用之用'과 통하는 말이다. 『장자莊子』「산목편山木篇」의 '此木以不材, 得終其天年 : 이 나무는 쓸모가 없기 때문에 하늘이 준 명을 다 할 수가 있구나'에서 가져온 말이다.

번호	非少壯時 비소장시	『소치공인보』	비고
88		13-4	

‘非少壯時’(88번)는 ‘젊고 씩씩할 때, 나이가 젊고 혈기가 왕성할 때가 아니다’ 즉 ‘어리고 젊을 때가 아니다’라는 의미로 ‘인품이나 솜씨가 무르익은 나이’임을 나타내는 말이다. 「산수도山水圖」[1015] 『천태첩天台帖』[1016] 「화론육곡병풍畵論六曲屛風」[1017] 「연화도蓮花圖」「노송도老松圖」[1018] 「묵매도墨梅圖」[1019] 등 많은 작품에 사용하였다.

번호	書生習氣 서생습기	『소치공인보』	비고
89		10-2	

　‘書生習氣’(89번)는 ‘글 읽는 사람의 습성이나 기질’을 말한다. ‘書生本色 : 서생의 본 모습’에서 확장하여 ‘書生習氣未能無 : 서생의 습성이나 기질은 없을 수 없다’, ‘習氣未除 : 습성과 기질을 없애지 못하다’라는 의미를 담고 있으며 「예서대련隷書對聯」[1020]에 찍혀 있는 인장이다. 그리고 인장과 화풍畵風을 통해 보면 ‘書生本色’ 인장이 찍혀 있는 작품은 모두 단계김영면丹溪 金永冕의 작품이다.〈도 26, 27, 28〉

書生習氣 서생습기[1021]	書生本色 서생본색[1022]	書生本色 서생본색[1023]	書生本色 서생본색[1024]	書生習氣未能無 서생습기미능무 1025	習氣未除 습기미제[1026]
김명희 金命喜	김영면 金永冕			요내 姚鼐	진호 陳浩
				『비홍당인보 飛鴻堂印譜』	

번호	所懷健 소회건	『소치공인보』	비고
90		17-2	

'所懷健'(90번)은 '품은 뜻이 굳세다'는 뜻이다. 「산수도山水圖」[1027] 「고목죽석도枯木竹石圖」[1028] 등에 찍혀 있는 인장이다.

번호	詩境 시경	『소치공인보』	비고
91			

'詩境'(91번)은 '시가 이룬 경지, 또는 시흥詩興을 불러 일으키거나 시정詩情이 넘쳐 흐르는 아름다운 경지'를 말한다. 개인 소장의 「산수도팔곡병풍山水圖八曲屛風」〈도 5〉에만 보이며, 남송南宋 때 육유陸游가 쓴 '詩境' 탁본 글씨를 얻고 '詩境軒'이란 당호를 사용한 옹방강[1029]을 비롯하여 시서화 일치사상을 공유한 김정희 유파의 김유근, 조희룡, 초산 유최진樵山柳最鎭 1791-1869, 전기 등 많은 학예인들이 사용한 인장이다. 김정희는 충남 예산 오석산 화엄사烏石山 華巖寺에 「시경루詩境樓」 편액을 썼으며, 동갑인 초의선사 의순草衣禪師 意恂과 승속을 넘나드는 청교淸交[1030]를 통해 시선일여詩禪一如와 시경선심詩境禪心의 삶 속에서 우러나온 「시경詩境」 석각 글씨를 남겼고[1031], '시암詩盦'이란 호를 사용하였다. 허련도 이러한 시대 조류와 김정희의 영향 아래 이 인장을 사용한 것으로 생각된다.

詩境 시경[1032]	詩盦 시암[1033]	詩境 시경[1034]	詩境樓 시경루[1035]	詩盦 시암[1036]
옹방강 翁方綱	김정희 金正喜			

詩境 시경[1037]	詩境 시경[1038]	詩境 시경[1039]	詩境 시경[1040]	梅華詩境 매화시경[1041]	詩境 시경[1042]	詩境 시경[1043]
김유근 金逌根			미상	조희룡 趙熙龍	유최진 柳最鎭	전기 田琦

詩境시경 金逌根 김유근	詩境 시경	詩境 시경	某華詩竟[境] 매화시경	詩境盦 시경암
4-5b	6-5a	6-15a	10-5b	5-17b
『보소당인존』				

번호	詩林 시림	『소치공인보』	비고
92			

‘詩林’(92번)은 ‘시를 모아 놓은 책, 시인의 모임 또는 많은 시’를 뜻한다. ‘墨莊’은 『언고사서書言故事』에 나오는 말로 ‘책이 많음’을 말한다. ‘翰墨林’, ‘墨海’는 ‘문한文翰과 필묵筆墨의 숲과 바다’라는 의미로 ‘詩林’과 그 뜻이 잇닿아 있다. ‘墨莊’과 ‘墨林’은 호로도 사용하였으며,[1044] 「산광야수도山光野樹圖」[1045] 〈도 14〉 「죽수소정도竹樹小亭圖」 〈도 15〉, 남농미술문화재단 소장의 『소치낙향기小癡落鄕記』등에서 사용례를 확인할 수 있다.

墨莊 묵장[1046]	墨莊 묵장[1047]	墨莊 묵장[1048]	墨莊 묵장	墨莊 묵장[1049]	翰墨林 한묵림[1050]	翰墨林 한묵림[1051]	墨海 묵해[1052]
			5-13a	2-3			
김정희 金正喜	전 김정희 傳 金正喜	헌종 ? 憲宗 ?	『보소당인존』		죽동거사 竹東居士	신명연 申命衍	지운영 池雲英

墨林 묵림[1053]	墨林 묵림[1054]	墨莊 묵장[1055]	墨莊 묵장[1056]	翰墨林 한묵림[1057]
항원변 項元汴		고봉한 高鳳翰	『뇌고당인보 賴古堂印譜』	철보 鐵保

번호	心澹月澄 심담월징	『소치공인보』	비고
93			

‘心澹月澄’(93번) 인장은 ‘담박한 마음과 맑은 달’이란 뜻이다. 현재 개인 소장의 「산수도 팔곡병풍山水圖八曲屛風」[1058]에서만 사용례를 확인할 수 있다. 28번 ‘小癡’, 55번 ‘古狂’, 106번 ‘一笑千山靑’, 111번 ‘一片冰心在玉壺’. 115번 ‘自眞’ 인장과 함께 찍혀 있다.

번호	神仙富貴五雲之端 신선부귀오운지단	『소치공인보』	비고
94		18-2	

‘神仙富貴五雲之端’(94번)은 ‘신선과 부귀, 오색구름의 끝’이라는 뜻으로 ‘무성하고 탐스러운 모양, 미려美麗한 모양’을 말한다. 시화詩話 가운데 「농염穠艷」의 ‘萬花飛舞, 不知春寒. 牧丹雖肥, 自爾丹丹, 神仙富貴, 五雲之端 : 온갖 꽃이 춤추듯 날리니 봄 추위 모르겠고, 모란은 비록 두툼해도 저절로 붉디붉어, 신선과 부귀 오색구름의 끝’에 나오는 글귀이다.

번호	十日一水五日一山 십일일수오일일산	『소치공인보』	비고
95		4-5	

'十日一水 五日一山'(95번)은 '열흘에 물을 하나 그리고, 닷새에 산을 하나 그린다'는 뜻
이다. 당唐나라 두보杜甫 712-770의 「희제왕재화산수도가戲題王宰畵山水圖歌」 가운데 나오는
'十日畵一水 , 五日畵一石 : 열흘에 물을 하나 그리고, 닷새에 돌을 하나 그리다'에서 가져온
글귀이다. 허련이 화론畵論을 쓴 글[1059]에도 찍혀 있으며, 그림을 그릴 때 정밀한 관찰과 신
중한 운필을 해야한다는 뜻이 담겨 있다. 「산수도팔곡병풍山水圖八曲屛風」 등의 작품에서 사
용례를 확인할 수 있다.

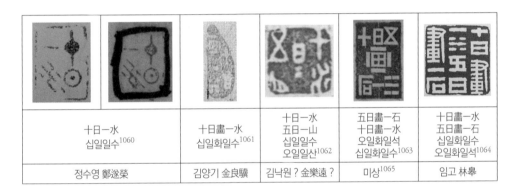

十日一水 십일일수[1060]	十日畵一水 십일화일수[1061]	十日一水 五日一山 십일일수 오일일산[1062]	五日畵一石 十日畵一水 오일화일석 십일화일수[1063]	十日畵一水 五日畵一石 십일화일수 오일화일석[1064]
정수영 鄭遂榮	김양기 金良驥	김낙원 ? 金樂遠 ?	미상[1065]	임고 林皐

번호	兩地一信 양지일신	『소치공인보』	비고
96		5-1	

'兩地一信'(96번)은 '비록 있는 곳은 달라도 마음은 하나'라는 뜻이다. '千里如面 : 천리
밖에서도 얼굴을 마주하는 듯하다'과 '心心契合 : 마음과 마음이 딱 들어 맞다'와도 통하
는 말이다.

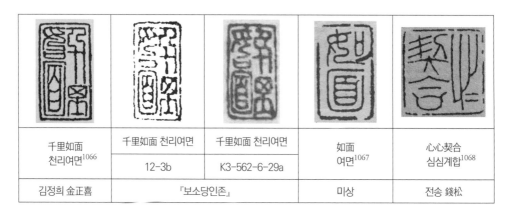

千里如面 천리여면[1066]	千里如面 천리여면 12-3b	千里如面 천리여면 K3-562-6-29a	如面 여면[1067]	心心契合 심심계합[1068]
김정희 金正喜	『보소당인존』		미상	전송 錢松

번호	亦自不得 역자부득	『소치공인보』	비고
97			

‘亦自不得’(97번) 인장은 드물게 사용한 인장으로 개인 소장의 「산수도山水圖」, 「산수도山水圖」[1069] 등 몇 작품에서만 사용례를 확인할 수 있다. 송宋나라 때 왕홍지王弘之가 낚시를 할 때 고기를 잡으면 팔 것이냐는 질문에 답한 ‘亦自不得 得亦不賣 : 스스로도 얻지 못하며, 얻어도 팔지 않는다’에서 가져온 말이다. ‘득의작得意作은 이루기 어려우며, 그런 작품을 이루면 주거나 팔 수 없다’는 뜻이 담겨 있는 것으로 생각된다.

번호	游於藝 유어예	『소치공인보』	비고
98		14-1	

‘游於藝’(98번)는 『논어論語』 「술이편述而篇」의 ‘志於道, 據於德, 依於仁, 游於藝 : 도에 뜻을 두고, 덕에 의거하고, 인에 의지하고, 예에 노닌다’에서 가져온 말이다. ‘예에 노닐다’, ‘육예六藝(예악사어서수禮樂射御書數)를 배우다’라는 뜻이다. 많은 작품에 보이며, 스승인 김정희의 인장을 본뜨고 ‘藝’ 자 가운데 ‘云’ 자의 자법字法에 변화를 주어 새겼다. 「산수도 山

水圖」[1070] 등 많은 작품에서 사용례를 확인할 수 있다. 허련에게 있어서 '유어예'는 '游戲翰墨 : 한묵의 세계에서 노니는 것'이었을 것이다.

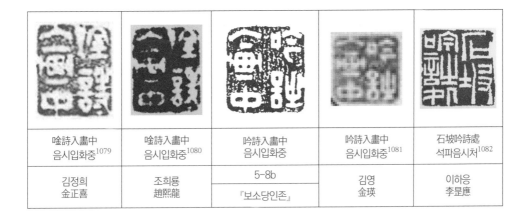

游於藝 유어예[1071]	游於藝 유어예[1072]	游藝 유예[1073]	游戲翰墨 유희한묵[1074]	游戲翰墨 유희한묵[1075]	游於藝 유어예[1076]	游於藝 유어예[1077]
김정희 金正喜	강세황 姜世晃	마성린 馬聖麟 (김홍도?) (金弘道 ?)	조명관 趙明觀	미상	김윤식 金允植	국리후 鞠履厚

번호	吟詩 음시	『소치공인보』	비고
99		16-4	

'吟詩'(99번)는 '시를 읊다'라는 뜻이다. '吟詩入畫中 : 시를 통해 그림으로 들어가는 경지'를 말한 것으로 생각된다. 김정희와 조희룡 그리고 『보소당인존』과 춘방 김영春舫 金瑛 1837-?의 것은 같은 계통의 인장이다. 「고목죽석도枯木竹石圖」[1078]에서 사용례를 확인할 수 있다. '詩' 자의 '言' 부 아래의 짧은 '-'은 첩자疊字 표시인지 확실하지 않다.

唫詩入畫中 음시입화중[1079]	唫詩入畫中 음시입화중[1080]	吟詩入畫中 음시입화중	吟詩入畫中 음시입화중[1081]	石坡吟詩處 석파음시처[1082]
김정희 金正喜	조희룡 趙熙龍	5-8b	김영 金瑛	이하응 李昰應
		『보소당인존』		

번호	吟風弄月 음풍농월	『소치공인보』	비고
100		17-4	

　'吟風弄月'(100번)은 '맑은 바람을 읊고 밝은 달과 노닐다'라는 뜻으로 시를 짓는 것(시작詩作)을 말한다. 이 인장은 이상적과 이하응이 사용한 계통의 인장으로 나눠볼 수 있다. '吟風嘯月'과 같은 말이며 「산수도山水圖」[1083] 등에 찍혀 있다.

吟風弄月 음풍농월 1084	吟風 음풍 3-12b	吟風弄月 음풍농월[1085]	吟風弄月 음풍농월[1086]	吟風弄月 음풍농월[1087]	吟風弄月 음풍농월 1088	吟風嘯月 음풍소월[1089]
이상적 李尙迪	『보소당인존』	이하응 李昰應	미상	안중식 (장승업?) 安中植 (張承業 ?)	미상	양식 楊軾

번호	宜子孫 의자손	『소치공인보』	비고
101		10-3	

　'宜子孫'(101번)은 '長宜子孫'과 같은 말로 '자손이 오래도록 번창하기를 기원'하는 말이다. 『시경詩經』 「주남周南」편 '종사螽斯' 가운데 '斯羽詵詵兮. 宜爾子孫, 振振兮. 날개치는 메뚜기떼 많기도 하니, 그대 자손도 번창하리라'에서 가져온 말이다. 한漢나라의 동경銅鏡 등에 자주 쓰인 글귀이며, 무령왕릉武寧王陵에서 발견된 동경에도 같은 글귀가 있다.

宜子孫 의자손[1090]	長宜子孫 장의자손[1091]	長宜子孫 장의자손[1092]	長宜子孫 장의자손[1093]	長宜子孫 장의자손[1094]	長宜子孫 장의자손[1095]
김정희 金正喜				김명희 金命喜	

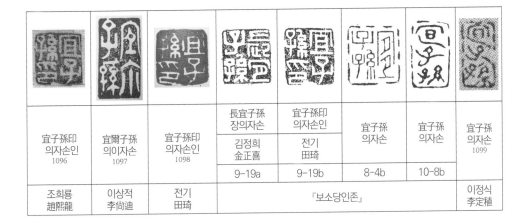

宜子孫印 의자손인 1096	宜爾子孫 의이자손 1097	宜子孫印 의자손인 1098	長宜子孫 장의자손 김정희 金正喜 9-19a	宜子孫印 의자손인 전기 田琦 9-19b	宜子孫 의자손 8-4b	宜子孫 의자손 10-8b	宜子孫 의자손 1099
조희룡 趙熙龍	이상적 李尙迪	전기 田琦	『보소당인존』				이정식 李定稙

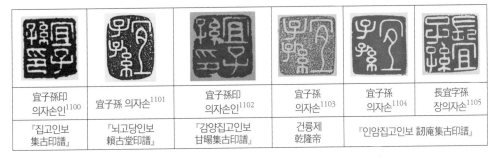

宜子孫印 의자손인[1100]	宜子孫 의자손[1101]	宜子孫印 의자손인[1102]	宜子孫 의자손[1103]	宜子孫 의자손[1104]	長宜字孫 장의자손[1105]
『집고인보 集古印譜』	『뇌고당인보 賴古堂印譜』	『감양집고인보 甘暘集古印譜』	건륭제 乾隆帝	『인암집고인보 訒庵集古印譜』	

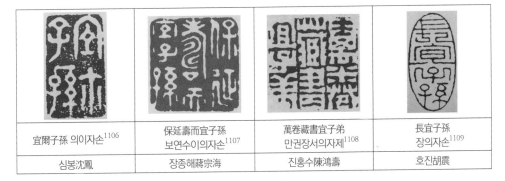

宜爾子孫 의이자손[1106]	保延壽而宜子孫 보연수이의자손[1107]	萬卷藏書宜子弟 만권장서의자제[1108]	長宜子孫 장의자손[1109]
심봉沈鳳	장종해蔣宗海	진홍수陳鴻壽	호진胡震

번호	一丘一壑 일구일학	『소치공인보』	비고
102	(see first cell stamp)		

'一丘一壑'(102번)은 '한 언덕, 한 골짜기'란 뜻이다. 『한서漢書』 「서전敍傳」上의 '漁釣于一壑, 則萬物不奸其志, 棲遲于一丘, 則天下不易其樂 : 골짜기에서 낚싯대 드리우니 만물이 그 뜻을 범하지 않고, 언덕에 한가히 사니, 세상이 그 즐거움을 바꾸지 않네'에서 가져온 말로, '속세를 벗어난 사람의 거처 또는 산수 자연에 마음을 붙이다'라는 뜻이 담겨 있다. '세상 밖에 몸을 둔다'는 의미에서 85번 '方外逍遙', 86번 '放情丘壑'과도 통하는 말이다. 현재 초기작인 「소림모옥도疏林茅屋圖」〈도 16〉[1110]에서만 사용례를 확인할 수 있다.

一丘一壑 일구일학[1111]	一壑一丘 일학일구[1112]	一壑煙云[雲] 일학연운[1113]	一壑一丘 일학일구[1114]	一丘一壑 일구일학[1115]
김정희 金正喜	윤순 尹淳	김득신 金得臣	미상	김유근 金逌根

一丘一壑 일구일학[1116]	一丘一壑 일구일학[1117]	一丘一壑 일구일학[1118]	一丘一壑也風流 일구일학야풍류[1119]
전 신위 傳 申緯	전승조 全承祖	『춘휘당인보 春暉堂印譜』	호사례 胡斯禮
			『비홍당인보 飛鴻堂印譜』

一丘一壑 일구일학	一丘一壑 일구일학	一壑煙云(雲) 일학연운	一壑煙云(雲) 일학연운
『어보제가인보장 御寶諸家印寶藏』[1120]			

번호	一生多得秋氣 일생다득추기	『소치공인보』	비고
103		16-1	

‘一生多得秋氣’(103번)는 ‘일생 동안 가을 기운을 많이 얻었다’는 뜻이다. ‘추기秋氣는 황한간담荒寒簡淡한 남종문인화의 의경을 나타낼 수 있는 기운’이거나, 스승 추사秋史 김정희의 ‘기운氣韻’과 가르침을 말하는 것일 수도 있다. 김정희 종가에 ‘士大夫當有秋氣 : 사대부는 맑고 찬 가을 물이나 서릿발같은 기개가 있어야 한다’[1121]라는 인장이 전해지고 있다.

번호	一笑 일소	『소치공인보』	비고
104		2-6	

번호	一笑 일소	『소치공인보』	비고
105			

'一笑'(104, 105번)는 '한바탕 웃음'이란 뜻이다. '萬事一笑付之 : 온갖 일을 웃음에 붙이다', '일소백려망一笑百慮忘 : 한 번 웃어 온갖 시름을 잊다'이나 소식蘇軾의 「어부漁父」 4수首 가운데 나오는 '一笑人間今古 : 인간세상 오늘과 옛 일에 한바탕 웃다'의 뜻이 담겨 있다. 104번 '一笑' 인장은 『천태첩天台帖』[1122] 「조어도釣漁圖」[1123] 「완당시의산수도阮堂詩意山水圖」[1124] 「편주일탁도扁舟一棹圖」[1125]에서 사용례가 확인되며, 105번 '一笑' 인장은 현재 「하경산수도夏景山水圖」[1126]에서만 사용례를 확인할 수 있다.

一笑人間今古 일소인간금고 1127	一笑 일소[1128]	付之一笑 부지일소 1129	萬事付之一笑 만사부지일소 1130	一笑而已 일소이기 1131	一笑百慮忘 일소백려망 1132	一笑百慮忘 일소백려망 1133
왕병형 王炳衡	고봉한 高鳳翰	미상	『비홍당인보 飛鴻堂印譜』	『인암집고인보 訒庵集古印譜』	황이 黃易	오세창 吳世昌

번호	一笑千山靑 일소천산청	『소치공인보』	비고[1134]
106		15-2	

'一笑千山靑'(106번)은 '한바탕 웃으니 온 산이 푸르다'라는 뜻이다. 아직 사용례가 확인되지 않는다.

번호	一日思君十二時 일일사군십이시	『소치공인보』	비고
107		6-1	

번호	一日思君十二時 일일사군십이시	『소치공인보』	비고
108		7-4	

번호	一日思君十二時 일일사군십이시	『소치공인보』	비고
109			

'一日思君十二時'(107, 108, 109번) '하루 열 두시각(子時-亥時, 24시간) 그대(임금님 : 헌종 또는 스승 김정희)를 생각한다'는 뜻으로 볼 수 있다. 이 인장은 '一片丹心'(110번), '一片冰心在玉壺'(111번), '一片心'(112번) 인장과 더불어 허련이 헌종의 어전御前에서 용연龍硯에 붓을 적셔 그림을 그리고 『시법입문詩法入門』을 하사받은 일에 대한 감은感恩을 나타낸 것이거나, 스승 김정희에 대한 존경과 그리움을 담고 있는 것일 수도 있다. 청淸나라의 송대업宋大業(17C-18C)은 '思君十二時'란 인장을 사용하였으며, 현재 가장 오래된 탁본으로 알려진 중국 '랴오닝성박물관遼寧省博物館' 소장의 『국강상광개토경호태왕비國岡上廣開土境好太王碑』에도 소장인의 것으로 보이는 '一日思君十二時' 인장이 찍혀 있다.

107번 '一日思君十二時' 인장은 『천태첩天台帖』[1135] 등에, 108번 '一日思君十二時' 인장은 남농미술문화재단 소장의 『운림묵연雲林墨緣』 가운데 「송허군소치남귀서送許君小癡南歸序」 「방완당의산수도仿阮堂意山水圖」[1136] 「묵란도墨蘭圖」[1137] 등의 작품에서 사용례를 확인할 수 있다. 그러나 109번 '一日思君十二時' 인장은 현재 「매화도梅花圖」[1138]에서만 사용례가 확인된다.

思君十二時 사군십이시[1139]	一日思君十二時 일일사군십이시[1140]
송대업 宋大業	미상

번호	一片丹心 일편단심	『소치공인보』	비고
110			

'一片丹心'(110번)은 '한 조각 붉은 마음'으로 '오로지 한 곳을 향하는 마음이나, 진심에서 우러나 변치 않는 마음'을 말한다. 「선면산수도扇面山水圖」[1141]에만 보이며, '一片心', '一片冰心在玉壺', '千古一心' 그리고 '변치 않는 마음'이란 뜻에서 '金石其心', '金石同心'과도 통하는 말이다.

金石同心 금석동심[1142]	金石同心 금석동심[1143]	金石其心 금석기심[1144]	金石其心 금석기심
권돈인 權敦仁	신헌 申櫶	이상적 李尙迪	『어보제가인보장 御寶諸家印寶藏』

번호	一片冰心在玉壺 일편빙심재옥호	『소치공인보』	비고
111		14-3	

‘一片冰心在玉壺’(111번)는 ‘한 조각 얼음처럼 차고 맑은 마음이 옥항아리에 있다’는 뜻
이다. 당唐나라 왕창령王昌齡 698-755?의 시 「부용루송신점芙蓉樓送辛漸」가운데 ‘寒雨連江夜入
吳, 平明送客楚山孤, 洛陽親友如相問, 一片冰心在玉壺 : 강에 찬 비 내리는 밤 오 땅에 들어
와서, 새벽녘에 나그네 전송하니 초나라 산도 외롭구나. 낙양의 친구들이 내 안부를 묻거
든, 한 조각 얼음 같은 마음 옥항아리 안에 있다 해주오’에서 가져온 말이다. ‘冰心’, ‘冰壺’,
‘玉壺’, ‘玉壺冰’, ‘一片冰心’, ‘一片心’ 모두 이 시에서 가져온 말이다.

一片冰心 在玉壺 일편빙심 재옥호[1145]	一片冰心 在玉壺 일편빙심 재옥호[1146]	千古冰心 천고빙심 1147	一片冰心 일편빙심 1148	玉壺冰心 옥호빙심 1149	冰心 빙심 1150	冰壺 빙호 1151	一片冰心 일편빙심 1152
김정희 金正喜	강세황 姜世晃	이인문 李寅文	김윤국 金潤國	『인보첩』		김유근 金逌根	함대영 咸大榮

冰心 빙심	玉壺 옥호	一片冰心 일편빙심	一片冰心 일편빙심 1153	一片冰心 일편빙심 1154	一片冰心 在玉壺 일편빙심 재옥호[1155]	一片冰心 일편빙심 1156	冰心 빙심 1157	玉壺冰心 옥호빙심 1158
3-12b	3-13b	5-1a						
『보소당인존』			유만공 柳晩恭	지운영 池運永	미상	이강 李堈	김태석 金台錫	영친왕 英親王

一片冰心在玉壺 일편빙심재옥호	千古冰心 천고빙심	冰壺 빙심	一片冰心在玉壺 일편빙심재옥호 1159	一片冰心 일편빙심 1160
이택록李宅祿? (-1839-)	백은배 白殷培?			
『어보제가인보장 御寶諸家印寶藏』[1161]	『제가인장 諸家印章』[1162]		왕유 王綏	등석여 鄧石如

冰壺心王 빙호심왕[1163]	冰壺 빙호[1164]	心澈冰壺神凝秋水 심철빙호신응추수[1165]	一片冰心 在玉壺 일편빙심 재옥호[1166]	冰壺 빙호[1167]	玉壺 옥호[1168]
『인암집고인보 訒庵集古印譜』	『비홍당인보 飛鴻堂印譜』		미상	조지침 趙之琛	『소석산방인보 小石山房印譜』

번호	一片心 일편심	『소치공인보』	비고
112			

'一片心'(112번)은 '한 조각 마음'으로 '흔들리지 않는 한결같은 마음'을 이르는 말이다. 김정희도 사용한 '一片心' 인장과 비슷해 보이지만 '一' 자 윗 부분의 여백, '心' 자 안의 공간 구성, 자간字間의 여백 등에 차이가 있으며, 스승인 김정희 인장을 본떠 새긴 것으로 생각된다. 「청장징강도青嶂澄江圖」〈도 18〉「태호산영도太湖山影圖」〈도 29〉「고목죽석도枯木竹石圖」[1169] 「산수도山水圖」[1170] 「춘경산색도春景山色圖」[1171] 「하경산색도夏景山色圖」[1172] 「고사관수도高士觀瀑圖」[1173] 등의 작품에서 사용례를 확인할 수 있다.

一片心 일편심[1174]	一片心 일편심	一片心 일편심	千古一心 천고일심	平生一片心 평생일편심[1175]	一片存心 일편존심[1176]
김정희 金正喜	『어보제가인보장 御寶諸家印寶藏』[1177]			『인암집고인보 訒庵集古印譜』	양여태 楊與泰

번호	一片雲 일편운	『소치공인보』	비고
113		6-4	

'一片雲'(113번)은 '한 조각 구름'이란 뜻이다. 김유근은 '醉臥一片雲 : 술에 취해 한 조각 구름 위에 눕다', '一片雲光 數聲鳥語 : 한 조각 구름 빛, 지저귀는 새 소리', '臥看雲 : 누워서 구름을 보다'처럼 한가하고 여유로운 와유臥遊의 느낌이 드는 말로, '自怡白雲'(114번), '坐看雲起時'(116번) 인장과 함축적 의미에서 통하는 말이다. 김유근의 인장과 『보소당인존』에 실린 것은 같은 계통의 인장이다. 『천태첩天台帖』[1178] 『연운공양첩煙雲供養帖』[1179] 등에서 사용례를 확인할 수 있다. 유한지兪漢芝 1760-1834가 제관題款을 한 김홍도金弘道 1745-?와 혜원 신윤복蕙園 申潤福 1758-?의 그림에 보이는 '臥看雲' 인장은 사용자 및 연원에 대한 추후 검토가 필요하다.

醉臥一片雲 취와일편운[1180]	臥看云[雲] 와간운[1181]	臥看云[雲] 와간운[1182]	醉臥一片雲 취와일편운[1183]	醉臥一片雲 취와일편운	醉臥一片雲 취와일편운
김유근 金逌根	김홍도 화 유한지 제관 金弘道 畵 兪漢芝 題款	신윤복 申潤福	『보소당인존 寶蘇堂印存』	『어보제가인보장 御寶諸家印寶藏』[1184]	

醉臥一片雲 취와일편운	一片雲光 數聲鳥語 일편운광 수성조어	一片野雲心 일편야운심[1185]	醉臥一片雲 취와일편운[1186]
9-19a	6-13a	이방응 李方膺	요원지 姚元之
『보소당인존』			

번호	自怡白雲 자이백운	『소치공인보』	비고
114			

‘自怡白雲’(114번)은 ‘흰 구름이 이는 것을 보며 스스로 기뻐하다’는 뜻으로 현재 「산수도팔곡병풍山水圖八曲屛風」〈도 5〉에서만 사용례를 확인할 수 있다. 남조南朝 양梁나라 도홍경陶弘景 456-536의 시 「조문산중하소유부시이답詔問山中何所有賦詩以答」의 ‘山中何所有, 嶺上多白雲. 只可自怡悅, 不堪持贈君 : 산중에 무엇이 있는가, 산마루에 흰구름이 많아. 다만 홀로 즐길 뿐, 차마 님께는 가져다 드릴 수 없네’에서 가져 온 말이다. ‘只贈梅花 自怡白雲’의 ‘只贈梅花 : 다만 매화를 보낸다’는 송宋나라 장염張炎 1248-?의 사詞 「팔성감주八聲甘州」12수 가운데 열째 수에서 가져온 말로 도홍경과 장염의 구를 조합한 글귀이다. 운현궁에도 ‘무진戊辰(1868년) 춘春 천보재天寶齋 모각摹刻’이란 측관側款에 도홍경의 시구 ‘只可自怡悅 不堪持贈君’을 새긴 인장이 소장되어 있는데 『보소당인존』에 실린 것과는 미세한 차이가 있다. ‘一片雲’(113번), ‘坐看雲起時’(116번)와도 함축적 의미에서 통하는 말이다.

只贈某花 自怡白雲 지증매화 자이백운 1187	只可自怡兌[悅] 不堪持贈君 지가자이열 불감지증군 1188	白雲怡意 백운이의	只可自怡兌[悅] 不堪持贈君 지가자이열 불감지증군	只可自怡悅 不堪持贈君 지가자이열 불감지증군	不堪持贈 불감지증	自怡兌[悅]齋 자이열재1189
		12-3b	2-1a	8-8b	3-15b	9-18a
신헌 申櫶	운현궁			『보소당인존』		

山中何所有 嶺上多白云[雲] 只可自怡悅 不堪持贈君 산중하소유 영상다백운 지가자이열 불감지증군 1190	空山臥白雲 공산와백운[1191]	只可自怡說[悅] 지가자이열[1192]	不堪持贈 불감지증[1193]
문징명	『비홍당인존』		미상

번호	自眞 자진	『소치공인보』	비고
115		17-3	

'自眞'(115번)은 '스스로(절로) 참되다'는 뜻이다. 자연처럼 거짓 없는 성정性情을 말한다. '率眞 : 참되어 꾸밈이 없다', '天眞: 꾸밈이나 거짓이 없는 자연 그대로의 깨끗함 또는 불교에서 말하는 불생불멸의 참된 마음', '眞實無妄 : 참되어 거짓(망령됨)이 없다'과도 통하는 말이다.

率眞 솔진 1194	率眞 솔진 1195	率眞 솔진 1196	眞實無妄 진실무망 1197	眞實無妄 진실무망 1198	眞實無妄 진실무망 2-2b	天眞 천진 1199	率眞 솔진 1200
김정희 金正喜 (유식 劉栻 각 刻)		『정암인보 貞盦印譜』	권돈인 權敦仁	조희룡 趙熙龍	『보소당인존』	운현궁	이응노 李應魯

번호	坐看雲起時 좌간운기시	『소치공인보』	비고
116		6-2	

'坐看雲起時'(116)는 '앉아서 구름이 이는 때(곳)를 보다'라는 뜻이다. 당나라 왕유王維 699?-759의 시 「종남별업終南別業」가운데 '行到水窮處, 坐看雲起時 : 물이 끝난 곳까지 가서, 앉아 구름이 피어나는 때를 보다'에서 가져온 말이다. 「산수도山水圖」[1201] 등에 보이며, '一片雲'(113번), '自怡白雲'(114번)과도 함축적 의미에서 통하는 말이다.

번호	贈君 증군	『소치공인보』	비고
117			 不堪贈君 불감증군[1202]

'贈君'(117번)은 남조南朝 양梁나라의 도홍경陶弘景 456-536의 시 「조문산중하소유부시이답詔問山中何所有賦詩以答」의 '山中何所有, 嶺上多白雲. 只可自怡悅, 不堪持贈君 : 산중에 무엇이 있는가, 산마루에 흰구름이 많아. 다만 홀로 즐길 뿐, 차마 님께는 가져다 드릴 수 없네'에서 가져온 말이다. 그러나 '贈君'만 놓고 보면 '님(임금: 헌종 또는 스승: 김정희)에게 드린다'는 뜻으로도 볼 수 있다. 1850년에 그린 「산수도팔곡병풍山水圖八曲屛風」[1203]에서만 사용례가 확인된다.

번호	指頭지두	『소치공인보』	비고
118			

'指頭'(118번)는 '손가락 끝이나 손톱 끝과 살이 닿는 부분으로 그림을 그린다'는 뜻이다.

현재 일본 개인 소장의 『소치화품첩小癡畵品帖』[1204]〈도 17〉에서만 볼 수 있는 인장이다. '指墨'과 '指下生春: 손가락 끝에서 봄(자연)이 피어나다'[1205]은 통하는 말이다. 청淸나라의 고기패高其佩는 지두화指頭畵를 잘 그렸으며[1206], '指頭'가 들어간 인장을 많이 사용하였다. 허련도 지두화를 즐겨 그렸기 때문에[1207] 이 인장을 사용한 것으로 생각된다. 김정희 문하의 난석 방희용蘭石 方羲鏞 1805-?은 '指墨' 인장을, 지두서指頭書를 즐겨 썼던 소당 김석준小棠 金奭準 1831-1915[1208]은 '墨指道人'이란 인장을 사용하였다. 그림에 신운神韻난다는 의미에서 '筆下煙雲'과 통하는 말이다.

指下生春 지하생춘[1209]	指下生春 지하생춘[1210]	指墨 지묵[1211]	指下生春 지하생춘[1212]	墨指道人 묵지도인[1213]	筆下云[雲]煙 필하운연[1214]
허련許鍊	죽동거사 竹東居士	방희용 方羲鏞	운현궁	김석준 金奭準	미상

指頭法 지두법	指頭畵 지두화	指頭畵 지두화	指頭生活 지두생활	指頭生活 지두생활	指頭化身 지두화신
고기패 高其佩[1215]					

번호	指下生春 지하생춘	『소치공인보』	비고
119			

'指下生春 : 손가락 끝에서 봄이 피어나다'은 손가락 끝으로 그린 산수 자연에 생동감이 넘쳐 흐른다는 의미로 '指頭'(118번), '指墨'과 통하는 말이다. '指下生春'(119번) 인장은

음·양각을 한 인면에 새긴 주백문상간인朱白文相間印으로, 현재 개인 소장의 「산수도팔곡병풍山水圖八曲屏風」[1216]〈도 30〉과 「화훼도花卉圖」[1217]에서 사용례를 확인할 수 있다.

번호	祇候內庭 지후내정	『소치공인보』	비고
120		10-1	

'祇候內廷'(120번)은 '대궐에서 임금(헌종)을 삼가 모시다'라는 뜻이다. 1849년(42세) 정월 대보름날 허련이 어전御前에서 용연龍硯에 붓을 적셔 그림을 그리고 서화 품평을 한 사실을 인장으로 나타낸 것이다. 인면印面의 모양을 서화書畵의 두루마리(권)처럼 만들었다. 「독서讀書」 예서隷書[1218] 『연운공양첩煙雲供養帖』[1219]에서 사용례를 확인할 수 있다. 인문印文의 '秪'자는 '祇' 자로 써야 한다.

번호	此中有眞意 차중유진의	『소치공인보』	비고
121		15-3	

'此中有眞意'(121번)는 '이 속에 참 뜻이 있다'는 말이다. 도잠陶潛(연명淵明 365-427)의 「음주飮酒」시 가운데 다섯째 수인 '山氣日夕佳, 飛鳥相與還. 此中有眞意, 欲辨已忘言 : 산 빛은 저녁 노을로 아름다운데, 날던 새들은 서로 떼지어 돌아오네. 이 가운데 참 뜻이 있음을, 가려내려지만 이미 말을 잊었네'[1220]에서 가져온 말로 '자연 속에 참된 뜻이 있으나 이를 그대로 표현할 말이 없다'는 뜻이다. 호하 박회수壺下 朴晦壽가 허련에게 준 「차운증별소치산인次韻贈別小癡山人」등에 찍혀 있다. 형당 유재소蘅堂 劉在韶 1829-1911가 그리고 고람 전기古藍 田琦 1825-1854가 화제畵題를 쓴 『이초당합작화첩二草堂合作畵帖』의 「치제불견불이도置諸不見不聞圖」와 『보소당인존』에도 같은 인문印文의 인장이 있다.

此中有眞意 차중유진의	此中有眞意 차중유진의	眞意 진의 1221	此中有眞意 차중유진의 1222	此中有眞意 차중유진의 1223	此中有眞意 차중유진의 1224	此中有眞意 차중유진의 1225
3-6b	5-16a					
『보소당인존』		이상적 李尙迪	유재소, 전기 劉在韶, 田琦	『비홍당인보 飛鴻堂印譜』	『소석산방인보 小石山房印譜』	미상

번호	寸心千古 촌심천고	『소치공인보』	비고
122		12-4	

'寸心千古'(122번)는 '문장은 천고에 남을 일, 그 득실은 마음만이 안다'는 뜻이다. 당唐나라 두보杜甫 712-770의 시 「우제偶題」가운데 '文章千古事, 得失寸心知'에서 가져온 말이다. 허련은 김정희 인장의 인문印文과 자법字法이 같은 인장을 많이 새겨 사용하였다. 시대가 앞서는 상고당 김광수尙古堂 金光遂 1696-?의 인장은 별개지만, 고송유수관도인 이인문古松流水館道人 李寅文 1745-1821, 긍재 김득신兢齋 金得臣 1754-1822도 매우 유사한 인장을 사용하였다.

得失寸心知 득실촌심지 1226	寸心千古 촌심천고 1227	寸心千古 촌심천고 1228	寸心千古 촌심천고1229	寸心千古 촌심천고	寸心 촌심	寸心千古 촌심천고 1230
			이택록 李宅祿 ?	12-15a	1-10a	
김광수 金光遂	이인문 李寅文 김득신 金得臣	김정희 金正喜	미상	『보소당인존』		안중식 安中植

번호	出入大吉 출입대길	『소치공인보』	비고
123		16-2	

　'出入大吉'(123번)은 '나고 들 때 크게 좋다(이롭다)'는 뜻으로 '出入日利 : 나고 듦에 날로 이롭다'와 통하는 말이다.

出入大吉 출입대길[1231]	出入大吉 출입대길[1232]	出入大吉 출입대길[1233]	出入日利 출입일리[1234]	出入大吉 출입대길[1235]	出入日利 출입일리[1236]
	『집고인보 集古印譜』	『감씨집고인보 甘氏集古印譜』		『소석산방인보 小石山房印譜』	9-14a
					『보소당인존』

번호	翰墨緣 한묵연	『소치공인보』	비고
124		13-3	

번호	翰墨緣 한묵연	『소치공인보』	비고
125		18-1	

　'翰墨緣'은(124번, 125번)은 '글과 붓(먹)으로 맺은 인연'이란 뜻이다. '墨緣'(80, 81번)과 같은 뜻으로 '翰墨因緣', '翰墨淸緣', '翰墨芳緣', '結翰墨緣', '金石因緣', '金石緣', '文字因緣', '文字緣'도 같은 의미로 쓰인다. 특히 이 인장은 조선을 중심으로 허련을 비롯하여 추

사 김정희 유파의 학예인들이 매우 다양하게 사용한 인장 가운데 하나이다. 허련의 '翰墨緣'(124), 김정희의 '秋史墨緣', 권돈인의 '彝齋墨緣' 인장 그리고 세로로 긴 김정희, 신위, 조희룡『보소당인존』(3-14b, 7-16a)의 '翰墨緣' 인장은 각각 같은 계통의 인장으로 생각된다. 신위는 정방형으로 된 옹방강의 '翰墨緣' 인장을 모인摹印하여 사용하였고, 같은 종류의 인장이『보소당인존』에도 실려 있다. 124번 '翰墨緣' 인장은「산수도山水圖」[1237] 등에서, 125번 '翰墨緣' 인장은『호로첩葫蘆帖』[1238] 등의 작품에서 사용례를 확인할 수 있다.

翰墨緣 한묵연 1239	翰墨緣 한묵연	翰墨緣 한묵연 1240	翰墨緣 한묵연 1241	翰墨緣 한묵연 1242	翰墨淸緣 한묵청연 1243	結翰墨緣 결한묵연 1244
옹방강 翁方綱	김정희 金正喜					

翰墨 한묵[1245]	秋史翰墨 추사한묵[1246]	翰墨 한묵[1247]	翰墨緣 한묵연[1248]	翰墨緣 한묵연[1249]	翰墨緣 한묵연[1250]
	김정희 金正喜		신위 申緯		신위 申緯

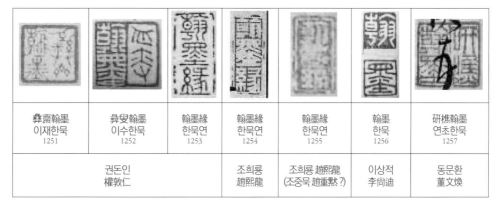

彝齋翰墨 이재한묵 1251	彝叟翰墨 이수한묵 1252	翰墨緣 한묵연 1253	翰墨緣 한묵연 1254	翰墨緣 한묵연 1255	翰墨 한묵 1256	硏樵翰墨 연초한묵 1257
권돈인 權敦仁			조희룡 趙熙龍	조희룡 趙熙龍 (조중묵 趙重默 ?)	이상적 李尙迪	동문환 董文煥

翰墨淸緣 한묵청연 1258	翰墨因緣 한묵인연 1259	翰墨緣 한묵연 1260	右人翰墨 우인한묵 1261	翰墨緣 한묵연 1262	翰墨芳緣 한묵방연 1263	翰墨因緣 한묵인연 1264
이하응 李昰應	운현궁 雲峴宮	전기 田琦	미상	『보소당인존』		

翰墨緣 한묵연	翰墨緣 한묵연	翰墨緣 한묵연	翰墨緣 한묵연	翰墨緣 한묵연
김정희 金正喜	7-16a	8-16b	10-8a	옹방강 翁方綱 신위 申緯
3-14b				3-4a
『보소당인존』				

翰墨芳緣 한묵방연	翰墨芳緣 한묵방연	翰墨芳緣 한묵방연	結翰墨緣 결한묵연	翰墨緣 한묵연[1265]
5-9b	8-14b	8-18b	K3-562-6-10a	
『보소당인존』				미상

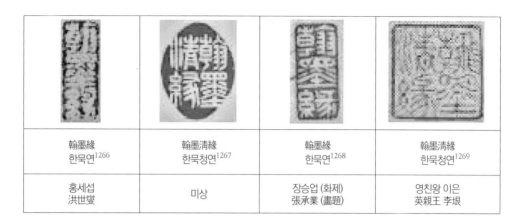

翰墨緣 한묵연[1266]	翰墨淸緣 한묵청연[1267]	翰墨緣 한묵연[1268]	翰墨淸緣 한묵청연[1269]
홍세섭 洪世燮	미상	장승업 (화제) 張承業 (畵題)	영친왕 이은 英親王 李垠

翰墨緣 한묵연 1270	翰墨緣 한묵연 1271	結翰墨緣 결한묵연 1272	金石因緣 금석인연 1273	借持螯手續翰墨緣 차지오수속한묵연 1274	翰墨卿 한묵경 1275
『인암집고인보 訒庵集古印譜』	전송 錢松	항조루 項朝蔞	조세모 曹世模	고봉한 高鳳翰	이덕광 李德光

번호	紅묘 홍두	『소치공인보』	비고
126		4-4	

번호	紅묘 홍두	『소치공인보』	비고
127		10-4	

'紅豆'(126번, 127번)는 '海紅豆', '相思·子[豆, 樹, 子]'라고도 하며, 붉은 열매 빛깔 때문에 '紅豆'라는 이름을 얻었다. '친구간의 우정이나, 남녀간의 사랑을 상징'하며, 서로 그리워 하는 뜻을 담고 있다. 당唐나라 왕유王維 699?-759의 시 「상사相思」 가운데 '紅豆生南國, 春來發幾枝. 願君多採擷, 此物最相思 : 홍두는 남쪽 나라에서 나는데, 봄이 왔으니 얼마나 피었나? 그대여 많이 따두게나. 그것이 가장 그립나니'로 인해 이런 상징을 갖게 되었으며, 허련은 스승인 김정희가 사용한 '紅豆' 인장을 본떠서 사용하였다. 옹방강의 아들 옹수곤翁樹崑 1786-1815은 '紅豆主人', '紅豆山人'을 당호로 사용하였으며 그는 동갑인 김정희에게 '紅豆山莊' 편액을, 섭지선葉志詵 1779-1863은 '紅豆吟館' 편액을 보내 서로 그리는 마음과 깊은 묵연墨緣을 나타내었다. 특히 『보소당인존』에는 '紅豆'와 관련된 '紅豆山房', '紅豆山莊', '紅豆唫館' 등의 많은 인장이 수록되어 있어 헌종憲宗 1827-1849도 이를 당호로 사용하였음을 알 수 있다. 그러나 '紅豆'를 포함하여 '蘇齋'나, '寶蘇室', '寶蘇堂', '寶覃', '寶覃齋', '石墨書樓' 등의 호와 당호는 어느 한 사람의 전유물이라기 보다는, 사사師事든 사숙私淑을 막론하고 그 시대 소식을 존숭한 옹방강과 김정희를 비롯한 조선 학예인들과의 학연과 묵연에서 비롯된 의식의 공감대로 보는 것이 타당하다고 생각한다.[1276] 또한 여기에는 정묘丁卯(1616)·병자丙子(1627) 양란 이후 대의명분大義名分을 내세운 척화斥和(주전主戰)와 현실과 실리를 내세운 주화主和 논쟁 속에 배척한 청조문화淸朝文化의 실상에 접근하며, 조선 안에서 일어난 북학 운동과 실사구시實事求是의 정신을 표방한 고증학考證學과 시서화일치 사상의 수용을 통해 조선 사회의 학예 발전을 지향했던 이들의 정신이 내포되어 있다고 볼 수 있다. '長毋相忘 : 길이 서로 잊지 말자'과도 통하는 말이다. 아울러 김정희와 『보소당인존』의 '紅豆山莊', 옹수곤과 김정희 그리고 『보소당인존』의 '紅豆主人' 인장 그리고 조희룡과 신헌의 '紅豆山人' 인장은 모인摹印의 한 사례로 논의가 필요하다.

이 시기는 옹방강을 중심으로 한 김정희 및 신위의 묵연墨緣, 소식과 옹방강을 존숭하는 보소寶蘇(소식에 대한 존숭)와 보담寶覃(담계覃溪 옹방강에 대한 존숭) 풍조, 조선과 청나라 문사들의 학예 교류와 청연淸緣 속에 싹튼 홍두상사紅豆相思의 정이 이어지고 있었으며, 인장은 그 중요한 매개체의 하나였다. 126번 '紅豆' 인장은 「산수도팔곡병풍山水圖八曲屛風」〈도6〉「고사관폭도高士觀瀑圖」[1277] 등에서, 127번 '紅豆' 인장은 「귤수소조橘叟小照」[1278] 「묵매도墨梅圖」[1279] 등의 작품에서 사용례를 확인할 수 있다.

紅豆 홍두[1280]	紅豆 홍두[1281]	紅豆山人 홍두산인[1282]		紅豆山人 홍두산인[1283]	紅豆山莊 홍두산장[1284]
		김정희 金正喜			

紅豆 홍두[1285]	紅豆山莊 홍두산장[1286]	紅豆山人 홍두산인[1287]	紅豆主人印信 홍두주인인신[1288]	紅豆主人 홍두주인[1289]	紅豆山人 홍두산인[1290]
『정암인보 貞盦印譜』		미상	옹수곤 翁樹崑		

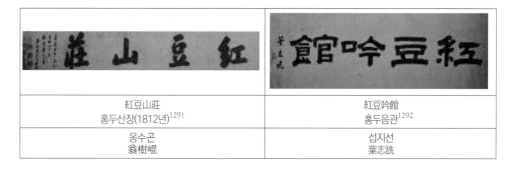

紅豆山莊 홍두산장(1812년)[1291]	紅豆吟館 홍두음관[1292]
옹수곤 翁樹崑	섭지선 葉志詵

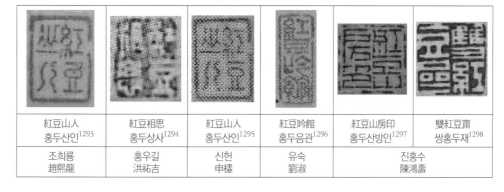

紅豆山人 홍두산인[1293]	紅豆相思 홍두상사[1294]	紅豆山人 홍두산인[1295]	紅豆吟館 홍두음관[1296]	紅豆山房印 홍두산방인[1297]	雙紅豆齋 쌍홍두재[1298]
조희룡 趙熙龍	홍우길 洪祐吉	신헌 申櫶	유숙 劉淑	진홍수 陳鴻壽	

紅豆 홍두 1299	紅豆山房 홍두산방 1300	紅豆唫館 홍두음관 1301	紅豆唫館 홍두음관 1302	紅豆唫館 홍두음관 1303	紅豆唫館 홍두음관 1304	紅豆唫館 홍두음관 1305

『보소당인존』

紅豆 홍두	紅豆主人 홍두주인	紅豆相思 홍두상사	紅豆山房 홍두산방	紅豆山房 홍두산방	紅豆山房 홍두산방	紅豆山房 홍두산방
6-15a	7-3a	7-5a	11-11a	12-2b	12-6a	12-3a

『보소당인존』

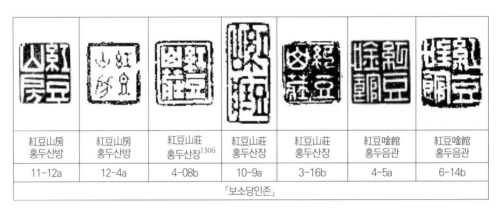

紅豆山房 홍두산방	紅豆山房 홍두산방	紅豆山莊 홍두산장[1306]	紅豆山莊 홍두산장	紅豆山莊 홍두산장	紅豆唫館 홍두음관	紅豆唫館 홍두음관
11-12a	12-4a	4-08b	10-9a	3-16b	4-5a	6-14b

『보소당인존』

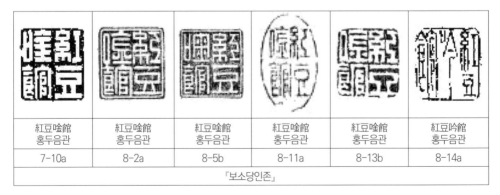

紅豆唫館 홍두음관	紅豆唫館 홍두음관	紅豆唫館 홍두음관	紅豆唫館 홍두음관	紅豆唫館 홍두음관	紅豆吟館 홍두음관
7-10a	8-2a	8-5b	8-11a	8-13b	8-14a

『보소당인존』

紅豆唫館 홍두음관	紅豆唫館 홍두음관	紅豆唫館 홍두음관	紅豆唫館 홍두음관	紅豆唫館 홍두음관	紅豆吟館 홍두음관
9-2b	9-7a	9-16a	10-3b	10-5a	10-11a
『보소당인존』					

紅豆吟館 홍두음관	紅豆唫館 홍두음관	長毋相忘 장무상망 1307	長毋相忘 장무상망	長毋相忘 장무상망 1308	長毋相忘 장무상망 1309	長毋相忘 장무상망 1310
10-11b	10-12a	옹방강 翁方綱		김정희 金正喜		
『보소당인존』						

長毋相忘 장무상망 1311	長毋相忘 장무상망 1312	長毋相忘 장무상망 1313	長毋相忘 장무상망 1314	長毋相忘 장무상망 1315	長毋相忘 장무상망
				미상	
권돈인 權敦仁	이상적 李尙迪	오경석 吳慶錫	유재소 劉在韶	『인보첩 印譜帖』	옹수곤 翁樹崑

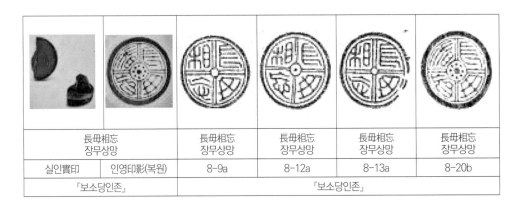

		長毋相忘 장무상망	長毋相忘 장무상망	長毋相忘 장무상망	長毋相忘 장무상망
實印 실인	印影(복원) 인영	8-9a	8-12a	8-13a	8-20b
『보소당인존』		『보소당인존』			

長毋相忘 장무상망	長毋相忘 장무상망	長毋相忘 장무상망	長毋相忘 장무상망	長毋相忘 장무상망[1316]
562-8-17a	562-8-23a	562-8-25a	562-8-40a	
『보소당인존』				미상

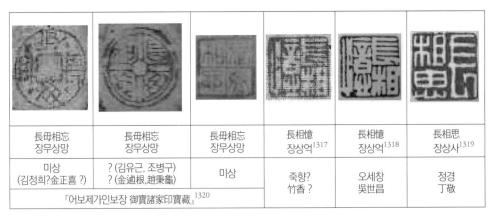

長毋相忘 장무상망	長毋相忘 장무상망	長毋相忘 장무상망	長相憶 장상억[1317]	長相憶 장상억[1318]	長相思 장상사[1319]
미상 (김정희?金正喜?)	? (김유근, 조병구) ? (金逌根, 趙秉龜)	미상	죽향? 竹香?	오세창 吳世昌	정경 丁敬
『어보제가인보장 御寶諸家印寶藏』[1320]					

번호	興到 흥도	『소치공인보』	비고[1321]
128		18-3	

264

'興到'(128번)는 '감흥이 일어나다'라는 뜻이다. '흥이 나면 바로 뜻을 펼치니 시가 되고 그림을 이루다'라는 의미를 담고 있다. 다산 정약용茶山 丁若鏞 1762-1836은 '興到卽運意, 意 到卽寫之. 我是朝鮮人, 甘作朝鮮詩 : 흥이 일어나면 바로 뜻을 옮기고, 뜻이 이르면 곧 그려 낸다. 나는 조선 사람이니, 즐겨 조선의 시를 짓겠다'라는 시를 남기고 있다.

6. 봉함인封緘印

번호	封봉	『소치공인보』	비고
129		8-1	

'封'(129번) 인장은 서간書簡의 봉투를 붙이고 신표信標와 기밀機密을 나타내기 위해 찍는 인장으로 봉함인封緘印이라고 한다. 글자의 획을 새, 벌레, 물고기, 용龍 등의 모양으로 변형 하여 장식성이 높은 조충전鳥蟲篆으로 새겼다. 조선시대에는 '謹封 : 삼가 봉하다', '護封'[1322] 등 다양한 봉함인을 사용하였다.

護封 호봉[1323]	尺素 척소	護封 호봉	護封 호봉[1324]	護封 호봉[1325]
	9-6b	562-2-34a		
김정희 金正喜	『보소당인존 寶蘇堂印存』		이하응 李昰應	

護封 호봉[1326]	護封 호봉[1327]	護封 호봉[1328]	護封 호봉[1329]	謹封 근봉[1330]
고종 高宗	미상	미상	미상	『뇌고당인보 賴古堂印譜』
『조선 왕실의 인장』				

封 봉[1331]	護封 호봉[1332]	護封 호봉[1333]	護封 호봉[1334]	護封 호봉[1335]
『감씨집고인보 甘氏集古印譜』	미상	미상	왕희손 汪喜孫	양동유 楊東有

封 봉	護封 호봉	護封 호봉	尺素 척소	封 봉	謹封 근봉
미산 박용대 眉山 朴容大(1849-?)					
『어보제가인보장 御寶諸家印寶藏』[1336]			『제가인장 諸家印章』[1337]		

번호	封緘印 봉함인	『소치공인보』	비고
130			

'相送'[1338](130번)은 봉함인의 하나로 '(서로) 편지를 보내다'라는 뜻이다. 허련이 자주 사용하였으며 「서간書簡」[1339]에 찍혀 있다.

7. 대고待考

번호	미상	『소치공인보』	비고
131			

이 인장은 '文字之祥'(83번)과 함께 남농미술문화재단 소장의 『제화초선題畵抄選』의 마지막 장에 찍혀 있는데, 흐려서 인문 판독이 불가능하다.

번호	미상	『소치공인보』	비고
132			

이 인장은 허련의 「필정묵묘筆正墨妙」 행서行書[1340]의 끝에 찍혀 있다. 이외에 개인 소장 『소치묵존小癡墨存』[1341]의 「묵란도墨蘭圖」에 찍혀 있는 '大雅', '淡菊如人'. '錦農' 등은 인장의 위치나 인주색印朱色, 사용례 등으로 볼 때 허련의 인장이 아닌 것으로 판단되어 논의에서 제외하였다.

IV. 맺음말

지금까지 19세기 전체를 오롯이 남종 문인화가로 살았던 허련의 『소치공인보』를 중심으로 작품에 나타난 본관인, 성명인, 자호인, 당호인, 별호인, 사구인, 봉함인을 대상으로 인장의 조사와 분류, 고석을 하였다. 이를 통해 허련의 인장은 현재 인장과 사진의 선명도가 떨어져 해독하지 못해 대고로 남겨둔 2방을 포함하여 총 132개의 인영을 확인하여 『소치

공인보』에 실려 있는 74방 76개의 인영보다 56개의 인영을 더 조사하였다.

허련의 인장 현황과 더불어 기념 작품 목록을 작성하여 허련의 인장 사용례를 파악하였으며, 기념 작품의 인장 사용 유형을 분석하고 기념이 없는 작품의 편년에 활용할 수 있는 기초자료를 확보하였다. 또한 성명인과 호인 또는 호인과 성명인을 어떻게 조합하여 사용하였는가를 구체적으로 제시하였고, 함께 사용된 사구인을 참고 자료로 제시하였다. 그리고 허련이 사용한 인장을 한정, 신의, 긍지, 지향, 길상, 학예, 묵연의 범주로 분류하여 인장 속에 투영된 허련의 삶과 의식 세계를 파악하였다.

또한 인장과 작품에 남긴 관서 및 문헌 조사 과정에서 허련의 이름과 자호, 당호, 별호를 조사하였다. 이를 통해 자에서 '精一'과 동음이자인 '晶一' 그리고 '寶蘇', '宜秋', '笑癡', '俗癡', '身齋', '墨揹軒', '吟香閣' 등의 새로운 별호와 당호를 확인하여, 허련의 삶과 예술을 폭넓게 이해할 수 있는 기초를 마련하였다.

인장은 서화 작품의 최종 완성을 나타내 누가 제작했다는 신표信標인 동시에 작품 공간 속에서 또 다른 의경意境을 나타낸다고 할 수 있다. 본 논문에서는 이를 바탕으로 허련이 사용한 인장의 조사와 분류를 통해, 작품의 진위를 판단할 수 있는 기준과 근거 자료를 확보하였다.

특히 지금까지 시도되지 않은 인장의 고석을 통해 인문의 내용을 정확하게 파악하였으며, 전거와 그 연원을 밝혀 서화 작품을 이해하는 기초자료를 풍부하게 하였다. 또한 김정희를 비롯한 유파 학예인과 허련이 활동한 전후 시기의 학예인이 사용한 인장 『보소당인존』과 중국 학예인의 인장과 인보 등에 나타나는 유사한 인문의 인장을 참고로 제시하여 그 상관성과 영향관계를 살펴보았다. 그 결과 허련은 김정희 유파의 학예인으로 '老漁樵'(김정희), '長作溪山主'(권돈인, 신헌 『보소당인존』), '金石交'(김정희), '吉祥如意'(김정희, 조희룡), '南無三寶'(김정희), '無用'(김정희), '方外逍遙'(김정희), '放情丘壑'(김정희), '游於藝'(김정희), '一片心'(김정희), '寸心千古'(김정희), '翰墨緣'(김정희), '紅豆'(김정희) 등에서 김정희 인장을 모인摹印(모각摹刻)하여 사용한 것을 확인하였다.

인문을 고석考釋하여 인장의 문학적 이해와 더불어 허련의 의식 세계와 심미관, 자연관, 인생관을 파악하였다. 이를 통해 인장이 작품의 내용을 풍부하게 하며, 미학적 효과를 높이는 역할을 수행하는 요소임을 파악하였다.

또한 허련은 스승인 추사 김정희의 가르침뿐만 아니라 당대 전각의 명가인 소산 오규일과의 교유를 통해 전각미학의 핵심을 인식하고 있었음을 확인할 수 있었으며, 허련이 사용한 인장에는 19세기 조선의 전각예술의 흐름을 파악할 수 있는 단서가 존재함을 확인하였다.

지금까지 다룬 허련 인장의 양식을 통해 보면 당대 학예인들의 인장이 순수한 창작품인 경우, 스승이나 선배 또는 이름난 인보의 모인인 경우, 부자간에 스승과 제자 사이에 모인

을 하거나 물려받아 쓴 경우, 상황에 따라 함께 한 사람의 인장을 빌려 찍은 경우도 있었음을 추측할 수 있다. 이를 통해 허련이 살던 시기 학예인의 유파와 그들이 인장을 통해 공유했던 묵연墨緣의 실체를 파악하는 단서가 됨을 확인하였다.

아쉬운 점은 허련이 사용한 인장의 실물은 확인할 수 없었다. 그러나 스승인 추사 김정희와 달리 청淸나라와 교류한 흔적이 보이지 않는 허련의 인장은 고유색固有色을 더 많이 간직하고 있을 것이기 때문에, 허련의 인장에 대한 연구는 19세기 한국전각사韓國篆刻史의 실체를 규명하는 출발점이 될 수 있다

앞으로 인장에 관한 연구는 전각예술의 역사와 미학적 규명 그 자체만으로도 의미가 있지만, 회화예술의 공간 미학에 대한 총체적 규명이라는 측면에서 또는 진위의 판단을 위한 감정이라는 측면에서 미술사와 미학, 서예와 전각학, 감정학의 학제간 연구가 필요하다고 생각한다. 특히 조선 전각예술의 중흥기이며, 조선 말기와 근대를 거쳐 현대로 이어준 19세기 전각(인장) 예술에 대한 연구는 많은 과제가 남겨져 있다. 앞으로 이 시기에 활동한 학예인과 학예단의 종장인 추사 김정희 인장에 대한 조사와 분류, 고석이 필요하다.

아울러 한국인장韓國印章, 전각사篆刻史의 체계를 세우기 위해서는 '群玉所'에서 전각을 하고 한국 전각의 첫 물길을 연 청음 김상헌淸陰 金尙憲 1570-1652을 비롯하여 많은 인장 자료를 수록하고 있는『고금인장급화각인보古今印章及華刻印譜』『보소당인존』『근역인수槿域印藪』, 개인 인보의 분류·색인 및 고석이 선행되어야 한다. 특히『보소당인존』의 경우는 정밀한 이본간 대조와 인영印影 실측, 분류와 색인 작업 및 고석, 작품과 문헌 조사, 중국에서 발간된 인보와의 대조, 전각가 및 사용자에 대한 개별 연구 등이 필요하다.

선인들은 인장을 새기는 전각을 벌레를 새기는 보잘 것 없는 솜씨나 남의 글귀를 꿰어맞춰 쓰는 서툰 재간이란 뜻으로 조충소기(조충전각)彫蟲小技(彫蟲篆刻)라 하고, 그 가치를 깎아내리기도 했다. 그러나 실제는 아취雅趣를 더하기 위해 칼(조각도篆刻刀)을 잡았으며, 특히 인장은 서화 작품에 없어서는 안되는 미학상 필수적인 요소로서 이어져 왔다. 필자의 이러한 작업이 인장 자료의 연구를 통한 민족문화 유산의 보존과 계승 발전, 한국 인장사印章史 정립, 전각예술 자체의 미학적 규명, 인장이 서화 작품 안에서 수행하는 공간미학적 기능 규명, 작품의 진위 감정, 전각 조형미의 현대적 응용 등에 기여할 수 있을 것으로 생각한다.

본 논문은 허련이 사용한 인장의 광범위한 조사, 체계적인 분류와 인문印文의 고석考釋을 통해 허련의 삶과 예술 세계 연구를 위한 기초 자료를 확대하였다. 이를 통해 작품의 진위 판단과 편년編年을 위한 기초자료를 구축하고, 인문의 고석을 통해 허련의 자연관, 인생관, 심미관, 학예관을 종합적으로 파악하여, 서화사 연구의 외연을 확대했다는 점이 본 논문의 의의라고 할 수 있다.

도 1. 허련 許鍊,『운림묵연 雲林墨緣』 중 「시고 詩稿」

도 2. 허련 許鍊 「산거도 山居圖」

도 3. 허련 許鍊 「산수도팔곡병풍 山水圖八曲屛風」
1폭 부분

도 4. 허련 許鍊 「산수도팔곡병풍 山水圖八曲屛風」
2폭 부분

도 5. 허련 許鍊 「산수도팔곡병풍 山水圖八曲屛風」
3폭 부분

도 6. 허련 許鍊 「산수도팔곡병풍 山水圖八曲屛風」
4폭 부분

도 7. 허련 許鍊 「산수도팔곡병풍 山水圖八曲屛風」
5폭 부분

도 8. 허련 許鍊 「산수도팔곡병풍 山水圖八曲屛風」
6폭 부분

도 9. 허련 許鍊 「산수도팔곡병풍 山水圖八曲屛風」
7폭 부분

도 10. 허련 許鍊 「산수도팔곡병풍 山水圖八曲屛風」
8폭 부분

도 11. 허련 許鍊 「미가산색도 米家山色圖」

도 12. 허련 許鍊 「설초도 雪蕉圖」

도 13. 허련 許鍊「망한간담도 荒寒簡淡圖」

도 14. 허련 許鍊「산광야수도 山光野樹圖」

도 15. 허련 許鍊「죽수소정도 竹樹小亭圖」

도 16. 허련 許鍊「소림모옥도 疏林茅屋圖」

도 17. 허련 許鍊, 『소치화품첩 小癡畵品帖』 중
「묵국도 墨菊圖」

도 18. 허련 許鍊 「청장징강도 靑嶂澄江圖」

도 19. 김정희 金正喜 전칭 傳稱 「묵란도 墨蘭圖」

도 20. 김정희 金正喜 「시우란 示佑蘭」 중 글씨 부분

도 21.정약용 丁若鏞 전칭 傳稱「괴석지기 怪石知己」

도 22. 허련 許鍊「산수도팔곡병풍山水圖八曲屛風」
4폭 부분

도 23. 허련 許鍊「묵죽도 墨竹圖」

도 24. 허련 許鍊「산수도팔곡병풍山水圖八曲屛風」
2폭 부분

도 26. 김영면 金永冕(전 전기 傳 田琦),
「소림모정도 疏林茅亭圖」

도 25. 김정희 金正喜 「서간 書簡」

도 27. 김영면 金永冕 「산수도 山水圖」

도 28. 김영면 金永冕 「강촌추색도 江邨秋色圖」

도 29. 허련 許鍊「태호산영도 太湖山影圖」

도 30. 허련 許鍊「산수도팔곡병풍 山水圖八曲屛風」
5폭 부분

도 31. 김정희 金正喜「미가산수도 米家山水圖」

도 32. 김정희 金正喜「수묵산수도 水墨山水圖」

『소치공인보』표지

『소치공인보』
조선말기-근대(1893년 이후)
지본인주
23.2×11.6㎝
도서출판 서문당 소장

1-4 無用 무용 1-1 許維 허유

1-5 升山 승산(斗山 ? 두산 ?) 1-2 摩詰 마힐

 1-3 許維私印 허유사인

2-5 空谷香 공곡향 2-4 精一 정일 2-1 許鍊 허련, 小癡 소치

2-6 一笑 일소 2-2 小癡 소치, 許鍊 허련

2-7 古狂 고광 2-3 亂山喬木碧苔芳暉 난산교목벽태방휘

<div align="center">

3-4 南無三寶 나무삼보 3-1 許鍊 허련

3-5 東夷之人 동이지인 3-2 小癡 소치

3-6 守口人 수구인 3-3 墨緣 묵연

</div>

4-4 紅묘 홍두 4-1 許鍊 허련

4-5 十日一水五日一山 십일일수오일일산 4-2 小癡 소치

4-6 小癡 소치 4-3 小癡 소치

5-1 兩地一信 양지일신
5-2 閒意亭主人 한의정주인

6-3 放情丘壑 방정구학 6-1 一日思君十二時 일일사군십이시

6-4 一片雲 일편운 6-2 坐看雲起時 좌간운기시

7-3 放外逍遙 방외소요
7-1 獨惺 독성

7-4 一日思君十二時 일일사군십이시
7-2 不材而壽 불재이수

8-1 封봉

8-2 小癡 소치

9-1 許鍊之印 허련지인

9-2 小癡 소치

10-3 宜子孫 의자손　　　　　　　　10-1 祇侯內庭 지후내정
10-4 紅豆 홍두　　　　　　　　　　10-2 書生習氣 서생습기

11-3 可交蘭盟 가교난맹 11-1 許鍊 허련

 11-4 小癡 소치 11-2 小癡 소치

12-3 老去新詩 노거신시 12-1 文字之祥 문자지상

12-4 寸心千古 촌심천고 12-2 小癡 소치

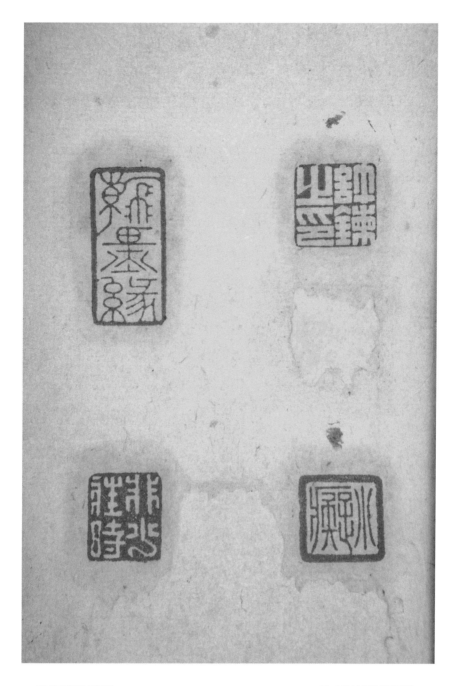

13-3 翰墨緣 한묵연 13-1 許鍊之印 허련지인

13-4 非少壯時 비소장시 13-2 小癡 소치

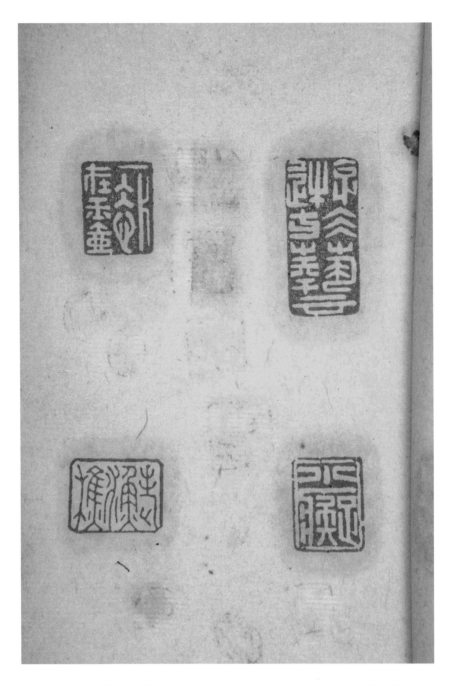

14-3 一片冰心在玉壺 일편빙심재옥호　　　　　　　14-1 游於藝 유어예

14-4 老漁樵 노어초　　　　　　　　　　　　　　14-2 小癡 소치

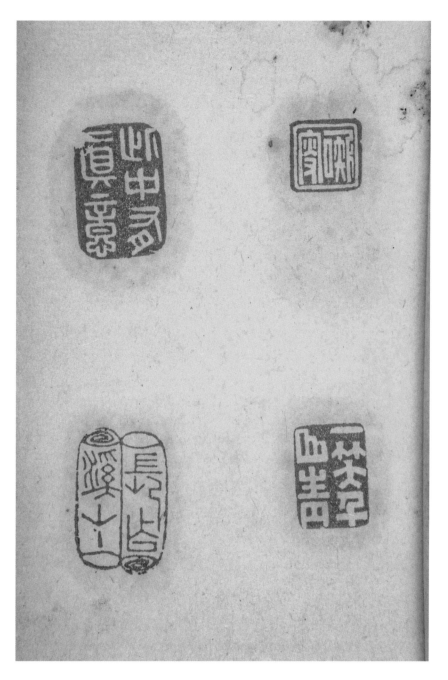

15-3 此中有眞意 차중유진의 15-1 癡叟 치수

15-4 長作溪山主 장작계산주 15-2 一笑千山靑 일소천산청

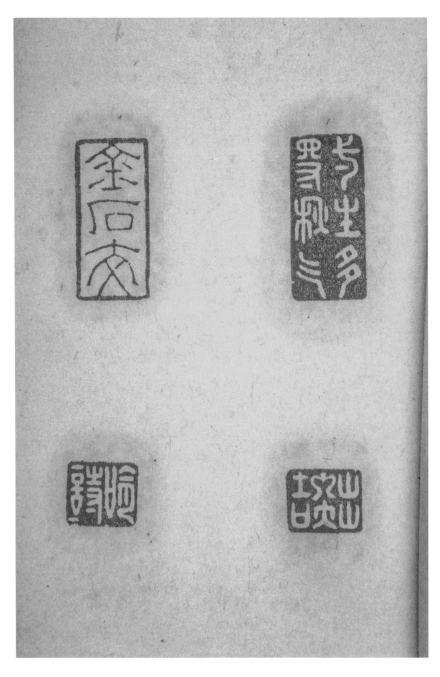

16-3 金石交 금석교

16-4 吟詩 음시

16-1 一生多得秋氣 일생다득추기

16-2 出入大吉 출입대길

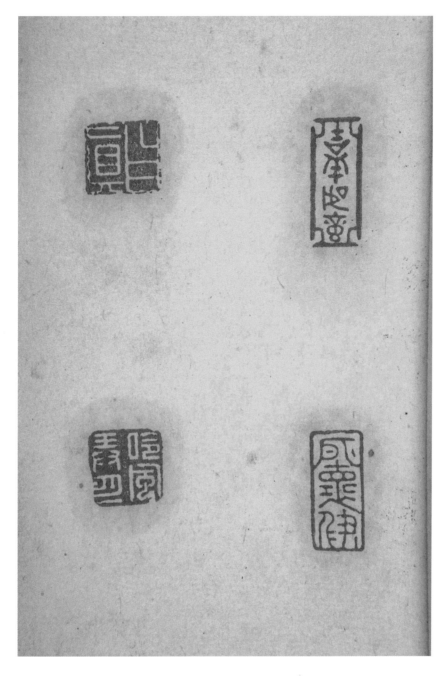

17-3 自眞 자진
17-4 吟風弄月 음풍농월

17-1 吉祥如意 길상여의
17-2 所懷健 소회건

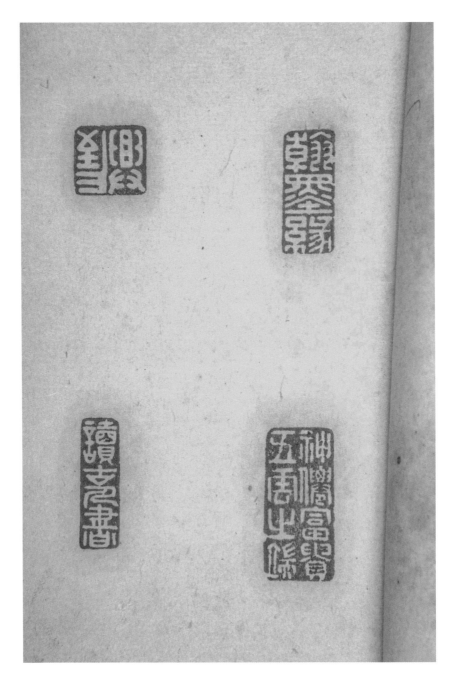

18-3 興到 흥도

18-1 翰墨緣 한묵연

18-4 讀古人書 독고인서

18-2 神仙富貴五雲之端 신선부귀오운지단

허련 인장의 인영印影 모음

孔巖後人	許鍊	許鍊	許鍊	許鍊	許鍊	許鍊	許鍊
許鍊	許鍊	許鍊印	許鍊之印	許鍊之印	許鍊之印	許鍊之印	許維
許維之印	許維	許維之印	舊名維	精一	晶一父	摩詰	摩詰
小癡	小癡	小癡	小癡	小癡	小癡	小癡	小癡
小癡	小癡	小癡	小癡	小癡	小癡	小癡	小癡
小癡	小癡	小癡	小癡	小癡	小癡	小癡	小癡
小癡	小癡	小癡	小癡	小癡	小癡	古狂	樂是幽室
老漁樵	東夷之人	梅華舊主	寶蘇	守口人	升(斗?)山	身齋	吟香閣
宜秋	長作溪山主	閒意亭主人	蕙卿	可交蘭盟	空谷香	金石交	吉祥如意

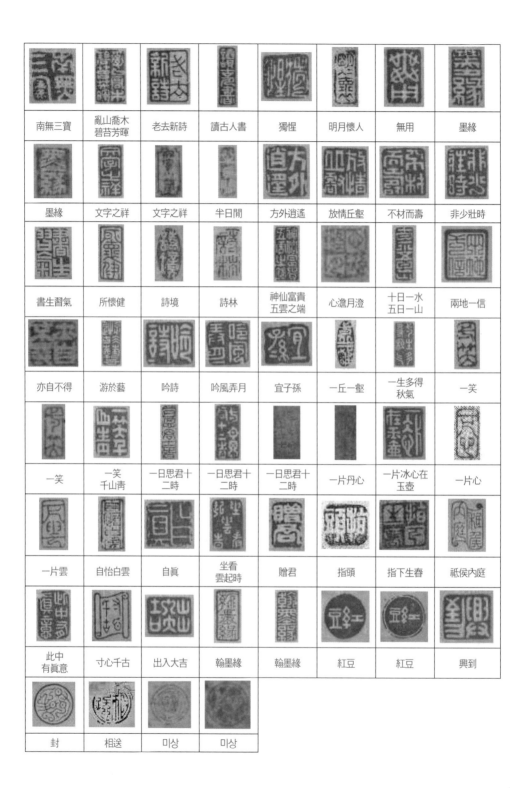

南無三寶	亂山喬木 碧苔芳暉	老去新詩	讀古人書	獨悟	明月懷人	無用	墨緣
墨緣	文字之祥	文字之祥	半日閒	方外逍遙	放情丘壑	不材而壽	非少壯時
書生習氣	所懷健	詩境	詩林	神仙富貴 五雲之端	心澹月澄	十日一水 五日一山	兩地一信
亦自不得	游於藝	吟詩	吟風弄月	宜子孫	一丘一壑	一生多得 秋氣	一笑
一笑	一笑 千山青	一日思君十 二時	一日思君十 二時	一日思君十 二時	一片丹心	一片冰心在 玉壺	一片心
一片雲	自怡白雲	自眞	坐看 雲起時	贈君	指頭	指下生春	祗侯內庭
此中 有眞意	寸心千古	出入大吉	翰墨緣	翰墨緣	紅豆	紅豆	興到
封	相送	미상	미상				

2

서예론
書藝論

제7장
추사 김정희 글씨의 조형분석 시론

「추사 김정희 글씨의 조형분석 시론」 『추사연구』 6호, 추사연구회, 2008, 31~83쪽.

7장
추사 김정희 글씨의 조형분석 시론

Ⅰ. 머리말

1. 김정희의 글씨에 대한 인식 전환

추사 김정희秋史 金正喜 1786-1856의 학문세계와 예술적 성취에 대한 해석과 평가는 매우 어려운 문제이다. 이는 일생 동안 이룩한 한 작가의 예술세계가 출생과 가정환경, 사승관계, 학문과 예술 조류, 전통 학습과 노력, 예술적 영감과 성취, 당대의 사회정치적 상황, 교유 관계 등이 복합적인 상호 작용을 하고 있기 때문일 것이다. 또한 작품을 제작할 때의 건강과 시간 여유, 심회와 흥취, 작가와 받는 이의 관계, 사안의 경중, 제작의 목적, 재료, 기후 등 보이지 않는 다양한 요소들이 개입되어 있기 때문이기도 하다.

특히 서체의 생성과 변화가 멈추고 문자로써의 한문과 서사재료로써의 지필묵이 그 의사소통 도구의 기능을 상실하고 기계에 넘겨준 이 시대에, 김정희의 글씨가 우리에게 어떤 예술적 감동을 불러 일으키며, 그것이 무엇인가를 탐색하는 문제는 더욱 어려운 과제인지도 모른다.

김정희의 삶을 되짚어 보면 그의 예술경이 고난 속에 꽃 피우게 되는 영웅적 서사구조를 갖고 있는 점은, 그의 작품을 순수하게 예술적 측면으로 바라보는데 일부 장애요소로 작용할 수도 있다. 즉, 김정희는 명문가의 후예로서 24개월의 회임을 거쳐 신비로운 출생을 하였고, 어른들의 상사로 점철된 어린 시절, 윤상도 옥사에 관련된 가화와 부친 김노경金魯敬1766-1837의 신원을 위한 두 차례의 격쟁擊錚, 8년 3개월여의 제주도 유배, 해배 후 진종

조천예송冀祧遷禮訟으로 인한 1년여의 함경도 북청 유배[1342], 부친 김노경의 신원 등을 위해 과천과 봉은사에 머물던 일[1343] 등은 김정희의 서예술을 삶과 중첩 인식하게 하는 요소이다.[1344]

　예술은 삶과 유리되어 존재할 수 없는 것이므로 예술작품 해석의 가장 중요한 근거자료가 되는 것임에는 틀림없지만, 위에서 말한 다른 환경적 요인도 함께 작품의 예술성을 규명하는 보조자료로 적극 활용되어야 할 것이다. 특히 김정희의 글씨를 유배→고난→회한懷恨→기괴奇怪·험절險絶의 예술양식이라는 등식으로 바라보는 도식적 관점은 지양되어야 한다고 생각한다. 동생인 산천 김명희山泉 金命喜 1788-?가 『완당일가묵첩阮堂一家墨帖』의 발문에서 "외진 언덕 초췌한 삶 속에서도 일망곽 수심의 정이 글 속에 틸끝만큼도 나타나지 않는다."[1345]라고 한 말, 북청 유배를 떠나며 통곡하는 아우들에게 "얘기하고 웃고 또 위로하면서 손수 책 상자를 정연하게 정돈했다."[1346]는 문인門人인 황사 민규호黃史 閔奎鎬 1836-1878의 언급과 더불어 "말쑥이 이 세상 밖에서 노니는 사람과 같이 되었다."[1347], "다시는 옛 법에 얽매임 없이 뭇 대가들의 장점만을 모아 스스로 하나의 법을 이루었다"[1348]는 말은 김정희의 인간과 예술상을 잘 말해주고 있다고 생각한다. 즉 삶의 과정을 예술세계와 동일시하거나 과정과 방법론을 결과로 인식하는 시각은 수정되어야 하며, 김정희의 예술세계는 평정平正을 법도法度로 삼고, 통변通變 속에서 정법正法의 창신創新을 이룬 하나의 과정으로 보아야 한다는 것이다.

　한 개인은 사회로부터 유리될 수 없으며 끊임없는 교섭을 통해 영향을 주고받는다. 즉 김정희는 인생의 완숙기에 조선사회로부터 유배라는 형벌을 통해 정치·사회적으로 뿐만 아니라 문화적 단절을 선고받았지만, 청淸의 신간 서적과 자료, 서신 등을 전하며 절의를 지킨 「세한도歲寒圖」의 대상 우선 이상적藕船 李尙迪 1804-1865[1349], 세 차례에 걸쳐 제주를 찾아 스승을 섬기며 가르침을 받고 의발을 이은 소치 허련小癡 許鍊 1809-1892[1350], 승속僧俗을 넘는 청교淸交와 다연茶緣을 맺은 초의선사草衣禪師 1786-1866[1351], 김정희 사후 희원 이한철希園 李漢喆 1808-?에게 영정을 그리게 하고 찬문과 영실影室의 제호를 쓴 금란지교의 이재 권돈인彝齋 權敦仁 1783-1859[1352] 등 많은 사람들로부터 학예를 연찬할 수 있는 끊임없는 후원을 받아 극복할 수 있었던 것이다. 모든 것을 잃은 가운데서도 1840년 윤상도尹尙度 1768-1840 옥사獄死 재론 시에 추삭追削된 생부 김노경의 복관은 어느 무엇보다 우선하는 필생의 소망이었을 것이다. 제주도 유배에서 돌아온 후, 다시 강상江上과 북청 유배에서 돌아온 후 과천 과지초당瓜地草堂에서의 삶과 작품 제작은 예술을 위한 예술뿐만 아니라, 이를 해결하려는 노력의 일단도 개입되어 있으리라 생각하며, 이에 대한 별도의 논의와 연구도 필요하다고 생각한다.

2. 분석 대상

　김정희가 이룬 예술경의 정수를 어떤 작품에서 어떻게 찾아야 할 것인가 하는 문제뿐만 아니라, 당대 조선과 청淸에서 어떤 위치를 점유하는가 하는가를 규명하는 일은 매우 어려운 문제 중의 하나이다. 예술양식은 필연적으로 과거의 연장선상 속에서 존재하며, 수용과 변용, 시대조류의 흡수와 자기화라는 당대성을 갖고 있다. 이런 점에서 김정희의 서예술을 이해하기 위해서는 당시의 조류와 김정희의 학서관을 검토함과 동시에 독창적 예술세계를 모색한 다른 작가들에 대한 광범위한 비교 검토가 있어야 할 것이다.

　이런 관점에서 김정희가 지향한 궁극적인 서예술관 그리고 서예술사에서 개성적인 경지를 개척한 작가들과의 비교를 통해 김정희 서예술의 '조형적 측면에서의 미학적 성취(공간경영)'를 살펴보는 것은 의미 있는 일이다. 하지만 이 부분은 더 포괄적인 논의가 필요하다고 생각하며, 이 글에서는 김정희가 쓴 예서 편액의 조형 검토를 통해 그가 이룬 서예술의 미학적 성취가 우리에게 어떤 이야기를 던져주는가를 먼저 살펴보고자 한다. 이는 김정희 글씨가 주는 예술적 감동의 근원을 찾아가는 한 접근 방법이 될 수 있을 것이라고 생각한다. 또한 질량면에서 추사 김정희가 생존하던 시기에는 접할 수 없었던 많은 문자 자료(갑골문자甲骨文字, 전국시대戰國時代 문자, 목간木簡, 백서帛書 등)를 실물이나 인쇄물로 쉽게 접할 수 있는 시대에 자칫 잘못하면 '현대적이다.', '추상적이다.'라는 말로 그 진가를 더 모호하게 하는 실수를 줄일 수 있는 방법도 될 수 있으리라 생각한다.

　김정희가 남긴 작품은 유형적으로 보면 서간書簡, 시고詩稿, 제발題跋, 비액碑額, 편액扁額(횡액橫額), 종액縱額, 대련對聯, 선면扇面, 주련柱聯 등으로 다양한데, 이 글에서는 김정희 서예술의 조형적 진면목을 살펴볼 수 있는 예서 편액을 중심으로 살펴보고자 한다.

　한편으론 김정희가 예서 가운데서도 파임획(파책波磔, 파세波勢, 파波)이 없는 서한西漢 (B.C.206~A.D.8)의 예서 즉 동경銅鏡 등에 새겨진 고예古隸를 자신이 추구하는 글씨의 최고 경지로 설정한 점에도 주목하고자 한다. 또한 건물의 입구나 집안에 걸어 건물의 상징과 권계勸戒, 살고 있는 사람의 심상과 아취를 잘 드러내는 편액이 장식미술로서의 의미뿐만 아니라 김정희가 추구하는 글씨의 이상을 잘 구현하고 있다는 판단을 전제로 한 것이다. 분명 다른 유형의 작품도 예술적 성취가 존재하지만, 이 글에서는 일부 비교 또는 참고 자료를 제외하고는 예서로 쓴 편액을 중심으로 살펴보고자 한다.

II. 김정희의 서한西漢 예서隸書에 대한 인식

김정희는 문하인에게 서한 예서의 중요성에 대해 여러 차례 언급하고 있다. 소당 김석준小棠 金奭準 1831-1915에게 주는 선면扇面에서 이렇게 말했다.

> 한나라 예서의 한 글자는 해서, 행서 열 글자와 맞먹는다. 요즘 사람들이 익히는 것
> 은 모두 동한東漢(A.D.25~220) 말기의 예서이다. 서한(서경)에 미쳐서는 손을 대지
> 못하고 있다. 진晋나라의 예서를 잘 쓰는 것만도 다행일 뿐이다.
> 漢隸一字, 可抵楷行十字. 近人所習, 皆東京末造書. 至西京无以下手. 且能作晋隸亦幸耳.[1353]

예서의 중요한 가치와 서한 예서를 익히는 어려움에 대해 강조하였을 뿐만 아니라, 석범 서념순石帆 徐念淳 1800-?에게 준 「제오봉이년석탁본제五鳳二年石拓本」과 「제돈황비탁본제敦煌碑拓本」에서

> 「돈황태수배잠기공비敦煌太守裴岑紀功碑」는…글자체가 전서에서 예서로 변했으나 오
> 히려 서한(서경)의 옛 법이 남아 있고, 파임획이 없다. 「오봉이년각석五鳳二年刻石」이
> 후에 동한(동경) 글씨로 옛 법을 바꾸지 않은 것은 오직 이 비와 「축군개통포사도각
> 석鄐君開通襃斜道刻石」 뿐이다.
> 敦煌碑.... 字體由篆變隸, 尙存西京舊法, 無波磔. 五鳳石以後, 東京書之不變古法, 惟此
> 碑與鄐刻而已.[1354]

라고 하여 서한의 옛 법을 간직하고 파임획이 없는 「돈황태수배잠기공비」「오봉이년각석」「축군
개통포사도각석」의 중요성을 강조하고 있으며, 한경명漢鏡銘 등의 임서를 통해 자신의 예서를 형성
하는 커다란 자양분으로 삼았다.[1355]
서한 예서에 대한 김정희의 인식과 그 근원을 찾아간 그의 생각을 간략하게 살펴보면 아
래와 같다.

「노효황각석」의 임서 끝에 "서한(서경)의 옛 법을 배워 쓰다. 學作西京古法.", "또한 서
한(서경)의 옛 법이다. 亦西漢古法."[1356]라고 썼다.

우선 이상적藕船 李尙迪(1804-1865)에게 써준「안족등명鴈足鐙銘」임서 작품의 관지에서는 "서한(서경)의 옛 법은 오직 이 잔금(깨진 쇳조각에 남은 글자) 뿐이다. 西京古法, 惟是殘金而已."[1357]라고 했다.

또 조카인 옥수 조면호玉垂 趙冕鎬 1803-1887에게 써 준「오봉이년각석」의 임서 끝에 "이는 서한의 옛 글자로 세상에 남아있는 것이다. 또한 거울 뒷면에 약간의 글자가 남아 있다. 此是西京古字之在於世者. 又有竟背若干字.", "동한(동경)의 예서가 아직 변하지 않은 것이다. 東京隸之未變者."[1358]라고 한 언급도 보인다.

한편『완당의고예첩阮堂擬古隸帖』에서는 "한대의 예서로 지금 남아 있는 것은 모두 동한(동경)의 옛 비이고, 서한(서경)의 비석은 하나도 보이지 않는다. 이미 송宋 구양수歐陽脩 때부터 그랬다.「축군개통포사도각석」은 동한(동경)의 가장 오래된 비이지만 여전히 서한(서경)에서 크게 변하지는 않았다. 정鼎(솥)·감鑑(거울)·로爐(향로)·등鐙(등잔)의 남아 있는 관지款識가 몇 있지만 서한(서경)으로 거슬러 올라갈 수 있는 것은 겨우 몇 가지 뿐이다. 漢隸之今存, 皆東京古碑. 西京槩不一見, 已歐陽公時然矣. 如鄐君銘, 東京之最古, 尙不大變於西京. 略有鼎鑑爐鐙殘款斷識, 可溯於西京者, 纔數種而已."[1359]라 하여 예서의 학습경로를 제시했다.

「원수경元壽鏡」임서 끝에 "「원수경」에 새겨진 75자는 서한(서경)의 고예 가운데 가장 오랜 것이다. 元壽竟款七十五字, 西京古隸最古者."[1360]라고 한 언급과, 대련의 방서에서 "근래 예서 쓰는 법에 모두 완백 등석여完白 鄧石如 1743-1805를 으뜸으로 생각하나 사실 그의 장기는 전서에 있다. 그의 전서는 바로「태산각석泰山刻石」과「낭야대각석琅琊臺刻石」으로 거슬러 올라가 변화해 나타남이 헤아릴 수 없다. 예서는 오히려 그 다음에 드는데, 묵경 이병수墨卿 伊秉綬 1754-1815가 자못 기고한 것 같으나 또한 옛 법에 얽매임이 있다. 다만 오봉(BC57~54)·황룡(BC49) 연간의 글자를 따라 촉도蜀道의 여러 비를 참고해야 길을 찾을 수 있을 듯하다. 近日隸法, 皆宗鄧完伯, 然其長在篆. 篆固直溯泰山琅邪, 有變現不測. 隸尙屬第二, 如伊墨卿頗奇古, 亦有泥古之意. 只當從五鳳 黃龍字, 參之蜀碑, 似得門徑."[1361]고 한 것도 중요하다.

서법書法은 시품詩品·화수畵髓와 더불어 묘경이 같음을 말하면서 "이를테면 서한(서경)의 고예古隸가 못을 베고 쇠를 자른 것 같다. 如西京古隸之斬釘截鐵."[1362]고도 했다.

한편 아들 상우에게 주는 글에서 "예서는 서법의 근본(祖家)이다. 만약 서도에 마음을 두고자 하면 예서를 몰라서는 안 된다. 예서 쓰는 법은 반드시 모나고 굳세며 예스럽고 졸박함(方勁古拙)을 위에 두어야 하는데, 그 졸박한 것 또한 모두 얻을 수 있는 것이 아니다. 한나라 예서의 묘는 오직 졸박한 곳에 있는데「사신비」가 정말 좋으며, 이밖에 또「예기비」·「공화비」·「공주비」등

의 비가 있다. 그런데 촉 지역의 여러 석각이 매우 예스러우므로 반드시 먼저 이로부터 입문해야 한다. 그런 뒤에야 속된 예서와 평범한 팔분 예서(俗隸凡分)의 번들거리는 모습과 시속에 물든 기운(膩態市氣)를 없앨 수 있다. 또 예서 쓰는 법은 가슴 속에 맑고 드높으며 고아(清高古雅)한 뜻이 없으면 손에서 나올 수 없고, 또한 가슴 속에 청고고아한 뜻이 있어도 또한 문자향과 서권기가 없으면 팔뚝 아래와 손가락 끝에 피어날 수 없으니, 보통 해서 같은 것은 비교할 것이 아니다. 모름지기 가슴 속에 먼저 문자향文字香과 서권기書卷氣를 갖추는 것이 예서 쓰는 법의 기본이 되며, 예서 쓰는 신묘한 비결이 된다…「서협송」과 같은 것은 촉 지역의 여러 석각 중에서도 매우 좋은 것이다. 隸書, 是書法之祖家. 若欲留心書道, 不可不知隸矣. 隸法, 必以方勁古拙爲上, 其拙處, 又未可亦得. 漢隸之妙, 專在拙處, 司晨碑固好, 而外此又有禮器孔和孔宙等碑. 然蜀道諸刻深古, 必先從此入. 然後可無俗隸凡分膩態市氣. 且隸法, 非有胷中淸高古雅之意, 無以出手. 胷中淸高古雅之意, 又非有胸中文字香書卷氣, 不能現發於腕下指頭, 又非如尋常楷書比也. 須於胸中, 先具文字香書卷氣, 爲隸法張本, 爲寫隸神訣…如西狹頌, 是蜀道諸刻之極好者也."[1363]라고 자세히 적었다.

위당 신관호威堂 申觀浩 1810-1888에게 주는 글에서 "종정鐘鼎의 고문자는 다 예서의 법이 나온 곳이니, 예서를 배우는 사람이 이를 알지 못하면 바로 흐름을 거스르고 근원은 잊어버릴 따름이다. 鐘鼎古文, 皆隸法所出來處. 學隸者, 不知此, 便遡流忘源耳."[1364]고 하고, 또 대내大內에 들어가는 글씨를 쓴 후 "두 편액은 모두 서한의 옛 법으로 썼는데 자못 웅장雄壯하고 기걸奇傑한 힘이 있어 병중에 쓴 것 같지 않다. 兩扁, 以西京古法寫得, 頗有雄奇之力, 不似病中所作."[1365]고 한 언급도 보인다.

이를 통해 김정희가 설정한 예서의 최고 경지를 다음과 같이 정리해 볼 수 있다.

첫째, 서예술의 근본은 예서이다.

둘째, 예서 쓰는 법은 가슴 속에 청고고아한 뜻이 있어야 한다.

셋째, 가슴 속에 청고고아한 뜻과 더불어 문자향·서권기가 있어야 하며, 이것이
　　　　예서 쓰는 법의 기본이며 신묘한 비결이다.

넷째, 『사신비』 등의 팔분 예서뿐만 아니라, 방경고졸方勁古拙한 묘를 얻으려면
　　　　예스러운 맛을 지닌 한대 촉蜀 지역의 「서협송」 등 여러 석각으로부터 입문해야 한다.

다섯째, 서한 고예의 방경고졸함을 얻기 위해서는 종정鐘鼎의 고문자뿐만 아니라,
　　　　잔금영전殘金零塼(깨진 쇳조각과 부서진 벽돌에 남은 문자) 즉, 경경(거울)·
　　　　등경鐙(등잔)·정鼎(솥)·분盆(동이) 등 근원을 소급할 수 있는 모든 자료에
　　　　눈을 돌려야 한다.

여섯째, 한나라 예서의 묘는 서한 고예의 졸박한 곳에 있으며, 방경고졸이 최고의 경지이다.

결국 김정희는 동한東漢의 팔분八分 예서隸書를 넘어 방경고졸方勁古拙한 글씨의 근원이 되는 서한西漢의 예서를 최고 경지로 설정[1366]하고 한나라의 동경銅鏡을 중심으로 한 대漢代 촉蜀 지역의 석각石刻 등의 임서[1367]를 통해 그 정수를 체득하기 위해 수많은 노력을 기울였음을 알 수 있다.

특히 이를 통해 김정희가 남긴 실제의 작품 속에 동한의 예서뿐만 아니라 서한 예서의 요소가 어떻게 투영되었는가를 살피는 것은 매우 중요한 일이라고 생각한다. 또한 김정희가 이를 작품 속에 어떻게 자기화하고 있는지에 대한 검토는 김정희 글씨의 당대성과 현재성을 규명하는 좋은 방법이 될 수 있을 것이다.

Ⅲ. 김정희 작품의 분석과 감상

1. 작품 제작과 감상의 일반론

서예술은 실용성과 예술성을 겸비하고 있으며, 서예술이 한 작품으로 감상과 연구의 대상이 되는 과정은 아래와 같이 요약해 볼 수 있다. 이는 작가에 따라 다를 수 있으나 필자의 경험론에 의한 것임을 밝혀둔다.

1) 작가 : 흥취에 따라 스스로든, 요구나 요청에 의해서든, 예술을 위해서든, 생계를 위해서든 작가가 존재한다.

2) 소재 : 서간이든, 편액 또는 대련이든, 공식 문서든 글의 소재가 있다.

3) 구상 : 어떤 서체로, 어떤 크기로 쓸 것인가 구상하고 결정한다.

4) 서사도구 : 붓으로 쓰는 것을 전제로 할 때 벼루·먹·붓·종이 등의 도구와 재료(종이 등)가 필요하며, 이외에도 아취를 더하는 많은 문방구들이 있다. 또한 작품의 완성도를 높이기 위한 도구와 재료의 선택은 매우 중요하다.

5) 작품 제작 : 구도 등 작품 제작과정에서 일어날 수 있는 시간, 건강, 기후 등 환경적인 요인, 심회(심리적 상황) 등 작가가 갖고 있는 모든 요소들이 비로소 한 장에서 만난다.

6) 작품 : 위 요소들이 결합하여 한 작품이 이루어진다. 여기에는 작가가 스스로 새겨 찍은 것이든, 다른 사람이 새긴 것을 선택하여 찍은 것이든 전각 작품까지도 포함하는데, 작가의 심미안과 선택이 개입하기 때문이다. 후대의 수장인, 감상인 등은 감상자와 연구자의 몫으로 본다.

7) 장황사 : 공식문서일 경우도 이를 꾸미는 절차가 있듯이-그렇지 않을 경우도 있지만- 쓴 것이 한 작품으로 존재하려면 이를 제작의도나 용도에 맞게 꾸미는 절차가 필요하며, 여기에도 작가나 감상자의 역할이 개입한다.

8) 감상자 : 위와 같은 구성 요소에 의해 만들어진 작품을 감상하는 사람이 존재하며, 여기에는 동시대의 감상자뿐만 아니라 후대의 감상자, 수장자까지도 존재한다. 기타 어느 곳에 걸거나 두고 감상하는 것이 좋으냐 하는 문제는 작가와 감상자가 개입되어 있을 경우 부탁하는 단계에서 정해지지만, 후대의 수장가나 감상자는 이를 자의적으로 선택한다는 점이 다르다. 또한 연구자나 작품의 매개자(화랑 또는 화상)도 감상자에게 영향을 줄 수도 있다. 광의로 화랑이나 화상도 작품의 매개자로서 감상자 또는 연구자의 범주에 넣을 수 있다.

9) 연구자 : 작가의 생애, 작품의 미학적·예술사적 가치 등을 연구하여 감상자나 수장자에게 제공하고, 그 시대의 미의식을 해석하고 이론적으로 뒷받침하거나 이끌어가는 역할을 한다.

우리는 위의 모든 요소들을 유추하고 종합하는 가운데 작품을 감상할 수 있다. 김정희 글씨의 예술적 분석은 여러 가지 방법론이 있을 수 있겠지만, 이 글에서는 김정희가 천착한 서체[1368]로서 서한 예서의 필의筆意[1369] 등이 어떻게 작품에 구현되고 있는가, 자법字法[1370], 장법章法[1371], 필세筆勢[1372] 등 여러 요소들이 김정희 작품의 공간구성에 어떻게 기여하는지를 살펴보고자 한다. 기년이 있는 작품에 대해서는 작품의 편년[1373]을 참고하고, 고금자古今字, 이체자異體字, 간화자簡化字 등의 통가자通假字 활용[1374]이 작품의 심미감 확대에 어떠한 영향을 미치고 있는가에 대해서도 살펴보고자 한다. 이런 시도는 지금까지 김정희의 생애뿐만 아니라 작품이해의 기본이 되는 편년編年, 수응酬應 관계, 석문釋文[1375] 등에 관한 연구

가 많이 축적되었으며, 이를 통해 작품의 세부적인 분석과 감상을 하는데 일정 부분 기여할 수 있으리라 생각하기 때문이다. 특히 김정희의 글씨가 결과론으로서의 '괴怪'인가, 아니면 고전古典에 근거하여 새로운 조형을 실험하는 방법론의 '괴'인가를 모색하는 과정도 될 수 있을 것이다. 이는 '괴'가 모방模倣과 답습踏襲을 깨뜨리고 다양한 실험과 변화를 통해 새로운 예술 세계를 여는, 방법론으로서의 과정이나 한 문턱일 뿐이라는 점을 확인하는 과정이기도 하다.

2. 김정희 글씨 분석을 위한 청대淸代 서예사 검토 : 예서隸書를 중심으로

　김정희가 24세(1809년)에 생부 김노경의 자제군관으로 연경에 간 시기는 명말 청초에 태동한 고증학考證學이 건륭乾隆·가경嘉慶 연간(1736~1820)을 거치며, 사고전서四庫全書 편찬의 열기로 훈고訓詁와 주석註釋·음운音韻·금석金石·교감校勘의 발달이 절정에 이른 시기였다. 또한 학문으로서의 금석 고증학의 발전은 필연적으로 이를 바탕으로 한 진정한 의미의 학예일치學藝一致[1376]와 심미추구의 경향이 금석벽金石癖이라 이름할 정도로 유행하게 되었다. 바로 전대는 상업 발달의 풍요에 힘입은 인간개성의 발현과 예술표현을 강조한 양주팔괴揚州八怪[1377]와 그 일파에 의해 회화繪畵 분야뿐만 아니라 전서·예서·전각에 대한 새로운 인식과 서예술의 외연이 끝없이 확대되고 있던 시기[1378]였다. 예서의 새로운 기풍을 연 측면에서 동심 김농冬心 金農 1687-1763, 판교 정섭板橋 鄭燮 1693-1765과 이의 영향을 받은 양법揚法 1696-1750 등이 그 앞 길을 열고 있었다. 특히 금석 고증학金石考證學의 양대 산맥인 담계 옹방강覃溪 翁方綱 1733-1818과 운대 완원芸臺 阮元 1764-1849은 김정희에게 그 정수를 전수해 준 스승으로 그 중심에 존재한다. 전예篆隸와 북비北碑를 스승으로 비학碑學의 광활한 세계를 개척[1379]한 완백산인 등석여完伯山人 鄧石如 1743-1805, 묵경 이병수墨卿 伊秉綬 1754-1815, 그리고 만생 진홍수曼生 陳鴻壽 1768-1822 등은 그 변화를 주도하고 있었다.[1380]
　김정희 글씨의 연원을 살펴보기 위해서는 많은 작가와 자료의 비교 검토가 필요하지만, 이 글에서는 김정희가 인정한 이병수를 대상으로 동한 예서의 임서 궤적과 동경의 임서와 수용을 대상으로 간략하게 다루고자 한다. 이는 김정희의 서예술의 근원을 탐색해 보고, 그가 이룬 예술세계의 당대성과 현재성을 함께 검토하는 효과를 거둘 수 있을 것이라 생각한다. 이병수를 대상으로 삼은 이유는 계복桂馥 1733-1802이 1796년 『무전분운繆篆分韻』을 편찬할 때 이병수가 모전摹篆을 한 바[1381] 있어, 이를 통해 서한 예서의 핵심을 꿰뚫고 있었을 것이라는 판단과 그의 예서가 일정 부분 안진경顏眞卿 709-785에서 근골筋骨을 얻고 「장천비張遷碑」 「형방비衡方碑」 등에서 조형 요소를 취한 부분도 있지만 방경고졸方勁古拙한 서한西漢 예서에 근접하는 작품을 많이 남겼기 때문이다.

3. 김정희의 예서書隸 학서學書 궤적

1) 동한東漢 예서隸書의 학서 궤적 대비

 김정희의 학서 과정을 추적하기 위해서는 남아 있는 자료가 한정되어 있어, 문집·소장품·목록·서간 등에 언급한 자료까지 종합적으로 검토하는 것이 필요하다. 한경명漢鏡銘 등의 임서자료와 작품 편년 등을 참고하면 김정희 예서의 조형 원류를 이해하는 좋은 자료가 될 것이다. 여기서 말하는 학서 과정이란 임서뿐만 아니라 독첩讀帖 및 감상鑑賞의 과정과 서예술 역사 및 미학에 대한 김정희의 이해와 인식까지를 모두 포함하는 것이다.

[표 1] 김정희와 이병수 관련 동한東漢·위魏의 예서 자료(가나다순)[1382]

자료명	김정희	이병수	비고
감천사석각 甘泉寺石刻		1812 임서	
공겸비 孔謙碑	1818 탁본 받음		
공주비 孔宙碑	? 탁본 받음, ? 선면 작품	**	
공포비 孔褒碑	1818 탁본 받음		
공표비 孔彪碑	1818 탁본 받음		
공화비 孔龢碑	언급		
곽유도비 郭有道碑 (곽태비 郭泰碑)	1823 모본·원본 탁본 받음 1853 임서		
배잠기공비 裵岑記功碑	?(1852) 탁본·구륵본에 제발 씀	1803 절임	
백석신군비 白石神君碑	1830 탁본 받음, 「명선茗禪」을 씀		
번의비 樊毅碑		1803 절임	
봉룡산송 封龍山頌		**	
북해상경군비 北海相景君碑	언급, ? 의임		
사신전후비 史晨前後碑 (향묘비 饗廟碑)	1818 탁본 받음, ? 임서	1803 절임, 1805 사신전후비 임서	
서악화산묘비 西嶽華山廟碑	1810 모본 받음	1791 '화양본 華陽本' 봄 1815 '순덕본 順德本' 봄	
서협송 西狹頌	?(1823) 받음, 언급	**	
석문송 石門頌	탁본 받음		
수선비 受禪碑	언급	1815 절임	위
숭산삼궐 嵩山三闕		1812 임서	

양회표기 楊淮表紀	?(1823) 탁본 받음		
예기비 禮器碑	1818 탁본 받음, 언급	*	
오봉이년각석 五鳳二年刻石 (노효왕각석 魯孝王刻石)	?(1852) 제발, ?(1809~)임서	1812 임서	서한
유웅잔비 劉熊殘碑	? 탁본 받음		
윤주비 尹宙碑	?(1823) 탁본 받음		
을영비 乙瑛碑	1818 탁본 받음, ? 임서		
이흡민지오서도석각 李翕黽池五瑞圖石刻	?(1823) 탁본 받음	1802 임서	
장천비 張遷碑		1783 임서, 1791·1813·1815 절임	
정고비 鄭固碑	? 선면 작품		
조전비 曹全碑	? 임서		
축군개통포사도각석 郙君開通褒斜道刻石	?(1823) 받음, ? 임서		
하승비 夏承碑	소장·언급· ? 임서	*	
한인명 韓仁銘		**	
형방비 衡方碑	1820 받음	1804 견문·작시, 적구선면	
희평석경 熹平石經	1817·1818 탁본 받음	**	

　　이는 그 일부에 지나지 않을 것으로 생각하지만, 김정희와 이병수 모두 서한 예서뿐만 아니라 동한 예서의 정수를 흉중에 담고 있었음을 추론하는데 부족함이 없다. 특히 김정희는 청조 인사들과의 교류[1383]와 학서를 통해 동한 예서의 진수를 체득하고 있었으며, 이를 통해 자신이 추구하는 서한西漢 예서의 방경고졸方勁古拙한 경지에 이르기 위한 자양분으로 삼았음은 여러 한경명漢鏡銘을 중심으로 한 20여종에 가까운 임서 자료[1384]를 통해서도 확인할 수 있다.

2) 한경명漢鏡銘의 임서와 자기화

　　김정희가 자신의 이상으로 설정한 서한西漢 고예古隸의 방경고졸方勁古拙한 글씨를 어떤 방법으로 이뤄나갔는가 살펴보기 위해 김정희와 이병수가 쓴 한경명漢鏡銘 글씨를 비교해 보는 것은 의미 있는 작업일 것이다. 김정희가 쓴『예고관지첩隸古觀之帖』〈도 1〉은 '집경문集竟文'이라고 했듯이 거울에 새겨진 글자를 모으고 문장을 구성한 것으로 골기骨氣와 선질線質에 있어서 형임形臨과 의임意臨의 중간에 가깝다. 또 다른『임한경명臨漢鏡銘』〈도 2〉는 글자의 대소大小와 획劃의 강약强弱에 변화를 주어 분방하고 활달한 기운이 드러나며, 자신의 조

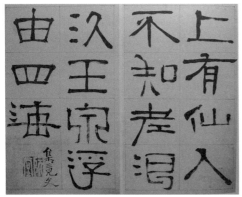

도 1. 김정희,『예고관지첩 隷古觀之帖』, 종이에 먹,
26×17㎝, 삼성미술관 리움 소장

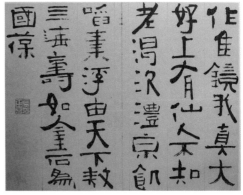

도 2. 김정희,『임한경명 臨漢鏡銘』, 종이에 먹,
33.2×26.7㎝, 개인 소장

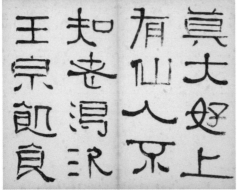

도 3. 김정희,『완당의고예첩 阮堂擬古隷帖』,
종이에 먹, 26.7×33.8㎝, 국립중앙박물관 소장

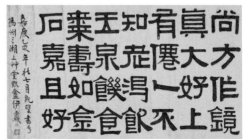

도 4. 이병수 「한상방경명 漢尙方鏡銘」, 1815,
종이에 먹, 소장처 미상

형미를 더한 배임背臨 또는 창작에 가깝다고 볼 수 있다. 서한 시대의 한나라 경명은 시기와 지역에 따라 자형字形 등에 많은 차이가 있지만 「장씨거마신수경張氏車馬神獸鏡」〈도 5〉를 참고로 하여 김정희의 임서와 이병수의 「한상방경명漢尙方鏡銘」〈도 4〉의 글씨를 비교하면 고전의 체득에 있어서 자형의 해석과 필획筆劃의 운용에 많은 차이가 있다. 이병수의 대련對聯 소장과 전각에 능한 이병수의 아들 이염증李念曾에 대한 언급, 그리고 『난정서蘭亭序』 이본異本의 제정題定에 대한 오류 지적과 더불어 함께 고증할 수 없음에 대한 탄식[1385] 등을 통해 보면 김정희는 이병수의 예술 경향에 대해 잘 알고 있었다. 또한 이병수가 제서한 「등대도登岱圖」의 「대람岱覽」 글씨를 보고 쓴 시에

"이병수(묵경)의 예서는 서경의 옛 법이라 진秦 나라 소나무와 한漢 나라 잣나무에서 필세筆勢를 빌린 듯 (墨卿隷古西京法, 借勢秦松漢栢於)"

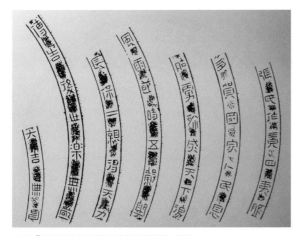

도 5. 「장씨거마신수경張 氏車馬神獸鏡」, 탁본,
『한대감명서법 漢代鑑銘書法』, (상해서화출판사, 2003) p.25.

하다고 하고, 그 부기에 "이병수(묵경)의 대람岱覽 두 자 예서는 몹시 기고奇古하다. (伊墨卿岱覽二隸字, 深奇古.)"[1386]고 썼다. 다만 이병수의 글씨를 진한秦漢의 옛법을 간직한 글씨로 높이 평가하면서도 "이병수가 자못 기고奇古한 것 같으나 또한 옛 틀에 얽매임이 있다. (如伊墨卿頗奇古, 亦有泥古之意.)"[1387]고 하며 일정 부분 그 한계를 지적했다. 이는 자기화의 변용 그리고 창신創新에 대한 인식의 차이를 말하는 것으로 보인다.

덧붙여 이병수의 『광효사우중상사비光孝寺虞仲翔祠碑』〈도 6〉와 같은 시대에 활동한 등석여의 「한예금석명漢隸金石銘」〈도 7〉을 참고하여 보면, 김정희는 골기骨氣를 중심으로 한 자법과 고담枯淡한 필획, 율동감 있는 운필運筆을 통해 내적 운율韻律과 금석기金石氣를 드러내 그가 추구한 방경고졸方勁古拙의 미를 극대화하고 있다. 두 사람 모두 고전을 통해 새로운 예술 세계를 개척하려는 방법에 있어서는 같았으나, 이병수는 결체結體가 방정方正하고 원윤圓潤한 운필을 구사하지만 한편으로 둔중鈍重하다는 느낌을 준다. 하지만 임서를 통한 자기화의 과정은 개성에 따라 다를 수밖에 없으며, 이를 통해 누가 더 낫다는 판단을 하는 것은 적절하지 않다. 다만 고전을 재해석하고 자신의 예술경을 개척하는 자양분으로 삼는데 어떤 부분에 치중하였고, 어떻게 활용하였느냐를 판단하는 기준으로 삼는 데는 매우 유용하다고 생각한다. 결국 임서臨書는 필획 하나하나를 그대로 본뜨는 형사形似가 아니라 그곳에서 자신이 추구하는 예술미의 정수精髓를 취하는 상의尙意[1388]의 과정이며, 김정희는 서한 예서

도 6. 이병수 『광효사우중상사비 光孝寺虞仲翔祠碑』, 1811, 탁본, (중국미술학원출판사, 2005)

에서 이를 추구하여 성과를 거두었다고 생각한다.

김정희가 추구한 서예술의 의경意境은 통용 서체로서 상용성과 당대성을 갖고 있는 해서와 행서의 틀을 중심으로 청조 고증학에 힘입은 학예일치의 결과로써 전서와 예서뿐만 아니라 위魏의 해예楷隸와 수당隋糖의 해서楷書 등 모든 서체의 장점을 최대한 융회하여 그 정수를 서한西漢 예서의 방경고졸에서 이룩하고자 한 것으로 생각한다.

전대에 누적된 역사성과 예술성을 한 용광로에서 녹여내는 일은 단순한 혼합이 아니라 쇠를 단련하는 것처럼, 때(속기俗氣)를 벗기고·틀(습기褶氣)을 부수고·새로운 예술경(서격書格)을 개척하는 것이었다고 할 수 있다. 여기에는 절충의 '한송불분론漢宋不分論'으로 대표되는 옹방강의 『양한금석기兩漢金石記』와 '북비남첩론北碑南帖論'으로 대표되는 완원의 『적고재종정이기관지積古齋鍾鼎彝器款識』등의 자료와 학예일치의 실천[1389] 〈도 8〉은 좋은 자양분이 되었다고 생각한다. 즉 김정희 예술세계는 옛 법-서한西漢 예서로의 단순한 회귀가 아니라 방경고졸을 이상향으로 하는 입고入古를 통한 출신出新 즉, 창신創新의 경지로 이름할 수 있을

것이다. 앞으로 다룰 작품에서는 김정희가 어떤 방법으로 이를 실험하고 성과를 이뤄냈는지 그리고 김정희가 이룬 성과를 구체적인 작품 분석을 통해 살펴보고자 한다.

3) 김정희 작품의 조형 분석

김정희 작품은 어느 것이 가장 뛰어나다고 말하기 어려울 정도로 작품마다 그 예술적 성취가 다르며 또한 뛰어난 작품이 많은 편이다. 앞에서도 언급하였지만, 이 글에서는 이 가운데 예술적 성취를 쉽게 간취할 수 있는 편액扁額[1390]을 중심으로 살펴보고자 한다. 김정희의 작품은 이런 점에서 예술적 성취가 뛰어나다는 예단을 하지 않고, 각각의 작품 분석을 통해 드러난 특성을 종합하여 결론에 이르는 귀납적 방법을 사용하기로 한다.

작품은 원본을 대상으로 하는 것이 가장 좋은 감상법이며 정밀한 연구 방법이다. 하지만 이 글에서는 이미 공개된 사진자료를 토대로 할 수 밖에 없는 한계가 있다는 점을 밝혀둔다. 이에 전시회를 통해 견문한 인상비평적인 느낌과 도록

도 7. 등석여 鄧石如 「한예금석명 漢隸金石銘」, 종이에 먹,
 김상엽·황정수『경매된 서화』, (시공사, 2005) p.529.

도 8. 완원 「서론 書論」, 1832, 종이에 먹, 31×201cm

의 사진 자료를 통해 알려진 내용을 토대로 살펴보고자 한다. 특히 작품 이해의 기본이 되는 작품명, 작가명과 생몰년, 자호字號, 제작연대, 작품의 형태와 재질, 크기, 소장자 및 소장처(유물번호), 기타 문화재 지정여부, 관지와 도장(작가 및 수장인), 주고받은 사람, 제발, 작품내용, 작품의 미학적 성취, 수장자의 변화, 다른 작가와의 비교 등 종합적인 분석을 통해 작품을 평가하는 것이 최상의 연구 방법이겠으나, 여기서는 작품성의 획득과 관련 있는 일부 내용만 다루고자 한다.

회화와 서법은 밀접한 예술적 상관성을 갖고 있으면서도, 서예술은 한자와 한문 문장이 존재하기 때문에 상형문자를 제외하고는 그 비구상성을 이해하기 쉽게 설명하기 어렵다는 한계가 있다. 특히 서예의 미학적 고찰에 어려움을 겪고 있는 현실을 감안하면, 위에서 말한 모든 요소들은 서예 작품을 이해하고 감상하는데 작지만 매우 소중한 기여를 할 수 있으리라고 생각한다. 이 글에서는 글자를 그림으로 또는 이야기로 읽어내는 방법을 택하였으며, 문자가 갖고 있는 특성을 최대한 고려하는 가운데 미시적 작업을 통해 가장 작게 분절할 수 있는 단위까지 나누고, 이를 다시 부분과 부분의 관계로 확장하고, 다시 전체로 수렴하는 방법을 사용하였다. 또한 난해한 서론書論 용어의 사용은 최대한 배제하였다.

작품 1: 「계산무진溪山無盡」

「계산무진溪山無盡」〈도 9〉는 '계산溪山은 끝이 없다.' 라는 뜻이다. 계산초로 김수근溪山樵老 金洙根 1798-1854에게 써준 것[1391]으로 알려져 있다. 이는 김정희가 김수근의 둘째 아들인 영초 김병학穎樵 金炳學 1821-1879에게 보낸 편지에 춘부장(김수근)의 글씨 부탁이 있었던 일 「봉래蓬萊」 두 글자의 큰 편액 글씨를 김병학에게 보낸 일, 김병학에게 써준 「천운정天雲亭」 편액의 서법에 대해 이야기 한 일[1392] 등을 볼 때 안동 김문安東 金門과의 정치적 관계를 떠나 김정희가 그를 따르던 김병학의 부친 김수근의 부탁으로 써준 것으로 보인다. 흥선대원군 석파 이하응興宣大院君 石坡 李昰應 1820-1898이 교정 현일皎亭 玄鎰 1807-1876에게 써주며 '계산 초인溪山樵人'이라는 호를 쓴 대련 작품[1393]이 있지만 이하응이 '계산溪山'이란 호를 쓴 내력 [1394]대로 김수근에게 써준 작품이 확실하다.

또한 이 작품에는 왼쪽 아래 부분에 백문인白文印 '김정희인金正喜印'과 오른쪽 귀퉁이에 수장 내력을 알 수 있는 주문인朱文印 '김용진가진장金容鎭家珍藏'이 찍혀 있어 이를 확증하게 한다. 문인화가였던 영운 김용진穎雲 金容鎭 1878-1968은 김병학의 동생인 김병국金炳國 1825-1905의 손자이다.

「계산무진溪山無盡」은 꽤 큰 작품으로 '谿'자는 '溪'자의 이체자[1395]로 '磎'자로도 쓰며, 침계 윤정현梣溪 尹定鉉 1793-1874에게 써준 두 점의 「침계梣溪」 편액은 정자인 '溪'자로 써서 자법字法 운용에 있어서 대조를 이룬다. 이 '谿'자를 통해 김정희가 추구한 조형 방법론을 일단을 이해할 수 있다.

도 9. 김정희 「계산무진 溪山無盡」, 종이에 먹, 62.5×165.5㎝, 간송미술관 소장

[谿] '谿'[1396]자는 1차적으로 '奚'와 '谷'으로 나누고, '奚'는 '爫'와 '幺' 그리고 '大'의 더 작은 요소로 나눌 수 있다. 또한 이 '谿'자가 갖는 조형적 특징은 크게 두 부분에서 얘기할 수 있다.

즉, '奚'의 '爫' 부분을 생략했다는 점이며, 두 번째는 '谷'의 위 '八'과 아래 '八'을 사방으로 펼쳐나가듯이 구성하였다는 것이다. 통상적으로 예서나 해서에서 '奚'의 머리 부분 '爫'를 생략한 경우는 보이지 않는다. '谷'은 위의 '팔八'을 작게 하고 아래의 '팔八'을 크게 벌려 그 아래에 '口'를 배치하거나, 위 아래의 '팔八' 모두를 작게 하여 아래쪽으로 향하게 하고 그 안에 '口'를 배치하거나, 위의 '八'을 작게 하고 아래의 '八'을 한 '일一'로 하여 파임획을 두고 그 아래에 '口'를 배치하는 것이 동한 예서의 상례이다. '谷'을 이처럼 쓴 예는, 위魏 예서인 「공선비孔羨碑」의 '欲' 자 등에서 그 조형적 상관성을 찾아볼 수 있다.

그렇다면 김정희가 이 작품의 '谿'자에서 시도한 획의 생략과 변화를 어떤 국면으로 전환하였는가를 살펴보겠다. '奚'의 머리 부분 '爫'를 생략하는 대신에 '幺'의 머리 부분을 길게 올려서 빈 공간을 대체하는 효과를 거두었고, '谷'의 위아래 '八'은 모든 획이 밖으로 그리고 사방으로 향하도록 하여 샘에서 물이 끊임없이 솟아나거나 끊임 없이 흐르는 시냇물의 확산 이미지를 나타내면서, 마지막 획을 굵게 하여 완결성을 도모하고 있다. 또한 '幺'의 첫 획인 작은삐침획 'ノ'과 '大'의 큰삐침획 'ノ'은 위아래에서 한 고리처럼 상응하여, '谿'자가 갖고 있는 물(시내)의 흐름과 방향에 대한 이미지를 성공적으로 구축하고 있다. 특히 '幺'에서 '大'에 이르는 기맥氣脈 흐름은 계곡물이 우당탕탕 구비쳐 흐르는 듯한 시각적 효과를 성공적으로 거두고 있다. 이미 이 글자는 모양과 소리와 뜻을 갖고 있는 문자文字의 틀을 넘어선 상징기호이며, 다음 '山'자와의 의미 대응을 통해 이 글자가 '谿' 자임을 연상하게 하는 역할을 수행하며, 이 '谿'자는 김정희가 추구한 조형 세계의 결정체라고 할 만하다.

[山] '山'자는 예서에서 통상적인 자법으로 「하승비夏承碑」「조전비曹全碑」에 그 용례가 있다. 가운데 짧은 세로획 'ㅣ'을 '人' 모양으로 벌려 쓴 후 아래의 'ㄴ'과 떨어지게 하고, 세로획 'ㅣ'은 모두 높이를 달리하여 썼다. 아무 표정 없이 평범한 듯하지만, 획의 길이에 따라 가운데는 높고 왼쪽에서 오른쪽으로 낮아지는 산, 이를 따라 자연스럽게 계곡 물이 흐르고 있는 이미지를 나타낸다고 할 수 있다. 세로획 모두 그 기필起筆을 깊이를 달리하고 획劃의 굵기를 달리하여 가로획 'ㅡ'을 평지로 생각하면 모두가 독립된 하나의 산인 듯 보인다. 주봉主峰인 '人' 모양의 획을 뒤로 밀고 보면 먼 산과 가까운 산이 함께하는 듯, 일직선 상에 함께 두고 보면 모두 바로 앞의 산인 듯한 느낌을 자아나게 한다. 또한 그 터진 사이로 만상萬象을 담아낼 동천洞天이 자리하고 있어, '이 편액을 거신 이여! 더불어 사는 세상, 산 깊고 물

깊듯 인품도 높으심이여! 끝없으심이여!'란 뜻을 나타내고 있는 듯도 하다. 특히 왼쪽 세로 획 'ㅣ'은 길고 오른쪽 세로획 'ㅣ'이 짧은 것은 '谿'자와 '無'자 사이에 있는 '山'자의 장법 상章法上 역학적 균형을 고려한 것이다.

　[無] '無'자는 모양 그대로 통용 서체인 해서의 '無'자이다. 이는 서한西漢이나 동한東漢 예서의 자법으로 쓴 것이 아니라 위魏나 진당晉唐의 자법字法을 빌려 서한 예서의 필의筆意로 쓴 것이다. 여러 사람이 지적한 바 있지만, 김정희가 평범한 곳에서도 한예漢隸에 바탕을 두고 중체重體의 특장을 겸비하는 추사체秋史體[1397]를 이룬 까닭은 이런 곳에 있음이 증명된다.
　아래 네 점 'ㅤ'의 경우 가운데 두 점은 붓을 던지듯 가볍게 하고 좌우의 두 점은 상하좌우 방향을 달리하여 밖으로 쳐내듯 썼다. 또한 가로로 중첩되는 획의 빽빽함은 첫 작은삐침획 'ㅣ'과 첫 가로획 'ㅡ'의 분리를 통해 해소하고 있다. 평범한 자법이지만 가장 마지막의 긴 가로획 'ㅡ'에서 네 점 'ㅤ'로 이어지는 필세筆勢의 변화를 통해 끝없는 흐름(물)과 뿌리 깊음(산)을 나타내고 있으며, 네 점 'ㅤ'의 내달리는 듯한 느낌은 '谿山' 또는 위대한 자연에 대한 찬탄이거나 '盡'자와 더불어 '溪山'이라는 사람의 복덕장수福德長壽의 끝없음을 기원하는 상징으로도 충분하다.

　[盡] 마지막 '盡'자는 '聿'의 맨 아래 가로획을 네 점 'ㅤ'로 쓰거나 마지막 가로획 'ㅡ'을 덜어 쓰는 것이 한예漢隸의 상례이다. 하지만 위의 '無'자와 '盡'자의 네 점 'ㅤ'가 중첩되기 때문에, 네 점 'ㅤ'를 가로획 'ㅡ'로 처리하여 좌우 글자 사이의 변화를 꾀하였다. '聿'의 어깨 부분을 끊어서 쓴 것은 가로획의 중첩에서 오는 막힘을 시원하게 터준다. 이는 '無'자의 왼쪽을 튼 것과 교묘하게 소통하게 한다. 또한 팔분 예서에는 파임획을 마지막 가로획 'ㅡ'에 두는 것이 상례지만 위의 짧은 가로획 'ㅡ'에 일렁이는 듯 하지만 파임획의 법을 다 쓰지 않아 유여留餘의 뜻[1398]과 여운을 남겼다. 특히 조형상 위는 역마름모꼴로 아래는 반석盤石처럼 납작하고 넓게 하여, 윗부분의 위태로움을 무리없이 안정적인 국면으로 전환하고 있다. 특히 가로획 'ㅡ'이 일곱 번이나 겹치는데 위의 여섯 획을 가늘게 하고, 마지막 획을 두껍게 하여 그 무게를 모두 감당하도록 한다. 특히 왼쪽이 살짝 들리고, 끝으로 갈수로 두껍고, 내달리는 듯 운필하며 나타난 비백飛白은 '盡'자가 갖고 있는 언어적 의미에 동세動勢를 더하고 있다. '無盡'의 '다함이 없다·끝없다·가없다'는 뜻과 글자의 모양이 한 곳에서 만나고 있다. 특히 네 글자의 가운데에 공간을 두어 전체 글자의 확산과 집중을 이끌었다. 이 공간은 그냥 빈 공간이 아니며, 각 글자가 상호 대립적이거나 독립적으로 존재하도록 내버려두는 공간도 아니다. 각각의 글자가 서로의 경계를 넘어서면서도 상호 조응照應하는 소

통의 마당이 되며, 작품의 팽팽한 긴장감을 완화시키는 장법章法의 득의처得意處이다. 편액은 가로 1자씩 쓰는 것이 일반적인 방법으로 청의 이병수伊秉綬 1754-1815도 「애일음려愛日吟廬」〈도 10〉 등의 편액에서 한자·두자·한자(1·2·1) 쓰기로 장법章法의 변화를 시도한 바 있지만 김정희는 한자·한자·두자(1·1·2) 쓰기와 글자 사이에 빈 공간 두기, 상단上端의 어긋남과 서로의 경계를 넘어서기 등을 통해 기존 관념觀念의 벽을 훌쩍 넘어서며 새로운 개념의 조형공간을 구축하고 있다.

「계산무진溪山無盡」 작품의 서예 미학적 성과를 요약하면 아래와 같다.

① '계산溪山'과 '무진無盡'이란 쉬운 단어로 가장 무궁한 뜻을 만들어낸 문장력[1399]

② 해예楷隸를 혼용하고 자획字劃을 생략하기도 했지만, 생경生硬하거나 기괴奇怪[1400] 하지 않은 자법字法

③ 틀 곳은 트고 막을 곳은 막는 소밀법疏密法

④ 쇠라도 자를 듯한 내재된 골기骨氣와 금석기金石氣 넘치는 필선筆線

⑤ 서한西漢 예서를 넘어서는 고박古朴한 필의筆意

⑥ 운필의 완급 조절 속에 획득한 통창通暢한 기세筆勢

⑦ 기존의 틀을 넘어서면서도 조화와 통일성을 획득한 장법章法

⑧ 문자언어와 조형언어를 한 틀 속에 담아 낸 탁월한 미감

결론적으로 이 글씨는 '괴怪'[1401]라는 표현보다는 옛 법을 한 틀에 녹여낸 법고法古를 통한 창신創新의 새로운 조형 언어라고 보는 것이 좋을 것이다. 역대의 예술가 중 시대를 불문하고 고전의 학습과 자기화를 거치지 않고 새로운 예술경을 개척한 사람은 존재하지 않으며, 예술은 역사성과 시대성을 동시에 갖고 있으며 지키기만 하면 법노法奴가 되고, 유행을 따

도 10. 이병수 『애일음려 愛日吟廬』, 1806, 종이에 먹

르며 속류俗流가 되고, 근거 없이 깨뜨리고 벗어나면 기괴奇怪가 되고, 바탕을 두고 넘어서면 창신創新하는 원리가 적용되는 것이 예술이라는 것을 실감하게 하는 작품이다. 청의 수많은 학자들(진극명陳克明, 유희해劉喜海, 왕희손汪喜孫, 장심張深 등)이 김정희의 작품을 끊임없이 요청했던 사실[1402]은 그의 이러한 학예學藝 실천의 경지를 이해하고 높이 평가했기 때문일 것이다.

작품 2: 「영산詠山」

「영산詠山」〈도 11〉은 '산을 읊다.'라는 뜻으로 누군가의 호를 써준 것으로 생각된다. 김정희의 별호인 '승설勝雪'이라 쓰고 주문인朱文人 '정희正喜'를 찍었다. 특별한 흥취를 끌지 못할 수도 있는 작품이다.

[詠] '詠'자는 갈고리획 ' ㅣ'만 넣는다면 통용 서체인 해서와 별 다름이 없다. '言'은 짧은 가로획 '一'을 모두 아래로 갈수록 점점 줄이며 역마름모꼴로 하여 자칫 불안정해 보일 수 있는데, 아래 '口'의 넓이를 첫 가로획의 크기와 엇비슷하게 하여 안정감을 이루었다. '永'은 가로획 '一'과 치킴획을 극단적으로 짧게 하고 노봉露鋒으로, 긴삐침획 'ノ'은 거의 수직에 가깝게 세우고 끄트머리에 비백飛白까지 남기며 '言'과 긴밀하게 호응呼應하게 하여 틀 곳은 트고 막을 곳은 막는 소밀법疎密法을 잘 적용하였다. 이 글자의 조형상 득의처는 이 다음에 있다. 노봉露鋒으로 기필起筆하고 낚시 바늘처럼 휘어 쓴 짧은삐침획 'ノ'은 조밀稠密한 윗 부분을 가볍게 하고, 붓을 깊게 눌러 길게 운필한 마지막 끌어내림획 '\'이 글자의 전체적인 힘의 균형을 이뤄냈다. '口'가 '山'을 향하여 터져 야트막하지만 멀기도 한 깊은 산을 영탄詠嘆하고 있으며, '산을 읊다.'라는 의미에 조형적 가독성을 더하였다. 해서는 거의 '言'의 '口'가 사방으로 꽉 닫혀 있지만, 한예漢隸에서는 왼쪽 세로획 ' ㅣ'이 위로 올라와 다 막혀 있거나, 올라오지만 위쪽으로 터져 있는 것이 상례이다. 이 '詠'자에서 탄세가歎世歌를 읊조리며 속진俗塵을 뒤로 하거나, 바람에 옷자락 휘날리며 길을 떠나거나, 곧은 걸음으로 산에 드는 개결介潔한 은일처사隱逸處士의 모습을 연상할 수 있기도 하다.

[山] 야트막한 모양의 '뫼 산山'자는 예서에서 통상적인 자법으로 「예기비禮器碑」 등에 용례가 있다. 가운데 세로획 ' ㅣ'과 왼쪽 세로획 ' ㅣ'은 노봉露鋒으로 기필起筆하고, 왼쪽 세로획 ' ㅣ'은 띔 없이 아래의 가로획으로 이어지고, 가운데 세로획 ' ㅣ'은 연잎에 물방울이 떨어져 튀어 오르듯 기맥氣脈을 왼쪽 세로획 ' ㅣ'로 이어주고 있다. 예서이지만 행서처럼 혈맥血

도 11. 김정희 「영산 詠山」, 종이에 먹, 26×77㎝, 개인 소장
　　　『붓 천 자루와 벼루 열 개를 모두 닳아 없애고』 : 추사의 작은 글씨, (과천문화원, 2005) p.202.

脈이 상응하는 효과를 나타낸다. 마무리하는 오른쪽 세로획 ‘ㅣ’은 붓을 장봉藏鋒으로 푹 찍어 가을날 열매가 무르익어 툭 터지는 듯한 느낌을 보여준다. 이 획은 ‘읊을 詠’자의 터진 ‘口’와 서로 올려다보고 내려다보며 상응하고 있다. 만물萬物을 내고 다시 받아들이며 뾰족하기도 둥글기도 하지만 언제나 변함없는 산의 이미지를 잘 나타내고 있다.

　이 작품에서도 문자언어와 조형언어를 한 틀 속에 담아 낸 김정희의 탁월한 미감을 다시 한 번 확인할 수 있다. ‘詠’자는 획의 장단長短 안배와 획의 기울기 변화를 통해 소밀疏密의 조화를 얻었고, ‘山’자는 비수肥瘦 대비의 조화와 필세筆勢의 연결이 아름답다. 작품에 비해 조금 큰 듯한 김정희의 별호 ‘승설勝雪’ 두 글자는 ‘山’자 아래에 잇닿아 ‘詠山’과 반원을 이루고 있는데, 이곳은 고향의 나지막한 뒷동산이거나, 어머니 품이거나, 속세와 멀리 있는 산중 처사가處士의 모옥茅屋일 수도 있다. 작품을 분석적으로 감상하는 부분도 마찬가지이지만, 어떤 느낌을 갖느냐 하는 것은 감상자의 몫이라고 생각한다.

작품 3: 「산해숭심山海崇深」

　「산숭해심山崇海深」〈도 12〉과 「유천희해遊天戲海」〈도 14〉는 같은 시기에 제작한 작품으로 분방하고 웅혼장엄雄渾莊嚴하다는 평가를 받아 왔다.[1403] 「산숭해심」은 김정희가 ‘옛 것을 고찰하여 현재에 증명함은 산처럼 드높고 바다처럼 깊다.’는 스승 옹방강의 실사구시實事求是 정신을 쓴 것[1404]으로 주문인朱文印 ‘阮堂’이 찍혀 있다. 이외에도 화가 제당 배렴霽堂 裵濂 1911-1968이 쌍구雙鉤로 뜬 것[1405], 경상북도 대구 은해사 백흥암의 편액[1406]〈도 13〉 등이 있으며, 함경북도 함흥 지락정知樂亭에도 걸려 있었다.[1407] 하지만 은해사 편액은 글씨는 같

도 12. 김정희 「산숭해심 山崇海深」, 종이에 먹, 42×207㎝, 삼성미술관 리움

지만 이 작품을 쌍구로 뜨고 글자를 '산해숭심山海崇深'으로 바꾸어 새겼으며, '山' 자가 뒤집혔다.[1408]

이 작품에서 주목할 글자는 '崇'자와 '海'자이다. '崇'자를 오른쪽으로 기울여 쓰는 법은 위魏나라 예서인 「공선비孔羡碑」뿐만 아니라, 행서인 왕희지王羲之의 「난정서蘭亭序」에서도 그 연원을 찾을 수 있다. 김정희가 추구한 서예술의 이상향은 각 체의 혼융混融을 통한 새로운 예술경의 개척이었다고 볼 때 전거典據가 분명하며 기奇나 괴怪한 자법이 아니다. 또한 앞 '山'자에 이어 같은 자형이 나오기 때문에 '숭崇'자의 머리인 '山'의 변화를 통해, 결자結字의 조형적 변화와 장법상의 조화를 도모한 것이며, '崇'자에서 '⼍'의 좌우 세로획 ' | '획의 기울기와 길이, 방향까지 다르게 한 것은 '山'의 나란히 선 세 세로획 ' | ' 획과의 조형적 중복을 피하기 위한 것이다. 또한 '⼍'의 마지막 획이 길게 내려와 무거워지는 것은 '示'의 마지막 획을 파임획처럼 처리하고 왼쪽보다 길게 쳐내 받쳐주고 있다. '海'자 또한 뒤에 오는 '深'자와 '氵'가 겹쳐 氵를 위쪽으로 짧게 올려붙여 자법의 변화를 준 것이다.

변화란 예전의 것을 그대로 지키며 할 수 있는 것이 아니라, 옛 법을 흡수하여 나의 것으로 소화하는 가운데 가능한 것이라고 본다면, 여기서 '海'자 조형의 근원을 탐색해 보는 것은 김정희의 통변通變에 대한 인식과 실제를 확인하는 것이 될 것이다. 이는 김정희가 북청으로 가는 길에 '지락정知樂亭'에 걸린 「산해숭심山海崇深」편액을 보며, 전에 박연지 상공朴蓮池 相公이 '海'자를 꼬집어 말한 것에 대해 예서隸書를 전혀 모르는 때문이라고 한 것[1409]에 대한 방증도 될 수 있을 것이다.

김정희는 예서를 익히는데 있어서 결함된 편방偏旁 등을 메꾸어 보충하고 자료로 유구劉球의 『예운隸韻』과 고애길顧藹吉의 『예변隸辨』[1410]을 들고 있다. 금석에 관한 학은 본디 따로 있으며, 경사연구 등에 도움이 되는 자료로 『금석원류휘집金石源流彙集』과 구양수歐陽脩의 『집고록集古錄』, 홍괄洪适의 『예석隸釋』, 누기婁機의 『한예자원漢隸字源』, 고애길顧藹吉의 『예변隸辨』[1411]을 들고 있는데, 이는 증거가 없으면 믿지 않으며 근거 없이 함부로 글자를 만들지 않는다는 철저한 학예관에서 기인하는 것이다.

'海'자처럼 '氵'를 올려붙이는 것은 글자의 구조에 따라 한예에서 흔히 볼 수 있는 일

도 13. 김정희 「산해숭심 山海崇深」, 목판 편액, 은해사 백흥암 소장

도 14. 김정희 「유천희해 遊天戲海」, 종이에 먹, 42×207㎝, 삼성미술관 리움 소장

이며, '每' 아랫 부분을 이 작품과 같이 마름모꼴로 쓰는 것을 '育'자의 통가자인 '毓'[1412]〈도 15〉자에 그 사용례가 있다. 또한 가깝게는 이병수의 대련 작품 〈도 16·17〉에서도 그 용례를 볼 수 있으며, '樹'자와 '茆(茅 자의 통가자)'자'도 자법 활용에 있어서 김정희의 다른 작품과 비교할 수 있는 자료가 된다.

이렇듯 김정희는 고전에 근거하여 다양한 조형을 실험하고 자신만의 예술경을 완성해 나간 것이다. '山'자의 '山'과 '崇'자의 '山'이 겹쳐 산은 높고 또 높으며, '海'자의 마지막 획의 누운 갈고리획 'ㅣ'은 대해大海에서 솟구쳐 오른 파도가 벼랑을 때리는 듯 힘차다. 학문 세계는 깊고 깊으며, 스승이 남긴 정신은 언제나 세상과 나를 일깨운다는 뜻과 상통한다고 할 수 있다.

또한 「유천희해遊天戲海」 작품의 경우, 전체를 한 획으로 이어 약간의 기울기를 주고 길게 쓴 '辵', '方'을 크게 하여 도인道人이 학鶴의 등을 타고 하늘로 날아오르는 듯한 '游'의 '遊', 일반적인 자법을 벗어나 위의 가로획 'ㅡ'을 길게 하여 가없는 하늘을 상징하는 '天'자와 뒤에 이어지는 '戲海' 모두 하나가 되어 일월성신日月星辰 그 너머의 세계로 날아올라 세속을 창해일속滄海一粟과 티끌인 양 여기고, 푸른 하늘과 바다가 하나로 인식되는 세계에서 노니는 무한 자유와 초탈超脫의 경지를 느낄 수 있게 해 준다.

서예술의 공간은 흑黑(먹)과 백白(종이)의 채움과 비움이 아니라, 그 안에 담기는 내용과 조형 양식, 그리고 작가의 치밀한 계산이 필묵과 종이라는 도구를 통해 찰나에 이루어내는 차원 높은 구축물이다.

특히 김정희는 고전에서 원래의 자형字形을 그대로 가져오는 방법뿐만 아니라, 자신의 조형의지에 따라 편방偏旁을 조합하는 쪽자법字法도 사용하여 전거典據의 다양한 활용에도 탁월한 성과를 거두고 있다.

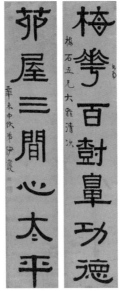

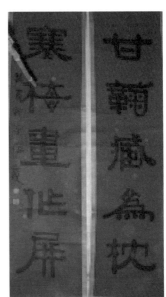

도 15. '毓'의 '每' 「예변 隸辨」　　　　도 16. 이병수 「매화묘옥 梅華·茆屋」[1413]　　　　도 17. 이병수 「감국한매 甘菊·寒梅」

작품 4: 「잔서완석루殘書頑石樓」

「잔서완석루殘書頑石樓」〈도 18〉는 "전예해행초의 필법이 다 갖추어져 있으며, 상부는 횡획橫劃을 살려 평정平整을 나타냈고, 하부는 여러 가지 형태의 수획竪劃을 잘 살려서 참치부제參差不齊하면서 전제의 조화를 잘 이룬 글씨다. 이런 구도는 일찍 다른 서가書家들이 상상조차 할 수 없었던 새로운 형태다."[1414]라고 평한 것처럼 김정희에게 있어서 서예술은 각각이 하나의 서체로 존재하는 것이 아니라 수용 가능한 모든 요소의 정수精髓가 조화와 상생의 만남을 이루는 것이었다.

「잔서완석루殘書頑石樓」는 1851년 즈음 제자인 우범 유상雨帆 柳湘에게 써 준 것으로 오랜 세월을 거치면서 비바람에 깎여 볼품없이 깨진 빗돌에 희미하게 남아있는 몇 개의 글자, 즉 깨진 빗돌에 새겨진 글씨를 연구하는 사람이나 그런 글자를 통하여 서법을 공부하는 사람의 집이란 뜻이다.[1415] "삼십육구주인이 소후를 위해 써 준다.(書爲蕭侯 三十六鷗主人)"라고 관지하였으며, 오른 쪽 위에 주문인朱文印 '동해한구東海閒鷗', 그 아래에 백문인白文印 '동이지인東夷之人', 왼쪽 아래에는 「산숭해심山崇海深」과 같은 주문인朱文印 '阮堂'이 찍혀 있다. 전서·예서·해서를 세로로 쓸 때 글씨의 중심은 각 글자의 가운데에 두고, 가로로 쓸 때 글씨의 중심은 상단에 두는 것이 상례이다. 글자마다 그리고 특히 여러 글자로 이루어진 작품에 글씨의 중심을 어디에 두느냐 하는 문제는 변화 속에서도 조화와 통일을 추구하는 장

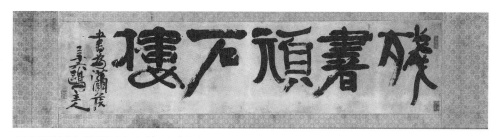

도 18. 김정희 「잔서완석루 殘書頑石樓」, 종이에 먹, 31.8×137.8cm, 손창근 소장

법章法의 기본이며, 중심을 두고 360도 흔들리는 추錘와 같은 원리이다. 이 작품의 분방한 리듬[1416]은 바로 묏부리처럼 깊고 무거운 중심에서 나오며 그 중심은 만상萬象의 변화를 담아내는 그릇이다.

[殘] '殘'자는 세로로 길게 그리고 '戔'을 전서의 자법과 필법으로 썼다. 특히 '歹'을 올려 붙이지 않고 크게 써서 다른 글자와의 장법상 관계에서 뿐만 아니라 다음 '書'자와 역학적力學的 균형을 이루는데 기여하고 있다. 즉, '歹'은 다음 '書'자의 위가 무겁고 오른쪽으로 쏠린 무게 중심을 넉넉히 받쳐주고 있다.

[書] '書'자는 '聿'과 '曰'로 구성되어 있지만, 자형을 '聿'과 '者'로 된 전서篆書〈도 19〉에서 가져왔다. 김정희의 이런 고전 해석법을 기괴奇怪라고 말할 수는 없다. 「하승비夏承碑」〈도 20〉에도 참고할 자형이 있지만 김정희는 거슬러 올라가 전서의 자형을 풀어내고 해서도, 예서도, 전서도 아닌 자신만의 글씨를 창조했다. 비백飛白과 다하지 않은 듯한 운필運筆로 낡은 책 또는 깨진 빗돌에 새겨진 문자라는 이미지를 구축하고 있다. '曰'을 '日'처럼 써서 바로 앞 글자 '殘'자의 크게 쓴 '歹'과 자획의 대소大小를 통한 글자사이의 허실虛失 안배를 도모하였다. 이 '書'자는 깨진 빗돌을 연구하는 일이 이처럼 거슬러 올라가 세세히 나누고 깊이 분석하는 일임을 은근히 드러낸다. 이 '書'자는 김정희가 추구한 조형 세계의 범본이라 할 만하다. 김정희가 이런 자법으로 쓴 작품은 「사서루賜書樓」 편액 『양산주초서묵권梁山舟艸書墨卷』 제첨題簽이 있다.

[頑] '頑'자는 이 작품의 중심에 위치하며, 천년 풍상을 겪은 석불石

도 19. 전서 '書' 『隷辨』

도 20. 하승비 '書' 『隷辨』

佛이나 깨지고 닳은 탑비塔碑처럼 묵묵한 모습이다. '元'에서 보듯 결구結構도 좌우대칭으로 가지런하고 운필도 절제되어 있다.

[石] '石'자는 점획點劃의 대소大小와 장단長短을 교묘하게 구사하여 비워서 채우는 허화虛和의 아름다움을 잘 나타내고 있다. 긴삐침획 'ノ'을 가로획 '一'의 왼쪽 끝에 붙여 쓰거나 왼쪽으로부터 5분의 1 또는 5분의 2를 넘지 않게 쓰는 것이 해서나 예서의 일반적인 자법이다. 하지만 이 '石'자는 북위北魏의 해서楷書나 행초行草에서 결자結字의 의취意趣를 가져온 듯하다. 가로획 '一'의 왼쪽으로부터 5분의 3에 해당하는 부분에 긴삐침획 'ノ'이 머리를 대고 있다. 이는 운필 시간을 단축시키며, 필연적으로 아래 공간이 좁아져 '口'를 작게 구성할 수밖에 없는 원인이 된다. 이 결과 통상 '口'의 크기가 당해唐楷나 예서보다 현저하게 작아졌는데, 작게 처리된 '口'에서 그리고 그 안의 공간마저 없어진 '口'와 다른 획들의 조화속에서 부서지고 무너지고 아무렇게나 널브러져 있는 모습의 빗돌을 연상하게 한다. 이미이 작품은 문자가 아니라 문자를 빌어 의상意想을 표현한 그림도 글씨도 아닌 세계에 다다른 것인지도 모른다.

[樓] '樓'자의 조형적 특징은 '木'을 조금 짧게 하여 위로 올려 붙이고 '婁'의 윗부분 가로획의 공간을 위아래로 균분均分하고, '女'를 행초行草로 운필運筆하여 경쾌하게 마무리한 점이다. 통상적으로 '樓'자는 해서, 예서 모두 좌우의 상하 길이가 거의 동일하다. 하지만 김정희는 가로획의 중첩으로 다소 무거운 느낌이 나는 '婁'의 경중輕重 안배를 위해 '木'을 조금짧게 하고 '女'를 넓적하게 하여 '木'의 아래 빈 부분까지 넉넉히 받쳐주도록 썼다. 특히 '婁'의 윗부분 '口', '一', '口', 'ㅣ' 획을 구성하는데 있어서 통상적인 팔분 예서와 해서의 결자법結字法을 버리고 위魏나라「수선비受禪碑」등의 자형을 자기화하여 사용하고 있으며, 상하대칭을 통해 공간 구성이 안정감을 이루는데 기여하고 있다. 〈도 22〉「시경루詩境樓」의 '樓'자가 산사山寺에 있는 정좌독서처靜坐讀書處의 '樓'자라면, 이 작품의 '樓'자는 깨진 빗돌에서 역사를 고증하는 학문탐구의 즐거움이 있는 '樓'자이다. 김정희 작품으로 전해지는 〈도 24〉는검토가 필요한 작품으로 소개한다.

도 21. '螻·樓', 『隸辨』　　도 22. '樓'「詩境樓」　　도 23.「賜書樓」　　도 24.「覺心閒樓」

도 25. 대흥사
「일로향실—爐香室」, 탁본,
원본 대흥사 소장

도 26. 통도사
「일로향각—爐香閣」 탁본,
원본 통도사 소장

도 27. 대흥사
「무량수각無量壽閣」, 1840,
탁본, 원본 대흥사 소장

도 28. 화암사
「무량수각無量壽閣」, 1846,
탁본, 원본 화암사(수덕사) 소장

도 29. 봉은사
「판전板殿」, 1856, 탁본,
원본 봉은사 소장

「잔서완석루殘書頑石樓」〈도 18〉 작품은 「계산무진溪山無盡」〈도 9〉과 더불어 자법字法과 장법章法, 필법筆法 뿐만 아니라 김정희 글씨의 특징이라 할 수 있는 전체적인 짜임새, 즉 공간경영의 조화[1417]가 잘 이루어진 작품 중의 하나이다. 이 작품은 내용이나 글씨 모두 김정희가 추구한 '옛 것을 탐구하여 오늘에 증명하는 고고증금攷古證今'의 사상과 예술적 실천을 잘 살펴볼 수 있는 작품이다. 특히 '婁' 아래에 넓적하게 이어 쓴 '女'는 그 집의 든든하게 얽어 주는 끈이기도 하며, '완頑'자를 사이에 둔 '殘書'와 '石樓', '殘樓'와 '書石' 그리고 다섯 글자 모두가 모남과 둥금(방원方圓)의 조화를 잘 이루고 있다. 이외에도 김정희의 작품 가운데 그

미학적 본질을 규명해야 하는 작품들이 많이 있다. 하지만 이 글에서는 일부 작품을 대상으로 복합적 공간 개념으로서의 작품에 어떤 요소들이 작용하고 있는가를 검토하는 시론試論 성격의 글임을 밝혀 둔다.

사찰寺刹에 걸려 있으면서 전체적인 자법과 공간미가 뛰어난 해남 '대흥사大興寺'의 「일로향실一爐香室」「무량수각無量壽閣」과 양산 통도사通度寺의 「일로향실一爐香閣」, 예산 화암사華巖寺의 「무량수각無量壽閣」 편액 등에 대해서는 고자법古字法의 활용, 반자법反字法과 향배向背, 축약縮約과 생략省略의 측면에서, 김정희의 절필絶筆로 동자체童子體로 불리는 서울 봉은사奉恩寺 「판전板殿」 편액은 글씨의 연원과 귀의처歸依處라는 관점에서 추후에 논의할 것을 기약한다.

IV. 「시경詩境」 석각石刻에 대한 재검토와 작품 분석

1. 「시경詩境」 석각의 서자書者에 대한 검토

충청남도 예산의 추사고택 뒤 오석산烏石山에는 김정희 집안의 원찰願刹인 '화암사華巖寺'가 있고, 이 뒤 병풍 바위에는 「시경詩境」 석각 「천축고선생댁天竺古先生宅」 석각, 그리고 따로 「소봉래小蓬萊」 석각이 있다. 이 가운데 「천축고선생댁」 「소봉래」 석각은 누구나 김정희의 글씨로 인정하지만, 오직 「시경詩境」 석각만 송宋의 방옹放翁 육유陸游 1125-1210의 글씨를 새겨 놓은 것으로 알려져 있다. 이 설은 후지츠카 치카시(등총린藤塚鄰)에서 비롯한다. 요약하면, 옹방강은 중국 광동廣東에서 재임 중 소주韶州 무계武溪에 방신유方信儒가 새겨 놓은 육유 필筆 「시경詩境」 석각 탁본을 얻고 서재 이름을 '시경헌詩境軒'이라고 짓고 뒤에 계림桂林의 석각 탁본도 수장하였다. 김정희는 1810년 옹방강의 '석묵서루石墨書樓'에서 그 탁본을 보았고, 옹방강이 지은 '시경시詩境詩'를 감상했다. 김정희는 돌아와 화암사 암벽에 '시경루詩境樓'를 자각自刻하였고, 이 세 글자는 그 당시의 유운遺韻을 전하고 있다[1418]는 것이다. 하지만 『완당선생전집阮堂先生全集』을 포함한 여러 자료에 김정희가 육유의 「시경詩境」 탁본을 옹방강 또는 지인으로부터 받았다는 내용은 보이지 않으며, 직접 새겼다는 내용도 보이지 않는다.[1419] 그럼에도 불구하고 「시경詩境」 석각은 김정희가 중국에서 돌아와 옹방강으로부터 선물 받은 육유의 글씨를 새겨 놓았다는 것이 학계의 정설로 공인[1420]되고 있다.

예전부터 의구심을 갖고 있었던 부분에 대해 일부 실마리를 풀 수 있는 단서가 발견되어, 이 기회에 서자 검토 및 작품 분석을 시도하고자 한다. 먼저 중국 자료를 검토해 보기로 한

다. 〈도 33〉의 탁본拓本 설명에

　육유가 쓴 「시경詩境」은 남송南宋의 각석刻石으로 가정嘉定 7년(1214년) 1월에 새겼고, 돌은 광동성 서쪽(월서粤西)에 있다. 육유의 해서 두 대자大字는 글자 직경이 한 자에 가깝고 낙관落款은 두 글자 사이에 있으며 서법이 응중凝重하다.[1421]

　라 하고 있는데, 소흥紹興 심원고적구沈園古迹區 안의 태호석太湖石에 새겨져 있는 〈도 34〉[1422]는 〈도 33〉의 탁본과 글씨는 비슷해 보이지만 새긴 방향도 다르며 필획이 생경生硬하여 탁본의 원석은 아닌 듯하다.
　또한 2003년 5월 15일에 건립한 〈도 33〉의 안내문은 '장원산마애석각壯元山磨崖石刻·오룡도五龍圖 문물 보호단위' 안의 「시경詩境」 석각 등에 대한 것이다.

　　장원산壯元山은 원산元山, 원석元石이라고도 한다. 뒤에 '장원정壯元亭'이 있으며, 송宋 때 장원壯元을 한 오필달吳必達을 기념한 데서 유래한 이름이다…송의 저명한 시인 육유가 여기에서 노닐며 일찍이 「시경詩境」 두 글자를 제題했다. (壯元山又名元山, 元石. 後有壯元亭, 爲紀念宋朝壯元吳必達而故名 宋朝著名诗人陸游游此曾題爲「诗境」二字) 〈도 30〉

　이것은 '장원정壯元亭' 아래 암벽에 새겨져 있는 〈도31·32〉의 「시경詩境」 석각에 대한 설명으로 지금의 중국 호남성湖南省 영주시永州市 장원산壯元山에 해당한다. 이 「시경詩境」 석각에는 "흥륭 5년에 육유가 제하다. (興隆五年 陸游題)"라고 되어 있는데, 흥륭興隆 1215-1216은 금金의 장치張致가 약 2년간 사용한 연호로 흥륭興隆 5년은 육유 1125-1210 사후라 문제가 있다. 또한 방신유가 광동성 소주 무계 (廣東省 韶州 武溪, 1211년), 호남성 도주 와존(湖南省 道州 窊尊, 1212년), 광서성 임계 중은산 북유동(廣西省 臨桂 中隱山 北牖洞 1213년), 광서성 임계 용은암 풍동(廣西省 臨桂 龍隱巖 風洞 1214)의 네 곳에

도 30. 湖南省 永州市 狀元山磨崖石刻 안내문

도 31. 湖南省 永州市
狀元山磨崖石刻 전경

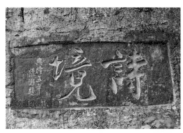
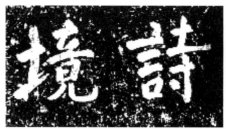
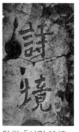

도 32. *도 31의 확대
湖南省 永州市 狀元山磨崖石刻[1424]

도 33. 陸游,
「시경 詩境」 석각, 탁본[1425]

도 34. 陸游「시경 詩境」,
석각, 沈園 소재[1426]

새겼다는 「시경詩境」 석각[1423]과도 연대가 맞지 않는 문제가 있다. 다만 호남성 도주와존(湖南省 道州 寀尊 1212년)에 새긴 것과 호남성湖南省이라는 것만 일치할 뿐이다. 이 문제는 현장조사 등의 사후 검증이 필요한 부분이다.

또한 〈도 32〉와 〈도 33〉의 필치가 일치하지 않는 점이 문제로 대두된다. 만일 〈도 33〉의 탁본 설명을 그대로 신뢰한다면 이 글씨는 네 개의 석각 중 송宋 가정嘉定 7년(1214년)에 방신유가 새긴 다른 것일 수도 있다. 하지만 현재로서는 해행楷行으로 쓴 육유의 「시경詩境」 석각이 존재하고 있다는 사실 이외에는 확증할 수 있는 것이 없으며, 특히 〈도 32〉는 「시경詩境」 글씨뿐만 아니라 관지가 육유의 글씨인지는 단언하기 어렵다.

그런데 앞의 가정을 뒷받침하는 "「시경詩境」, 육유(방옹)의 글씨를 임서하다. (옹)방강(「詩境」 臨陸放翁書方綱)"이라고 쓴 옹방강의 작품 〈도 35〉가 있어 〈도 32·33〉의 글씨와 비교할 수 있는 단서를 제공해 준다.

임서臨書이기 때문에 완벽하게 같을 수는 없지만 점획點劃法이나 결구법結構法 그리고 '詩'자의 '寺' 부분에서 '土'의 세로획 'ㅣ'과 '寸'의 갈고리획 'ㅣ'의 기울기 등을 보면 전체적인 필세筆勢나 필의筆意가 〈도 33〉과 일치하는 것으로 보인다.

하지만 아직 화암사의 「시경」〈도 36〉석각이 누구의 글씨라는 확실한 단서는 없다. 하지만 몇 가지 의구심에 대한 필자의 생각을 정리하면 다음과 같다.

첫째, 후지츠카 치카시가 언급한 내용 가운데 「시경詩境」 탁본의 서체에 대한 언급이 없을 뿐만 아니라 김정희가 옹방강으로부터 탁본을 받았다는 내용도 없다. 이는 그가 책에 쓴 "지금도 남아 있는 용궁리龍宮里 용산龍山 화암사華巖寺의 암벽에 추사가 자각自刻한 「시경루詩境樓」라는 석 자는 그 당시의 유운遺韻을 전하고 있다."[1427]라는 내용을 옹방강으로부터 탁본을 받아서 새긴 것으로 잘못 해석한 데서 온 오류가 아닌가 생각한다. 즉, 지금도 김정희가 쓴 화암사의 「시경루詩境樓」 편액과 그 뒤에는 병풍 바위의 「시경詩境」 석각이 남아있

는데, 후지츠카 치카시는 편액과 석각을 착각해서 기록한 오류가 있고, 뒤에 이 내용을 잘못 해석한 오류가 또 생겨난 것이다.

둘째, 화암사華巖寺는 가문의 원찰로 인근에 증조부모인 월성위 金漢藎 1720-1758과 화순옹주和順翁主의 묘역이 있으며 「화암사華巖寺」 편액은 증조부 김한신이 쓴 것으로 전해지고 있다. 더불어 김정희는 「천축고선생댁天竺古先生宅」 「소봉래小蓬萊」 석각을 써서 새기고, 유배 중인 1846년 화암사 중건 때 「시경루詩境樓」 「무량수각無量壽閣」 편액까지 스스로 썼다. 하지만 스승 옹방강과 더불어 김정희가 흠모한 동파 소식東坡 蘇軾 1036-1101[1428]의 글씨라면 몰라도 육유의 글씨를 새긴 것은 이해하기 어려운 부분이다.

셋째, 김정희는 역대 명가名家의 글씨나 비첩碑帖에 대한 감평鑑評과 제발題跋을 많이 남기고 있다. 하지만 육유의 시구詩句를 서신에 원용援用한 것과 다른 몇가지[1429] 이외에는 아직 김정희가 육유의 서법에 대해 언급한 것은 찾을 수 없다. 다만 옹방강이 '시경헌詩境軒'이란 당호를 쓴 것은 옹방강의 『복초재집復初齋集』[1430]과 김정희가 자하 신위紫霞 申緯 1769-1847연행燕行에 준 시 등을 통해 확인[1431]할 수 있다.

넷째, 방신유가 새긴 육유의 「시경詩境」 석각이 네 종류만 있는 것인지, 네 종류가 같은 글씨인지. 또 다른 석각이 존재하는가에 대해서는 단언하기 어렵다. 하지만 옹방강이 육유의 「시경詩境」 석각을 임서한 것 〈도 35〉으로 추정되는 수적手蹟과 〈도 33〉의 글씨와 비교해 보면, 방신유가 새긴 「시경詩境」 석각은 옹방강이 임서한 것과 같은 글씨이거나 비슷한 글씨였다는 것을 추측하는데는 큰 문제가 없다.

결국 현재까지 육유 서書, 방신유 각刻, 옹방강 소장 및 증정, 김정희 수증受贈 및 각刻으로 전해져 온 「시경詩境」 석각

글씨는, 위에서 검토한 자료를 종합해 볼 때 화암사 병풍 바위에 새겨져 있는 「시경詩境」 석각 글씨와 일치하지 않는다. 이런 이유로 화암사의 「시경詩境」 석각 글씨는 육유의 글씨가 아닐 가능성이 높으며, 김정희의 글씨일 가능성도 있다는 논의의 단초가 마련되었다고 본다.

도 35. 옹방강 「시경 詩境」 액자, 종이에 먹, 중국(미상)[1432]

2. 「시경詩境」 석각石刻의 조형 특징에 대한 검토

화암사 뒤 병풍 바위에 새겨져 있는 〈도 36〉의 「시경詩境」 석각은 누구의 글씨일까? 방신유가 새긴 육유의 「시경詩境」 석각 네 종류를 다 확인해야 하는 절차뿐만 아니라 여러 가지 문제점을 안고 있지만, 이에 대해서는 자료 조사의 어려움으로 인하여 후일을 기약할 수밖에 없다.

「천축고선생댁天竺古先生宅」「소봉래小蓬萊」 석각은 김정희의 글씨가 분명하고, 만일 「시경詩境」 석각이 육유의 글씨가 아니라면 이 글씨가 다른 사람의 글씨일 수도 있다는 전제의 근거를 마련되었다. 이에 근거하여 다른 두 석각의 글씨를 쓰고 새기는데 주도적인 역할을 한 사람이 김정희라면 「시경詩境」 석각도 김정희의 글씨일 수 있다는 가정도 해 볼 수 있게 되었다. 이를 확증하기 위해서는 더 광범위한 문헌조사와 연구가 필요하겠지만 현재로서는 쉽지 않은 문제이다. 이 글에서는 김정희의 글씨일 수도 있다는 가정 아래, 그의 서예술관書藝術觀, 학서學書 과정, 남아 있는 작품의 조형 분석을 통해 「시경詩境」 석각의 조형 특징과 서자書者를 추정하고자 한다.

김정희가 추구한 서예술의 미학적 기준은 서한西漢 예서隸書를 바탕으로 각체各體와 제법諸法의 혼용混融을 통해 방경고졸方勁古拙의 경지에 이르는 것이라고 할 수 있다. 이런 노

력의 일환으로 김정희는 서한西漢의 동경銅鏡文 등에서 조형造形의 바탕을 세워, 진한秦漢을 거슬러 오르기도 하고 진당晉唐 그리고 송원명宋元明까지 내려오기도 하며, 당시 고증학考證學에 힘입은 학예일치學藝一致의 예술 경향을 갖고 있던 청淸의 신사조新思潮까지 단숨에 흡수한다. 〈도 37·38〉에서 볼 수 있는 것처럼, 한의 동경문은 전서篆書가 갖고 있는 좌우대칭左右對稱의 전아典雅 장중莊重한 특징을 많이 간직하고 있다. 또한 김정희는 한의 동경문뿐만 아니라 무전繆篆의 형질形質 (자법字法·장법章法·선질線質)과 전각의 포치법布置法까지도 조형의 바탕으로 삼고[1433] 철선鐵線의 근골筋骨과 질박質朴한 선질線質 그리고 제법諸法의 혼용混融을 통한 창신創新으로 특징 지워지는 자신의 글씨를 이룩한 것이다. 그렇다면 이런 요소들이 「시경詩境」 석각 글씨에

도 36. 「시경 詩境」, 탁본, 종이에 먹, 127.5×67.2cm, 개인 소장

쓴 〈도 46·47〉은 '日' 부분이 '曰'처 럼 보여 크기 비교에 있어서는 적절 하지 않은 것처럼 보인다. 만일 이 글 자의 상하좌우의 비율을 적절하게 좁 혀 들어가면 그 상관성을 찾는 것은 어렵지 않다. 하지만 이 글자의 중요 한 논의 요소는 통상적인 동한의 팔 분 예서와 다르게 쓴 '儿'에 있다.

도 43. 「시경루 詩境樓」 편액 부분, 1846년

서한 예서의 필의筆意를 바탕으로 쓴 작품을 포함하여 김정희는 여러 작품에서, 글자 하단부의 획이 좌우로 나뉠 경우 좌우 획의 길이를 거의 같게 하고-약간 파임의 기미를 두고 길이에 차이가 나는 면도 있지만-균 분均分 대칭구조로 쓰고 있다. 이는 아직 전서篆書의 여향餘香이 남아 있는 서한 예서의 특징 이기도 하며, 일정 부분 김정희가 추구한 조형세계의 한 축을 이루고 있으며 서한 예서 수 용의 자기화로 보아야 한다.

이를 규명하는 것은 김정희 작품의 편년과 작품 경향의 변화를 추적하는 단서가 될 수 있 을지도 모른다. 그럼 글자 하단부의 획이 좌우로 나뉠 경우, 좌우 길이를 거의 같게 하고, 균분均分과 대칭구조로 된 작품을 중심으로 이 글자의 조형 요소들을 분석해 보겠다. 하지 만 여기서 짚고 넘어가야 할 것은 이것이 김정희만이 갖고 있는 독자적 조형 특질은 아니 며, 서한 예서를 자신의 조형 요소로 수용한 흥선대원군 석파 이하응, 지산 방한익芝山 方漢 翼 1833-? 등의 추사서파秋史書派 작가들에게 공통적으로 나타나는 현상이기도 하다. 이에 대 해서는 별도의 논의가 필요하다.

전서篆書는 글자마다 세로축의 중심이 있 고 좌우대칭이지만, 팔분 예서와 해서는 보편적으로 세로축의 중심은 존재하되 자 형字形과 필법筆法이 변하여 균분의 좌우 대 칭이 무너졌다. 서한 예서는 중심축이 있 는 전서와 서한 예서의 중간 시기에 쓰인 서체로 〈도 49〉의 '香'자는 'ハ'이 좌우 대 칭을 이루고 있으며, 〈도 50〉의 '水'자. 그 리고 '流'자는 'ⅰ'가 있어 약간 오른쪽으로 치우친 점은 있지만 '不'처럼 쓴 부분도 좌

도 44. 「진흥북수고경 眞興北狩古竟」 편액 부분, 1852년

도 45.
(도 8의 부분)

도 46.
(도 3의 1면 부분)

도 47.
(도 3의 6면 부분)

도 48.
도 36 「시경 詩境」 부분

우대칭을 이루고 있다. 또한 〈도 51〉은 약간의 오차는 있지만 '夫'자, '人'자, '光'자 모두 균분의 좌우대칭 구조를 이루고 있다.

앞에서도 언급했지만 김정희만의 특징적 요소는 아닐지라도 「시경詩境」 석각의 조형적 특징을 추출해서 이 글씨를 쓴 사람이 누구인지에 대한 단서로 활용하는 데 있어서는 일정 부분 의미를 갖고 있다고 본다.

논의한 내용을 정리하면, 〈도 46·47·48〉은 모두 아래 '儿' 부분의 구성에 있어서 약간의 오차는 있지만 구조의 좌우대칭, 공간의 균분均分, 필획 장단長短의 동일이라는 공통된 특징을 갖고 있으며, 〈도 49·50·51〉에서도 '香'자 '水'자, '流'자, '夫'자, '人'자, '光'자에서 공통적으로 나타나고 있다. 하지만 앞에서도 언급한 것처럼 끝에 약간의 파임의 기미를 두거나 길이에서 약간의 차이가 나는 부분은 서예술에 있어서 원전原典의 해석과 자기화 그리고 필묵 운용의 일회성이라는 부분에서 생겨나는 작은 오차라고 생각한다. 이 밖에도 이런 경향은 간송미술관 소장의 대련 「하정夏鼎·진비秦碑」의 '秦'자와 같은 곳 소장의 71세 작 「대팽大烹·고회高會」의 '大'자, '夫'자 등의 여러 곳에 나타난다. 특히 〈도 46·47·48〉의 '儿' 부분은 운필과 조형에 있어서 매우 많은 동질성을 갖고 있다.

이는 계량적인 수치에 의한 것이 아니라 다분히 인상비평적인 판단이지만, 지필묵紙筆墨의 특성과 운필의 일회성이라는 측면, 그리고 무엇보다 작가의 해석과 자기화라는 측면[1434]을 고려해서 판단해야 한다고 생각한다.

도 49. 김정희 「일로향실 一爐香室」, 1846,
　　　탁본, 32×100㎝, 원본 화암사(수덕사) 소장

도 50. 김정희 「공산무인 空山無人」, 탁본, 47×151㎝, 개인 소장

3. 추론 : 「시경詩境」 석각은
김정희의 글씨로 재평가되어야 한다.

서예술은 고도의 조형미를 갖추고 있지만 문자 언어를 벗어날 수 없으며, 순간성과 일회성이라는 특징을 갖고 있기 때문에, 왕성한 실험정신을 통해 다양한 영역을 개척한 작가의 작품에서 그 공통 요소를 추출하는 것이 쉽지 않다. 또한 크게는 각 서체의 특징에서 출발하여 서예술의 3요소인 필법筆法·필의筆意·필세筆勢 등의 대범주론 말고도 획의 길고 짧음(장단長短), 굵고 가늠(비수肥瘦), 자리(위치位置), 크고 작음(대소大小), 기울기(구배勾配), 둥글과 모남(원방圓方), 서툼과 무르익음(생숙生熟), 장법章法 등 다양한 기법상의 요소들이 존재하기 때문에 이를 계량적으로 판단할 수 없다는 한계가 있다.

하지만 위에서 논의한 바와 같이,

첫째, 예산 화암사에 있는 「시경詩境」 석각의 서체와 완전히 다른 방옹 육유放翁 陸游 1125-1210 글씨의 탁본과 이에 관한 기록 그리고 이를 임서한 것으로 추정되는 옹방강의 작품이 있어, 화암사 「시경詩境」 석각을 방옹 육유放翁 陸游의 탁본을 가지고 새겼다는 설은 그 타당성이 없다.

도 51. 김정희,
「정부인광신김씨지묘」,
1833년 이전, 탁본,
104×43.5cm,
개인 소장

둘째, 서법예술이 방옹 육유가 시작詩作 이외에 최대의 정신을 기탁한 분야[1435]라고 할지라도, 중국서예사를 검토해 볼 때, 송대宋代의 서예술 경향이나 동파 소식東坡 蘇軾 1036-1101, 산곡 황정견山谷 黃庭堅 1045-1105, 해악 미불海岳 米芾 1051-1107 등 이 분야에서 명필로 이름난 작가들조차 남기지 못한 서한西漢 예서隸書 필의筆意의 「시경」 글씨를 남겼다는 것은 타당성이 부족하다.

셋째, 증조부모의 묘역과 고택, 예산 화암사의 존재 의미나 「천축고선생댁天竺古先生宅」·「소봉래小蓬萊」 석각과 「시경루詩境樓」·「무량수각無量壽閣」 편액과의 상관성을 볼 때, 그리고 옹방강과 더불어 김정희가 흠모한 소식의 글씨라면 몰라도 육유의 글씨를 새길 합리적인 근거를 찾기 어려울 뿐만 아니라, 문집 등 여러 자료를 검토한 결과 「시경루」와 「시경」 석각을 후지츠카 치카시가 잘못 언급한 부분은 있지만, 뒤에 많은 연구자들이 전체 문맥을 잘

못 이해한 것으로 볼 수 밖에 없다.

넷째, 김정희는 서한 예서의 방경고졸을 글씨의 최고 경지로 설정하였다. 이를 근거로 서한의 동경문銅鏡文과 김정희의 임서 작품 「시경」석각 등을 비교해 볼 때, 김정희는 글자의 아랫 부분이 양쪽(긴삐침획과 끌어내림획)으로 나뉠 때 공간을 좌우대칭으로 균분均分하고 필획 장단을 거의 같게 구성하는 조형 특징을 같고 있으며, 화암사의 「시경」석각도 이러한 요소를 내재하고 있다.

이와 같은 이유로 9,300여수의 시를 남긴 대시인이며 명필名筆〈도52〉이었지만, 육유는 「시경」석각의 서자書者가 아니며, 이 「시경」석

도 52. 육유 陸游 『고한첩 苦寒帖』, 1168,
종이에 먹(첩), 31.9×48.5㎝, 북경고궁박물원 소장

각은 서한 예서의 조형적 특징을 자기화하며, 초의선사 등과 승속을 넘나드는 사귐을 통해 시선일여詩禪一如와 시경선심詩境禪心의 삶을 이룬[1436] 김정희의 글씨로 재평가되어야 한다.

V. 맺음말

지금까지 김정희의 서한 예서를 중심으로 한 서예술관, 동한 예서와 서한 예서의 수용과 자기화, 작품 분석 시론 「시경詩境」석각 재검토 등에 관해 논술하였다. 서예술 작품을 분석하는 것은 작품의 문자상의 해독과 해석뿐만 아니라 문학적 요소와 미학적 요소 그리고 역사성을 동시에 탐구하는 일이다. 이는 작품 제작연도나 도장, 관지 등이 없을 경우, 작품이 담고 있는 내용, 미술사나 미학의 일반 이론 더 나아가 작품에 담긴 역사적 배경까지도 함

께 다루어야 하는 어려움이 있다는 것이다.

서예술은 의미 전달체계로서 문자의 가독성과 내용, 예술로서의 문학성과 서법 미학 그리고 역사까지도 동시에 해결해야 감상이 가능한 차원 높은 예술이라는 점이다. 이런 이유로 서예술의 전통을 갖고 있는 나라에서조차 예술로서의 존립뿐만 아니라 더 넓게는 보편성과 세계성을 획득하는 데 장애 요소로 작용하기도 하며, 소장자나 박물관이 아닌 경우 사진 자료를 이용할 수 밖에 없는 한계 때문에 작품을 완벽하게 분석하고 이해하는 데도 많은 어려움이 따른다. 또한 선학先學의 벽이 높을수록 연구결과의 오류를 그대로 답습하는 경우도 생겨난다.

이 글에서는 김정희가 서체의 생성과 발전이 멈춘 시대에 어떤 인식과 조형의지로 서예술書藝術의 새로운 경지를 개척하였는가에 관심을 두었다. 하지만 전문적인 서론書論 용어를 의도적으로 배제한 점, 작품 선택에서 자의적인 점, 방법론에 있어서는 과학적이고 계량적인 분석 방법보다는 주관적인 인상 비평에 의존한 한계가 존재한다.

하지만 이런 시도의 당위성은 어쩌면 서예술의 보편적 이해 확대를 위해서 필요한 부분인지도 모른다. 여기엔 한자나 한문이 문자가 아니라 부호나 기호로 인식되는 이 시대에 비평 언어의 동시대성을 확보하고, 미감의 획득과 감상의 관점을 오늘의 눈으로 돌리고 싶은 생각이 담겨 있다. 아울러 문학적 상상력이나 이야기를 담아내지 않고는 작품 해석이 기계적인 분석에 머물게 되고, 오히려 감상의 장에 난해한 암호 하나를 덧붙이는 결과를 가져올지도 모른다는 생각을 하였기 때문이기도 하다. 결국 글씨는 양식이나 조형미 이전에 글이 담고 있는 내용과 이야기가 중요하다는 의미이기도 하다.

덧붙인 「시경」 석각의 작가와 조형에 대한 재검토는 중국 관련 문헌조사에 있어서 소략했을 뿐만 아니라 검증되지 않은 인터넷 자료를 이용한 한계가 있다. 하지만 인터넷은 시간과 공간의 제약을 넘어설 수 있는 유용한 도구임에 틀림없으며 일정 부분 성과가 있었다고 생각한다. 다만 사이트가 폐쇄되거나 게시자료가 삭제될 경우 근거를 찾을 수 없다는 문제가 있다. 석각에 관한 문헌조사와 연구는 추후 정밀한 검증을 필요로 하는 부분이다.

이 글에서 논술한 주요 내용을 정리하면 아래와 같다.

김정희의 글씨는 유배 → 고난 → 회한懷恨 또는 원한怨恨 → 이로 인한 기괴奇怪·험절險絶의 예술양식을 이룬 것이 아니라, 출발점은 법도法度가 있는 평정平正이며, 방법론은 전거典據가 있는 기奇와 괴怪이며, 그 인식론은 평범을 넘어서는 통변通變의 예술경藝術境이며, 귀의처는 이를 통한 또 다른 정법正法의 창신創新으로 보아야 한다는 것이다. 즉, "괴하지 않으면 글씨가 될 수 없을 뿐"[1437]이며, "기이한 곳에 나아가서 이것이 옛법이라고들 하니, 이는 곧 자신을 속이고 남을 현혹하는 것에 불과할 뿐"[1438]이라는 김정희 말이나 작품 분석을 통해 확인

한 것처럼 기奇와 괴怪는 법고法古를 통해 근원을 캐고 새로운 조형 언어를 추구하는 창신創新의 과정이며 방법론이지 예술 세계의 상징어는 아니라는 뜻이다. 김정희가 설정한 최고의 예술 이념은 고증학적 성과 속에서 엄격히 실증된 자료로 뒷받침된, 구체적 예술작품들의 정통 계보를 학습해야만 획득할 수 있는 것[1439]이었으며, 이를 통한 주관의 창의적이고 자유로운 정신의 긍정[1440]과 발현이었다. 즉 새로운 예술가의 탄생과 양식의 완성은 시속時俗과 평범平凡을 넘어서는 과정을 통해서만 가능한 것이다.

또한 김정희는 서체의 생성과 발전이 멈춘 시대에 글씨의 원형질原形質을 서한 예서 그 중에서도 동경銅鏡을 중심으로 한 잔금영전殘金零塼(깨진 쇳조각과 부서진 벽돌에 남은 문자) 즉, 경鏡(거울)·등鐙(등잔)·정鼎(솥)·분盆(동이)·로鑪(화로) 등에 새겨진 글자에서 찾았으며, 청고고아淸高古雅한 뜻과 문자향文字香·서권기書卷氣를 바탕으로 한 방경고졸方勁古拙을 최고의 경지로 설정였음을 확인하였다.

결국 김정희는 실제 작품에서 오묘한 뜻을 만들어 내는 문장력, 해예楷隸의 가독성可讀性을 기반으로 한 행초行草의 운필과 전서와 고예古隸의 자법字法 등 제법諸法의 혼용, 무전繆篆의 형질形質[자법字法·장법章法·선질線質]과 전각 포치법布置法의 이해와 수용, 전거典據를 바탕으로 한 참신한 변용, 금석기金石氣 넘치는 필선, 고박古朴한 필의筆意, 통창通暢한 기세筆勢, 조화와 통일성을 획득한 장법章法, 문자언어와 조형언어를 한 틀 속에 담아내는 탁월한 미감을 유감없이 실천하였다. 김정희는 결국 정법正法에서 출발하여 고전古典의 변용變用을 통해 통변通變의 창신創新을 이룬 것이다. 하지만 김정희의 글씨가 독창적인가, 최고의 경지를 이루었는가, 그 시대의 서가書家들과 어떤 영향을 주고 받았는가, 후대에 어떤 영향을 미쳤는가 등에 대해서는 별도의 논의가 필요한 부분이라고 생각한다.

지금까지 송宋의 대시인인 방옹 육유放翁 陸游 1125-1210의 탁본 글씨를 새긴 것으로 알려져 있는 예산 화암사의 「시경」 석각에 대해서는 중국의 탁본 자료와 유적지 안내문, 옹방강의 임서 자료, 화암사의 「천축고선생댁天竺古先生宅」·「소봉래小蓬萊」 석각과의 관계성, 김정희 집안과 화암사 그리고 「시경루詩境樓」·「무량수각無量壽閣」 편액과의 관련성, 중국 서예사의 검토, 스승인 옹방강과 함께 존숭했던 소식 관련 자료, 문집 등 김정희 관련 문헌 자료, 화암사 「시경詩境」 석각의 '境' 자·동경문銅鏡文의 '竟' 자·김정희 작품과 임서에 나타나는 '竟·境' 자의 조형 요소 대비를 통하여 좌우 균분均分의 대칭구조와 졸박拙朴한 필획 등을 근거로 하여 김정희 글씨라는 추론을 하였다.

고자법古字法의 활용, 반자법反字法과 향배向背, 축약縮約과 생략省略이라는 측면 등 김정희 작품에 내재하는 많은 요소가 작품의 예술적 완성과 미감 확대에 어떻게 기여하고 있는가에 대한 종합적인 작업은 추후의 과제로 삼기로 한다. 덧붙여 앞으로 추사 김정희의 학문과

예술세계 전체를 더 심도있게 조망하기 위한 '새로운『추사김정희문집』'의 편찬과 더 정밀한 '연보', '작품목록과 작품DB 구축', '인보DB 구축', '아호 등 관련인물DB 구축' 등의 기초 연구가 동학들의 연구와 협력으로 더 활성화되기를 기대해 본다.

제8장

추사 김정희 글씨의 조형분석 시론

Ⅰ. 머리말
Ⅱ. 추사 서체의 혼용과 조화
Ⅲ. 한예의 근원과 법도
Ⅳ. 추사 한비 학서의 고증과 경로

「한비와 전예를 통해 본 추사」『추사와 한중교류(도록)』, 과천문화원, 2007, 논문편 12~18쪽.

8장
한비漢碑와 전예篆隸를 통해 본 추사

Ⅰ. 머리말

　사람들은 추사 글씨를 보통 기괴험절奇怪險絶의 한 가운데에 놓고, 나름대로의 기준을 금강안金剛眼으로 삼아 호불호와 진안眞贋을 이야기한다. 하지만 추사는 심희순沈熙淳에게 차라리 졸拙할망정 기奇가 없어야 하며, 고古해도 괴怪하지 않아야 하며, 기괴奇怪의 두 뜻을 서법書法에만 특정할 것이 아니라며 일체 경계하였다. 추사 글씨를 연행燕行 이후 실사구시의 청조 고증학考證學에 힘입은 학예學藝 연찬 과정과 제주와 북청 유배시기 등을 연대기적으로 구분하는 것도 한 방편일 수 있지만, 꽹과리를 치는 격쟁擊錚까지 하며 부친의 신원을 바랐고, 자신을 포함한 문중의 안위는 그를 자유와 순수 감성을 추구하는 방외인方外人으로만 남겨둘 수 없기 때문에 적절하지 못한 방법일 수도 있다.

　이렇듯 추사의 학예경學藝境은 현장의 삶에서 떠난 유한이나 자적, 삶에 대한 한탄이나 원망에서 기인한 것만은 아니다. 거슬러 올라 본원에 이르러야 새로운 경지를 개척하고 변화를 추구할 수 있으며, 불계공졸不計工拙을 으뜸으로 삼고 형사形似나 속상俗尙이 아닌 법도法度와 격조格調, 의취意趣를 중시한 것이 추사의 학예관이다. 단지 결과물만 놓고 단정한 표준서체와 비교하여 추사의 글씨를 판단하는 것은 형태라는 결과물만 바라보는 오류를 범할 가능성이 높다. 추사에게 학과 예는 따로 있지 않으며, 실용으로서의 간필簡筆과 예술로서의 서도書道도 다른 것이 아니었다. 추사는 여러 글에서 간단없는 연찬을 강조하였으며, 천분天分보다 쇠공이를 갈아서 바늘을 만드는 노력 끝에 자연스럽게 나타나는 천공天工을 소

중하게 생각하였다. 또한 일부러 쓰거나 요구에 따를 때 글씨다운 글씨가 나오는 것이 아니라, 오천권의 문자를 가슴 속에 담아낸 가운데, 우연욕서偶然欲書라야만 행지行止가 자연스럽고 서취書趣가 높아진다는 것이 추사의 확고한 생각이었다. 추사는 소당 김석준小棠 金奭準 1831-1915에게 기운생동하는 글씨를 위한 아홉 가지 조건으로 살아있는 붓, 종이, 벼루, 물, 먹, 손, 마음, 눈, 때를 말하였다. 이는 도구와 사람 그리고 시의時宜가 함께 어우러지는 생기生氣와 조화調和의 글씨관을 말한 것이다. 특히 생수生手에서 말한 공부를 쉬어서는 안 되고 항상 근맥筋脈을 놀려 움직여야 한다고 하였으며, 이는 모든 것에 앞서 노력을 강조한 것으로 게으름을 잠계箴戒하는 글『잠타箴惰, 완당전집阮堂全集 권7』에 잘 나타나 있다.

汝惰作書 글씨 쓰기 게으르면
汝不如胥 서리만도 못하고
汝惰爲文 글월 짓기 게으르면
汝終無聞 끝내 알려질 수 없네
(중략)
惟勤惟敏 오직 부지런함과 민첩함으로
以鋤其本 그 뿌리를 파내야

II. 추사 서체의 혼융과 조화

고경古經을 즐기며, 남이 말했다고 해서 그대로 따르지 않는다는 옹방강翁方綱 1733-1818과 완원阮元 1764-1849의 학예관을 따른 추사는 서체의 생성와 변화가 멈춘 시대에 끊임없는 노력과 심미안으로 그 경계를 허물고 고금 법도의 혼융과 조화를 이뤄냈다. 글씨는 단지 법法을 터득한다고 예술경藝術境이 열리는 것은 아니다. 추사의 글씨는 경서와 금석金石의 끊임없는 변증과 고증 속에서 성정性情과 재기才氣가 더해져 이루어진 결과이다. 그러므로 추사학예의 출발도 금석 고증이며 귀의처도 금석 고증인 것이다.

추사는 연행 이후 사승과 친교를 맺은 명석名碩 뿐만 아니라, 연행을 한 부친 김노경金魯敬 1766-1840과 아우 김명희金命喜 1788-1857, 사신과 역관 등을 통로로 교류의 폭과 깊이를 끝없이 넓혀나갔다. 또한 「진흥왕비眞興王碑」 등 조선의 금석金石 고증에 힘썼을 뿐만 아니

라, 임지에 가는 이들에게조차 금석의 탁본拓本을 구하고, 지역 역사를 연구할 것을 당부하였다. 재차 연행하는 신위申緯 1769-1847에게 백번 가도 싫지 않은 연경이라 부러워하며, 반담연완攀覃緣阮으로 청 고증학의 학해學海에 발을 들인 추사는 평생 그 혈맥을 청나라의 학예단에 잇고 끊임없는 교류(경사 문답 〈도 1, 2, 3, 4 옹방강 편지〉참조, 금석 고증 〈도 5 난정영상본구탁〉, 〈도 6 해동금석영기〉 참조, 비첩碑帖과 금석문의 수증과 교환 〈도 7 옹수곤 편지〉 참조, 자료의 수증 〈도 8 황청경해〉, 〈도 9 한간〉 참조, 임서臨書 〈 도 10 「임윤주비」〉참조)를 도모하였다.

추사는 경사자집經史子集의 교감校勘, 고증考證, 변증辨證, 고정考正과 비첩碑帖의 고이考異, 독첩讀帖, 임모臨摹 등을 통해 천문, 지리, 역법, 불학, 산술 등 가슴에 문자 향훈香薰을 사르고, 팔뚝에 서권의 근골筋骨을 세워 나갔다. 하지만 상고자 김광수尙古子 金光遂 1696-?의 서재에서 감식안을 높일 수 있었을 뿐만 아니라 유배라는 절망과 회한의 삶을 산 원교 이광사圓嶠 李匡師와 추사의 경지가 전혀 다른 방향으로 전개된 까닭은 실상을 듣고, 보고, 만지고 비교하는 객관적 실증적 연구를 통해 바른 판단과 해답을 얻고자 하는 실사구시實事求是의 방법론에서 그 차이가 있었던 것이다.

전서와 예서의 예를 들면, 추사가 인가한 전대의 이인상李麟祥 1710-1760과 조광진曹匡振 1772-1840, 조면호趙冕鎬 1803-1887, 방희용方羲鏞 1805-?, 신관호申觀浩 1810-1884, 전기田琦 1825-1854, 김석준金奭準, 방한익方漢翼 1833-? 등이 있다. 또 추사가 천분 이외에는 그들만의 허물이 아님을 말하였지만 김수증金壽增 1624-1701, 이광사李匡師, 유척기兪拓基 1691-1767, 이한진李漢鎭 1732-?, 유춘주兪春柱, 조지사曹知事 ?-?, 유한지兪漢芝 1760-1834 등도 있다. 이들의 성취가 다름은, 발심은 있었지만 선본善本을 접할 수 있는 기회와 끊임없는 고증과 연구 방법론, 사승師承과 학서學書에 있어서 차이가 있었기 때문이다. 즉 법을 따르려 했지만 진안을 가릴 줄 아는 감식안과 더불어 이를 변증할 수 있는 학문적 능력, 정수를 가려 작품에 적용하는 심미안과 노력에 차이가 있었기 때문이다. 이처럼 추사는 학문적 기반을 토대로 먼저 고증과 고석, 변증을 통해 비첩을 해석하고, 이후에 그 진수眞髓를 취하는 학서 자세를 갖고 있었다.

중국을 예로 들면 명말 청초에 태동한 고증학이 건륭乾隆·가경嘉慶 연간 1736-1820에 전성기를 이루는 가운데, 훈고訓詁와 주석註釋, 음운音韻, 금석金石, 교감校勘의 발달은 학문으로서의 고증학과 필연적으로 이를 바탕으로 한 예술의 발전을 가져오게 하였다. 특히 상업 발달로 인한 인간 개성의 발현과 예술 표현을 강조한 양주팔괴揚州八怪와 그 일파에 의해 전서와 예서 그리고 전각에 대한 새로운 인식이 확대되고 서도의 외연은 끝없이 확대되었다. 김농金農 1687-1764, 정섭鄭燮 1693-1765, 양법楊法 1696-1750, 등석여鄧石如 1743-1805, 이병수伊秉

綏 1754-1815(예서는 아니나 〈도 11 이병수 시고〉 참조), 진홍수陳鴻壽 1768-1822 등은 통용 서체인 해서, 행서, 초서뿐만 아니라 전·예·해·행·초를 예술적 관점에서 하나로 융합하는 새로운 변화를 시도하여 서화, 전각에서 새 지평을 개척하였다.

이처럼 조선에서도 허목許穆 1595-1682이 「형산비衡山碑」에 착안하여 「척주동해비陟州東海碑」로 대표되는 미수전眉叟篆과 해행楷行에서 개성적인 필법을 구사한 바 있다. 이밖에도 전예篆隸의 자법과 필법을 글씨와 그림에 혼입한 이인상李麟祥 1710-1760과 더불어 북학을 토대로 한 이덕무李德懋 1741-1793, 이서구李書九 1754-1825, 권돈인權敦仁 1793-1859 등이 조선의 서도 변화를 주도했으며, 고문상서古文尙書를 복원하기 위해 설문說文에서 해당 글자를 뽑은 다음 위나라의 석경고자石經古字 등을 수집하여 수사手寫한 석천 신작石泉 申綽 1760-1828도 있었다. 하지만 그 중심과 정상에는 항상 추사가 존재하고 있었다.

형식의 정체는 변화를 유발하는 동기가 되며, 추사는 고전古典의 보고寶庫에서 캐낸 정수精髓를 토대로 서체의 파괴가 아닌 혼용을 통해 서도의 새로운 미감을 실천하고 완성하였다. 추사는 금석에 관한 학문 분야가 따로 있다고 생각하여 단순한 등사謄寫(임모)보다는 경사經史에 도움이 되어야 한다는 생각을 갖고 있었다. 이는 추사 학예의 최종 목적은 없어지거나 이지러진 필획과 편방偏旁의 고구考究를 통해 또는 이본異本의 대교對校를 통해 정확한 역사, 문화의 시말을 찾는 연구로 귀결하는 것이며, 추사 학예경의 요체는 바로 여기에 있는 것이다. 우리가 추사체라고 이름하는 그의 글씨를 응당 금석 고증학의 산물로 돌려야 함은 이런 까닭이다.

Ⅲ. 한예의 근원과 법도

추사는 한비 40종을 깨진 쇳조각과 벽돌에 비유하며, 종정鐘鼎의 고문자로부터 예법隸法이 나온 것이니 예서를 배우는 자가 이를 알지 못하면 바로 흐름을 거스르고 근원은 잊어버린 격이라고 하였다. 김석준에게 한예漢隸 한 글자는 해서·행서의 열자와 같고, 근래 사람들이 익힌 것은 모두 동한 말에 쓴 글씨로 서한에 이르러서는 손을 대지 못하니, 진예晉隸만 잘 써도 다행일 뿐이라고 하며, 전주篆籀의 맛이 있는 이병수의 예서가 서경西京의 옛 법이라고 까지 상찬한 바 있다.

이처럼 추사는 예서의 정종正宗을 파波가 없는 서한西漢 예隸에 두고, 이를 모든 글씨의 근본으로 생각하였다. 완원에게 「태산각비泰山刻碑」과 「서악화산묘비西嶽華山廟碑」의 원탁

을 견문하고 모본摹本을 받고, 당나라 구양순歐陽詢의 「화도사비化度寺碑」에 근간을 둔 옹방강에게 감화받은 후, 추사 글씨는 이를 넘어 수경瘦勁한 저수량楮遂良의 해행(〈도 12 송탑낙신부 십삼항제발〉, 〈도 5 난정영상본구탁〉, 〈도 14 영상난정잔자〉, 〈도 15 영상황정잔자 참조〉)에서 근골筋骨을 얻어 습기習氣를 벗어 던지고 규거規矩를 세웠다. 또한 북조北朝에 뿌리에 두고 진晉의 이왕二王(왕희지와 왕헌지)에 들어가 소식蘇軾 1036-1101과 동기창董其昌 1555-1636 〈도 16 동기창 작품과 발문〉을 배우고, 거벽巨擘으로 인가한 유용劉墉 1719-1804 등 제가의 진수를 취하였다. 추사의 예서는 동한東漢의 팔분八分을 넘어 방경고졸方勁古拙한 서한의 예와 동경銅鏡, 석각전문石刻磚文 등으로, 그리고 장중莊重한 진秦·주周 「홍두산인紅豆山人 도장이 찍힌 신해책력 중 서주西周의 산씨반명散氏盤銘 임본」까지 가파르게 거슬러 오르며 그 정수를 체득한 것이다. 특히 옹방강의 글씨가 저하남楮河南(저수량)에게서 예의 뜻隸意를 얻었고 〈도 17 옹방강 제발〉, 『난정蘭亭』(〈도 5, 13, 14, 15〉 참조)의 전세篆勢로부터 나왔으며 『난정서』도 전세篆勢와 예의隸勢가 있다고 하여, 진적眞跡, 비첩碑帖, 석각전문石刻磚文과 종정관지鐘鼎款識, 단간척독斷簡尺牘, 깨진 잡석 한 부스러기에서조차 추사는 전예篆隸의 뿌리를 찾고, 그 속에서 혜안을 시험하고, 가슴으로 거두어들이고, 모든 서체를 한 용광로에서 녹여냈던 것이다.

고증과 학예에 관한 추사의 끈질긴 탐구열은 청나라 풍운붕馮雲鵬의 『금석색金石索』 간행을 물은 예(〈도 18 우선추신〉 참조)나, 신관호에게 『금석원류휘집金石源流彙輯』과 송나라 구양수歐陽脩의 『집고록集古錄』, 홍괄洪适의 『예석隸釋』과 청나라 왕창王昶의 『금석췌편金石萃編』, 전대흔錢大昕의 『당석경고이唐石經考異』의 저서를 읽지 않을 수 없다고 한 예에서 찾아볼 수 있으며 『왕복재종정관지王復齋鐘鼎款識』 〈도 19 왕복재종정관지 참조〉를 빌려주며 방경고졸한 예서가 서법의 조종祖宗이라고 하여 다시 한번 서도에 있어서 예서의 중요성을 강조하였다. 예서를 배우는 자세와 중요성에 대해서는 민태호閔台鎬 1834-1884에게 송나라의 유구劉球가 편찬한 『예운隸韻』은 예서를 배우는 이들이 결코 이것으로 입문해서는 안되며, 필력이 세인의 평가를 받은 후 글자를 상고할 수 없을 때만 그 결함된 편방偏旁을 메꾸어 보충하는 것이고, 고애길顧藹吉의 『예변隸辨』은 초발심만 열어 인도할 수 있는 것이라고 하였으며, 조면호에게 송나라의 누기婁機가 편찬한 『한예자원漢隸字源』에 수록한 309비를 예로 들고 있는데 이는 근간을 세우고 법도를 잃지 않는 엄정한 학서 자세를 강조한 것이다.

이처럼 추사는 법이 속되지 않고 고박전아古朴典雅한 서한 예서를 글씨의 근간으로 삼았으며, 한비에 없는 글자는 함부로 만들어 내서는 안 된다는 말로 원본(원비, 원탁)과 원전의 확고한 증거와 실증을 토대로 법을 세워야 함을 더욱 강조하였다. 추사는 단지 접할 수 있는 선본 비첩과 탁본의 한계를 자서字書 등을 통해 조형적으로 보완하고 〈도 9 한간, 도

19 왕복재종정관지〉 참조), 이를 경사經史의 훈고(〈도 8 황청경해〉 참조)와 학예 연구, 그리고 서도 예술의 자양분으로 삼는 실증적인 학서 자세를 갖고 있었다. 그의 글씨는 이를 통해 습기習氣의 때를 벗고 활시위를 당기는 듯한 팽팽한 긴장감과 골기骨氣 그리고 유여裕餘한 풍도風度를 갖게 된 것이다. 이러한 추사의 노력은 추사를 당대 조선뿐만 아니라 동양 3국에서 그 예를 찾아볼 수 없는 서도의 새로운 지경을 개척한 대예술가로 탄생하게 하였고, 법으로 들어가 법에서 나오고 법도를 떠나지 않으면서도 법도에 구속받지 않는 글씨를 있게 한 배경이 되었다. 이런 이유로 우리는 추사 글씨의 미추美醜와 진안眞贋을 함부로 논할 수 없는 것이며, 법에 근거했고, 전거典據가 있다고 말할 수 있는 것이다. 즉 추사의 글씨는 기괴험절이 아니며, 형태는 고전에 근거한 방경고졸이고 예운藝韻은 청고고아淸高古雅한 경지에 이른 것이다.

Ⅳ. 추사 한비 학서의 고증과 경로

옹방강은 추사에게 서신으로 고증考證은 가장 중요하게 여겨야 하며, 고증은 의리義理의 학學이고 두가지 일이 아니라는 점 등을 말하였다. 추사는 스승이 선물한 구양순의 「송탁화도사비사리탑명宋拓 化度寺碑舍利塔銘(화도사비)」을 통해 학서의 그 첫발을 내딛는다. 이후 추사는 경사자집의 각종 전적典籍, 탁본拓本, 서화, 전각, 지필묵紙筆墨, 차茶, 문방제구 등 연행을 통해 수증 또는 구득한 것뿐만 아니라, 이후 교류 또는 연행사와 「세한도歲寒圖」를 그려준 이상적李尙迪 등을 통해 많은 자료를 열람할 수 있게 되며, 추사의 서재에 든 많은 자료들은 추사의 학예가 끝없이 깊어지는 데 중요한 역할을 하였다.

또한 경학經學 문답과 추사를 포함하여 홍현주洪顯周 1793-1865, 김명희金命喜, 조인영趙寅永 1782-1850 〈도 20『해동금석존고』 참조〉 등을 통한 조선과 청의 금석문 교류 〈도 6「해동금석영기」 참조〉는 서로를 권면하고, 경사經史와 금석金石의 깨우침을 깊게 하는 계기가 되었다. 특히 그 예를 다 들 수는 없지만 추사의 글씨와 관련하여 전예篆隸의 조형의식을 일깨울 수 있었던 것으로 추정되는 것을 살펴 보면, 옹방강의 아들 옹성원翁星原으로부터 온 『한희평석경잔자漢熹平石經殘字』, 추사 자신이 방품倣品도 제작한 건초척建初尺, 주달周達로부터 예학명瘞鶴銘, 조맹부趙孟頫의 『전후적벽부첩前後赤壁賦帖』 등이 있다. 또한 옹방강으로부터 서신으로 소개받은 섭지선葉志詵 1779-1862은 이기彝器를 많이 소장한 사람으로 추사의 학예 발전에 큰 영향을 끼쳤던 인물 중의 한 사람이다. 섭지선이 1818년 추사에게 보낸 많은 증

품증품이 있는데 「공자견노자상석각孔子見老子像石刻」「공겸비孔謙碑」「희평비熹平碑 (희평석경)」「공묘잔비孔廟殘碑」「예기비禮器碑」「공주비孔宙碑」「을영비乙瑛碑」「공포비孔褒碑」「공포비孔寵碑」「석고문石鼓文」『진전보秦篆譜』등과 1820년에『성저(청 성친왕)영첩成邸楹帖』『소재경설蘇齋經說』, 각종 인印「무량사화상석각武梁祠畵象石刻」「동방상찬東方象讚」「돈황태수비敦煌太守碑」「형방비衡方碑」, 1857년에 기증한 구양순의『구가九歌』등이 있다.

또한 완당의 생부 김노경과 아우 김명희가 연행을 한 1823년 전후로「수증受贈한 개통포사도비開通褒斜道碑」「석문제·발자石門題·跋字」『양회표기楊淮表紀』「서협송西狹頌」「윤주비尹宙碑」(〈도 10「임윤주비」참조)「곽유도비모본郭有道碑摹本」『원탁미남(미불)궁첩元拓米南宮帖』「모창힐서석각摹蒼頡書石刻」「동향광(동기창)·목산서화합금董香光·牧山書畫合錦」『소재맹자부기蘇齋孟子附記』등과 1825년『단씨설문段氏說文』등은 추사 학예 발전과 글씨의 형성과 발전에 큰 자양분이 되었음이 틀림없다. 특히 1829년에는 옹방강과 전가려錢可廬가 교정하고 섭동경이 정초精抄한 한간汗簡 수고본을 추사에게 보내와 고문자 연구의 안목과 추사의 서도를 일진보하게 하는 디딤돌이 되었다. 이후 여러 통로를 통한 이루 헤아릴 수 없이 많은 자료는 추사의 절실한 마음을 충족시켜 주었다.

이외에도 백석신군비의白石神君碑意(백석신군비의 의취)란 말로 인해 논란이 있는 추사의「명선茗禪」작품의 근거가 되는 이 비도 완상생阮常生이 섭지선을 통해 보내왔는데, 추사의 서법관과 임서 태도(〈도 10「임윤주비」〉참조)를 볼 때 안작贋作이라 할 수 없다. 또한 추사와 조인영 그리고 김명희의 금석연金石緣을 통해 유희해劉喜海가『해동금석원海東金石苑』(〈도 21〉참조)을 저작할 수 있었으며, 조인영의 친필수고본으로 유희해에게 전해진『해동금석존고海東金石存攷』(〈도 18〉참조), 옹방강이 추사를 포함한 조선의 학자들이 보낸 금석문을 토대로 지은『해동금석영기海東金石零記』(〈도 6〉참조) 등은 당대 조선과 청조의 금석문 교류가 얼마나 활발했는가를 말해주고 있다. 이외에도 주학년朱鶴年, 오숭량吳嵩梁, 이장욱李璋煜, 등석여鄧石如의 아들인 등전밀鄧傳密, 왕희손汪喜孫 등 이루 헤아릴 수 없는 묵연을 통한 전적, 금석, 서화, 전각의 교류는 추사를 거장으로 키워나가는 큰 토양이 되었다. 추사가 예서를 서도의 근본으로 삼고 진력하였음을 여러 작품에 잘 나타나 있지만, 임서臨書나 제발題跋한 것을 중심으로 보면 옹성원이 보낸「종정문鐘鼎文」의 모본摹本과『상관기賞觀記』, '홍두산인紅豆山人' 인印이 있는 서주西周의「산씨반명散氏盤銘」임본臨本,「전주역篆周易」「소원학공자所願學孔子」임본, 서한「안족징명鴈足鐙銘」임본『예고관지첩隸古觀之帖-風雨時節』「임한경명臨漢鏡銘-永康元年」, 서한 동경銅鏡을 임모한『완당의고예첩阮堂依古隸帖-許氏作竟』「한경명집구漢鏡銘集句-多賀君家」「영평칠년파관철분명잔자永平七年巴官鐵盆銘殘字」임본「노효왕각석魯孝王刻石」임본「북해상경군비北海相景君碑」임본「돈황태수 배잠기공비敦煌太守 裴岑紀功碑」의 탁

본·구륵본拓本·鉤勒本과 제발題跋 「하승비夏承碑」 임본 「윤주비尹周碑」 임본과 제발 「조전비曹全碑」 습작, 자가풍으로 쓴 「서품십이칙書品十二則」 「예학명瘞鶴銘」 임본 등이 있다. 이 밖의 작품과 비갈碑碣의 글씨는 추사 예서의 시원과 변천을 살펴 볼 수 자료가 될 수 있을 것이다.

또한 추사의 소장품 목록과 추사가 제주에서 아우 명희에게 부쳐 달라고 보낸 목록 등을 보면 한경漢鏡『문형산(문징명)급천시명첩文衡山汲泉試茗帖』『동기창서난정첩董其昌書蘭亭帖』『담계서실사구시예자覃溪書實事求是隸字』「이묵경(이병수)예련李墨卿隸聯」『영상본潁上本』과 『천사암 난정天師菴 蘭亭』『예운隸韻』『양한금석기兩漢金石記』『적고재종정이기관지積古齋鐘鼎彝器款識』, 주위필朱爲弼 예서 「시경詩境」, 삼공산소연三公山小硯 「등석여대련鄧石如對聯」 등이 보이며, 자필 장서목록에 보면 경사자집經史子集의 전적 뿐만 아니라『개자원화전芥子園畵傳』『종정가원鐘鼎家原』『광군방보廣群芳譜』『석경石經』 등과 수장품으로 흩어진『인향각인보印香閣印譜』『진전잔자秦篆殘字』『유태비잔자劉熊碑殘字』『금석존金石存』, 유식劉栻의『일석산방인록一石山房印錄』 등이 있어 산해숭심山海崇深한 학서 내력과 경지가 미치지 않는 곳이 없었음을 알 수 있다.

추사는 각종 서체의 많은 탁본의 독첩과 임서를 했지만, 서한西漢 예隸를 귀결처로 삼은 점과 작품 세계를 미루어보면, 한경명漢鏡銘, 석각전문石刻磚文 「노효왕각석魯孝王刻石」 「개통포사도각석開通襃斜道刻石」 「사삼공산비祀三公山碑」 「북해상경군비北海相景君碑」 「돈황태수배잠기공비敦煌太守裴岑紀功碑」 「형방비衡方碑」 『양회표기楊淮表紀』, 천발신참비天發神讖碑 등에서 널리 보는 위의 탁본 등에서 예서의 핵심을 얻었음을 알 수 있다. 특히 임서한 글씨나 추사의 손을 거친 탁본, 그리고 북한산 「진흥왕순수비眞興王巡狩碑(1817)」와 「무장사비鍪藏寺碑(1817)」「화정국사비和靜國師碑」를 심정審定하고 남겨 놓은 석각石刻 기문記文과 여항시인 천수경千壽慶 ?-1818의 거소 암벽에 남겨 놓은 「송석원松石園(1817)」과 고택의 소봉래小蓬萊(1817) 각자 「원사현묵적元四賢墨跡(1813)」(〈도 22 원사현진적〉 참조) 제첨題籤, 김유근金逌根 1785-1840의 「연배명硯背銘」 습작 「진흥북수고경眞興北狩古竟(1852후)」, 현판懸板은 추사 예서의 변천을 살펴볼 수 있는 좋은 자료가 될 수 있을 것이다. 또한 추사는 좋은 글귀를 한 짝으로 써서 거는 18세기 청의 영련楹聯 작품법을 받아들여 서도를 예술미로 승화시키는 가운데 현판懸板과 대련對聯(楹聯) 작품을 남기고 있다. 추사 자신의 서울 봉은사 판전板殿 편액扁額과 대구 은해사 대웅전大雄殿 편액 등, 흥선대원군 이하응李昰應 1820-1898의 예산 보덕사 극락전極樂殿 주련柱聯, 고종황제와 흥선대원군이 네 쪽씩 나누어 쓴 합천 해인사 대적광전大寂光殿 주련, 서울 흥천사 편액, 화계사 명부전冥府殿 편액과 주련, 신관호의 합천 해인사 수다라장修多羅藏, 서울 화계사 대웅전 주련 등을 남기고 있으며, 사찰에 주련을 건 예는 여기서 그 시원을 찾아볼 수 있다.

이처럼 추사는 경사뿐만 아니라 금석과 서화 등에 개안할 수 있는 많은 전적과 비첩을 수장하였으며, 이를 토대로 구습舊習을 벗어던지고 근골을 세우는 가운데 전예篆隸에는 행서의 운필運筆을, 예隸에는 전해篆楷의 자법字法과 행서의 운필을, 해행楷行에는 전예篆隸의 자법과 운필을, 봉니封泥나 경명鏡銘과 전문磚文의 도착倒錯된 자법을 새로운 조형감각으로 도입(대표적인 것이 예산 화암사 무량수각無量壽閣의 '閣'자)하여 쓰기도 했으며, 비수肥瘦와 장단長短을 왜곡하고, 상하上下와 좌우左右를 바꾸고, 점획點劃을 가감加減하고, 대소大小와 태세太細를 달리하고, 종횡縱橫을 극단적으로 과장하고, 곡직曲直, 방원方圓, 윤갈潤渴, 질삽疾澁을 섞으면서 비첩碑帖를 아우르고, 각체를 한 틀에 넣고 자유자재로 융합하여 기운생동하는 원융圓融과 조화調和의 추사체를 이루어 나갔으며, 특히 윤주비 임본의 예를 보면 추사는 전혀 형사形似에 매이지 않았으며, 흉중에 담고 있는 의취意趣를 글씨에 담아내고자 노력했음을 알 수 있다.

추사체는 표준의 한 체가 아니며 정회情懷에 따라 그 묘처妙處는 다른 것이다. 아주 졸작拙作이나 확연한 안작贋作이 아니라면 계량적 판단에 따라 진짜와 가짜를 논할 수 있는 것은 아니라고 생각한다. 단지 추사체의 비법은 철저한 고증을 바탕으로 하여 전대前代를 새롭게 해석해 낸 추사만의 조형언어인 것이다. 추사의 글씨는 탈속脫俗이 아니며 철저히 과거를 딛고 미래를 열었던 당대의 현실이었으며, 경술經術, 문장文章, 금석金石, 서화書畵를 하나로 인식한 추사에게 있어서 학學이 서書가 되고 자연스럽게 서書가 예藝가 되었을 뿐 서書만 따로 존재하는 것은 아니었다. 추사에게 금강저金剛杵는 학學이며, 칠십 평생에 벼루 10개를 밑창 내고, 붓 천 자루를 몽당붓으로 만든(磨穿十硏 禿盡千毫) 뼈를 깎는 노력의 결과이며, 결국은 황한荒寒과 간솔簡率을 넘어 판전板殿의 천진天眞으로 돌아간 것이다.

도판과 해설

1. 옹방강 '제1봉 편지第一封 簡札'

여기 소개하고 있는 옹방강의 편지는 모두 4통인데, 선문대학교박물관에 소장된 옹방강 편지(1815년 1월 발송)를 포함, 현재까지 모두 5통이 확인되었다. 겉봉에 쓰인 것으로 보면 이 편지는 제 1봉이며, 1815년 10월 11~14일에 걸쳐 쓴 것이다. 추사가 보낸 편지에 대한 답장형식으로 쓴 이 편지는 경학과 훈고학에 관한 자세한 내용이 들어있다. '한송절충론漢宋折衷論'을 견지한 옹방강의 학술경향이 추사에게 어떤 영향을 미쳤는지를 짐작할 수 있다. 당시 옹방강은 83세이고 추사는 30세였다.

도 1. 옹방강 「제1봉 편지」

2. 옹방강 '제2봉 편지第二封 簡札'

겉봉에 따르면 추사에게 보낸 두 번째 편지이며 1816년 1월 25일에 쓴 것이다. 첫 번째 편지와 같이 경학에 대한 설명이 주류를 이룬다. 답변 내용을 통해 추사가 보낸 편지에서 구체적으로 무엇을 물었는지도 짐작할 수 있다. 청대학자들의 연구경향에 대한 상세한 설명은 주류 학계의 경향을 소개하는 것이며 그것은 자연스럽게 추사를 주류학계의 일원으로 인도해 주는 것이다.

3. 옹방강 '제3봉 편지第三封 簡札'

옹방강이 보낸 세 번째 편지이며 1817년 10월 27~28일에 걸쳐 쓴 것이다. 추사와 동갑으로 절친하게 지냈던 아들 옹성원의 부고를 알리는 것으로 시작되는 이 편지는 이전 편지에 이은 경학 지도가 주류를 이룬다. 자신의 주요 저서인 『소재필기蘇齋筆記』일

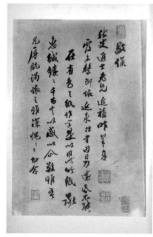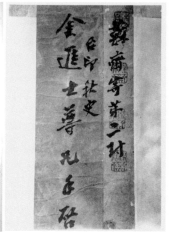

도 2. 옹방강 「제2봉 편지」

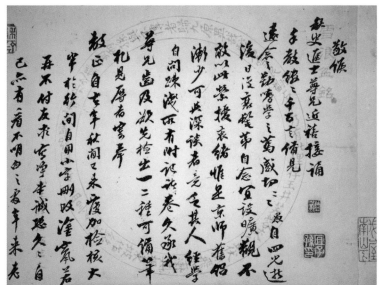

도 3. 옹방강 「제3봉 편지」

부와 성리학과 경학을 함께 공부해야 한다는 의미로 '박종마정 물반정주博綜馬鄭 勿畔程朱'를 써서 보내겠다는 내용 등이 들어있다.

4. 옹방강 '별봉 편지別封 簡札'

후지츠카의 추정에 의하면 이 편지는 제 2봉과 3봉 사이에 보낸 것으로 추정되고 있

다. 앞선 편지에 이어 경학의 구체적 내용에 대한 정성어린 가르침이 들어있다. 현재까지 교감 완료된 『소재필기』를 보낸다는 내용과 함께 보내준 인삼에 대한 감사의 표시로 주이존朱彝尊의 「고려삼가高麗蓼歌」를 모방한 시를 지어보내겠다는 내용 등이 들어있다. 금석문을 주고받은 구체적 내용도 언급돼 있다.

도 4. 옹방강 「별봉 편지」

도 5. 김정희 『난정영상본구탁』

5. 김정희 '난정영상본구탁蘭亭穎上本舊拓'

'난정영상본구탁 이재감장 제일蘭亭穎上本舊拓 彝齋鑒藏 第一', '완당제첨阮堂題籤'이라는 관지가 있으며 추사 예서의 변천을 살펴볼 수 있는 자료이다. 당견임본唐絹臨本으로 송나라의 서화가인 장장원蔣張源의 영중永仲 인印을 들어 저수량楮遂良의 임모본臨摹本을 새긴 것으로 보고 있다. 계계자 등 편방偏旁의 다름과 글자 첫째 줄의 세자가 빠지는 등의 궐실闕失을 증거로 이본만의 특징을 말하고 있다. 맑으며 원만하고 경쾌하며 간략하여 훌륭한 솜씨를 개척했고, 이본과 국학본國學本을 뛰어넘을 것이 없다고 했다. 『완당전집阮堂全集』 제6권 제발題跋에 '제영상본난정첩후題穎上本蘭亭帖後'로 실려 있으나 전집에 빠진 부분이 있다. '신품神品', '권이재權彝齋', '희당진장希堂珍藏', '적고각기積古閣記', '완당阮堂' 등 총 18과의 인기가 있다. 추

356

사의 학서學書 과정을 소급해 볼 수 있는 좋은 자료이다.

6. 옹방강 '해동금석영기海東金石零記'

청의 옹방강과『비목쇄기碑目碎記』를 지은 여섯째 아들 옹성원翁星原이 조선의 심상규沈象奎, 옹성원으로부터 건초척建初尺을 받은 바 있는 홍현주洪顯周, 김노경, 김정희, 김명희, 조인영등의 학자들로부터 수증受贈받은 금석문을 1815년에 정리한 것으로, 금석문 하나마다 보낸 사람의 이름과 견해를 보록補錄하였다. 청의 서예가 하소기何紹基 집안에 전해내려 오던 책으로, 원래 4책이었으나 권2 한 책만 남았다. 금석문 연구의 귀중한 자료이며 유일본이다. '이개詒愷', '적황積煌', '남수곤시연南樹崑詩硯(아들 수곤이 벼루 곁에서 모시다.)'이라는 관지와 '도주하씨이개道州何氏詒愷', '도주하씨道州何氏', '도주하씨수장道州何氏收藏', '동주초당東洲艸堂(하소기의 당호)'이라는 인기가 있다.

7. 옹수곤 '추사에게 보낸 편지'

옹방강의 아들인 옹수곤은 추사와 동갑으로 많은 교류를 했다. 1815년 1월 19일에 쓴 이 편지는 추사와의 구체적 교류 내용을 확인할 수 있는 것으로, 추사가 보낸「인각사비麟角寺碑」에 대해 고증한 내용을 적은 것이다.

도 7. 옹수곤 「편지」

8. 완원 '황청경해皇淸經解'

청나라 완원이 편찬한 총서로, 왕선겸王先謙의 『황청경해속편皇淸經解續編』과 함께 청대 고증학의 정수로 꼽힌다. 이 책의 초판이 나오자 바로 추사에게 전해졌는데 후지츠카 치카시는 자신의 글에서 '을축조원乙丑朝元'과 '용명龍暝'이라 인기를 거론하며 이 책이 혹시 그 중 하나가 아닐까라고 유추하기도 했다.

9. '한간汗簡'

송나라 곽충서郭忠恕가 설문說文, 고경古經, 문적文籍의 고문자를 모아 편찬했으며, 이 책은 옹방강과 전가려錢可廬, 옹전翁錢의 교정본을 섭지선葉 志詵이 정초精抄했다는 제기題記와 추사에게 기증한 내력이 담겨있기 때문에 더 중요하다. 이 책은 추사의 고문자 연구의 깊이와 서도 조형을 한걸음 더 나아가게 하는 디딤돌이 되었다. 제첨은 추사가 직접 쓴 것이며, '이초당심정二艸堂審正', '동경지증東京

도 8. 완원 『황청경해』

도 9. 곽충서 편『한간』

持贈', '원용元用', '칠십이천산주인七十二泉山主人', '고화방古畫舫', '임학연인林學淵印', '섭씨장서부본葉氏藏書副本', '묵연墨緣', '문장견성文章見性', '선의禪意', '여여목자如如目子', '동경추사동감정기東卿秋史同鑒定記' 등 총 17과의 인기가 있다.

10. 김정희 '임윤주비臨尹宙碑'

「윤주비」는 동한東漢 희평熹平 6년(177년)에 세웠으며「공주비孔宙碑」와 더불어 '이주二宙'라고 부른다. 이 비의 글씨는 납작하고 평평하며, 서법은 균정均整하고 산뜻하다. 허련許鍊 1809-1892이 그린 추사 초상 아랫부분에 이 비를 작은 글자로 써 놓았지만, 추사의 임서와는 완연하게 다르다. 원활하고 굳건한 필법은 본받았으나, 결체는 넓적하거나 평평하지도 않으며, 자형은 원비와 사뭇 다르다. 이 본은 비의 일부를 임서한 것으로, 청량관淸涼館(미상)에 받들어 드렸다고 했다.

도 10. 김정희『임 윤주비/동해낭환예』

서경西京의 예서를 귀하게 여기는 추
사의 예서관隸書觀과 임서법臨書法을 알
수 있는 좋은 자료이며, '김정희인金正
喜印' 등 총 2과의 인기가 있다.

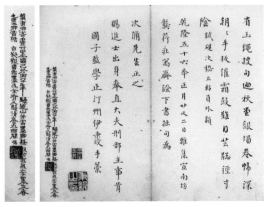

도 11. 이병수『시고』

11. 이병수 '시고詩稿'

청나라 이병수伊秉綬 1754-1815가 5
언율시 6수를 쓴 수고본手稿本으로 섭
지선葉志詵이 추사에게 기증한 것이다.
추사가 저수량의 근골을 체득하였다고 말했듯이 뼈대가 튼튼하며, 당나라 안진경顔眞卿과
급취장急就章의 맛이 난다. 그의 다른 글씨와는 달리 청아淸雅하며, 깔끔하고 맵시 있는 글
씨이다. 작은 글씨의 추사 기문을 보면 이병수가 병자년(1816)에 사망하였음과 원래 그가
추사와도 교분이 있던 이정원李鼎元(墨庄)을 위해 썼던 것임을 밝히며, 초정 박제가楚亭 朴齊家
1750-1805가 섭지선에게 관음觀音을 그려줬는데 그도 또한 없다고 했음을 말하고 있다. 관
지는 '척인惕人', '묵객경墨客卿', '병수지인秉綬之印', '추사심정秋史審定'의 인기가 있으며, 추
사 예서의 변화를 살펴볼 수 있는 자료이다.

12. 김정희
'송탁낙신부십삼항宋搨洛神賦十三行'

중국의 삼국시대 조식曹植이 지은 것으로
낙수여신洛水女神과 만나 서로 사랑하게 되지
만 사람과 신은 서로 달라 가까이할 수 없는
안타까운 심정을 표현한 작품이다. 추사가 근
골筋骨을 얻은 저수량楮遂良의 모본摹本으로 옹
방강翁方綱의 「심삼항시十三行詩」에도 언급하
고 있다. 왕헌지王獻之의 임본臨本과 차이가 없
어 진·당晉·唐의 서법은 하나로 그 원류가 같
고 송사대가(소식蘇軾, 황정견黃庭堅, 미불米市,
채양蔡襄)의 길을 열어주었다고 했다. 왕헌지

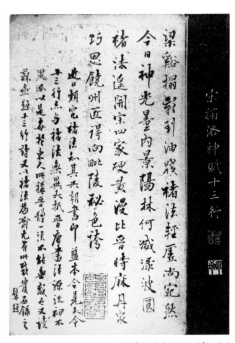

도 12. 김정희『송탁낙신부십삼항 제발』

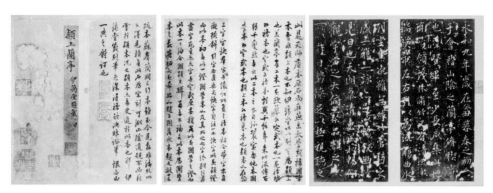

도 13. 김정희『난정서석각탁본 제발』

본은 옥판玉版 십삼항본을 임서臨書한 것으로, 당나라의 유공권柳公權이 임서한 것이 별도로 전한다. 추사의 '염髥'이라는 관지와 '심정금석문자審定金石文字'라는 인기가 있다.

13. 김정희 '난정서석각탁본, 제발蘭亭叙石刻拓本, 題跋'

'영상난정 이애당제첨穎上蘭亭 伊藹堂題籤'은 추사가 서한西漢 예隸의 옛 풍모가 있다고 평한 묵경 이병수卿 伊秉綬 1754-1815의 글씨이다. 천사암본天師菴本은 정무본定武本이라고도 하며, 태학에 있어 국학본國學本이라고도 한다. 구양순歐陽詢의 임모본으로 첫째줄의 재계축在癸丑자가 들어 있는 등 저수량이 임모한 영상본과 다르다. 이 두본은 쌍벽을 이루며 모든 난정은 이에서 갈려 나간 것으로, 이를 통해 송각宋刻과 산음山陰(왕희지)의 남은 서법을 소급할 수 있다고 하였다. 또한 이병수가 영상본으로 잘못 본 오류를 지적하고 있으며『완당전집』제6권 제발題跋에 '제국학본난정첩후題國學本蘭亭帖後'로 실려 있으나 글자의 일부 출입이 있다. '추사진장秋史珍藏', '김정희인金正喜印', '김정희씨고정지인金正喜氏考定之印', '천금물전千金勿傳', '의춘서옥장본宜春書屋藏本', '송촌松村' 등 총 12과의 인기가 있다.

14. 김정희 '영상난정 잔자穎上蘭亭 殘字'

청나라 왕희손汪喜孫 1786-1847의 기증본인 '잔석 재양씨상유당 유이소괴재복씨殘石 在楊氏尙有堂 有二小塊 在卜氏'는 행서로, '영상난정 잔자穎上蘭亭 殘字'는 예서로 썼다. 이것은『영상 난정본』의 잔석을 탁본한 것으로 이당 조면호怡堂 趙冕鎬 1803-1887의 소장본이 되었다.

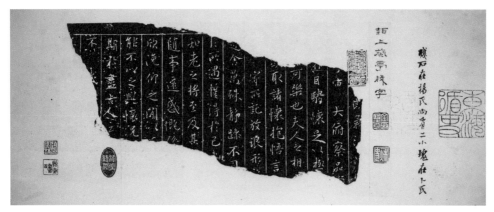

도 14. 김정희 『영상난정 잔자』

15. '영상황정 잔자穎上黃亭 殘字'

예서로 제첨한 「영상황정잔자穎上黃庭殘字」는 청나라 왕희손汪喜孫의 기증본이며, 이것은 〈도 9-1〉과 다른 잔석으로 이후 이당 조면호의 소장본이 되었다. 영산난정 잔자에도 찍혀 있는 동해순리 도장은 등석여鄧石如의 진수를 이어받은 청 장요손張曜孫의 작품으로 추정된다. 조면호는 추사가 영강광루影江光樓에서 편액扁額을 보고 인가한 제자이며, 송나라의 소식蘇軾이나 미불米市처럼 상산象山 돌을 애호한 신위申緯 1769-1845, 김유근金逌根 1785-1840, 남병철南秉哲 1817-1863, 오규일吳圭一과 같이 애석가愛石家였다. 맹자孟慈, 동해순리東海循吏, 김정희인金正喜印, 추사秋史, 심정금석문자審定金石文字, 예당소원禮堂紹苑, 조면호인趙冕鎬印, 이당심정怡堂審正의 인기가 있다.

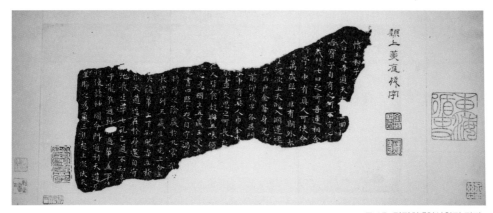

도 15. 김정희 『영상황정 잔자』

16. 김정희 '동기창 서, 추사 제발董其昌 書, 秋史 題跋'

명나라 동기창董其昌 1555-1636의 행초서로 집안의 지친 일아사至親 一雅士가 졸라 이 글씨를 빌려주며 추사가 당부의 말을 쓴 것이다. 이 글씨를 잃어버린다면 내 본심을 모르는 것이며 글씨를 사랑할 줄 모르는 사람이니 잘 간직해서 소중히 다루라는 내용이다. 스스로 꾸밈이 없는 것을 의취로 여긴 동기창의 이 글씨는 운필의 절주節奏가 좋으며 청수淸秀하다. 관지는 '낭현인琅嬛人'이라 하였으며, '태사씨太史氏', '동씨현재董氏玄宰' 등 총 4과의 인기가 있다. 갑인년(1854)에 쓴 이 글씨는 추사가 과천의 과지초당瓜地草堂에 머물며, '과숙果叔(과천 아저씨)'이라고 관지하여 표정 민태호杓庭 閔台鎬 1834-1884에게 편지를 보내던 때이므로, 일아사一雅士가 민태호와 동일 인물인지 모르겠다. 추사의 글씨관을 볼 수 있는 좋은 자료이다.

도 16. 동기창 외,
「동기창 서, 추사 제발」

17. 옹방강 '진적 제발眞跡 題跋'

송나라 사람들의 정서正書(해서)는 드물게 볼 수 있으며, 소식蘇軾의 학서 내력을 들어 진晉 서법의 중요함을 말하고 있다. 아래 제기題記에 옹방강이 구양순歐陽詢에서 그 원처圓處를 얻고, 저수량楮遂良의 글씨에서 예의隸意를 얻었다고 하면서, 청나라 유용劉墉 1719-1804 등을 언급하고 있다. 옹방강 글씨의 돈후敦厚, 전아典雅한 풍모를 갖고 있으나, 송宋·명明 제가의 풍모가 한 데 어우러진 모습이다. 고동 이익회가 서법의 제1로 여겼으며, 담계覃溪 노인의 시 송현정서宋賢正書 아래에 정희正喜가 제한다고 하였다. '옹방강인翁方綱印', '담계覃溪', '염髥', '추사심정秋史審正', '김정희인金正喜印'의 인기가 있다.

도 17. 옹방강 『옹방강 진적 제발』

18. 김정희 '우선추신藕船追申'

추사 말년 과천시절의 글씨이며, 제자인 우선 이상적에게 보낸 편지다. 중국에 가면 동기성董基誠과 이조락李兆洛의 새로 출간된 책이 있으면 구해다 줄 것과 이미 나온 금석색金石索을 사달라는 부탁의 글이다.

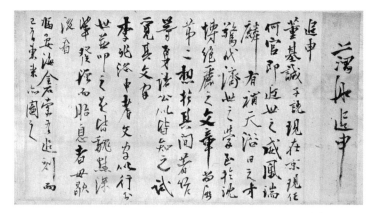

도 18. 김정희 「우선추신」

19. '왕복재종정관지王復齋鐘鼎款識'

1802년 완원阮元 1764-1849이 적고재積古齋에서 송의 왕복재王復齋(「순백順伯」)가 편찬한 『종정관지鐘鼎款識』를 모각해서 다시 새긴 것이다. 완원의 제발題跋과 옹방강의 기문記文, 옹수곤 인기印記, 황이黃易가 이동기李東琪와 함께 배관했다는 기문記文이 있다. 추사는 전주篆籒를 예서隸書의 근원으로 생각하였는데, 이러한 책에서 고졸古拙과 전아典雅한 글씨의 멋을 취했을 것으로 생각한다.

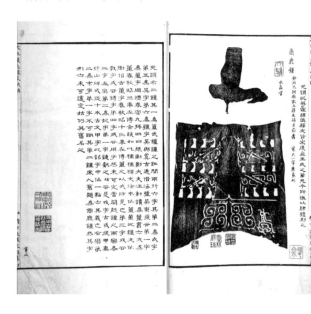

도 19. 완원 찬 『왕복재종정관지』

도 20. 조인영 『해동금석존고』

20. 조인영 '해동금석존고海東金石存攷'

조인영趙寅永의 친필 수고본手稿本으로 청의 유희해劉喜海 1794-?에게 기증한 것이다. 유희해는 석암 유용石菴 劉墉 1719-1804의 방손으로 1816년 조인영, 1823년 김정희의 부친인 김노경, 아우인 김명희와 금석연을 맺고 조선의 고비 탁본을 수집하였으며, 조경보趙景寶 1801-1845, 이상적李尙迪과도 교류하였다. 이 책은 조인영이 1817년 기증하였으며『해동금석원』의 가장 중요한 기초자료가 되었다. 이조묵李祖默 1792-1840의『나려임랑고羅麗琳瑯攷』, 진흥 2비를 고증한 추사의『예당금석과안록禮堂金石過眼錄(1852)』, 오경석吳慶錫 1831-1879의『삼한금석록三韓金石錄(1858)』, 등본謄本으로「문무왕비文武王碑」외 7종의 비를 고증한 추사의『해동비고海東碑攷(1840 전후)』『동국금석평東國金石評』, 서상우徐相雨 1831-?의『나려방비록羅麗訪碑錄』등과 더불어 금석문 연구의 중요한 자료이다. 유희해는 해외의 좋은 벗에 대한 고마움과 기쁨을 발문에 남기고 있으며, '갑인인甲寅人', '가음이장서인嘉蔭彛藏書印', '조인영인趙寅永印', '희경羲卿', '운석산인雲石山人', '길부吉父', '연정장서燕庭藏書', '동무유씨미경서옥장서인東武劉氏味經書屋藏書印', '유劉', '심審', '희해喜海'의 총12종의 인기가 있다.

21. 유희해 '해동금석원海東金石苑'

청의 유희해劉喜海 1794-?가 1831년에 편찬한 것으로 김노경金魯敬, 김정희, 김명희金命喜, 조인영趙寅永 등 과의 교류를 통해 이루어진 조선 금석문 연구의 거작이며, 1920년에 유승

간劉承幹이 증보 발간하였다. 금석은 역사보다 낫다는 말처럼 인멸되는 금석문에 대한 관심과 조사·연구가 고무되어 조선의 금석, 역사, 지리 연구에 많은 도움이 되었다. 이는 청과 조선의 학예 교류에 있어서 비갈碑碣을 통한 고증학 연구의 금자탑이라 이를만하며, 이상적李尙迪의 제시가 실려 있다.

22. 김정희 '원사현진적元四賢眞跡'

1813년 2월 3일 옹방강翁方綱 1733-1818의 수장본을 추사와 동갑인 6남 옹수곤翁樹崑이 추사에게 기증한 것이다. 「원사현천관산제영소재중무본元四賢天冠山題詠蘇齋重橅本」은 조맹부趙孟頫가 도사 축단양祝丹陽이란 사람의 천관산 그림을 보고 본인을 포함한 원사현(원청객袁淸客, 우도원虞道園, 왕계학王繼學과 읊은 시를 모은 것을 옹방강이 얻어 돌에 새겨 놓은 것이다.

도 22. 김정희 외『원사현진적』

제첨題籤 원사현진적 소봉래각동일제元四賢俱跡 小蓬萊閣冬日題는 추사 예서의 변화를 살필 수 있는 좋은 자료이며, 추사 예서의 진안을 함부로 말할 수 없는 증거이다. 추사의 '소봉래학인小蓬萊學人'이라는 인기가 있다.

- 이 글에 수록된 도판은 원전의 도판 중 일부분만 수록하였습니다.
 원전(『추사와 한중교류 : 후지츠카 기증 추사 자료전 II』 과천문화원, 2007)을 참고하시기 바랍니다.
- 이 글의 도판 순서는 원전의 도판 순서와 다릅니다.

제9장

『천관산제영天冠山題詠』 탁본의 전래와
추사 김정희 일파의 수용

『천산관제영』 탁본의 전래와 추사 김정희 일파의 수용,
『추사의 편지와 그림』, 과천시 추사박물관, 2014, 44~77쪽.

9장

『천관산제영天冠山題詠』 탁본의 전래와
추사 김정희 일파의 수용

Ⅰ. 머리말

서화를 배우는데 있어서 임모臨摹는 그 작품의 형태와 의취意趣를 익히고, 새로운 예술세계를 열어나가기 위한 가장 중요한 학습 과정의 하나이다. 추사 김정희秋史 金正喜 1786-1856는 1809년 연행 이후 중국으로부터 받은 수많은 자료의 학습을 통해 경학經學, 시문詩文, 서화書畵, 전각篆刻 등 전 분야에서 새로운 경지를 열어갔다.

이 글은 김정희의 글씨뿐만 아니라 시문에 영향을 미친 것으로 판단되는 원나라 송설 조맹부松雪 趙孟頫 1254-1322의 5언 절구 28수와 청용 원각淸容 袁桷 1266-1327(자 백장伯長), 도원 우집道園 虞集 1272-1348(자 백생伯生), 왕사희王士熙 1265-1343(자 계학繼學)의 화운시和韻詩가 들어있는 『천관산제영天冠山題詠』을 연구 대상으로 한다. 『천관산제영』은 1315년 조맹부가 집현전 학사로 있을 때 도사道士 축단양祝丹陽이 그에게 천관산天冠山 그림을 보여주고 시를 구하자 장차 산 속에 새기려고 5언 절구 28수를 지은 것[1441]이다. 이 연구는 그 동안 김정희 글씨의 형성과정을 첩비帖碑 주종과 혼용의 이론적 연구[1442]만으로는 규명하기 어렵다는 생각을 바탕으로 한다. 또한 다양한 서체와 서법을 혼용하여 이뤄낸 김정희 글씨의 연원과 진위, 제작시기, 예술성 등을 명확하게 규명하기 위해서는 시문의 내용뿐만 아니라 필법筆法, 자법字法, 장법章法, 인장印章 사용례 등을 하나로 꿰는 종합적인 연구[1443]가 필요하다고 판단하기 때문이다. 이 글은 『천관산제영』 탁본의 조선 전래와 그 내용, 김정희와 그 일파의 수용에 대한 논의와 더불어 작품 형성의 배경이 되는 여러 요소들의 종합적인 검증을 통해 김정희 글씨의 연원과 진위를 판단하기 위한 연구이다.

II. 『천관산제영』 탁본의 전래

김정희가 『천관산제영』의 시를 쓴 작품은 여러 점이 있으며, 이 논의는 진위 논란이 있는 『천관산제영』의 시 3수를 골라 쓴 「임지지당첩」〈도 1〉에서 출발한다. 이를 논증할 자료로 『원사현천관산제영소재중무본元四賢天冠山題詠蘇齋重撫本』(이하 '소재중무본' 또는 '소재본'이라고 한다)〈도 2〉은 1813년 음력 2월 3일 옹수곤翁樹崐 1786-1815(자 성원星原)이 김정희에게 부쳐온 것[1444]으로 담계 옹방강覃溪 翁方綱 1733-1818이 1788년(무신년) 9월 묵적본(이하 '소재묵적본'이라고 한다)을 입수한 후 남긴 발문[1445]이 있다. 현재 흔하게 전하는 본은 매계 전영梅溪 錢泳 1759-1844이 1810년에 쓴 발문과 1815년(을해년) 초겨울에 옹방강이 쓴 발문이 포함된 것[1446]〈도 3〉이다. 그러나 『지지당첩 천관산제영持志堂帖 天冠山題詠』(이하 '지지당첩본'이라고 한다)〈도 4〉[1447]에는 전영의 발문 없이 1815년(을해년) 초동에 옹방강이 쓴 발문이 바로 붙어 있어, 같은 원본을 바탕으로 발문을 합치고 서로 다른 시기에 새긴 것으로 추정된다.

도 1. 김정희 『임지지당첩』, 종이에 먹, 17.6×51.2㎝, 개인소장

도 2. 『소재중무본』, 사진, 과천시 추사박물관 소장

도 3. 『천관산제영』 전영의 발문	도 4. 『지지당첩본』		

먼저 『천관산제영』 관련 자료와 『소재묵적본』 계열〈도 3~9〉의 자료를 살펴보면 다음
과 같다.

구분	『松雪齋集 송설재집』[1448]〈도 5〉	『元趙文敏天冠山題詠眞蹟 원조문민천관산제영진적』翁蘇齋舊藏本 옹소재구장본 (藝苑眞賞社 예원진상사)[1449]〈도 6〉	翁樹崑 寄贈 옹수곤 기증 『元四賢天冠山題詠蘇齋重撫本 원사현천관산제영소재중무본』〈도 2〉	金商懋 臨本 김상무 임본 『天冠山題詠 聯軸 천관산제영 연축』[1450]〈도 7〉	『趙書天冠山詩帖 조서천관산시첩』師酉敎室石刻 사유돈실석각[1451]〈도 8〉	松雪齋法書墨刻 송설재법서묵각 계열 華峯本 화봉본[1452]〈도 9〉
	『소재묵적본』,『소재중무본』			『김상무임서본』	『사유돈실본』	『화봉본』
제목	天冠山題詠二十八首 천관산제영 이십팔수	天冠山題詠 천관산제영	元四賢眞跡 원사현진적	天冠山題詠 천관산제영	天冠山題詠 천관산제영	天冠山題詠 천관산제영
1	龍口巖 용구암	龍口巖		龍口巖	龍口巖	龍口巖
2	洗藥池 세약지	洗藥池		洗藥池	洗藥池	洗藥池
3	鍊丹井 연단정	鍊丹井		鍊丹井	鍊丹井	鍊丹井
4	長廊岩 장랑암	長廊巖		長廊巖	長廊巖	長廊巖
5	金沙嶺 금사령	金沙嶺		金沙嶺	金沙嶺	玉簾泉 옥렴천
6	昇仙臺 승선대	昇仙臺		昇仙臺	昇仙臺	長生地 장생지
7	逍遙岩 소요암	逍遙巖		逍遙巖	逍遙巖	道人巖 도인암
8	靈湫 영추 湫上有亭名 聽雨 추상유정명 청우	靈湫 영추		靈湫	靈湫	雷公巖 뇌공암
9	寒月泉 한월천	寒月泉		寒月泉	寒月泉	石人峯 석인봉

10	玉簾泉 옥렴천	玉簾泉		玉簾泉	玉簾泉	學堂巖 학당암
11	長生池 장생지	長生池		長生池	長生池	老人峯 노인봉
12	道人岩 도인암	道人巖		道人巖	道人巖	月巖 월암
13	雷公岩 뇌공암	雷公巖		雷公巖	雷公巖	鳳山 봉산
14	石人峰 석인봉	石人峯		石人峯	石人峯	仙足巖 선족암
15	學堂岩 학당암	學堂巖		學堂巖	學堂巖	金沙嶺 금사령
16	老人峰 노인봉	老人峯		老人峯	老人峯	昇仙臺 승선대
17	月岩 월암	月巖		月巖	月巖	逍遙巖 소요암
18	鳳山 봉산	鳳山		鳳山	鳳山	靈湫 영추
19	仙足岩 선족암	仙足巖		仙足巖	仙足巖	寒月泉 한월천
20	鬼谷岩 귀곡암	鬼谷巖		鬼谷巖	鬼谷巖	鬼谷巖
21	風洞 풍동	風洞		風洞	風洞	風洞
22	釣臺 조대	釣臺		釣臺	釣臺	釣臺
23	磔潭 체담	磔潭		磔潭	磔潭	磔潭
24	一線天 일선천	馨香巖 형향암	馨香嶺, 翁方綱 跋 형향령, 옹방강 발 (1788년)	馨香巖	馨香巖	馨香巖
25	馨香嶺 형향령	三山石 삼산석		三山石	三山石	三山石
26	三山石 삼산석	五面石 오면석	五面石	五面石	五面石	五面石
27	五面石 오면석	小隱巖 소은암	小隱岩	小隱岩	小隱巖	小隱巖
28	小隱岩 소은암	一線天 일선천	一線天	一線天	一線天	一線天
첨부			虞集 28詠 우집 28영 王士熙 28詠 왕사희 28영 袁桷 28詠 원각 28영	虞集 28詠 王士熙 28詠 袁桷 28詠		

도 5. 『송설재집』	도 6. 『소재묵적본』	도 7. 『김상무임서본』	도 8. 『사유돈실본』

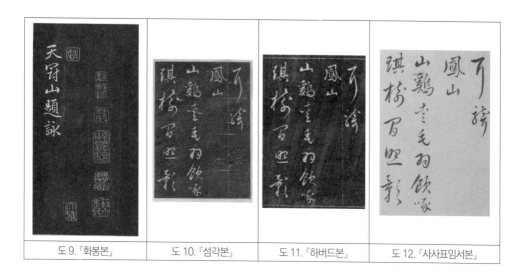

| 도 9. 『화봉본』 | 도 10. 『섬각본』 | 도 11. 『하버드본』 | 도 12. 『사사표임서본』 |

　『송설재집松雪齋集』〈도 5〉은 25번째 시의 제목이 '형향령馨香嶺'으로 되어 있으나『소재중무본』〈도 2〉을 제외하고는 모두 '형향암馨香巖'으로 되어 있다.『소재묵적본』〈도 6〉은 옹방강의 발문이 없고『사유돈실본』〈도 8〉은 옹방강의 발문이 있으며, 다만 '일선천一線天'의 시구 가운데 세 점의 오자誤字 부호가 있는 점에서는 두 본이 같다.『사유돈실본』은 옹방강이 쓴 1815년 발문 끝 부분의 '섬석지위이이야陜石之僞而已也' 가운데 '야也'자를 누락시키고 있고 새김도 정교하지 않다.

　특히 섬서성陝西省 서안비림西安碑林에 새겨져 있다고 전하는『섬각본陝刻本』〈도 10-12〉을 살펴보면 다음과 같다. 옹방강은『섬각본』이 1681년 등림鄧霖이 소장했던 위작僞作을 돌에 새긴 뒤, 형산 문징명衡山 文徵明 1470-1559의 발문을 위조했다고 하였다. 또한 옹방강은 '단양丹陽'은 지명이 아니라 도사道士의 호이며, 조맹부가 당시 수도에서 집현전 학사로 있었다는 이유로 위작임을 논증하였다.[1453] 또한 오늘날에도『섬각본』〈도 10〉을 명나라 철관도인 첨희鐵冠道人 詹僖 ?-?의 위작으로 추정하고『소재묵적본』〈도 6〉 조차도 옹방강의 안목에 의문을 나타내며 옹방강 임서본 계통의 각본刻本으로 만든 것이라고 하며, 어느 본도 진본眞本으로 확정하지 못하고 있다.[1454] 그러나 옹방강이 조맹부의 진적으로 인정한『소재묵적본』〈도 6〉 계열의 탁본과『섬각본』〈도 10〉 계열의 탁본이 중국에서 서예 학습의 자료로 이용되었으며, 동시에 조선에도 전래되어 시문과 서예 학습에 활용되었다는 점은 부정할 수 없는 사실이다.

　'루벨(Rübel) 아시아연구도서관 전장본全張本'(이하 '하버드본' 이라고 한다)『사사표査士標 1615-1698 임서본臨書本』 등은 모두『섬각본』계열이다. 뒤에 조맹부의 '현주십영玄洲十詠'

과 왕탁王鐸 1592-1652의 발跋이 있는 '소해본小楷本'〈도 13〉은 유례를 찾아볼 수 없는 탁본이다. 또 다른 잔본殘本〈도 14〉이 있으나, 이 두 본은 그 연원과 진위를 비교할 대상이 없으므로 논의의 대상에서 제외한다.

한편 『섬각본』처럼 계선界線을 치고 우집의 『천관산제영』 시 28수를 쓴 김정희의 작품〈도 15〉이 전하며, 양식으로 보아 설사 『섬각본』의 탁본 형식을 모방한 것이라 할지라도 김정희가 조맹부의 『섬각본』을 보고 익힌 방증 자료로 삼을 수 있다는 점에서 의미가 있다. 중요한 점은 『섬각본』은 『송설재집』과 달리 24 수의 시만 실려 있다는 것이다.

구분	陝刻本 섬각본 〈도 10〉	Harvard Rübel Asiatic Research Collection 全張本 전장본 〈도 11〉	Harvard 燕京學舍圖書館 査士標(1615-1698) 臨書本 연경학사 도서관사사표 임서본[1455] 〈도 12〉	王鐸(1592-1652) 跋 小楷本 왕탁 발 소해본 〈도 13〉	虞集 『天冠山題詠 金正喜墨蹟本』 우집 천관산제영 김정희묵적본 〈도 15〉
		『하버드본』	『사사표임서본』	『왕탁발소해본』	
제목				天冠山二十八詠 천관산이십팔영영	天冠山題詠 천관산제영
1	龍口巖 용구암	龍口巖	龍口巖	龍口岩	龍口巖
2	仙足巖 선족암	仙足巖	仙足巖	洗藥池 세약지	洗藥池
3	石人峯 석인봉	石人峯	石人峯	煉丹井 연단정	丹井 단정
4	雷公岩 뇌공암	雷公岩	雷公岩	長廊岩	玉簾泉 옥렴천
5	釣臺 조대	釣臺	釣臺	仙足岩	長廊岩 장랑암
6	洗藥池 세약지	洗藥池	洗藥池	鬼谷岩 귀곡암	金沙嶺 금사령
7	鍊丹井 연단정	鍊丹井	鍊丹井	風洞 풍동	飛昇臺 비승대
8	長廊岩 장랑암	長廊岩	長廊岩	釣臺	逍遙巖 소요암
9	月岩 월암	月岩	月岩	磻潭 체담	靈湫 영추
10	聲香嶺 성향령	聲香嶺	聲香嶺	玉簾泉	寒月泉 한월천
11	鳳山 봉산	鳳山	鳳山	長生池 장생지	長生池
12	道人岩 도인암	道人岩	道人岩	道人岩	道人岩
13	長生池 장생지	長生池	長生池	雷公岩	老人峰 노인봉
14	鬼谷岩 귀곡암	鬼谷岩	鬼谷岩	石人峰	雷公岩
15	學堂岩 학당암	學堂岩	學堂岩	學堂岩	月岩
16	老人峯 노인봉	老人峯	老人峯	老人峯	仙足巖
17	三山石 삼산석	三山石	三山石	月岩	鬼谷洞 귀곡동
18	一線天 일선천	一線天	一線天	鳳山	風洞
19	金沙嶺 금사령	金沙嶺	金沙嶺	金沙嶺	石人峯
20	昇仙臺 승선대	昇仙臺	昇仙臺	昇仙臺	學堂岩

21	靈湫 영추 上有亭名聽雨 상유정명청우	靈湫 上有亭名聽雨	靈湫 上有亭名聽雨	靈湫 上有亭名聽雨	鳳山
22	磏潭 체담	磏潭	磏潭	逍遙岩	馨香岩 형향암
23	風洞 풍동	風洞	風洞	寒月泉	釣臺
24	逍遙岩 소요암	逍遙岩	逍遙岩	一線天	磏潭
25				馨香領 형향령	三岩 삼암
26				三山石	五面石 오면석
27				五面石	小隱巖 소은암
28				小隱岩	一線天
첨부				『玄洲十詠 현주십영』	

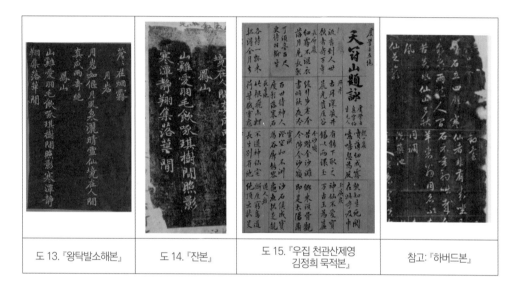

도 13. 『왕탁발소해본』	도 14. 『잔본』	도 15. 『우집 천관산제영 김정희 묵적본』	참고: 『하버드본』

 결국 『천관산제영』 탁본의 진위나 선후를 판단하는 것은 현재로서는 불가능한 일이다. 옹방강과 현대의 연구자들조차 위작으로 판단한 탁본을 다루는 이유는 『소재묵적본』과 『섬각본』 모두 중국과 조선에서 서예 학습의 자료로 활용되었기 때문이다. 또한 조맹부의 글씨는 원나라 때 『순화각첩淳化刻帖』의 발간 등 왕희지체 부흥의 결과[1456]로 나타난 것이지만, 김정희는 조맹부에 대해 이광사의 글씨를 평하며 일정 부분 폄하한 부분[1457]도 있다. 그러나 옹방강이 진적으로 인정한 탁본이 조선에 전래된 증거가 남아 있으며, 김정희와 그 일파가 이를 통해 시문과 서예 학습에 어떻게 활용하였는가를 확인하는 것은 일정 부분 의미가 있다고 할 수 있다. 특히 조맹부 또한 동진東晋의 왕희지王羲之 307-365로의 복고를 주창하였으며, 조선 중기 이후 주변으로 밀려난 조맹부 풍의 글씨가 조선 후기에 어떤 양상으로 전개 되었는가를 알아보는 것도 흥미로운 일이라 할 수 있다.

Ⅲ. 『천관산제영』의 수용과 확산

강희康熙 연간1662-1723에 간행된『송설재집松雪齋集』[1458]이 조선에 전래되었고, 그 선후 관계를 명확히 판단할 수는 없으나 옹방강 소장의『소재묵적본』과『섬각본』탁본이 동시에 유통되었다. 이런 점에서 진위의 문제를 떠나 조선에서 조맹부의『천관산제영』을 어떻게 인식하고 있었느냐 하는 점은 중요한 문제이다. 다음의 표에서 볼 수 있듯이 옹수곤은 김정희 외에도 1813년에 해거 홍현주海居 洪顯周 1793-1865에게『소재중무본』을 기증하였으며, 김정희와 제자 소치 허련小癡 許鍊 1808-1893은 조맹부뿐만 아니라 우집의『천관산제영』시까지 작품에 적극 활용하였다. 그러나 남공철은『천관산제영』에 대해 단순히 알고 있었으며, 자하 신위紫霞 申緯 1769-1845와 귤산 이유원橘山 李裕元 1814-1888은『섬각본』과『소재묵적본』탁본을 모두 알고 있었고, 또한 김정희가 소장했던『소재중무본』전체를 필사한 선장본과『김상무 임서본』도 남아 있어 조선 후기 일정 부분『천관산제영』의 인식과 유통을 확인할 수 있다.

작가	작품명	기증일	기증자	수증자	소장처, 수록처
조맹부 趙孟頫 외	『원사현 천관산제영 소재중무본 元四賢 天冠山題詠 蘇齋重撫本』보냄	1813.음2.3	옹수곤 翁樹崑	김정희 金正喜 1786~ 1856	도엽암길 稻葉岩吉 (일본어: 이나바 이와키치) 구장 사진본 (과천시 추사박물관)
조맹부 趙孟頫 외	서간 : 원사현천관산제영 소재중무본 「書簡」:『元四賢天冠山題 詠 蘇齋重撫本』 보냄[1459]	1813	옹수곤 翁樹崑	홍현주 洪顯周 1793~ 1865	*조맹부『소재묵적본』
김정희 金正喜 1786-1856	임지지당첩 연단정, 장생지, 봉산 「臨持志堂帖」 '鍊丹井', '長生池', '鳳山'	1810년대			*조맹부『섬각본』
김정희 金正喜 1786-1856	우집 『천관산제영 天冠山題詠』	1810년대			과천시 추사박물관 소장
금릉 남공철 金陵 南公轍 1760-1840	조맹부 『천관산제영 天冠山題詠』 언급	미상			『금릉집 金陵集』권23 「서화발미 書畫跋尾」 '조문민수모난정서첩묵 趙文敏手摹蘭亭序帖墨
자하 신위 紫霞 申緯 1769-1845	시주 : 소재제송설 천관산첩 詩注: 蘇齋題松雪 天冠山帖	1818.7-12			『경수당전고 警修堂全藁』책5 「맥록 貊錄」2-3 *조맹부『소재묵적본』
	'제이생소장조문민천관산 시첩협각본후 題李生所藏趙文敏天冠山 詩帖陜刻本後' 『섬각본』과『소재묵적본』 의 내용을 동시에 언급[1460]	1820.9-12			『경수당전고 警修堂全藁』8 「벽로방고 碧蘆坊藁」5 *조맹부『섬각본』 *조맹부『소재묵적본』

귤산 이유원 橘山 李裕元 1814-1888	『섬각본』과 『소재묵적본』의 내용을 동시에 언급[1461]	미상		『임하필기 林下筆記』 「화동옥삼편 華東玉糝編」 '천관산첩완자 天冠山帖刓字' *조맹부『섬각본』 *조맹부『소재묵적본』
	『섬각본』과 『소재묵적본』의 내용을 동시에 언급[1462]	미상		『가오고략 嘉梧藁略』14 「옥경고승기 玉磬觚賸記」 *조맹부『섬각본』 *조맹부『소재묵적본』
김정희 金正喜 1786-1856	조맹부 '연단정 鍊丹井'[1463] 〈도 16〉	미상		
김정희 金正喜	우집 '장생지 長生池' 조맹부 '삼산석 三山石'[1464] 〈도 17〉	미상		
김정희 金正喜	우집 '세약지 洗藥池'[1465] 〈도 18〉	미상		
김정희 金正喜	조맹부 '용구암 龍口巖', '연단정鍊丹井'[1466] 〈도 19〉	미상		
소치 허련 小癡 許鍊	우집 '洗藥池 세약지' 〈도 20〉[1467]	미상		
소치 허련 小癡 許鍊	우집 '세약지 洗藥池', '단정 丹井', '長生池 장생지' 외[1468] 〈도 21〉	미상		
소치 허련 小癡 許鍊	우집 '단정 丹井', '장생지 長生池 외[1469] 〈도 22〉	미상		
소치 허련 小癡 許鍊	조맹부 '한월천 寒月川', 우집 '장생지 長生池[1470] 〈도 23〉	미상		
미상	『원사현천관산제영 元四賢天冠山題詠』 선장본	미상		

김정희와 허련이 조맹부와 우집의 『천관산제영』시를 쓴 작품을 살펴보면 다음과 같다.

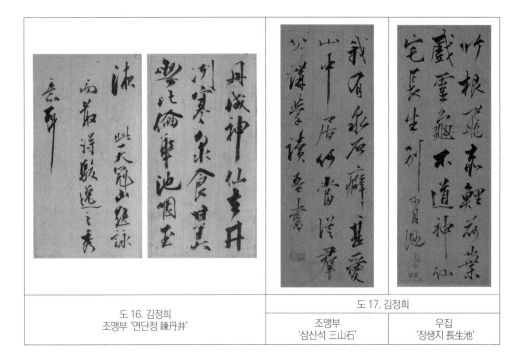

도 16. 김정희 조맹부 '연단정 鍊丹井'	도 17. 김정희	
	조맹부 '삼산석 三山石'	우집 '장생지 長生池'

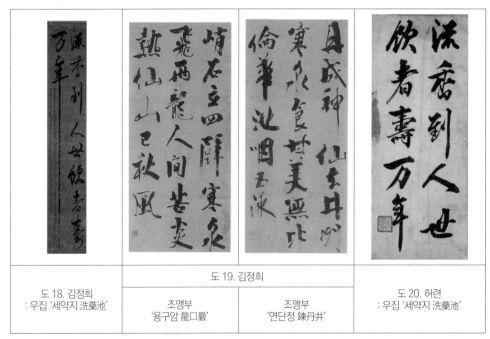

도 18. 김정희 : 우집 '세약지 洗藥池'	도 19. 김정희		도 20. 허련 : 우집 '세약지 洗藥池'
	조맹부 '용구암 龍口巖'	조맹부 '연단정 鍊丹井'	

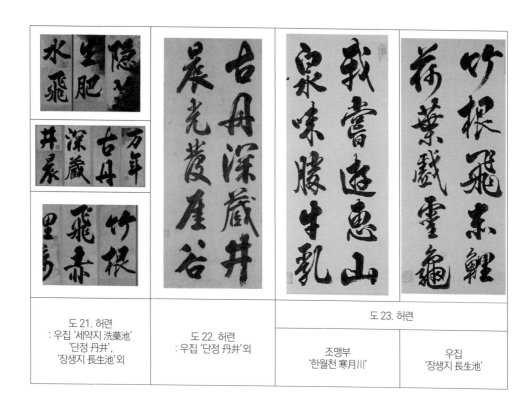

도 21. 허련 : 우집 '세약지 洗藥池' '단정 丹井', '장생지 長生池' 외	도 22. 허련 : 우집 '단정 丹井' 외	도 23. 허련	
		조맹부 '한월천 寒月川'	우집 '장생지 長生池'

Ⅳ.『임지지당첩』의 진위

1. 글씨를 통한 논증

김정희가 연행 이후 얼마 되지 않은 시기에 조맹부의 『천관산제영』시 3수를 쓴 것으로 추정되는 작품이 있다. 위에서 살펴본 바와 같이 김정희 뿐만 아니라 허련 또한 『천관산제 영』의 시를 적극적으로 작품에 활용하였다. 김정희는 28수 가운데 '봉산鳳山', '장생지長生 池', '연단정鍊丹井' 3수를 골라, "『지지당첩持志堂帖』을 임모하다." 그리고 호를 '추사麁士'라 고 쓰고 백문방인 '김정희인金正喜印'과 주문방인 '추사秋史'(임지지당첩臨持志堂帖 추사麁士 김 정희인金正喜印 추사秋史)를 찍었다. 그러나 이 작품은 모양을 본떠 쓴 형임形臨도 법첩을 그 대로 외워 쓴 배임背臨도 아닌 탁본 작품에서 느낀 자신의 의취意趣와 시정詩情을 담아 쓴 것

이다. 특히 호는 추사秋史와 동음이의자인 '거칠 추麤' 자를 사용하여 '추사麤士'라고 썼는데, 이는 '성기다', '크다', '거칠다'라는 뜻으로 풀이할 수 있으며, '성글고 거친 사람'이라 써서 남을 높이고 자신을 낮춰 말하는 겸사謙辭로 쓴 것으로 생각된다. 반대로 김정희가 다른 사람의 이름 글자를 바꿔 미칭으로 부른 예는 유명훈劉命勳의 이름을 명훈茗薰, 유요전兪堯銓의 이름을 요선堯仙으로 쓴 예가 있으며, '추麤'자는 '추麤'자와 동음동의자로 속자俗字[1471]이다. 김정희는 300여 개의 호를 사용한 것으로 알려져 있으며[1472] '추사麤士'는 사용례가 새로 확인된 경우이다. 또한 김정희는 '서書', '서증書贈', '제題', '위爲', '서위書爲', '사위寫爲', '지識', '작作', '기記'. '방仿[倣]', '록錄', '절록截錄', '서書', '필筆', '기記', '우右', '제題'라는 형식은 썼지만 '임臨'을 사용한 경우는 현재 이 작품과 「곽유도비郭有道碑」 병풍[1473]의 '절임節臨(일부분만 끊어서 임서하다)'에서만 확인된다. 이 '임臨'을 글자 그대로 '본떠 쓰다'로 해석하는 것보다는 전체 문맥과 작품 내용에 근거하여 '지지당첩의 의취意趣를 담아 쓰다'로 보는 것이 적절하다. 김정희가 『소재중무본』을 보기 전에 『섭각본』을 보았는지는 확실하지 않다. 그러나 신위가 1810년 여름 표암 강세황豹菴 姜世晃 1713-1791이 소장했던 청송 성수침聽松 成守琛 1493-1564 구장의 조맹부 진적眞跡을 임서하여 김정희에게 선물한 사실[1474]을 보면, 이 시기 일정 부분 김정희가 조맹부 글씨를 익힌 것으로 추정할 수 있다. 특히 '봉산鳳山' 시를 살펴보면 '계雞', '모毛', '음飮', '탁啄', '간間', '담潭', '정靜', '집集', '낙落', '화花' 자의 점획법點劃法과 결구법結構法, 운필運筆의 기맥氣脈과 장법章法이 『소재중무본』과 같으며, 일부 '우羽', '수樹', '조照', '영影' 자는 『섭각본』과 같아 김정희가 두 본을 모두 접했을 것으로 추정할 수 있다. 중요한 점은 원본을 그대로 본떠 쓴 것이 아니라 『천관산제영』의 시를 골라 그 필의筆意를 살려 썼다는 점이다.

봉산 鳳山

山雞愛羽毛 , 飮啄琪樹間. 照影寒潭靜 , 翔集落花間
산계애우모 , 음탁기수간. 조영한담정 , 상집낙화간

산 닭은 깃털을 사랑하여,
옥 같은 나무 사이에서 먹고 마시네.
그림자 내려앉은 차가운 못은 고요한데,
떨어진 꽃잎 사이로 날아와 모이네.

구분	김정희	조맹부 『소재중무본』		조맹부 『섬각본』	비고
		진적본	탁본		
山 산					『소재본』
雞(鷄) 계					『소재본』
愛 애					
羽 우					
毛 모					
飮 음					

啄 탁				
琪 기				
樹 수				
間 간				
照 조				
影 영				
寒 한				『소재본』

潭 담					
靜 정					
翔 상					
集 집					
落 락					
花 화					
間 간					

'장생지長生池'는 김정희가 가장 말년에 대련對聯 작품까지 남길 정도로 애용하던 시구이며, '장將', '수水', '청淸', '행行', '초草', '정亭', '좌坐', '학學', '장長' 자의 점획법點劃法과 결구법結構法, 운필運筆의 기맥氣脈과 장법章法이 『소재중무본』과 같다. 또한 일부 '지至', '아我', '위危', '생生'자는 『섬각본』과 유사하여 김정희가 두 본을 모두 보고 익힌 것으로 추정할 수 있다. 이 작품 또한 원본을 그대로 본떠 쓴 것이 아니라 『천관산제영』의 시를 골라 그 필의筆意를 살려 쓰며 자신의 취향에 맞지 않는 '봉鳳', '어魚', '착着' 자는 자신의 법으로 썼다.

장생지 長生池

竹實鳳將至 , 水淸魚自行. 着我草亭裏 , 危坐學長生
죽실봉장지 , 수청어자행. 착아초정리 , 위좌학장생

대나무 열매 익으니 봉황이 날아오고,
물 맑으니 고기는 스스로 노니네.
이 몸은 띠 집에 깃들어,
반듯하게 앉아서 불로장생을 배우네.

구분	김정희	조맹부 『소재중무본』		조맹부 『섬각본』	비고
		진적본	탁본		
竹 죽					『섬각본』
實 실					
鳳 봉					『섬각본』

將 장					
至 지					
水 수					『섬각본』 『소재본』
淸 청					
魚 어					
自 자					

行 행				
着 착				
我 아				
草 초				
亭 정				
上 상 *원문리(裏)				

危 위				
坐 좌				
學 학				
長 장				『섬각본』
生 생				『섬각본』

　'연단정鍊丹井' 시 또한 '단丹', '성成', '정井', '열洌', '식食', '무無', '인啊' 자의 점획법點劃法과 결구법結構法, 운필運筆의 기맥氣脈과 장법章法이 『소재중무본』과 같으며, 일부 '신神', '천泉', '화華' 자는 『섬각본』과 같아 김정희가 두 본을 모두 보고 익힌 것으로 추정할 수 있다. 이 작품 또한 원본을 그대로 본떠 쓴 것이 아니라 『천관산제영』의 시를 골라 그 필의筆意를 살려 쓰며 자신의 취향에 맞지 않는 '미美'자 같은 경우에는 아래의 '큰 대大'자를 '불 화火'처럼 쓰는 예서隸書와 조맹부의 자법을 활용한 것으로 볼 수 있다. 특히 '먹을 식食' 자는 아래 '어질 량良' 자의 구성법과 '파임(날획捺劃)'에서 『급취장急就章』의 필의가 보인다. 이는 김정희가 『섬각본』을 부분적으로 수용했다는 증거이기도 하다.

연단정 鍊丹井

丹成神仙去 , 井冽寒泉食. 甘美無比伦 , 华池咽玉液.
단성신선거, 정렬한천식. 감미무비륜, 화지인옥액

단약丹藥이 다 되면 신선은 떠나고,
우물물 차니 그 샘물을 마시네.
그 단 맛은 비교할 데 없고,
혀 밑엔 옥액玉液만 고이네.

구분	김정희	조맹부 『소재중무본』		조맹부 『섬각본』	비고
		진적본	탁본		
丹 단					
成 성					
神 신					『섬각본』
仙 선					『소재본』
去 거					

井 정				
冽 열				
寒 한				
泉 천				『섬각본』 『소재본』
食 식				1475 1476 1477

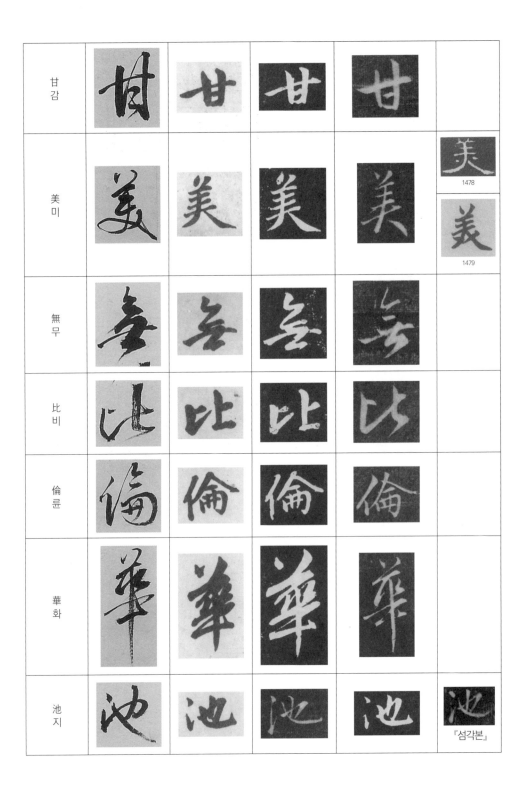

甘 감				
美 미				1478 1479
無 무				
比 비				
倫 륜				
華 화				
池 지				『섭각본』

咽 인					
玉 옥					
液 액					

　「임지지당첩」〈도 24〉의 서풍書風과 비교할 수 있는 작품은 김정희가 남아 고순南雅 顧純 1765-1832을 생각하며 쓴 「직성수구直聲秀句」 대련〈도 25〉[1480]과 야운 주학년野雲 朱鶴年 1760-1834을 위해 쓴 「고목석양古木夕陽」 대련〈도 26〉[1481] 등을 들 수 있다. 「임지지당첩」 작품과 두 작품의 협서夾書 글자를 비교해 보면 글자의 장법章法이 들쭉날쭉한 점, 정련되지 않은 마르고 까슬한 획질劃質에서 많은 유사성이 있음을 알 수 있다. 특히 1817-1818년 전후에 쓴 「제월노사안게霽月老師眼偈」〈도 30〉[1482] 또한 「임지지당첩」의 제작 시기를 추정하는 중요한 단서가 될 수 있는 작품이다. 특히 김정희가 조맹부의 글씨를 익힌 배경은 정조正祖 1752-1800(재위 1776-1800)가 서체반정書體反正을 도모하며 안평대군 이용安平大君 李瑢 1418-1453, 석봉 한호石峰 韓濩 1543-1605를 높이 평가하고, 촉체蜀體(조맹부 글씨)를 익힐 것을 강조한 점[1483], 김정희의 증조부인 월성위 김한신月城尉 金漢藎 1720-1758이 영조英祖 1694-1776(재위 1724-1776)의 사위였던 점, 12촌 증대고모曾大姑母인 정순왕후貞純王后 1745-1805가 영조의 계비繼妃였던 집안의 보수적 특성에서도 그 연원을 찾아볼 수 있다. 또한 김정희 집안이 탈주자적脫朱子的인 노론老論 낙론계洛論系라는 점에서 김정희는 다양한 교류 속에서 전범典範이 되는 왕희지王羲之 307-365의 진체晉體를 바탕으로 18세기 서예의 주류를 이루는 미불米芾 1051-1107과 동기창董其昌 1555-1636의 미동체米董體를 수용하였으며, 1814년에 쓴 『계당첩溪堂帖』 발문 등에는 연행 이후 옹방강의 서풍까지 수용하고 있다.[1484] 이외에 「송나양봉시送羅兩峯詩」(1810년) 「송운경입연시送雲卿入燕詩」(1811년) 「송자하입연시送紫霞入燕詩」(1813년)〈도 27〉, 해서 「이위정기以威亭記」(1816년) 「자하자상산귀 곤재이래 개석

야 희정일시紫霞自象山歸 稛載而來 皆石也 戱呈一詩」(1815-1816년)〈도 28〉[1485]『북한산비고北漢山碑攷」(1816-1817년)〈도 29〉『가야산해인사중건상량문伽倻山海印寺重建上樑文」(1818년) 등은 옹방강 서풍의 수용 등 또 다른 연구가 필요한 작품으로 논의의 대상에서 제외하고 일부만 참고도판으로 제시한다.

구분	「임지지당첩」	「수구직성」 대련	「고목석양」 대련	「제월노사안게」
山 산				
愛 애				
琪 기			 其 기	
照 조				

影 영			
寒 한			
泉 천			
集 집			

落 낙			
花 화			
間 간			 門문
鳳 봉		 風풍	
至 지			
淸 청			 정(情)

草 초			
亭 정			
學 학			
生 생			
無 무			
華 화			
玉 옥			

亭 정	亭		亭	
時 시			時	時 時

「임지지당첩 臨持志堂帖」

도 25. 「직성수구 直聲秀句」대련	도 26. 「고목석양 古木夕陽」대련

도 27. 「송자하입연시 送紫霞入燕詩」, 1813	도 28. 「자하자상산귀 곤재이래 개석야 희정일시 紫霞自象山歸 梱載而來 皆石也 戱呈一詩」, 1816

도 29. 「북한산비고北漢山碑攷」, 1816-1817

도 30. 「제월노사안게 霽月老師眼偈」, 1817-1818

2. 「석란도石蘭圖」와 인장을 통한 논증

　김정희가 그리고 신위와 제題를 한 「석란도石蘭圖」[1486]에 찍혀 있는 인장을 통해서도 김정희가 쓴 『임지지당첩』의 진위를 살펴볼 수 있다. 이 작품에 찍힌 인장의 사용례는 아래와 같으며, 주로 1809년 연행 이후 1811년에서 1813년 경에 제작한 작품에 찍혀 있다. 특히 주문방인 '불능작해학동파不能作楷學東坡 : 반듯한 글씨(해서)를 쓸 수 없어서 소동파를 배우다' 인장은 1811년(신미년) 자하 신위가 화제를 쓴 김정희의 「석란도」 '신미辛未'의 오른쪽에 찍혀 있으며, 주문방인 '추사秋史' 인장은 『능엄강록楞嚴講錄』 『용대별집容臺別集』 『복초재시집復初齋詩集』 등에, 백문방인 '김정희인金正喜印' 인장은 「송자하입연시送紫霞入燕詩」 「석란도石蘭圖」 『복초재시집』 「묵란도墨蘭圖」에 사용례가 있고 『근역인수槿域印藪』에도 실려 있다. 이러한 인장 사용례를 볼 때 김정희가 쓴 『임지지당첩』은 1811년, 1813년에서 그리 멀지 않은 시기에 쓴 것임을 추정할 수 있다. 그러나 인장의 다양한 사용례를 제시하기 위해서는 아직 많은 작품의 발굴과 연구가 필요하지만, 현재 비교 연구의 대상으로 삼을 수 있는 작품은 매우 제한적이다.

인장					인문	사용례
					不能作楷 學東坡 불능작해 학동파	*『임지지당첩』 **「석란도」 : 1811년
					秋史 추사	*『임지지당첩』 **『능엄강록』 『용대별집』 ***『복초재시집』 「세한도」[1487]
					金正喜印 김정희인	*『임지지당첩』 **「송자하입연시」 : 1813년 「석란도」: 신위 화제1 ***『복초재시집』 『근역인수』 「묵란도」: 신위 화제2

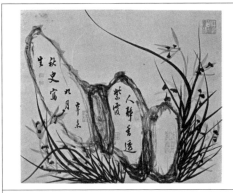
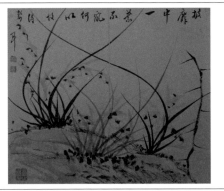

| 김정희 「석란도 石蘭圖」: 신위 화제1 | 김정희 「묵란도 墨蘭圖」, 신위 화제2 |

V. 맺음말

　김정희의 『임지지당첩』은 위에서 살펴본 바와 같이 전체적으로 『소재중무본』을 중심으로 『섭각본』의 자법字法이 섞여 있으며, 점획點劃의 구성과 장단長短, 여백을 둔 장법章法 등은 『소재중무본』과 유사하며, 점획의 태세太細, 빠른 운필運筆과 연면連綿, 오른쪽을 올린 의측欹側, 들쭉날쭉한 장법章法은 『섭각본』과 유사하다. 마르고 까슬한 획질劃質 가운데 나타나는 비백飛白과 분방한 운필運筆에서 나타나는 필세筆勢는 김정희 초기 글씨의 특징을 잘 드러낸다. 이를 통해 『임지지당첩』 작품은 김정희가 1813년을 전후한 시기에 제작한 작품임을 추정할 수 있었다. 그러나 이 시기 옹방강의 서풍이 짙게 풍기는 작품에 대해서는 별도의 연구가 필요하다. 이는 중국과의 교류를 통해 김정희가 소장하고 익혔던 수많은 비첩碑帖과 탁본拓本의 종류와 전래시기에 대한 정리가 선행되어야 가능한 작업이며, 평생 다양한 자료를 접하고 학습을 통해 혼용混融과 통합統合 그리고 창신創新의 경지를 연 김정희 연구의 가장 기초가 되는 작업이기도 하다.

　또한 위작 논란이 있는 『임지지당첩』에 대하여 「석란도」 등에 찍힌 호인號印, 성명인姓名印 특히 '불능작해학동파不能作楷學東坡' 라는 사구인詞句印을 통해 김정희의 작품임을 더 분명하게 논증할 수 있었다. 또한 작품 분석을 통해 조선 후기 김정희와 허련 등 그 일파가 조맹부와 우집의 『천관산제영』을 어떻게 인식하고 작품에 활용하였는가도 알 수 있었다. 앞으로 추사 김정희에 대한 연구는 정본 시문집 및 서간집의 편찬, 편년도록의 편찬, 인장의 정리와 해석, 연보의 구체화, 소장 도서와 비첩(서화첩)의 전래시기 목록화와 보다 더 체계적인 연구를 위한 진위 검증 등이 필요하다고 생각한다.

제10장

한나라 「윤주비尹宙碑」 탁본의 전래에 관한 소고

Ⅰ. 머리말
Ⅱ. 「윤주비」에 관한 기록 및 조선 전래
Ⅲ. 맺음말

「한나라 윤주비 탁본의 전래에 관한 소고」 『추사연구』 8호, 추사연구회, 2010, 103쪽~114쪽.

10장

한나라 「윤주비尹宙碑」 탁본의 전래에 관한 소고

Ⅰ. 머리말

　한반도에 한자가 전래된 뒤 우리나라 문화 전반에서 중국의 영향은 피할 수 없는 현실이었다. 한글이 창제된 이후에도 조선 말기까지 그리고 근대 이후에도 상당 기간 동안 한문으로 문자생활을 하는 풍조가 이어졌다. 특히 문자는 의사소통의 도구이며, 문자를 예술로 다루는 서예 분야에서는 그 영향이 매우 컸다고 할 수 있다. 이 글에서 다루는 19세기 학예단의 종장 추사 김정희秋史 金正喜 1786-1856는 1809년 부친 유당 김노경酉堂 金魯敬 1766-1840의 자제군관으로 연행을 하여, 당시 고증학의 최고봉인 담계 옹방강覃谿 翁方綱 1733-1818에게 가르침을 받고, 그의 사후에도 동경 섭지선東卿 葉誌詵 1779-1863 등 청의 많은 학예인으로부터 중국의 문헌, 서화, 문방구, 탁본 등을 선물로 받았다.[1488]

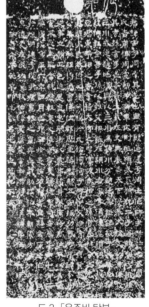

　이 가운데 동한東漢 희평熹平 6년(AD 177년)에 세워진 「윤주비尹宙碑 : 한예주종사윤군지명漢豫州從事尹君之銘, 현재 전액篆額 가운데 '종사從事' 두 글자만 남아 있다」는 추사가 임서 작품을 남기고 있으며[1489], 또한 그 석문釋文을 남기고 있다.[1490] 〈도 2〉 「윤주비」는 「공주비孔宙

도 1. 靑溟審定 金石書畵
청명심정 금석서화

도 2. 「윤주비 탁본」

도 3. 김정희 「윤주비 석문」, 종이에 먹, 20.5×40cm, 개인소장

碑」와 더불어 '이주二宙'라고 불리며 굳세고 예스러운 한나라 예서비隸書碑의 명품으로 꼽힌다. 높이는 2m, 폭은 0.93m, 14행에 각 27자로 썼다. 원나라(1312년) 때 발견되었다가 사라진 후 명나라 만력萬曆 1571-1619 또는 가정嘉靖 1522-1566 년간의 홍수 때 다시 발견되었다고 한다. 현재는 공자묘孔子廟에 보관되고 있으며, 현재 한 글자도 손상되지 않은 명나라 때 탁본도 전한다. 또한 「윤주비」는 대단히 아름답고 한대漢代 팔분예서八分隸書 중에서 매우 뛰어난 것이란 평가를 받았다.[1491] 이 글은 이러한 「윤주비 탁본」의 조선 전래와 일반적인 추사체와 다른 맛을 풍기는 「윤주비 석문」 글씨에 대한 소고이다.

II. 「윤주비」에 관한 기록 및 조선 전래

「윤주비」에 관한 기록은 고문자에 식견을 가지고 있었던 석천 신작石泉 申綽 1760-1828이 '범식비, 백석비, 보각송, 윤주비, 장천비, 공방비는 다만 그 글 내용은 보았지만 그 비 글씨는 보지 못했다. 范式白石郙閣尹宙張遷公昉碑, 只見其文而未見其碑'[1492]라는 기록이 처음이다.

다음은 자하 신위紫霞 申緯 1769-1847의 '태산도위공주비 예주종사윤군비泰山都尉孔宙碑。豫州從事尹宙碑'라는 제목의 시가 있다.[1493] 하지만 이 두 사람은 단순하게 「윤주비」에 대해서 알

고만 있었는지, 실제 탁본을 소장하거나 임서를 하며 익혔는지는 확인할 수 없다.

실제 「윤주비」 탁본이 조선에 전래된 것은 섭지선이 1827년(淸 道光 3년) 즈음에 보낸 편지의 예물 목록에 「개통포사도비開通褒斜道碑」 「서협송西狹頌」 등과 더불어 포함되어 있는 「윤주비」 탁본[1494]이 처음으로 생각된다.

이러한 증거는 추사가 『동해낭현예東海琅嬛隸』란 제목을 쓰고 '김정희인金正喜印'이란 인장을 찍은 「윤주비」 임서첩이 될 수 있다. 이 첩에는 맨 앞에 소치 허련小癡 許鍊 1808-1893이 『완당탁묵첩阮堂拓墨帖』에 그린 초립草笠을 쓴 모습의 추사 초상과 아래에 소치가 쓴 것으로 생각되는 예서로 쓴 「윤주비 석문」 전체가 붙어 있다. 〈도 4〉

이후 중국과 일본을 통해 「윤주비」 탁본첩이 많이 전해졌겠지만 한국에서 정식으로 출간된 것은 1986년에 이르러서이다.[1495]

도 4. 「소치 허련의 추사 초상」

도 5. 김정희 「윤주비 탁본과 임서」, 종이에 먹, 28.5x21.2cm, 과천시 소장

추사는 일생 동안 끊임없는 임서와 독첩讀帖을 통해 작품 세계의 다양한 변화를 추구하였으며, 이렇기 때문에 추사 글씨를 이해하는 것은 매우 어려운 일이다.

[표 1] 「윤주비 임서」와 「윤주비 석문」 대비표

經	恭	篤	朋
事	世	時	友
寓	爲	殷	因
作	族	玄	勛

먼저「윤주비」탁본과 추사의 임서를 비교해 보면 추사는 원본과 같게 쓰기 보다는 서한西漢 예서의 필의를 담기도 하고, 자획의 크기와 비례를 바꾸기(溫)도 하고, 점획點劃을 변형(良)하기도 하고, 편방偏旁의 기울기를 조정(時)하기도 하고, 자획 사이의 공간을 넓히기(恭)도 하고, 같은 글자가 겹칠 경우 자법의 변화(作)를 준 것을 알 수 있다. 〈도 5 참조〉 추사는 글씨를 익힐 때 모양을 본뜨는 형임形臨, 개인의 의취를 담아내는 의임意臨 그리고 모양을 떠나 풍격을 담아내는 배임背臨에 구애받지 않고 자신의 흉중에 담겨 있는 모든 서체의 장점을 담아내「윤주비」의 자기화를 이룬 것으로 볼 수 있다.

다음은「윤주비 임서」와「윤주비 석문」을 살펴보자.「윤주비 임서」와「윤주비 석문」은 뒤에 임서를 첩으로 꾸미면서 '거형擧衡' 두 글자가 '후상侯相'의 앞으로 나왔을 뿐 내용이 완전히 일치한다. 뿐만 아니라「윤주비 석문」을 쓰면서「윤주비」의 자법字法을 최대한 활용하였으며, 또한 해행楷行 속에 예서의 필의를 담아내(事, 時)기도 하였다. [표 1]

또한 이 작품에는 한문학자이며 금석학 분야에 최고의 경지를 열었던 청명 임창순靑溟任昌淳 1914-1999의 감장인鑑藏印 '청명심정금석서화靑溟審定金石書畵' 〈도 1 참조〉와 추사의 '김정희인', '완당' 인이 찍혀 있다. 청명은 여러 작품과 첩에 제첨題簽이나 배관기拜觀記를 남기고 있으며, 그 가운데 의심가는 작품이나 위작이 포함되어 있을 경우에는 절대 제첨과 배관기를 남기지 않았다.

[표 2] '완당', '김정희인' 대비표

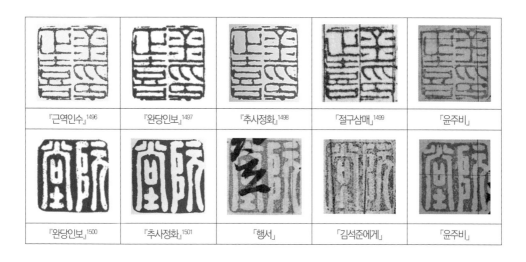

『근역인수』[1496]	『완당인보』[1497]	『추사정화』[1498]	「절구삼매」[1499]	「윤주비」
『완당인보』[1500]	『추사정화』[1501]	「행서」	「김석준에게」	「윤주비」

또한 이와 같은 추사의 인장은 주로 대련 작품에 많이 사용하였으며 「윤주비 석문」 작품 크기에 비해 조금 크다는 느낌은 들지만 다른 사용례의 인장과 동일한 인장이다. 하지만 위 작에도 비슷한 인장이 많이 찍혀 있어 이 인장이 찍혀 있는 작품에 대한 정밀한 진위 검증이 필요하다. [표 2]

「윤주비 임서」 끝에 있는 '절종명봉위청량관숭감節從銘奉爲淸涼館崇鑒(「종명」의 일부를 써서 청량관 주인이 보도록 하다)'의 '종명從銘'은 비의 전액篆額에 '종명從銘' 두 글자만 남아 있어 줄여 쓴 것이며 「윤주비」를 가리킨다. '청량관'은 손아래 벗인 침계 윤정현梣溪 尹定鉉 1793-1874의 당호이다.[1502]

아울러 「윤주비 석문」과 같은 예는 섭지선이 추사에게 보낸 한나라 「보각송郙閣頌 탁본」에서도 찾아볼 수 있다.〈도 6〉

특히 「윤주비 석문」은 추사가 비문 내용 가운데 윤주尹宙의 집안과 윤주를 칭송한 부분의 글귀만 끊어서 임서하였다.

「漢豫州從事尹君之銘」 전문

【君諱宙 字周南】其先出自有殷 迺迄于周 世作師尹 赫赫之盛 因以爲氏 吉甫相周宣 助力有章 文則作頌 (武襄玁狁 二子著詩) 列于風雅【及其玄孫言多 世事景王 載在史典 奏兼天下 侵暴大族 支判流僑 或居三川 或徙趙地 漢興以三川爲穎川 分趙地爲鉅鑪 故子心騰扵楊縣 致位執金吾】子孫以銀艾相繼【在穎川者 家于傿陵】克纘祖業【牧守相亞】君東平相之玄 會稽太守之曾 富波候相之孫 守長社令之元子也【君體】溫良恭儉之德 篤親扵九族【恂恂于鄕黨】交朋會友 貞賢是與 治公羊春秋經 博通書傳【仕郡歷主薄 替郵 五官掾 功曹 守昆陽令 州辟從事】立朝正色 進思盡忠 擧衡以處事 清身以屬時【高位不以爲榮 卑官不以爲恥 含純履軌 秉心惟常 京夏歸德 宰司嘉焉 年六十有二 遭離寢疾 熹平六年四月己卯卒 扵是論功紀實 宜勒金石】
【迺作銘曰 扵鑠明德 于我尹君 龜銀之冑 奕世載勛 綱紀本朝 優劣殊分 守攝百里 遺愛在民佐翼牧伯 諸夏肅震 當漸鴻羽 爲漢輔臣 位不福德 壽不隨仁 景命不永 早卽幽昏 名光來世 萬祀不泯】
【 】부분은 추사가 임서할 때 뺀 부분임.

【군의 이름 주, 자는 주남이다.】그 선조는 은나라 때부터 시작되었다. 그리고 주나라까지 대대로 사운이 되어, 빛나는 업적이 있었기 때문에, 윤을 성씨로 하였다. 길보는 주나라 선왕의 재상이 되어, 그의 훈공은 뚜렸했다. 문장으로는 주나라 선왕을 기리는 시를 만들었으며, (무에서는 흉노를 추방했다. 둘째 아들은 시로 저명했으며,)『시경』의 풍과 아에 시가 수록되어 있다. 【그의 현손인 언다의 대에 와서 경왕을 모셨다는 것은 역사책에 기록되어 있다. 진나라가 천하를 병합하고, 호족을 침입해서 포악하게 굴었기 때문에, 뿔뿔이 흩어져서 이주하였다. 어떤 사람들은 삼천군에서 살고, 어떤 사람들은 조나라 땅에서 살았다. 한이 일어나고 삼천군을 영천군으로 하고, 조나라 땅을 분할해서 거록군으로 하였다. 그래서 자심(윤상)은 양현에 벼슬하여, 집금오에 이르렀으며,】자손도 은도장과 쑥색 띠를 매는 고관이 서로 이어졌다.【영천군에 있는 사람은 언릉현에 거주하면서,】조상의 유업을 잘 이었고,【주군의 수령이 이어 나왔다.】군은 동평상의 현손이고, 회계태수의 증손이며, 부파후상의 손자이며, 수장사령의 맞아들이다.【군은】온화하고, 순수하고, 정중하고, 절제하는 덕이 있으며, 친척들과 친밀하고,【향촌 사람들에게도 믿음직하고 거짓이 없었으며,】벗들과 교제하고 사귐에 있어서, 바르고 현명한 이들과 함께 하였다. 『춘추공양전』을 바로잡았으며, 전적에 널리 통했다.【군에 출사하여 주부, 독우, 오관연, 공조, 수곤양령을 지냈다. 주에서 종사 직책에 임명되었다.】조정에서는 낯빛이 엄정했으며, 스스로 충의를 다하려고 생각하였다. 공평하게 사무를 처리하였으며, 몸가짐을 청렴하게 하면서 엄격하게 대처했다.【고관의 직위도 영광으로 생각하지 않았고, 낮은 관직도 치욕으로 생각하지 않았다. 순수함을 지키며, 선현의 길을 따랐고, 항상 평상심을 지녔다. 나라 안이 그의 덕을 따랐으며, 재상도 그를 찬양했다. 나이 62세에 심한 병이 들어서 누워 꼼짝 못하고 앓다가, 희평4년 4월 기묘에 죽었다. 이에 그의 공적을 논하면서 실적을 기술하는데, 금석에 새기는 것이 마땅하다.】

【이리하여 명을 만들어 말했다. 오! 우리 윤군의 빛나는 밝은 덕이여, 거북 손잡이로 된 은도장을 띠고 있는 자손이 대대로 공적을 올렸다. 우리 왕조를 다스리는 데는, 우열에 따라서 그 직분을 달리하고 있다. 백리를 지키고 다스리면, 후세까지 그 어진 사랑이 백성들의 마음에 새겼으며, 자사(목사)를 보좌하면, 모든 나라 안이 숙연해진다. 마땅히 승진하여 보신(내각대신)이 되었어야 했지만, 벼슬은 그의 덕에 축복을 주지 않았고, 수명은 그의 어진 마음씨에 따르지 않았다. 수명이 길지 못했으며, 일찍 유명을 달리했다. 그의 명성은 내세에도 빛나고, 영원히 없어지지 않을 것이다.】

「보각송」은 한나라의 예서비 가운데 「서협송西狹頌」 「석문송石門頌」과 더불어 3송이라 불리며, 고박古朴한 예서의 전형이다. 이 첩에는 '동경추사동심정인東卿秋史同審定印'과 '추사진장秋史珍藏' 인장이 찍혀 있어, 섭지선이 추사에게 보낸 것임을 알 수 있다. [표 3 참조] 즉, 이 두 가지 「석문」을

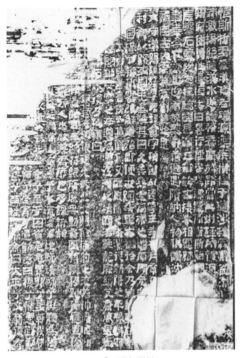

<table>
<tr><td>도 6. 「보각송 탁본」</td><td>도 7. 김정희 「보각송 석문」, 개인소장</td></tr>
</table>

통해 추사가 고전을 어떻게 수용했으며, 어떻게 자기화했는지를 잘 알 수 있다. 특히 「보각송 석문」[1503]도 「윤주비 석문」처럼 원비의 자법字法을 최대한 활용하였으며, 자획의 고증에 있어서 터럭만큼의 오차도 없도록 하였다. [표 3]

「윤주비 석문」에 비해 「보각송 석문」은 칼날처럼 강한 필선으로 방정方正한 맛이 나게 썼다. 두 「석문」의 공통적인 특징은 네모 선을 치고 그 안에 석문을 쓴 점, 석문을 쓸 때 「윤주비」와 「보각송」 모두 원비의 자법을 원용한 점, 임서첩의 뒷 부분에 붙이기 위해 썼다는 점, 두 「탁본」 모두 청의 섭지선을 통해 받았다는 점이다. 또한 털끝만큼의 오차나 오류도 허용하지 않는 고증학적 태도는 이미 「진흥이비고眞興二碑攷」〈도 8, 9〉[1504]를 통해서 보여준 추사의 학문태도와 그 궤를 같이 하는 것이다.

[표 3] 「보각송 탁본」과 「보각송 석문」 대비표

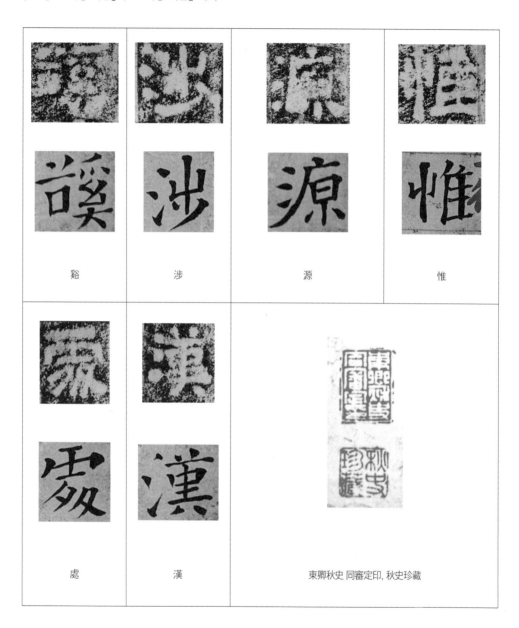

| 谿 | 涉 | 源 | 惟 |
| 處 | 漢 | 東卿秋史 同審定印, 秋史珍藏 | |

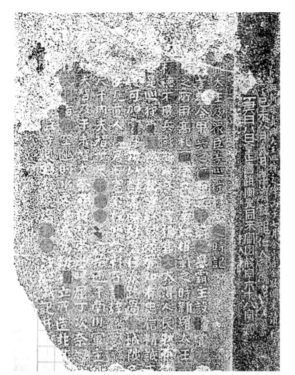

眞興太王及衆臣等巡狩　時記
令甲兵
所用高
不用兵
是巡狩
可加
是道人
及干內大智
夫智及干未智大奈　智
夫指
　則
　守

忠信精訊丁
　　　　王
陟賞
干南川軍主沙
次奈
所造非世命
記我方

도 8. 「북한산진흥왕순수비」 탁본과 김정희 「진흥이비고 : 북한산」

III. 맺음말

　「윤주비 석문」은 「보각송 석문」과 더불어 추사의 비첩 해석에 관한 엄정한 고증학적 태도, 예술적 해석과 자기화에 대한 태도를 엿볼 수 있는 자료이다.

　이처럼 추사는 우리가 상상하지 못하는 많은 자료를 흉중에 녹여 낸 가운데 자신의 예술경을 열어갔으며, 어떤 한 지점에 머무르지 않고 평생 변화의 파고를 넘나들며 예술세계의 완성을 추구하였다. 이런 이유로 간혹 추사 글씨의 진위 시비가 발생한다. 하지만 전형적인 작품만을 기준으로, 작품에 대한 개인적인 취향만을 기준으로, 작품의 높낮이에 대한 인상 비평적인 판단만을 기준으로, 광범위한 자료 섭렵과 고증없이 작품의 진위를 판단하는 태도는 지양되어야 한다. 특히 자법, 장법, 필법, 내용, 작품의 세전 내력, 인장 등에 대한 치밀한 연구없이 작품을 분석하고 판단하는 태도도 마찬가지이다. 앞으로 추사 글씨의

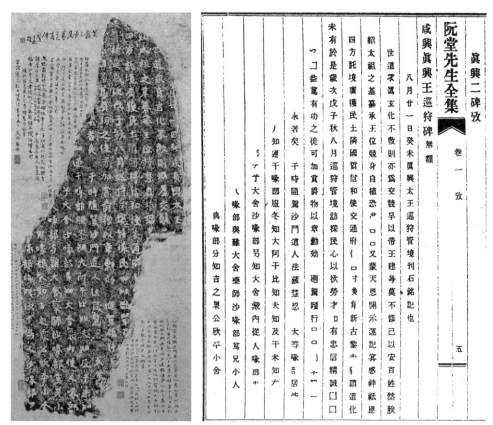

도 9. 「황초령진흥왕순수비」 탁본과 김정희 「진흥이비고 : 황초령」

정확한 진위판단을 위해서는 작품 DB 구축을 토대로 한 편년도록의 편찬, 인장 DB 구축, 추사가 접한 자료에 대한 집대성뿐만 아니라 작품 한 점 한 점에 대한 정밀한 분석이 필요하다고 생각한다.

참고문헌

참고문헌

1. 원전

『絳居閒覽』(소장처 미상, 筆寫本)
姜世晃『豹菴遺稿』(한국정신문화연구원, 1979)
金尙憲『淸陰集』(韓國文集叢刊 77집)
金壽恒『文谷集』(국립중앙도서관 소장)
金正喜(金翊煥 편)『阮堂先生全集』(永生堂, 1934)
金正喜『阮堂全集』(과천문화원, 2005)
『蘭言彙抄』(장서각 소장, 필사본), 청구기호 k4-6756
朴珪壽『瓛齋集』(국립중앙도서관 소장)
朴齊家『貞蕤閣集』(韓國文集叢刊 261집)
朴趾源『燕巖集』(啓明文化社, 1986)
『보소당인존』(한국학중앙연구원 藏書閣 소장, 청구기호 K3-561, K3-562, K3-563, K3-564 K3-565)
申 緯(孫八洲 편)『申緯全集』(太學社, 1983)-----
『警修堂全藁』(한국학중앙연구원 藏書閣 소장)申綽
『石泉遺稿』(한국학중앙연구원 藏書閣 소장)
『御寶諸家印寶藏』(국립중앙박물관 소장)
『吳世昌印譜』(개인 소장, 복사본)
吳世昌 편『阮堂小牘』(國立中央博物館 소장, 筆寫本)
『槿域書畵徵』(啓明俱樂部, 1928)

『槿域印藪』(國會圖書館, 1968)
柳得恭『泠齋集』(소장처 미상)
劉栻『選集漢印眞蹟』(국립중앙도서관 소장, 1829)
柳最鎭『樵山襍著』(국립중앙도서관 소장, 위창古3648-99-6)
尹定鉉『梣溪遺稿』(韓國文集叢刊 306집)
李德懋『靑莊館全書』(아사미문고 소장)
李裕元『林下筆記』(成均館大學校 大東文化研究院, 1961)
『印譜帖』(國立中央博物館 소장)
劉在韶·田琦『二草堂合作畵帖』(서울역사박물관 소장)
丁若鏞『與猶堂全書』(韓國文集叢刊 281집)
鄭 塏『古今印章及華刻印譜』(國立中央圖書館 소장, 청구기호 貴古朝 81-19 ; 2-80-36)
『諸家印章』(국립중앙박물관 소장)
許 鍊『소치공인보』(도서출판 瑞文堂 소장)
-----『雲林墨緣』(南農美術文化財團 소장)

2. 국내서적

康有爲(崔長潤 역)『廣藝舟雙楫』(雲林堂, 1983)
강헌규·신용호『한국인의 자와 호』(계명문화사, 1993)곽노봉 · 홍우기 편역『書論用語小辭典』(다운샘, 2007)
屈原(徐在日 역)『한글판 楚辭集注』全, (학민문화사, 1998)
김상엽『소치 허련』(돌베개, 2008) 김상엽·황정수『경매된 서화』(시공사, 2005)

김우정『이조회화 별권』(지식산업사, 1975)

김정숙『흥선대원군 이하응의 예술세계』(일지사, 2004)

金正喜(민족문화추진회 역)『국역 완당전집』1·2·3·4, (민족문화추진회, 1995.1989.1986)

김청강『동양미술론』(우일출판사, 1980)

『南丁崔正均敎授古稀紀念論文集』(원광대학교 출판국, 1995)

『圖書』제10호, (新丘文化社, 1966)

藤塚隣(박희영 역)『추사 김정희 또 다른 얼굴』(아카데미하우스, 1994)

藤塚隣(윤철규,이충구,김규선 역)『추사 김정희 연구』(생각의 나무, 2009)

文彭 등(이승연 편역)「印章集說」『전각의 이해』(이회, 2000)

문화재관리국 장서각 편『완당인보』(아카데미서점, 1973)

『美術資料』제76호, (국립중앙박물관, 2007)

박은순『공재 윤두서』(돌베개, 2010)

박철상『國會圖書館報』(제45권 제 8호 통권 제351호), (국회도서관, 2008)

徐方達(곽노봉 역)『고서화감정개론』(동문선, 2004)

孫八洲, 『申紫霞詩文學硏究』, (이우출판사, 1984)

손환일, 『고려말 조선 초 조맹부체』, (학연문화사, 2009)

안휘준·이병한『몽유도원도』(예경산업사, 1991)

楊震方 外(곽노봉 역)『중국서예80제』(동문선, 1995)

吳世昌 편(동양고전학회 역)『槿域書畵徵』(시공사, 1998)

유홍준『완당평전』1 : 일세를 풍미하는 완당바람, (학고재, 2002)

-----『완당평전』2 : 산은 높고 바다는 깊네, (학고재, 2002)

-----『완당평전』3 : 자료.해제편, (학고재, 2002)-----

『김정희』: 알기 쉽게 간추린 완당평전, (학고재, 2006)

유홍준, 이태호 편『만남과 헤어짐의 미학』: 조선시대 계회도와 전별시」: 고서화도록 6, (학고재, 2000)

--------------『유희삼매』(학고재, 2003)『尹宙碑』(雲林堂, 1986)

이가원 편『정암인보』(인전사, 1978)

이태호 편『한국 근대서화의 재발견』(학고재, 2009)

-----『조선후기 그림의 기(氣)와 세(勢)』(학고재, 2005)

임재완『고서화제발해설집』(삼성미술관 Leeum , 2006)

-----『고서화제발해설집』II, (삼성미술관 Leeum , 2008)

장우성 편『반룡헌진장인보』(영창서림, 1987)

정병삼 외『추사와 그의 시대』(돌베개, 2002)정혜린『김정희의 예술론』(신구문화사, 2008)

趙海明(전영숙, 서은숙 역)『돌의 美學 篆刻』(학고방, 2004)

趙熙龍(실시학사고전문학연구회 역)

『趙熙龍全集』1-5, (한길아트, 1999)

『中國學論叢』제14집, (韓國中國文化學會, 2002)

崔完秀『秋史名品帖 別集』(지식산업사, 1976)

------『추사정화』(지식산업사, 1983)

최준호, 『추사, 명호처럼 살다』, (아미재, 2012)

『추사연구』제3호, 제4호, (추사연구회, 2006)

『추사연구』제5호, (추사연구회, 2007)『추사연구』창간호, (추사연구회, 2004)

『추사와 그의 시대』(돌베개, 2002)

페터 회쉘러(이원양 옮김)『한국의 봉함인』(다운샘, 2005)

許鍊(金泳鎬 편역)『小癡實錄』: 민족회화의 발굴, (서문당, 1976)

허림 편『소치일가사대화집』(양우당, 1990)

3. 국외서적

〈중문〉

甘暘 편『甘氏集古印譜』(西泠印社, 2000)

『康熙字典』, (綜合出版社, 1985)

顧湘 · 顧浩 편『小石山房印譜』(北京市中國書店, 1985)

顧藹吉『隷辨/隷書大字典』(江蘇廣陵古籍刻印社, 1998)

顧從德 편『顧氏集古印譜』(西泠印社, 1989)

『光孝寺虞仲翔祠碑』(中國美術學院出版社, 2005)

邱德修 편『丁丑劫餘印存釋文』上 · 下, (五南圖書出版公司, 1989)

馬琳 편『趙孟頫』: 書藝珍品賞析 第五輯, (湖南美術出版社, 2008)

白雲 편『中國古代書畵家印款鑑賞』(上海古籍出版社, 2008)

方愛龍『陸游 · 范成大』: 書藝珍品賞析 第5輯, (湖南美術出版社, 2008)

『明代印風』: 中國歷代印風系列, (重慶出版社, 1999)

上海博物館 편『中國書畵家印鑑款識』上 · 下, (文物出版社, 1982)

宣柱善『趙之謙의 書法篆刻』(臺灣文化大學 藝術硏究所 碩士學位論文, 1982)

孫慰祖 主편『唐宋元私印押記』(上海書店出版社, 2001)

孫寶文 편『米芾墨迹選』二 : 歷代名家墨迹選 20, (吉林文史出版社, 2006)

--------『玉枕本 蘭亭序』: 歷代蘭亭序墨寶 7, (吉林文史出版社, 2009)

--------『虞世南臨 蘭亭序』: 歷代蘭亭序墨寶 1, (吉林文史出版社, 2009)

--------『褚遂良臨 蘭亭序』: 歷代蘭亭序墨寶 2, (吉林文史出版社, 2009)

吳頤人『印章名作欣賞』(上海書店出版社, 1996)

吳淸輝『中國篆刻學』(西泠印社, 1999)

汪啓叔 편『飛鴻堂印譜』(江蘇廣陵古籍刻印社, 1998)

--------『訒庵集古印譜』(西泠印社, 1999)

王啓遷 · 孔達 편『明淸畵家印鑑』(香港大學 出版部, 1982)王冬齡『淸代隷書要論』(上海書畵出版社, 2003)

王常 輯『集古印譜』: (四庫全書存目叢書 子部 第75冊)

翁方綱『復初齋詩集』(개인 소장, 中國木版)汪啓叔 편『訒庵集古印譜』(西泠印社, 1999)

汪靜山 等輯『金石大字典』(河北人民出版社)

王廷洽.『中國古代印章史』(上海人民出版社, 2006)

劉江『中國印章藝術史』上 , (西泠印社, 2005)

劉栻『一石山房印錄』(국립중앙도서관 소장, 金正喜 題簽)

劉一聞『印章』(上海古籍出版社, 1995)

李鐵良 편『篆字匯』(寧夏人民出版社, 1989)

張東標 편『篆書異體字字典』(河南美術出版社, 2004)

張東標 편『印章異體字字典』(河南美術出版社, 2007)

張玲.劉鐵君 편『畵中印』(遼寧美術出版社, 2001)

張灝 편『學山堂印譜』(上海古籍出版社, 1992)

田其湜『古今隷書集滙』(湖南人民出版社, 2008)

『趙孟頫 書法字典』, (胡北美術出版社, 2006)

趙孟頫,『松雪齋集 : 海王邨古籍叢刊』, (中國書店, 1991)

-----,『六體千字文』, (山東美術出版社, 2004),

周亮工 편『賴古堂印譜』(上海古籍出版社, 1992)

朱以撒『中國書藝名作100講』(百花文藝出版社, 2008)

『中國隷書大字典』, (上海書畵出版社, 1991)

『天冠山詩帖 : 松雪齋法書墨刻』, (北京市中國書店, 1985)

天津市藝術博物館 편『天津市藝術博物館藏古璽印選』(文物出版社, 1997)

『清代浙派印風』上 : 中國歷代印風系列, (重慶出版社, 1999)

『漢代鑑銘書法』(上海書畫出版社, 2003)

韓天衡『中國印學年表』(上海書畫出版社, 1987)

『畫中印』(遼寧美術出版社, 2001)

黃 惇 編 『明代印風』: 中國歷代印風系列, (重慶出版社, 1999)

--------『清代浙派印風』上·下 : 中國歷代印風系列, (重慶出版社, 1999)

--------『清代徽宗印風』上·下 : 中國歷代印風系列, (重慶出版社, 1999)

--------『清初印風』: 中國歷代印風系列, (重慶出版社, 1999)

黃朗村『詩品印譜』(中國和平出版社, 1988)

〈일문〉

小林斗盦 編 『甘暘·梁袠·梁年 他』: 中國篆刻叢刊 第2卷 明2, (美術文化院, 1992)

--------『金一甫·蘇宣·何通 他』: 中國篆刻叢刊 第3卷 明3, (美術文化院, 1992)--------『鄧石如』: 中國篆刻叢刊 第23卷 清16, (美術文化院, 1992)

--------『賴古堂印譜鈔』: 中國篆刻叢刊 第8卷 清2, (美術文化院, 1992)

--------『文彭·何震』: 中國篆刻叢刊 第1卷 明1, (美術文化院, 1992)

--------『飛鴻堂印譜鈔』: 中國篆刻叢刊 第12卷 清6, (美術文化院, 1992)

--------『嚴坤·江尊·陳雷 他』: 中國篆刻叢刊 第30卷 清24, (美術文化院, 1992)--------『程邃·許容·錢楨 他』中國篆刻叢刊 第7卷 清1, (美術文化院, 1992)

--------『趙宧光·汪關·汪泓 他』: 中國篆刻叢刊 第4卷 明4, (美術文化院, 1992)

--------『周芬·董洵·巴慰租 他』: 中國篆刻叢刊 第11卷 清5, (美術文化院, 1992)

--------『陳鴻壽·陳豫鍾』: 中國篆刻叢刊 第16卷 清10, (美術文化院, 1992)

--------『學山堂印譜鈔』: 中國篆刻叢刊 第6卷 明6, (美術文化院, 1992)

松下隆章·崔淳雨 編 『李朝の水墨畫』: 水墨美術大系 別卷 第2, (講談社, 1977)

『韓國古書畫圖錄』(日本 幽玄齋, 1996)

廣瀨保吉, 『趙書(子仰)天冠山詩帖 : 師酉敦室石刻』, (清雅堂, 1974)

〈영문〉

T.C Lai, Chinese Seals, University of Washington Press, 1976

4. 논문

〈국문〉

고재식 「추사 김정희 글씨의 조형 분석 시론」『추사연구』제6호, (추사연구회, 2008)

-----「인장을 통해 본 추사 김정희와 한중묵연」『김정희와 한중묵연』:추사연행200주년기념, (과천문화원, 2009)김동건「미수 허목의 서예 연구」(홍익대학교 미술사학과 석사학위논문, 1993)

김상엽「『소치실록』의 구성과 내용」『소치연구』1호, (학고재, 2003)

-----「허련 기년작 목록」『소치연구』1호, (학고재, 2003)

-----「소치 허련의 생애와 회화세계」『소치 허련 200년』(국립광주박물관, 2008),

김성숙「석봉 고봉주 전각예술에 대한 연구」(성균관대학교 유학대학원 석사학위논문, 2007)

김양동「한국 인장의 역사」『한국의 인장』(국립민속박물관, 1988)

-----「추사와 그 시대의 전각」『남정 최정균교수 고희기념 서예술논문집』(논문집간행위원회, 1994)

-----「한국·인장 전각의 역사」『조선왕실의 인장』(국립고궁박물관, 2006)

김정숙「석파 이하응의 묵란화 연구」(한국정신문화연구원 한국학대학원 박사학위논문, 2002)

김진희「제백석의 전각 연구」(이화여자대학교 대학원 석사학위논문, 1986)金惠玉「吳昌碩 篆刻 硏究」:「缶廬刻芸楣印集」을 중심으로, (京畿大學校 美術.디자인大學院, 2008)박철상「미수전과 낭선군의 장서인」「문헌과해석」(문헌과해석사, 2002년·여름·통권19호)-----
「조선후기 문인들의 인장에 대한 인식의 일면」「한문교육연구」제35호, (한국한문교육학회, 2010)

백영일「오창석의 전각 연구」(계명대학교 대학원 석사학위논문, 1982)

성인근「「보소당인존」의 내용과 이본의 제작시기」」「장서각」14집, (한국학중앙연구원 장서각, 2005)

-----「조선의 인장」, (한국학중앙연구원 한국학대학원 박사학위논문, 2008)-----「조선후기 인보의 유입과 제작 양상」「역사와 실학」(역사실학회, 2009)

이승연「위창 오세창의 예술세계에 관한 연구」(원광대학교 대학원 석사학위논문, 1995)

이가원「완당 김정희 명호 검인 급 관지고」「도서」제8호, (을유문화사, 1965)

이동국「소치 허련의 서예」: 형성과정과 특질을 중심으로「소치 허련 200년」(국립광주박물관, 2008)

이연숙「성재 김태석의 전각 연구」(대전대학교 대학원 석사학위논문, 2007)

전영하「철농 이기우의 예술 연구」(원광대학교 대학원 석사학위논문, 1995)

정병삼「19세기의 불교사상과 문화」「추사와 그의 시대」(돌베개, 2002)

천금매「이상적이 중국 문인들에게 받은 편지 모음집「해린척소」」「문헌과해석」(문헌과해석사, 2009년·봄·통권46호)

5. 도록

「고려조선도자회화명품전」(부산 진화랑, 2004)

「고미술동호인 추사탄생200주년기념전」. (백악미술관, 1986)

「간송문화」3 : 서화 II 완당(2) 간송십주기기념호, (한국민족미술연구소, 1972)

「간송문화」19 : 서화 V 추사서파, (한국민족미술연구소, 1980)

「간송문화」24 : 서화 I 추사묵연, (한국민족미술연구소, 1983)

「간송문화」33 : 서예 VIII 근대 2 , (한국민족미술연구소, 1997)

「간송문화」48 : 서화 II 추사를 통해 본 한중묵연, (한국민족미술연구소, 1995)

「간송문화」60 : 서화 VI 추사와 그 학파, (한국민족미술연구소, 2001)

「간송문화」63 : 서화 VIII 추사명품, (한국민족미술연구소, 2002)

「간송문화」65 : 회화 XXXX 조선중기회화, (한국민족미술연구소, 2003)

「간송문화」69 : 난죽, (한국민족미술연구소, 2005)

「간송문화」71 : 서화 8 추사오백주기기념호, (한국민족미술연구소, 2006)

「경희대학교 박물관도록」(경희대학교, 1986)

「고궁인존」(문화재관리국, 1971)

「고회화명품도록」7, (고려대학교박물관, 1989)「과천문화」제10호, (과천문화원, 2004)

「국립고궁박물관」: 전시안내도록, (국립고궁박물관, 2007)

「국립중앙박물관 한국서화유물도록」제3집, (국립중앙박물관, 1993)

「국민대학교박물관 소장유물 도록」(국민대학교박물관, 2006)

「근묵」: 발간 안내 책자, (성균관대학교 출판부, 2009)

「근역서휘·근역화휘 명품선」(서울대학교박물관, 2002)

「근현대 작가와 작품들」: 근현대 서화 특별전, (서강대학교 박물관, 2005)

「김정희와 한중묵연」: 추사연행200주년기념, (과천문화원, 2009)

「남종화의 거장 – 소치 허련 200년」(국립광주박물관, 2008)

「남종화의 뿌리를 찾아서」: 운림산방 그림전, (세종화랑, 2006)

「다산 정약용」(강진군, 2008)

「보묵」: 명가명품시리즈 9-아라재콜렉션 조선서화, (예술의전당 서울서예박물관, 2008)

「비해당소상팔경시첩」(문화재청, 2008)

「사진으로 보는 북한 회화」(국립문화재연구소, 2008)

『산은 높고 바다는 깊네』: 추사 김정희 서거 150주기 특별기획, (제주특별자치도, 2006)

『산수화』하: 한국의 미 12, (중앙일보사, 1982)

『서울시민소장문화재전』. (서울특별시, 1985)

『서울옥션페어 2002』 (서울옥션, 2002)

『서울옥션 100선』Part Ⅱ, (서울옥션, 2006)

『서화집선』 (월전미술관, 2004)

『성균관대학교 박물관도록』 (성균관대학교박물관, 1998)

『소치 허련 200년』: 남종화의 거장, (국립광주박물관, 2008)

『소치 허련 탄생 200주년 기념특별전』: 소치이백년 운림이만리, (예술의 전당, 2008)

『소치정화전』: 조선시대 남화의 맥을 찾아서, (우림화랑, 2006)

『소치 허련 탄생 200년 기념 특별 기획전』: 진도가 낳은, (진도군, 2008)

『송죽헌소장고서화전』 (용담화랑, 1992)

『영산』 (금오당미술관, 2006)

『완당과 완당 바람』: 추사 김정희와 그의 친구들, (부국문화재단, 2002)

『우리 땅 우리의 진경』: 조선시대 진경산수화 특별전, (국립춘천박물관, 2002)

『운림산방화집』 (전남매일신문사, 1979)

『운현궁 생활유물 Ⅴ』 (서울역사박물관, 2007)

『인사동 동인 전시회』 (우림화랑, 2009)

『인장이란 무엇인가』 (국립민속박물관, 1988)

『자하 신위 회고전』 (예술의 전당, 1991)

『제2회 미술품 경매』 (Auction Byul, 2008)

『제2회 마이아트옥션 경매』 (마이아트옥션, 2011)

『제2회 옥션 단 경매』 (옥션단, 2010)

『제7회 근·현대 및 고미술품 경매』 (A 옥션, 2009)

『제9회 근·현대 및 고미술품 경매』 (A 옥션, 2009)

『제12회 고미술품교환전시회』 (사단법인 한국고미술상중앙회, 1981)

『제68회 우리의 얼과 발자취전』Ⅰ, (서울옥션, 2003)

『제97회 근현대 및 고미술품 경매』 (서울옥션, 2005)

『제101회 근현대 및 고미술품 경매』 (서울옥션, 2006)

『제102회 근현대 및 고미술품 경매』 (서울옥션, 2006)

『제104회 근현대 및 고미술품 경매』 (서울옥션, 2006)

『제107회 근현대 및 고미술품 경매』 (서울옥션, 2007)

『제108회 근현대 및 고미술품 경매』 (서울옥션, 2007)

『제110회 근현대 및 고미술품 경매』 (서울옥션, 2008)

『조선말기회화전』 (삼성미술관 Leeum, 2006)

『조선시대미술감상전』: 은일유희, (공화랑, 2009)

『조선시대서화감상전』: 안목과 안복, (공화랑, 2009)

『조선시대 소치 허련전』 (대림화랑, 1986.4.9~4.16)

『조선시대의 그림』: 이화여자대학교박물관 특별전도록 8, (이화여자대학교박물관. 1979)

『조선시대회화명품전』: 부산시민소장, (부산 진화랑, 1983)

『조선시대 회화의 진수』: 개관 21주년 및 신축 기념전, (죽화랑,1997)

『조선시대회화전』 (대림화랑, 1992)

『조선 왕실의 인장』 (국립고궁박물관, 2006)

『조선의 회화』: 옛 그림을 만나다, (서울역사박물관, 2009)

『조선 중기의 서예』 (학고재, 1990)

『조선후기회화』 (동산방. 1983)

『추사 글씨 귀향전』: 후지츠카 기증 추사 자료전, (과천시, 2006)

『추사글씨 탁본전』 (과천시·한국미술연구소, 2004)

『추사 김정희』: 한국의 미 17, (중앙일보사, 1981)

『추사김정희명작전』(예술의전당, 1992)

『추사 김정희 학예 일치의 경지』(국립중앙박물관, 2006)

『추사를 보는 열 개의 눈 : 추사 김정희 연행 200주년 기념 전시회』, (화봉갤러리 화봉책박물관, 2010)

『추사 문자반야』: 한국서예사특별전 25, (예술의전당 서울서예박물관, 2006)

『추사와 그 유파』(대림화랑, 1991)

『추사와 그의 시대』(돌베개, 2002)

『추사와 한중교류』:후지츠카기증추사자료전 Ⅱ, (과천문화원, 2007)

『추사의 작은 글씨』: 붓 천 자루와 벼루 열 개를 모두 닳아 없애고, (과천문화원, 2005)

『추사특선』: 명가명품콜렉션 7-이헌서예관 소장, (예술의전당 서울 서예박물관, 2006)

『춘경콜렉션』:이태조 여사 기증, (대구가톨릭대학교 박물관, 2002)

『탐매』(국립광주박물관, 2009)『韓中古書畵名品選』, (東方畵廊, 1979)

『한중일 서예·고문헌 자료』: 통문관주인 산기 이겸노선생 기증, (예술의전당. 2002)

『한국회화』:국립중앙박물관소장미공개회화특별전, (국립중앙박물관, 1977)

『한국근대회화명품』(국립광주박물관, 1995)

『한국 사찰의 편액과 주련』상·하, (대한불교진흥원, 2000)

『한국서화가인보』(지식산업사, 1978)

『한국서화유물도록』제3집, (국립중앙박물관, 1993)

『한국의 인장』(국립민속박물관, 1987)

『한국전통회화』(서울대학교박물관, 1993)

『허소치전』(신세계미술관, 1981)

『호암미술관 명품도록』Ⅱ : 고미술 2, (삼성문화재단, 1996)

『화연을 찾아서』: 소치·미산·의재·남농, (세종화랑, 1998)

『후지츠카의 추사연구자료』: 후지츠카 기증 추사자료전 Ⅲ』, (과천문화원, 2008)

『Autumn scape : 기획경매』(서울옥션, 2008)

『Summer 5』(Ⅰ옥션, 2008)

『Summer Sale』(Ⅰ옥션, 2009)

『Spring Sale』: 근현대·고미술, (K옥션, 2008)

『Spring Sale』: 근현대미술·해외미술·한국화 및 고미술, (K옥션, 2009)

『Winter Sale』(K옥션, 2008)

『5월 미술품 경매』(K옥션, 2007)

『9월 미술품 경매』(Ⅰ옥션, 2006)

미주일람

미주일람

1장 _____

1 김응현(金膺顯) 「인장(印章)이란 무엇인가」『한국의 인장(韓國의 印章)』(국립민속박물관, 1988) pp185-186 참조

2 고재식(高宰植) 「인장(印章)을 통해 본 추사 김정희(秋史 金正喜)와 한중묵연(韓中墨緣)」『추사연행(秋史燕行) 200주년기념 김정희(金正喜)와 한중묵연(韓中墨緣)』(과천문화원, 2009) p224

3 김양동(金洋東) 「한국 인장의 역사 (韓國 印章의 歷史)」『한국의 인장(韓國의 印章)』(국립민속박물관, 1988) p192 참조

4 이유원(李裕元)『임하필기(林下筆記)』권 33 「화동옥삼편(華東玉糝編)」「착지득인(鑿池得印)」 '우초 박사수(雨蕉 朴蓍壽)가 연못을 파다가 경쇠 돌로 만든 도장 하나를 습득하였는데, 거문고와 책을 벗삼아 시름을 삭인다[樂琴書以銷憂]라고 양각되어 있었다. 내가 그 도장을 얻어 구경하였는데, 아마 고려조의 물건으로 생각된다. [朴雨蕉蓍壽, 鑿池得浮石印一顆, 文曰, 樂琴書以銷憂. 余得以玩之, 想是前朝物也.]'

5 안휘준(安輝濬)·이병한(李炳漢)『(몽유도원도)夢遊桃源圖』(예경산업사, 1991) p38 참조

6 안휘준(安輝濬)·이병한(李炳漢), 위의 책, p98 참조

7 안휘준(安輝濬)·이병한(李炳漢), 위의 책, p115 참조

8 『비해당소상팔경시첩(匪懈堂瀟湘八景詩帖)』(문화재청, 2008) pp82-85 참조

9 김상엽·황정수『경매된 서화』(시공사, 2005) pp28-32, 424-427에 실려 있는 작품에도 대부분 인장이 찍혀있지 않다.

10 『간송문화(澗松文華)』65 : 회화(繪畵) XXXX 조선중기회화(朝鮮中期繪畵), (한국민족미술연구소, 2003) p24 [도 22] 이정(李霆) 「고죽(枯竹)」 참조

11 잘린 부분()은 필자가 추정한 것이다.

12 유일문(劉一聞)『인장(印章)』(上海古籍出版社, 1995) pp89-90 참조

13 김상헌(金尙憲)『청음집(淸陰集)』권38 「군옥소기(群玉所記)」 '청음거사(淸陰居士)에게는 인장(印章)이 수십 개가 있다. 옥에 아로새긴 것이 차곡차곡 함 속에 가득하여 찬란한데, 그것들을 여러 겹으로 잘 싸서 금대산(金臺山)에 있는 석실 안에 보관한 다음, 옥들을 보관하는 곳이라는 뜻인 '군옥지소(羣玉之所)'라고 이름 붙였다. 거사는 천성이 질박하고 솔직하여 평소 취미를 가지고 수집하는 것이 없지만, 유독 이것만은 아주 좋아하여 바람둥이가 미녀를 좋아하듯 아무리 다른 좋은 것이 있더라도 바꾸려고 하지 않았다. 각 인장마다 재질에 따라 형태가 다르고, 형태에 따라 새긴 전서(篆書)의 서체가 다르며, 전서의 서체에 따라 필세(筆勢)가 다르지만, 다른 가운데 다르지 않은 것이 있고, 같은 가운데도 같지 않은 점이 있었다. 방형으로 된 것은 곱자의 제도를 다하였고 원형으로 된 것은 걸음쇠의 제도를 다하였다. 긴 것은 날렵하고 가늘게 하고자 하였고, 큰 것은 장중하고 근엄하게 하고자 하였다. 마르면서도 엉성한 잘못이 없게 하고자 하였고, 풍만하면서도 밀집된 잘못이 없게 하고자 하였다. 굽어 있으면서도 곧음과 어긋나지 않게 하고자 하였고, 기이하면서도 바름을 해치지 않게 하고자 하였다. 그리하여 모두 법도에 맞게 하였다. 형태와 모양에 따라 각자 등급을 나누었는데, 흠과 아름다움을 모두 드러내고, 잡티와 색채를 숨기지 않았다. 그리고는 항상 맑은 날 처마에 따스한 햇빛이 비추면 자리를 쓸고 책상의 먼지를 턴 다음 그것들을 좌우에 진열하여 놓고 요리조리 손으로 어루만져 보는데, 참으로 예원(藝苑)의 청완(淸玩)이요 문방(文房)의 비보(祕寶)들이었다. [淸陰居士有章數十枚. 歊刜次玉, 槖槖滿函, 燦然爛然, 巾之襲之, 閟之于金臺之山石室之內, 命曰群玉之所. 居士性模拙, 平生無玩好, 無藏蓄, 獨於此嗜之, 若淫者之好好色, 雖有他好, 不與易也. 每章隨質異形, 隨形異篆, 隨篆異勢, 異有不異, 同有不同. 方以盡矩, 員以盡規. 長者欲其狹而細, 大者欲其莊而儼. 瘦不失之疏, 豐不失之密. 曲而不畔於直, 奇而不害於正, 皆法也. 依形肖貌, 各有題品, 疵美具著瑕瑜不揜. 常遇晴檐暖日, 掃席拂几, 陳列左右, 摩挲手弄, 眞藝苑之淸玩, 文房之祕珍也.]'

14 김상헌(金尙憲), 위의 책, '정좌간서(正坐看書)라고 새긴 것은 양각의 극치이며, 가늘어서 벽락전(碧落篆)을 새겨 놓은 것이다. 한결같이 옛 법도를 따르고 새롭거나 기이한 것을 뒤섞지 않아 마치 맹자(孟子)가 왕도(王道)를 논함에 세속에서 오활하여 비현실적이라고 말하는 것과 비슷하다. [曰正坐看書者, 陽之極, 細爲碧落篆也. 一循古法, 不雜新奇, 如孟子論王道, 世俗謂之迂闊也.]'

15 옥근전(玉筋篆)은 옥저전(玉箸篆)으로도 쓴다.

16 오세창(吳世昌) 편『근역인수(槿域印藪)』(국회도서관, 1968) pp264-296 「김상용(金尙容)」-「김원행(金元行)」인장 참조

17 김수항(金壽恒)『문곡집(文谷集)』권 26 「제이생송제전장첩(題李生松齊篆章帖)」

18 박철상「조선후기 문인들의 인장(印章)에 대한 인식의 일면」『한문교육연구(漢文敎育研究)』제35호 (한국한문교육학회, 2010) pp225

19 김동건(金東建)「미수 허목의 서에 연구(眉叟 許穆의 書藝 硏究)」(홍익대학교 미술사학과 석사학위논문, 1993)
　박철상「미수전과 낭선군의 장서인」『문헌과해석』(문헌과 해석사, 2002년·여름·통권19호) pp58-70
　성인근「조선 후기 인보(印譜)의 유입과 제작 양상」『역사와 실학(歷史와 實學)』(역사실학회, 2009) pp118-119, pp128-131 참조

20 박철상「조선후기 문인들의 인장에 대한 인식의 일면」『한문교육연구』제35호 (한국한문교육학회, 2010) p237

21 오세창 편, 앞의 책, pp350-359 「홍석구(洪錫龜)」인장 참조

22 『조선 중기의 서예(朝鮮 中期의 書藝)』(학고재, 1990) p49, [도 30] 목대흠(睦大欽) 「전별시(餞別詩) : 조천별장(朝天別章)」 참조

23 『제1회 마이아트옥션 경매』 (마이아트옥션, 2011) [작품 61] 허주 이징(虛舟 李澄) 「백응박압도(白鷹搏鴨圖)」 참조

24 박은순 『공재 윤두서』 (돌베개, 2010) pp217-273 참조

25 김양동(金洋東) 「추사와 그 시대의 전각(秋史와 그 時代의 篆刻)」 『남정 최정균 교수 고희기념 서예술논문집 (南丁 崔正均 敎授 古稀紀念 書藝術論文集)』 (원광대학교출판국, 1994) pp468-469 참조

26 박철상, 앞의 글, p241

27 이덕무(李德懋) 『청장관전서(靑莊館全書)』 권54 「앙엽기(盎葉記)」 '성명기벽(姓名奇僻)'에서 명나라 때 감양(甘暘)이 편찬한『감씨집고인보(甘氏集古印譜)』에 대해서 언급하고 있다.

28 박제가(朴齊家) 『정유각문집(貞蕤閣文集)』권1 「학산당인보초석문서(學山堂印譜抄釋文序)」에서 명나라 1631년 장호(張灝)가 편찬한『학산당인보(學山堂印譜)』에 대해 언급하고 있다.

29 박철상, 앞의 글, pp226-229 : 홍현보(洪鉉輔) 『선고(先稿)』 「수재도서기(守齋圖書記)」 참조

30 박철상, 위의 글, p223

31 『한국의 인장(韓國의 印章)』 p210 의 「인보해설(印譜解說)」에, '『지수재인보(知守齋印譜)』'를 남기고 있으며, '그의 후손들이 현재 170방을 보관하고 있다. 유(兪)의 인문(印文)은 대체적으로 품격이 높고 견실한 각법(刻法)으로 평가 받는다'라고 언급하고 있다.

32 오세창 편 『근역서화징(槿域書畵徵)』 (계명구락부, 1928) p184 『이인상(李麟祥)』 '尺牘日, 小字印, 吾東二百年來無刻. 李元靈頗能傳法, 而如近來吳韓之輩, 皆夢不到處.'

33 오세창 편, 위의 책, p184, '인장을 잘 새기고, 옛 기물을 좋아했으며 [善刻印, 耆古器' : 李書九 『薑山集』], '또 전각을 잘했다. [且善篆刻 : 『書鯖』]'

34 강세황(姜世晃) 『표암유고(豹菴遺稿)』 권5, p149, (한국정신문화연구원, 1979) 「도서(圖書)」참조

35 『표암 강세황(豹菴 姜世晃)』 (예술의전당, 2003) p102, [작품 55] 「광금석운부(廣金石韻府)」참조

36 오세창 편, 앞의 책, p186, '종정에 낙관한 것과 금석에 새긴 글씨에서부터 옛날 이돈(종묘에서 사용하던 제기)과 골동품 그릇에 이르기까지 감식안이 신묘한 경지에 이르렀고, 도장의 전각은 한과 당나라 사람의 높은 법을 얻어서 자학에 조예가 깊었으니, 한 점 한 획의 잘못된 것과 음운이 잘못된 것은 반드시 하나하나 구별하고 낱낱이 분석하여 제자백가를 처음부터 끝까지 관통하지 않은 것이 없었다. [鍾鼎款識, 金石鏤畵, 以至古彝敦彝器, 鑑裁入妙, 圖章鎭刻, 得漢魏人古法. 邃於字學, 點畵之差誤, 音韻之譌舛, 必毫辨縷析, 諸子百家, 貫穿該洽' : 經山 鄭元容(1831-1915) 『經山集』]'

37 박지원(朴趾源) 『연암집(燕巖集)』권7 별집(別集) 「종북소선(鍾北小選)」중 「유씨도서보서(柳氏圖書譜序)」(계명문화사, 1986) pp423-424

38 유득공(柳得恭) 『영재집(泠齋集)』권2 「만남중유(輓南仲有)」 3수(首) 가운데 세 번째 수, '...그의 철필은 매우 신묘하다. [春水新添第五橋, 杏花書屋雨蕭蕭, 時看五色羊脂石, 急就章成半米雕. 君鐵筆甚妙]'

39 이태호 『조선후기 그림의 기(氣)와 세(勢)』 : 고서화도록 8, (학고재, 2005) 작품 29. 「추경산수도(秋景山水圖)」 참조

40 『동원이홍근수집명품전(東垣李洪根蒐集名品選)』 : 회화편(繪畵編) (한국고고미술연구소, 1997) pp40-45, 141-150 「해산첩(海山帖)」 참조

41 김양동(金洋東) 앞의 글, p470

42 이 장은 고재식 「인장을 통해 본 추사 김정희와 한중묵연」 『추사연행 200주년기념 김정희와 한중묵연』 (과천문화원, 2009) pp225-226의 내용을 수정, 보완한 것이다.

43 박철상, 앞의 책, p239 참조 : 영재 유득공(泠齋 柳得恭, 1748-1807)의 아들 수헌 유본예(樹軒 柳本藝, 1777-1842)는 「해동인보서(海東印譜序)」에서 인장론을 제시하고 당시 조선 인장 예술에 대해 비판적인 시각을 갖고 있었다.

44 『완당선생전집 (阮堂先生全集)』권5, 서독(書牘) 「대권이재돈인 여왕맹자희손(代權彝齋敦仁 與汪孟慈喜孫)」(1838년 8월 20일)의 뒷부분

45 신위(申緯) 「고금인장서(古今印章序)」 '鄭公厚進士, 幼酷嗜印章, 聚古今印橅, 至九冊. 雖不無雅俗混雜之病, 而亦足以資金石, 而考古今矣. 蟲魚篆刻, 或謂非磊落人所爲, 然不有愈於博奕乎. 刻印有四法, 曰勁. 曰方. 曰古. 曰拙. 公厚業有所講究, 余未敢再講, 姑題數行而歸之. 乙酉 槩賓月 紫霞山老樵' : 鄭埼和 『古今印章及華刻印譜』 (국립중앙도서관 청구기호 : 한貴古朝81-19)

46 손팔주(孫八洲) 편 『신위전집(申緯全集)』4, (태학사, 1983) p1582, '準兒縮橅矗松巖詩品印, 刻得八枚, 喜而有作.「細註: 八印, 曰妙造自然, 曰人澹如菊, 曰流鶯比隣, 曰思不欲癡, 曰可人如玉, 曰嬌嬌不群, 曰所思不遠, 曰明月前身.」: 王官二十四詩品, 縮本鐫章靑出藍. 能得離形而似妙, 文三橋又矗松巖.'

47 「척이척독(惕夷尺牘)」 「여김추사정희(與金秋史正喜)」 '이는 저의 시동인 철이 새긴 것입니다. 집 아이에게서 인재 6, 7방을 얻어서는 곁에 한 인보를 두고, 혹은 본떠 새기고 혹은 스스로의 자법에 의거하여 여러 방을 새기고는, 와서 바로잡아 달라고 하는데, 초보자의 솜씨가 이와 같으니 신기합니다. 저는 이미 게으르고 산만하여 감정할 수가 없으며, 이 재주가 나아가지 못할까 도리어 걱정입니다. [此是弟傍童, 指鐵伊者之所刻也. 從家兒得印材六七方, 傍置一印譜, 或仿刻, 或自依字樣, 刻此數方, 而來求正. 初手之才, 乃如此, 可奇亦可

怪. 弟旣懶散, 無以鑒正, 使此才, 無進就之道, 還可歎也.]'

48 김청강(金晴江) 『동양예술론(東洋藝術論)』(우일출판사, 1999) pp76-77 참조

49 '일석산방(一石山房)'이 조희룡(趙熙龍)의 호임은 허련(許鍊)이 서울에 와서 조희룡의 '一石山房'에서 밤새도록 그림의 유파 등에 대해 토론했다는 기록(實是學舍 古典文學硏究會 편 『趙熙龍全集』 5, (한길아트, 1998) p157 「序·記」: [1] 論畵贈南許生詩序)과 조희룡의 시집『一石山房小錄』(『趙熙龍全集』 4, p169 참조)이 있어 확인할 수 있다.

50 『강거한람(絳居閒覽)』(소장처 미상, 필사본)

51 『강거한람(絳居閒覽)』 1.'철필이 넉넉히 문팽과 하진의 삼매에 들었으며, 천하의 절예가 아니면 힘쓸 수 없는 것입니다. 이는 천하의 남 다른 식견이 아니면 분별할 수 없는 것입니다. 이법은 곡원 가운데서 나왔으며, 신의는 없으나 스스로 한 법을 이루었으니 기쁘고 놀라우며, 거의 말로 증명할 수 없는 것입니다. 이 인권[인보]의 제첨은 김석경이 쓴 것 같은데, 과연 그런지 알 수 없습니다. [鐵筆優入文何三昧, 非天下之絶藝, 無以辦. 此天下之隻眼, 無以辨之. 此法自谷園中來, 無以新意, 自成一法, 可喜可驚, 殆無以言詮. 弟有一可疑. 此印卷題簽, 似是金石經所書, 未知果然否.]' : 2.'윤랑의 철필을 돌아가서 자세히 살펴보니 과연 묘경에 이르러 何震(雪漁)과 文彭(三橋)를 거슬러 오를 것입니다. 언제나 전 사람들보다 뛰어난 것은 아니나, 어떤 인연으로 이런 아름다운 선물을 얻은 것인지 알 수 없습니다. [弟允郞鐵筆, 歸而細撫, 果臻妙境, 上而溯溯雪漁三橋, 未必擅美於前, 未知以何因緣得此嘉貺也.]' 『趙熙龍全集』 5 「又峰尺牘」 31, p140, '윤랑의 철필은 어찌 우리나라 사람들이 꿈에서조차 볼 수 있는 것이겠습니까? 전에 각한 것을 보니 대개 삼교를 본뜬 것이면서 운치는 혹 그보다 더 뛰어나, 사람으로 하여금 놀라고 감탄하게 할 만한 것이었습니다. 금인으로서 고인에게 겸양하는 것은 그렇지 않을 수 없는 것이지만, 만약 이 작품을 삼교 이전에 있게 했다면 지금의 논의가 어떠할지 모르겠습니다. 이것은 비록 소기이나 또한 치세의 한 도구이니 다른 날 입신에 이것이 한 계제가 될 줄 어찌 알겠습니까? 비록 지도할 필요는 없지만 또한 그만두도록 꾸짖을 필요도 없는 것입니다. 이 말이 어떤지 모르겠습니다. (그의 철필이 고법에 뒤지지 않음을 칭찬한 글) [胤郞鐵筆, 豈東人之所可夢見耶? 向見所刻, 盖仿三橋, 而韻或勝之, 使人可驚可歎. 今人讓古, 不得不然, 而若使此作在三橋以前, 今之論, 又未知如何? 此雖小技, 亦治世之一具, 安知異日不爲進身之階也? 雖不必指導, 亦不須呵止. 此言未知何如否? (稱其鐵筆之不讓古法)]'

52 『조희룡전집(趙熙龍全集)』 6 『호산외기(壺山外記)』 35, pp145-147 『오창열전(吳昌烈傳)』 '세명의 자식을 두었는데 맏아들 규일은 철필[전각]을 정밀하게 하여 내부에 소장한 것 중에는 그의 손으로 새긴 것이 많다. 지금은 가각감(假閣監)으로 있다. [有三子, 長子圭一 精於鐵筆, 內府所藏, 多其手刻. 今爲假閣監.]'

53 『조희룡전집(趙熙龍全集)』 5 『우해악암고(又海岳巖稿)』 1, P44 '그대를 좇아 바로 만산 앞을 지났는데 하량(河梁)에서 손을 잡으니 멍해지네. 무슨 일로 나와 더불어 한 세상 살면서 흰 구름 갈림길에 인연을 원망하는가. [追君直過萬山前, 握手河梁意惘然. 底事與吾生竝世, 白雲岐路怨因緣. 자랑스러운 그대의 전각 솜씨 세상에 빛나는데 묘법을 헛되이 바닷가 산에 썩힌단 말인가. 길금정석의 글자 아끼지 말고 배편으로 다소간 내게 부쳐 주시게. (위의 두 수는 갈림길에서 소산 오규일에게 준 것임.) 多君鐵筆爛人間, 妙法空藏海上山. 莫惜吉金貞石字, 借帆多少寄吾還.(右二首, 臨岐, 贈吳小山)]'

54 『조희룡전집(趙熙龍全集)』 5 『수경재해외적독(壽鏡齋海外赤牘)』 4, Pp35-36, '與小山'

55 『조희룡전집(趙熙龍全集)』 4 『우해악암고(又海岳巖稿)』 1, pp59-60, '동병상련의 오소산, 일찍이 인권(印卷)을 건네 주며 아까워하지 않았네. 금석의 한가한 문자 지니고 와서, 스스로 천년의 위아래를 대하노라. (소산이 준 漢印의 족자까지 가지고 왔다.) [病相憐吳小山, 曾將印卷不相慳. 携持金閒文字, 自對千秋上下間 (小山所贈漢印幀, 携至于此)]'

56 『조희룡전집(趙熙龍全集)』 5 『우봉척독(又峰尺牘)』 13, pp127-128, '소산에게 부탁하여 「은황발자」 네 글자를 도장에 새겼는데, 무릇 한만한 글씨를 쓰는 경우에는 이 도장을 사용하지 않습니다. 서로 깊이 하는 터라 이런 얘기를 언급했습니다. [屬小山, 鐫「銀黃潑滋」印, 凡汗漫字墨, 不用此印. 相知之深, 故及此耳.]'

57 『조희룡전집(趙熙龍全集)』 3 『한화헌제화잡존(漢畵軒題畵雜存)』 7, p34, '꿈에 붉은 난초가 뜰에 가득한 것을 보고 이윽고 사내아이를 낳는 기쁨이 있었다. 나의 서재에 '홍란음방(紅蘭吟房)'이란 편액을 걸고, 겸하여 크고 작은 石印 두 개를 새겼는데, 난을 그릴 때면 이 인을 사용한다. [夢紅蘭滿庭, 尋有擧丁之喜. 扁吾齋曰 '紅蘭吟房', 兼鐫石印大小二枚, 凡寫蘭, 用此印.]'

58 『조희룡전집(趙熙龍全集)』 3 『한화헌제화잡존(漢畵軒題畵雜存)』 219, p154, '불상 중에 장육금신(丈六金身)이 있는데 나는 대매(大梅)를 일컬어 장육금신이라 하였다. 대개 장륙매화는 나로부터 시작된 것이다. 인장 한 방(方)을 오소산에게 부탁하여 새길 만하다. [佛有丈六金身, 余稱大梅, 爲丈六鐵身. 盖丈六梅花, 自我始也. 可鐫一印屬吳小山]' : 『조희룡전집(趙熙龍全集)』 1 「석우망년록(石友忘年錄)」 50, p88, '나의 시에 이런 구절이 있다.'누가 나의 벼루가 청안(靑眼)을 보일 줄 알리오! 나는 매화를 그리면서 백발에 이르렀네.'소산에게 부탁하여 이것을 도장에 새겨 서폭에 찍었다. [余詩有云: 誰知古硯能靑眼! 吾爲梅花到白頭.]'

59 이하응의 인장은 『근역인수(槿域印藪)』 pp150-152 : '운현궁 생활유물 Ⅴ』(서울역사박물관, 2007) pp14-23에 많은 작품이 실려 있으며, 김정숙『흥선대원군 이하응의 예술세계』(일지사, 2004)에 작품에 찍힌 인장을 체계적으로 분석한 바 있다.

60 장우성(張遇聖) 편 『반룡헌진장인보(盤龍軒珍藏印譜)』(영창서림, 1987) pp98-99.에 음각의 「교정편언(交情片言)」인장이 '김석경전재작(金石經篆齋作)'작으로 되어 있어, 그의 호가 '전재(篆齋)' 였음을 확인할 수 있다.

61 신위(申緯) 『경수당전고(警修堂全藁)』 권12 「홍잠집(紅蠶集)」 甲申九月至乙酉四月 '김석경이 새로 꾸민 그림 폭을 가져왔는데, 새로 장

황(裝潢)을 한 것이다. 나는 손수 거연(居然)의 「횡산도(橫山圖)」를 임모하였는데 어느 때 그렸는지 알 수 없고, 어떻게 그의 손에 굴러 들어갔는지도 모르겠다. 김석경은 철필[鐵筆 : 전각(篆刻)]에 능할 뿐만 아니라 장황에도 신묘한 재주가 있다. 이 화폭은 길이가 어깨높이에 미치지 않지만 자못 미불(米市 : 米老)의 걸게그림의 남긴 법을 얻었다. [金石經袖示畫幀, 新裝褾者. 乃余手臨巨然橫山圖, 不知余何時作, 又不知從何轉入其手也. 石經工於鐵筆, 又妙裝潢. 此幀, 長不及肩, 頗得米老掛畫遺法也.]'

62 『강거한람(絳居閒覽)』'이 인권(인보)의 제첨이 김석경이 쓴 것 같은데, 과연 그런지 알 수 없습니다. [此印卷題籤, 似是金石經所書, 未知果然否.]'

63 이유원(李裕元) 『임하필기(林下筆記)』권30 「춘명일사편(春明逸事編)」6 「백안도설(百雁圖說)」 p739, '오규일은 서화를 잘 보는 사람이다. 내게 「백안도」를 보냈는데, 원나라 사람이 그린 것 같았고 그림의 품격이 신묘하였다. 끝에 옹방강의 시사(詩詞)와 박제가의 기문(記文)이 있는데, 그 내용이 화려하였다. 자세히 여러 번 살펴보고 바로 돌려주니 곁에 있던 사람들이 이상하게 여겨 물었다. [吳君圭一, 能解書畫者也. 贈余百雁圖, 似示是元人所寫, 而畫格神妙. 尾有翁覃溪詩詞及朴楚亭記文, 辭意絢爛也. 細閱數遍, 仍卽還之, 傍人怪聞.....]'

64 『척이척독(惕彝尺牘)』「여김추사정희(與金秋史正喜)」'어제 오규일 군이 마침 왔다 갔고 [日昨, 吳君圭一適來過....]'

65 『간송문화(澗松文華)』71, 서예(書藝) 8 : 추사백오십주기기념호 (한국민족미술연구소, 2006) . pp86-87 「우일란정장첩(又一蘭亭藏帖)」10면 중 3 '도성 동쪽 10리에 있는 번계에 작은 정자를 두었다.'우일란정'이라 편액을 하고, 먼저 오규일(소산)에게 알린다. [城東十里樊溪, 實小亭 扁之曰, 又一蘭亭. 先使小山知之]'

66 김영기(金永基) 편 『청운인존(菁雲印存)』(국립중앙도서관 청구기호 古433-88) 『해관인존(海觀印存)』(국립중앙도서관 청구기호 古433-87) 참조

67 김정희뿐만 아니라 조선의 많은 학예인들은 인재(印材)를 보내 옹방강, 옹수곤 등에게 각인(刻印)을 부탁하였다. 김정희가 섭지선(葉志詵, 1779-1863)에게 인장(印章)을 새겨 달라는 부탁을 하고 「시경(詩境)」옥인(玉印), 죽근인(竹根印) 등을 받은 일뿐만 아니라, 다양한 경로를 통해 청나라의 인장이 조선에 들어온 것이 그 예이다. : 『추사 김정희 또 다른 얼굴』p307, p311 등 참조

68 『옥류산방인존(玉溜山房印存)』을 편찬한 권돈인(權敦仁)의 인장은 『근역인수(槿域印藪)』에 62 개의 인영(印影)이 실려 있으며 『간송문화(澗松文華)』3 : 서화(書畵) Ⅱ 완당(阮堂) 2 간송십주기기념호 (한국민족미술연구소, 1972) : 김청강(金晴江) 「완당의 각인 소고(阮堂의 刻印 小考)」p25에 '이재 권돈인이 소장한 80 방(方)의 인장(印章)을 내려 찍은 작품'이 있었음을 알 수 있다.

69 이에 대해서는 이유원(李裕元) 『임하필기(林下筆記)』권 34, '김석경철필(金石經鐵筆)', p854, (성균관대학교 대동문화연구원, 1961) / 김양동(金洋東) 「한국 인장의 역사(韓國 印章의 歷史)」『한국의 인장(韓國의 印章)』pp196-200 / 김청강(金晴江) 「완당의 전각소고(阮堂의 篆刻研究)」『동양미술론(東洋美術論)』(우일출판사, 1980) p151 참조

70 『추사특선(秋史特選)』(예술의 전당, 2006) 22. 「정조경(程祖慶)」「인품초고(印品初稿)」참조

71 구사회(具仕會) 「석정 이정직의 서화예술론 연구(石定 李定稷의 書畫藝術論 硏究)」『선문학술논집』제15집, (2005, 국제선무학회) p22 : 박광근(朴光根) 『석정 이정직의 서화세계(石亭 李定稷의 書畫世界)』(2001, 원광대학교 대학원) pp42-43 참조

72 오세창 편, 앞의 책 p259 「전학기(全鶴基)」'...전주를 잘 쓰고 철필에 뛰어났다. 스물 여덟 살에 신선으로 화해 갔으니, [篆籀工鐵筆. 廿八'如仙蛻....]' : 소당 김석준 (小棠 金奭準,1831-1915) 『홍약루회인시록(紅藥樓懷人詩錄)』

73 이에 대해서는 고재식(高宰植) 「인장을 통해 본 추사 김정희와 한중묵연(韓中墨緣)」『추사연행(秋史燕行) 200주년기념 김정희와 한중묵연(韓中墨緣)』(과천문화원, 2009) p202의 [표 1] 김정희를 중심으로 한 인장 전각자료, pp202-204, Ⅲ. 중국에서 보내온 인장, pp205-208, [표 5] 『해린척소』에 나타난 중국 학예인들의 인장 관련 기사, p213에서 조선과 청나라의 인장, 전각 교류에 대해 자세히 다루었다.

74 고재식 「소치 허련의 인장 연구」(동국대학교 문화예술대학원, 2010) pp16-18 참조

75 이승연(李昇淵) 『오세창의 예술세계에 관한 연구』(원광대학교 대학원, 1995) pp49-50 : 이승연 『위창오세창』(이회, 2000) pp81-84, p198 참조

76 이에 대해서는 황상희 「민영익과 해상화파의 금석한묵연」『문헌과 해석』(2007·가을·통권 40호, pp44-58 : 2007년·겨울·통권 41호, pp80-100 : 2008년·봄·통권 42호, pp23-33) 참조

77 김혜옥(金惠玉) 「오창석 전각 연구(吳昌碩 篆刻 硏究)」: 『부려각운미인집(缶廬刻芸楣印集)』을 중심으로, (경기대학교 미술·디자인 대학원, 2008) p55 참조

78 이 표는 근현대 전각의 흐름과 계보와 근현대 전각예술 발전의 주요 사항을 파악하기 위하여 김양동 「전각 세계의 역사와 이해」『한벽문총(寒碧文叢)』제12호 (재단법인 월전미술문화재단, 2003) pp53-56 : 전영하(全永夏) 「철농 이기우(鐵農 李基雨)의 예술 연구」(원광대학교 대학원, 1995) : 이연숙(李蓮淑) 『성재 김태석(惺齋 金台錫)의 전각 연구』(대전대학교 대학원, 2007) : 김성숙(金星淑) 「석봉 고봉주(石峯 高鳳柱)의 전각예술에 대한 연구」(성균관대학교 유학대학원, 2004) : 『문장(文章)』폐간호 (문장사, 1941) p232 「관전여기(觀篆餘記)」: '정해창전각전소감(鄭海昌篆刻展小感)': 「운여 김광업(雲如 金廣業)의 문자반야(文字般若)」(예술의 전당, 2003) p17 : 「벽(癖)의 예찬, 근대인 정해창을 말하다」(아카이브북스, 2007) pp210-212 : 김부식(金副植) 『시암 배길기(是菴 裵吉基)의 서예 연구』(원

광대학교 대학원, 2001) p22 : 이승연, 앞의 논문, pp49-50 및 이승연, 앞의 책, pp81-84, p198 : 『위창 오세창 : 전각· 서화감식· 콜렉션』(예술의전당, 2001) 등을 참고하여 작성한 것이다.

79 김양동 「관인에 나타난 한글의 문자 형태에 관한 고찰」 『동양예술논총』창간호 (강암학술재단, 1994) p44 : 『21세기 인장문화 정체성 확립을 위한 올바른 관·사인(官·私印)』(한국전각학회, 2001) / 『인품(印品) : 대한민국 관인(官印)』 제8호 (한국전각학회, 2010) 참조

2장

80 『추사 김정희 명작전』예술의전당, 1992. 『완당과 완당바람』부국문화재단·동산방·학고재, 2002. 『추사 김정희 학예일치의 경지』국립중앙박물관, 2006. 『간송문화』71 : 서화8 추사150주기 기념호, 한국민족미술연구소, 2006. 『추사 문자반야』: 추사 김정희 서거105주기 기념, 예술의전당 서울서예박물관, 2006. 『추사를 보는 열 개의 눈』화봉책박물관, 2010 등

81 간송미술관『추사명품첩』지식산업사, 1976. 간송미술관『추사정화』지식산업사, 1983. 『추사 김정희』: 한국의 미 17, 중앙일보사, 1985. 등

82 김홍길『추사 김정희의 예서연구』원광대학교 대학원 서예학과 석사학위논문, 2002. 이동국「추사체의 형성과정과 성격에 관한 소고」『추사연구』창간호, 추사연구회, 2004, 118~154쪽 외 다수. 이완우「추사 김정희의 예서풍」『미술자료』제76호, 국립중앙박물관, 2007, 17~58쪽.

83 김영기「완당의 각인 소고」『간송문화』3 : 서예II 완당(2) : 간송10주기기념호, 한국민족미술연구소, 1972, 24~26쪽. 김영기『동양미술론』우일출판사, 1980에 실린「완당(추사)의 전각예술, 1972)」143-164 ;『전각예술론, 1975』, 195~248쪽 ;『한국의 인장예술, 1974』

249~277쪽 ;「한국전각예술론」279~390쪽은 한국 전각 및 인장 연구의 선구를 이루었다. 김양동「한국 인장의 역사」『한국의 인장』국립민속박물관, 1988, 196~201쪽 / 원용석「추사 김정희와 전각」『추사연구』제5호, 추사연구회, 2007, 91~125쪽 등. 이외에서 서화의 이해를 돕고 편년에 도움이 되는 자료로 인장을 채록한『국립중앙박물관 한국서화유물도록』(국립중앙박물관, 2000) 김정숙『흥선대원군 이하응의 예술세계』(일지사, 2004)는 인장의 판독과 사용례 분석을 통해 작품의 편년을 시도하는 선구를 이루었다. 차미애『공재 윤두서 일가의 회화 연구』홍익대학교 대학원 미술사학과 박사학위논문, 2010은 윤두서가의 인장을 유형별로 분류하여 작품에 사용된 예를 자세하게 제시하였다. 필자「인장을 통해 본 추사 김정희와 한중묵연」『추사 연행 200주년 기념-추사 김정희와 한중묵연』과천문화원, 2009, 201~226쪽 ; 필자「추사 김정희 인장 일고」『추사연구』제7호, 추사연구회, 2009, 167~176쪽 ;『한국전각사 개관』『한국인과 인장』한양대학교박물관, 2011, 140-151쪽. 성인근『한국인장사』(다운샘, 2013)

84 이에 대해서는 김정희 인장을 개관할 때 대표적인 것을 표로 제시할 것이다.

85 『추사 김정희 학예일치의 경지』국립중앙박물관, 2006에서 처음으로 시도하였다.

86 이가원『정암인보』(인전사, 1978) / 장우성『반룡헌진장인보』(홍일문화사, 1987) / 망운재선『미공개』『추사백선』-그 유파의 서화들, (백선문화사, 2010) / 『추사 영해를 넘어 연지로』(금오당미술관·성안미술관) / 『이헌서예관명품특선② – 추사유묵』-어제 밤 강가에 봄물이 불어나니, (이헌서예관, 2011)과 송암미술관 소장 인장에서는 김정희의 인장을 채록하지 않았다.

87 『소영은小靈隱』제2회 옥션단 미술품경매록』([주]옥션단, 2010) p49 및 대흥사 소장 「소영은」 편액 참조

88 박철상은「완당평전 무엇이 문제인가?」『문헌과 해석』통권21호, 문헌과 해석사, 2002 겨울, 255쪽에서 고환당(古歡堂) 강위(姜瑋, 1820-1884)의『고환당수초(古歡堂收艸)』등을 토대로 박종구의 자를 혜백(蕙百) 또는 계첨(癸詹), 호는 수원(秋畹)으로 밝혔다.

89 최준호는『추사, 명호처럼 살다』아미재, 2012, 168-171쪽에서 추사각인장, 추사소장타인각인장, 추사사용타인각인장, 기타인장 등으로 구분하고, 이를 유관추사인장이라고 명명하여 실존하는 유관추사인장의 가치를 높이 평가하고 있다. 그러나 아직 김정희가 전각을 했다는 사실이 명확하게 밝혀지지 않았을 뿐만 아니라, 실제 영남대학교박물관 소장 3 과 이외에는 김정희가 사용한 인장이라고 단정할 수 있는 것은 남아 있지 않다고 해도 과언이 아니다. 특히 인장을 새긴 사람이 분명하지 않은 점은 19세기 한국 전각사를 논의하는데 큰 장벽이다. 또한 각 인보에는 김정희가 사용한 인장뿐만 아니라 가르침을 받기 위해 보낸 인장, 기타 인장 등이 혼재되어 있으며, 장서는 이후 소장자의 장서인이 찍혀 있어 김정희 인장의 실체를 정확하게 파악하는데 어려움도 있다.

90 이하『완당인보』는 박종구가 편찬한『완당인보(阮堂印譜)』를 말하며, 이 인보에 수록된 인장은 특별한 경우가 아니면 별도로 언급하지 않는 것을 원칙으로 한다. 이『완당인보』는『완당인보자해(阮堂印譜字解)』『추사호고(秋史號攷)』와 함께 전해졌으나 뒤의 두 책은 아직 원본이 공개된 일이 없다. 최준호『추사, 명호처럼 살다』아미재, 2012, 803~805쪽에서 무호(無號) 이한복(李漢福, 1897-1940)이『추사호고(秋史號攷)』에서 정리한 김정희의 호 205개를 정리하여 소개하였다.

91 실제 김정희가 사용한 인장으로 추정되는 인장은 추사고택 소장 인장 이외에도 1932년 서울에서 개최된『완당 김정희 선생 유묵유품전람회목록』에 장택상 소장 2과(4-b쪽)와 옹수곤이 보내 준 '추사진장(秋史珍藏)', 김정희가 나무에 직접 새겼다고 한 '완당(阮堂)' 인장을 포함하여 총 7과(6-ab쪽)가 소개된 적이 있지만 실제 어떤 인장이었는지 확인할 수 없다.

92 필자「소치 허련의 인장 연구」동국대학교 문화예술대학원 석사학위논문, 2010, 6~9쪽.

93 박철상은「완당평전 무엇이 문제인가?」『문헌과 해석』(통권21호, 문헌과 해석사, 2002 겨울) 276쪽에서 '심정'은 교정인 또는 감상인,

428

'진장'은 장서인 또는 수장인, '상관'은 감상인으로 분류하였으나, 필자는 세밀하게 분류하지 않고 김정희의 인장 사용례에 근거하여 교정(校正), 감상, 수장(소장), 장서에 찍은 인장을 일괄하여 감상과 소장이라는 개념의 감장인에 포함시킨다. 또한 다른 사람의 인장을 본 떠 새긴 모인은 인장 사용례에 따라 김정희가 사용한 인장으로 판단하며, 단순하게 실려 있는 고인(古印)은 김정희가 사용한 인장에 포함시키지 않는다.

94 옥영정 「추사가의 장서에 관한 일고」 『서지학보』 27, 한국서지학회, 2003, 105쪽에서 당시 대부분의 사람들이 인장의 용도를 구분하지 않고 사용한 것으로 보고, 서책에 날인된 인장을 모두 장서인의 범주에 넣고 논지를 전개한 바 있다.

95 이 표에 포함된 문헌은 인장을 채록한 대표적인 자료이다. 또한 인영의 개수는 정확하지 않으며, 모인이나 다른 사람의 인장이 포함되어 있을 수도 있다. *는 목록에만 포함시키고 인장을 채록하지 않은 자료이다.

96 위 3책은 박철상 선생의 자료 제공에 도움을 받았다.

97 이에 대해서는 성인근 「보소당인존의 내용과 이본의 제작시기」 『장서각』 제14집, 한국학중앙연구원, 2005, 213~234쪽에서 자세히 논하고 있다.

98 김석경은 이와 비슷한 자법의 '김석경안(金石經眼)'이라는 인장을 사용하였다. 이는 '금안석경(金眼石經)'이 아니라 김정희 제자인 전재 김석경(篆齋 金石經) 과안(過眼)이라는 뜻의 '김석경안(金石經眼)'으로 읽어야 한다.

99 박철상은 『세한도』 문학동네, 2010, 151~153쪽에서 '장무상망' 인장을 김정희의 인장으로 보았으나, 이상적의 「세한도발문」 『추사특선』; 명가명품콜렉션7, 예술의전당, 2006, 95~96쪽 그리고 이상적의 「숙신노가」 『추사파의 글씨』 과천문화원, 2010, 106~107쪽의 합봉인(合縫印)을 비교해 보면 이상적이 사용한 인장이다. 역매(亦梅) 오경석(吳慶錫, 1831-1879)이 사용한 같은 인장도 『근역인수』에 실려 있다.

100 『제100회 서울옥션 특별경매』 part Ⅱ, 서울옥션, 2006, 작품 54 「금당화첩琴堂畵帖」 참조

101 강효석 「대동기문」 권4, 한양서원, 1926, 52~53쪽에 김태제의 구술을 토대로 김정희가 7세 때 번암 채제공이 입춘첩을 본 이야기를 기록하고 있다.

102 최준호는 『추사 명호처럼 살다』 262-264쪽에서 옹방강이 새긴 인장으로 보았으나, 옹방강은 『사고전서(四庫全書)』 찬수관을 지낸 학자로, 서예가이며 실학을 바탕으로 한 금석고증학자이지만 현재 전하는 인장에 옹방강이 새겼다는 의미의 변관이 남아 있는 인장뿐만 아니라 전각을 했다는 기록도 확인할 수 없다. 특히 옹방강이 사용한 인장조차도 장령(張玲)·유철군(劉鐵軍) 편 『화중인(畵中印)』 요녕미술출판사, 2001, 375쪽에 의하면 황이(黃易, 1744-1802)가 새긴 '담계감장(覃谿鑑藏)'과 동순(董洵, 1740-1809)이 새긴 '옹방강(翁方綱)' 인장이 확인될 뿐이다. 자법(字法), 장법(章法) 모두 당대의 인장과 풍격의 차이가 있을 뿐 아니라 사용례가 보이지 않아 후대의 위작으로 본다.

103 완원은 '완옹(阮翁)'이란 별호를 사용한 사실과 인장이 확인되지 않으며, 성에 옹(翁)을 붙여 쓴 사례 또한 그렇다. '완옹(阮翁)'을 김정희로 본다고 하더라도 김정희가 전각을 했다는 확증이 없으며, 자법(字法)·장법(章法) 모두 당대의 풍격과 다를 뿐만 아니라 사용례가 보이지 않아 후대의 위작으로 본다.

104 '[표-1] 김정희 인장이 수록된 문헌과 대표적인 작품'과 중복되는 부분이 있다. 그 동안 김정희에 관한 많은 논문과 단행본이 발간되었지만, [표-2]는 김정희 인장을 채록하거나 관련 자료를 파악하고 비교하는데 가장 유용한 자료를 출간 순서별로 정리한 것이다. *는 인장채록에서 제외.

105 '녹갑천하(鹿甲天下)', '양갑천하(羊甲天下)', '천하일갑(天下日甲)', '양천갑일(羊天甲日)'이 아니라 사슴 문양은 길상의 의미로 보고 '갑천하(甲天下)'로 판독한다.'

106 강거장춘(絳居長春)'이 아니라 '강거장자(絳居長者)'로 읽어야 하며, 우봉(又峰) 조희룡(趙熙龍, 1789-1866)이 사용하던 것으로 국립중앙박물관 소장 「묵죽도 8곡병」의 7번째 폭에 '가봉사서(家奉賜書)' 인장과 함께 찍혀 있다.

107 이 '강남춘'은 황이(黃易, 1744-1802)가 새긴 인장이다.

108 나빙(羅聘, 1733-1799)이 박제가(朴齊家, 1750-1805)에게 그려준 「매화도」에 거의 같은 '강남춘' 인장이 찍혀 있다. 『후지츠카의 추사연구자료』: 후지츠카 기증 추사자료전Ⅲ, 과천문화원, 2008, 95쪽.

109 '과지초당(瓜地艸堂)'은 김노경, 김정희와 권돈인이 함께 사용한 호이지만, 작품 사용례로 볼 때 김노경이 사용한 인장이다.

110 위에 작은 입구(口)가 좌우에 있으면, '관(觀)'으로 읽어야 한다.

111 김정희의 인장 가운데 중국의 인장을 모인한 사례는 필자 「인장을 통해 본 추사 김정희와 한중묵연」 『추사 연행 200주년 기념-추사 김정희와 한중묵연』 과천문화원, 2009, 207~210쪽 '5. 김정희의 인장 가운데 보이는 중국 인장의 모인', '[표 2] 김정희 인장의 연원 일례' 참조

112 고종덕(顧從德) 『집고인보』 상, 산동미술 출판사 2011, 48쪽 참조

113 김정희의 인장을 소치(小癡) 허련(許鍊, 1808-1893)이 모인하여 사용한 사례와 유파 학예인들의 모인 사례는 필자 「인장을 통해 본 추사 김정희와 한중묵연」 『추사 연행 200주년 기념- 추사 김정희와 한중묵연』 과천문화원, 2009, 211~212쪽 '[표3] 김정희의 인장과 유파 학예인들의 인장 1', '[표4] 김정희의 인장과 유파 학예인들의 인장2' 참조.

114 소치(小癡) 허련(許鍊, 1808-1893)이 그린「동파입극도」에 권돈인도 거의 같은 '금석교' 인장을 사용하였기 때문에 추후 정밀한 검증이 필요하다. '

115 '기생수득도(幾生修得到)'로 읽어야 한다.

116 '기암운(寄巖雲)'으로 판독하기도 하지만 자법으로 보아 '기악운(寄岳雲)'으로 판독한다.

117 『제107회 근현대 및 고미술품 경매』서울옥션, 2007, [도] 139 김정희의「반야심경(般若心經)」에도 찍혀 있어 김정희가 사용한 인장으로 본다.

118 심침(沈沉)『중국전각전집(中國篆刻全集)』권1, 흑룡강미술출판사, 2000, 21쪽 동주(東周)시대

119 이 '김' 인장은 동주시대부터 연원이 있으며 한나라 때 와당문으로도 사용되었다. 조역광(趙力光)『중국고대와당도전(中國古代瓦當圖典)』문물출판사, 1998, 448쪽 도478 참조

120 이 '김정희인' 인장은 대련 작품에 가장 많이 사용하였으며, 비슷하면서도 찍힌 양상이 다른 인장이 다수 존재하기 때문에 사용례 등에 대한 정밀한 비교 연구가 필요하다. 이에 대해서는 필자「추사 김정희 인장 일고」『추사연구』제7호, 추사연구회, 2000, 167-176쪽 참조.

121 '추사무한(追事毌閒)'은 '박사무한(迫事毌閒)'으로 읽어야 한다.

122 감양(甘暘)『감씨집고인보(甘氏集古印譜)』서령인사, 2000, 32쪽 참조.

123 위에 작은 입구(口)가 좌우에 있으면, '관(觀)'으로 읽어야 한다. '내관초당(內觀艸堂)'과 더불어 '우염(又髥)', 사용례가 보이지 않는 정방형의 '동국유생(東國孺生)' 인장은 권돈인이 사용한 인장이다. 이 세 인장은 최완수『추사명품첩』권1, (지식산업사, 1976) 작품16 '과지병생(瓜地病生)'이라고 관서한 권돈인의 대련 작품에 찍혀 있다. '염(髥)'을 호로 사용한 예는 최준호『추사, 명호처럼 살다』아미재, 2012, 730~737쪽에서 상세하게 논하고 있다.

124 이 '노완(老阮)' 인장은 '성주(星主)'라는 변관으로 보아 서신주(徐新周, 1853-1925)가 새긴 것으로 볼 수 있는 여지가 많다. 특히 이 인장은 사용례가「필묵시(筆墨詩)」1점 밖에 보이지 않아 김정희가 사용한 인장으로 확정하려면 정밀한 비교 검증이 필요하다. 이에 대해서는 필자「추사 김정희 인장 일고」『추사연구』제7호, 추사연구회, 2009, 174-175쪽 참조.

125 손위조(孫危祖) 외『당송원사인압기집존(唐宋元私印押記集存)』상해저점출판사, 2001, 250쪽, 인장번호 1398 '대아' 참조.

126 이 '대아' 인장은 자하(紫霞) 신위(申緯, 1769-1845)가 사용한 것으로 당대 학예인들이 동일한 인문과 자법의 인장을 사용한 예이다.

127 이 '독서자홍범이하' 인장은『소원학공자(所願學孔子)』『완당과 완당바람 – 추사 김정희와 그의 친구들』부국문화재단·동산방, 2002, 10-11쪽 및 개인소장의「소원학공자」『조선 왕실의 인장』국립고궁박물관, 2006, 46쪽 작품 참조.

128 '동국유자(東國孺子)' 인장은 김정희가 제첨을 쓰고 위당(威堂) 신헌(申櫶, 1810-1884)이 소장했던『손자(孫子)』와 고려대학교 소장『설문해자(說文解字)』등에서 사용례를 확인할 수 있으며, 영남대학교에 소장된 것이 실인으로 추정된다.『손자』는 뒤에 송은 이병직이 소장했던 책으로 위창 오세창의 발문이 있다. 최준호는『추사, 명호처럼 살다』아미재, 2012, 268~270쪽에서 변관의 우허(又栩) 복삼(濮森)을『중국전각대자전(中國篆刻大字典)』과『중국새인전각전집(中國璽印篆刻全集)』권4 그리고 인터넷 자료를 참고하여 그의 생몰년을 1827-1874년후?로 추정하였으나『중국전각총서(中國篆刻叢書)』제39권 근대 3 : 종이경(鍾以敬) 동대년(童大年) 조시강(趙時棡) 타, 일본 이현사, 1983, 152-157쪽과 180쪽 '복삼(濮森)'에 의하면 작품의 제작시기가 1915, 1925, 1929까지 나타나고 있다. 이에 근거하면『중국새인전각전집』에 실린 인장의 제작연도 기미를 1919년, 을축을 1925년으로 볼 수도 있기 때문에 더 깊은 연구가 필요하다. 생몰년에 따라 이 인장의 진위 여부가 달라질 수 있기 때문이다.

129 이 인장은 '무여용(無如用)'이 아니라 자법상 '무용(無用)'으로 읽어야 한다.

130 황돈(黃惇)『청초인풍(清初印風)』: 중국역대인풍계열, 중경출판사, 1999, 161쪽, 주문진(朱文震)인장 참조.

131 이 인장은『추사 한글편지』예술의전당 서예박물관, 2004, 219쪽에서 '용상록(龍象鹿)'으로, 박철상은『세한도』도판에서 '보평안(報平安)'으로 판독하였는데, '보평안'이 맞다. 또한 김정희 부친 김노경과 함께 사용한 인장이다.

132 청나라의 절파(浙派) 전각가인 진조망(陳祖望)이 새긴 인장이다. 이 '보평안' 인장은『중국전각총서(中國篆刻叢書)』제19권 청13 : 도탁(屠倬) 조의(趙懿) 호진(胡震) 타, 69쪽 참조.

133 고종덕(顧從德)『집고인보(集古印譜)』상, 산동미술출판사, 2011, 58쪽 '봉구령인' 인장 참조.

134 왕계숙(汪啓淑)『인암집고인보(訒庵集古印譜)』서령인사(西泠印社), 1999, 281쪽 '불노' 인장 참조.

135 장령(張玲)·유철군(劉鐵軍) 편『화중인(畫中印)』요녕미술출판사, 2001, 376쪽 옹방강(翁方綱)의 '소봉래각' 인장 참조. 이 인장은 황이(黃易, 1744-1802)가 옹방강을 위해 새긴 인장이다.

136『화중인』375쪽 옹방강(翁方綱)의 '소재' 인장 참조.

137『화중인』376쪽 옹방강(翁方綱)의 '소재묵연' 인장 참조.

138 이 '아념매화' 인장은 간송미술관 소장 금미(琴糜) 김상희(金相喜, 1794-1861)의 행서 대련「임간석상」에도 사용례가 보여, 형 김정희의 인장을 물려받아 사용한 것인지 김정희가 사용한 인장인지 추후 검토가 필요하다.

139 이 '여차석' 인장은 간송미술관 소장의「지란병분」에만 사용례가 보이는 작품으로, 권돈인의 행서 대련「이무아유」에 '여차석노인(如此

石老人)'이라는 호를 쓴 점으로 보아 권돈인의 인장으로 본다.

140 '염' 인장은 추사고택 소장 1과, 영남대학교 소장 1과 『완당인보』에 실린 인영 등이 있지만, 추사고택 소장 인장은 김정희가 사용한 것과 다른 계통의 인장으로 생각된다. 첫째 인문의 소밀(疏密)이 다르고 둘째, 김정희가 사용한 인장은 왼쪽 위 모서리가 터져 있는데, 추사고택 인장은 왼쪽 아래 모서리와 오른쪽 윗 모서리가 터져 있기 때문이다.

141 '예당사정(禮堂寫定)' 인장은 『추사정화』208쪽과 『한국의 인장』89쪽 이외에는 사용례가 보이지 않아, 추후 비교 검증이 필요한 인장이다.

142 이 '오홍' 인장은 김정희가 작품에도 사용하였다. 유식(劉栻)『선집한인진적(選集漢印眞蹟)』국립중앙도서관 소장 (위창고 433 44) 및 『당송원사인압기집존』179-180쪽(인장번호 1022-1028) 참조.

143 이 '완당' 인장은 여러 작품에 배관기를 남긴 백련(白蓮) 지운영(池雲英, 1852-1935)이 소장한 작품에 찍혀있는 인장으로 사용례에 대한 정밀한 검증이 필요하다.

144 '완수(頑手)'라는 뜻보다는 '원형리정(元亨利貞)을 갖춘 선비'라는 뜻의 '원정사(元貞士)'로 본다.

145 『초사(楚辭)』의 내용과 자법에 따라 마지막 구를 '미감언(未敢言)'으로 판독한다.

146 '여의륜(如意輪)'보다는 충청남도 예산 용궁리(龍宮里) 용산(龍山)과 연관지어 '용정(龍丁)'으로 본다.

147 자법으로 보아 '우수(又鬚)'가 아니라 '우염(又髥)'이다. 이 인장은 권돈인이 사용한 인장이다.

148 『인암집고인보』140쪽 '원앙' 인장 참조.

149 '음자금시(吟自今詩)', '음자개시(吟自个詩)' 보다는 '음자재시(吟自在詩)'로 판독한다.

150 『인암집고인보』160쪽 '의자손' 인장 참조.

151 이 인장은 출처가 분명하지 않으며, 대산(對山) 강진(姜溍, 1807-1858)이 사용한 인장과 유사하다.

152 이 인장은 글자마다 = 의 첩자(疊字) 표시가 있어 2번 읽어야 한다.

153 한나라 와당문을 인장에 새긴 것으로 옹방강, 옹수곤도 같은 인장을 사용하였다. 『중국고대와당도전』681쪽 도711 '장무상망' 인장 참조.

154 '장의자손' 인장은 동생 산천(山泉) 김명희(金命喜, 1788-1857)도 작품과 장서에 사용한 인장으로 원 소유자가 누구였는지는 정밀한 검증이 필요하다.

155 황돈『명대인풍(明代印風)』: 중국역대인풍계열, 중경출판사, 1999, 67쪽, 문징명(文徵明) '정운' 인장 참조

156 「숭정금실」에 찍혀 있는 '조서열수지간' 인장은 도판이 흐려 판독이 불가능했으나, 간송미술관 김민규 선생의 도움을 받아 「제치원고후」와 같은 인장임을 확인하였다.

157 중봉(中峯)'이 아니라 서예 용어인 '중봉(中鋒)'이다.

158 자법으로 보아 '차금차고(且今且古)'로 판독한다.

159 『인암집고인보』212쪽 '찬제거사' 인장 참조.

160 황돈『청대휘종인풍(淸代徽宗印風)』상: 중국역대인풍계열, 중경출판사, 1999, 86쪽, 석도(石濤)의 '치절' 인장 참조

161 '침사한조(沈思翰藻)' 인장은 김정희가 사용한 예가 보이지 않고, 동생 금미(琴眉) 김상희(金相喜, 1794-1861)가 쓴 「치원진완(梔園珍玩)」에 찍혀 있어 추후 비교 검토가 필요하다. 『다산(茶山) 정약용(丁若鏞)-마파람이 바다 위에 불어』강진군, 2008, 202~203쪽 참조.

162 '쌍어평안'의 쌍어문은 길상을 나타내는 문양이며, '평안(平安)'함을 뜻하는 봉함인이다.

163 최준호 『추사, 명호처럼 살다』167쪽에서 '한정노사(漢廷老史)'로 보았으나 자법상 '한정노리'로 판독한다. 원나라 4대 시인의 한 사람인 우집(虞集 1272-1348)이 자신의 시는 "한나라 조정의 늙은 관리(漢廷老史)"와 같다고 한 데서 가져 온 말이다. 특히 김정희는 우집의 시를 모은 『우문정칠언율초(虞文靖七言律秒)』를 소장하고 있었다.

164 이 '해내존지기' 인장은 비고와 같이 거의 비슷한 인장을 권돈인도 사용하였으나, 자법에 일부 차이가 보여 김정희의 인장으로 본다.

165 이 '해내존지기' 인장은 이상적도 거의 같은 인장을 사용하였으며 『근역인수』에도 실려 있다.

166 이 '해외문인' 인장은 김정희와 권돈인이 사용한 인장 윗부분을 보면 선 부분의 모서리가 떨어진 부분이 달라 각각 같은 인문의 다른 인장을 사용한 것으로 본다.

167 자법으로 보아 '태동(台同)'보다는 '합동(合同)'으로 판독한다.

168 자법상 '허명주향지(虛明炷香地)'로 판독한다.

169 이 인장은 『추사 한글편지』219쪽에서 '근봉(謹封)'으로 『추사 김정희의 한글편지 연구』(충남대학교 대학원 국어국문학과 박사학위논문, 2013, 162쪽과 321쪽에서 '봉 쌍희(封 雙囍)'로 판독하였으나, '편지를 봉한다'는 뜻의 '호봉(護封)'으로 판독한다.

170 이 인장은 흥선대원군 석파(石坡) 이하응(李昰應, 1820-1898)이 사용한 것으로, 김정희가 사용한 봉함인과 음양과 자법만 다르게 한 것이다. 『조선 왕실의 인장』123쪽 인장번호 204-6 참조.

171 이 인장은 '홍출헌(紅朮軒)' 또는 '홍목헌(紅木軒)'이 아니라 '작약(芍藥) 꽃이 피는 집'이란 뜻의 '홍약헌(紅藥軒)'으로 판독한다.

172 이 '황산' 인장은 중국의 전각가도 한와당문을 모인한 사례가 있으며, 황산(黃山) 김유근(金逌根, 1785-1840)도 비슷한 인장을 사용

하였다.『중국고대와당도전』 310~312쪽 도280-282 한(漢)시대 '황산' 와당 참조.

173 이 '회당' 인장은 산천(山泉) 김명희(金命喜, 1788-1857)의 장서로 추정되는『열부강씨전(烈婦姜氏傳)』과 김정희의『난맹첩(蘭盟帖)』에도 찍혀 있어 실제 사용자가 누구인지 검증이 필요하다.

174 국립고궁박물관 소장 외.

3장

175 『완당선생전집』권4, 서독「여오감각규일」;『완당선생전집』권3, 서독「여권이재돈인」,9 ;『추사 김정희』: 학예 일치의 경지, (국립중앙박물관, 2006)「15 김정희와 권돈인이 함께 만든 첩」pp70-74 ; 김청강「완당의 각인 소고」『간송문화』3, 서예 Ⅱ 완당(2), (한국민족미술연구소, 1972) . p25. 가운데「김정희가 권돈인의 인장이 찍힌 軸에 제한 글」참조

176 김청강「완당의 각인 소고」『간송문화』3, 서예 Ⅱ 완당(2), (한국민족미술연구소, 1972) pp24-26. 참조

177 김청강「추사전각의 예술적 차원」: 청 석도의 영향을 고증함『동양미술론』(우일출판사, 1980) pp156-164. (월간서예, 1974. 7월호 게재) 참조

178 『반룡헌진장인보』(영창서림, 1987) pp98-99.에 음각의 '交情片言' 인장이 '金石經箋齋作' 작으로 되어 있어, 그의 호가 '전재(箋齋)' 였음을 확인할 수 있으며, 필자는 아직 실물을 확인하지 못하였다.(이하『반룡헌진장인보』라고 한다.)

179 김양동「한국 인장의 역사」『한국의 인장』(국립민속박물관, 1988) pp196-201. 참조(이하『한국의 인장』이라고 한다.)

180 김양동「추사와 그 시대의 전각」『남정 최정균 교수 고희기념 서예술논문집』(원광대학교출판국, 1994) pp476-490. 참조(이하「추사와 그 시대의 전각」이라고 한다.

181 원용석「추사 김정희와 전각」『추사연구』제5호 (추사연구회, 2007) pp91-125. 참조

182 『추사의 작은 글씨』: 붓 천 자루와 붓 열 개를 모두 닳아 없애고, (과천문화원, 2005) . p25.『삼백구비(三百九碑)』참조(이하『추사의 작은 글씨』라고 한다.)

183 원용석「추사 김정희와 전각」에 대한 재론『추사연구』제6호 (추사연구회, 2008) pp269-283., 하지만 필자는 '拙印三顆'를 '제(김정희)가 갖고 있는 인장 3과'로 보고자 한다. 하지만 김정희가 전혀 전각을 하지 않았다는 뜻은 아니다. 다만 김정희가 당대 학예단의 종장으로서 권돈인, 오규일, 조면호 등에게 전각의 역사와 유파뿐만 아니라 전각의 3요소인 자법(字法), 장법(章法), 도법(刀法) 등 기법에 관한 충분한 식견을 갖고 언급하고 있어, 전각 계몽가와 지도자로서의 각인(刻印)을 시도했을 개연성은 있지만 전각에 전심(專心)하지는 않았다는 뜻이다. 즉, 일반적으로 작가가 학문적 이론과 기량을 함께 갖춘 경우도 있지만 김정희는 19세기 전각의 계몽가 및 지도자로서의 역할이 더 컸다고 보는 것이다.

184 『추사김정희명작전』(예술의 전당, 1992) p120.

185 진남숙(陳南叔) : http://220.130.134.84/m1MainFind.asp?LM=1&L1=1&L2=3&L3=0&LS=C&SRCHTXT=Q9614&SK=MV '敬愼'

186 『엄곤·강존·진뢰 타(他)』: 중국전각총간 제30권 청24, (미술문화원, 1992) p45., 인장 3방이 실려 있다.「槃廬」참조

187 『秋史 김정희』: 학예 일치의 경지, (국립중앙박물관, 2006) pp108-109. 25「유식이 쓴 편지」참조(이하『秋史 김정희』라고 한다.)

188 『추사 김정희』p306., '率眞'『근역인수』p249., '農丈人'『근역인수』p483., : '彝齋' '權敦仁印', p483.,참조. 크기는 작지만 고암 이응노(1904-1989)도 초기에 이것과 자법(字法)과 거의 같은 인장을 사용하였다.

189 『추사 김정희』pp106-107. 24「'일석산방인록'이라고 쓰인 책」참조

190 유식「선집한인진적」(국립중앙도서관 소장, 1829) 청구기호 : 위창古433-44 참조

191 『추사와 한중교류』: 후지츠카기증추사자료전Ⅱ, (과천문화원, 2007) 14「영상난정잔자」등에 찍혀 있다. '東海循吏', 이하 '추사와 한중교류」라고 한다.

192 『완당선생전집』권5, 서독「대권이재돈인여왕맹자희손」,참조 ;『추사 김정희』pp68-74.「15 김정희와 권돈인이 함께 만든 첩 완염합벽첩」에도 정수와 하진, '印刻之學'의 연원에 대해 언급한 내용이 ; 김청강「완당의 각인 소고」『간송문화』3, 서예 Ⅱ 완당(2), (한국민족미술연구소, 1972) . p25. '이재 권돈인의 인축에 제'한 글에서 김정희는 문팽, 하진, 임보, 동순, 장요손, 유식, 성발 등의 인장이 찍혀 있음과 오규일이 깊은 경지에 이르렀다는 언급을 하고 있다.

193 『엄곤·강존·진뢰 타』: 중국전각총간 제30권 청24, (미술문화원, 1992) p165.에 2방이 실려 있다.「이념증」 '棣生氏' 참조

194 『완당선생전집』권4, 서독「여오각감규일」참조

195 『주분·동순·파위조 타(他)』: 중국전각총간 제11권 청5, (미술문화원, 1992) p81., '翁方綱', '羅聘' 등 여러 방의 인장이 실려 있다.「동순」 '小琅嬛' 참조

196 『진홍수·진예종』: 중국전각총간 제16권 청10, (미술문화원, 1992) p45.「진홍수」 '紅豆山房印' 참조

197 『완당선생전집』권4, 서독「여김군석준」,2 참조

198 『완당선생전집』권3, 서독「여권이재돈인」30 참조

199 오세창 편『근역인수』(국회도서관, 1968) p478.,'綠意唫舫'참조(이하『槿域印藪』라고 한다.)

200 『근역인수』 p463.「한응기」'夏鼎商彝秦篆漢隸'참조

201 이유원『임하필기』권,32「화동옥삼」'2'김석경철필'(성균관대학교 대동문화연구원, 1961)'김석경은 누각동에 사는 사람인데, 추사의 문하에 출입하여 철필을 잘하여 한때 사대부들의 도장이 모두 그의 손에서 나왔다. 나도 그에게 도장을 새기게 한 것이 많은데, 석묵서루의 각법에 비하면 격이 낮아서 기묘함이 없었다. 뒤에 소산 오규일이 석묵서루의 각법을 깊이 터득하여 이재 권돈인과 추사의 사이를 오가더니 그 각법이 더욱 신묘해져 대궐의 모든 도장이 대부분 그에게 맡겨졌다. 오규일의 솜씨가 처음에는 순정하여 보배스러웠고, 점점 아름다운 경지에 들어갔으나, 얼마 안 되어 은밀함을 추구하여 글자를 분별할 수가 없었다. 행세한 지 10년이 채 못 되어서 눈이 망가졌다. 중국의 주소백이 손수 새긴 도장을 나에게 주기에, 내가 그 도장으로 이재가 요구한 예서에 찍어 주었더니 이재는 깜짝 놀라며, "요즘 세상에 아름다운 솜씨로다."하고는 나에게 그가 새긴 인장을 구해 달라고 부탁하였다. 그래서 또 오소산에게 주소백의 인장을 새기게 하여 사신 편에 부쳤더니, 주소백은 그가 새긴 도장을 한 폭에 찍어서 보내왔다. 이 인본은 이재의 해당루에 있다. 내가 전후에 얻는 주소백이 새긴 인장 수십 방은 모두 명각이다. 연전에'어서사귤산가오실'이란 여덟 글자를 주소백에게 새겨 달라고 부탁하였는데, 주소백은 눈이 어두워서 나의 요구에 부응하지 못하였다. 그래서 정학교에게 새기게 하였는데, 그 각법이 오규일과 주소백의 여파에 가까웠다. [金石經者, 樓閣洞居人, 出於秋史門, 善鐵筆, 一時, 士大夫圖章, 皆出其手. 余亦使刻印者多, 而比石墨書樓法卑下, 無奇法. 後有吳小山圭一, 深得石墨法, 往來彝齋秋史之間, 其法益神, 大內諸刻擧皆任之. 吳手初, 則純正可珍, 漸入佳境, 隨以索隱其文不可辨. 行之未十年, 眼廢. 中州周少白, 以其手刻贈余, 余以是, 踏於彝齋所求隸書, 彝齋大驚曰, "近世佳手."托令刻其印方. 又使小山刻少白印, 付之樺便, 少白盡印所刻全幅, 以歸之. 此本在彝齋海棠樓. 余前後所得周刻數十方, 皆名刻也. 年前, 以'御書賜橘山嘉梧室'八字, 乞刻於少白, 以眼昏不能副. 倩丁學敎刻之, 其法吳周餘派也.' (이하『林下筆記』한다.)

202 주당(周棠) : http://image.baidu.com/i?ct=503316480&z=0&tn=baiduimagedetail&word=%D6%DC%C-C%C4&in=22274&cl=2&cm=1&sc=0&lm=-1&pn=2&rn=1&di=1166345436&ln=52&fr=#pn2 '少伯氏周棠'

203 김청강『동양미술론』(우일출판사, 1980) p151.「완당의 전각 연구」참조,'이는 이재 선생이 수장한 것이다. 한인도 있고, 문삼교·하설어도 있고, 임리도 있으며, 또 근세 사람으로는 알만한 사람은 동소지·장요손·유백린·성발같은 많은 명가들이 있다. 이 가운데 특출한 것은 호봉인인데 혼목 고아한 것이 압권이다, 무릇 전각에 뜻을 두자면 마땅히 규범으로 삼고 배워야 한다. 오규일 군은 전각에 깊은 조예가 있는 사람으로 거의 삼매에 빠진 사람이다. [此是彝齋先生所收藏也. 有漢印焉, 有文三橋·何雪漁等, 有林犫云, 又有近人知童小池·張曜孫·劉柏隣·成勃·諸名刻, 其中特出者, 爲護封印, 渾穆古疋, 可以壓卷. 凡欲留心篆, 當以是爲軌則. 吳君深於此道者, 庶有以徹三昧者耳. 阮堂老人題]'

204 『영산』(금오당미술관, 2006) p131, 김정희「서간」참조

205 같은 이름으로 많은 책이 전하는'남농미술문화재단'소장의'운림묵연』첩 가운데 실려 있다.'황금처럼 먹을 아끼는 기묘함을 가져, 작은 화폭 그릴 때 느낌에 주저하지 않노라. 김정희 선생(완당)도 돌아가시고 정학연[유옹 : 유산 정학연(酉山 丁學淵, 1756-1859)] 어른도 가셨으니, 감상할 이 어디에 다시 계실까. 신유년(1861년) 3월 28일 소산 오규일의 산림 정자를 지나며, 그림을 그리고 시를 덧붙인다. 마을 이름은 마장촌이다. [惜墨如金自一奇, 寫成短幅莫嫌遲. 阮堂謝世酉翁去, 鑒賞人間更待誰. 辛酉 三月 卄八日, 過吳小山林亭, 作畵賦此. 小地名, 馬場村]'

206 『근역인수』 p97.,'古硯齋印'참조

207 『한중일 서예·고문헌 자료』: 통문관주인 산기 이겸로선생 기증, (예술의 전당, 2002) p143. 90.「열상명가인보」참조

208 『근역인수』 p250 참조

209 『반룡헌진장인보』 pp64-65. 참조

210 『추사와 한중교류』 8「난정서석각탁본」등 참조

211 김정희가 제주 유배시절의 제자 김구오에게 준『고인일정』과「선집한인진적』에는 '吳興'. '其萬年子子孫孫永寶', '呂不韋印'등 중복되는 인장이 많아 같은 시기에 유식이 보내온 것으로 보인다.

212 『추사 김정희』 p157. 36「서한시대 동경의 명문을 임서한 글」'偶然欲書'참조

213 『완당인보』(문화재관리국 장서각 편,) (아카데미서점, 1973) '偶然欲書'참조

214 『완당선생전집』권3, 서독「여권이재돈인」9,'동해순리인은 동생 명희(命喜)가 돌려 보여준 것으로 이것은 장요손(張曜孫)이 전각한 것이라고 들었고, 대단히 고아한 맛이 있습니다. 이는 등석여[완백산인(完伯山人), 1743-1805)]의 진수를 정통으로 전해받은 것으로, 몇 방 더 얻을 길이 없어 한스럽습니다. 종전에는 유식[백린(柏隣), -1820-)]을 가장 잘 하는 사람으로 여겼는데, 오히려 제2품에 넣어야 하겠습니다. 보시고 바라잡아 주심이 어떠하신지요? [東海循吏印, 自家仲轉示, 聞是張曜孫所篆云, 大有古意. 是完白山人嫡傳眞髓, 恨無由多得幾顆. 從前劉柏隣爲上妙者, 尙屬第二見矣. 覽正如何?]'

215 『등석여』: 중국전각총간 제23권 청16, (미술문화원, 1992) p125 참조

216 위의 책, p167 참조

217 『추사와 한중교류』 p47.「영상난정잔자」참조

218 『추사의 작은 글씨』, pp194-195. 『해붕영찬(海鵬影讚)』 참조

219 『추사 김정희 또 다른 얼굴』 (아카데미하우스, 1994) p233. 참조 (이하 『추사 김정희 또 다른 얼굴』이라고 한다.)

220 한인풍(漢人風)을 위주로 했던 유식보다 흡파(翕派)의 정수, 등석여가 문호(門戶)를 연 환파(皖派)에 속하는 장요손을 높이 평가한 점은 김정희의 서법관(書法觀)이나 본인과 문하 학예인들의 인장에서 다수 발견되는 절파풍(浙派風) 인장을 볼 때 의문스러운 일이다. 김양동(金洋東)은 일찍이『추사와 그 시대의 전각』pp481-482.에서 이런 의문을 제기하였다.

221 『추사김정희명작전』 (예술의 전당, 1992) p167. 『완당인보』 '痛飮讀離騷' 참조 (이하 『추사김정희명작전』이라고 한다)

222 『문팽·하진』: 중국전각총간 제1권 명1, (미술문화원, 1992) p11. 『문팽』참조

223 『명대인풍』: 중국역대인풍계열, (중경출판사, 1999) p186. 『김광선(일보)』참조 (이하 『명대인풍』이라고 한다.)

224 위의 책, p149. 『소선』참조

225 『김일보·소선·하통 타(他)』: 중국전각총간 제3권 명3, p105. 『소선』참조

226 위의 책, p75. 『정원』참조

227 『조환광·왕관·왕홍 타(他)』: 중국전각총간 제4권 명4, (미술문화원, 1992) p141. 『왕관』참조

228 『감양·양질·양년 타(他)』: 중국전각총간 제2권 명2, (미술문화원, 1992) p109. 『감양』참조

229 『명대인풍』 p230. 『양천추』참조

230 구덕수『정축겁여인존석문』상, (오남도서출판공사, 1989) p27. 『유위경』참조 (이하 『정축겁여인존석문』이라고 한다.)

231 『정수·허용·전정 타(他)』 중국전각총간 제7권 청1, (미술문화원, 1992) p153. 『전정』참조

232 『학산당인보초』: 중국전각총간 제6권 명6, (미술문화원, 1992) p47. 참조

233 『청초인풍』 p98., 중국역대인풍계열, (중경출판사, 1999) 『유정괴』참조

234 왕계숙『인암집고인보』 (서령인,사 1999) p9. 참조

235 『근역인수』 p457. '鄭忠彬' 참조

236 『탐매』 (국립광주박물관, 2009) pp96-97.. 14. 이한철『매화서옥도』 참조, 이 인장은 누구의 인장인지 확실하지 않으며, 정충빈의 인장과 장법(章法)에서는 같고. 특별히 다른 인장과 '飮'자의 자법(字法)이 다른 인장이다.

237 『추사김정희명작전』 p167. 『완당인보』 '沅有芷兮澧有蘭 思公子兮未敢言'; 『초사』권 제2『구가』제2 '湘夫人' 참조

238 『추사김정희명작전』 p163, p169. 『완당인보』 '楊柳當年' 및 『보소당인존』K3-562-2-9a '楊柳當年' 참조

239 『추사김정희명작전』 p158., '汪喜孫攷藏金石文字', p155., '金正喜攷藏金石文字' 『완당인보』참조, 이 두 인장은 여러 모인(摹印)의 사례를 볼 때 왕희손(汪喜孫)이 김정희에게 보낸 서신이나 자료에 찍힌 인장을 원본으로 삼아 김정희로 이름만 바꿔 새긴 것으로 보인다. 다른 한편으로 같은 인장을 새겨 왕희손에게 보내려다 남은 것이 『완당인보』에 김정희의 인장으로 실린 것으로 생각해 볼 수도 있지만 앞의 가능성이 더 높다. 또한 청(淸)의 문사(文士)들이 자료를 기증할 때 찍어 보낸 인장을 모인(摹印)하여 참고자료로 삼거나 전각 기량의 향상을 도모한 것으로도 생각되며, 이러한 예는 『보소당인존』에 실린 '汪喜孫印'(K3-562-3-9a), 야정 철보(冶亭 鐵保, 1752-1824 : K3-562-4-12a) 등을 통해서도 확인할 수 있다. 일부 부정적인 의견이 있을 수도 있지만 모방(模倣)은 창신(創新)의 모태가 된다는 점에서 긍정적인 현상으로 보아야 할 것이다. 이는 중국에서 고인(古印)을 모인(摹印)한 인보가 지속적으로 만들어진 것이 그 예이며, 유식도 김명희에게 보낸 『일석산방인록』의 끄트머리에 모인(摹印)의 역사, 자세, 방법, 목적 등에 대해 자세히 설명하고 있다.

240 『추사 김정희 또 다른 얼굴』 pp419-450. 참조

241 『추사 김정희 명작전』 p165. '正喜校讀' 참조

242 위의 책, p168. '喜孫校讀' 참조

243 黃士陵(1849-1908)은 金逎根(1785-1840)의 사후에 태어났지만, 中華民國 연간까지 이 인장과 같은 인장이 새겨진 것을 보면 예전부터 있던 인장을 摹印한 것으로 추정된다.

244 이 자료는 『근역인수』 『완당인보』 『소치공인보』등에서 가져왔으며 편의상 일일이 자세한 출처를 밝히지 않는다.

245 『제 108회 근현대 및 고미술품 경매』 (서울옥션, 2007.9.15) 150 '추사 김정희' 『시고』 참조

246 『완당선생전집』권수 『완당선생전집서』에서 김녕한은 김정희의 삶을 여러 측면에서 소식의 삶과 비교하고 있으며 '소동파입극도'등 김정희의 소식에 대한 인식과 흠모는 『추사 김정희(1786-1856)와 소동파상』 『추사연구』창간호 (과천문화원, 2004) pp99-101, 참조 ; 『소치 허련 200년』, pp58-59., 22. 『완당탁묵첩(阮堂拓墨帖)』참조, '선생께서 제주에 계실 때 자신의 초상화에 직접 글을 짓기를 "옹방강(담계) 선생은 옛 경전을 좋아한다고 하시고, 완원(운대) 선생께서는 남이 한 말을 다시 하고 싶지 않다고 하셨으니, 두 분의 말씀이 내 평생을 가늠한다. 어찌하여 바닷 먼 곳 삿갓을 쓴 모습이 송(宋)나라의 원우죄인[元祐罪人 : 소식(蘇軾)]만 같은가'라고 하셨다. 완당선생 진영. 제자 소치 허련이 삼가 모사함. [先生在海外時, 自題 小照云. 覃溪云, 嗜古經, 芸臺云, 不肯人云亦云, 兩公之言盡, 吾平生 胡爲乎. 海天一笠, 忽似元祐罪人. 阮堂先生眞影 門生小癡 許鍊 恭摹]

247 『운림산방화집』 (전남매일신문사, 1979) 26. 『소동파상』 (이하 『운림산방화집』이라고 한다.) ; 『남종화의 거장-소치 허련 200년』 (국립광주박물관, 2008) p117. 아래 『소장공입극상(蘇長公笠展像)』 참조 (이하 『소치 허련 200년』이라고 한다.)

248 『소치 허련 200년』 pp42-43., 13. 「완당선생해천일립상」

249 『추사 김정희 또 다른 얼굴』 p109. 참조 ; 위의 책, pp116-117. 53. 「소문충공입극상」 참조

250 오세창 편 『근역서화징』 (계명구락부, 1928) 「신위」 '取翁覃溪所書贈堂扁之名, 題爲警修堂集.' 참조 (이하 『근역서화징』 이라고 한다.)

251 위의 책, p226. 「이조묵」 '覃溪手撫其所藏坡公天際烏雲眞蹟, 寄贈蘇齋墨綠, 六橋因名其齋曰蘇齋.' 참조, 노수신(盧守愼, 1515-1590)도 '蘇齋' 라는 호를 사용하였다.

252 이러한 내용은 옹방강과 김정희의 「필담서」에 '선생의 보담재(寶覃齋) 세 자와 유당(酉堂) 두 자를 얻기를 원합니다. [願得先生手迹, 寶覃齋三子, 酉堂 二字]'에서도 확인할 수 있으며, 이유원 『임하필기』 권 34 「화동옥삼편」 2 「보담」에도 그 내력이 자세히 소개되어 있다. 보담(寶覃). 소미재(蘇米齋)·보소실(寶蘇室)·소재(蘇齋)는 담계 옹방강 노인의 거처이다. 담계는 자하 신위의 묵죽(墨竹) 그림을 보고 '푸른 대숲은 깊숙한데 물이 한 구비 흐르고, 해동의 산에는 연기 자욱한데 달 솟았다. 묽은 먹과 난채 꼬리 같은 붓을 가지고, 맑은 바람 오백 칸을 깨끗이 쓸었도다. 계유년 10월에 쓰다.'라고 썼다. 옛날에 소동파는 주빈에게 화답해 준 시의 말을 가지고 서재에 이름을 붙이기를, '맑은 바람 오백 칸[淸風五百間]' 이라 하였는데, 담계가 또 그 뜻을 취하여 신자하의 묵죽 그림에 쓴 것이다. 신공이 소재와 처음 인연을 맺던 때에 신공도 그 거처를 이름하기를 소재라 하고, 또 보담이라 하였다.'라는 글 등에서 확인할 수 있다. [蘇米齋·寶蘇室·蘇齋, 皆覃溪老人居也. 覃溪見紫霞墨竹, 題曰 : '碧玉林深水一灣, 煙橫月出海東山. 却憑淡墨靑鸞尾, 淨掃淸風五百間. 癸酉十月題.' 昔東坡公答周郵語, 名齋曰, 淸風五百間. 覃又取題霞本. 申公結緣於蘇之始也, 公亦名其居曰, 蘇齋, 又曰

253 손팔주 편 『신위전집』 (태학사, 1983) p1450., '天其厚我蘇齋翰墨緣, 不有存沒印顆如歸壁, 吾齋又一石墨書樓也. 好事傳語, 江湖殊不惡.' 참조

254 옹방강은 원나라 조맹견(趙孟堅)의 '彝齋' 도장을 얻고 나서 초년에 이 호를 사용하였다. 『추사 김정희 또 다른 얼굴』 p168. 참조

255 천금매 「이상적이 중국 문인들에게 받은 편지 모음집 『해린척소』」 『문헌과해석』 (문헌과해석사, 2009년·봄·통권46호). p145. 참조

256 『난언휘초』 (장서각 소장, 필사본), 청구기호 k4-6756, 1~2 참조. 인명의 이동(異同)은 정후수 「해린척소 13종 전사본 대조」 『동양고전연구』 제20집. (동양고전학회, 2004) pp88-91. 참조

257 박철상 『국회도서관보』 (제45권 제 8호 통권 제351호), (국회도서관, 2008) p87. 참조

258 『근역인수』. p198., 이상적 '舶山樓' 참조

259 『중국서화가인감관지』 상, (상해박물관, 1987) p782. 「옹방강」 18 '字正三號彝齋' 참조 (이하 『중국서화가인감관지』 라고 한다.)

260 손보문 외 편 『옥침본 난정서』: 역대난정서묵보7, (길림문사출판사, 2009) p9. 참조 ; '1773년에는 광동(廣東)에 재임하고 있을 때 본떠 두었던 소동파·미원장의 글씨(書) 두 자(字)를 재벽(齋壁)에 골을 파서 '소미재(蘇米齋)' 라는 편액을 걸고, 얼마 안되어 '송참본소시시고주(宋槧本蘇詩施顧注)' 31책을 사서 '보소실(寶蘇室)' 라는 편액을 걸고, 1780년 봄에는 「화도사고승옹선사사리탑명(化度寺故僧邕禪師舍利塔銘)」의 송탁본(宋拓本)을 얻어 '석묵서루(石墨書樓)' 라 이름을 붙이고, 또 육방옹의 글씨(書)를 조각한 '시경(詩境)' 두 자(字)의 석본(石本)을 얻어 재벽(齋壁)에 편(扁)하고 '시경헌(詩境軒)' 이라 이름 짓고 또한 이를 장식로 만들었다.'(필자 요약) 『추사 김정희 또 다른 얼굴』 p102. 참조

261 『추사 문자반야』 : 한국서예사특별전 25, (예술의전당 서울서예박물관, 2006) p89,. 「옹방강 서간」 '蘇齋' 인장 참조 (이하 『추사문자반야』 라 한다.)

262 『화중인』 (요녕미술출판사, 2001) p375., '蘇齋' 참조 (이하 『화중인』 이라고 한다.)

263 위의 책, p376., '蘇齋墨緣' 참조

264 『중국서화가인감관지』 상, p782. 「옹방강」 10 '寶蘇室' 참조

265 『화중인』 p376., '寶蘇室' 참조

266 손보문 외 편 『저수량임 난정서』: 역대난정서묵보2, (길림문사출판사, 2009) p7. 참조, '子固' 인장의 아래에 찍혀 있다.

267 『화중인』 p376., '小蓬萊閣' 참조

268 『청대절파인풍』 상 : 중국역대인풍계열, (중경출판사, 1999) p120. 「황이」 각 「옹방강」 '蘇米齋' 참조 (이하 『청대절파인풍』 이라고 한다.)

269 『중국서화가인감관지』 상, p784. 「옹방강」 64 '蘇米齋' 참조

270 위의 책, p782. 「옹방강」 25 '字正三號彝齋' 참조

271 『추사와 한중교류』 pp39 「원사현진적」 참조 ; 이 '石墨書樓' 인장은 옹방강이 「복초재집외 시권」 권 14에 '未谷爲子篆石墨書樓印賦謝' 를 남긴 것으로 보아 계복(桂馥, 1737-1805)이 새긴 것으로 생각된다 『추사 김정희 또 다른 얼굴』 p105. 참조

272 『중국서화가인감관지』 상, p784. 「옹방강」 60 '彝齋' 참조

273 『소치 허련 200년』 p117., 참고도판 위 : 「김정희」 「동파입극상찬」 참조

274 『추사 김정희』 pp104-105., 23 「대운산방문고통례」 라고 쓴 책 참조

275 의관이며 수장가인 청람 김시인(晴嵐 金蓍仁, 1792-?)에게 행서로 써 준 시에 '寶蘇齋', '漢廷老史' 인장과 함께 찍혀 있다.

276 『추사김정희명작전』 p162. 「완당인보」 '蘇齋墨緣' 참조

277 『추사정화』 (지식산업사, 1983) p206., '覃齋' 참조, ; 『완당인보』 p36에 크기가 다른 인장이 한 방 더 실려 있다.(이하 『추사정화』 라고 한다.)

278 『반룡헌진장인보』 pp86-87. 「김정희」'覃齋' 참조, 바로 위의 인장과 실물 등의 정밀한 비교 검토가 필요하다.

279 『추사김정희명작전』 p146. 「완당인보」'寶覃齋印' 참조

280 『조선 왕실의 인장』 p61., '香蘇館' 참조 ; 「추사 김정희 또 다른 얼굴」 p257. '香蘇卽寶蘇' 참조

281 『간송문화』48 : 서화 Ⅱ 추사를 통해 본 한중묵연, (한국민족미술연구소, 1995) p16. 「옹수곤 편지」 참조

282 『자하 신위 회고전』 (예술의 전당, 1991) p109. 「시주소시십권 전후신위필」권 4, '蘇齋' 참조(이하 『자하 신위 회고전』이라고 한다.)

283 『조선 왕실의 인장』 p38. 「신위」'蘇齋' 참조

284 『자하 신위 회고전』 p31. 「방화정의첩」'寶蘇' 참조

285 위의 책, p115., 104. 「시주소시십권 전후신위필」권7 표지 '寶蘇齋' 참조

286 『제 102회 근현대 및 고미술품 경매』 (서울옥션, 2006.6.29) 16 「자하 신위」「행서칠언시」 참조

287 『자하 신위 회고전』 p118. 「시주소시십권 전후신위필」권 8 '蘇齋墨緣' 참조

288 위의 책, p17. 「벽려방죽보」1816, '蘇齋墨緣' 참조

289 위의 책, p51. 「행서율시」'蘇齋墨緣' 참조

290 위의 책, p55. 「아안사군수시」'由蘇入杜' 참조, 신위가 '由蘇入杜 : 소식을 통해 두보의 시세계로 들어간다.'를 표방한 것도 시서화(詩書畵) 일치사상을 바탕으로 한 옹방강의 영향에 의한 것이다.

291 『추사 김정희』 p69., 15 「완염합벽첩」'彝齋' 인장 참조

292 『간송문화』24 : 서화 Ⅰ 추사묵연, (한국민족미술연구소, 1983) p16. 「옹수곤 편지」 참조

293 『추사 김정희』 p116., 53 「소동파가 삿갓을 쓰고 나막신을 신은 그림 소문충공입극상」 ; 「근역인수」 P432. 「조희룡」'蘇門弟子' 참조

294 유홍준, 이태호 『만남과 헤어짐의 미학-조선시대 계회도와 전별시』: 고서화도록 6, (학고재, 2000) 도판 11. 「신명준」「산방전별도」 참조

295 『운림산방화집』 2-3. 「노송」「연」 참조

296 『조선 왕실의 인장』 (국립고궁박물관, 2006) p21., '實蘇堂印' 참조(이하 『조선 왕실의 인장』이라고 한다.)

297 위의 책, p59., '蘇堂' 참조

298 위의 책, p21., '實蘇堂' 참조

299 위의 책, p21., '實蘇堂' 참조

300 『한국근대회화명품』 (국립광주박물관,, 1995) p117., 소당 김석준 제·혜산 유숙 화 85 「수계도」 참조(이하 『한국근대회화명품』이라고 한다.)

301 의관이며 수장가인 청람 김시인에게 행서로 써 준 시에 '蘇齋', '漢廷老史' 인장과 함께 찍혀 있다.

302 『추사김정희명작전』 p176. 「완당인보」'寶覃齋' 참조

303 『추사정화』 (지식산업사, 1993) p205., '寶覃齋' 참조 (이하 『추사정화』라고 한다.)

304 『추사김정희명작전』 p174. 「완당인보」'寶覃齋藏' 참조

305 위의 책, p174. 「완당인보」'小蓬萊' 참조

306 위의 책, p177., '小蓬萊學人' 참조

307 위의 책, p167., '小蓬萊閣' 참조

308 『추사글씨 탁본전』 (한국미술연구소, 2004) p119 '小蓬萊' 탁본 참조(『추사글씨 탁본전』이라고 한다.)

309 『조선 왕실의 인장』 p38., '蘇齋' 참조

310 위의 책. p38., '蘇齋' 참조

311 위의 책. p59., '實蘇齋' 참조

312 『보소당이존』의 인장은 대부분 한국학중앙연구원 『장서각』 소장 이본 5종 가운데 '청구기호K3-563, 12책'에서 채록하였으며, 뒤의 1-1b는 권-엽·앞뒤를 나타낸다. 이외에 『장서각』 소장의 異本에서 가져온 것은 위와 같은 방식으로 별도 표시하였다.

313 『국립중앙박물관 한국서화유물도록』제3집, (국립중앙박물관, 1993) 죽동거사필 「지두산수인물도」12-3/10 세부(이하 『한국서화유물도록』이라고 한다.)

314 『운현궁 생활유물Ⅴ』 (서울역사박물관, 2007) p232. 「도 8」'曾結蘇米墨緣' 참조

315 유홍준, 이태호 엮음 『유희삼매』 (학고재, 2003) 53 오원 장승업 「묵모란도」 55 몽인 정학교 「석란도」 참조(이하 『유희삼매』라고 한다.), 이 인장은 크기나 위치로 보아 소장자의 인장일 수도 있다.

316 '一石山房'이 조희룡의 호임은 허련이 서울에 와서 조희룡의 '一石山房'에서 밤새도록 그림의 유파 등에 대해 토론했다는 기록(실시학사 고전문학연구회 편 『조희룡전집』5, (한길아트, 1998) p157. 「서·기」: [1] 논화증해남허생시서, 참조)과 조희룡의 시집 『일석산방소록』 (『조희룡전집』4, p169. 참조)이 있어 확인할 수 있다. (이하 『조희룡전집』이라 한다.)

317 『강거한람』 (소장처 미상, 필사본)

318 『강거한람』 1. '철필이 넉넉히 문팽과 하진의 삼매에 들었으며, 천하의 절예가 아니면 힘쓸 수 없는 것입니다. 이는 천하의 남다른 식견

이 아니면 분별할 수 없는 것입니다. 이법은 곡원 가운데서 나왔으며, 신의는 없으나 스스로 한 법을 이루었으니 기쁘고 놀라우며, 거의 말로 증명할 수 없는 것입니다. 이 인권[인보]의 제첨이 김석경이 쓴 것 같은데, 과연 그런지 알 수 없습니다. [鐵筆優入文何三昧, 非天下之絶藝, 無以辦. 此天下之隻眼, 無以辨之. 此法自谷園中來, 無以新意, 自成一法, 可喜可驚, 殆無以言詮. 弟有一可疑. 此印卷題籤, 似是金石經所書, 未知果然否]; 2. '윤랑의 철필을 돌아가서 자세히 살펴보니 과연 묘경에 이르러 하진[설어(雪漁)]과 문팽[삼교(三橋)]을 거슬러 오를 것입니다. 언제나 전 사람들보다 뛰어난 것은 아닌데, 어떤 인연으로 이런 아름다운 선물을 얻은 것인지 알 수 없습니다. [弟允郎鐵筆, 歸而細撫, 果臻妙境, 上而溯溯雪漁三橋, 未必擅美於前, 未知以何因緣得此嘉貺也]'

『조희룡전집』5 「우봉척독」31, p140., '윤랑의 철필은 어찌 우리나라 사람들이 꿈에서조차 볼 수 있는 것이겠습니까? 전에 각한 것을 보니 대개 삼교를 본뜬 것이면서 운치는 혹 그보다 더 뛰어나, 사람으로 하여금 놀라고 감탄하게 할 만한 것이었습니다. 금인으로서 고인에게 겸양하는 것은 그렇지 않을 수 없는 것이지만, 만약 이 작품을 삼교 이전에 있게 했다면 지금의 논의가 어떠할지 모르겠습니다. 이것은 비록 소기이나 또한 치세의 한 도구이니 다른 날 입신에 이것이 한 계제가 될 줄 어찌 알겠습니까? 비록 지도할 필요는 없지만 또한 그만두도록 꾸짖을 필요도 없는 것입니다. 이 말이 어떤지 모르겠습니다. [그의 철필이 고법에 뒤지지 않음을 칭찬한 글] [胤郞鐵筆, 豈東人之所可夢見耶? 向見所刻, 盖仿三橋, 而韻或勝之, 使人可驚可歎. 以今讓古, 不得不然, 而若使此作在三橋以前, 今之論, 又未知如何? 此雖小技, 亦治世之一具, 安知異日不爲進身之階也? 雖不必指導, 亦不須呵止. 此言未知何如否?] [稱其鐵筆之不讓古法]'

319 『조희룡전집』6 「호산외기」35. pp145-147., '吳昌烈傳'에, '세명의 자식을 두었는데 맏아들 규일은 철필 [전각]을 정밀하게 하여 내부에 소장된 것 중에는 그의 손으로 새긴 것이 많다. 지금은 가각감(假閣監)으로 있다. [有三子, 長子圭一 精於鐵筆, 內府所藏, 多其手刻. 今爲假閣監]

320 『조희룡전집』5 「우해악암고」1, P44. '그대를 좇아 바로 만산 앞을 지났는데 하량(河梁)에서 손을 잡으니 멍해지네. 무슨 일로 나와 더불어 한 세상 살면서 흰 구름 갈림길에 인연을 원망하는가. [追君直過萬山前, 幄手河梁意惘然. 底事與吾生竝世, 白雲岐路怨因緣] 자랑스러운 그대의 전각 솜씨 세상에 빛나는데 묘법을 헛되이 바닷가 산에 썩힌단 말인가. 길상정석의 글자 아끼지 말고 배편으로 다소간 내게 부쳐 주시게. [위의 두 수는 갈림길에서 소산 오규일에게 준 것임.] [多君鐵筆爛人間, 妙法空藏海上山. 莫惜吉金貞石字, 借帆多少寄吾遇][右二首, 臨岐, 贈吳小山]'

321 『조희룡전집』5 「수경재해외적독」4., Pp35-36., '與小山'

322 『조희룡전집』4 「우해악암고」1, pp59-60., '동병상련의 오소산, 일찍이 인권(印卷)을 건네 주며 아까워하지 않았네. 금석의 한가한 문자 지니고 와서, 스스로 천년의 위아래를 대하노라.[소산이 준 한인(漢印)의 족자를 여기까지 가지고 왔다.] [病相憐吳小山, 曾將印卷不相慳. 携持金石閒文字, 自對千秋上下間][小山所贈漢印幀, 携至于此]'

323 『조희룡전집』5 「우봉척독」13, pp127-128. '소산에게 부탁하여 은황발자 네 글자를 도장으로 새겼는데, 무릇 한만한 글씨를 쓰는 경우에는 이 도장을 사용하지 않습니다. 서로 깊이 하는 터라 이런 얘기를 언급했습니다. [屬小山, 鑴'銀潢潑滋'印, 凡汗漫字墨, 不用此印. 相知之深, 故及此耳]'

324 『조희룡전집』3 「한화헌제화잡존」7, p34., '꿈에 붉은 난초가 뜰에 가득한 것을 보고 이윽고 사내아이를 낳는 기쁨이 있었다. 나의 서재에 홍란음방(紅蘭吟房)이란 편액을 걸고, 겸하여 크고 작은 석인(石印) 두 개를 새겼는데, 난을 그릴 때는 이 인을 사용한다. [夢紅蘭滿庭, 尋有擧丁之喜. 扁吾齋曰 : '紅蘭吟房', 兼鑴石印大小二枚, 凡寫蘭, 用此印]'

325 『조희룡전집』1 「석우망년록」106, p147. 참조

326 『근역인수』Pp430-435.「조희룡」조 참조

327 『조희룡전집』3 「한화헌제화잡존」219, p154.'불상 중에 장륙금신(丈六金身_이 있는데 나는 대매(大梅)를 일컬어 장륙철신(丈六鐵身)이라 하였다. 대개 장륙매화는 나로부터 시작된 것이다. 인장 한 방(方)을 오소산에게 부탁하여 새길 만하다. [佛有丈六金身, 余稱大梅, 爲丈六鐵身. 盖丈六梅花, 自我始也. 可鑴一印屬吳小山]'; 『조희룡전집』1 「석우망년록」50, p88.,'나의 시에 이런 구절이 있다.'누가 나의 벼루가 청안(靑眼)을 보일 줄 알리요! 나는 매화를 그리면서 백발에 이르렀네.'소산에게 부탁하여 이것을 도장에 새겨 서폭에 찍었다. [余詩有云 : '誰知古硯能靑眼! 吾爲梅花到白頭]'

328 『근역인수』P431.「조희룡」'銀潢潑滋'참조. '銀潢'은 은하수(銀河水), '潑滋'는 의성어이다.

329 도 3. 참조

330 도 3. 참조

331 옹방강 『복초재시집』권 28, (32권 6책 목판본, 개인소장) 옹수곤이 김정희에게 보낸 초간본으로 손재형의 구장품이다. 여기에는 많은 인장이 찍혀 있으며, 이에 대해서는 『추사 김정희 또 다른 얼굴』 P551. 참조

332 정병삼 「19세기의 불교사상과 문화」『추사와 그의 시대』 (돌베개, 2002) pp178-181.에 김정희의 불교인식에 대해 잘 논술되어 있다.(이하 『추사와 그의 시대』라고 한다.)

333 필자 「추사 김정희 글씨의 조형분석 시론」『추사연구』 제6호 (추사연구회, 2008) pp79-80. 참조

334 「화중인」, p375.「옹방강」'詩境'참조

335 『간송문화』48 : 서화 Ⅱ 추사를 통해 본 한중묵연, (한국민족미술연구소, 1995) p33., 18「옹방강」「예서」참조

336 『산은 높고 바다는 깊네』: 추사 김정희 서거 150주기 특별기획 ,(제주특별자치도, 2006) p132.「시경」탁본

337 『추사글씨 탁본전』 p37.「시경루」탁본

338 『추사정화』 p216.「인보」'詩盦' 참조

339 『근역인수』 p309.「김유근」'詩境' 참조

340 『추사 김정희』 p214., 56 「해서 묵소거사자찬」 참조

341 『조선 왕실의 인장』 p71.,.'詩境' 참조,

342 『근역인수』 p433.「조희룡」'梅花詩境' 참조

343 위의 책, p347.「유최진」'詩境' 참조

344 「산수도팔곡병풍」, (개인 소장) 참조

345 『근역인수』 p35.「전기」'詩境' 참조

346 묵장(墨莊)은 초정 박제가(楚亭 朴齊家)와 그의 제자인 김정희와도 교류했던 청(淸)의 이정원(李鼎元, 1749-1812)이, 묵림(墨林)은 대수장가였던 명(明)의 항원변(項元汴, (1542-1590)이 호로 사용하였다.

347 유홍준『완당평전』2 : 산은 높고 바다는 깊네. (학고재, 2002) p59 ; 강관식 「추사 그림의 법고창신의 묘경」:「세한도」와 「불이선란도」를 중심으로 『추사와 그의 시대』 p239.에서 모두 '樂文儒士'라고 보았으나 이는 '讀古人書 ; 성현의 책을 읽고'와 짝을 이루는 '樂交天下士 : 세상의 선비와 사귀다.'의 잘못된 풀이이다. 이는 박철상 「완당평전 무엇이 문제인가?」 『문헌과해석』 (문헌과해석사, 2002). pp246-281.에서『완당평전』의 오류를 비판하면서 지적한 사항중 하나이다.

348 강관식 「추사 그림의 법고창신의 묘경」:「세한도」와 「불이선란도」를 중심으로 『추사와 그의 시대』 p270., 주 32)의 '蓬萊仙觀'은 '蓬萊第一仙館'의 잘못된 풀이이며, 이는 소전 손재형의 당호(堂號)이다. '僊'자는 '仙'자와 같은 통용자(通用字)이다. 장택상이 소장하던『완당탁묵첩』등에 '家貧好讀書', '仁同后人張澤相字致民祕笈', '枕河閣主人印', '茶航書屋書畵金石珍賞', '硏經齋', '神品', '滄浪過眼', '一罏香室', '嗜金石愛古器', '張澤相印' 등의 인장이 찍혀 있으며, 근대의 수장가였던 희당 윤희중(希堂 尹希重)도 거의 같은 호리병 모양의 '神品' 인장을 사용하였다.

349 송우 김재수는 본관이 울산(蔚山)이며, 소도원(小桃園)이란 당호를 사용한 근대의 수장가로 무호 이한복 등과 교유하였다.

350 『추사 김정희』 p293., 77 「불이선란도」;『조선시대서화감상전』: 안목과 안복, (공화랑, 2009) p115.「김정희」「서간」 참조-이는 서간이 아니라 「묵법변」을 쓴 것이다.(이하『조선시대서화감상전』이라 한다.)

351 『조선 왕실의 인장』 p45.에서 '墨莊'을 김정희의 인장으로 추정하고 있다. '墨莊' 가운데 헌종의 것으로 생각되는 인장과는 '莊'자의 자법(字法)이 '보소당인존'에 실린 인장과는 획(劃)의 굵기가 달라 선후관계에 대한 추후 검토가 필요하다.

352 『추사와 한중교류』 p114., 30 「난설 오숭량 시」 참조, 오숭량이 김노경에 보낸 것으로 첫 장의 원본 바깥쪽에 '墨莊,' 헌종의 인장인 '香泉'(『조선 왕실의 인장』 p24., 27 '香泉'과 동일)과 '實雪詩榭', 안 쪽에 오숭량의 인장인 '蘭雪生' 원본의 끝에 오숭량의 별호인 '澈翁'과 바깥 쪽에 '四海墨緣' 인장이 찍혀 있다. 날인의 형식으로 보아 소장자의 인장으로 생각되며, 헌종의 인장일 가능성이 높다.

353 '보소당인존' 한국학중앙연구원 '장서각'소장본(청구기호K3-561, 7책) 2권 3엽 참조

354 『국립중앙박물관 한국서화유물도록』제3집, 죽동거사 필 「지두산수인물도」12-2/10 세부

355 『한국근대회화명품』 p20., 6.「신명연」「산수」 참조

356 『소치정화전』:조선시대 남화의 맥을 찾아서, (우림화랑, 2006.2.17-2.27) p47(42-57)., 52.「산광야수」이책의 pp42-52까지는 작품의 경향이나 크기로 보아 1874년(67세)에 그린 화첩의 것으로 보인다.(이하『소치정화전』이라고 한다.)

357 『한국 근대 서화의 재발견』 (학고재, 2009) 51.「백련 지운영(1852-1935)」「산수도」 참조

358 『명대인풍』 중국역대인풍계열, (중경출판사, 1999) p107.「항원변(1524-1590)」'墨林' 참조

359 위의 책, p107.「항원변」'墨林' 참조

360 『청대휘종인풍』 (상) : 중국역대인풍계열, (중경출판사, 1999) p105.「고봉한」'墨莊' 참조

361 「뇌고당인보초」: 중국전각총간 제8권 청2, (미술문화원, 1992) p47.,.'墨莊' 참조

362 성인근 『조선의 인장』 pp186-187.에서 '紅荳山房' 인장의 예를 들어 김정희의 당호(堂號)로만 국한하여 보는 견해를 제시하였으나, 홍두에 담긴 의미나 '보소당인존'에 실려 있는 여러 인장과 다른 예를 볼 때 제한적인 해석이라고 생각한다.

363 『추사김정희명작전』 p170 「완당인보」'紅荳' 참조

364 『추사 김정희』 pp104-105., 23 「대운산방문고통례」'紅荳' 참조

365 『추사정화』 p206.「인보」'紅荳山人' 참조 ; 「제 107회 근현대 및 고미술품 경매」 (서울옥션, 2007.7.12) 139.「추사 김정희」'般若心經' 참조

366 『반룡헌진장인보』 p98.「김정희」'紅荳山人' 참조

367 『추사 김정희』 pp208-209.「운경입연시」'紅荳山莊' 참조

368 『산은 높고 바다는 깊네』 (제주특별자치도, 2006) p55., 11「산씨반에 새긴 명문을 옮겨 적은 글 산씨반명」 이 인장은 청(淸)에서 임서

한 자료를 보내온 것을 김정희가 소장한 것으로 생각되며, 누구의 인장인지는 확실하지 않다. 당시 청나라에서 이와 비슷한 글씨를 쓴 사람으로는 하소기(何紹基, 1799-1873) 정도이다.

369 『간송문화』60 : 서화 Ⅵ 추사와 그 학파, (한국민족미술연구소, 2001) p52., 51 「홍두실」

370 『추사 문자반야』 (예술의 전당, 2006) pp90-91. 「옹수곤 서간」 참조. (이하 『추사 문자반야』라고 한다.)

371 옹수곤이 갑술(甲戌 : 1814년) 정월(正月) 신위에게 보낸 편지와 1812년 약헌[해거재 홍현주(海居齋 洪顯周) 1793-1865]에게 보낸 편지

372 『서화집선』(월전미술관, 2004) p81., 조희룡 「묵란」 참조.

373 『조선 왕실의 인장』p30., '紅豆' 참조

374 『보소당인존』(한국학중앙연구원 장서각 소장 k3-562 권6) 표지

375 위의 책, p30., '紅豆唫館' 참조, '금唫'자는 '음吟'과 같은 뜻으로 쓴다.

376 위의 책, p30., '紅豆唫館' 참조

377 위의 책, p30., '紅豆唫館' 참조

378 위의 책, p31., '紅豆唫館' 참조

379 위의 책, p31., '紅豆唫館' 참조

380 『정축겁여인존석문』상, 권육 p2. 「진홍수(1768-1822)」'紅豆山房印' 참조

381 위의 책, p41. 「진홍수」'雙紅豆齋' 참조

382 『간송문화』69 : 난죽, (한국민족미술연구소, 2005) p69., 68 「애사 홍우길(1809-1890)」「묵란」 참조

383 『서울 옥션 100선』(서울옥션, 2004) 54. 위당 신관호「금당화첩」10쪽 : '벼랑에 핀 묵란도」, '紅豆山人' 참조

384 등총린(윤철규,이충구,김규선 역) 『추사 김정희 연구』(생각의 나무, 2009) p288 「홍두산장」 도판

385 『간송문화』24 : 서화 Ⅰ 추사묵연, (한국민족미술연구소, 1983) p12. 「섭지선」「홍두음관」

386 『보소당인존』한국학중앙연구원『장서각』소장본(청구기호K3-561, 7책) 권4 8엽 참조

387 『소치일가사대화집』(허림 편), (양우당, 1990) pp68. 「고사관폭도」 참조

388 김상엽 『소치 허련』(2008, 돌베개) p30. 「굴수소조」 도판 ; 「소치정화전」p52., 57. 「묵매」 참조

389 『중국서화가인감관지』상, p784. 「옹방강」55 '長毋相忘' 참조

390 T C Lai 『Chinese Seals』(Wing Tai Cheung Printing Co, 1976) p104. '長毋相忘' 참조

391 『조선시대서화감상전』p108-109. 「김정희」「송나양봉시(送羅兩峰詩)」 참조

392 『고려조선도자회화명품전』(진화랑, 2005) 96 김정희 「수묵산수」 참조, 이 그림은 일반적으로 초묵(焦墨 : 짙은 먹물)을 위주로 하는 소산(疏散)한 풍경과 담아(淡雅)한 필치의 김정희 그림의 분위기와 다른 느낌을 준다. '長毋相忘', '水雲齋主人'이란 인장이 찍혀 있다.

393 『추사 김정희』p281., 72 「황한산수도」 참조

394 『추사 문자반야』91 「옹수곤」 참조

395 『추사 김정희』p291, 76 「권돈인의 세한도」 참조

396 위의 책, pp288-289, 75 「세한도」 참조, 이 인장은 우선 이상적이 역매 오경석에게 써준 개인 소장의 「석노시」등에 찍혀 있다.

397 『근역인수』 p446. 「유재소」'長毋相忘' 참조

398 위의 책, p86. 「오경석」'長毋相忘' 참조

399 『조선 왕실의 인장』p75, 116 '長毋相忘' 참조 『보소당인존』의 실인(實印)이다.

400 『화조화훼초충도첩』(국립중앙박물관 소장, 덕수4027(1)) 참조, 위창 오세창의 미공개 인보에도 거의 같은 인장이 실려 있다.

401 신위 『고금인장서』정육, '"鄭公厚進士, 幼酷嗜印章, 聚古今印積, 至九冊. 雖不無雅俗混雜之病, 而亦足以資金石, 而考古今矣. 蟲魚篆刻, 或謂非磊落人所爲, 然不有愈於博奕乎. 刻印有四法, 曰勁. 曰方. 曰古. 曰拙. 公厚必有所講究, 余未敢再講, 姑題數行而歸之. 乙酉粢實月 紫霞山老樵'; 정육 『고금인장급급화각인보』(국립중앙도서관 청구기호 : 한귀고조81-19)

402 이에 대해서는 박철상 「자하 신위의 장서인」『문헌과 해석』(문헌과해석사, 2004년·겨울·통권29호) pp63-69. ; 「蘇齋」, '石墨書樓'라는 호를 쓰게 된 내력(「경수당전고」「소재습초서」소재)과 '유소입두(由蘇入杜) : 소식(蘇軾)으로 말미암아 두보(杜甫)의 시경(詩境)에 들어간다.'는 학시(學詩) 인식을 갖게 된 배경(「자하가 오숭량에게 보낸 편지」 내용)참조.

403 이에 대해서는 박철상 「표암 강세황가의 장서인」『문헌과 해석』(문헌과해석사, 2004년·봄·통권26호) pp35-51에서 표암의 전각과 대한 7대에 걸친 표암가 장서인에 대해 자세히 논술하고 있다.

404 이는 표암 강세황의 처남인 해암 유경종(海巖 柳慶鍾, 1714-1784)의 부탁으로 새긴 100여 방의 인장이 실려 있는 개인 소장의 「해암인소(海巖印所)」가 일부 공개되어 확인할 수 있었다.

405 이에 대해서는 『완당선생전집』권5, 서독 「대권이재돈인 여왕맹자희손」(1838년 8월 20일)의 뒷부분에서 왕희손(1786-1847)에게 '명(明)의 정수(程邃, 1602-1691)와 하진(何震)의 전각은 한인(漢印)과 더불어 보배로 여길만 하며, 동순(董洵)과 진홍수(陳鴻壽)와 가까운 사이이니 그들이 새긴 인장을 사용하고 있는지와 동순, 진홍수 그리고 『비홍당인보, 1776년』를 펴낸 왕계숙(王啓淑)의 인보가 출간

되 것이 있는지를 묻고, 이병수(伊秉綬)의 아들인 이념증(伊念曾)이 인각 솜씨도 장언문(張彦聞)과 겨룰만하다.(필자 요약)'는 내용이 있어, 김정희가 전각과 인장에 대해 많은 관심을 갖고 있었고, 당시 실인(實印)분만 아니라 왕계숙이 편찬한『비홍당인보』등과 같은 자료가 조선에 들어와 전각 기법의 발전에 기여하였음을 추정할 수 있다.

406 김정희분만 아니라 조선의 많은 학예인들은 인재(印材)를 보내 옹방강, 옹수곤 등에게 刻印을 부탁하였다. 김정희가 섭지선(葉志詵)에게 인장을 새겨 달라는 부탁을 하고 '詩境' 옥인(玉印), 죽근인(竹根印) 등을 받은 일분만 아니라, 다양한 경로를 통해 청(淸)의 인장이 조선에 들어온 것이 그 예이다.『추사 김정희 또 다른 얼굴』p307., p311. 등 참조

407 『옥류산방인존』을 편찬한 권돈인의 인장은『근역인수』에 62 개의 인영[影 : 연주인(連珠印) 2방 포함 60방]이 실려 있으며『간송문화』3 : 서화 Ⅱ 완당(2) 간송십주기념호 (한국민족미술연구소, 1972) 김청강「완당의 각인 소고」p25.,에 '이재 권돈인이 소장한 80방의 인장을 내리 찍은 작품'이 있었음을 알 수 있다.

408 이에 대해서는 이유원『임하필기』권 34, '金石經鐵筆', p854, (성균관대학교 대동문화연구원, 1961) ; 김양동「한국 인장의 역사」『한국의 인장』pp196-200., : 김청강「완당의 전각연구」『동양미술론』(우일출판사, 1980) p151. 참조

409 『추사특선』(예술의 전당, 2006) 22.『정조경』「인품초고」참조

410 김상헌『청음집』제38권「군옥소기」'淸陰居士有章數十枚. 猷剛次玉, 纍纍滿函, 燦然爛然, 巾之襲之, 閣之于金臺之山石室之內, 命曰眞玉之所. 居士性樸拙, 平生無玩好, 無藏畜, 獨於此嗜之, 若淫者之好好色, 雖有他好, 不與易也. 每章隨質異形, 隨形異篆, 隨篆異勢, 異有不異, 同有不同. 方以盡矩, 員以盡規. 長者欲其狹而細, 大者欲其莊而儼. 瘦不失之疏, 豐不失之密. 曲而不畔於直, 奇而不害於正, 皆法也. 依形肖貌, 各有題品, 疵美具著瑕瑜不掩. 常遇晴櫩暖日, 掃席拂几, 陳列左右, 摩挲手弄, 眞藝苑之淸玩, 文房之祕珍也.'참조

411 김동건『미수 허목의 서예 연구』(홍익대학교 미술사학과 석사학위논문, 1993) ; 박철상「미수전과 낭선군의 장서인」『문헌과해석』(문헌과 해석사, 2002년·여름·통권19호) pp58-70 ; 성인근「조선 후기 인보의 유입과 제작 양상」『역사와 실학』(역사실학회 , 2009) pp118-119. pp128-131. 참조

412 『한국의 인장』p210.,의 '인보해설'에 '『지수재인보』를 남기고 있으며, '그의 후손들이 현재 170 방을 보관하고 있다. 유(兪)의 인문(印文)은 대체적으로 품격이 높고 견실한 각법으로 평가 받는다.'라고 언급하고 있다.

413 『근역서화징』p184.「이인상」'尺牘日, 小字印, 吾東二百年來無刻. 李元靈頗能傳法, 而如近來吳韓之輩, 皆夢不到處.'

414 박지원『연암집』제7권 별집「종북소선」중「유씨도서보서」(계명문화사, 1986) pp423-424

415 유득공『영재집』권2「만남중유」3수 가운데 세 번째 수, '春水新添第五橋, 杏花書屋雨蕭蕭, 時看五色羊脂石, 急就章成半米雕. 君鐵筆甚妙.'

416 강세황『표암유고』권5, p149., (한국정신문화연구원, 1979)「도서」참조

417 손팔주 편『신위전집』4, (태학사, 1983) p1582.,'準兒縮摹聶松巖詩品印, 刻得八枚, 喜而有作.「細註: 八印, 曰妙造自然, 曰人澹如菊, 曰流鶯比隣, 曰思不欲癡, 曰可人如玉, 曰嬌嬌不群, 曰所思不遠, 曰明月前身.」: 王官二十四詩品, 縮本鑴章靑出藍. 能得離形而似妙, 文三橋又聶松巖.'

418 「척이척독」'與金秋史正喜, '이는 저의 시동인 철이라는 자가 새긴 것입니다. 집 아이에게서 인재 6,7방을 얻어서는 곁에 한 인보를 두고, 혹은 본떠 새기고 혹은 스스로의 字法에 의거하여 여러 방을 새기고는, 와서 바로잡아 달라고 하는데, 초보자의 솜씨가 이와 같으니 신기합니다. 저는 이미 게으르고 산만하여 감정할 수가 없으며, 이 재주가 나아가지 못하도록 도리어 걱정입니다. [此是弟傍童, 注鐵伊者之所刻也. 從家兒得印材六七方, 傍置一印譜, 或仿刻, 或自依字樣, 刻此數方, 而來求正. 初手之才, 乃如此, 可奇亦可怪. 弟旣嬾散, 無以鑒正, 使此才, 無進就之道, 還可歎也]'

419 김청강『동양예술론』(우일출판사, 1999) pp76-77. 참조

420 이에 대해서는 이 글의 '實蘇·實覃' 참조

421 이에 대해서는 이 글의 [표 4] 참조

422 신위『경수당전고』책12「홍잠집」甲申九月至乙酉四月 '김석경이 새로 꾸민 그림 폭을 가져왔는데, 새로 裝潢을 한 것이다. 나는 손수 거연(居然)의「횡산도(橫山圖)」를 임모하였는데 어느 때 그렸는지 알 수 없고, 어떻게 그의 손에 굴러 들어갔는지도 모르겠다. 김석경은 철필[전각(篆刻)]에 능할 뿐만 아니라 장황(裝潢)에도 신묘한 재주가 있다. 이 화폭은 길이가 어깨높이에 미치지 않지만 자못 미불[米市 : 미노(米老)]의 걸게그림의 남긴 법을 얻었다. [金石經袖示畫幀, 新裝褾者. 乃余手臨巨然橫山圖, 不知余何時作, 又不知從何轉入其手也. 石經工於鐵筆, 又妙裝潢. 此幀, 長不及肩, 頗得米老掛畫遺法]'

423 「강거한람」'이 인권[인보]의 제첨이 김석경이 쓴 것 같은데, 과연 그런지 알 수 없습니다. [此印卷題籤, 似是金石經所書, 未知果然否]'

424 이유원『임하필기』권30「춘명일사편」6「백안도설」p739., '오규일은 서화를 잘 볼 줄 아는 사람이다. 내게 백안도를 보냈는데, 원나라 사람이 그린 것 같았고 그림의 품격이 신묘하였다. 끝에 옹방강의 시사(詩詞)와 박제가의 기문(記文)이 있는데, 그 내용이 화려하였다. 자세히 여러 번 살펴보고 바로 돌려주니 곁에 있던 사람들이 이상하게 여겨 물었다. [吳君圭一, 能解書畫者也. 贈余百雁圖, 似示是元人所寫, 而畫格神妙. 尾有翁覃溪詩詞及朴楚亭記文, 辭意絢爛也. 細閱數遍, 仍卽還之, 傍人怪聞.....]'

425 『척이척독』(필사본, 개인 소장) '與金秋史正喜', '어제 오규일 군이 마침 왔다 갔고 [日昨, 吳君圭一適來過....]'

426 『간송문화』71, 서예 8 : 추사백오십주기기념호 (한국민족미술연구소, 2006) . pp86.-87. 「우일란정장첩」 10면 중 3 '[城東十里樊溪, 實小亭. 扁之日, 又一蘭亭. 先使小山知之] 도성 동쪽 10리에 있는 번계에 작은 정자를 두었다.'우일란정'이라 편액을 하고, 먼저 오규일(소산)으로 하여금 알게 한다.'

427 김영기 편 『청운인존』(국립중앙도서관 청구기호 고433-88) 『해관인존』(국립중앙도서관 청구기호 古433-87) 참조

428 이에 대해서는 황상희 「민영익과 해상화파의 금석한묵연」『문헌과 해석』(2007년·가을·통권 40호, pp44-58. ; 2007년·겨울·통권 41호, pp80-100. ; 2008년·봄·통권 42호, pp23-33.) 참조

429 이에 대해서는 성인근 「조선 후기 인보의 유입과 제작 양상」『역사와 실학』(역사실학회 , 2009) pp127-128. 참조

4장 _____

430 고재식 「인장을 통해 본 추사 김정희와 한중묵연」『김정희와 한중묵연』: 추사연행 200주년 기념, pp201-226에서 김정희와 관련된 인장 전각 자료, 중국에서 보내온 김정희의 인장, 김정희 인장의 중국 인장 모인 사례, 김정희 유파 학예인들이 김정희 인장을 모인한 사례『해린척소(海隣尺素)』에 나타나는 인장 전각의 한중교류 등을 다루었다.

431 이가원(李家源) 「추사명호조사표(秋史名號調査表) : 완당김정희명호검인급관지고(阮堂金正喜名號鈐印及款識攷)」『도서』 제8호 (을유문화사, 1965) pp37-38에서 서책과 작품에 찍혀 인영, 인보에 실려 있는 인영과 인장, 관서 등을 토대로 이름과 자호, 당호, 별호를 정리한 일은 있지만, 사구인(詞句印)을 포함한 김정희의 인장을 종합적으로 다룬 연구는 없다. ; 고재식 「소치 허련의 인장 연구」(동국대학교 문화예술대학원 석사학위논문, 2010)에서 허련이 사용한 인장 전반에 대한 분류와 고석(考釋)을 하였으며, 김정희와 당대 학예인의 인장을 비교 자료로 제시하여 19세기 인장 연구의 작은 단초를 마련하였다.

432 현재 김정희의 인보[『阮堂印譜』,], 김정희의 인영이 실려 있는 인보, 남아 있는 실물 인장 등을 개관하면 다음과 같다. 그러나 사용례와 인영, 실물 인장의 비교 등 정밀한 검증이 필요한 부분이 있다.(*표)

「완당인보(阮堂印譜)」『추사김정희명작전』(예술의전당, 1992) pp146-178

「완당인보」(한국학중앙연구원 장서각 소장, 연대미상) 청구기호 : 귀 K3-573 1

*「완당선생인보(阮堂先生印譜)」12장, (국립중앙도서관, 연대미상) 청구기호 : 古 433-11

오세창 편 『근역인수』(국회도서관, 1968) pp248-255

「완당인영(阮堂印影)」『간송문화』3, 서예 II 완당(2), (한국민족미술연구소, 1972) pp16-23

문화재관리국 장서각 편 「완당인보」(아카데미서점, 1973)

김우정(金宇正) 편 「이조회화 별권(李朝繪畵 別卷)」(지식산업사, 1975) pp99-113

이가원 편 「완당김정희인집 부(阮堂金正喜印集 坿)」『정암인보(貞盦印譜)』(인전사, 1978) pp157-177

「한국서화가인보」(지식산업사, 1978) pp61-75

「추사인보」『추사 김정희』: 한국의 미, (중앙일보사, 1981) pp171-176(『근역인수』편집 수록)

「인보」『추사정화』(지식산업사, 1983) pp182-231

*장우성 편 「김정희」『반룡헌진장인보』(홍일문화사, 1987) pp60-107

「김정희인」『한국의 인장』(국립민속박물관, 1988) pp112-114

「김정희인」『완당과 완당바람』(부국문화재단, 2002) p64

「예산 김정희 종가 전래 인장」『추사 김정희 학예 일치의 경지』(국립중앙박물관, 2006) pp304-307

「조선 왕실의 인장」(국립고궁박물관, 2006) pp41-47

*「김정희인」: 송암미술관 소장, http://blog.naver.com/omuseum?Redirect=Log&logNo=150033953679(omuseum, 불상 선의 미학-조계연)

433 『완당선생인보』12장, (국립중앙도서관, 연대미상) 청구기호 : 古 433-11, 7엽 참조

434 『추사 김정희 학예 일치의 경지』p306 「예산 김정희 종가 전래 인장」,20 '髥' 인장 참조

435 『완당과 완당바람』p64, 52 '추사 인장' 참조. 필자는 아직 실인(實印)을 확인하지 못하였다.

436 장우성 편, 앞의 책, pp72-73, '阮堂' 인장 참조

437 『추사 김정희 학예 일치의 경지』pp104-105. 23 '『대운산방문고통례』라고 쓰인 책' 참조

438 『추사김정희명작전』p160 「완당인보」 '金石經眼' 인장 참조. '金眼石經'으로 풀어놓았으나, '金石經 過眼'의 의미인 '金石經眼'의 잘못된 풀이이다.

439 『추사 김정희 학예 일치의 경지』pp140-141, 34 '종정문에 대한 해석' 참조

440 장우성 편, 앞의 책, pp98-99, '交情片言' 金石經箋齋作 인장 참조

441 『보소당인존』(한국학연구원 「장서각」 소장, 연대 미상) K3-563 참조

442 『인보첩』(국립중앙박물관 소장, 연대 미상) 참조

443 성인근 「『보소당인존』의 내용과 제작시기」『장서각』14집, (한국학중앙연구원 장서각, 2005) pp213-232 ; 『조선 왕실의 인장』(국립고궁박물관, 2006) p221 참조

444 신위(申緯)『경수당전고(警修堂全藁)』책12 「홍잠집(紅蠶集)」甲申九月至乙酉四月 '김석경이 새로 꾸민 그림 폭을 가져왔는데, 새로 장황(裝潢)을 한 것이다. 나는 손수 居然의 「황산도(橫山圖)」를 임모하였는데 어느 때 그렸는지 알 수 없고, 어떻게 그의 손에 굴러 들어갔는지도 모르겠다. 김석경은 철필[鐵筆 : 전각(篆刻)]에 능할 뿐만 아니라 장황에도 신묘한 재주가 있다. 이 화폭은 길이가 어깨높이에 미치지 않지만 자못 미불(米市 : 米老)의 걸게그림의 남긴 법을 얻었다. [金石經袖示畵幀, 新裝襟者. 乃余手臨巨然橫山圖, 不知余何時作, 又不知從何轉入其手也. 石經工於鐵筆, 又妙裝潢. 此幀, 長不及肩, 頗得米老掛畵遺法.]'

445 이유원(李裕元)『임하필기(林下筆記)』권30 「춘명일사편(春明逸事編)」6 「백안도설(百雁圖說)」p739, '오규일은 서화를 잘 보는 사람이다. 내게 「백안도」를 보냈는데, 원나라 사람이 그린 것 같았고 그림의 품격이 신묘하였다. 끝에 옹방강의 시사(詩詞)와 박제가의 기문(記文)이 있는데, 그 내용이 화려하였다. 자세히 여러 번 살펴보고 바로 돌려주니 곁에 있던 사람들이 이상하게 여겨 물었다. [吳君圭一, 能解書畵者也. 贈余百雁圖, 似示是元人所寫, 而畵格神妙. 尾有翁覃溪詩詞及朴楚亭記文, 辭意絢爛也. 細閱數遍, 仍卽還之, 傍人怪聞]'

446 『추사 김정희 학예 일치의 경지』p307 「예산 김정희 종가 전래 인장」28 '守拙山房' 인장 참조. 이 인장은 위아래 인면을 모두 새긴 양면인이다. 김한제(1856-1903)는 김정희가 적자로 대를 잇기 위해 양자로 들인 서농 김상무(1819-1865)의 아들이며, 생부는 김상묵(金商默)이다. '김한제 인장. 직접 찾아뵈어야 마땅하지만 일에 쫓겨 겨를이 없습니다. 님께서 직접 봉함한 인장을 뜯어 보시기 바랍니다. [金翰濟印 宜身至前 迫事毋閒 願君自發 封完印信]'

447 『추사 김정희』p307 「예산 김정희 종가 전래 인장」25 '泉' 인장 참조

448 『추사 김정희』p307 「예산 김정희 종가 전래 인장」29 '老阮', '言情' 인장 참조

449 서신주(徐新周, 1853-1925)는 오창석(吳昌碩, 1844-1927)의 제자로 스승의 법을 이었으며, 포화(蒲華, 1838-1911)와 가까이 지냈다. 특히 운미 민영익(芸楣 閔泳翊, 1860-1914)과 교유하며 '竹洞印舊門楣' 인장을 새겨주기도 하였다. 『서신주·왕대흔·왕제 타』: 중국전각총간 제38권 근대2, (미술문화원, 1992) p9 참조

450 왕계숙(汪啓叔) 편『인암집고인보(訒庵集古印譜)』(西泠印社, 1999) p222 ; 감영(甘暘) 편『감씨집고인보(甘氏集古印譜)』(西泠印社, 2000) p32 참조. 특히 이 인장을 통해『집고인보(集古印譜)』→ 김정희→김석경→김한제로 이어지는 모인(摹印)의 흐름을 살펴볼 수 있다.

451 『추사 김정희 학예 일치의 경지』p307 「예산 김정희 종가 전래 인장」25 '泉' 인장 설명 참조

452 『추사김정희명작전』p64 「필묵시(筆墨詩)」참조

453 『간송문화』63 : 서화 Ⅷ 추사명품, (한국민족미술연구소, 2002) p99, 주 79) 참조

454 『간송문화』63, p47, [도] 46.『신취미태사잠유시첩(申翠微太史暫游詩帖)』참조

455 『간송문화』71 : 서화 8 추사오백주기기념호 (한국민족미술연구소, 2006) p39, [도] 37.『신취미태사잠유시첩』참조

6장

456 『완당선생전집(阮堂先生全集)』권5 「서독(書牘)」「여초의(與艸衣)」13, 14, 18, 22, 23, 27 참조 ; 『소치 허련 200년』(국립광주박물관, 2008) p46, [도] 15.「소치일초(小癡日抄)」에 1847년[정미(丁未)] 음력 10월 18일부터 1848년[무신(戊申)] 3월 18일까지의 제주 방문 일정이 자세하게 기록되어 있다.

457 『완당선생전집(阮堂先生全集)』권2 「서독(書牘)」「여신위당관호(與申威堂觀浩)」1, '기인심가(其人甚佳), 화법(畵法), 파제동인누습(破除東人陋習), 압수이동(鴨水以東), 무차작의(無此作矣)'

458 『소치 허련 200년』을 통해 조선 말기 남종화의 거장으로서 그 맥을 현대 한국화에 잇고 있는 허련의 삶과 예술, 교유 등을 종합적으로 조명하였다.

459 허련의 자전적 일대기를 편력한 김영호(金泳鎬)의『소치실록(小癡實錄)』(서문당, 1976)이 그 선구를 이룬다. 종합 연구는 김상엽 『소치 허련』(학연문화사, 2001) : 김상엽 『소치 허련』(돌베개, 2008) 『소치 허련 200년』이 대표적이며, 소치연구회 『소치연구』1호 (학고재, 2003)가 있다.

460 『운림산방화집(雲林山房畵集)』(전남매일신문사, 1979) ; 許文 편 『소치일가사대화집(小癡一家四代畵集)』(양우당, 1990)이 있다.

461 『허소치전(許小癡展)』(신세계미술관, 1981) ;『조선시대 소치 허련전(朝鮮時代 小癡 許鍊展)』(대림화랑, 1986)) ;『화연(畵緣)을 찾아서』: 소치(小癡), 미산(米山), 의재(毅齋), 남농(南農), (세종화랑, 1998) ;『소치정화전(小癡精華展)』: 조선시대 남화(朝鮮時代 南畵)의 맥을 찾아서, (우림화랑, 2006) ;『남종화(南宗畵)의 뿌리를 찾아서』: 운림산방(雲林山房) 그림전, (세종화랑, 2006) ;『소치 허련 탄생 200년 기념 특별기획전』(진도군, 2008) ;『소치 허련 탄생 200주년 기념특별전』(예술의전당, 2008)

462 『소치공인보』는 허련의 사후인 1893년 이후에 제작된 것으로 추정된다. 표지는 쑥색으로 물들인 비단으로, 종이는 비교적 얇은 화선

지(중국지)로 되어 있다. 크기는 세로 23.2x 가로 11.6㎝이며, 도서출판 '서문당'에서 소장하고 있다. 이 인보는 『소치 허련 200년』 pp359-366, [도] 169. 『소치공인보』에서 처음으로 그 전체가 공개되었다.

463 金泳鎬 편역 『앞 책』은 『소치공인보』를 편집하여 실었으며 『운림산방화집』· 허문(許文) 편 『앞 책』· 『한국서화가인보(韓國書畵家印譜)』(지식산업사, 1978)에 실린 허련의 인장은 배열과 개수에 약간의 차이는 있지만 『소치공인보』를 모본으로 한 김영호(金泳鎬) 편역 『앞 책』에서 채록하였다. 김우정(金宇正) 편 『이조회화 별권(李朝繪畵 別卷)』(지식산업사, 1975)은 오세창(吳世昌) 편 『근역인수(槿域印藪)』(국회도서관, 1968)에 실려 있는 인장 2 방을 그대로 수록하였다.

464 인문(印文)의 간략한 해석은 『소치 허련 200년』 pp359-366에서 시도한 바 있다.

465 조해명(趙海明), (전영숙, 서은숙 공역) 『돌의 미학 전각(篆刻)』(학고방, 2004) p111 참조

466 『완당선생전집』권4 「서독(書牘)」 「여오감각규일(與吳監閣圭一)」 1, '대개 한인은 모두 무전의 옛 법이며,...무전을 모르고 인장을 새기면 비록 종정(鍾鼎)의 옛 글자라도 다 제격이 아니다. [대개한인, 시개무전구식,부지무전이각인, 수종정고자, 개비야[大槩漢印, 是皆繆篆舊式,不知繆篆而刻印, 雖鍾鼎古字, 皆非也]

467 『완당선생전집』권3 「서독」 「여오감각규일」 9, '동해순리인은 동생 중제[김명희(金命喜)]가 돌려 보여준 것으로 이것은 장요손(張曜孫, 1807-1863)이 전각한 것이라고 들었고, 대단히 고아한 맛이 있습니다. 이는 등석여[鄧石如, 완백산인(完伯山人), 1743-1805]의 진수를 정통으로 전해받은 것으로, 몇 방 더 얻을 길이 없어 한스럽습니다. 종전에는 유식劉栻[백린(柏隣, -1820-)을 가장 잘 하는 사람으로 여겼는데, 오히려 제2품에 넣어야 하겠습니다. 보시고 바로잡아 주심이 어떠하신지요? [동해순리인, 자가중전시, 문시장요손소전운, 대유고의. 시완백산인적전진수, 한무유다득기라. 종전유백린위상품묘자, 상속제이견의. 람정여하?(東海循吏印, 自家仲轉示, 聞是張曜孫所篆云, 大有古意. 是完白山人嫡傳眞髓, 恨無由多得幾顆. 從前劉柏隣爲上妙者, 尙屬第二見矣. 覽正如何?)]

468 같은 이름으로 많은 책이 전하는 '남농미술문화재단' 소장의 『운림묵연(雲林墨緣)』첩 가운데 실려 있다. '황금처럼 먹을 아낌이 하나의 기적, 작은 화폭 그릴 때 느리다고 꺼려 말라. 완당[김정희]도 떠나시고 유옹[정학연]도 가셨으니, 감상할 이 다시 어디에서 기대할까. 신유년(1861년) 음력 3월 28일 소산 오규일의 산림 정자를 지나며, 그림을 그리고 시를 덧붙인다. 마을 이름은 마장촌이다. [석묵여금자일기, 사성단폭막혐지. 완당사세유옹거, 감상인간갱대수. 신유 삼월 입팔일, 과오소산임정, 작화부차. 소지명, 마장촌(惜墨如金自一奇, 寫成短幅莫嫌遲. 阮堂謝世酉翁去, 鑒賞人間更待誰. 辛酉 三月 十八日, 過吳小山林亭, 作畵賦此. 小地名, 馬場村)]

469 印影을 판독하지 않고 설명 없이 확대 사진만 실어 놓은 경우 : 『韓國書畵遺物圖錄』제3집, (國立中央博物館, 1993) ; 사용 시기(30-40대)별로 구분하여 실어 놓은 경우 김정숙 『石坡 李昰應의 墨蘭畵 硏究』(한국정신문화연구원 한국학대학원 박사학위논문, 2002) 印影과 印文을 실어 놓은 경우『南農 許楗』: 남농 서거 20주년 기념 기획전, (국립현대미술관, 2007) 등 다수의 학위논문과 도록이 있다

470 宣柱善 『趙之謙의 書法篆刻』(臺灣文化大學 藝術硏究所 碩士學位論文, 1982) / 白永一 『吳昌碩의 篆刻 硏究』(계명대학교 대학원 석사학위논문, 1982) / 김진희 『齊白石의 篆刻 硏究』(이화여자대학교 대학원 석사학위논문, 1986) / 李昇妍 『葦滄 吳世昌의 藝術世界에 관한 硏究』(원광대학교 대학원 석사학위논문, 1995) / 전영하 『鐵農 李基雨의 藝術 硏究』(원광대학교 대학원 석사학위논문, 1995) / 이연숙 『惺齋 金台錫의 篆刻 硏究』(대전대학교 대학원 석사학위논문, 2007) / 김성숙 『石峯 高鳳柱 篆刻藝術에 대한 硏究』(성균관대학교 유학대학원 석사학위논문, 2007) 등 다수의 논문이 있다.

471 문팽(文彭, 1498-1573) 述(이승연 편역) 『인장집설(印章集說)』 『전각의 이해』(이회, 2000) pp105-107

472 유강(劉江) 『중국인장예술사(中國人章藝術史)』上, [서령인사(西泠印社)], 2005) pp289-300 『같은 책』下, pp345-352 참조. 이 책에서는 齋館印을 齋名印, 館名印, 室名印, 樓名印, 堂名印, 庵名印, 亭名印, 書屋印, 閣名印, 房印, 居印, 軒印, 庄·廬·所·園印 등으로, 鑒藏印을 收藏印, 所得印, 鑒賞印, 審定印, 寶·祕印, 珍玩印, 觀·見印으로 세부 분류하고 있다.

473 吳淸輝 『中國篆刻學』(西泠印社, 1999) pp76-81 참조

474 王廷洽 『中國古代印章史』(上海人民出版社, 2006) pp146-153 참조

475 本貫은 '貫鄕', '鄕籍'이라고도 하며, '본관인'은 '姓氏'의 始祖가 비롯된 곳[지명]을 새긴 인장을 말한다.

476 '姓名印'은 家系를 나타내는 '성'과 개인의 이름인 '명'을 새긴 인장을 말한다.

477 '字印'은 '表字印'이라고 하며, 본 논문에서는 '號印'과 함께 '字號印'이라고 한다. 趙海明(전영숙 서은숙 공역) 『앞 책』 p27 참조

478 '齋館印'이라고도 하며 본 논문에서는 일반적인 용어인 '당호인'으로 쓴다. 趙海明(전영숙, 서은숙 공역) 『앞 책』 p29 참조

479 '字號'의 유형 분류에 대해서는 姜憲圭·用用浩 『韓國人의 字와 號』(계명문화사, 1993) 참조

480 '관서(款署)'는 '관(款)', '관식(款識)', '관기(款記)'라고도 하며, 작품을 완성한 후 일시, 장소, 자호, 작가의 성명, 주고 받는 이유 등을 쓰는 것을 말한다. 또한 '낙관(落款)'은 '낙성관식(落成款識)'의 줄임말로 중국의 옛 동기(銅器) 등에 글자를 새긴 것 가운데 음각(陰刻)을 '관(款)', 양각(陽刻)을 '식(識)'이라고 한 데서 온 말이다. 일반적으로 '낙관'은 글씨나 그림을 완성한 후 작품에 작가의 호나 성명 등을 쓰고[관서(款署)], 인장을 찍는[날인(捺印) 또는 압인(押印)] 일이나 그 인장을 말하며, 본 논문에서는 관서와 날인이란 뜻으로 사용한다.

481 '길어인(吉語印)', 한문인(閑文印)', '한장(閑章)'이라고도 하며, 본 논문에서는 포괄적인 의미의 '사구인(詞句印)'으로 쓴다. 조해명(趙海明) (전영숙, 서은숙 공역) 『앞 책』 p29 참조

482 조해명(趙海明) (전영숙, 서은숙 공역) 『앞 책』 p29 참조

483 '감장인(鑑藏印)'은 '감상(鑑賞) 및 평가(評價)'와 더불어 '소장(所藏)'의 의미까지 포함한다. 조해명(趙海明) (전영숙, 서은숙 공역)『앞 책』p30 참조

484 그림 속의 인장을 통해 작가, 소장과 감상 내력, 진위 판단, 인장이 갖는 예술적 가치 등을 알 수 있다. 이에 대해서는 張玲·劉鐵君 편『화중인(畫中印)』(요녕미술출판사(遼寧美術出版社) 2001) pp3-4(序)와 pp799-800(編後記)에서 일부 언급하고 있다.

485 서간인(書簡印)'이라고도 하며, 본 논문에서는 '봉함인(封緘印)'이라고 한다. 조해명(趙海明)(전영숙, 서은숙 공역)『앞 책』p30 참조

486『소치공인보』의 인영(印影)은 76개이지만 장방형 인재의 위아래를 반으로 나누어 성명(姓名)과 호(號)를 새긴 연주인[連珠印 : '연주인'은 나눈 모양이 목(目) 자형, 품(品) 자형, 역품(逆品) 자형, 전(田) 자형, 판화(瓣花) 형 등으로 다양하다. 성명과 호, 성명과 자 등 상관성이 있는 인문(印文)을 하나의 인재(印材)에 새긴 것을 말하며, 진한(秦漢)의 사인(私印)에서 그 기원을 찾을 수 있다] 2방이 있어 이를 한 방의 인장으로 보면 인영은 76 개, 실제 인장은 74 방이다.

487『근역인수』에는 작품에서 오려낸 2 방이 실려 있다.

488『李朝繪畫 別卷』은『槿域印藪』의 인장 2 방을 그대로 실었다.

489『小癡實錄』은『小癡公印譜』를 재편집하여 실었으며 11 葉 전체인 11-1 '許鍊', 11-2 '小癡', 11-3 '可交蘭盟', 11-4 '小癡'의 총 4 개의 인영이 누락되어, 인영은 72 개, 실제 인장은 70 방이다.(인장의 일련번호는『소치 허련 200년』을 기준으로 한다)

490『韓國書畫家印譜』는『小癡實錄』에 수록된 인장을 재편집하여 실었으며『小癡實錄』에 이미 누락된 11-1 '許鍊', 11-2 '小癡', 11-3 '可交蘭盟', 11-4 '小癡'의 4 방 이외에 2-3 '亂山喬木 碧苔芳暉', 8-1 '封'의 2 방이 누락되어 총 인영은 70 개, 실제 인장은 68 방이다.

491『雲林山房畫集』은『小癡實錄』에 실린 인장을 재편집하여 실었으며, 인영은 72 개, 실제 인장은 70 방이다.

492『盤龍軒珍藏印譜』는 사용례가 확인되지 않는 3 방의 인장이 실려 있다.

493『小癡一家四代畫集』은『小癡公印譜』를 기준으로『小癡實錄』에 빠진 11-1 '許鍊', 11-2 '小癡', 11-3 '可交蘭盟', 11-4 '小癡'를 포함하여 2-3 '亂山喬木 碧苔芳暉', 3-4 '南無三寶', 3-5 '東夷之人', 3-6 '守口人', 7-1 '獨惺', 8-1 '封', 17-1 '吉祥如意'의 총 11 개의 인영을 빼고 실어 총 인영은 65 개, 실제 인장은 63 방이다.

494『소치 허련 200년』전을 통해『小癡公印譜』전체 인영 76 개, 인장 74 방이 모두 공개되었다.

495『소치 허련 탄생 200년 기념 특별 기획전』은『소치 허련 200년』전에 실린『小癡公印譜』를 그대로 편집하여 실었다.

496 이는『南農美術文化財團』과『南農記念館』을 여러 차례 방문한 문화재청의 김상엽 박사, 국립중앙박물관의 박해훈 박사가 확인한 내용이다. 月田 張遇聖(1912-2005) 화백이 편찬한『盤龍軒珍藏印譜』(1987, 영창서림) p113에 허련의 인장 3 방이 실려 있으나 작품에 사용한 예가 보이지 않아 추후 검토가 필요하며, 필자는 아직 실물을 확인하지 못하였다.

497 徐方達(郭魯鳳 譯)『古書畫鑑定槪論』(2004, 東文選) pp103-104에서 일부 언급하고 있다.

498『소치 허련 200년』pp151-152, [도] 75, 76.「山水圖」2점 ; 金泳鎬 편역『小癡實錄』p71, [도]「山水圖」참조

499 이 표는 김상엽, 부록「허련 기년별 목록」『소치연구』,창간호 (학고재, 2003) pp166-167을 참고하고, 필자가 조사한 작품을 추가한 것이다.

500『소치 허련 200년』pp304-305, [도] 142.「채과도첩菜果圖帖」참조

501『소치 허련 200년』p22, [도] 3.「격룡도擊龍圖」참조

502 金泳鎬 편역『앞 책』p147, [도]「山水畫帖」참조

503 藤塚鄰(朴熙永 역)『앞 책』p113, [도]「蘇東坡像 : 阮堂의 친구 權敦仁이 贊함」참조

504『소치 허련 200년』pp156-160, [도] 79.「山水圖八曲屛風」참조

505『소치 허련 200년』pp162-163, [도] 81.「山水圖」참조

506『사진으로 보는 북한 회화』p31, [도] 허련「山居圖」참조

507『春畊콜렉션』pp160-161, [도] 221「山水圖十曲屛風」참조

508『소치 허련 200년』pp164-169, [도] 82.「山水圖十曲屛風」참조

509『소치 허련 200년』pp170-171, [도] 83.「山水圖」참조

510 김상엽『앞 책』p30, [도]「귤수소조橘叟小照」참조

511『雲林山房畫集』[도] 39.「山水畫淡彩」참조

512『소치 허련 200년』pp174-181, [도] 85.「호로첩葫蘆帖」참조

513『소치 허련 200년』pp182-185, [도] 86.「山水畫帖」참조

514『소치 허련 200년』pp186-191, [도] 87.「천태첩天台帖」참조

515『소치 허련 200년』p321, [도] 148.「채씨의 효행도 蔡氏孝行圖帖」참조

516『第12回 古美術品交換展示會』[도] 23 許小癡 山水, 牧丹圖 5點 참조. 이 화첩 가운데『朝鮮時代 小癡 許鍊展』[도] 19「仿阮堂意山水圖」가 포함되어 있어 작품 제작 연대(1871년, 64세)의 참고 자료가 된다. 이 첩의 작품에는 이외에도 '許鍊之印'(13번), '小癡'(27번), '小癡'(42번), '小癡'(36번), '讀古人書', '游於藝', '一日思君十二時'(108번), '一笑'(104번) 인장이 찍혀 있다.

517 許文 편『앞 책』Pp32-33, [도]「四季山水屛(十曲屛風)」참조

518 『소치 허련 200년』 p192, [도] 88.「山水圖」참조

519 『小癡精華展』 p52, [도] 57.「墨梅」참조. 이 책에는 한 첩에 수록된 것으로 생각되는 pp41-52까지 [도] 46-57의 13 작품(글씨 2점, 산수 6점, 야생화 1점, 묵란 1점, 묵죽 1점, 묵국 1점, 묵매 1점)이 수록되어 있다.

520 『소치 허련 200년』 p250, [도] 114.「노매주석도老梅癯石圖」참조

521 金泳鎬 편역 『앞 책』 pp149-157, [도]「蓮花賦」참조

522 『소치 허련 탄생 200년 기념 특별 기획전』 pp120-121, [도]「十君子十曲屏風」참조

523 『소치 허련 200년』 pp334-335, [도]「화론육곡병풍畵論六曲屏風」참조

524 『소치 허련 200년』 pp194-195, [도] 90.「무이구곡도병풍武夷九曲圖屏風」참조

525 『소치 허련 200년』 pp200-201, [도] 91.「금강산도金剛山圖」참조

526 『소치정화전小癡精華展』 p36, [도] 40.「석란石蘭」참조

527 『소치 허련 탄생 200년 기념 특별 기획전』 pp120-121, [도]「괴석도팔곡병풍怪石圖八曲屏風」참조

528 金泳鎬 편역 『앞 책』 p91, [도]「괴석도怪石圖」참조

529 『小癡精華展』 pp18-19, [도] 16.「목단팔곡병牧丹八曲屏」참조

530 『소치 허련 200년』 p310, [도] 146「연하도蓮蝦圖」「기명도器皿圖」참조

531 『小癡精華展』 pp20-21, [도] 17.「怪石六曲」참조

532 許文 편 『앞 책』 pp36-37, [도]「怪石六曲屏」참조

533 「山水圖八曲屏風」(개인 소장, 紙本淡彩)

534 『5월 미술품 경매』(K옥션, 2007) [도] 188 小癡 許鍊「山水圖十曲屏」참조

535 『소치 허련 200년』 p70, [도] 27.「김정희가 허련에게 보낸 편지」참조

536 김상엽 『앞 책』 p127, [도]「모란육폭대병牧丹六幅大屏」참조

537 許文 편 『앞 책』 pp64-66, [도]「영은팔곡병靈根八曲屏」참조

538 金泳鎬 편역 『앞 책』 p58, [도]「水仙花圖」참조

539 『小癡精華展』 p22, [도] 19.「墨梅」참조

540 『소치 허련 탄생 200년 기념 특별 기획전』 p56, [도] 21.「산수화, 팔곡병풍」참조

541 『소치 허련 탄생 200년 기념 특별 기획전』 pp90-93, [도] 30.「매화팔곡병풍」참조

542 『소치 허련 200년』 p202, [도] 92.「山水人物圖」참조

543 金泳鎬 편역 『앞 책』 p95, [도]「山水圖」

544 『朝鮮時代 小癡 許鍊展』 [도] 12.「四季節山水八幅屏風」각폭 참조

545 『소치 허련 200년』 p99, [도]「怪石圖」참조

546 『소치 허련 탄생 200년 기념 특별 기획전』 pp40-41, [도] 12.「무이구곡도武夷九曲圖」참조

547 『소치 허련 탄생 200년 기념 특별 기획전』 p123, [도] 55.「괴석모란怪石牧丹」참조

548 金泳鎬 편역 『앞 책』 p12-13, [도]「老梅圖」; 許文 편 『앞 책』 pp86-88, [도]「墨梅一枝屏」참조

549 金泳鎬 편역 『앞 책』 p48, [도]「墨牧丹圖」참조

550 『소치 허련 200년』 p203, [도] 93.「여산의 폭포 廬山瀑布圖」참조

551 『朝鮮時代 小癡 許鍊展』 [도] 44.「竹圖」참조

552 『雲林山房畵集』 [도] 16, 17.「四君子屏」참조

553 許文 편 『앞 책』 pp76-77, [도]「紅白梅圖」(八曲屏中) 참조

554 허문(許文) 편 『앞 책』 pp78-79, [도]「武夷九曲圖屛中」참조

555 허문(許文) 편 『앞 책』 pp96-97, [도]「墨梅屏」[팔곡병중(八曲屛中)] 참조

556 김영호(金泳鎬) 편역 『앞 책』 pp130-131, [도]「山水圖」: '허련의 마지막 작품' 참조

557 이에 대해서는 『완당선생전집』권5, 서독(書牘)「대권이재돈인 여왕맹자희손(代權彝齋敦仁 與汪孟慈喜孫)」(1838년 8월 20일)의 뒷 부분에서 왕희손(1786-1847)에게 '명(明)의 정수(程邃, 1602-1691)와 하진(何震, ?1530-1604)의 전각(篆刻)은 한인(漢印)과 더불어 보배로 여길만 하며, 동순(董洵, 1740-1809)과 진홍수(陳鴻壽, 1768-1822)와 가까운 사이이니 그들이 새긴 인장을 사용하고 있는지와 동순, 진홍수 그리고 『飛鴻堂印譜』(1776년)를 펴낸 王啓淑(1736-1795)의 인보(印譜)가 출간된 것이 있는지를 묻고, 이병수(伊秉綬, 1754-1815)의 아들인 이념증(伊念曾, 1790-1861)의 인각(印刻) 솜씨도 장언문(張彦聞)과 겨룰 만하다'(필자 요약)는 내용이 있어, 김정희가 전각(篆刻)과 인장(印章)에 대해 많은 관심을 갖고 있었고, 당시 실인(實印)뿐만 아니라 『집고인보(集古印譜)』『비홍당인보(飛鴻堂印譜)』등과 같은 자료가 조선에 들어와 전각 기법과 문예 발전에 기여하였음을 추정할 수 있다.

558 김정희뿐만 아니라 조선의 많은 학예인들은 인재(印材)를 보내 옹방강, 옹수곤 등에게 각인(刻印)을 부탁하였다. 김정희가 섭지선(葉志

　　訦 1779-1863)에게 인장(印章)을 새겨 달라는 부탁을 하고 '시경(詩境)' 옥인(玉印), 죽근인(竹根印) 등을 받은 일분만 아니라, 다양
　　한 경로를 통해 청(淸)의 인장이 조선(朝鮮)에 들어 온 것이 그 예이다. 『추사 김정희 또 다른 얼굴』 p307, p311 등 참조 ; 이에 대해서
　　는 고재식 「인장(印章)을 통해 본 추사 김정희(秋史 金正喜)와 한중묵연(韓中墨緣)」 pp206-210에서 다루었다.

559 이동국 「소치 허련의 서예」 : 형성과정과 특질을 중심으로 『소치 허련 200년』 pp378-389 참조

560 김정숙 「흥선대원군 이하응(興宣大院君 李昰應)의 예술세계(藝術世界)」 (일지사, 2004). pp270-317에서 통합적 방법론을 사용하여
　　일정 부분 성과를 거두고 있다.

561 이 표는 『소치 허련 200년』 p 416 「소치 허련 연보」에 수록된 내용을 토대로 일부 수정·보완한 것이다.

562 「제7회 근·현대 및 고미술품 경매」 [도] 159 小癡 許鍊 「文人畵八幅」 참조. '笑癡'는 '小癡'의 同音異字를 쓴 號이다.

563 「서울옥션페어 2002」 (서울옥션, 2002) [도] 161 소치 허련 「石蘭圖」 참조

564 吳世昌 편 『槿域書畵徵』 p137, 許鍊 '自扁其所居曰, 墨猗軒』 「斗南詩選」 참조

565 이 호는 허련이 『동사열전東師列傳』을 지은 범해각안梵海覺眼 스님에게 보낸 개인 소장의 「서간書簡」에 사용하였다.

566 金泳鎬 편역 「앞 책」 p36, '벽환당碧環堂은 내 집의 이름인데 秋史公이 써준 것'

567 金泳鎬 편역 「앞 책」 p164 : '秋史公이 일찍이 「벽계창장관碧溪靑嶂館」이라는 편액을 예서隸書로 써 주었는데 小癡公은 그 편액을 걸
　　어 놓고 그림을 그려 이렇게 銘을 붙였다'

568 「소치 허련 200년」 p13 : 「小許庵」 편액 p50, [도] 17.「珊瑚碧樹」 내용 가운데 허련이 임모한 '碧溪靑嶂館' 글씨 참조

569 「孔巖」은 陽川 許氏의 발상지로 현재의 서울특별시 강서구 가양 2동에 해당하며, '許哥바위'라로도 부른다. 新羅 景德王 16년(757년)
　　州郡縣의 지명을 한자로 바꿀 때 이름을 얻은 후, 高麗 忠宣王 2년(1310년)에 陽川으로 바뀌었다. 이 바위굴에서 양천 허씨의 시조인
　　許宣文이 출현했다고 전한다. 그는 고려 태조太祖 왕건王建이 견훤甄萱을 정벌할 때(934년) 90여세의 나이에도 불구하고 도강의 편
　　의와 군량미까지 제공하였으며, 그 공으로 공암촌주孔巖村主에 봉해졌다. 이런 연유로 그 본관을 '공암' 또는 '양천'이라고 하였다.

570 「소치 허련 200년」 pp156-160, [도] 79.「山水圖八曲屛風」 참조

571 김상엽 「소치 허련의 생애와 회화세계」 「소치 허련 200년」 p371 ; 김상엽 「소치 허련」, (돌베개, 2008) pp32-34 참조. '소치 허련의
　　초명初名[보명譜名]은 '련만鍊萬[수없이 단련하여], 字는 '精一[정련精練 또는 한 길로 정세精細하게] 또는 '晶一[맑고 빛나는 하나
　　의 결정체結晶體]이다. 32세인 1839년 봄 스승인 추사 김정희로부터 남종 문인화의 창시자로 추앙받는 당唐나라의 왕유王維(699?-
　　759)를 본받으라는 의미로 이름 '유維'와 字 '마힐摩詰'[이는 「유마경維摩経」에 나오는 居士 '維摩詰'에서 가져온 것이다]을, 元나라의
　　대치大癡 황공망黃公望(1269-1354)의 호에서 조선[小中華]의 대치라는 의미로 '小癡'라는 호를 받은 것이다. 이후 모든 작품에 初名
　　[譜名]에서 '萬' 자를 뺀 '鍊'을 사용한 것으로 생각된다. 김정희가 '小癡'라는 호를 준 내용은 金泳鎬 편역 「앞 책」 p50 참조

572 「소치 허련 200년」 pp232-233, [도] 105.「매화서옥도梅花書屋圖」 참조

573 「소치 허련 200년」 pp244-245, [도] 111.「금산사도金山寺圖」 참조

574 2번 '許鍊'과 26번 '小癡' 인장은 『소치공인보』2-1 참조.(이하 『소치 허련 200년』에서 사용한 『소치공인보』의 일련번호를 사용한다.)

575 10번 '許鍊'과 25번 '小癡' 인장은 『소치공인보』2-2 참조

576 3번 '許鍊'과 27번 '小癡' 인장은 『소치공인보』3-1, 3-2 참조

577 4번 '許鍊'과 28번 '小癡' 인장은 『소치공인보』4-1, 4-2 참조

578 5번 '許鍊'과 33번 '小癡' 인장은 『소치공인보』11-1, 11-2 참조

579 「제2회 미술품 경매」 (Auction Byul, 2008) [도] 43, 44 「石竹圖」 참조

580 「소치 허련 200년」 p250, [도] 114.「老梅癯石圖」 참조

581 김상엽 「소치 허련」, (2008, 돌베개) p30. [도] 「귤수소조橘叟小照」 참조

582 「畵緣을 찾아서」 [도] 18 「운림필의雲林筆意」 참조

583 「小癡精華展」 p41, [도] 45.「주죽이시朱竹坨詩」 참조

584 「雲林山房畵集」 [도] 6.「枯木竹石」 참조

585 「소치 허련 200년」 pp182-185, [도] 86.「산수화첩山水畵帖」 참조

586 「南宗畵의 뿌리를 찾아서」 [도] 「연북화남研北華南」 참조

587 「小癡精華展」 p26, [도] 26.「예서독화隸書讀畵」 참조

588 「小癡精華展」 p41, [도] 46.「行書畵論一則」 참조. 「行書畵論一則」의 뒤에 붙어 있는 [도] 47.「枯木竹石」부터 57.「墨梅圖」까지의 작
　　품은 「墨梅圖」의 관서, 첩의 크기와 상태, 畵風 등을 볼 때 허련이 1874(67세, 甲戌)년에 그린 작품이다.

589 「조선시대서화감상전朝鮮時代書畵鑑賞展」: 안목眼目과 안복眼福, (孔畵廊, 2009) p90, [도] 「궐어도鱖魚圖」 참조

590 「소치 허련 200년」 pp170-171, [도] 83.「山水圖」 참조

591 「소치 허련 200년」 p266, [도] 125.「바위와 난초 石蘭圖」 참조

592 10번 '許鍊'과 25번 '小癡' 인장은 『소치공인보』2-1 참조

593 『사진으로 보는 북한 회화』: 조선미술박물관 소장, (국립문화재연구소, 2008) p31, [도] 허련「산골살이 山居圖」참조

594 張遇聖 편『앞 책』p113. 許鍊 '許鍊印' 참조

595 12번 '許鍊之印'과 32번 '小癡' 인장은 『소치공인보』9-1, 9-2 참조

596 『소치 허련 200년』p50 [도] 17.「산호벽수珊瑚碧樹」참조

597 13번 '許鍊之印'과 36번 '小癡' 인장은 『소치공인보』13-1, 13-2 참조

598 『소치 허련 200년』pp186-191, [도] 87.「천태첩天台帖」참조

599 『小癡精華展』p26, p27, [도]「沈石田詩」참조

600 81세 되는 해에 허련이 작은 미산米山 허형許瀅(1862-1938)에게 그려준 개인 소장의 「괴석도怪石圖」에 찍혀 있다.

601 『소치 허련 탄생 200년 기념 특별 기획전』p144-145, [도] 62.「글씨 六曲屛風」참조

602 『소치 허련 200년』pp296-299, [도] 140.「연화도팔곡병풍蓮花圖八曲屛風」참조. 이 병풍의 마지막 폭 상단에 허련이 죽은 해인
 1893년 음력 12월 열흘 석치石癡가 장황粧潢을 하다('癸巳臘月旬石癡粧')이라고 되어 있으나, 허련은 1893년 음력 9월 3일 죽었고
 글씨 또한 印書體의 圖案 형식인 것으로 보아 장황을 한 사람이 남긴 것으로 보인다.

603 『소치 허련 200년』pp208-209, [도] 97.「가을 산수 秋景山水圖」참조

604 16번 '許維' 인장은 『소치공인보』1-1 참조

605 17번 '許維私印' 인장은 『소치공인보』1-3 참조

606 『소치 허련 200년』pp304-305, [도] 142.「채과도첩菜果圖帖」참조

607 『소치 허련 200년』pp156-160, [도] 79.「山水圖八曲屛風」참조

608 『소치 허련 200년』pp150-151, [도] 75.「山水圖」참조

609 『소치 허련 200년』p152, [도] 76.「山水圖」참조

610 『소치 허련 200년』p288, [도] 136.「고목죽석도枯木竹石圖」

611 許文 편『앞 책』p14, [도]「조옹귀소도釣翁歸巢圖」;『朝鮮時代 小癡 許鍊展』[도] 6.「석장견강색도石丈牽江色圖」참조

612 『小癡精華展』p23, [도] 22.「雨景山水」참조

613 『朝鮮時代 小癡 許鍊展』[도] 47.「梅圖」참조. 이 작품에는 '유죽산창幽竹山窓', '수졸산방守拙山房' 양각 인장 두 방이 찍혀 있지만,
 위치 등으로 보아 소장인으로 생각된다.

614 『雲林山房畵集』[도] 26「蘇東坡像」참조. '丁未(1847년) 촌주初秋 허유許維 모摹, 권돈인權敦仁 찬贊, 김정희金正喜 장藏'

615 『澗松文華』60 : 書畵 Ⅵ 秋史와 그 學派, (韓國民族美術研究所, 2001) p27, [도] 許維「고목쟁영古木崢嶸」참조

616 張遇聖 편『앞 책』p113, 許鍊 '許維之印' 참조

617 『소치 허련 200년』pp156-160, [도] 79.「山水圖八曲屛風」참조

618 김상엽「소치 허련의 생애와 회화세계」『소치 허련 200년』p371 참조

619 『사진으로 보는 북한 회화』p31, [도] 허련「산골살이 山居圖」참조

620 『소치 허련 200년』pp156-160, [도] 79.「山水圖八曲屛風」참조

621 『소치 허련 200년』pp156-160, [도] 79.「山水圖八曲屛風」참조

622 金泳鎬 편역『앞 책』p71, [도]「산수도 山水圖」;『朝鮮時代 小癡 許鍊展』[도] 17「秋景山水圖」

623 許文 편『앞 책』p14, [도]「釣翁歸巢圖」참조

624 25번 '小癡'과 10번 '許鍊' 인장은 『소치공인보』2-1 참조

625 26번 '小癡'와 2번 '許鍊' 인장은 『소치공인보』2-2 참조

626 『사진으로 보는 북한 회화』p31, [도] 허련「산골살이 山居圖」참조

627 『소치 허련 200년』pp232-233, [도] 105.「梅花書屋圖」참조

628 『소치 허련 200년』pp244-245, [도] 111.「金山寺圖」참조

629 본 논문에서는 '痴'자로 새긴 경우라도 모두 정자인 '癡'자로 쓴다.

630 27번 '小癡'와 3번 '許鍊' 인장은 『소치공인보』3-1, 3-2 참조

631 『소치 허련 200년』p192, [도] 88.「山水圖」참조

632 『朝鮮時代 小癡 許鍊展』[도] 19「仿阮堂意山水圖」참조

633 『小癡精華展』p38, [도] 42.「仿阮堂山水圖」p39, [도] 43.「승주심매乘舟尋梅」참조

634 許文 편『앞 책』p92, [도]「추산청상도秋山淸爽圖」참조

635 28번 '小癡'와 4번 '許鍊' 인장은 『소치공인보』4-1, 4-2 참조

636 29번 '小癡'와 17번 '許維私印' 인장은 『소치공인보』4-3, 1-3 참조

637 『소치 허련 200년』pp304-305, [도] 142.「채과도첩菜果圖帖」참조

638 『소치 허련 200년』 pp156-160, [도] 79. 「山水圖八曲屛風」 참조

639 金泳鎬 편역 『小癡實錄』 p31, [도] 小癡가 헌종憲宗께 그려 바친 「山水畵」 참조

640 30번 '小癡' 인장은 『소치공인보』4-6 참조

641 許文 편 『앞 책』 p93, [도] 「山水圖」 참조

642 『小癡精華展』 p25, [도] 25. 「米家山水」 참조

643 32번 '小癡'와 12번 '許鍊' 인장은 『소치공인보』9-2, 9-1 참조

644 『국민대학교박물관 소장유물 도록』 (국민대학교박물관, 2006) p141, [도] 許鍊 「書墨 001」 참조

645 33번 '小癡'와 5번 '許鍊' 인장은 『소치공인보』11-1, 11-2 참조

646 『제2회 미술품 경매』 (Auction Byul, 2008) [도] 43, 44 「石竹圖」 참조

647 『소치 허련 200년』 p206, [도] 96. 「부채에 그린 산수 扇面山水圖」 참조

648 『小癡精華展』 p16, [도] 13. 「서화합벽書畵合壁」 40번 '小癡'인장과 함께 찍혀 있다.

649 『小癡精華展』 p55, [도] 60. 「공강어가空江漁歌」 참조, p54. [도] 59. 「怪石」는 같은 첩에 수록된 작품이다.

650 『소치 허련 200년』 pp256-257, [도] 118. 「매화와 난초 梅蘭圖」 참조

651 『慶熙大學校 博物館圖錄』 (경희대학교, 1985) p161, [도] 183. 「모란괴석 牧丹怪石圖」 참조

652 『第12回 古美術品交換展示會』 (韓國古美術商中央會, 1981) [도] 23 「牧丹圖」 5點 참조

653 『소치 허련 200년』 pp222-225, [도] 101. 「山水圖八曲屛風」 참조

654 『소치 허련 200년』 pp186-191, [도] 87. 「천태첩天台帖」 참조

655 『소치 허련 200년』 p70, [도] 27. 「김정희가 허련에게 보낸 편지」 참조

656 『소치 허련 200년』 p266, [도] 125. 「바위와 난초 石蘭圖」 참조

657 『소치 허련 200년』 p250, [도] 114. 「바위와 매화 老梅癯石圖」 참조

658 『소치 허련 200년』 p411, [도] 삽도 4. 「비류계각도飛流溪閣圖」 참조

659 김상엽 『소치 허련』 (돌베개, 2008) p30 참조

660 『소치 허련 200년』 pp334-335, [도] 156. 「화론육곡병풍畵論六曲屛風」 1폭 참조

661 『소치 허련 200년』 pp186-191, [도] 87. 「천태첩天台帖」 참조

662 『소치 허련 200년』 pp182-185, [도] 86. 「산수화첩 山水畵帖」 참조

663 『소치 허련 200년』 p195, [도] 90. 「무이산의 아홉굽이 경치 武夷九曲圖屛風」 참조

664 『소치 허련 200년』 p258, [도] 119. 「바위와 난초 石蘭圖」 참조

665 『소치 허련 200년』 p261, [도] 122. 「난초 蘭草圖」 참조

666 『소치 허련 200년』 p203, [도] 93. 「여산의 폭포 廬山瀑布圖」 참조

667 『소치 허련 200년』 p153, [도] 77. 「죽수계정 竹樹溪亭圖」 참조

668 『소치 허련 200년』 p288, [도] 133. 「고목죽석 枯木竹石圖」 참조

669 『小癡精華展』, pp26-33의 [도] 34. 「靑嶂澄江」 등 참조. 한 畵帖으로 생각되는 이들 작품 속에는 7번 '許鍊', 13번 '許鍊之印' 40번,
　　45번, 48번 '小癡', 72번 '吉祥如意', 112번 '一片心', 120번 '지후내정祗候內庭' 인장이 함께 찍혀 있다.

670 『朝鮮時代 小癡 許鍊展』 [도] 25 「秋景山水圖」 참조

671 『소치 허련 200년』 pp162-163, [도] 81. 「山水圖」 참조

672 『澗松文華』60, p27, [도] 許維 「古木崢嶸」 참조

673 張遇聖 편 『앞 책』 p113, 許鍊 '小癡' 참조

674 『朝鮮時代書畵鑑賞展』 p90, [도] 許鍊 「궐어도鱖魚圖」 참조

675 許鍊 「竹石圖」 (개인 소장, 絹本水墨)

676 『소치 허련 탄생 200년 기념 특별 기획전』 pp30-31, [도] 4·5 「산수화」 참조

677 『서울옥션페어 2002』 (서울옥션, 2002) [도] 소치 허련 「花卉圖」 참조

678 邱德修 편 『정축겁여인존석문丁丑劫餘印存釋文』下, (五南圖書出版公司, 1989) 卷13 p44, 왕횡王鐄 '고광古狂' 참조

679 黃惇 편 『淸代徽宗印風』上: 中國歷代印風系列, (重慶出版社, 1999) p210, 정섭鄭燮 '古狂' 참조

680 上海博物館 편 『中國書畵家印鑑款識』下, (文物出版社, 1982) p1518, 설명익薛明盒 9 '古狂生' 참조

681 왕계숙汪啓叔 편 『인암집고인보訒庵集古印譜』 (西泠印社, 1999) p184, '古狂生' 참조

682 上海博物館 편 『앞 책』下, p804, 高其佩 '古狂' 참조

683 汪啓叔 편 『飛鴻堂印譜』 (강소광릉고적각인사江蘇廣陵古籍刻印社, 1998) p494, 진산전陳山田 '낙시유거樂是幽居' 참조

684 『소치 허련 200년』 pp170-171, [도] 83. 「산수도 山水圖」 참조

685 『秋史金正喜名作展』(예술의전당, 1992) p164 「阮堂印譜」'老漁樵' 참조

686 吳世昌 편 『근역인수槿域印藪』(國會圖書館, 1968) p240, 남양래南養來 '둔주어초踳洲漁樵' 참조

687 『Summer Sale』(I옥션, 2009) [도] 127 白下 尹淳 『書帖』참조. 이 인장이 尹淳의 인장인지는 확실하지 않다.

688 이에 대해서는 『소치 허련 200년』 p322, [도] 149.「연파조도煙波釣徒」글씨 설명에 그 연원과 茶山 丁若鏞의 『연파조수지가기煙波釣叟之家記』에 대해서도 자세히 설명하고 있다.

689 『어보제가인보장御寶諸家印寶藏』(국립중앙박물관 소장) '어은漁隱' 참조

690 黃惇 편 『清初印風』 p40, 임고林皐 '방랑산수간여어초잡처放浪山水間與漁樵雜處' 참조

691 黃惇 편 『明代印風』 p148, 소석蘇宣 '煙波釣徒' 참조

692 汪啓叔 편 『訒庵集古印譜』 p128, '煙波釣叟' 참조

693 구덕주邱德修 편 『앞 책』下, 卷18 p53, 왕인수王詒壽 '臣本煙波釣徒' 참조

694 『추사김정희명작전(秋史金正喜名作展)』 p148 「阮堂印譜」'東夷之人' 참조

695 『秋史金正喜名作展』 p156 「阮堂印譜」'東夷之人' 참조

696 『秋史金正喜名作展』 p156 「阮堂印譜」'東夷之人' 참조

697 崔完秀 편 『秋史精華』(知識産業社, 1983) p211 「印譜」'東夷之人' ; 『阮堂印譜』(文化財管理局, 1973) p31, '東夷之印' 참조

698 장우성(張遇聖) 편 『앞 책』, pp80-81 「김정희(金正喜)」 '동이지인(東夷之人)' 참조. 이 인장은 『秋史金正喜名作展』「阮堂印譜」에 실린 '東夷之人' 인장과 실물 등의 정밀한 비교 검토가 필요하다.

699 張遇聖 편 『앞 책』, pp94-95 「김정희(金正喜)」 '동이지인(東夷之人)' 참조. 이 인장은 『추사김정희명작전(秋史金正喜名作展)』「완당인보(阮堂印譜)」에 실린 '동이지인(東夷之人)' 인장과 실물 등의 정밀한 비교 검토가 필요하다.

700 『보소당인존』의 인장은 대부분 한국학중앙연구원「藏書閣」소장본(청구기호K3-563, 12책 3-14a)을 이용하며, 3-14a는 권·엽·앞뒤를 나타낸다. 이외에『藏書閣』소장의 異本에서 가져온 것은 위와 같은 방식으로 별도 표시하였다.

701 吳世昌 편 『앞 책』 p206, 李尙迪 '東夷之人' 참조

702 『澗松文華』 60, pp76-77, [도] 방희용方羲鏞 「隸書 對聯」 참조

703 吳世昌 편 『앞 책』 p49, 신헌申櫶 '東夷之人' 참조

704 『御寶諸家印寶藏』(국립중앙박물관 소장) '東夷之印' 참조

705 이태호 편 『한국 근대서화의 재발견』(학고재, 2009) p31, [도] 김윤식金允植 「아언시서집례雅言詩書執禮」 행서 참조 ; 『Spring Sale』: 근현대미술·해외미술·한국화 및 고미술, (K옥션, 2009) [도] 168 운양雲養 김윤식金允植 「시고詩稿」참조

706 『2006년 9월 미술품 경매』(I옥션, 2006) [도] 107 백송白松 지창한池昌翰 「墨竹圖」참조

707 '華'와 '花'는 꽃이라는 뜻으로 함께 쓰인다. 본 논문에서는 印文의 字形대로 쓴다.

708 등총린藤塚鄰(朴熙永 역) 『추사 김정희 또 다른 얼굴』(아카데미서점, 1994) p253 참조

709 『探梅』. (국립광주박물관, 2009) pp92-100에 이들이 그린 「梅花書屋圖」가 실려 있다.

710 조희룡趙熙龍(實是學舍古典文學研究會 역) 『趙熙龍全集』1 「石友忘年錄」 106, (한길아트, 1999) p147, '余癖於梅, 自寫梅花大屛, 圍之臥所, 硏用'梅花詩境硏', 墨用'梅花書屋藏煙', 方擬梅花百詠, 詩成, 可扁吾居曰'梅花百詠樓'. 快酬我好梅之意. 而不可造次成之, 苦吟消渴, 飮梅花片茶澆之, 今先成者, 七言五十首, 更覺文思竭矣. 正欲聽一部鼓吹潤思耳'

711 『趙熙龍全集』3 「漢畵軒題畵雜存」 219, p154, '불상 중에 장육금신丈六金身이 있는데 나는 大梅를 일컬어 丈六鐵身이라 하였다. 대개 장륙매화는 나로부터 시작된 것이다. 인장 한 方을 오소산에게 부탁하여 새길 만하다. 佛有丈六金身, 余稱大梅, 爲丈六鐵身. 盖丈六梅花, 自我始也. 可鐫一印屬吳小山' / 『趙熙龍全集』1 「石友忘年錄」 50, p88, '나의 시에 이런 구절이 있다. : '누가 나의 벼루가 靑眼을 보일 줄 알리요! 나는 매화를 그리면서 백발에 이르렀네' 소산에게 부탁하여 이것을 도장에 새겨 서폭에 찍었다. 余詩有云 : '誰知古硯能靑眼! 吾爲梅花到白頭'

712 이 시기의 愛石 문화에 대해서는 『소치 허련 200년』 p306, 143.「怪石圖」설명 참조

713 『서울옥션페어 2002』(서울옥션, 2002) [도] 184 소치 허련 「花卉圖」참조

714 『雲林墨緣』卷5 13卷內, (남농미술문화재단 소장, 필사본) 「送許君小癡南歸序」참조

715 『秋史金正喜名作展』 p169 「阮堂印譜」'모화구某某華舊主' 참조

716 吳世昌 편 『앞 책』 P255, 金正喜 '梅花舊主' 참조

717 『秋史金正喜名作展』 p171 「阮堂印譜」'기생수득도幾生修得到' 참조

718 『探梅』 pp96-97, [도] 41 「매화서옥도」참조. 이 인장이 이한철李漢喆의 인장인지 확실하지 않다.

719 吳世昌 편 『앞 책』 P479, p482 참조

720 『Winter Sale』(K옥션, 2008) pp102-103, [도] 김유근金逌根 「소림단학도疎林短壑圖」에 '金逌根印', '詩境' 과 함께 찍혀 있으며 『御寶諸家印寶藏』(국립중앙박물관 소장) '梅華舊主'와 같은 인장이다.

721 趙熙龍의 매화와 관련된 인장은 吳世昌 편『앞 책』pp430-433 참조

722 『韓國傳統繪畵』(서울대학교박물관, 1993) p220, [도] 이하응『墨蘭圖』6곡병풍 참조

723 吳世昌 편『앞 책』P134, 李晚用 ‘梅華舊主’ 참조

724 吳慶錫의 매화와 관련된 인장은 吳世昌 편『앞 책』p84, p87, p89 참조

725 『茶山 丁若鏞』(강진군, 2008) p224, [도] 67 윤종삼尹鍾三『춘각총서春閣叢書』p226 [도] 68 윤종진尹鍾軫『동파칠률東坡七律』참조

726 黃惇 편『청대절파인풍淸代浙派印風』上, p164, 진예종陳豫鍾 ‘기생수득도매화幾生修得到梅華’ 참조

727 손위조孫慰祖 주편『당송원사인압기집존唐宋元私印押記集存』(上海書店出版社, 2001). p262, 1468 吳鎭(1280-1354) ‘楳花盦’ 참조

728 『御寶諸家印寶藏』(국립중앙박물관 소장) ‘梅華舊主’ 참조

729 上海博物館 편『앞 책』下, p1602, 鐵保 39 梅庵 참조

730 『제108회 근현대 및 고미술품 경매』(서울옥션, 2007) [도] 150 秋史 金正喜『詩稿』참조

731 『阮堂先生全集』卷首『阮堂先生全集序』에서 김녕한金甯漢은 김정희의 삶을 여러 측면에서 소식의 삶과 비교하고 있으며『소동파입극도』등 김정희의 소식에 대한 인식과 흠모는『秋史 金正喜(1786-1856)와 蘇東坡像』『추사연구』창간호 (과천문화원, 2004) pp99-101, 참조 ;『소치 허련 200년』pp58-59, [도] 22.『완당탁묵첩 阮堂拓墨帖』참조. ‘선생께서 제주도에 계실 때 자신의 초상화에 직접 글을 짓기를“옹방강[담계]翁方綱[覃溪] 선생은 옛 경전을 좋아한다고 하시고, 원원[운대]阮元[芸臺] 선생께서는 남이 한 말을 다시 하고 싶지 않다고 하셨으니, 두 분의 말씀이 내 평생을 가늠한다. 어찌하여 바닷 먼 곳 삿갓을 쓴 모습이 宋나라의 원우죄인元祐罪人[소식蘇軾]만 같은가”라고 하셨다. 완당 선생 진영. 제자 소치 허련이 삼가 모사함. 先生在海外時, 自題小照云. 覃溪云, 嗜古經, 芸臺云, 不肯人云亦云, 兩公之言盡, 吾平生胡爲乎. 海天一笠, 忽似元祐罪人. 阮堂先生眞影 門生小癡 許鍊 恭摹

732 『雲林山房畵集』[도] 26.『蘇東坡像』;『소치 허련 200년』p117. 아래 [도]『蘇長公笠屐像』참조

733 『소치 허련 200년』pp42-43, [도] 13.『완당선생해천일립상阮堂先生海天一笠像』참조

734 藤塚鄰(朴熙永 역)『앞 책』p109 참조 ;『소치 허련 200년』pp116-117. [도] 53.『소문충공입극상蘇文忠公笠屐像』참조

735 『金正喜와 韓中墨緣』(과천문화원, 2009) p17, [도] 03『送紫霞入燕詩』‘紫霞 선생께서 만리를 건너 중국에 들어가시는데, 괴경 위관이 그 몇 천백억이 되는지 나는 모르지만, 한 분 蘇齋老人을 뵙는 것만 같지 못할 것이다. 紫霞先生, 涉萬里入中國, 瓌景偉觀, 吾不知, 其幾千百億, 而不如見一蘇齋老人也’;『阮堂先生全集』卷10『詩』‘送紫霞入燕’; 吳世昌 편『槿域書畵徵』(啓明俱樂部, 1928) p209, 申緯 ‘翁方綱이 써준 서재 편액의 이름을 취하여『警修堂集』이라 제했다. 取翁覃溪所書贈堂扁之名, 題爲警修堂集

736 吳世昌 편『앞 책』p226, 李祖黙 ‘翁方綱[覃溪]이 蘇軾[坡公]의『天際烏雲帖』진적을 손수 매만져 보내 蘇齋에서의 墨緣을 증명했으니, 이조묵李祖黙[六橋]도 집의 이름을 ‘蘇齋’라고 하였다. 覃溪手撫其所藏坡公『天際烏雲』眞蹟, 寄贈蘇齋墨緣, 六橋因名其齋曰 ‘蘇齋’ ; 盧守愼(1515-1590) 등도 ‘蘇齋’라는 호를 사용하였다.

737 김정희는 본 논문에 소개된 인장과『金正喜와 韓中墨緣』p37, [도] 13『필담서筆談書』참조, ‘선생님[옹방강]의 手迹으로 ‘寶覃齋’ 세 글자와 ‘酉堂’ 두 자를 얻기 원합니다. 願得先生手迹, ‘寶覃齋’ 三字, ‘酉堂’ 二字 ; 李裕元『林下筆記』(성균관대학교 대동문화연구원, 1961) p844, 卷 34『華東玉糝所』2『寶覃』참조 ‘소미재蘇米齋’‧‘보소실寶蘇室’‧‘소재蘇齋’는 覃溪 翁方綱 노인의 거처이다. 담계는 紫霞 申緯의 墨竹 그림을 보고 쓰기를 : ‘푸른 대숲은 깊숙한데 물이 한 구비 흐르고, 해동의 산에는 연기 자욱한데 달 솟았다. 묽은 먹과 난새 꼬리 같은 붓을 가지고, 맑은 바람 오백 칸을 깨끗이 쓸었도다. 계유년 10월에 쓰다’ 옛날에 蘇軾은 주빈周邠에게 화답해준 시의 말을 가지고 서재에 이름을 붙이기를, ‘맑은 바람 오백 칸[淸風五百間]’이라 하였는데, 담계가 또 그 뜻을 취하여 신자하의 묵죽 그림에 쓴 것이다. 신공이 소재와 처음 인연을 맺던 때에 신공도 그 거처를 이름하기를 소재라 하고, 또 보담이라 하였다. ‘蘇米齋’‧‘寶覃室’‧‘蘇齋’, 皆覃溪老人居也. 覃溪見紫霞墨竹, 題曰 : ‘碧玉林深水一灣, 煙橫月出海東山. 却憑淡墨靑鸞尾, 淨掃淸風五百間. 癸酉十月題’ 昔東坡公答周邠語, 名齋曰, 淸風五百間. 覃又取題題霞本. 申公緯緣於蘇之始也, 公亦名其居曰, ‘蘇齋’, 又曰, ‘寶覃’

738 孫八洲 편『申緯全集』(太學社, 1983) p1450, ‘하늘이 나의 소재 한묵연을 후히 돌보시어, 없어지지 않은 인장이 和氏璧 돌아오듯 하여, 내 서재명을 또 하나 덧붙여 ‘石墨書樓’라 한다. 호사가들이 이 이야기를 전하면, 강호가 그다지 나쁘지 않을 것이다. 天其厚我蘇齋翰墨緣, 不有存沒印顆如歸璧, 吾齋又一‘石墨書樓’也. 好事傳語, 江湖殊不惡

739 옹방강은 元나라 조맹견趙孟堅(?-1267?)이 사용하던 ‘이재彝齋’ 도장을 얻고 나서 초년에 이 호를 사용하였다. 藤塚鄰(朴熙永 譯)『앞 책』p168 참조

740 千金梅『李尙迪이 중국 문인들에게 받은 편지 모음집『해린척소海隣尺素』』『문헌과해석』(문헌과해석사, 2009년·봄·통권46호). p145. 참조

741 이에 대해서는 고재식『印章을 통해 본 秋史 金正喜와 韓中墨緣』『金正喜와 韓中墨緣』: 秋史燕行 200주년 기념, p213, [표 5] ‘『海隣尺素』에 나타난 중국 학예인들의 인장 기사’ 참조

742 『高麗朝鮮陶瓷繪畵名品展』(부산 진화랑, 2004) [도] 162 金正喜『墨蘭圖』;『Summer 5』(이옥선, 2008) [도] 54 秋史 金正喜『墨蘭圖』참조. 이 작품에는 ‘仙茶波堂’ 인장도 찍혀 있다.

743 『인사동 동인 전시회』(우림화랑, 2009) p71, [도] 다산 정약용 글씨 참조. 이 작품에는 ‘朝鮮 仙茶’라는 관서와 ‘仙茶波堂’과 ‘茶山’이

란 朱白文相間印도 찍혀 있으나 정약용의 글씨와 인장이 아닌 것으로 생각된다. 이에 대해서는 『寶蘇堂印譜』에 실려 있는 '茶山'이 들어간 인장, 정약용의 것으로 전하는 모든 實印과 印影에 대해 별도로 논의할 기회를 가질 것이다.

744 『秋史金正喜名作展』 p146 「阮堂印譜」 '보담재인寶覃齋印' 참조

745 『秋史金正喜名作展』 p174 「阮堂印譜」 '寶覃齋' 참조

746 『復初齋詩集』卷28, (개인 소장, 중국 목판본 : 孫在馨 舊藏)에 찍혀 있다.

747 「강거한람絳居閒覽」 (소장처 미상, 筆寫本)

748 『韓國書畫遺物圖錄』 제3집, (國立中央博物館, 1993) [도] 竹東居士筆 「指頭山水人物圖」 12-3/10 細部

749 『紫霞 申緯 回顧展』 (예술의전당, 1991) p115, [도] 「施注蘇詩」 十卷, 前後申緯筆 권7 표지 참조

750 『추사의 작은 글씨』 (과천문화원, 2005) pp167-167, [도] 「소재고蘇齋稿」 참조. 醫官이며 守藏家인 晴嵐 金著仁(1792-?)에게 行書로 써 준 시에 '蘇齋', '漢廷老吏' 인장과 함께 찍혀 있다.

751 '實' 자는 俗字로 '宝'로도 쓰며, 印文을 간략화하여 새긴 것이다. 이미 漢나라 이전부터 사용하였다. 본 논문에서는 印文과 상관없이 모두 正字인 '實'자로 쓴다.

752 江靜山 等輯 『金石大字典』 (河北人民出版社, 1991) pp160-161 참조

753 『雲林山房畫集』 [도] 2-3. 「老松」, 「蓮」 참조

754 上海博物館 편 『앞 책』上, p782, 翁方綱 18 '覃溪' 참조

755 孫寶文 외 편 『옥침본玉忱本 난정서蘭亭序』: 歷代蘭亭序墨寶7, (吉林文史出版社, 2009) p9, [도] 참조 ; '1773년에는 廣東에 재임하고 있을 때 퍼 두었던 蘇東坡·米元章의 書 두 字를 재벽齋壁에 골을 파서 '蘇米齋'라는 편액을 걸고, 얼마 안되어 『宋槧本蘇詩施顧注』 31冊을 사서 '實蘇室'이라는 편액을 걸고, 1780년 봄에는 「화도사고승옹선사사리탑명化度寺故僧邕禪師舍利塔銘」의 宋拓本을 얻어 '石墨書樓'라 이름을 붙이고, 또 陸放翁의 書를 새긴 '詩境' 두 字의 石本을 얻어 齋壁에 扁하고 '詩境軒'이라 이름 짓고 또한 이를 長詩로 지었다'(필자 요약) 藤塚鄰(朴熙永 譯) 『앞 책』 p102 참조

756 『秋史 文字般若』: 한국서예사특별전 25, (예술의전당 서울서예박물관, 2006) p89, [도] 「翁方綱 書簡」 참조

757 上海博物館 편 『앞 책』上, p783, 翁方綱 42 '蘇齋' 참조

758 上海博物館 편 『앞 책』上, p782, 翁方綱 21 '蘇齋' ; 張玲·劉鐵君 편 『앞 책』 p375, '蘇齋' 참조

759 上海博物館 편 『앞 책』上, p782, 翁方綱 29 '蘇齋墨緣' 참조

760 上海博物館 편 『앞 책』上, p782, 翁方綱 10 '實蘇室' 참조

761 張玲·劉鐵君 편 『앞 책』 p376, '實蘇室' 참조

762 張玲·劉鐵君 편 『앞 책』 p376, '小蓬萊閣' 참조

763 上海博物館 편 『앞 책』上, p784, 翁方綱 64 '蘇米齋' 참조

764 黃惇 편 『淸代浙派印風』上, p120, 黃易刻, 翁方綱 '蘇米齋' 참조

765 上海博物館 편 『앞 책』上, p782, 翁方綱 25 '字正三號彝齋' 참조

766 『秋史와 韓中交流』: 후지츠카기증추사자료전 II, (과천문화원, 2007) pp39, [도] 「元四賢眞蹟」 참조 ; 이 '石墨書樓' 인장은 翁方綱이 『復初齋集外詩卷』 卷14에 '未谷爲子篆石墨書樓印賦謝'를 남긴 것으로 보아 桂馥(1737-1805)이 새긴 것일 수도 있다. 藤塚鄰(朴熙永 역) 『앞 책』 p105 참조

767 上海博物館 편 『앞 책』上, p783, 翁方綱 41 '石墨書樓' 참조

768 上海博物館 편 『앞 책』上, p784, 翁方綱 60 '彝齋' 참조

769 上海博物館 편 『앞 책』上, p782, 翁方綱 4 '彝齋' 참조

770 孫寶文 외 편 『褚遂良臨 蘭亭序』: 歷代蘭亭序墨寶2, (吉林文史出版社, 2009) p7 [도] 참조. '子固' 인장 아래에 찍혀 있다. ; 上海博物館 편 『앞 책』下, p1347, 趙孟堅 4 '彝齋' 참조

771 上海博物館 편 『앞 책』下, p1347, 趙孟堅 5 '彝齋' 참조

772 『朝鮮 王室의 印章』 (국립고궁박물관, 2006) p61, '香蘇館' 참조 ; 藤塚鄰(朴熙永 譯), 『앞 책』 p257, '향소는 곧 보소이다. 香蘇卽寶蘇 참조

773 『澗松文華』 48 : 書畫 II 秋史를 통해 본 韓中墨緣, (韓國民族美術研究所, 1995) p16, [도] 「翁樹崑(1786-1815) 편지」 참조

774 『韓國古書畫目錄』 (日本 幽玄齋, 1996) p422, [도] 550 金正喜 「東坡笠展像贊」 참조

775 『秋史 김정희 學藝 일치의 경지』 (국립중앙박물관, 2006) pp104-105, [도] 23 「'대운산방문고통례大雲山房文藁通例'라고 쓴 책」 참조

776 『추사의 작은 글씨』 pp167-167, [도] 「소재고蘇齋稿」 참조

777 『추사의 작은 글씨』 pp167-167, [도] 「소재고蘇齋稿」 참조

778 『秋史金正喜名作展』 p162 「阮堂印譜」 '蘇齋墨緣' 참조

779 崔完秀 편 『앞 책』 p206 「印譜」 '覃齋' 참조 ; 『阮堂印譜』 (문화재관리국 장서각, 1973) p36에 크기가 다른 인장이 한 방 더 실려 있다.

780 張遇聖 편『앞 책』pp86-87, 金正喜 '覃齋' 참조. 이 인장은 다른 '覃齋' 인장과 실물 등의 정밀한 비교 검토가 필요하다.

781 『秋史金正喜名作展』p176「阮堂印譜」'寶覃齋' 참조

782 『復初齋詩集』卷28, (개인 소장, 중국 목판본 : 孫在馨 舊藏)에 찍혀 있다.

783 崔完秀 편『앞 책』p205「印譜」'寶覃齋' 참조

784 『秋史金正喜名作展』p146「阮堂印譜」'寶覃齋印' 참조

785 『秋史金正喜名作展』p174「阮堂印譜」'寶覃齋藏' 참조

786 『秋史金正喜名作展』p174「阮堂印譜」'小蓬萊' 참조

787 『추사글씨 탁본전』, (과천시 · 한국미술연구소, 2004) p119, [도] '小蓬萊' 탁본 참조

788 『秋史金正喜名作展』p177「阮堂印譜」'小蓬萊學人' 참조

789 『秋史金正喜名作展』p167「阮堂印譜」'小蓬萊閣' 참조

790 『紫霞 申緯 回顧展』p109, [도]『施注蘇詩』十卷, 前後申緯筆 권4 참조

791 『朝鮮 王室의 印章』(국립고궁박물관, 2006) p38「申緯」'蘇齋' 참조

792 『紫霞 申緯 回顧展』p31, [도]『仿華亭意帖』참조

793 『紫霞 申緯 回顧展』p104, p115, [도]『施注蘇詩』十卷 前後申緯筆 권7 표지 참조

794 『제102회 근현대 및 고미술품 경매』(서울옥션, 2006) [도] 16 申緯「行書七言詩」참조

795 『紫霞 申緯 回顧展』p118, [도]『施注蘇詩』十卷, 前後申緯筆 권8 참조

796 『紫霞 申緯 回顧展』p17, [도]『碧廬舫竹譜』참조

797 『紫霞 申緯 回顧展』p51, [도]「行書律詩」;『御寶諸家印寶藏』(국립중앙박물관 소장) '石墨書樓' 참조

798 『紫霞 申緯 回顧展』p55, [도]「雅顔使君壽詩」참조. 신위가 '由蘇入杜 :소식을 통해 두보의 시세계로 들어가다'를 표방한 것도 詩書畵 일치사상 등을 바탕으로 한 옹방강의 영향에 의한 것이다. ; 孫八洲『申紫霞 詩文學 研究』(二友出版社, 1984) p18 참조

799 『秋史 김정희 學藝 일치의 경지』p69, [도] 15「김정희와 권돈인이 함께 만든 첩 阮髥合璧帖」참조

800 『澗松文華』24 : 書畵I 秋史墨緣, (韓國民族美術研究所, 1983) p16, [도]「翁樹崑 편지」참조

801 『秋史 김정희 學藝 일치의 경지』p116, [도] 53「소동파가 삿갓을 쓰고 나막신을 신은 그림 蘇文忠公笠屐像」; 吳世昌 편『앞 책』P432, 趙熙龍 '蘇門弟子' 참조

802 유홍준, 이태호 편『만남과 헤어짐의 미학-조선시대 계회도와 전별시』: 고서화도록 6, (학고재, 2000) [도] 11. 申命準「山房餞別圖」참조 ; 이 밖에 曺啓承은 '蘇門生'이란 인장을 사용하였다. 吳世昌 편『앞 책』p389, 曺啓承 '蘇門生' 참조

803 『朝鮮 王室의 印章』p21, '寶蘇堂印' 참조

804 『朝鮮 王室의 印章』p59, '蘇堂' 참조

805 『朝鮮 王室의 印章』p21, '寶蘇堂' 참조

806 『朝鮮 王室의 印章』p21, '寶蘇堂' 참조

807 『朝鮮 王室의 印章』p38, '蘇齋' 참조

808 『朝鮮 王室의 印章』p38, '蘇齋' 참조

809 『朝鮮 王室의 印章』p59, '寶蘇齋' 참조

810 『韓國書畵遺物圖錄』제3집, [도] 竹東居士筆「指頭山水人物圖」12-3/10 細部

811 『운현궁 생활유물 Ⅴ』(서울역사박물관, 2007) p232, 李昰應 '曾結蘇米墨緣' 참조

812 유홍준·이태호 편『遊戱三昧』(학고재, 2003) [도] 53 吾園 張承業「墨牧丹圖」[도] 55 夢人 丁學敎「石蘭圖」참조. 이 인장은 작품 대비 인장의 크기나 위치, 정학교의 각풍과 비교해 볼 때 소장인일 가능성이 높다.

813 『소치 허련 200년』p359, [도] 169.『소치공인보』에서 '천한 사람'이란 뜻으로 '우창愚傖', '傖叟', '老傖' 등에 쓰는 '傖'으로 보았으나 '守口人'으로 정정한다.

814 吳世昌 편『앞 책』p372, 徐宗甍(17C 말) '如甁' 참조

815 吳世昌 편『앞 책』p353, 洪錫龜(1621-1679) '如甁' 참조

816 汪啓叔 편『飛鴻堂印譜』p264, 王柱亭 '守口攝意' 참조

817 『운현궁 생활유물 Ⅴ』p142, '守口如甁 防意如城' 참조. 이 인장은 連珠印이다.

818 『小癡精華展』p10, [도]「風枝露葉」참조 :『제97회 근현대 및 고미술품 경매』(서울옥션, 2005) [도] 42 小癡 許鍊「墨竹圖」참조

819 『朝鮮 王室의 印章』p65, 93 '吟香' 참조 (『보소당인존』수록)

820 文彭의 인장은 張灝가 편찬한『承淸館印譜』에 19 방이 전해오며 印譜도 전하는 것이 없다. 아직 확정하기는 어렵지만 이로 미루어 보면『보소당인존』에 실려 있는 文彭 작의 인장은 여기에 실린 것의 摹印이거나 傳稱作인 다른 印章을 본 뜬 것으로 생각된다. 이외에도『보소당인존』『秋史金正喜名作展』의「阮堂印譜」p169에 보이는 '梅華舊主'(K3-562-2-9a)와 '楊柳當年' (K3-562-2-9a)『제107회

근현대 및 고미술품 경매」(서울옥션, 2007) [도] 139 秋史 金正喜 「般若心經」에 찍혀 있는 '吉祥如意'(K3-562-2-14a) 인장도 文彭 작으로 실려 있는데, 이는 김정희의 당대 학예단에서의 위치로 볼 때 김정희 스스로 古印 가운데 摹印을 하여 사용한 것이거나, 문하인이 기증 또는 摹印을 하여 평가 의뢰한 것까지 이 인보에 포함된 것일 수도 있다. 이는 『보소당인존』수록 인장의 원본 및 이본의 선후관계와 『阮堂印譜』 전체에 대한 정밀한 재검토가 필요함을 시사한다. 이에 대해서는 고재식 「印章을 통해 본 秋史 金正喜와 韓中墨緣」『앞 책』pp208-212에서 다룬 바 있다.

821 『澗松文華』71 : 書畵 8 秋史百五十周忌紀念號, (韓國民族美術研究所, 2006) pp86.-88, [도] 權敦仁 「隸書帖」참조

822 吳世昌 편 『앞 책』 p46, 申櫶 '長作溪山主' 참조

823 『소치 허련 200년』 p121, [도] 260. 「난초 蘭草圖」 참조

824 吳世昌 편 『앞 책』 p340 「金相舜」 '蘭盟' 참조

825 『復初齋詩集』卷23, (개인 소장, 중국 목판본 : 孫在馨 舊藏)에 찍혀 있다.

826 『서울 옥션 100선』Part Ⅱ, (서울옥션, 2006) [도] 54 申觀浩 「琴堂畵帖」 8쪽 「墨蘭圖」 '石交蘭盟' 참조

827 吳世昌 편 『앞 책』 p81. 吳鷹善 '蘭盟之居' 참조

828 林在完 「고서화제발해설집」Ⅱ, (삼성미술관 Leeum, 2008) p71, [도] 李昰應(1820-1898) 「石蘭雙幅圖」 '四海蘭盟' 참조

829 林在完 「고서화제발해설집」 (삼성미술관 Leeum, 2006) p95, [도] 劉淑(1827-1873) 「紅白梅圖」 '蘭盟玉緣' 참조

830 『印譜帖』(국립중앙박물관 소장) ; 『御寶諸家印寶藏』 (국립중앙박물관 소장) '蘭盟' 참조

831 『秋史와 그 流派』(대림화랑, 1991) [도] 許鍊 1 「詩翁得意」 참조

832 吳世昌 편 『앞 책』 p307, 金逌根 '空谷香' 참조

833 T C Lai, Chinese Seals, Washing University Press, 1976, p58, '空谷香' 참조

834 『秋史金正喜名作展』 p177 「阮堂印譜」 '金石交' 참조

835 『澗松文華』63 : 書畵 Ⅷ 秋史名品, (韓國民族美術研究所, 2002) pp62-63, [도] 61 「계첩고稧帖攷」 참조

836 『雲林山房畵集』 [도] 26 「蘇東坡像」 참조. 丁未(1847년) 初秋許維摹, 權敦仁贊, 金正喜藏

837 『澗松文華』24, p14, [도] 翁樹崐 「해서 대련」 참조

838 『운현궁 생활유물 Ⅴ』 p232, '金石交' 참조

839 邱德修 편 『앞 책』上, 卷4 p10, 淸 張燕昌(1738-1814) '金石契' 참조

840 『소치 허련 200년』pp170-171, [도] 83. 「山水圖」 참조

841 『小癡精華展』 p26, [도] 27. 「沈石田詩」 참조

842 『소치 허련 탄생 200년 기념 특별 기획전』pp135-135, [도] 「난석첩蘭石帖」 참조

843 『秋史金正喜名作展』 p173 「阮堂印譜」 '吉祥如意館' 참조. 같은 인장이 『보소당인존』7-3a에도 실려 있다.

844 張遇聖 편 『앞 책』pp102-103, 金正喜 '吉祥如意館' 참조. 이는 실인 등의 세부적인 검토가 필요한 인장이다.

845 『제107회 근현대 및 고미술품 경매』 [도] 139. 秋史 金正喜 「般若心經」 참조

846 『秋史金正喜名作展』 p173 「阮堂印譜」 '吉祥室' 참조

847 『阮堂印譜』 p57, '和吉祥' 참조.

848 崔完秀 편 『앞 책』 p51, [도] 20 「句曲水通」 행서 글씨 참조. '竹如意'는 대나무로 만든 단장으로 등을 긁는 용도로 쓰인다.

849 『朝鮮 王室의 印章』 p54, '吉祥如意' 참조.

850 吳世昌 편 『앞 책』 p307, 金逌根 '吉祥如意' 참조

851 『秋史 김정희 學藝 일치의 경지』 p212-214, [도] 56 「묵소거사자찬黙笑居士自讚」 참조

852 『朝鮮 王室의 印章』pp52-53, '吉祥如意' 참조.

853 松下隆章 · 崔淳雨 편 『李朝の水墨畵』: 水墨美術大系 別卷 第2, (講談社, 1977) p102, [도] 138 趙熙龍 「紅梅圖 雙幅」 참조

854 吳世昌 편 『앞 책』 p204, 李尙迪 '如意' 참조

855 『서울 옥션 100선』PartⅡ, [도] 54. 威堂 申觀浩 「琴堂畵帖」 9쪽 「墨蘭圖」 참조

856 吳世昌 편 『앞 책』 p463, 韓應耆 '吉祥如意' 참조

857 『운현궁 생활유물 Ⅴ』 p232, '大吉祥' 참조

858 『朝鮮 王室의 印章』 p123, '如意' 참조. 이 인장은 여래 개의 母印과 子印으로 된 套印이다.

859 『朝鮮 王室의 印章』 p180, '大吉祥' 참조

860 『朝鮮 王室의 印章』 p180, '一切吉祥' 참조

861 吳世昌 편 『앞 책』 p3, 丁學敎(1832-1914) '萬事亨通吉祥如意' 참조

862 白蓮 池運永(1852-1935)이 쓴 개인 소장의 「紹源書室」 편액에 찍혀 있는 인장이다.

863 『春畦콜렉션』: 이태조 여사 기증, (대구가톨릭대학교박물관, 2002) p164, [도] 224 古筠 金玉均(1851-1894) 「行書」 참조

864 林在完『고서화제발해설집』p18, [도] 安中植(1861-1919)「靑綠山水圖」참조

865 『御寶諸家印寶藏』(국립중앙박물관 소장)에도 거의 같은 '吉祥如意' 인장이 실려 있다.

866 『御寶諸家印寶藏』(국립중앙박물관 소장) '吉祥如意' 참조

867 邱德修 편『앞 책』下, 卷13 p21, 趙之琛 '大吉祥' 참조

868 黃惇 편『淸代浙派印風』下, p6, 趙之琛(1781-1860) '大吉祥' 참조

869 金洋東「秋史와 그 時代의 篆刻」『南丁 崔正均 敎授 古稀紀念 書藝術論文集』(원광대학교출판국, 1994) p482 참조

870 이에 대해서는『돌의 미학 篆刻』pp320-321, pp336-337에서 중국에서의 다양한 摹印 사례를 風格과 形式의 모방이란 측면에서 긍정적으로 언급하고 있다.

871 이 印譜는 1992년『秋史金正喜名作展』에서 '孔畫廊' 소장으로 처음 공개되었다.

872 다양한 摹印에 대해서는 劉景雲「花押印 · 圖象印 · 詞句印이란 무엇인가?」楊震方 편(郭魯鳳 역)『中國書藝80題』(東文選, 1995) p301에서 '張灝의『學山堂印譜』周亮工의『賴古堂印譜』汪啓淑의『飛鴻堂印譜』등을 보면, 당시의 사구인 작품을 대량으로 수록하고 있다. 예를 들면 '痛飮讀離騷' 등이 있는데 이러한 인장은 한때 대가들도 모방하는 풍토가 되기도 하였다'고 언급하고 있다.

873 屈原(徐日 역)『한글판 楚辭集注』全, (학민문화사, 1998) pp46-47, pp81-82 참조

874 『秋史金正喜名作展』p167『阮堂印譜』에 위아래로 실려 있는 '痛飮讀離騷'와 '沅有芷兮灃有蘭, 思公子兮未討言' 인장 참조. 뒷 글귀는 屈原의『楚辭』卷2「九歌」第2의「湘夫人」가운데 나오는 '沅有芷兮灃有蘭, 思公子兮未敢言, 荒忽兮遠望, 觀流水兮潺湲'에서 가져 왔으며, '討'는 '敢'으로 써야 한다.

875 『詠山』(錦堂美術館, 2006) p131, 金正喜「書簡」'작은 인장 2 방은 찍어서만 보내도 무방하며 이미 온 것은 잠시 놔두거나. 寧邊집에 있는『印譜』일은 참으로 의아하네. 從氏가 있을 땐 절대 유실되어 다른 데로 갈 리가 없으며, 만일 중간에 잃어버렸다면 매우 애석한 일이네. '痛飮讀離騷'나 '沅有芷' 2 방은 모두 이 인보로부터 본떠 낸 것이며, 鄭同知의 刻法 또한 여기서 나온 것이 많으니. 혹시 吳圭一 쪽에서 빌려간 것이 아닌가? '耕織墨'과 '永同墨'은 모두 잘 받았는데, 영동묵은 결국 질컥거려 쓰기가 어렵네. '首陽梅月' 먹 1동[먹 10장]을 시장에서라도 사보내줄 수 있겠는가? 戶曹의 斗甚 등에게 사도 괜찮으니. 饌合과 藥食 등은 잘 받았으며, 맛도 변하지 않아 먹기에 아주 좋네. 배를 채우는데 있어 매번 과분한 기쁨을 누리고 있네. 묵은 장[陳醬]은 서울로부터도 온 것이 있는데, 이번에 또 오니 매우 다행이네. 貞洞에서 보낸 곶감[柿脯]과 감[沃柿]은 모두 받았네. 灣尹[義州尹]이 부친 唐周紙는 10 軸 정도를 인편이 닿는 대로 보내주면 어떻겠는가? 江界의 白淸 꿀은 정말 좋은 품질이며, 이곳에서 얻을 수 있는 것이 아니네. 二小印, 只搨送無妨, 而旣來者, 姑且留之. 寧邊宅所在印譜事, 誠可訝也. 從氏在時, 必無見失他去之理, 而若於中間失墜, 則甚可惜也. 如'痛飮讀離騷'及'沅有芷'二印, 皆從此譜摹出者, 而鄭同知刻法, 亦多此出者耳. 或於吳圭一處借去耶? '耕織墨'及'永同墨', 幷收, 而永同墨, 終是泥黏難用. '首陽梅月'一同, 雖買之市上, 得送如何? 從戶曹斗甚輩買得, 亦好耳. 饌合與藥食等屬, 領受, 亦無變味, 喫固好矣. 爲口腹計, 每有過分之懽耳. 陳醬, 亦自京來, 今又來到, 甚幸. 貞洞所送柿脯與沃柿, ──收入耳. 灣尹所寄, 唐周紙, 限十軸, 隨便送之, 如何? 江界白淸, 果是好品, 非此中所可得見之物耳'

876 이에 대해서는 고재식「印章을 통해 본 秋史 金正喜와 韓中墨緣」『앞 책』pp207에서 다룬 바 있다.

877 이에 대해서는 고재식「印章을 통해 본 秋史 金正喜와 韓中墨緣」『앞 책』pp211-212 [표3] 김정희의 인장과 유파 학예인들의 인장 1'과 '[표4] 김정희의 인장과 유파 학예인들의 인장 2'에서 다룬 바 있다.

878 이 표는 韓天衡『中國印學年表』(上海書畫出版社, 1987)를 중심으로 필자가 요약하고 일부 추가한 것이다. 특히 고재식「印章을 통해 본 秋史 金正喜와 韓中墨緣」『金正喜와 韓中墨緣』; 秋史燕行 200주년 기념, pp209-210, '[표 2] 김정희 인장의 연원 일례'를 통해 1756년 편찬된 汪啓叔의『訒庵集古印譜』가 조선의 전각 발전에 많은 영향을 미쳤음을 확인하였다.

879 『秋史金正喜名作展』p167『阮堂印譜』'痛飮讀離騷' 참조

880 小林斗盦 편『文彭·何震』: 中國篆刻叢刊 第1卷 明1, (美術文化院, 1992) p11, 文彭 '痛飮讀離騷' 참조

881 黃惇 편『明代印風』p186, 金光先(一甫) '痛飮讀離騷' 참조

882 黃惇 편『明代印風』p149, 蘇宣 '痛飮讀離騷' 참조

883 小林斗盦 편『金一甫·蘇宣·何通 他』: 中國篆刻叢刊 第3卷 明3, p105, 蘇宣 '痛飮讀離騷' 참조

884 小林斗盦 편『金一甫·蘇宣·何通 他』: 中國篆刻叢刊 第3卷 明3, p75, 程遠 '痛飮讀離騷' 참조

885 小林斗盦 편『趙宦光·汪關·汪泓 他』: 中國篆刻叢刊 第4卷 明4, p141, 汪關 '痛飮讀離騷' 참조

886 小林斗盦 편『甘暘·梁裒·梁年 他』: 中國篆刻叢刊 第2卷 明2, p109, 甘暘 '痛飮讀離騷' 참조

887 黃惇 편『明代印風』p230, 梁千秋 '痛飮讀離騷' 참조

888 邱德修『앞 책』上, 卷1 p27, 劉衛卿 '痛飮讀離騷' 참조

889 小林斗盦 편『程邃·許容·錢楨 他』中國篆刻叢刊 第7卷 淸1, p153, 錢楨 '痛飮讀離騷' 참조

890 小林斗盦 편『學山堂印譜鈔』: 中國篆刻叢刊 第6卷 明6, p47, '痛飮讀離騷' 참조

891 黃惇 편『淸初印風』p98, 兪庭槐 '痛飮讀離騷' 참조

892 汪啓叔 편『訒庵集古印譜』p9, '痛飮讀離騷' 참조

893 吳忠彬 편『앞 책』p457, 鄭忠彬 '痛吟讀離騷' 참조

894『探梅』pp96-97, [도] 14. 李漢喆「梅花書屋圖」참조, 이 인장은 누구의 인장인지 확실하지 않으며, 鄭忠彬의 인장과 章法에서는 같고. 특별히 다른 인장과 '飮'자의 字法이 다른 인장이다.

895 이에 대해서는『韓國 寺刹의 扁額과 柱聯』(대한불교진흥원, 2000) 상·하에 전편 자세히 소개되어 있다.

896 許文 편『小癡一家四代畵集』p83, [도]「富春山圖」참조

897『秋史金正喜名作展』p168「阮堂印譜」'南無三寶' 참조

898『秋史金正喜名作展』p150「阮堂印譜」'佛奴' 참조

899『秋史金正喜名作展』p172「阮堂印譜」'天竺古先生' 참조

900『추사글씨 탁본전』p121, [도] '天竺古先生宅' 탁본 참조

901『秋史金正喜名作展』p173「阮堂印譜」'一爐香齋' 참조

902『秋史金正喜名作展』p174「阮堂印譜」'靜禪' 참조

903『秋史金正喜名作展』p25「阮堂印譜」'居士記' 참조

904『增一阿含經』제5권「比丘尼品」에 '선정에 들어 마음이 흩어지지 않는 이는 바로 奢摩 비구니'란 말이 나온다.

905 印度의 釋迦牟尼를 말한다.

906『운현궁 생활유물 Ⅴ』p140, '南無三寶' 참조

907『운현궁 생활유물 Ⅴ』p161, '自是佛心' 참조. 이 말은『六祖壇經』에 나오는 말로 '자기 마음이 부처다'라는 뜻이며 '自心是佛'의 誤釋이다.

908 吳世昌 편『앞 책』p246, 南宮弼 '山水間有髮頭陀' 참조

909 吳世昌 편『앞 책』pp87-91, 吳慶錫 조 참조

910 吳世昌 편『앞 책』p20, 尹天衢 '病維摩' 참조

911 吳世昌 편『앞 책』p310, 金逌根 '長掩柴門聽老僧' 참조

912 吳世昌 편『앞 책』p51, 申櫶 '直心道場' 참조

913『澗松文華』60, pp80-81, [도] 75 李昰應「墨蘭帖跋」

914 黃惇 편『明代印風』p131, 屠隆 '三寶弟子' 참조

915 黃惇 편『明代印風』p232, 梁千秋(?-1644) '佛弟子' 참조

916 汪啓叔 편『訒庵集古印譜』p281, '佛奴' 참조.『阮堂印譜』의 '佛奴' 인장의 母本이다.

917 汪啓叔 편『訒庵集古印譜』p234, '佛奴' 참조.

918 汪啓叔 편『訒庵集古印譜』p24, '佛弟子' 참조.

919『御寶諸家印寶藏』(국립중앙박물관 소장) '南無三寶' 참조. 김정희의 인장과 유사한 편이다.

920 張灝 편『學山堂印譜』(上海古籍出版社, 1992) p195, '佛弟子' 참조

921 黃惇 편『淸風代浙派印』上, p28, 丁敬(1695-1765) '以詩爲佛事' 참조

922 汪啓叔 편『飛鴻堂印譜』p363, 高靑疇 '心卽是佛' 참조

923 汪啓叔 편『飛鴻堂印譜』p685, '在家出家' 참조

924 邱德修 편『앞 책』上, 卷10 p14, 趙之琛(1781-1860) '佛弟子' 참조

925 黃朗村『詩品印譜』(中國和平出版社, 1988) p84, '亂山喬木碧苔芳暉' 참조

926 金泳鎬 편역『앞 책』p147, [도] 憲宗에게 바친「山水圖帖」참조

927『소치 허련 200년』pp150-151, [도] 75.「山水圖」참조

928『소치 허련 200년』pp156-160, [도] 79.「山水圖八曲屛風」참조

929『소치 허련 200년』pp162-163, [도] 81.「山水圖」참조

930『소치 허련 200년』pp162-163, [도] 81.「山水圖」참조

931 劉在韶 畵·田琦 書『二草堂合作畵帖』(서울역사박물관 소장, 紙本水墨) 7엽「東滄 元忠熙」跋 '이 첩은 시를 읽고 그림의 이치를 얻고, 그림으로 인장의 뜻을 갖추었다. 시로써 그림에 들어갈 수도 있고, 그림으로써 시에 들어갈 수도 있으니, 인문이 또한 시와 그림과 조화로이 인문이 눈썹과 속눈썹을 늘어놓은 것처럼 모두 한 이치로 귀결된다. 옛 사람이 숭상한 것을 어찌 쉽게 말할 수 있겠는가. 此帖, 則讀詩以得畵理, 爲畵以具印意. 以詩入畵, 以畵入詩, 印文且和詩畵, 印文如列眉睫, 同歸一理. 古人尙矣. 豈易言裁' 이 글은 吳世昌 편『槿域書畵徵』에 인용된 趙熙龍의『石友忘年錄』가운데 '시와 그림을 어찌 쉽게 말할 수 있는 것이겠는가? 그러나 시로써 그림에 들어갈 수도 있고 그림으로써 시에 들어갈 수도 있으니, 이것은 대개 한 이치이다. 詩畵易言哉? 以詩入畵, 以畵入詩, 此盖一理'(p245, 田琦 항)와 柳最鎭의「樵山襍著」가운데 '구여는 시를 읽고 그림의 이치를 깨달은 것은 또한 스스로 훌륭한 사람이기 때문이다. 그리고

고람이 써 준 말이 하나의 특별한 경지를 열어 주었으니, 함께 감상하는 사람의 시와 도장과 제어를 늘어 놓기를 마치 눈썹과 속눈썹을 늘어놓은 것처럼, 九如之讀詩而得畫理, 亦自可人. 而古藍題語開一別境, 列敍同賞人詩, 印章題語, 如列眉睫,'(p250, 劉在韶 항)을 조합한 글이다. / 『조선의 회화』: 옛 그림을 만난다. (서울역사박물관, 2009). p74 [도] 20-4 「我思古人」 p275 참조

932 『朝鮮 王室의 印章』 pp52-53, '讀古人書' 참조.

933 『秋史 김정희 學藝 일치의 경지』 p293, [도] 金正喜, 77 「不二禪蘭圖」 참조.

934 吳世昌 편 『앞 책』 p130, 李柱漢 '朝出而耕夜歸讀古人書' 참조

935 吳世昌 편 『앞 책』 p203, 李尙迪 '我思古人' 참조

936 『조선의 회화』. p74 [도] 20-4 「我思古人」 참조

937 『閑情錄』. (개인 소장, 筆寫本)

938 小林斗盦 편 『金一甫·蘇宣·何通 他』: 中國篆刻叢刊 第3卷 明3, p105, 蘇宣(1553-?) '我思古人實獲我心' 참조

939 汪啓叔 편 『訒庵集古印譜』 p82, 何震 刻 '讀古人書友天下士' 참조

940 小林斗盦 편 『程邃·許容·錢楨 他』: 中國篆刻叢刊 第7卷 淸1, p77, 劉衛卿 '讀古人書' 참조

941 汪啓叔 편 『飛鴻堂印譜』 p161, '笑讀古人書' 참조

942 『御寶諸家印寶藏』 (국립중앙박물관 소장) 수록 인장 참조

943 『遊戱三昧』 [도] 56 夢人 丁學敎(1832-1914) 「석죽도」 참조

944 『소치 허련 200년』 pp334-335, [도] 「화론육곡병풍畫論六曲屛風」 참조

945 『소치 허련 탄생 200년 기념 특별 기획전』 p152-153, [도] 「글씨 十曲帖」

946 『서울옥션페어 2002』 (서울옥션, 2002) [도] 184 소치 허련 「花卉圖」 참조

947 『秋史金正喜名作展』 p177 「阮堂印譜」'無如用' 참조. '無如用'은 '無用'의 잘못된 풀이다.

948 『御寶諸家印寶藏』 (국립중앙박물관 소장) '乾坤無用人' 참조

949 張遇聖 편 『앞 책』 p107, 金正喜 '無用道人' 참조.

950 李家源 『阮堂金正喜名號鈐印及款識攷』 「圖書」 제8호 (乙酉文化社, 1965) p27 참조

951 崔完秀 편 『앞 책』 p216 「印譜」 '墨緣' 참조

952 崔完秀 편 『앞 책』 p206 「印譜」 '蘇齋墨緣' 참조

953 崔完秀 편 『앞 책』 p207 「印譜」 '嵩陽墨緣' 참조

954 『秋史 김정희 學藝 일치의 경지』 p153, [도] 36 「서한시대 동경의 명문을 임서한 글」 참조

955 張遇聖 편 『앞 책』 p107 「金正喜」 '秋史墨緣' 참조. 이 인장은 사용례가 보이지 않으며, 실인 등의 정밀한 검토가 필요한 인장이다.

956 『復初齋詩集』 卷28, (개인 소장, 중국 목판본 : 孫在馨 舊藏)에 찍혀 있으며, 김정희의 인장으로 추정된다.

957 『書畫集選』 (월전미술관, 2004) pp28-29, [도] 「申紫霞 行書帖」 참조

958 『紫霞 申緯 回顧展』 p35, [도] 「茶伴香初帖」 1831년 ; 「제104회 근현대 및 고미술품 경매」 (서울옥션, 2006) [도] 83 紫霞 申緯 「墨竹圖」 참조

959 『槿域書彙 · 槿域畫彙 명품선』 (서울대학교박물관, 2002) [도] 79. 자하 「梅園」 참조

960 『澗松文華』 60, [도] 53 申緯 「行書 扁額 : 竹坨 徐眉淳(자 : 壽民, 1817-?)에게 준 글씨」 ; 朝鮮 王室의 印章』 p40 참조

961 『韓國近代繪畫名品』 (國立光州博物館, 1995) p153, [도] 73. 又峰 趙熙龍 「墨竹」 참조

962 吳世昌 편 『앞 책』 p434, 趙熙龍 '壺山墨緣' 참조

963 『槿域書彙 · 槿域畫彙 명품선』 [도] 85. 柳最鎭 「詩餘自序」 참조. 柳最鎭과 劉在韶의 인장은 비슷하지만 다른 인장이다.

964 吳世昌 편 『앞 책』 p387, 徐眉淳 '墨緣' 참조

965 吳世昌 편 『앞 책』 p97, 吳昌烈 '墨緣' 참조

966 『소치 허련 200년』 p110, [도] 49. 「趙冕鎬의 글씨」 참조

967 吳世昌 편 『앞 책』 p202, 李尙迪 '四海墨緣' 참조

968 『서울 옥션 100선』 [도] 54. 威堂 申觀浩 「琴堂畫帖」 11쪽 : 「山水圖」 참조

969 林在完 『고서화제발해설집』 p79 「南啓宇」 「花蝶圖」 참조

970 趙成夏 '行書 : 小荷書應小松大雅淸正」 및 趙成夏(1845-1881) 「小松樓」 (개인 소장, 紙本水墨) 참조

971 吳世昌 편 『앞 책』 p326 '金秀哲' '墨緣' 참조

972 『雲林墨緣』 卷5 13卷內, (남농미술문화재단 소장, 필사본) 石堂山樵 金慶根 「贈別小癡」 참조

973 『韓國書畫遺物圖錄』 제3집, [도] 竹東居士筆 「指頭山水人物圖」 12-8/10 細部

974 『古繪畫名品圖錄』 7, (高麗大學校博物館, 1989) p55, [도] 160-165 「산수도」

975 吳世昌 편 『앞 책』 p448, 劉在韶 '文字墨緣' 참조

976 『秋史 김정희 學藝 일치의 경지』 pp98-99, [도] 21 「소동파가 삿갓을 쓰고 나막신을 신은 그림」 참조

977 『제101회 근현대 및 고미술품 경매』 (서울옥션, 2006) [도] 92 石雲 朴箕陽(1856-1932) 「石竹圖」 참조

978 『한국 근대 서화의 재발견』 (학고재, 2009) [도] 64 小蓬 羅壽淵(1861-1926) 「石蘭圖」 참조

979 林在完 『고서화제발해설집』 p80, [도] 安中植(1861-1919) 「蘆雁圖」 참조

980 『韓國繪畵』: 國立中央博物館所藏未公開繪畵特別展, (국립중앙박물관, 1977) [도] 張承業 181 「百物」 참조. 이 인장은 '八〇散人'이란 인장과 함께 찍혀 있으며 畵題를 쓴 사람의 印章일 가능성이 높다.

981 『秋史와 韓中交流』 pp114-118, [도] 30 「蘭雪 吳嵩梁(1766-1834) 詩」 참조. 첫 장의 원본 바깥쪽에는 '墨莊,' 憲宗의 인장인 '香泉'(『조선 왕실의 인장』 p24, 27 '香泉' 인장과 동일)과 그 아래에 '寶雪詩櫥', 글 안 쪽에 오숭량의 인장인 '蘭雪生' 원본 끝 글 안쪽에 오숭량의 별호인 '澈翁'과 바깥 쪽에 '四海墨緣' 인장이 찍혀 있다. 날인의 형식으로 보아 소장인으로 생각되며 『보소당인존』에 실려 있는 '寶雪詩櫥'과 '四海墨緣' 인장과 약간의 차이를 보이지만 '香泉'은 憲宗의 號이며 '墨莊,', '寶雪詩櫥', '四海墨緣'은 憲宗이 사용한 인장일 가능성이 있다.

982 『御寶諸家印寶藏』 (국립중앙박물관 소장) '墨緣' 참조

983 吳世昌 편 『앞 책』 p97 「吳昌烈」 '文字之祥' 참조

984 『서울옥션 100선』 [도] 54. 威堂 申觀浩 『琴堂畵帖』 11쪽 : 「山水圖」 '文章大吉' 참조

985 『朝鮮 王室의 印章』 pp52-53, '文字之祥' 참조

986 『근현대 작가와 작품들』: 근현대 서화 특별전, (서강대학교 박물관, 2005) [도] 丁大有(1852-1927) 「隷書」; 『제2회 미술품 경매』 (Auction Byul, 2008) [도] 29 錦城 丁大有(1852-1927) 「墨書」 참조. '羊'은 '祥' 과 상서롭다는 의미로 쓰인다.

987 『소치 허련 200년』 pp256-257, [도] 118. 「梅蘭圖」 참조

988 黃惇 편 『淸代浙派印風』 上, p4, 丁敬(1695-1765) '半日閒' 참조

989 吳世昌 편 『앞 책』 p493, 吳世昌(1864-1953) '半日閒' 참조

990 『소치 허련 탄생 200년 기념 특별 기획전』 p34, [도] 8. 「산수화」 참조

991 『秋史金正喜名作展』 p178 『阮堂印譜』 '方外逍遙' 참조

992 『제110회 근현대 및 고미술품 경매』 Part Ⅰ, (서울옥션, 2008) [도] 129 肯園 金良驥 「山水圖」 참조

993 『朝鮮時代書畵鑑賞展』 p86, [도] 又峰 趙熙龍(1789-1866) 「墨蘭圖」 참조

994 『古繪畵名品圖錄』 7, p150, [도] 148 希園 李漢喆(1808-?) 「인물도」 참조

995 『운현궁 생활유물 Ⅴ』 p144, '方外游人' 참조

996 『御寶諸家印寶藏』 (국립중앙박물관 소장) '物外人' 참조

997 小林斗盦 편 『金一甫·蘇宣·何通 他』 p4, 蘇宣(1553-?) '游方之外' 참조

998 汪啓叔 편 『飛鴻堂印譜』 p466, '方外逍遙' 참조

999 汪啓叔 편 『飛鴻堂印譜』 p387, '方外仙史' 참조

1000 汪啓叔 편 『飛鴻堂印譜』 p690, 周芬 '爲方外游' 참조

1001 周亮工 편 『賴古堂印譜』 (上海古籍出版社, 1992) p181, '游[游]方之外' 참조

1002 『소치 허련 200년』 pp170-171, [도] 83. 「산수 山水圖」 참조

1003 『秋史金正喜名作展』 p167 『阮堂印譜』 '放情丘壑' 참조

1004 『소치 허련 200년』 pp304-305, [도] 142. 「채과도첩菜果圖帖」 참조

1005 『Spring Sale』: 근현대·고미술, (K옥션, 2008) [도] 168 「詩情畵意」: 小蓬 羅壽淵(1861-1926) 「石竹圖」 참조

1006 黃惇 편 『淸初印風』 p161, 朱文震 '放情丘壑' 참조

1007 汪啓叔 편 『飛鴻堂印譜』 p519, '放情丘壑' 참조

1008 小林斗盦 편 『飛鴻堂印譜鈔』: 中國篆刻叢刊 第12卷 淸6, p107, 梅德 '寄情邱壑' 참조

1009 邱德修 편 『앞 책』 下, 卷11 p19, 王應綬(1788-1841) '寄情丘壑' 참조

1010 黃惇 편 『淸初印風』 p210, 周芬 '恣情丘壑' 참조

1011 汪啓叔 편 『飛鴻堂印譜』 p554, 朱長泰 '恣情山水之間' 참조

1012 汪啓叔 편 『飛鴻堂印譜』 p619, 椎德 '寄情邱壑' 참조

1013 黃惇 편 『明代印風』 p171, 程遠 '丘壑獨存' 참조

1014 黃惇 편 『淸初印風』 p143, 陳克恕(1741-1809) '丘壑獨存' 참조

1015 『소치 허련 200년』 pp170-171, [도] 83. 「山水圖」 참조

1016 『소치 허련 200년』 pp186-191, [도] 87. 「천태첩天台帖」 참조

1017 『소치 허련 200년』 pp334-335, [도] 156. 「화론육곡병풍畵論六曲屛風」 2폭 참조

1018 『小癡精華展』 p34, [도] 35.「蓮花」36.「老松」참조

1019 『소치 허련 탄생 200년 기념 특별 기획전』 p96, [도] 32.「매화」

1020 『소치 허련 탄생 200년 기념 특별 기획전』 p147, [도] 64.「글씨 예서 대련」

1021 『茶山 丁若鏞』 (강진군, 2008) p199, [도] 57 金命喜「書后園稿, 1856」참조

1022 『조선시대의 그림』: 이화여자대학교박물관 특별전도록 8, (이화여자대학교박물관. 1979) [도] 傳 古藍 田琦「疏林茅亭」참조. 이 작품은 丹宇 李容汶의 구장품으로, 도록에는 田琦의 전칭작으로 알려져 왔다. 그러나 『朝鮮後期繪畵』 (동산방. 1983) 「山水圖」와 『朝鮮時代書畵鑑賞展』 p31「강촌추색도江邨秋色圖」와 동일한 印章을 사용한 점, 簡淡한 筆致 등을 볼 때 丹溪 金永冕의 작품으로 보아야 한다.

1023 『朝鮮後期繪畵』 (동산방. 1983) 「山水圖」 正祖 때 활동한 丹溪 金永冕(字 : 周卿)이 存齋 朴允默(1771-1849)에게 그려 준 그림이다.

1024 『朝鮮時代書畵鑑賞展』 p31「강촌추색도江邨秋色圖」참조. 正祖 때 활동한 丹溪 金永冕(字 : 周卿)이 存齋 朴允默(1771-1849)에게 그려 준 그림으로 『朝鮮後期繪畵』 (동산방. 1983) 「山水圖」와 같은 시기에 그린 것으로 생각된다.

1025 汪啓叔 편 『飛鴻堂印譜』 p859, 姚痛(1731-1815) '書生習氣未能無' 참조

1026 汪啓叔 편 『飛鴻堂印譜』 p619, 陳浩 '習氣未除' 참조

1027 『소치 허련 200년』 pp170-171, [도] 83.「山水圖」참조

1028 『小癡精華展』 p42, [도] 47.「枯木竹石」

1029 이에 대해서는 藤塚鄰(朴熙永 역) 「앞 책」 p115 참조

1030 鄭炳三「19세기의 불교사상과 문화」 『추사와 그의 시대』 (돌베개, 2002) pp178-181에 김정희의 불교지식과 인식에 대해서 상세히 논술하고 있다.

1031 고재식 「秋史 金正喜 글씨의 造形分析 試論」 『추사연구』 제6호 (추사연구회, 2008) pp79-80에서 「詩境」 石刻의 글씨는 陸游의 글씨가 아니라 김정희가 쓴 隸書임을 논증하였다.

1032 上海博物館 「앞 책」 上 , p782, 翁方綱 14 '詩境' 참조

1033 『澗松文華』 48 : 書畵 Ⅱ 秋史를 통해 본 韓中墨緣 , (韓國民族美術研究所, 1995) p21, [도] 18 翁方綱 「隸書」 참조

1034 『산은 높고 바다는 깊네』: 추사 김정희 서거 150주기 특별기획, (제주특별자치도, 2006) p132, [도] 「詩境」 탁본

1035 『추사글씨 탁본전』 p37, [도] 「詩境樓」 탁본

1036 崔完秀 편 「앞 책」 p216, '詩盒' 참조

1037 吳世昌 편 「앞 책」 p309, 金迫根 '詩境' 참조

1038 『秋史 김정희 學藝 일치의 경지』 p214, [도] 56 해서 「묵소거사자찬黙笑居士自讚」 참조

1039 「Winter Sale」 (K옥션, 2008) pp102-103, [도] 金迫根 「疏林短壑圖」 참조. 이 그림에는 題詩 부분에 '金迫根印', '梅華書屋', 하단 왼쪽에 趙成夏(1845-1881)의 '少荷', 오른쪽에 하단에 '詩境' 인장이 찍혀 있다. 이 인장은 翁方綱의 인장을 摹印한 것으로 金迫根의 인장이다.

1040 『朝鮮 王室의 印章』 pp71, '詩境' 참조.

1041 吳世昌 편 『앞 책』 p433, 趙熙龍 '梅華詩境' 참조

1042 吳世昌 편 『앞 책』 p347, 柳最鎮 '詩境' 참조

1043 吳世昌 편 『앞 책』 p35, 田琦 '詩境' 참조

1044 墨莊은 楚亭 朴齊家(1750-1805)와 제자인 김정희와도 교류했던 淸나라의 李鼎元(1749-1812)이, 墨林은 대수장가였던 明의 項元汴(1542-1590)이 호로 사용하였다.

1045 『小癡精華展』 p47, [도] 52.「山光野樹」참조. 이 책의 pp42-52에 수록된 그림은 1874년(67세)에 그린 한 화첩의 작품으로 보이며, 40번과 42번 '小癡', 76번 '讀古人書', 92번 '詩林', 112번 '一片心', 113번 '一片雲', 127번 '紅豆' 인장이 찍혀 있다.

1046 『秋史 김정희 學藝 일치의 경지』 p293, [도] 77「불이선란 不二禪蘭圖」;『朝鮮時代書畵鑑賞展』 p115「金正喜」 「서간書簡」 참조.(이는 書簡이 아니라 「墨法辨」을 쓴 것이다)

1047 『朝鮮 王室의 印章』 p45에서 '墨莊'을 김정희의 인장으로 추정하고 있으나 확실하지 않다. '墨莊' 가운데 憲宗의 것으로 생각되는 인장과는 '莊' 자의 字法이 '보소당인존'에 실린 인장과는 劃의 굵기가 달라 그 연원과 선후관계에 대한 검토가 필요하다.

1048 『秋史와 韓中交流』 p114, [도] 30「蘭雪 吳嵩梁 詩」참조

1049 『보소당인존』 한국학중앙연구원 『藏書閣』 소장본(청구기호K3-561, 7책 2-3) 참조

1050 『韓國書畵遺物圖錄』 제3집, [도] 「竹東居士筆「指頭山水人物圖」12-2/10 細部

1051 『韓國近代繪畵名品』 p20, [도] 6. 申命衍(1808-?) 「山水」참조

1052 『한국 근대 서화의 재발견』 [도] 51. 白蓮 池運永(1852-1935) 「山水圖」참조

1053 黃惇 편 『明代印風』 p107, 項元汴(1524-1590) '墨林' 참조

1054 黃惇 편『明代印風』p107, 項元汴 '墨林' 참조

1055 黃惇 편『淸代徽宗印風』上, p105, 高鳳翰(1683-1748) '墨莊' 참조

1056 小林斗盫 편『賴古堂印譜鈔』: 中國篆刻叢刊 第8卷 淸2, p47, '墨莊' 참조

1057 上海博物館『앞 책』下, p1602, 鐵保 '翰墨林' 참조

1058『제9회 근·현대 및 고미술품 경매』(A옥션, 2009) [도] 163『山水圖八曲屛風』참조

1059『소치 허련 200년』pp228-231, [도] 104.『노치묵존老癡墨存』참조. '붓을 묻어 무덤을 이루고 쇠를 갈아 진흙처럼 만들며, 오일에 물을 하나 그리고 열흘에 바위를 하나를 그리는 방법으로 李思訓는「嘉陵山水」를 몇달 만에 완성했으나 吳道元은 하룻 저녁에 끝내 버렸으니, 어려운 것도 맞고 쉬운 것 또한 맞지 않는 것은 아니다. 惟先埋筆成塚, 硏鐵如泥, 五日一水, 十日一石, 而後嘉陵山水, 李思訓屢月始成, 吳道元一夕斷手, 難可, 易亦未始不可'

1060 吳世昌 편『앞 책』p457, 之又齋 鄭遂榮(1743-1831) '十日一水' 참조

1061『서울시민소장문화재전』(서울특별시, 1985) p29, [도] 金良驥 '亭子閑談' 참조

1062『御寶諸家印寶藏』(국립중앙박물관 소장) '十日一水五日一山' 참조

1063『諸家印章』(국립중앙박물관 소장) '五日畵一石十日畵一水' 참조. 근대-일제강점기 인보

1064 黃惇 편『淸初印風』p54, 林皋 '十日畵一水五日畵一石' 참조

1065『諸家印章』(국립중앙박물관 소장) '五日畵一石十日畵一水' 참조. 근대-일제강점기 인보

1066『秋史金正喜名作展』p170『阮堂印譜』'千里如面' 참조

1067 顧湘·顧浩『小石山房印譜』(北京市中國書店, 1985) 卷4 20b '如面' 참조

1068 邱德修 편『앞 책』下, 卷14 p53, 錢松 '心心契合' 참조

1069『Summer Sale』(I옥션 2009) Lot.116, [도] 小癡 許鍊『煙雲供養帖』참조

1070『소치 허련 200년』p204, [도] 94.『산수 山水圖』참조

1071『秋史金正喜名作展』p157『阮堂印譜』'游於藝' 참조

1072『朝鮮後期繪畵』[도] 姜世晃「山水圖」참조

1073『寶墨』: 명가명품시리즈9-아라재콜렉션 朝鮮書畵, (예술의전당 서울서예박물관, 2008) p185, [도] 60. 金弘道(1745-1806?) 畵, 眉翁 馬聖麟(1727-1798?) 題「松石園詩社夜宴圖」참조. 찍은 위치로 보아 馬聖麟의 인장으로 생각된다.

1074 吳世昌 편『앞 책』p441, 趙明觀 '遊戱翰墨' 참조

1075『御寶諸家印寶藏』(국립중앙박물관 소장) '遊戱翰墨' 참조

1076『澗松文華』33 : 書藝 Ⅷ 近代 2, (韓國民族美術硏究所, 1997) p7, [도] 5 金允植(1835-1922)「行書 對聯」참조

1077 黃惇 편『淸初印風』p123, 鞠履厚 '游於藝' 참조

1078『小癡精華展』p42, [도] 47.『枯木竹石』참조

1079 金正喜의 작품으로 알려져 있으며, '香雪館 冬日 試腕'이라고 관서를 한「米家山水圖」(도 31)에 '翰墨緣' 인장과 함께 찍혀 있다.(『추사의 작은 글씨』p140, [도]「미가산수米家山水」참조) 그러나 趙熙龍이 그린「山水竹石圖」의 '唫詩入畵中' 인장(林在完『고서화제발해설집』p53, [도] 趙熙龍「山水竹石圖」참조)과 유사하여 글씨, 인장, 작품에 대한 검토가 필요하다. ;『御寶諸家印寶藏』(국립중앙박물관 소장) 에도 이와 유사한 인장이 실려 있다.

1080 林在完『고서화제발해설집』p53, [도] 趙熙龍「山水竹石圖」참조

1081『제7회 근·현대 및 고미술품 경매』(A 옥션, 2009) [도] 164 春舫 金瑛「蘭竹石圖」참조

1082『운현궁 생활유물 Ⅴ』p119, 李昰應 '石坡吟詩處' 참조

1083『소치 허련 200년』pp170-171, [도] 83.『산수 山水圖』참조

1084 吳世昌 편『앞 책』p203, 李尙迪 '吟風弄月' 참조

1085『朝鮮 王室의 印章』p124, '吟風弄月' 참조

1086 張遇聖『앞 책』p263, '吟風弄月' 참조

1087『朝鮮時代繪畵展』(大林畵廊, 1992) [도] 91, 92, 93『翎毛器皿圖』참조. 이 작품은 張承業의 작품에 心田 安中植(1861-1919)이 畵題를 쓴 것으로 보이며, 안중식의 印章일 가능성이 높다.

1088『詠山』p115, [도] 미상『器皿圖』참조

1089 汪啓叔 편『飛鴻堂印譜』p685, 楊� '吟風嘯月' 참조

1090『秋史金正喜名作展』p169『阮堂印譜』'宜子孫' 참조

1091『秋史金正喜名作展』p163『阮堂印譜』'長宜子孫';『朝鮮 王室의 印章』p42, 6번(보물 제 547호, 이 인장에는 '選石道人 倣漢小人'이란 側款이 있다);『秋史 김정희 學藝 일치의 경지』p307;『阮堂印譜』(文化財管理局 藏書閣, 1973) p53에 실려 있는 '長宜子孫'은 모두 같은 인장이다.

1092 『朝鮮 王室의 印章』p42, 54번의 '長宜子孫' 인장은 『보소당인존』에 실려 있는 것으로 김정희 인장의 모각으로 설명하고 있다. 崔完秀 편 『앞 책』 p218에 실린 인장과 같은 계통의 인장이다.

1093 崔完秀 편 『앞 책』 p218 「印譜」 '長宜子孫' 참조

1094 『秋史 文字般若』 p70, [도] 31 金命喜(1788-1857) 「禮記 祭義」 참조

1095 국립중앙박물관 소장 『阮堂小牘』의 마지막 장에 '阮堂秋史', '松友金石', '小桃園珍藏' 인장과 함께 찍혀 있으나, 김정희의 다른 작품에 사용한 예가 보이지 않아 동생인 山泉 金命喜의 인장일 가능성이 높다. 松友 金在洙는 본관이 蔚山이며 '小桃園'이란 당호도 사용하였고, 無號 李漢福(897-1940)과 교유한 근대의 서화 수장가이다.

1096 吳世昌 편 『앞 책』 p431, 趙熙龍 '宜子孫印' 참조

1097 吳世昌 편 『앞 책』 p204, 李尙迪 '宜爾子孫' 참조

1098 『秋史特選』: 명가명품콜렉션 7-籬軒書藝館 소장, (예술의전당 서울서예박물관, 2006) p86, [도] 「翁方綱 書簡 : 敬候秋史」 참조. 편지 중간에 古藍 田琦의 인장 2방이 찍혀 있으며, 이 편지를 첩으로 만들면서 찍은 合縫印과 점과 인주색을 비교해 볼 때 田琦의 인장일 가능성이 높다. 조희룡의 '宜子孫印'과 같은 계통의 인장으로 『보소당인존』에도 실려 있다. 이 인장은 『集古印譜』에서 摹印한 것이다.

1099 『成均館大學校 博物館圖錄』(成均館大學校博物館, 1998) p163, [도] 188 石亭 李定稿(1841-1910) 「墨蓮圖」 참조

1100 王常 輯 『集古印譜[印藪]』(北京大學校圖書館 소장) 卷6 32a, 子75-553 '宜子孫印' 참조

1101 周亮工편 『賴古堂印譜』 p116, '宜子孫' 참조

1102 甘暘 편 『甘氏集古印譜』(西泠印社, 2000) p110, '宜子孫印' 참조

1103 이 인장은 淸나라 乾隆帝가 王羲之(303-361)의 「快雪時晴帖」, 王獻之(344-386)의 「仲秋帖」, 王珣(350-401)의 「伯遠帖」을 소장하고 '세 가지의 희귀한 寶物[墨迹]을 소장한 집'이란 뜻으로 사용한 '三希堂精鑑璽' 인장과 짝을 이루며, 虞世南(558-638)臨, 褚遂良(596-658)臨 「蘭亭序」, 米芾(1051-1107)의 「苕溪詩帖」 趙孟頫(1254-1322)의 「秋聲賦」 등에 찍혀 있다. 孫寶文 外 편 『虞世南臨蘭亭序』: 歷代蘭亭序墨寶1, (吉林文史出版社, 2009) p6 [도] 참조 ; 孫寶文 편 『米芾墨迹選(二)』; 歷代名家墨迹選 20, (吉林文史出版社, 2006) p2 [도] 참조 ; 馬琳 편 『趙孟頫』: 書藝珍品賞析 第五輯, (湖南美術出版社, 2008) p12 [도] 참조 ; 金正喜는 元 趙盟頫(1254-1322)의 「馬圖」에 찍힌 乾隆帝의 御筆과 內府의 鑑賞印을 통해 그림의 眞僞를 감식하였으며, 특히 이 '宜子孫' 인장이 이전에 본 것과 조금 달라 다른 인장인가 의문하는 내용이 있다. 『阮堂先生全集』 卷3, 書牘 「與權彝齋敦仁」, 35, '松雪「馬圖」爲三希法物無疑. 乾隆御筆, 非贗造可能.... 但'宜子孫', 與前時所見小異, 又是別印耶. 又不敢以此小異, 並他印而疑之矣'

1104 汪啓叔 편 『訒庵集古印譜』 p160. '宜子孫' 참조

1105 汪啓叔 편 『訒庵集古印譜』 p235, '長宜子孫' 참조

1106 黃惇 편 『淸代徽宗印風』上, p158, 沈鳳(1685-1755) '宜爾子孫' 참조

1107 小林斗盦 편 『飛鴻堂印譜鈔』: 中國篆刻叢刊 第12卷 淸6, p103, 蔣宗海(-1752-) '保延壽而宜子孫' 참조

1108 邱德修 편 『앞 책』上, 卷6 p13, 黃鴻壽(1768-1822) '萬卷藏書宜子弟' 참조

1109 黃惇 편 『淸代浙派印風』下, p119, 胡震(1817-1862) '長宜子孫' 참조

1110 『澗松文華』60, p33, [도] 許維 「疎林茅屋」 참조

1111 『秋史金正喜名作展』 p165 「阮堂印譜」 '一丘一壑' 참조

1112 『遊戲三昧』 [도] 15 白下 尹淳(1680-1741) 「楷書 絶句」 참조

1113 『高麗朝鮮陶瓷繪畵名品展』 [도] 93 弘月軒 金得臣(1754-1822) 「花鳥圖」 참조

1114 『우리 땅 우리의 眞景』: 朝鮮時代 眞景山水畵 特別展, (국립춘천박물관, 2002) pp72-73, [도] 「關西十景圖屛」 참조

1115 『秋史 김정희 學藝 일치의 경지』 p212-214, [도] 56 「묵소거사자찬黙笑居士自讚」 참조.

1116 『松竹軒所藏古書畵展』(龍潭畵廊, 1992) [도] 41 傳 紫霞 申緯(1769-1847) 「墨竹圖」 참조

1117 『朝鮮時代美術鑑賞展』: 隱逸有喜, (孔畵廊, 2009) p38 「錦里 全承祖(1787-?) 「墨蘭圖」 참조

1118 汪啓叔 편 『春暉堂印譜』(개인 소장) 3葉 a '一丘一壑' 참조

1119 汪啓叔 편 『飛鴻堂印譜』 p592, '一丘一壑也風流' 참조

1120 『御寶諸家印寶藏』(국립중앙박물관 소장) 참조

1121 『秋史 김정희 學藝 일치의 경지』 p305, [도] 「예산 김정희 종가 전래 인장」 '士大夫當有秋氣' 참조

1122 『소치 허련 200년』 pp186-191, [도] 87. 「천태첩天台帖」 참조

1123 『朝鮮時代 小癡 許鍊展』 [도] 22. 「釣漁圖」 참조

1124 『小癡精華展』 p40, [도] 44. 「阮堂詩意山水」 참조

1125 『秋史와 그 流派』 [도] 許鍊 2 「扁舟一棹」 참조

1126 許文 편 『앞 책』 p69, [도] 「夏景山水圖」 참조

1127 黃惇 편 『明代印風』 p136, 王炳衡 '一笑人間今古' 참조

1128 黃惇 편『淸代徽宗印風』上, p113, 高鳳翰(1683-1748) '一笑' 참조

1129 T C Lai, op cit., p150, '付之一笑' 참조

1130 汪啓叔 편『飛鴻堂印譜』p252, '萬事付之一笑' 참조

1131 汪啓叔 편『訒庵集古印譜』p286, 一笑而已' 참조

1132 黃惇 편『淸代浙派印風』上, p119, 黃易 '一笑百慮忘' 참조

1133 吳世昌 편『앞 책』p491, 吳世昌 '一笑百慮忘' 참조. 이 것은 淸나라 黃易(1744-1802)의 인장을 摹印한 것 으로 생각된다.

1134 『槿域書彙 · 槿域畫彙 명품선』[도] 102. 小湖 金應元(1855-1921) 「墨竹圖」참조

1135 『소치 허련 200년』pp186-191, [도] 87.「천태첩天台帖」참조

1136 『朝鮮時代 小癡 許鍊展』[도] 19 「仿阮堂意山水圖」참조

1137 『朝鮮時代 小癡 許鍊展』[도] 33 「蘭」참조

1138 『松竹軒所藏古書畫展』[도] 34 허련「梅花圖」참조

1139 『中國書畫家印鑑款識』上, p545, 374 宋大業 '思君十二時' 참조

1140 T C Lai, op cit., p134, '一日思君十二時' 참조

1141 『소치 허련 200년』pp206-207, [도] 96.「부채에 그린 산수도 扇面山水圖」참조

1142 吳世昌 편.『앞 책』p482, 權敦仁 '金石同心' 참조

1143 『雲林墨緣』卷5 13卷內, (남농미술문화재단 소장, 필사본) 迂隱 申檊「題贈小癡學人」참조

1144 吳世昌 편.『앞 책』李尙迪 '金石其心' 참조

1145 『復初齋詩集』卷1, (개인 소장, 중국 목판본 : 孫在馨 舊藏)의 표지 다음 첫 장 내지에 찍혀 있다. 翁樹崐이나 다른 사람의 인장일 수도 있으나, 刻風과 印朱色 등으로 보아 김정희의 인장일 가능성이 높다.

1146 『山水畫』下: 韓國의 美 12, (중앙일보사, 1982) [도] 姜世晃 100「結城泛舟圖」참조

1147 林在完『고서화제발해설집』II, p130, [도] 李寅文(1745-1821)『古松流水館道人眞蹟帖』참조

1148 吳世昌 편『앞 책』p324, 金潤國 '一片冰心' 참조

1149 『印譜帖』(국립중앙박물관 소장) '玉壺冰心' 참조

1150 吳世昌 편『앞 책』p308, 金逌根(1785-1840) '冰心' 참조

1151 吳世昌 편『앞 책』p308, 金逌根(1785-1840) '冰壺' 참조

1152 『詠山』p92, [도] 雲樵 咸大榮(1826-?) 참조

1153 『雲林墨緣』卷5 13卷內, (남농미술문화재단 소장, 필사본)「澗松道人柳晩恭詩」참조

1154 吳世昌 편『앞 책』p74, 池運永 '一片冰心' 참조

1155 「墨菊圖」(개인 소장, 紙本水墨) '一片冰心在玉壺' 참조

1156 『雲林墨緣』卷5 13卷內, (남농미술문화재단 소장, 필사본)「芝山樵夫李堈詩」참조

1157 『韓國의 印章』(國立民俗博物館, 1987) p105, 477 '冰心' 참조. 이외에도 김태석은 '一片冰心' 인장(『같은 책』p129, 480번)을, 霽堂 裵濂은 '冰心' 인장(『같은 책』p133, 627번)을 사용하였다.

1158 『成均館大學校 博物館圖錄』P123, [도] 163 英親王(1897-1970)「親筆遺墨」참조

1159 黃惇 편『淸初印風』p136, 王紼 '一片冰心在玉壺' 참조

1160 T C Lai, op cit., p57, '一片冰心' 참조

1161 『御寶諸家印寶藏』(국립중앙박물관 소장) 참조

1162 『諸家印章』(국립중앙박물관 소장) 참조

1163 汪啓叔 편『訒庵集古印譜』p215, '冰壺心王' 참조

1164 汪啓叔 편『訒庵集古印譜』p162, '冰壺' 참조

1165 汪啓叔 편『飛鴻堂印譜』p73, '心澈冰壺神凝秋水' 참조

1166 T C Lai, op cit., p144, '一片冰心在玉壺' 참조

1167 黃惇 편『淸代浙派印風』下, p16 趙之琛 '冰壺' 참조

1168 顧湘 · 顧浩 편『앞 책』「集名刻」8a, '玉壺' 참조

1169 『소치 허련 200년』p288, [도] 136.「고목죽석 枯木竹石圖」참조

1170 『소치 허련 200년』p219, [도] 99.「산수도山水圖」참조

1171 『朝鮮時代 小癡 許鍊展』[도] 18.「春景山水圖」참조

1172 『朝鮮時代 小癡 許鍊展』[도] 26.「夏景山水圖」참조

1173 許文 편『앞 책』P68, [도]「高士觀瀑圖」참조

1174 『秋史金正喜名作展』 p175 「阮堂印譜」 '一片心' 참조

1175 汪啓叔 편 『訒庵集古印譜』 p189, '平生一片心' 참조

1176 黃惇 편 『淸代浙派印風』下, p143 楊與泰 '一片存心' 참조

1177 『御寶諸家印寶藏』 (국립중앙박물관 소장) 참조

1178 『소치 허련 200년』 pp186-191, [도] 87.「천태첩天台帖」 참조

1179 『소치 허련 200년』 pp210-218, [도] 98.「연운공양煙雲供養」 참조

1180 『秋史 김정희 學藝 일치의 경지』 p212-214, [도] 56 「묵소거사자찬黙笑居士自讚」 참조.

1181 林在完 『고서화제발해설집』Ⅱ, p24, [도] 檀園 金弘道 畵. 兪漢芝(1760-1834) 題款 참조

1182 『山水畵』下, [도] 申潤福 87 「山水圖」 참조

1183 '醉臥一片雲' 『보소당인존』k3-563, 9-19a ; 『朝鮮 王室의 印章』p95, '醉臥一片雲' 참조

1184 『御寶諸家印寶藏』 (국립중앙박물관 소장) 참조

1185 黃惇 편 『淸代徽宗印風』上, p224, 李方膺(1695-1755) '一片野雲心' 참조

1186 上海博物館 편 『앞 책』上, p694, 姚元之(1773-1852) '醉臥一片雲' 참조

1187 吳世昌 편 『앞 책』P50, 申櫶 '只贈梅花 自怡白雲' 참조

1188 『운현궁 생활유물 Ⅴ』 p178, '只可自怡悦 不堪持贈君' 참조

1189 이 인장은 朱子(1130-1200)의 시「閒坐」가운데 '閒中自怡悦, 妙處絶幾微. 한가한 가운데 스스로 기쁘고, 微妙한 것도 다 끊겼다'에 서 가져온 말로 陶弘景과 翁方綱, 翁樹崑 부자와 교유했던 自怡堂 金漢泰(1762-?)가 썼던 호이기도 하다. 藤塚鄰(朴熙永 역) 『앞 책』pp197-203 참조

1190 邱德修 편 『앞 책』上, 卷1 p1, 文徵明 '山中何所有 嶺上多白雲 只可自怡悦 不堪持贈君' 참조

1191 汪啓叔 편 『飛鴻堂印譜』p683, '空山臥白雲' 참조

1192 汪啓叔 편 『飛鴻堂印譜』p95, '只可自怡說' 참조. 기쁘다는 의미일 때 '說'을 '悅'은 같은 음으로 읽으며, 기쁘다는 의미일 때 '悅' 자 를 '兑'로도 쓴디.

1193 T C Lai, op cit., p135, '不堪持贈' 참조

1194 『秋史金正喜名作展』 p150 「阮堂印譜」'率眞' 참조

1195 劉栻 『一石山房印錄』(국립중앙도서관 소장, 김정희 題簽) 이 인보에는 유식이 새긴 김정희의 '農丈人', 권돈인의 '彝齋', '權敦仁印' 인장이 실려 있으며, 여기에 실린 '其萬年子子孫孫永寶' 인장은 조희룡이 摹印해 사용하였다.

1196 李家源 편 『貞盦印譜』 (仁田社, 1978) 「阮堂 金正喜印集 坩」p,173에 실려 있는 '率眞' 인장은 김정희가 작품에 사용한 예가 보이지 않으며, 실인의 정밀한 검토가 필요하다.

1197 『秋史 김정희 學藝 일치의 경지』 p69, [도] 15 「김정희와 권돈인이 함께 만든 첩 阮髥合璧帖」 참조

1198 『朝鮮時代繪畵展』 [도] 12 「墨蘭」 참조

1199 『운현궁 생활유물 Ⅴ』 p128, '天眞' 참조

1200 『생활 속 고미술 특별전』(多寶城, 2009) p20 [도] 163 竹史 李應魯 筆 「山水圖十幅」 참조

1201 『소치 허련 200년』 pp170-171, [도] 83.「산수 山水圖」 참조

1202 汪啓叔 편 『訒庵集古印譜』 p59 '不堪贈君' 참조

1203 『소치 허련 200년』 pp156-160, [도] 79.「산수 山水圖八曲屏風」 참조

1204 『韓國古書畵目錄』 pp73-77, [도] 129 許鍊 「小癡畵品帖」 참조

1205 『운현궁 생활유물 Ⅴ』 p138, '指下生春' 참조

1206 『阮堂先生全集』卷6 「題跋」 「題高其佩指頭畵後」 참조

1207 허련의 指頭畵는 여러 작품이 남아 있으며 『阮堂先生全集』卷10 「詩」 「題小癡指畵」 참조

1208 『梣溪遺稿』卷1 「詩」 「金君臾準指頭畵一聯寄余要詩」 참조

1209 『山水圖八曲屏風』 (개인 소장, 紙本淡彩) ; 도 30 참조

1210 『韓國書畵遺物圖錄』제3집, [도] 竹東居士筆 「指頭山水人物圖」12-10/10 細部

1211 『澗松文華』60, [도] 13 蘭石 方義鏞(1805-?) 「擔柴渡橋」 참조

1212 『운현궁 생활유물 Ⅴ』 p138, '指下生春' 참조

1213 吳世昌 편 『앞 책』 p317, 金臾準 '墨指道人' 참조. 小棠 金臾準(1831-1915)이 指頭書를 잘 썼기 때문에 쓴 號印이다. ; 『阮堂先生全集』卷10 「詩」 '題小癡指畵', '손톱 자국 나사 무늬 이 별난 수법, 절로 천연스러운 이기와 흉혜. 만약 그림 속에서 삼매를 참구한다면, 천룡이라 일지선을 바로 취하리. 爪迹螺紋是別傳, 離奇譎詭自天然. 若從畵裏參三昧, 卽取天龍一指禪', 백 천 가지 변상이 손가락 끝에 이르러, 둥글고 뾰족하고 딱딱하고 굳건하네. 점금이라 표월의 의취도 마땅히 같으리니, 다시 마고 신선께 빌어 산가지 하나 더

놓길. 變相百千到指頭, 圓尖硬健漫悠悠, 點金標月應同趣, 更倩麻姑試一籌'

1214 『御寶諸家印寶藏』(국립중앙박물관 소장) '筆下烟[煙]云[雲]' 참조

1215 上海博物館『앞 책』下, pp804-806, 高其佩 항 참조

1216 '指下生春'은 개인 소장의 「山水圖八曲屏風」(도 30)에 36번 '小癡', 59번 '梅華舊主', 64번 '吟香閣' 인장 등과 함께 찍혀 있다.

1217 『서울옥션페어 2002』(서울옥션, 2002) [도] 184 소치 허련 「花卉圖」 참조

1218 『小癡精華展』p26, [도] 26.「隸書 讀畵」 참조

1219 『Summer Sale』(I옥션 2009) Lot.116, [도] 小癡 許鍊 「煙雲供養帖」 참조

1220 김정희는 '此中有眞意, 欲辯已忘言'을 쓴 楷行 작품을 남기고 있다 『Autumn scape : 기획경매』(서울옥션, 2008) [도] 151. 秋史 金正喜 「詩稿」 참조

1221 『秋史와 그 流派』 [도] 李尙迪 2.「張曜孫詩牋」 行書 : 吳世昌 편『앞 책』p207, 李尙迪 '眞意' 참조

1222 『조선의 회화』: 옛 그림을 만나다. (서울역사박물관, 2009). p75 [도] 20-5 '置諸不見不聞' p275 참조

1223 汪啓叔 편『飛鴻堂印譜』p869, 邵鳳書 '此中有眞意' 참조

1224 顧湘 · 顧浩 편『앞 책』권3 14b '此中有眞意' 참조

1225 T C Lai, op cit., p145, '此中有眞意' 참조

1226 吳世昌 편『앞 책』p328, 金光遂 '得失寸心知' 참조

1227 『寶墨』pp184-185, [도] 62. 李寅文(1745-1824?) 「山水圖」 참조 ; 『朝鮮時代繪畵展』 [도] 53 「溪山聚落圖」 참조

1228 『秋史金正喜名作展』p178 「阮堂印譜」 '寸心千古' 참조

1229 『秋史金正喜名作展』p178 「阮堂印譜」 '寸心千古' 참조

1230 『韓國繪畵』 [도] 119 安中植 「白岳春曉」 참조

1231 『돌의 미학 篆刻』p29. 참조. '吉祥', 康寧', '永福', 日利' 등이 들어 간 吉語印은 戰國時代 이후부터 계속 사용되고 있다.

1232 王常 輯『앞 책』卷6 34a, 子75-554 '出入大吉' 참조

1233 甘暘 편『앞 책』p110, '出入大吉' 참조

1234 甘暘 편『앞 책』p110, '出入日利' 참조

1235 顧湘 · 顧浩 편『앞 책』「集卷名刻」5b '出入大吉' 참조

1236 『보소당인존』에 실린 '出入日利' 인장은『甘氏集古印譜』에 실린 인장과 유사하여『訒庵集古印譜』와 더불어 이 시기조선 전각 발전에 영향을 준 중국 인보의 연원을 아는 참고가 된다.

1237 『소치 허련 200년』p220, [도] 100.「산수 山水圖」 참조

1238 『소치 허련 200년』pp174-181, [도] 85.「호로첩葫蘆帖」 참조

1239 上海博物館『앞 책』上, p782, 翁方綱 31 '翰墨緣' 참조

1240 『秋史 김정희 學藝 일치의 경지』pp208-209, [도] 54 「行書 曺雲卿入燕詩」 참조

1241 金正喜 「神仙起居法」, 行書帖, (소장처 미상, 紙本水墨) ; 金正喜 「寧申車馬」, 隸書橫軸. (소장처 미상, 紙本水墨) 참조

1242 金正喜의 작품으로 알려져 있으며, '香雪館 冬日 試腕'이라고 관서를 한 「米家山水圖」에 '唫詩入畵中' 인장과 함께 찍혀 있다.(『추사의 작은 글씨』p140, [도] 「미가산수미米家山水」 참조) 그러나 趙熙龍이 그린 「墨竹圖」 '翰墨緣' 인장(『소치 허련 탄생 200년 기념 특별 기획전』p202, [도] 98 又峰 趙熙龍(1789-1866) 「墨竹圖」 참조)과 거의 같아 검토가 필요하다. 또한 조희룡은 매화와 관련된 '香雪館'(임자도 유배 시 당호), '香雪齋', '絳雪樹屋'(인장) 이란 호를 사용하였고『香雪館尺牘初存』을 남겼지만, 김정희는 '香雪館'이나 '香雪齋'를 당호로 사용한 기록이 보이지 않는다.

1243 崔完秀 편『앞 책』p215 「印譜」 '翰墨淸緣' 참조

1244 崔完秀 편『앞 책』p207 「印譜」 '結翰墨緣' 참조

1245 『秋史 김정희 學藝 일치의 경지』pp298-299, [도] 80 「石濤畵帖」에 대한 김정희의 논평 참조

1246 『秋史金正喜名作展』p159 「阮堂印譜」 '秋史翰墨' 참조

1247 松下隆章 · 崔淳雨 편『李朝の水墨畵』p100, [도] 136 金正喜 「蘭圖」 참조

1248 『秋史 김정희 學藝 일치의 경지』p75, [도] 16 「신위가 윤정현을 위해 쓴 '침계梣溪'」 참조

1249 『澗松文華』60, pp54-55, [도] 53 申緯 「詩筆」 참조

1250 『朝鮮 王室의 印章』p39, '翰墨緣' 참조

1251 『澗松文華』71, p88, [도] 權敦仁(1783-1859) 「隸書帖」11-11 참조

1252 『澗松文華』60, pp66-67, [도] 64 權敦仁 「臨松雪蘭亭帖」 참조

1253 『秋史 김정희 學藝 일치의 경지』p67, [도] 15 「김정희와 권돈인이 함께 만든 첩 阮髥合璧帖」 참조

1254 『소치 허련 탄생 200년 기념 특별 기획전』p202, [도] 98 又峰 趙熙龍(1789-1866) 「墨竹圖」 참조

1255 『湖巖美術館 名品圖錄』Ⅱ : 古美術 2, (1996, 삼성문화재단) p82, [도] 59-2「秋林獨釣圖」: (蕉山 趙重黙 畵, 又峰 趙熙龍 畵題) 참조. 조희룡의 인장일 가능성이 높다.

1256 吳世昌 편『앞 책』p204, 李尙迪 '翰墨' 참조

1257 『추사 글씨 귀향전』: 후지츠카 기증 추사 자료전, (과천시, 2006) p114, [도] 52.「董文煥(1833-1877)이 金翠董에게」참조

1258 『朝鮮時代 繪畵의 眞髓』: 개관 21주년 및 신축 기념전, (竹畵廊, 1997) [도] 李昰應『石坡 石蘭圖十曲屛』참조

1259 '운현궁 생활유물 Ⅴ』p143, '翰墨因緣' 참조

1260 '杜堂田琦' 인장 등과 함께 찍어 있다.『秋史 김정희 學藝 일치의 경지』pp94-96, [도] 20「옹방강이 쓴『般若心經』을 탑본한 책」참조

1261 『御寶諸家印寶藏』(국립중앙박물관 소장) '右人翰墨' 참조

1262 『朝鮮 王室의 印章』p39, '翰墨緣' 참조

1263 『朝鮮 王室의 印章』p39, '翰墨芳緣' 참조

1264 『朝鮮 王室의 印章』p157, '翰墨戾緣' 참조. '翰墨戾緣'은 '翰墨因緣'의 잘못된 풀이이다.(『汗簡』참조)『국립고궁박물관』: 전시안내 도록, (국립고궁박물관, 2007) p191, '135. 文人篆刻'에서 바로 잡고 있다.

1265 「行書 詩帖」, (개인 소장, 紙本水墨)

1266 『조선말기회화전』(삼성미술관 리움, 2006) [도] 73 石窻 洪世燮(1832-1884)「翎毛圖」참조

1267 『韓國의 印章』p159, 692 '翰墨淸緣' 참조

1268 『遊戱三昧』[도] 54 吾園 張承業「墨菊圖」참조. 작품과 인장 크기의 대비로 보아 畵題를 쓴 사람의 인장일 가능성이 높다..

1269 『成均館大學校博物館圖錄』p123, [도] 163 英親王 李垠「親筆遺墨」참조

1270 汪啓叔 편『訒庵集古印譜』p286, '翰墨緣' 참조

1271 黃惇 편『淸代浙派印風』下, p66, 錢松(1807-1860) '翰墨緣' 참조

1272 白雲 편『中國古代書畵家印款鑑賞』(上海古籍出版社, 2008) p119, 項朝棻 '結翰墨緣' 참조

1273 邱德修 편『앞 책』下, 卷11 p44, 曹世模(1791-1852) '金石因緣' 참조

1274 黃惇 편『淸代徽宗印風』上, p147, 高鳳翰(1683-1748) '借持螯手續翰墨緣' 참조

1275 小林斗盦 편『飛鴻堂印譜鈔』: 中國篆刻叢刊 第12卷 淸6, p14, 李德光 '翰墨卿' 참조

1276 成仁根『朝鮮의 印章』(한국학중앙연구원 박사학위논문, 2008) pp186-187에서 '紅豆山房' 인장의 예를 들어 金正喜의 堂號로만 국한하여 보는 견해를 제시하였으나, 紅豆에 담긴 의미나 『보소당인존』에 실려 있는 여러 印章과 다른 예를 볼 때 너무 한정된 해석 이라고 생각한다.

1277 許文 편『앞 책』pp68, [도]「高士觀瀑圖」참조

1278 김상엽『앞 책』p30, [도]「귤수소조橘叟小照」도판 참조

1279 『小癡精華展』p52, [도] 57.「墨梅」참조

1280 『秋史金正喜名作展』p170「阮堂印譜」'紅豆' 참조

1281 『秋史 김정희 學藝 일치의 경지』pp104-105, [도] 23 「'대운산방문고통고'라고 쓰인 책」참조

1282 崔完秀 편『앞 책』p206「印譜」'紅豆山人' 참조 ;『제107회 근현대 및 고미술품 경매』[도] 秋史 金正喜 139.「般若心經」참조

1283 張遇聖『앞 책』p98, 金正喜 '紅豆山人' 참조. 이 인장은 사용례가 보이지 않으며, 추후 정밀한 검토가 필요하다.

1284 『秋史 김정희 學藝 일치의 경지』pp208-209, [도] 54「김정희가 북경에 가는 조운경을 위해 지은 송별시」참조

1285 李家源 편『앞 책』「阮堂 金正喜印集 坤」p173에 실려 있는 '紅豆' 인장은 사용례가 보이지 않으며, 추후 정밀한 검토가 필요하다.

1286 李家源 편『앞 책』「阮堂 金正喜印集 坤」p173에 실려 있는 '紅豆山莊' 인장은 사용례가 보이지 않으며, 추후 정밀한 검토가 필요하다.

1287 『산은 높고 바다는 깊네』p55, [도] 11「산씨반에 새긴 명문을 옮겨 적은 글 散氏盤銘」참조. 이 인장은 淸나라에서 임서한 자료를 보 내고 김정희가 소장한 것으로 보이며, 누구의 글씨와 인장인지는 확실하지 않다.

1288 『秋史 文字般若』pp90-91, [도]「翁樹崐 書簡」참조

1289 翁樹崐이 甲戌(1814년) 正月 申緯에게 보낸 편지와 1812년 約軒(海居齋) 洪顯周(1793-1865)에게 보낸 편지에 찍혀 있다.

1290 『김정희와 韓中墨緣』P109, [도] 45「樂毅論」참조. 도판에는 실리지 않으나 표지 제첨 아래에 쓴 당호 '秦篆漢畵之室' 밑에 이 '紅豆山房' 인장이 찍혀 있다.

1291 藤塚隣(윤철규,이충구,김규선 역)『淸朝 文化 東傳의 硏究』(생각의 나무, 2009) p288, [도]「紅豆山莊」참조

1292 『澗松文華』24, p12, [도] 葉志詵(1779-1863)「紅豆吟館」참조

1293 『書畵集選』p81, [도] 趙熙龍「墨蘭」

1294 『澗松文華』69 : 蘭竹, (韓國民族美術硏究所, 2005) p69, [도] 68 藕史 洪祐吉(1809-1890)「墨蘭」참조

1295 『서울옥션 100선』[도] 54. 威堂 申觀浩『琴堂畵帖』10쪽 :「벼랑에 핀 墨蘭圖」참조

1296 『朝鮮時代繪畵名品展』(부산 珍喜廊, 1983) [도] 27 劉淑「蘆蟹圖」참조

1297 黃惇 편『淸代浙派印風』上, p180, 陳鴻壽(1768-1822) '紅豆山房印' 참조

1298 邱德修 편『앞 책』上, 卷6 p41, 陳鴻壽 '雙紅豆齋' 참조

1299 『朝鮮 王室의 印章』p30, '紅豆' 참조

1300 『보소당인존』(한국학중앙연구원 藏書閣 소장) k3-562 卷6 표지 참조

1301 『朝鮮 王室의 印章』p30, '紅豆唫館' 참조. '唫' 자는 '吟'과 같은 뜻이다.

1302 『朝鮮 王室의 印章』p30, '紅豆唫館' 참조

1303 『朝鮮 王室의 印章』p30, '紅豆唫館' 참조

1304 『朝鮮 王室의 印章』p31, '紅豆唫館' 참조

1305 『朝鮮 王室의 印章』p31, '紅豆唫館' 참조

1306 『보소당인존』(한국학중앙연구원 藏書閣 소장) K3-561, 4-8 참조

1307 上海博物館 편『앞 책』上, p784, [도] 翁方綱 55 '長毋相忘' 참조

1308 『朝鮮時代書畵鑑賞展』pp108-109, [도] 金正喜 「송나양봉시送羅兩峰詩」 참조

1309 『高麗朝鮮陶瓷繪畵名品展』[도] 96 阮堂 金正喜 「水墨山水圖」(도 32) 참조. 金正喜의 작품으로 알려져 있으며, 丹陽의 三仙巖을 다녀온 소회를 제발로 쓴 「水墨山水圖」에 '水雲齋主人' 인장과 함께 찍혀 있다. 이 두 인장은 아직 金正喜의 다른 작품에 사용례를 찾지 못하였다. 김정희는 이 지역과 관련된 '舍人岩', '島潭', '水雲亭' 시 등(「阮堂先生全集」卷10「詩」참조)을 남겼고, 趙熙龍도「石友忘年錄」74, 80, (實是學舍古典文學硏究會 역『앞 책』1「石友忘年錄」pp121-122, pp124-125 참조)과『又峰尺牘』16, 34, (實是學舍古典文學硏究會 역『앞 책』5「壽鏡齋海外赤牘 외」pp130-131, p34 참조)에 이 곳을 방문했던 소회를 글로 남기고 있다.

1310 『秋史 김정희 學藝 일치의 경지』pp280-281, [도] 72 '황량한 경치의 산수도' 참조

1311 『秋史 김정희 學藝 일치의 경지』p291, [도] 76「권돈인의 歲寒圖」참조

1312 『秋史 김정희 學藝 일치의 경지』pp288-289, [도] 75「세한도歲寒圖」;「김정희와 韓中墨緣」pp146-147, [도] 56「세한도 발문」참조. 이 인장은 藕船 李尙迪이 亦梅 吳慶錫에게 써준 개인 소장의「石弩詩」에도 찍혀 있다.

1313 吳世昌 편『앞 책』. p86, 吳慶錫 '長毋相忘' 참조

1314 吳世昌 편『앞 책』. p448, 劉在韶 '長毋相忘' 참조

1315 『印譜帖』(국립중앙박물관 소장)

1316 T C Lai, op cit., p104, '長毋相忘' 참조

1317 竹香『花鳥花卉草蟲圖帖, 19세기』(소장처 미상, 絹本彩色)

1318 『吳世昌印譜』(개인 소장, 복사본) '長相憶' 참조

1319 黃惇 편『淸代浙派印風』上, p57, 丁敬 '長相思' 참조

1320 『御寶諸家印寶藏』(국립중앙박물관 소장) 참조

1321 『槿域印藪』p528, 吳世昌 '興到' 참조

1322 『朝鮮 王室의 印章』p120, '일반적으로 그림이나 책의 겉표지를 싸는 종이를 護封이라 한다. 護封印이란 그러한 책 이름, 도안, 편지 등에 찍는 인장을 통틀어 부르며, 보호와 장식의 효과가 크다'

1323 崔完秀 편『앞 책』p224「印譜」'護封' 참조

1324 『朝鮮 王室의 印章』p124, 204-6 李昰應 '護封' 참조

1325 『朝鮮 王室의 印章』p125, 204-15 李昰應 '護封' 참조

1326 『朝鮮 王室의 印章』p121, 200, '高宗 '護封' 참조

1327 『朝鮮 王室의 印章』p121, 201, '護封' 참조

1328 『朝鮮 王室의 印章』p121, 202, '護封' 참조

1329 『朝鮮 王室의 印章』p121, 203, '護封' 참조

1330 小林斗盦 편『賴古堂印譜鈔』: 中國篆刻叢刊 第8卷 淸2, p51, '謹封' 참조

1331 甘暘 편『앞 책』p110, '封' 참조

1332 孫慰祖 주편『앞 책』p160, 913 '謹封' 참조

1333 T C Lai, op cit., p2, '護封' 참조

1334 『秋史 김정희 學藝 일치의 경지』pp130-131, [도] 32「汪喜孫(1786-1847)이 김정희에게 보내는 편지」참조

1335 『추사 글씨 귀향전』p103, [도] 42「梁東有가 李尙迪에게」참조

1336 『御寶諸家印寶藏』(국립중앙박물관 소장) 참조

1337 『諸家印章』(국립중앙박물관 소장) 참조

1338 페터 회쉘러(이원양 옮김)『한국의 봉함인』(다운샘, 2005) pp84-90, p193의 '相' 자에 관한 내용 참조

1339 『소치 허련 200년』 pp349-353, [도] 164-168. 「편지 書簡」 참조

1340 許文 편 「앞 책」 P27, [도] 「筆正墨妙」 참조

1341 『제101회 근현대 및 고미술품 경매』 (서울옥션, 2006) [도] 25. 小癡 許鍊 「小癡墨存」 참조

7장

1342 崔完秀 『秋史 金正喜』 『澗松文華』 71 : 書畵8 秋史百五十周忌紀念號, (한국민족미술연구소, 2006) pp131-148.에는 김정희의 삶 전반에 관하여, 안외순 「秋史 金正喜家의 家禍와 윤상도 옥사」 『추사연구』 제4호 (추사연구회, 2006) p300.에는 김정희 가문의 3차에 걸친 가화에 대해 상술하고 있다.

1343 金約瑟 「秋史方見記」 『圖書』 제10호 (新丘文化社, 1966) pp32~46. 김규선 「추사방현기」 『과천문화』 제10호 (과천문화원, 2004) pp57~61. 참조.

1344 이러한 관점의 유래는 任昌淳 「韓國書藝史에 있어서 秋史의 位置」 『秋史 金正喜』: 한국의 미 17, (중앙일보사, 1981) p181.에서 언급한 '사회적 불우', '울분과 불평의 토로', '그의 서체는 그의 험난했던 생애 속에서 만들어진 것'이라 언급한 데서 찾아볼 수 있다.

1345 「붓 천 자루와 벼루 열 개를 모두 닳아 없애고」: 추사의 작은 글씨, (과천문화원, 2005) p214. (李忠九, 金奎璇 탈초 번역)

1346 閔奎鎬 「阮堂金公小傳」 『阮堂先生全集』 卷首 "且談笑且慰, 手整書, 正正如也."

1347 柳最鎭 「樵山襍著」 (국립중앙도서관 소장, 위창古 3648-99-6) 「題秋史隸書楹扁」

1348 朴珪壽 『瓛齋集』 권11, 雜文 「朴珪壽全集」 (아세아문화사, 1978) 「題兪堯仙所藏秋史遺墨」

1349 강관식 「추사 그림의 법고창신의 묘경」: 「세한도」와 「불이선란도」를 중심으로 『추사와 그의 시대』 (돌베개, 2002) pp218~223. 참조.

1350 김상엽 「소치 허련의 가계와 생애」 『남종화의 거장 - 소치 허련 200년』 (국립광주박물관, 2008) p12. 및 pp418~419. 「소치 허련 연보」 참조.

1351 『阮堂先生全集』 卷5, 書牘에 김정희가 초의선사에게 보낸 38통의 편지가 실려 있다. 내용이 중복되기는 하지만 『붓 천 자루와 벼루 열 개를 모두 닳아 없애고』: 추사의 작은 글씨, (과천문화원, 2005) pp90-125.에 이의 원본 18통이 실려 있으며, 기년이 있어 매우 중요한 가치가 있다.

1352 崔完秀 「秋史 金正喜」 『澗松文華』 71 : 書畵八 秋史百五十周忌記念號, (한국민족미술연구소, 2006) pp149-157.의 '10.아름다운 우정'에 상술되어 있다.

1353 『완당과 완당바람』: 추사 김정희와 그의 친구들, (부국문화재단, 2002) p38., p143. 및 『阮堂先生全集』 卷8, 雜識 「書示佑兒」

1354 『澗松文華』 48 : 書畵Ⅱ 秋史를 통해 본 韓中墨緣, (한국민족미술연구소, 1995) pp38~41.

1355 임창순 외 『秋史 金正喜』: 한국의 미 17, (중알일보사, 1981) p220.

1356 『澗松文華』 63 : 書畵Ⅷ 秋史名品, (한국민족미술연구소, 2002) p45., p98.

1357 위의 책, p38., p96.

1358 위의 책, p10., p88., 이외에도 『阮堂先生全集』 卷2, 書牘 가운데 「答趙怡堂冕鎬」 1 에 서한 예서의 연원과 중요성에 대해 거듭 강조하고 있다.

1359 『秋史 김정희』: 學藝 일치의 경지, (국립중앙박물관, 2006) p152.

1360 『완당과 완당바람』: 추사 김정희와 그의 친구들, (부국문화재단, 2002) p12-13.

1361 임창순 외 『秋史 金正喜』: 한국의 미 17, (중앙일보사, 1981) pp224~225. 작품 59 「好古硏經」 傍書 및 『阮堂先生全集』 卷2, 書牘 「與申威堂觀浩」 1 참조.

1362 『阮堂先生全集』 卷8, 雜識

1363 위의 책, 卷7, 雜著 「書示佑兒」

1364 위의 책, 卷8, 雜識 및 卷2, 書牘 「與申威堂觀浩」 1 참조

1365 위의 책, 卷2, 書牘 「與舍季相喜」 7

1366 필자 「漢碑와 篆隸를 통해 본 추사」 『秋史와 韓中交流』: 후지츠카 기증 추사자료전Ⅱ, (과천문화원, 2007) p14.

1367 이완우 「추사 김정희의 예서풍」 『美術資料』 제76호 (국립중앙박물관, 2007) pp32~33.에 김정희가 서한 예서의 정수를 익히기 위해 노력한 한경명漢鏡銘 등의 임서 흔적이 '표2. 김정희의 漢隸 임서목록'이란 도표로 자세히 실려 있어, 김정희의 서한 예서 학습을 이해하는 매우 좋은 참고자료이다.

1368 여기서는 「넓은 의미의 서체는 서예사에서 각 시기마다 문자가 어떤 공통적인 특징을 갖추며 스스로 계통을 이룬 것을 가리킨다. 예를 들면 갑골문甲骨文·금문金文·예서隸書·해서楷書 등이다.」라는 의미로 사용한다. 곽노봉·홍우기 편역 『書論用語小辭典』 (다운샘, 2007) p332. 참조

1369 여기서 필의筆意는 "서예가가 뜻을 경영하고 필筆을 운용하여 표현한 신태·의취·풍격·공력 등을 가리킨다. …… 또한 작가가 추구하는 일종의 경지와 풍격"이라는 의미로 사용한다. 곽노봉·홍우기 편역 『書論用語小辭典』 (다운샘, 2007) p190. 참조

1370 여기서 자법字法이란 한 글자를 구성하는 점획點劃이 어떤 서체書體 또는 어떤 요소로 구성되었는가를 변별하는 요소로 사용한다.

1371 여기서 장법章法이란 "전체 작품에서 글자와 행 사이의 연관連貫·호응呼應·조고照顧 등에 관계된 포치와 안배의 방법"이란 의미로 사용한다. 곽노봉·홍우기 편역『書論用語小辭典』(다운샘, 2007) p300. 참조

1372 여기서 필세筆勢는 "서사할 때 각종 점과 획 그리고 선에서 특수하게 드러나는 자세에 대한 파악과 운필할 때 필봉이 왕래하고 움직이는 추세"라는 의미로 사용한다. 곽노봉·홍우기 편역『書論用語小辭典』(다운샘, 2007) p158. 참조

1373 이동국『추사 금석문과 서예』: 추사의 漢隸 수용과 재해석의 성격을 중심으로『추사연구』제5호 (추사연구회, 2007) pp65~66.에 도표로 제시되어 있다.

1374 이에 대해서는 李忠九「秋史 글씨에 나타난 通假字 연구(1)」『추사연구』제3호 (추사연구회, 2006) pp29~61.과 이충구「秋史 글씨에 나타난 通假字 연구(2)」『추사연구』제5호 (추사연구회, 2007) pp153~177.에 상론하고 있으며, 통가자의 활용을 통해 김정희가 그의 예술미를 어떻게 구현하고 있는가를 살펴보는데 매우 좋은 자료이다.

1375 이에 대한 업적은 崔完秀『秋史名品帖 別集』(지식산업사, 1976)이 그 선구를 이루며, 이후 많은 성과가 집적되고 있다.

1376 梁啓超『淸代學術槪論』p16., 全海宗『淸代學術과 阮堂』『大東文化研究』(成均館大學校 大東文化研究院, 1963) pp268~275『澗松文華』60 : 書畵Ⅵ 秋史와 그 學派, (한국민족미술연구소, 2001) p90.에서 재인용

1377 양주팔괴는 보통 왕사신汪士愼·황신黃愼·김농金農·고상高翔·이선李鱓·정섭鄭燮·이방응李方膺·나빙羅聘 등 8인을 말하는데, 고상 대신 고봉한高鳳翰, 이방응 대신 민정閔貞을 드는 경우도 있다. 고정되어 있지 않으며, 화암華嵒을 8괴에 넣기도 한다.

1378 필자「漢碑와 篆隷를 통해 본 추사」『秋史와 韓中交流』: 후지츠카 기증 추사자료전Ⅱ, (과천문화원, 2007) pp13-14.

1379 朱以撒『中國書藝名作100講』(百花文藝出版社, 2008) p261.

1380 "청대에 예서로 이름이 난 작가는 500여명 정도로 청대 초기에 왕탁王鐸(1592-1652)·왕시민王時敏(1592-1680)·부산傅山(1607-1684)·정보鄭簠(1622-1693)·주이존朱彝尊(1629-1709)·석도石濤(1641-1720?) 등이 있으며, 중기에 양주팔괴의 김농金農(1687-1763)·정섭鄭燮(1693-1765)과 양법揚法(1696-?)·나빙羅聘(1733-1799) 그리고 전각을 잘 한 정경丁敬(1695-1765)·황이黃易(1744-1802)·해강奚岡(1746-1803)·진예종陳豫鍾(1762-1806) 등과 등석여鄧石如(1743-1805)·이병수伊秉壽(1754-1817), 다벽茶癖이 있어서 자사호紫沙壺에 글귀를 새기고 만생호曼生壺 18式이라는 형식까지 만들어낸 진홍수陳鴻壽(1768-1822), 이상적이 제주도 유배지로 보내준『만학집晩學集』의 저자 계복桂馥(1733-1802), 스승 옹방강翁方綱(1733-1818)과 완원阮元(1764-1849)·전영錢泳(1759-1844) 등이 있으며, 말기에는 하소기何紹基(1799-1873)·막우지莫友芝(1811-1871)·양기손楊沂孫(1812-1881)·양현楊峴(1819-1896)·유월兪樾(1821-1907)·조지겸趙之謙(1829-1884)·오대징吳大徵(1835-1902)·서삼경徐三庚(1826-1890) 등 헤아릴 수 없는 명가들이 나타난다." 위 내용은 王冬齡『淸代隸書要論』(上海書畵出版社, 2003) pp4~32.를 요약하고 이해를 돕기 위해 몇 구절을 덧붙인 것이다.

1381 王冬齡『淸代隸書要論』(上海書畵出版社, 2003) p38.

1382 김정희 관련 자료는 정병삼이 작성한『추사 김정희』(중앙일보사, 1981) pp212~218.의 '秋史年譜', 유홍준『완당평전』: 자료·해제편 3, (학고재, 2002) pp333~352.의 '완당 김정희 연보', 藤塚鄰(朴熙英 역), 추사 김정희 또 다른 얼굴, (아카데미하우스, 1994) 등을 참고하고, 이병수 관련 자료는 王冬齡『淸代隸書要論』(上海書畵出版社, 2003) pp97~113. 의 '二. 淸代隸書大事年表'를 기초로 간단하게만 정리한 것이다. *은 王冬齡이 위의 책 P43.에서 이병수가 조년에 익힌 것으로, **는 임서한 것으로 구분한 것이며, ?는 연대미상, ?()는 연대를 추정한 것이다.

1383 藤塚鄰(朴熙英 역), 추사 김정희 또 다른 얼굴, (아카데미하우스, 1994) p301. 등 여러 곳에 섭지선葉志詵(1779-1863) 등이 김정희에게 증정한 방대한 탁본자료와 물목이 소개되어 있다.

1384 이완우「추사 김정희 예서풍」『美術資料』제76호 (국립중앙박물관, 2007) pp32~33. '표2. 김정희의 漢隸 임서목록' 참조

1385『阮堂先生全集』卷2, 書牘「與舍季相喜」7 · 券5, 書牘「代權彝齋敦仁與汪孟慈喜孫」· 卷6, 題跋「題國學本蘭亭帖後」

1386 위의 책, 卷10, 詩「題岱覽卷面二首」

1387 임창순 외『秋史 金正喜』: 한국의 미 17, (중앙일보사, 1981) pp224~225., 작품 59「好古祇經」傍書

1388 김정희의 상의정신尙意精神에 대해서는 金炳基「秋史書藝의 轉變에 대한 중국 시·서론의 영향 연구」: 朴珪壽와 權敦仁의 評語에 대한 분석을 중심으로『中國學論叢』제14집, (韓國中國文化學會, 2002) pp312-316.에 자세히 논술하고 있다. 이는『阮堂先生全集』卷1, 攷「禊帖攷」에서 동진東晋 왕희지王羲之(307-365)의 난정서蘭亭序를 고증하면서 임모본은 임모한 사람의 글씨가 된다("구양순이 임모한 것은 그대로 구양순체일 뿐이다. 歐摹, 自是歐體者也.")와 卷3, 書牘「與南圭齋秉哲」5 의 내용 그리고 卷3, 書牘「與權彝齋敦仁」34에서 "동기창의 서권은 과연 모본인데 모법이 매우 좋다. 이런 것은 바로 원필로 간주하여도 된다. 풍승소·탕보철의 난정서도 왕희지(비궤)의 진영에 구애되지 않았다. 董卷, 果是摹本, 摹法深佳馮. 如此者, 直當作原筆看亦可. 馮承素·湯普澈之禊序, 不礙於褚几眞影."는 내용을 통해서도 상의尙意를 중시하는 김정희 임서관을 알 수 있다.

1389 http://www.zhuokearts.com/artist/art_display.asp?keyno=404597

1390 박철상『추사 김정희』: 학예 일치의 경지 (국립중앙박물관, 2006) p217.「잔서완석루殘書頑石樓」작품 설명에서 대련과 편액 모두

다 작가의 서권기를 문장으로 형상화하여 표현하지만, 편액이 더 강한 느낌을 전한다고 하였는데, 이는 매우 적절한 지적이라고 생각한다.

1391 崔完秀『秋史名品帖 別集』(지식산업사, 1976) p3.

1392 『阮堂先生全集』卷4, 書牘「與金頴樵炳學」1,2,3

1393 『澗松文華』71 : 書畵8 秋史百五十周忌紀念號, (한국민족미술연구소, 2006) p22.

1394 위의 책, p173. 주 43)에서 이하응이 '계산溪山'이란 별호를 쓴 것은 이하응이 1873년 명성황후明成皇后 민閔씨에게 밀려나 경기도 광릉 부근의 양주 곧은골(직동直洞 또는 직곡直谷)에서 머물 때로 보고 있다.

1395 이충구「秋史 글씨에 나타난 通假字 연구(2)」『추사연구』5, (추사연구회, 2007) p163.

1396 이 글에서 쓰는 점획의 명칭은 이견이 있을 수 있지만, 이해의 편의를 위하여 영자팔법永字八法의 점획명칭과 대비하여 점은 측側획, 가로·횡橫(늑勒)획, 세로·수竪(노努)획, 갈고리·구鉤(적趯)획, 치킴·책策획, 긴삐침·별撇(약掠)획, 짧은삐침·탁啄획, 파임·날捺(책磔)획[파책波磔, 파세波勢, 파波], 끌어내림·도挑획의 밑줄 친 부분에 '획'을 붙인 한글 용어를 사용한다. 또 작품의 한 글자일 경우 처음 나올 때는 '시내 계谿'로 뒤에 중복해 나올 경우는 '계谿'로 쓴다. 또한 한 글자를 세부적으로 나눌 경우, 음이 있는 단독 글자나 부수 또는 음을 붙일 수 있는 것은 '율聿', '요幺', '곤丨' 등으로, '면宀'을 더 세부적으로 나눌 경우 '멱冖' 위의 '주丶' 등으로 표시한다. 음을 다는 것이 어렵거나 적절하지 않은 경우 적절한 설명을 덧붙이고 모양만 표시한다.

1397 崔完秀「秋史 一派의 글씨와 그림」『澗松文華』60 : 書畵Ⅵ 秋史와 그 學派, (한국민족미술연구소, 2001) p95.

1398 과천문화원『추사글씨 탁본전』: 추사체의 진수-과천 시절, (과천시·한국미술연구소, 2004) p44.에 "다 쓰지 않은 기교를 남겨서 조물주에게 돌려 주고…… 留不盡之巧, 以還造化……"와 『阮堂先生全集』卷2, 書牘「答趙怡堂冕鎬」1.의 "예서에 파가 없는 것을 귀하게 여기는 까닭은 바로 유여하여 다 하지 않은 뜻을 남긴 것으로, 隸之無波之爲貴者, 卽留有餘不盡之意."라는 말과 서로 통한다.

1399 『阮堂先生全集』卷2, 書牘「與舍季相喜」7 에서 대내大內에 써 올리는 편액扁額에 쓸 문구를 고심하면서 "진부陳腐한 상담常談이 되지 않고 전아典雅한 뜻이 있는 것은 극히 뽑아내기가 어렵고…… 其不爲陳腐之常談, 而有典雅之意者, 極難拈出……"라고 하여 문장 가리는 일의 어려움을 말하고 있으며, 박철상은 『秋史 김정희』: 學藝 일치의 경지, (국립중앙박물관, 2006) p217. 「잔서완석루殘書頏石樓」작품 설명에서 "당시 청나라 문사들이 김정희의 글씨를 좋아했던 이유 중의 하나는 바로 그의 찬구撰句(자신이 새로운 문구를 만들어냄.)와 집구集句(다른 사람의 글을 모아 새롭게 문구를 만들어냄.)에 매료되었기 때문이다."라고 지적하고 있다.

1400 위의 책, 卷4, 書牘「與沈桐庵熙淳」30 에서 "대개 예서隸書 쓰는 법은 차라리 졸拙할망정 기骨이 없고 고古해도 괴怪하지 아니하며…… 기괴奇怪의 두 뜻은 서법書法에만 특정할 것은 아니라 일체 경계하는 것이 좋을 것이다. 大槩隸法, 寧拙無奇, 古而不怪, …… 奇怪二意, 不特書法, 一截戒之爲佳."라고 기괴奇怪를 경계하였다. 같은 편지에서 작품을 평하면서 '기조奇調를 범했다, 괴怪를 범했다, 괴이한 글자는 깊이 금단해야 한다.'고도 하였다. 또한 卷4, 書牘「與金頴樵炳學」2 에서도 자신의 글씨가 세상 눈에 괴이하게 보인다고 하나 이는 안목 있는 사람이 결정할 일이라는 뜻을 말하며, 자신의 글씨가 기괴奇怪가 아님을 내비치고 있다.

1401 유홍준『완당평전』: 일세를 풍미하는 완당바람 1, (학고재, 2002) p12.에서 "추사는 정통적인 순미純美·우미優美가 아니라 반대로 추醜, 미학 용어로 말해서 미적 범주로서의 추미醜美를 추구한다. 즉 파격의 아름다움, 개성으로서의 괴怪를 나타낸 것이 추사체의 본질이자 매력이다." 또한『완당평전』:산은 높고 바다는 깊네 2, p722.에서 "계산무진"은 의도적으로 험준하고 깊은 계곡의 느낌이라도 나타내려는 듯 상상을 초월하는 변화를 꾀하였다. 완당의 글씨를 보면서 괴怪를 말하는 사람은 바로 이런 글씨를 염두에 둔 것이리라. 그러나 그 괴怪라는 것이 하등의 잘못도 발견되지 않는다."라 하여 김정희의 글씨의 미학적 성과를 '괴怪'로 보고 있다. 하지만 필자는 '괴怪'를 '옛 것을 통해 새로운 길을 여는' 즉, 법고法古를 통한 창신創新의 한 방법론으로 본다.

1402 藤塚鄰(朴熙英 역), 추사 김정희 또 다른 얼굴, (아카데미하우스, 1994) p390.,397.,449.,453.

1403 『추사 김정희』(중앙일보사, 1981) p222.

1404 『완당과 완당바람』: 추사 김정희와 그의 친구들, (부국문화재단, 2002) p49., p146.(정무연 역) "옛 것을 고찰하여 현재에 증명함은 산처럼 드높고 바다처럼 깊다. 사실을 규명하는 것은 책에 있고, 이치를 궁구하는 것은 마음에 달렸다. 근원은 하나가 둘이 아니니 요체의 나루를 찾을 수 있다. 만 권의 책을 꿰뚫는 것도 다만 이 가르침 뿐이다. 攷古證今, 山海崇深. 覈實在書, 窮理在心. 一源勿貳, 要津可尋. 貫徹萬卷, 只此規箴.", 또한 이 내용이 담긴 옹방강의「실사구시實事求是」예서 편액이 국립고궁박물관(No.1092) 에 소장되어 있으며, 김정희도 예서와 해서로 쓴 작품을 남기고 있다.

1405 과천문화원『추사글씨 탁본전』: 추사체의 진수-과천 시절, (과천시·한국미술연구소, 2004) pp20~21.

1406 위의 책, pp18-19.

1407 『阮堂先生全集』卷3, 書牘「與權彝齋敦仁」27 및 같은 책 卷5, 書牘「與人」을 보면 김정희는 함경북도 함흥을 지나며 '지락정知樂亭'에 걸린 '산해숭심山海崇深'을 보았는데, 1851년 7월부터 1952년 8월 사이의 북청 유배 중의 일로 추정된다. 이 내용 중 박연지朴蓮池 상공이 '해海'자를 지적한 일과「그림10, 참고그림2」를 비교해 보면 '해海'자의 특징으로 보아 김정희의 또 다른 글씨일 수도 있지만, 이어지는 '퇴촌退村' 대예大隸 등을 언급한 문맥으로 보아 이곳에 별서를 두었던 이재彝齋 권돈인權敦仁의 글씨일 가능성이 높다.

1408 『남종화의 거장 - 소치 허련 200년』(국립광주박물관, 2008) p336.「노치희묵老癡戲墨」작품 해설 참조.

1409 『阮堂先生全集』卷3, 書牘「與權彝齋敦仁」27, 주59) 참조.

1410 위의 책 卷3, 書牘「與閔姪霽台鎬」

1411 위의 책 卷3, 書牘「答申威堂觀鎬」3

1412 顧藹吉『隸辨/隸書大字典』(江蘇廣陵古籍刻印社, 1998) p647.

1413 http://www.zhuokearts.com/artist/art_display.asp?keyno=337787

1414 『추사 김정희』(중앙일보사, 1981) p222.

1415 박철상『秋史 김정희』: 學藝 일치의 경지, (국립중앙박물관, 2006) pp216~217.「잔서완석루殘書碩石樓」의 설명 내용을 필자가 요약한 것이다.

1416 유홍준『완당평전: 산은 높고 바다는 깊네』2, (학고재, 2002) p577.

1417 金榮福「秋史와 奉恩寺」『추사연구』창간호 (추사연구회, 2004) p203.

1418 藤塚鄰(朴熙英 역), 추사 김정희 또 다른 얼굴, (아카데미하우스, 1994) pp115-116.의 내용을 요약함.

1419 다만 위의 책, p311.에 섭지선葉志詵이 1820년에「시경옥인詩境玉印」1방을 보낸 일과 p458~459에 전서篆書를 잘 썼던 주위필朱爲弼이 1827년에「시경도詩境圖」와「시경전서액詩境篆書額」을 김정희에게 보낸 일이 기록되어 있으며, 옹방강은「시경(詩境)」도장을 사용하였다.

1420 崔完秀「秋史墨緣記」『澗松文華』48 : 書畵Ⅱ 秋史를 통해 본 韓中墨緣, (한국민족미술연구소, 1995) pp65~66. 참조
유홍준『완당평전』: 일세를 풍미하는 완당바람 1, (학고재, 2002) pp177-179. 및 이후 3권을 한권으로 축약한 유홍준『김정희』: 알기 쉽게 간추린 완당평전, (학고재, 2006) pp104-105. 참조
이민식「추사 서파의 금석문」『추사와 그의 시대』(돌베개, 2002) pp343~344. 및 이민식「추사서파 금석문의 조성성과와 과제」『추사연구』제5호 (추사연구회, 2007) p149.의 '秋史書派 金石文 총목록'에「시경(詩境)」석각은 빠져 있다.
하지만 문화재청 홈페이지(http://www.cha.go.kr/korea/heritage/search/Culresult_Db_View.jsp?VdkVgwKey=23,01510000,3 4& queryText=V_KDCD=23)에는 시도기념물 제151호(예산군)「김정희선생필적암각문金正喜先生筆蹟岩刻文」은 "화암사 뒷편에 자리한 2개의 바위에 각각「시경(詩境)」「천축고선생택天竺古先生宅」이라 새겨 놓은 것으로, 모두 추사 김정희 선생의 글씨이다. 이 곳에서 500여m 떨어진 곳에「소봉래小蓬來」라는 글귀가 있으며, 이 글귀 밑에 '추사제秋史題'라 쓴 작은 글씨도 보인다."라고 안내되어 있고, 충청남도 홈페이지(http://tour.chungnam.net/ctnt/ptal/ruin/93/ruin.03.003.read.jsp?areaCd=A&sTarget=title&sTxt=%B1%E8%C1%A4%C8%F1&aSeq=2615&tourCd)에도 1998년 12월 24일 지정된「김정희선생필적암각문金正喜先生筆蹟岩刻文」은 "화암사 뒷편에 자리한 2개의 바위에 새겨져 있는데 화암사花巖寺 뒤뜰의 바위, 다른 하나는 화암사에서 약 50m 떨어진 지점에 있는 바위에 새겨져 있다. 뒤뜰 바위에는「시경(詩境)」이라는 글씨가, 다른 한 군데의 바위에는「천축고선생댁天竺故先生宅」이라는 글씨가 암각으로 새겨져 있으며 둘 다 활달하고 거침없는 필체로서 추사秋史 김정희 선생의 글씨이다."라고 소개되어 있으며, 연합뉴스 2007년 8월 17일 기사(http://news.naver.com/main/read.nhn?mode=LSD&mid=sec&sid1=103&oid=001&aid=0001728553)는 "고택 뒤편 오서산 암벽에는 추사가 친필로 새긴「시경(詩境)」「천축고선생택天竺古先生宅」등의 석각石刻도 전해온다."라고 보도하고 있어 혼란을 불러 일으키고 있다.

1421 http://www.findart.com.cn/st/snapbo.jsp?queryString=???&id=793163&idx=21
『陆游书诗境』, 南宋刻石, 嘉定七年(1214年) 正月刻, 石在粤西.陆游楷书「诗境」二个大字, 字径近尺, 落款在二字间, 书法凝重.자료의 출처를 张菊英 · 闻光『碑帖鉴赏与收藏』(吉林科学出版社, 1996)으로 밝히고 있다.

1422 http://baike.baidu.com/view/23627.htm
在古迹区有个园子, 叫'诗境园', 是为了纪念诗人陆游所建, 其中在这个园子里有一块形状奇怪的石头, 取名为'诗境石'。上面的「诗境」两字便取自陆游的手迹。이 곳은 절강성浙江省 소흥紹興에 있고 '육유기념관陆游紀念館'이 있다.

1423 藤塚鄰(朴熙英 역), 추사 김정희 또 다른 얼굴, (아카데미하우스, 1994) p115.

1424 http://www.hunanshufa.com/web/bbs/viewthread.php?tid=9525

1425 http://www.findart.com.cn/st/snapbo.jsp?queryString=???&id=793163&idx=21

1426 http://hi.baidu.com/daliniumowang/album/item/d7588e8b17a637669e2fb487.html

1427 藤塚鄰(朴熙英 역), 추사 김정희 또 다른 얼굴, (아카데미하우스, 1994) p115. 참조.

1428 『阮堂先生全集』卷首「阮堂先生全集序」에서 金甯漢은 김정희의 삶을 여러 측면에서 소식의 삶과 비교하고 있으며「소동파입극도」등 김정희의 소식에 대한 인식과 흠모는 김울림「秋史 金正喜(1786-1856)와 蘇東坡像」『추사연구』창간호 (추사연구회, 2004) pp99-101. 참조.

1429 『阮堂先生全集』卷4, 書牘「與沈桐庵熙淳」22.의 내용 중에 "봄은 깊고 해는 기니 모영편사帽影鞭絲를 짝 삼아 평소 언약을 실천할 생각은 없는지요."라는 구절이 있는데 이는 '봄날의 탐승探勝'을 말하는 것으로, 육유의「雪晴行蓋昌道中」詩의 "春回柳眼梅鬚裏 愁在鞭絲帽影間"에서 가져 온 글귀이다. 이 내용은『국역 완당전집』Ⅱ, p38., 주)153 참조. 이외에 卷1, 辨「學術辨」에 육유의 구절은 인용

한 것과 시에 능하다는 비유와 육유의 벼루에 관한 이야기가 실려 있으며, 김정희는 육유의『방옹집放翁集』을 소장하였고, 육유의 시를 쓴 작품도 남아 있다.

1430 藤塚鄰(朴熙英 역), 추사 김정희 또 다른 얼굴, (아카데미하우스, 1994) p115. 참조

1431 『阮堂先生全集』卷10, 詩「送紫霞入燕」시에 "시경헌詩境軒 가운데 바람비를 놀랬습니다.. 詩境軒中風雨驚"란 구절이 있다. 옹방강이 육유의「시경(詩境)」탁본을 걸고 당호를 '시경헌詩境軒'이라 한 내용은 『국역 완당전집』III, p198.의 주63) 참조

1432 http://www.kongfz.com/bookstore/6766/book_13215628.html, http://beitie.guomo.com/index-view--1448.htm, http://www.cnryz.com/tpclass.asp?zz=翁方纲&splb, http://www.sh518.cc/bbs/dispbbs.asp?boardid=409&ID=17988 등 참조

1433 위의 책, 卷4, 書牘「與吳監閣圭一」1, '대개 한인은 모두 무전의 옛 법이며,...무전을 모르고 도장을 새기면 비록 종정鐘鼎의 옛 글자라도 다 제격이 아니다. 大繁漢印, 是皆繆篆舊式,不知繆篆而刻印, 雖鍾鼎古字, 皆非也.' 김정희의 이러한 인식에 대해서는 金洋東「韓國印章의 歷史」『韓國의 印章』(국립민속박물관, 1988)에서 최초로 언급하고 있으며, 金洋東「秋史와 그 時代의 篆刻」『南丁崔正均教授古稀紀念論文集』(원광대학교 출판국, 1995)에서 김정희의 전각에 대한 인식과 영향에 대해 논술하였다.

1434 '수용'과 '자기화'에 대해서는 이동국「추사 금석문과 서예」: 추사의 漢隷 수용과 재해석의 성격을 중심으로『추사연구』제5호 (추사연구회, 2007) p87.에서 "추사체는 수용이 아니라 재해석의 측면에서 가장 조선적朝鮮的이고도 동시에 세계적世界的이라고 할 수 있는 것"이라고 언급하고 있으나, '수용'과 '재해석'은 동의하지만, 조선시대에 한정하는 세계관으로 볼 때나 현재성의 측면에서도 '세계적'이란 표현은 중국 또는 일본 등 한자문화권에서만 성립한다고 본다. 특히 한글 또는 한자漢字, 즉 문자언어를 매개로 한 서예술書藝術이 보편적이며 범세계적인 예술藝術이냐 하는 문제에 직면하게 되는데, 예술의 보편성은 특별한 이론적 배경 없이도 쉽게 이해하고 그 아름다움을 느낄 수 있는 것이어야 한다고 생각한다. 특히 '조선적'이라는 표현을 고유색 또는 향토색이 짙다는 의미로 해석한다면 수용의 자기화에만 국한하고 그 원형질의 근원과 영향 관계를 배제한 견해일 수도 있다고 생각한다. 그렇다고 다른 문화의 영향과 수용 그리고 자기화를 사대나 종속으로 해석한다는 의미는 절대 아니다.

1435 方愛龍「陸游 ·范成大」: 書藝珍品賞析 第5輯, (湖南美術出版社, 2008) p2.

1436 鄭炳三「19세기의 불교사상과 문화」『추사와 그의 시대』(돌베개, 2002) pp178-181.에 김정희의 불교지식과 인식에 대해 잘 논술되어 있다.

1437 김정희는 『阮堂先生全集』卷5, 書牘「與人」에서 당唐의 구양순歐陽詢(557-641)과 안진경 顔眞卿의 예를 들어 괴怪는 창신創新의 방법론임을 말하고 있다. "요구해 온 서체는 본시 처음부터 일정한 법칙이 없고 붓이 팔뚝을 따라 변하여 괴怪와 기奇가 섞여 나와서, 이것이 금체今體인지 고체古體인지 자신 역지 알지 못하며, 사람들이 비웃든 욕하든 그들에게 달린 것이니 조롱을 면할 수도 없고. 괴하지 않으면 역시 글씨가 될 수 없을 뿐이다. 구양순歐陽詢의 글씨(구서歐書)도 역시 괴하다는 눈길 면치 못했으니 구양순과 함께 돌아간다면 다시 사람의 말을 두려워할 게 있겠는가? 절차고折釵股·탁벽흔坼壁痕 같은 것은 다 괴의 극치이며 안진경顔眞卿의 글씨(안서顔書) 또한 괴하니, 왜 옛날의 괴는 이처럼 많은 것인가. 다만 그 괴한 곳이 굴원屈原(굴자屈子)과 더불어 온 세상이 다 취한 속에 홀로 깨어 있는 격이어서, 깨고 취한 분별에 따라 괴한 바를 웃고 괴한 바를 짓는 것이라 마땅히 정평이 있을 것이다. 아! 본시 괴怪하게 꾸미고자 한다면 정말 괴한 일이다. 要書體, 是初無定則, 筆隨腕變, 怪奇雜出, 是今是古. 吾亦不自知, 人之笑罵從他, 不可解嘲, 不怪, 亦無以爲書耳. 歐書, 亦未免怪目, 與歐同歸, 復何恤於人耶. 如折釵股坼壁痕, 皆怪之至, 顔書亦怪, 何古之怪, 如是多乎哉? 但其怪處, 與屈子獨醒於擧世皆醉之中, 醒醉之分, 笑所怪狀所怪者, 常有定評. 吁, 是欲飾怪耶, 眞可怪也."

1438 위의 책, 卷2 書牘「答趙怡堂冕鎬」1, "지금은 다만 그 기이奇異한 곳에 나아가서 이것이 옛 법이라고들 하니 이는 곧 자신을 속이고 남을 현혹하는 것에 불과할 뿐이다. 今但就其奇處, 謂是古法, 卽不過自欺眩人而已."

1439 정혜린『김정희의 예술론』(신구문화사, 2008) p256.

1440 위의 책, p247.

9장

1441 『天冠山詩帖 : 松雪齋法書墨刻』(北京市中國書店, 1985) "道士祝丹陽, 示余天冠山圖, 求賦詩, 將刻石山中, 爲作世廿八首. 延祐二年十月廿四日"

1442 이동국「추사체의 형성과정과 성격에 관한 소고」『추사연구』창간호 (추사연구회, 2004) pp118-154 ; 이동국「추사체의 비·첩 혼융의 경계」『추사연구』제4호 (추사연구회, 2006) pp205~232 등

1443 필자『추사 김정희 글씨의 조형분석 시론』『추사연구』제6호 (추사연구회, 2008, pp31~83 ; 필자『한나라 윤주비(尹宙碑)』탁본의 전래에 관한 소고」『추사연구』제8호 (추사연구회, 2010) pp103-114 ; 필자『추사 김정희의 인장 자료 개관」『추사박물관 학술총서 I : 추사의 삶과 교류』(과천시 추사박물관, 2013) pp174~243 등

1444 藤塚鄰(朴熙永 역)『추사 김정희의 또 다른 얼굴』(아카데미하우스, 1994) p179 ; 『후지츠카 기증 추사자료전 II : 추사와 한중교류』(과천문화원, 2007) pp36~41에 김정희의 제첨, 옹성원의 편지, 옹방강의 1788년 발문과 조맹부, 우집, 왕사희, 원각의 탁본 사

진 일부가 실려 있다.

1445 『후지츠카 기증 추사자료전 Ⅱ : 추사와 한중교류』 p37 참조

1446 『天冠山試帖 : 松雪齋法書墨刻』 (北京市中國書店, 1985) 참조 : 1815년 옹방강이 쓴 발문 앞에 1810년 매계 전영이 쓴 발문이 들어 있다.

1447 이 탁본첩의 전모는 확인할 수 없으나 중국의 鞍山2010藝術品春季拍賣會(http://yz.sssc.cn/ item /view/1209466)에 출품되어 표지만 공개된 바 있으며, 내용의 일부는 王連起 「趙孟頫 『天冠山詩』帖考辨」 『文物』第8期, (文物出版社, 1991) p92(도1) p94(도4)에 수록되어 있다.

1448 趙孟頫, 『松雪齋集 : 海王邨古籍叢刊』 (中國書店, 1991) 권5 11a-15a 참조

1449 『元趙文敏天冠山題詠眞蹟』 翁蘇齋舊藏本, (藝苑眞賞社, 간행년도 미상) 참조 : 이하 '소재묵적본' 이라고 한다.

1450 金商懋 臨本 『天冠山題詠聯軸』 (과천추사박물관 소장) : '완당이본(阮堂移本)'이라 하고 제첨(題簽)에는 한학자인 권우 홍찬유(卷宇 洪贊裕, 1915~2005) 첨(簽), 소강 길용배(小岡 吉勇培) 독(讀)이라고 썼으나, 이는 『소재중무본』 탁본을 서농 김상무(書農 金商懋, 1819~1865)가 옮겨 쓴 것이다.(이하 『김상무임서본』 이라고 한다) 또한 옹방강의 1788년 발문과 조맹부, 우집, 왕사희, 원각의 28영이 모두 실려 있으나 결손된 부분이 있으며, 장황할 때 순서가 많이 뒤바뀌어 있으므로 고증을 통해 바로 잡을 필요가 있다.

1451 廣瀬保吉, 『趙書(子仰)天冠山詩帖 : 師酉敎室石刻』 (淸雅堂, 1974) 참조 : 이 첩은 1857년에 새긴 것으로, 원수 하소기(蝯叟 何紹基, 1799~1873), 성재 방증영(星齋 潘曾瑩, 1808~ 1878), 소구 주균(筱漚 朱鈞)의 발문이 있다. 이 본은 『지지당첩본』 계열의 복각본으로 전영의 발문 없이 옹방강의 발문만 있다.(이하 '사유돈실본' 이라고 한다)

1452 『추사를 보는 열 개의 눈 : 추사 김정희 연행 200주년 기념 전시회』 (화봉갤러리 화봉책박물관, 2010) p31 작품 303 참조 : 이 첩은 전영의 발이 있고 옹방강의 발이 있는 지는 확인할 수 없으나 인장이 찍힌 위치와 개수 등을 볼 때 『天冠山試帖 : 松雪齋法書墨刻』 (北京市中國書店, 1985)과 같은 계통의 탁본첩이다.(이하 '화봉본' 이라고 한다)

1453 翁樹崑 寄贈 『元四賢天冠山題詠蘇齋重撫本』 ; 『天冠山試帖 : 松雪齋法書墨刻』 발문 "近時所傳趙書天冠山詩帖, 在陝西碑林. 康熙壬戌建武部霖以所藏偽趙蹟勒石, 後有偽作文衡山跋…… 丹陽, 乃是山中道士號也.... 松雪, 是年官集賢殿學士, 在京師, 安得有此山之事 ……"

1454 王連起, 위의 책, pp91~95 참조

1455 Harvard 루벨(Rübel) Asiatic Research Collection 소장의 전장본(全張本), 『하버드본』과 Harvard 연경학사(燕京學舍) 도서관(圖書館) 소장 『사사표임서본(査士標臨書本)』에서 촬영한 자료를 제공해주신 한양대학교 국어국문학과 정민 교수님께 감사드린다.

1456 손환일 『고려말 조선 초 조맹부체』 (학연문화사, 2009) p13 참조

1457 김정희, 『국역 완당전집 Ⅱ : 고전국역총서 244』 (민족문화추진회, 1989) p194 "원교의 글씨 대웅전 편액은 다행히 한 번 훑어보았는데, 이는 후배의 천박한 자들로는 능히 변론할 바 아니나 만약 원교의 자처한 것으로 논하면, 너무도 전해들은 것과는 같지 않고 조송설(趙松雪)의 상투적인 틀에 타락됨을 면치 못했으니, 저도 모르게 아연 한 벗 웃을 수 밖에요" 참조

1458 국립중앙도서관 소장 10권6책본(古古5-79-3) 및 원장명(元長明) 소장의 『송설재집』이 유통되었다.

1459 『후지츠카 기증 추사자료전Ⅲ : 후지츠카의 추사연구자료』 (과천문화원, 2008) pp151-152(사진), 237~240(탈초 및 번역) 참조 "제집안에 송나라(원나라의 오류) 사현(四賢)의 『천관산제영』이 소장되어 있는데, 송설(조맹부)가 쓴 해행(楷行)의 으뜸입니다. 이 진적(眞蹟)은 현재 소재(蘇齋)에 있습니다. 그 밖에 임모본이 있는데 이것은 이십여 년 전 가친께서 강서(江西) 독학(督學)으로 계실 때 남창(南昌)에서 새긴 것인데 필법은 거의 재현했습니다. 형께서 시험 삼아 날마다 임모해 보시면 구우저설[구양순(歐陽詢, 557~641), 우세남(虞世南, 558~638), 저수량(褚遂良, 596~658), 설직(薛稷, 649~713)]의 내면에 다가갈 수 있을 것입니다"

1460 題李生相所藏趙文敏天冠山詩帖陝刻本後. 手蹟帖趙跋云, "道士祝丹陽示余天冠山圖, 求賦詩, 將刻石山中, 爲作此廿八首. 延祐二年十月廿四日, 松雪道人" 陝刻本跋云, "余時游天冠山, 見佳境興發, 偶咏鄙句, 付主院者, 越四重嘉故"

1461 趙文敏手蹟帖自跋云 "道士祝丹陽, 示余天冠山圖, 求賦詩, 將刻石山中, 爲作世八首. 延祐二年十月廿四日. 松雪道人" 陝刻本跋云 "余作遊天冠山, 見佳境興發, 偶咏鄙句, 付主院者, 越四年, 楚成巨冊, 索重書, 故爾走筆. 子昂"

1462 趙文敏手蹟帖自跋云 "道士祝丹陽, 示余天冠山圖, 求賦詩, 將刻石山中, 爲作世八首. 延祐二年十月廿四日. 松雪道人" 陝刻本跋云 "余作遊天冠山, 見佳境興發, 偶咏鄙句, 付主院者, 越四年, 楚成巨冊, 索重書, 故爾走筆. 子昂"

1463 『秋史 金正喜 名作展』 (예술의 전당, 1992) pp42~43

1464 『추사의 작은 글씨 : 붓 천 자루와 벼루 열 개를 모두 닳아 없애고』 (과천문화원, 2007) pp162-163 참조

1465 『慶熙大學校 博物館圖錄』 (慶熙大學校, 1986) p152 ; 『추사 글씨 현판』 (과천시 추사박물관, 2014) pp62~63 참조

1466 崔完秀 편, 『秋史精華』 (지식산업사, 1983) pp120-121 ; 『澗松文華 : 書畵Ⅷ 秋史名品』63, (한국민족미술연구소, 2002) p33 참조

1467 『남종화의 거장 소치 허련 200년』 (국립광주박물관, 2008) p323 참조

1468 『남종화의 거장 소치 허련 200년』 p326~327 참조

1469 소치허련탄생200주년 기념행사운영위원회, 『진도가 낳은 소치 허련』(진도군 문화관광과, 2008) p148-149 참조

1470 소치허련탄생200주년 기념행사운영위원회, 위의 책, p150-151 참조

1471 『康熙字典』(綜合出版社, 1985) p1437 [廣韻]倉胡切, 音麤・疎也, 大也, 物不精也. [正字通] 俗 麤字, p1440 참조

1472 최준호, 『추사, 명호처럼 살다』(아미재, 2012) p798-803 참조

1473 『秋史 金正喜 : 韓國의 美 17』(中央日報社, 1981) 작품 75 :「임곽유도비(臨郭有道碑」

1474 申緯, 『警修堂全藁』책三『蕅齋二筆. 丁丑正月, 至六月』題趙文敏眞迹影摹本, 贈金秋史進士 正喜 幷序 "余舊藏姜豹菴尚書影撫趙文敏墨迹. 云靑衫白髮老參軍, 旋糶黃粱買酒尊. 但得有錢留客醉, 也勝騎馬傍人門. 子昂三十字, 摹自聽松先生鑒藏本者也. 庚午夏, 余贈金秋史進士. 丁丑上元, 偶閱翁蕈溪復初齋集, 有日江秋史得趙文敏墨迹. 云靑衫白髮老參軍, 旋糶黃粱買酒尊…… 蕈溪本比聽松本, 但多余最愛此詩頻頻書之以自適意耳十四字耳. 不知孰爲眞迹也. 完璧帖存只十五字, 則又不及聽松本之完矣. 此書之一歸江秋史, 一歸金秋史. 洵一段奇事也. 逐次蕈溪原韻, 以賀秋史之墨緣"; 金正喜, 『阮堂先生全集』권十, '送紫霞入燕十首 幷序' "紫霞前輩, 涉萬里入中國, 瑰景偉觀, 吾不如其千萬億, 而不如見一蘇齋老人也…… 江秋史去留完璧. 紫霞嘗摹示聽松堂所藏松雪眞迹大字, 及入蘇齋, 亦有一本. 先生剔損其殘字, 名曰完璧帖. 江秋史所留贈 ……"

1475 『趙孟頫 書法字典』(胡北美術出版社, 2006) p175 ; 『趙孟頫 六體千字文』(山東美術出版社, 2004) 참조, '급취장(急就章)'은 중국 전한(前漢) 원제((元帝, 재위 B.C.49~B.C.33)때 사유(史游)가 만들었다고 하며, 한자를 빨리 익히기 위해 만든 것으로 예서(隷書)의 필의가 많고 점획이 간략하다. 조맹부는 『육체천자문(六體千字文)』에서 '급취장'을 계승하고 있다.

1476 趙孟頫, 『六體千字文』(山東美術出版社, 2004) p15 '白駒食場' 참조

1477 趙孟頫, 위의 책, p15 '白駒食場' 참조

1478 『中國隷書大字典』(上海書畫出版社, 1991) p904 참조

1479 『趙孟頫 書法字典』P125 참조

1480 崔完秀 편, 『秋史精華』(지식산업사, 1983) p55 참조

1481 『秋史 金正喜 : 한국의 미17』(중앙일보사, 1981) 작품 72 참조

1482 제월성안(霽月聖岸) 스님은 1817년 2월 큰 불이 난 해인사를 다시 지은 대공덕주이며, 당시 김정희의 아버지 유당 김노경(酉堂 金魯敬, 1766-1840)은 경상감사로 해인사 대적광전(大寂光殿) 중건을 맡았다. 1815년에 김정희와 처음 만난 초의 의순(草衣 意恂, 1786-1866)은 1817년 4월 권선문(勸善文)을 짓고, 김정희는 1818년 6월 대적광전중건상량문(大寂光殿重建上樑文)을 지었다. 이 작품은 이런 인연으로 김정희가 제월 스님에게 써 준 글씨로 추정된다. 이에 대해서는 최준호, 『추사, 명호처럼 살다』(아미재, 2012) p529~531에 자세히 논증하고 있다.

1483 『弘齋全書』권63 日得錄3 文學3 참조 "我朝名書, 當以安平爲第一. 而以狼尾筆, 書白硾紙, 韓濩獨得其妙. 故東國之學操筆者, 皆不出匪懈, 石峯門戶. 自故判書尹淳之出, 擧一世飜然從之, 書道一大變, 而眞氣索然, 漸啓枯澁之病. 今欲回淳返樸, 宜自爾等先習爲蜀體. 이에 대해서는 이민식『정조의 서예관과 서체반정』『제18회 탁본전 도록 : 정조시대의 명필 ; 정조대왕 탄신 250주년 기념특별전』(2002, 한신대학교박물관) pp102-113)에서 자세히 논하고 있다.

1484 이에 대해서는 김현권『추사 김정희 一家의 宦路와 서풍』『한국실학연구』제26집, (2013, 한국실학학회) pp441~482)에서 예술과 정치, 가풍과 서풍, 교유, 실증적 자료를 통해 심도있게 논증하였다. 또한 김정희 집안이 불교를 포함한 다양한 학문적인 흐름을 포용하려고 했던 점은 김현권『추사 김정희의 꿈 판전(板殿)』『봉은사와 추사 김정희 : 2014 불교중앙박물관 특별전』(2014, 대한불교조계종 불교중앙박물관, pp201~211)에서 상세히 다루고 있다. 특히 이 글 발표의 토론자로 참여하여 귀한 의견을 주신 문화재청의 김현권 박사님께 감사드린다.

1485 孫八洲, 『申紫霞詩文學硏究』(이우출판사, 1984) p18과 p 276 '신위 연보'에 의하면 신위는 1813년 황해도 곡산(谷山 : 상산[象山]) 부사가 되고 1815년 '상산사십영(象山四十詠)'을 지었으며, 1816년 임기가 만료되고 돌아와 승지(承旨)가 되었다. 이 시는 『阮堂先生全集』권9에 '紫霞自象山歸, 稇載而來, 皆石也. 戲呈一詩(자하가 상산에서 돌아올 적에 가득 싣고 온 것이 모두 다 돌이었다. 희롱삼아 한 시를 바치다)' 라는 제목으로 실려 있다.

1486 『韓中古書畫名品選』(東方畫廊, 1979) p72 작품 42

1487 이 인장은 1844년작「세한도(歲寒圖)」에도 찍혀 있으며, 소지하기 용이하여 오랜 기간 사용한 인장으로 생각된다.

10장

1488 * 서화사가 등총린(박희영 역)『추사 김정희 또 다른 얼굴』(아카데미하우스, 1994) pp296-328 참조

1489 『추사와 한중교류』: 후지츠카기증추사자료전 II (과천문화원, 2007) pp60-67 참조

1490 『제 2회 옥션 단 경매』([주]옥션 단, 2010) p45 참조

1491 강유위(최장윤 역)『광예주쌍즙』(운림당, 1983) p93 참조

1492 신작『석천유고』권3「잡저」「답인」참조

1493 신위 『경수당전고』 책25 「축성팔고 무술정월지오월」 「제한례 범득십수」 참조
1494 등총린(박희영 역) 『앞 책』 pp314 참조
1495 『윤주비』 (운림당, 1986) 참조
1496 오세창 편 『근역인수』 (국회도서관, 1968) p251 참조
1497 『완당인보』 (문화재관리국, 1973) p6 참조
1498 최완수 편 『추사정화』 (지식산업사, 1983) p184 참조
1499 『후지츠카의 추사연구자료』: 후지츠카기증자료전 Ⅲ, (과천문화원, 2008) pp48-49 참조
1500 『완당인보』 p16 참조
1501 최완수 편 『앞 책』 (지식산업사, 1983) p200 참조
1502 윤정현 『침계선생유고』 권1 「시」 「칠월소망 청량관아회」 참조
1503 『김정희와 한중묵연』: 추사연행200주년기념, pp111-113 참조
1504 김정희 『완당선생전집』 권1 「고」 「진흥이비고」 참조

유고논문집을 펴내며

당신이 갑자기 떠나고 나서 남은 가족들은 물론이고 많은 사람들이 놀라고 안타까워했습니다. 그간의 일들을 떠올리면 마음 아픈 일이 많습니다. 많은 분들이 당신을 그리워하고 기억할 것입니다.

당신은 우리나라 문화와 역사, 예술을 좋아하고 관심이 많았습니다. 고등학교 시절부터 학문에 뜻을 두고 선생님을 찾아다니며 한문을 공부하고, 서예와 전각을 배웠습니다. 어떤 분야에 관심이 생기면 그에 관련된 자료를 모으고 파고들었고, 그렇게 확장되고 깊어진 지식들이 모여 실력을 쌓아갔지요. 학창시절부터 손에서 책을 놓았던 때가 없었습니다.
남기고 간 자료들을 정리하면서 그 엄청난 양과 다양한 분야에 놀라기도 하고, 늘 꼼꼼하고 완벽하게 해야 했던 성격이 당신을 힘들게 했던 것 같아 안쓰럽기도 했습니다.
다행히 아이들이 당신의 뜻을 이해하고, 아빠가 공부했던 자료들을 가지고 자기 삶을 계획하는 것을 보며 당신이 가까운 곳에서 늘 딸들을 지켜주고 계신 것 같아 위안이 됩니다.

남은 저희는 당신이 생전에 맺어 놓으신 좋은 인연들이 있어 많은 도움이 됩니다.
당신이 남긴 글들을 모아 책으로 엮어 당신의 뜻을 기억하고 앞으로 공부할 사람들에게 작은 지침이나마 될 수 있게 하자고 제안해 주시고 책이 출간될 때까지 힘써주신 정민 교수님과 늘 조용히 우리에게 큰 힘이 되어주신 김규선 교수님께 진심을 담아 감사의 마음을 전합니다. 또 발표했던 글을 모으고 자료를 제공해주신 추사박물관의 허홍범 학예실장님께도 감사함을 전합니다.

가족처럼 늘 곁에서 힘이 되어준 이동원 선생과, 바쁜 중에도 경매 때마다 달려와 내 일처럼 도와주시는 분들, 마음으로 위로와 격려를 해주시는 가족들에게도 심심한 감사의 마음을 전합니다. 또 이 책을 발간하는데 실무를 담당해준 조기수 헥사곤 대표님과 조동욱 실장님께도 감사의 마음을 전합니다.

수년간 발표한 글들을 모으다 보니 체제도 다르고, 인장 도판과 주석도 많아 편집과 디자인, 교정에 수고가 많았습니다. 다른 시기에 발표한 글들이라 내용이 반복되는 곳도 있고 글의 길이도 제각각입니다. 저희가 교정을 본 내용에 잘못된 부분이 있을 수 있습니다. 많은 현학들께서 바로잡아 주시기를 바랍니다.

당신의 글들을 정리하면서 이렇게 하고 싶은 일이 많았던 사람이 어떻게 눈을 감았을까 하고 생각하니 아쉬움이 밀려옵니다. 이 책이 우리 문화 예술계에 작은 보탬이 된다면 당신도 뿌듯해 하시리라 생각합니다. 누군가 당신의 뜻을 이어가기를 간절히 바라봅니다.